벨 에포크,
아름다운
시대

Dawn of the Belle Epoque

: The Paris of Monet, Zola, Bernhardt, Eiffel, Debussy, Clemenceau, and Their Friends

By Mary McAuliffe

Originally published by Rowman & Littlefield Publishers, an imprint of The Rowman & Littlefield Publishing Group, Inc., Lanham, MD, USA

모네와 마네, 졸라, 에펠, 드뷔시와 친구들

메리 매콜리프 지음 ● 최애리 옮김

예술가들의 파리

벨 에포크,
아름다운
시대

1871
―1900

ㅎ현암사

벨 에포크, 아름다운 시대

초판 1쇄 발행 · 2020년 1월 15일
초판 5쇄 발행 · 2023년 2월 10일
지은이 · 메리 매콜리프
옮긴이 · 최애리
펴낸이 · 조미현

편집주간 · 김현림
책임편집 · 김호주
교정교열 · 홍상희
디자인 · 나윤영

펴낸곳 · (주)현암사
등록 · 1951년 12월 24일 (제10-126호)
주소 · 04029 서울시 마포구 동교로12안길 35
전화 · 02-365-5051 팩스 · 02-313-2729
전자우편 · editor@hyeonamsa.com
홈페이지 · www.hyeonamsa.com

ISBN 978-89-323-2025-0
ISBN 978-89-323-2024-3 (04600) 세트

이 도서의 국립중앙도서관 출판예정도서목록(CIP)은 서지정보유통지원시스템 홈페이지
(http://seoji.nl.go.kr)와 국가자료공동목록시스템(http://www.nl.go.kr/kolisnet)에서
이용하실 수 있습니다.(CIP제어번호 CIP2019051008)

책을 위하여

감사의 말

이 책은 파리에 관한 것이며, 따라서 이 자리를 빌려 '빛의 도시'에 감사를 표하는 것이 마땅하다. 내 책의 소재가 된 사람들이 살고 일하던 동네와 길거리들에, 그리고 내게 무한한 가치를 갖는 자료와 영감을 제공해준 수많은 미술관과 박물관들에도. 여기에는 카르나발레 박물관(파리 역사 박물관), 오르세 미술관, 마르모탕-모네 미술관, 로댕 미술관, 프티 팔레-파리 시립 미술관, 빅토르 위고의 집, 클레망소 박물관, 튈르리의 오랑주리 미술관, 몽마르트르 박물관, 코냐크-제 박물관, 부르델 미술관, 파리 국립 기술 공예 박물관, 장식미술 박물관, 푸르네즈 미술관(샤투), 그리고 그르누예르 박물관(크루아시-쉬르-센) 등이 포함된다.

뉴욕에서는 메트로폴리탄 미술관이 중요한 자원이었고, 뉴욕 공립 도서관의 탁월한 연구 분과에 특별히 신세를 졌다. 뉴욕 공립 도서관의 미술 및 건축 컬렉션과 공연 예술 도서실에서 많은 시간을 보냈다. 수많은 특별 연구와 출간된 서한, 일기, 회고록들

6

에도 또한 빚을 졌다. 주석과 서지에 각각 그 출처를 밝혀둔다.

　그 과정에서, 여러 친구와 동료들에게도 값진 도움과 지원을 받았다. 특히 로먼 앤드 리틀필드 출판사의 편집장 수전 매키천의 안목과 지도와 지지에 감사한다. 또한 부편집자 캐리 브로드웰-캐치와 선임 제작 편집인 제핸 슈바이처에게도, 이 책을 현실로 만들기까지 보여준 전문성과 기량에 대해 감사한다. 또한《파리 노트*Paris Notes*》의 내 오랜 편집자였던 마크 에버스먼에게도 큰 신세를 졌다.

　처음부터 끝까지 이 책은 사랑의 수고였고 모험이었으며, 내가 이 작업을 시작하고 완성할 수 있었던 것은 남편 잭 매콜리프의 한결같고 열정적인 지원 덕분이었다. 모든 과정이 우리의 협동 작업이었고, 그런 뜻에서 나는 이 책을 감사와 사랑을 담아 그에게 바친다.

감사의 말

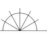

차례

감사의 말 ————————————————————— 6

파리 지도 ———————————————————— 11

서문　가공할 해 | 1870 - 1871 | ——————————— 12

第1장　잿더미가 된 파리 | 1871 | ——————————— 17

第2장　회복 | 1871 | ——————————————— 35

第3장　정상을 향해 | 1871 - 1872 | ——————————— 55

第4장　도덕적 질서 | 1873 - 1874 | ——————————— 75

第5장　"이것이 저것을 죽이리라" | 1875 | ————————— 93

第6장　압력이 쌓이다 | 1876 - 1877 | —————————— 110

第7장　화려한 기분 전환 | 1878 | ——————————— 127

第8장　공화파의 승리 | 1879 - 1880 | —————————— 143

第9장　성인들과 죄인들 | 1880 | ——————————— 161

第10장　경제 침체의 그늘 | 1881 - 1882 | ————————— 183

第11장　몽테스큐의 황금 거북 | 1882 | ————————— 195

第12장　장례의 해 | 1883 | —————————————— 213

第13장　마침내 완성된 자유의 여신상 | 1884 | ——————— 235

第14장　그 천재, 그 괴물 | 1885 | ——————————— 252

제15장 에펠의 설계안 | 1886 | ———— 269

제16장 뚱뚱이 졸라 | 1887 - 1888 | ———— 287

제17장 100주년 | 1889 | ———— 310

제18장 성과 속 | 1890 - 1891 | ———— 328

제19장 집안 문제들 | 1892 | ———— 344

제20장 서른한 살의 조종 | 1893 | ———— 359

제21장 폭풍과 폭풍 사이 | 1894 | ———— 385

제22장 드레퓌스 대위 | 1895 | ———— 406

제23장 이행 | 1896 | ———— 426

제24장 어둠 속의 총성 | 1897 | ———— 444

제25장 "나는 고발한다!" | 1898 | ———— 460

제26장 "이 모든 불안에도 불구하고" | 1898 | ———— 479

제27장 렌에서의 군사재판 | 1898 - 1899 | ———— 496

제28장 새로운 세기 | 1900 | ———— 518

주 ———— 541

참고문헌 ———— 563

찾아보기 ———— 575

일러두기

- 외래어는 국립국어원의 외래어 표기법에 따랐다. 두 개 이상의 단어로 이루어진 지명
 은 사전에 등재되어 있거나 독자에게 친숙한 단어의 경우는 붙여 썼고, 원문대로 띄어
 쓰거나 하이픈을 붙이는 것이 읽기에 도움이 된다고 판단되는 경우는 그렇게 표기하
 였다.
- 책 말미에 있는 미주는 모두 지은이주, 본문 페이지 하단에 있는 각주는 모두 옮긴이
 주다. 독자의 이해를 돕기 위한 간단한 단어 설명은 본문에 []로 표시했다.
- 단행본 도서는 겹낫표(『 』), 단편이나 시, 희곡 등은 홑낫표(「 」), 신문과 잡지는 겹화살
 괄호(《 》), 그림·노래·영화 등의 제목은 홑화살괄호(〈 〉)로 표시하였다.

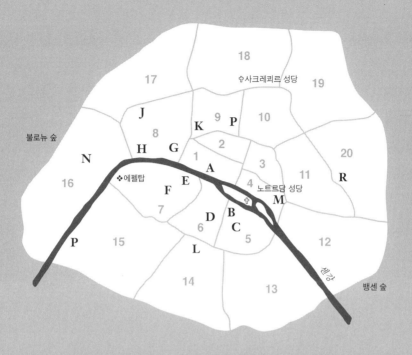

1871-1900년의 파리

A 루브르 박물관

B 소르본과 라탱 지구

C 팡테옹

D 뤽상부르 미술관

E 오르세 미술관 (전 오르세역)

F 로댕 미술관 (전 성심 수도원, 비롱관)

G 콩코르드 광장

H 샹젤리제 극장

J 몽소 공원

K 오페라 가르니에

L 몽파르나스

M 빅토르 위고의 집 (보주 광장 6번지)

N 폴리냐크 저택
 (조르주-망델로 43번지)

P 콩세르바투아르 (현재는 19구로 이전)

R 페르라셰즈 묘지

* 파리의 스무 개 구는 숫자로 표시함.

가공할 해

1870
− 1871

　'파리 코뮌'이라는 말은 대부분의 미국인에게는 별 의미 없이 들릴지도 모르지만, 많은 프랑스인, 특히 파리 사람들에게는 여전히 의미심장한 울림을 갖는다. 그들에게 그 말은 유혈 사태와 파괴의 무시무시한 이미지, 또는 무참히 짓밟힌 고귀한 대의에 대한 기억을 불러일으킨다. 물론 그것을 어떻게 보느냐는 각 사람의 정치적 입장이나 어느 정도는 계층에 따라 달라지겠지만, 그 말이 깊은 울림을 갖는다는 사실은 부인할 수 없다. 미국인들과는 달리 프랑스인들은 자신들의 역사를 기억하는데, 아마도 여전히 과거의 흔적들을 가까이 접하며 살기 때문일 것이다. 벨빌과 몽마르트르야 한때 그랬던 것 같은 위험과 절망의 이미지를 더는 불러일으키지 않는다 해도, 바로 그 너머의 외곽에는 지금도 분명 그런 이미지가 남아 있다.

　그러니, 한 세기하고도 사반세기를 더 뛰어넘어 1871년으로 돌아가 보자. 그 전해에는 보나파르트의 조카이자 제2제정기의

통치자였던 루이 나폴레옹, 즉 나폴레옹 3세가 현명치 못하게도 프로이센인들의 막강한 군대와 전쟁을 벌인 끝에 그들의 포로가 된 터였다. 파리 사람들은 즉시 그의 제정을 타도하고 공화국을 수립했으며, 공화국은 전쟁을 계속하려 했다. 하지만 그즈음 파리는 프로이센 군대에 포위되어 있었다. 프로이센 군대는 도시를 굶겨 항복시킬 작정이었다. 물자가 끊긴 넉 달 동안 파리의 거의 모든 말馬이 식탁에 올랐고(심지어 쥐까지도 먹었다는 것은 잘 알려진 사실이다), 결국 프랑스 정부는 항복했다. 전보다 더 보수적인 새 정부가 화친조약에 동의했지만, 전투적이고 애국적인 파리의 노동 계층은 그 조항들을 받아들일 수 없는 모욕으로 여겼다.[1] 1871년 3월, 파리의 노동자들은 봉기했다.

이 피바다의 신호탄이 된 사건은 몽마르트르 언덕 위, 지금은 잊혀 사적史跡 표지로밖에 기념되지 않는 장소에서 일어났다. 사크레쾨르 대성당 바로 뒤에 위치한 이곳의 현재 주소는 슈발리에-드-라-바르가街 36번지지만, 1871년 당시에는 로지에가 6번지였다. 몽마르트르 주민들이 바그람 광장에서 몽마르트르 언덕 꼭대기로 옮겨놓았던 200문門의 대포를 회수하기 위해 정부에서 군대를 보내면서부터 지옥이 시작되었다. 애초에 대포들을 장만하기 위해 성금을 냈고, 그것들을 프로이센인들의 손에서 안전하게 지켜내기 위해 바그람 광장으로부터의 그 극적인 대이동을 강행했던 남녀노소는 그것들이 자신들의 것이라 믿고 있었다. 하지만 정부는 대포의 소유권 문제에 동의하기를 완강히 거부했으며, 변덕스러운 파리 빈민층의 수중에 그런 무기가 놓이는 것을 결코 원치 않았다. 양편이 대치하는 가운데 장군 둘이 포로가 되어 로

지에가 6번지로 끌려갔고 거기서 총살당했다.

그곳의 모습이 현재의 경관과 상당히 달랐다는 것은 오늘날의 사크레쾨르 자리에 있었던 몽마르트르의 인기 있는 선술집 '투르 솔페리노'를 그린 당시의 그림들을 보면 금방 알 수 있다. 눈부시게 하얀 사크레쾨르는 코뮌의 여파 이후 프랑스의 죄에 대한 속죄의 의미로 지어진 것이지만, 보수적인 가톨릭 지지자들은 코뮈나르[코뮌 가담자]들에게 별로 공감하지 않았다. 대포들이 집결되어 있던, 첫 봉기의 발발 장소를 대성당이 가리고 있는 것은 우연이 아닐 것이다.

몽마르트르의 신호탄에 뒤이어 파리의 노동자들은 신속히 자신들의 정부를 수립했으니, 그것이 고도로 논쟁적이되 사회적으로 의식화된 '코뮌'이었다. 코뮌은 시청을 탈취했고, 공식적인 프랑스 정부의 각료들은 아돌프 티에르의 영도하에 파리의 육중한 성벽 너머 안전한 베르사유로 피신했다. 아이러니하게도 이 성벽들은 (그리고 그 바로 밖에 있는 열여섯 개의 튼튼한 보루는) 1840년대에 다름 아닌 티에르 자신의 주도로 지어진 것이었으므로, 그는 누구보다도 그 장단점을 잘 알고 있었다. 파리 성벽의 유일한 약점은 남서쪽 방면, 오퇴유의 푸앵-뒤-주르에 있었다. 티에르는 용의주도하게 움직였고, 마침내 5월 21일 밤에 ─ 파리 서부를 한참이나 포격하고 포르 디시와 근처 보루들을 장악한 뒤 ─ 정부군은 파리로 진격했다.

루이 나폴레옹 치하의 센 지사*였던 조르주-외젠 오스만 남작의 주도로 파리의 개조가 상당히 진행된 터였다. 오스만이 만든 대로들은 파리 중심부의 가장 비위생적인 빈민가를 일신했을 뿐

아니라 군대가 행진할 넓고 곧은 통행로가 되어주었다. 코뮈나르들이 새로운 파리에서 방어진지를 구축하기 어려웠던 것은 두말할 필요도 없다. 하지만 오스만의 빈민가 정화 사업의 예기치 않았던 결과 중 하나는 파리의 빈민들이 중심부에서 외곽으로 이동했다는 점이다. 몽마르트르, 벨빌, 그리고 11구, 18구, 19구, 20구의 가난한 동네를 기반으로 코뮈나르들은 분전했다.

코뮌 사령부는 시청에서 11구 구청으로, 이어 20구 구청으로 철수하며 궁지에 몰렸으나, 그 지지자들은 여전히 벨빌과 메닐몽탕에서 치열하게 싸우고 있었다. 5월 21일부터 28일까지, 훗날 '피의 주간'으로 알려진 이 끔찍한 5월의 일주일 동안 보복이 보복을 야기하며 분노와 절망이 갈수록 고조되었다. 티에르 군대의 만행에 분격한 코뮈나르들은 노트르담-드-로레트(9구)²의 생조르주 광장에 있던 티에르의 근사한 저택을 파괴했다. 그러고는 앙시앵레짐[구체제]이나 양차 제정과 관련된 다른 기념물에도 손대기 시작하여, 방돔 광장에 있던 보나파르트의 거대한 승전비와 조각상을 파괴하고, 튈르리궁과 왕궁, 법원, 시청 등에 불을 질렀다.

곧 파리 전체가 불타는 듯이 보였고, 살육은 여전히 계속되었다. 코뮈나르들이 파리 대주교를 죽였다는 소식에 광분한 티에르의 군대는 무자비한 처형에 박차를 가했다. 이에 대응하여 벨빌의 코뮈나르 그룹은 열 명의 예수회 사제들을 포함하여 쉰 명의 포로를, 그들이 볼모로 잡혀 있던 11구의 음산한 로케트 감옥으

*

당시 파리 시정은 센 지사 관할이었다.

로부터 끌어냈다. 코뮈나르들은 이 볼모들을 벨빌의 중심부, 오늘날의 악소가 81번지에서 83번지를 아우르는 언덕 꼭대기로 끌고 가서 잔인하게 처형했다. 이후 예수회에서는 그곳에 노트르담 데 조타주[볼모들의 노트르담] 성당을 지었다.

그 주간이 끝나갈 때 남은 자들이라고는 소수의 저항군뿐이었는데, 그중 가장 큰 무리가 20구의 그 유명한 페르라셰즈 묘지에 있었다. 한밤중에 무덤들 사이에서 무시무시한 총격전이 벌어졌고, 아침이 밝아올 무렵 남은 코뮈나르들은 묘지의 남동쪽 구석으로 내몰렸다. 총 147명의 코뮈나르들이 그곳 벽을 따라 줄 세워져 간단히 총살된 후 한자리에 매장되었다. 오늘날 그곳은 "1871년 5월 21-28일, 코뮌의 사상자들에게"라는 명패로 표시된 순례 장소로 남아 있다.

적어도 2만 명의 코뮈나르와 그 지지자들이 죽었다. 이는 코뮈나르들이 행했다고 알려진 처형의 수는 물론이고 공포정치 시대*의 소름 끼치는 사망자 집계를 훨씬 웃도는 수였다. 그 죽은 이들과 연기 나는 폐허로 가득한 파리가 이 무시무시한 몇 주, 몇 달이 남긴 유산이었다.

사람들은 의아해했다. 파리가 과연 살아남을 수 있겠는가?

*
프랑스대혁명 말기 로베스피에르를 위시한 자코뱅당이 폭력적인 수단으로 공포감을 조성하여 정권을 유지한 시기(1793. 9. 5-1794. 7. 27).

잿더미가 된 파리

1871

이 무슨 피바다 잿더미인가! 애도하는 여인들의 무리인가! 이 무슨 폐허인가![1]

사라 베르나르는 다른 파리 주민들과 마찬가지로 농성이 극에 달했을 때 파리를 떠났다가 "가증스럽고 수치스러운 평화"가 조인되고 "가련한 코뮌"이 진압된 뒤, 용기를 내어 돌아왔다. 하지만 그녀가 발견한 파리는 기대했던 파리가 아니었다. 어디서나 "연기의 쓸쓸한 냄새"가 감돌았다고 그녀는 회고록에 적었다.[2] 심지어 자신의 집 안에서도, 그녀가 만지는 모든 것이 손가락에 불쾌한 흔적을 남겼다.

정부군과 코뮌나르들이 싸우는 한복판에서, 몽마르트 근처 라 콩다민가(17구)의 작은 집에 틀어박혀 있던 에밀 졸라는 전혀 다른 반응을 보였다. 두 달 동안 그는 밤낮으로 포성이 울리고 머리 위로 포탄이 날아다니는 동안에도 글쓰기를 계속하려 노력했지만, 결국은 자신도 코뮌나르들에게 잡혀 총살당할지 모른다는 경

고를 받고 파리에서 도망쳤다. 세상의 종말이 온 것만 같았다. 하지만 코뮌 시절이 지나자 그는 그 일을 금방 잊어버렸다. 7월에 졸라는 소년 시절부터의 친구인 폴 세잔에게 보내는 편지에서, 이제 파리에 있는 집으로 돌아와 보니 그 모든 것이 그저 나쁜 꿈에 지나지 않았던 듯하다고 썼다. "내 집이 여전하고 정원도 훼손되지 않았으며 가구 한 점, 화분 하나 망가진 게 없음"을 보자, 그 모든 일이 "어린아이들을 겁주려고 꾸며낸 고약한 소극"이었던 것만 같다고 그는 결론지었다.³

하지만 요행히 졸라의 작은 세계가 고스란히 남았다 하더라도, 그 주위의 더 큰 세계는 엄청난 피해를 입은 터였다. 튈르리궁을 비롯하여 법원에서 시청에 이르기까지 역사적인 공공건물들이 무더기로 불길에 사라졌을 뿐 아니라, 무수한 개인 저택과 상업 공간들까지 파손되거나 완전히 부서져 잡석 더미가 되었다. 그중 상당수는 티에르의 저택처럼 성난 군중의 표적이 되기도 했고, 그 밖에도 수많은 집들이 코뮈나르의 화포에 무차별적으로 희생되었다. 하지만 그보다 훨씬 더 많은 건물, 주로 파리 서쪽 지역의 건물들은 정부군이 코뮌에 점령된 도시로 진입하기에 앞서 행한 오랜 포격에 피해를 입었다. 아이러니하게도 이 서쪽 지역은 주로 정부 지지자들이 사는 곳이었으니, 파리 서부는 그 주민들이 두려워하던 성난 군중뿐 아니라 구원자로 여기던 정부군으로부터도 당한 것이었다.

프로이센 군대와 프랑스 정부군과 코뮌에 연이어 강타당한 1871년 늦은 봄의 파리는 아수라장이었다. 대로와 강변로 연변의 가로수마저 남아나지 않았는데, 긴 겨울의 농성 동안 땔감으

로 쓰인 탓이었다.[4] 누구나 힘든 시기였지만 모두가 똑같이 힘들지는 않았다. 가장 큰 피해를 입은 쪽은 가난한 자들이었고, 그들의 절망과 분노가 코뮌의 원동력이 되기도 했다. 피의 주간의 사망자 수는 어떤 기준으로 보더라도 엄청났고, 여러 해 동안 몽마르트르와 벨빌 지역의 노동자 계층이 사는 동네에는 특정 연령대의 남성 인구가 현저히 적었다.

조르주 클레망소는 1871년 여름 파리로 돌아왔을 때 이런 사태를 예민하게 의식했다. 정치 경력이 장차 그를 권좌로 데려갈 터였지만, 원래 그는 의사였고 모든 형태의 정치적·사회적 불의를 혐오했다. 방데 외곽의 작은 마을에서 태어나 자란 클레망소는 명문가 출신 아버지의 발자취를 따라 의학을 공부하다가 열렬한 공화주의자가 되었다. 젊은 의학도로서 감수성 예민한 나이였던 그에게 파리는 깊은 인상을 남겼고, 그는 나폴레옹 3세의 억압적인 제정에 맞서는 좌파의 저항에 열정적으로 참여했다. 미국 또한 그에게 깊은 인상을 남겼으니, 클레망소는 파리 일간지의 해외통신원으로서 미국 전역을 여행했고 돈이 달리자 한 여학교에서 교사로 일하기도 했다. 그런 편력 후에 방데에서 시골 의사로 사는 것은 지루했을 것이고, 특히 나폴레옹 3세의 프로이센 전쟁이 프랑스인들에게 재난이 되고 있다는 사실이 명백해진 뒤에는 더더욱 그랬을 것이다. 제2제정이 흔들리면서 파리는 점점 더 강하게 그를 불렀고, 마침내 클레망소는 젊은 미국인 아내와 아이를 방데에 남겨둔 채 빛의 도시 파리로 향했다. 몽마르트르에 정착한 그는 즉시 당시의 혼탁한 정치에 뛰어들었다.

제2제정 말기 프랑스의 군사적 패배는 이내 그를 18구의 구청

장(사실상 몽마르트르 구청장)으로서의 공적인 생활로 도약시켰고, 좌파 정치 노선과 선거구민들에 대한 헌신 덕분에 그는 프로이센이 파리를 포위하고 있던 힘든 기간 동안 폭넓은 지지를 받았다. 국민의회*에 선출된 그는 프로이센이 요구하는 화친 조건에 반대표를 던졌으나 다수인 보수파에 밀렸고, 이들은 새로운 정부를 구성했다. 그 직후, 1871년 코뮌 봉기라는 유혈 사태가 시작된 며칠 동안 클레망소는 정부와 노동자들 사이에 평화로운 해결을 중재하려 시도하다 실패하면서 오히려 양편 모두의 원망을 사게 되었다.

의미심장한 것은 그가 코뮌에 가담하지 않았다는 사실이다. 가난에 찌든 코뮌 추종자들과 새로 구성된 정부에 대한 그들의 반감에 공감하면서도, 그는 그런 정부를 합법적으로 반대하고 시정하기 위해서는 폭력이 아니라 평화적인 수단을 써야 한다고 굳게 믿었다. 마침내 유혈 사태가 극에 달하기 직전에 그는 방데의 가족에게로 돌아갔으니, 그 결정이 그의 목숨을 구했는지도 모른다.

하지만 파리는 여전히 그를 부르고 있었고, 그는 코뮌이 잔인하게 진압된 후 돌아와 몽마르트르 언덕 위 트루아-프레르가 23번지에 진료소를 열었다(진료소가 세 들어 있던 작은 건물은 아직도 그 자리에 남아 있다). 여기서 주 2회 클레망소는 빈민들을 무료로 진료해주었다. 그리고 이곳에서, 주위의 가공할 사태

*

프랑스 의회Parlement는 상원Sénat과 국민의회Assemblée nationale로 구성된다. 하원 chambre des députés이라는 명칭은 부르봉 왕정복고, 7월 왕정, 제3공화정 때 쓰였으나, 비공식적으로는 여전히 Assemblée nationale을 가리킨다.

에 내몰려, 그는 다시 정치에 투신했다.

그는 졸라가 장차 쓰게 될 위대한 소설『목로주점 *L'Assommoir*』—졸라는 총 스무 권에 달하는 루공-마카르 연작Les Rougon-Macquart을 막 시작한 참이었고,『목로주점』은 1877년에 발간된다 — 의 비극적 여주인공 제르베즈 랑티에와 같은 여자들을 너무나 많이 보아온 터였다. 사실 클레망소와 졸라는 아직 서로를 알지 못했지만 그들의 행보는 잠시 스친 적이 있었으니, 몇 년 전 두 사람은 파리의 같은 좌파 학생신문에 기고했었다. 이제 그들은 불과 몇 블록 떨어진 곳에 살고 있었지만, 클레망소는 정계의 진로를 모색하고 있었던 반면 졸라는 행동적인 삶과 관조적인 삶 사이에서 갈등하고 있었다. 두 사람 다 열렬하지만 극단적이지는 않은 좌익 공화파로서, 그들의 행로는 세월이 지나 졸라가 마침내 행동적인 노선을 택한 후에야 다시금 마주치게 된다. 그사이에 졸라는 왕성한 기세와 신문기자의 면밀한 관찰력으로 한 허구적 가문의 유전적으로 이어지는 삶을 소재로 하는 소설들을 썼는데, 그중 한 인물이 바로 몽마르트르 언덕에서 가난한 삶에 매몰된 제르베즈 랑티에였다.

졸라는 결코 감상에 빠지지 않았다.『목로주점』의 서문에서, 그는 이것이 "거짓말을 하지 않는, 민중의 참된 냄새를 지닌 보통사람들에 관한 최초의 소설"이라고 썼다. 하지만 그렇다고 해서 "전체로서의 집단들이 악하다고 결론지어서는 안 된다. 왜냐하면 내 인물들은 악하지 않으며, 단지 무지하고 뼈를 깎는 노동과 가난이라는 환경 때문에 망가졌을 뿐이니까"라고 그는 덧붙였다.[5]

대조적으로, 졸라의 어린 시절 영웅이던 빅토르 위고 — 그의

대작 소설인 『파리의 노트르담 *Notre-Dame de Paris*』(1831)과 『레 미제라블 *Les Misérables*』(1862)은 보통 사람들의 곤경에 대한 의분으로 들끓었다―는 가슴을 찢는 감정을 대량으로 쏟아냈다. 졸라는 플로베르나 당시 지도적인 위치에 있던 다른 지식인들과 마찬가지로 이제는 위고를 과거의 인물, 아마도 거인이기는 하겠지만 시류에는 맞지 않는 인물로 간주했던 반면, 일반 대중은 위고를 거의 메시아적인 인물로 여기고 있었다. 1870년 9월, 제정이 몰락한 바로 다음 날 파리에 돌아온 위고는 파리 북역北驛에서 군중의 대대적인 환영을 받았다. 청중을 피하는 법이 없던 그는 이들을 뚫고 한 카페로 들어가 그 발코니에서 연설을 시작했다. "시민들이여, 나는 내 소임을 다하고자 돌아왔습니다. 파리를 방어하기 위해, 파리를 지키기 위해서 말입니다."―'휴머니티의 중심'으로서의 파리의 위상을 감안할 때 그것은 신성한 사명이었다.[6] 이어 그는 무개 마차 위에 올라가, 열띤 군중에게 다시 연설을 쏟아내며 피갈 광장 근처 한 친구의 집으로 향했다. 거기서 그를 따뜻하게 맞아준 이는 몽마르트르의 젊은 구청장 조르주 클레망소였으니, 거의 20년 전에 파리를 떠난 것이 자발적 망명 생활이 되고 말았던 노인에게 그것은 더없이 감격스러운 순간이었음이 틀림없다.[7]

위고는 농성이 막 시작되던 무렵에 도착했고, 10월 22일에는 일기에 "우리는 말馬을 온갖 형태로 먹는다"라고 썼다. 한 달 후에는 "사람들이 쥐 고기로 파이를 만든다"면서 (일말의 엽기적인 쾌감을 가지고서) "제법 맛이 좋다"라고 기록했다.[8] 그 며칠 후까지도 그는 아직 고기를 먹을 수 있는 운 좋은 축에 속했지만, 이번

에는 영양, 곰, 사슴이었으니, 파리 식물원에 있던 동물원에서 보내준 것들이었다. (이 절망적인 시기에, 우아한 — 하지만 식재료가 없기는 마찬가지였던 — 레스토랑 부아쟁의 젊은 세자르 리츠는 스패니얼 요리를 내놓았고, 코끼리의 코에 '사냥꾼 소스'를 곁들여 내기도 했다.)

돌아온 위고를 맞이한 파리의 변화는 그런 핍절함만이 아니었다. 파리의 외관도 엄청난 변화를 겪은 터였고, 그가 그토록 잘 알던 도시의 상당 부분이 더 이상 존재하지 않았다. 나폴레옹 3세 치하의 센 지사였던 오스만 남작은 파리의 가장 오래되고 가장 가난에 찌든 지역을 마구 철거했고, 그러는 과정에 『파리의 노트르담』과 『레 미제라블』의 배경 — 사실상 배경도 주요 인물이나 다름없었는데 — 이 되었던 도시의 구역들 전체를 밀어버렸다. 하지만 오스만은 역사는 파괴했어도, 기억까지 파괴하지는 못했다. 『레 미제라블』은 — 위고는 그 대부분을 망명지였던 건지섬에서 썼다 — 1851년 그가 떠나기 전에 그토록 잘 알던 파리를 그대로 그려냈으니 말이다.

1870년 위고가 금의환향했을 때, 그는 눈에 들어온 도시를 더 이상 알아볼 수 없었다. 도시를 반듯하게 정리하는 드넓은 대로들은 심미적 목적뿐 아니라 분명 군사적 목적을 위한 것이기도 했다. 교회들은 여전히 있었지만 — 생메리, 생메다르, 생자크 뒤 오 파, 그리고 물론 위고가 아끼는, 그가 거의 혼자만의 힘으로 퇴락에서 지켜냈던 노트르담까지 — 그 밖의 많은 것이 사라지고 없었다.

그런 변화들이 위고를 실망시켰던 것도 무리가 아니다. 고딕

예술의 열렬한 애호가였던 그는 파리가 15세기에 건축적 완성미에 도달했으며 그 후로는 내리막길이었다고 주장하기도 했었다. 1852년 이후에 티에르가 쌓은 성곽의 내벽을 따라 달리는 순환 철도인 '프티트 생튀르[작은 벨트]'를 타고 도시를 돌아보면서, 위고는 상당한 아이러니를 담아 이렇게 말했다. "대단하군. 파리가 자신을 방어하기 위해 자신을 파괴하다니. 장관인데!"[9]

파리는, 오스만과 제2제정이 시행한 것만큼 대대적인 것은 아니었다 해도, 지난 여러 세기에 걸쳐 상당한 파괴와 변화를 겪어 온 터였다. 12세기에 필리프-오귀스트가 쌓은 성곽은 이후 수 세기 동안 압도적인 위용을 과시했지만 팽창하는 인구 때문에 유명무실해져 갔다.* 14세기에는 좀 더 넓은 성곽이 지어졌는데,『파리의 노트르담』에 등장하는 도둑과 집시들이 살던 이 성곽을 파괴한 것은 다름 아닌 루이 14세였다. 그는 군사 지휘관으로서 자신의 위업이 입증된바, 그런 방어벽은 필요치 않다고 당당히 선언했다. 루이 14세는 이 성벽을 오늘날의 그랑 불바르**들로 대신했고, 이 철거 계획은 모든 사람의 마음에 들었던 듯하다.

*
1190년부터 25년에 걸쳐 지어진 이 성곽은 253헥타르의 땅을 좌안 2,500미터, 우안 2,600미터의 벽으로 감싼 것으로, 16-17세기에 여기저기 성문을 헐고 성곽 내 땅을 불하하면서 조금씩 헐려나갔다.

**
즉 보마르세, 피유-뒤-칼베르, 탕플, 생마르탱, 생드니, 드 본-누벨, 푸아소니에르, 몽마르트르, 이탈리앵, 카퓌신, 마들렌 대로.

18세기에는 한층 더 확대된 세금 징수용 성곽이 축조되었는데, 이것을 쌓은 이들은 그 웅장한 건축, 특히 당대 최고의 건축가들이 설계한 신新고전주의적인 세관 건물들이 파리 사람들을 감동시키리라는 그릇된 판단을 내렸다. 실제로 그 징세용 성문들은 1789년 혁명이 개시된 처음 며칠 동안 성난 파리 사람들이 가장 먼저 때려 부순 것 중 하나였다.[10] 그럼에도 성벽 자체는 몇십 년 더 남아 있었으니, 두 명의 황제와 일련의 돌아온 군주들이 거기서 거둬들이는 관세가 두말할 필요 없이 유용하다는 데 뜻을 함께했기 때문이다. 그것은 1860년에야 오스만 남작 덕분에 철거되었다. 그는 파리를 한층 더 넓은 원으로 감싸는 티에르의 성곽이 동일한 목적을 더 훌륭히 수행할 수 있다는 것을 인지하고 있었다.

티에르의 웅장한 성곽은 단순히 세금 징수용 성곽이 아니라 방어용 요새로 지어졌지만—1840년대에 축조된 이 요새에는 당시 총리이던 아돌프 티에르의 이름이 붙여졌는데, 그는 1871년 다시 정부의 수장이 된다—특히 징세용 성벽으로 유용했다. 물론 본래의 목적은 방어로, 통일된 독일을 향해 북동쪽으로 눈길을 주고 있었지만, 그 목적은 프랑스-프로이센 전쟁 동안—그리고 코뮌의 봉기 때도—참담하게 실패했다. 하지만 제3공화국 정부는 이를 철거할 생각이 없었고, 그것은 제1차 세계대전 후에야 사라져 결국 파리의 인기 없는 순환도로로 대치되었다.

1860년 오스만이 18세기의 낡은 징세용 성벽을 제거하고 파리 시내를 티에르의 성곽까지 넓힌 것은 파리의 외관을 일신하는 효과를 가져왔다. 몽마르트르, 벨빌, 그르넬 같은 동네도 파리 시내로 편입되면서 본래의 열두 개 구가 스무 개 구로 확대되어 오늘

날과 같은 파리의 행정구역이 정비되었다.[11] 이는 한때 몽마르트르 언덕 같은 외곽 지역과 시내를 나누던 장벽이 사라지고, 성벽을 따라 나 있던 불바르 드 클리시 같은 일련의 대로들만이 그 흔적으로 남게 되었음을 뜻한다. 여가를 즐기려는 파리 사람들은 몽마르트르에 생겨나기 시작한 카바레들을 찾아 북쪽으로 몰려갔다.

이런 여유 있는 행락자들과는 달리 한때 성 바깥쪽 지역에 살던 주민들은, 졸라의 제르베즈 랑티에처럼 산업화와 그에 따른 빈곤이 들어선 후에도 자신들의 지옥 같은 터전을 벗어나지 못했다. 가난과 이전의 주소지를 뒤로하고 그 분계선을 넘어가는 이들은, 제르베즈의 딸 나나와도 흡사한 방식으로 ─ 길거리의 창녀로, 또는 남달리 냉혹하고 운이 좋은 경우라면 쿠르티잔, 말하자면 사교계의 유녀가 되어 ─ 음지에 살기를 택했다. 나나 같은 여성들이 세상으로부터 경멸당하는 만큼 세상을 경멸했던 것도 무리가 아니다.

~

"이 무슨 끔찍한 일들인지! 어떻게 이 상황에서 벗어날 수 있을까요?" 에두아르 마네는 젊은 예술가 친구 베르트 모리조에게 보내는 편지에 이렇게 썼다. "저마다 다른 사람을 탓하지만, 현 사태에 대한 책임은 우리 모두에게 있습니다."[12]

모리조의 답장은 남아 있지 않지만, 그녀의 부모가 마네와 같은 생각이 아니었던 것만은 분명하다. 여러 해 동안 마담 모리조는 젊은 베르트와 그녀의 언니가 정기적으로 루브르에 가서 공부하고 그림 그리는 것을 따라다니며 감독해온 터였다. 그리고 딸

들이 그곳에서 만나는 젊은이들을 탐탁지 않게 여겼지만, 에두아르 마네와 그의 형제들인 귀스타브와 외젠에 대해서는 달랐다. 그들은 베르트 모리조 같은 파리 상류 부르주아 가문의 곱게 자란 젊은 여성에게 손색이 없는 사회계층 출신이었으니까.

그래도 마네 형제들에게 위험 요소는 있었고, 특히 에두아르에 대해 마담 모리조는 딸과는 달리 다소 우려하는 마음이었다. 우아하고 세련된 에두아르는 여성들이 좋아할 만한 타입이었다. 또한 그는 도발적인 그림을 그리는 화가이기도 했다. 그의 〈풀밭 위의 점심Le Déjeuner sur l'herbe〉은 옷 입은 남자들과 나체의 여자를 나란히 놓음으로써, 〈올랭피아Olympia〉는 보란 듯이 관능적인 쿠르티잔을 등장시킴으로써, 화단에 상당한 물의를 빚은 끝에 나중에야 걸작으로 인정받았다. 게다가 정치 문제가 있었다. 남편과 마찬가지로 티에르의 굳건한 지지자였던 마담 모리조로서는 마네가 코뮈나르에 공감하는 것을 도저히 이해할 수 없었다. 대조적으로, 모리조 부부는 자신들의 아들인 티뷔르스에 대해, 그리고 그가 베르사유 정부의 참모본부에 들어가기로 한 결정에 대해 자랑스럽게 여기고 있었다. 모리조 부부는 티에르와 마찬가지로 입헌군주제를 지지했고, 전심으로 코뮌에 반대했다.

그런가 하면, 마네는 피의 주간 동안 파리에서 목격한 참상에 경악했다. 그는 농성이 끝나갈 무렵 파리를 떠났다가 5월 말에야 돌아온 터였다. 그의 반응은 인간의 고통에 대한 동정심과 베르사유 군대의 만행에 대한 반감에 근거해 있었다. 하지만 클레망소나 졸라와 마찬가지로, 마네 역시 코뮈나르는 아니었다. 그는 자유 공화정을 열렬히 지지했고, 에드가르 드가가 그랬듯 파리를

프로이센 군대로부터 지키기 위해 자발적 시민군인 국민방위대에 들어갔던 애국자였다.[13] 그는 정부군이 자행하는 폭력과 탄압에 경악했지만, 코뮌에 대해서도 불안해했다. 정부군 총살집행부대의 손에 죽을 뻔했던 친구나 친지의 이야기 못지않게, 신원 착오로 코뮈나르들의 손에서 아슬아슬하게 살아났다는 이야기도 들려왔기 때문이다.

후자 가운데 가장 충격적인 이야기는 피에르-오귀스트 르누아르가 겪은 일이었다. 그는 센강 변에서 조용히 그림을 그리고 있었는데, 지나가던 몇 명의 코뮈나르가 그의 캔버스에서 '알 수 없는 기호들'을 보았다. 이런 식으로 그림을 그리는 자는 진짜 화가일 리가 없다, 적군의 상륙을 준비하기 위해 센강 둑의 지도를 만드느라 작업 중인 스파이임에 틀림없다고 그들은 결론지었다. 르누아르의 해명을 무시한 채 그들은 그를 6구의 구청으로 데려가 총살하려 했다. 그곳에서 르누아르는 다행히도 낯익은 얼굴을 발견했다. 지금은 코뮌의 경찰대장이지만 제2제정 시절 경찰을 피해 달아나던 중 르누아르 집에 피신한 적이 있던 라울 리고였다. 리고는 르누아르를 포옹한 뒤 그를 무리에게 소개하며 치하하고("시민 르누아르에게 〈라 마르세예즈La Marseillaise〉를!") 즉시 풀어주었다. 파리를 떠날 수 있는 통행증과 함께.*

에두아르 마네에게는 예술적 대담성과 자유주의적 정치 노선에 더하여 또 다른 문제가 있었으니, 적어도 모리조 내외의 시각

*
라울 리고 자신은 피의 주간 동안 처형당했다.

28

에서는 그러했다. 그는 바람둥이일 뿐 아니라 유부남이었다. 한층 더 나쁜 것은, 그의 결혼이 상식적이지 않았다는 사실이었다. 그의 아내 쉬잔 린호프는 점잖은 네덜란드 가문 출신으로 마네 형제에게 피아노를 가르치다가 에두아르의 관심을 끌게 되었다. 그런데 그녀는 에두아르의 부친과도 관계가 있었던 듯하며, 그녀가 낳은 혼외의 아들은 부자 어느 쪽의 아이일 수도 있었다(아이는 집안에서 괜찮은 대접을 받기는 했지만 부자 어느 쪽의 친자로도 인정받지 못했다). 어떻든 쉬잔은 여러 해 동안 에두아르의 정부로 지내다가, 그의 부친이 사망한 직후에 전격적으로 그와 결혼했다. 마네 집안 전체가 감싼 덕분에 그녀는 그런 경우 당하기 마련인 사회적 매장을 면했고, 마침내 에두아르의 만만찮은 모친 마담 마네에게도 인정을 받았다.

어쨌든 에두아르 마네는 모리조 내외에게 두통거리였던 듯하다. 특히 베르트 모리조가 미혼인 채로 나이 서른이 되어가던 1871년 무렵 이후로는 더더욱 그랬다. 마담 모리조는 딸의 장래만 염려할 뿐, 그림을 그리겠다는 베르트의 결심을 이해하지 못했다. 물론 10대의 베르트와 그녀의 언니 에드마가 미술에 재능을 보였을 때, 모리조 내외는 주저 없이 딸들에게 선생을 구해줬었다. 그들 계층의 젊은 여성이 그림을 그리거나 악기를 잘 다루는 것은 바람직한 일로 여겨졌기 때문이다. 하지만 모리조 내외가 딸들을 사교계에 내보내려 가다듬기 시작할 즈음, 베르트는 자신의 재능과 표현 욕구가 자신의 사회적 위치와 성별이 허용하는 아마추어리즘을 훨씬 넘어선다는 것을 곧 깨닫게 되었다. 한층 더 난감한 것은, 그녀가 전혀 전통적이지 않은 방식의 그림을

그리고 있다는 사실이었다. 스튜디오라는 정적인 공간을 버리고 집 밖으로 나가 그리기 시작한 그녀는 이미 일상생활의 덧없는 순간들을 포착하려 하는—이를 마땅찮게 여긴 비평가들이 '인상주의'라 부르게 될 화풍을 개척하고 있었다.

모네, 르누아르, 피사로는 나란히 그림을 그리며 같은 목표를 향해 동시에 정진하고 있었다. "내게는 꿈이 있다"라고, 클로드 모네는 1869년 파리 근교 크루아시-쉬르-센의 강변에 있는 유명한 수상 카페 그르누예르를 둘러싼 물 위에 마법처럼 반짝이는 빛을 바라보며 썼다.[14] 르누아르도 이 꿈에 동참했고, 두 화가는 같은 장면을 함께 그리기로 했다. 얼마 후 카미유 피사로도 모네와 더불어 예술적 돌파구를 찾아 인근 부지발 위쪽 언덕에서 그림을 그리기 시작했다. 베르트 모리조에게서 특히 주목할 만한 것은, 그녀가 자신의 배경과 성별 때문에 동료 화가들과 함께 동네 카페에 가거나 할 수 없었음에도 자신만의 비전과 테크닉을 개발했다는 점이다.

무엇을 어떻게 그릴지에 대한 비전이 점점 더 분명하고 급진적이 되어가는 한편, 모리조는 온갖 제약에 시달렸다. 살롱전展, 즉 아카데미 데 보자르*의 공식 전시회는 그녀의 비교적 보수적인 그림들에 그 권위 있는 문을 열어주었지만, 널리 인정받기는 해도 따분하기 그지없는 그 전시회에 대해 그녀의 예술적 정직성은 반발을 느꼈다. 그 무렵 부모는 그녀에게 결혼을 종용하고 있었

* Académie des Beaux-Arts. 미술, 건축, 음악, 무용 등을 통틀어 관장하는 예술 아카데미.

다. 어쩔 수 없이 화필을 내려놓고 결혼한 언니의 운명에 경악했던 베르트는 결혼에 거리를 둔 채 부모의 집에 살면서 외출할 때마다 보호자가 따라붙는 처지를 감내하고 있었다. 남자라면 누구든 검은 머리 미인인 그녀를 매력적이라고 보았지만—화가 퓌비드 샤반만이 예외였는데 그녀 역시 그를 고루하다고 여겼다—그녀의 재능과 지성이 대부분의 구애자들의 접근을 막았다.

그리고 에두아르 마네가 있었다. 마네는 베르트 모리조에게 매료된 듯 그녀를 거의 열두 번은 그렸으며, 그중 한 작품이 그 유명한 〈발코니Le Balcon〉(1869)로 거기서 그녀는 검은 머리의 매혹적인 자태로 시선을 모은다. 또 다른 그림 〈부채를 든 베르트 모리조 Berthe Morisot à l'éventail〉(1874)에서 그녀는 분홍 슬리퍼를 신은 발과 발목을 내보이는 한편 얼굴은 부채 뒤에 비칠 듯 가린 채 희롱하는 듯이 보인다. 마담 모리조가 점점 더 에두아르 마네를 경원하게 된 데는 정치적 의견 차이도 작용했겠지만, 그와 베르트의 교제나 그 교제가 내포하는 위험 또한 경계심을 자극했을 것이다.

그렇지만 베르트는 여전히 에두아르에게 거리를 두며 자신의 계층이 요구하는 조용한 예의를 지켰던 듯하다. 파리 상류 부르주아지의 미혼 여성들에 관한 중매인 명단에도 그녀가 그와 불미스러운 사이였다는 기록은 없다. 실제로, 마담 모리조는 걱정할 필요가 없었던 것이다.

~

베르트 모리조가 결혼한 언니와 함께 셰르부르에서 지내는 동안, 에두아르 마네를 비롯한 다른 사람들은 파리로 돌아오고 있

었다. 또 어떤 이들은 아예 파리를 떠나지 않고 농성과 코뮌의 봉기가 불러온 최악의 사태를 견뎌내기도 했다. 그런 이들 중에서도 에드몽 드 공쿠르는 특별한 위치에 있었으니, 그가 그 사건은 물론 후속 사건들이 벌어지는 동안, 그리고 1896년 세상을 떠날 때까지 꾸준히 기록한 일기 덕분이다.

본래 그 일기는 에드몽과 그의 동생 쥘의 공동 작품으로, 1851년 처음 쓰기 시작한 이래 두 사람 모두 열의를 쏟았던 것이다. 1870년 쥘이 먼저 세상을 떠나자 에드몽은 낙심하여 일기를 중단하려 했으나, 이후 기록된 사건들의 중대성을 감안하면 다행하게도, 마음을 바꾸었다. 귀족 가문에서 태어나 경제적 안정을 누리며 성깔 있기로 호가 나 있던 에드몽은 오만하고 자기중심적이며 극도로 예민하여 사귀기에 아주 까다로운 인물이었다. 하지만 섬세한 취향과 감수성, 그리고 재치 덕분에 그에게는 한 무리의 친구들이 있었고, 그중에는 파리 문단에서 가장 흥미로운 인물 몇 명도 포함되어 있었다.

일기 외에도, 에드몽과 그의 동생은 상당한 분량의 미술비평을 써서 성공을 거두었고, 희곡도 썼으며(이것은 그다지 성공하지 못했다), 엄격한 사실주의적 배경 가운데 병리적 사례들을 다룬 일련의 소설도 썼다. 그들의 걸작인 『제르미니 라세르퇴 *Germinie Lacerteux*』(1865)는 젊은 에밀 졸라와 막 시작된 자연주의 운동에 지대한 영향을 미쳤다. 졸라 역시 에드몽 드 공쿠르와 친한 무리 중 한 사람이었지만, 그의 성공에 대해 공쿠르는 시기심을 감추려 하지 않았다. 공쿠르에게는 낙심천만하게도, 그의 꾸민 듯 정교한 문체는 독자들에게 외면당했던 반면 졸라의 직선적이고 솔

직한 산문은 호소력을 지녀 점점 더 많은 추종자들이 생겨났다. 그 결과 공쿠르는 자신을 제대로 알아주지 않는 세상을 한층 더 경멸하게 되었다.

코뮌에 대한 에드몽 드 공쿠르의 견해가 그다지 호의적이지 않았던 것도 놀라운 일은 아니다. 3월 28일 일기에 그는 이렇게 썼다. "지금 일어나고 있는 일은 프랑스가 노동자에 의해 정복되어, 노동자가 귀족과 부르주아와 농민을 지배하는 가운데, 노예 상태에 들어간 것이나 다름없다." 한편 그는 공포 가운데서 일말의 아름다움을 발견하기도 했다. 대치가 극에 달했을 때도 그는 이렇게 썼다. "빔하늘을 배경으로 파리는 마치 베수비오 화산의 폭발을 검은 종이에 그린 나폴리의 구아슈화 한 점 같다."[15]

물론 가까이서 들여다보면 그런 음울한 아름다움은 사라진다. 공쿠르도 파리 시내에 줄곧 연기가 피어오르고 전투의 을씨년스러운 흔적이 남아 있는 것에 주목했다. "여기는 죽은 말, 저기는 반쯤 부서진 방어진지에서 나온 포석들 곁 피 웅덩이에 떠다니는 군모." 폐허를 돌아다니며 그는 목록을 만들었다. 왕궁은 불탔지만 두 개의 측랑은 무사하고, 튈르리는 전소되어 다시 지어야 하고, 법원은 "참수"되어 "신관들과 지붕의 철제 골조"밖에 남지 않았고, 경찰청은 "연기 나는 폐허"가 되었고, 전소된 시청은 "온통 분홍과 녹회색, 백열하는 강철의 빛깔, 또는 석조 부분이 밀랍에 타버리고 빛나는 마노瑪瑙로 변했다"라고.[16]

그는 도처에 잿더미와 폐허가 널린 파리를 목격한 증인이었다. 하지만 막대한 손실과 가공할 비참에도 불구하고, 산산이 부서진 도시에는 벌써부터 놀라운 생명의 기미가 보이고 있었다. 코뮌

이 전멸당한 다음 날, 공쿠르는 기운차게 기록한다. "오늘 저녁에는 파리의 생명이 다시금 시작되는 움직임을 들을 수 있다. 그 웅성임이 머나먼 파도 소리 같다." 이틀 뒤, 그는 덧붙였다. "교체된 포석들 너머로, 여행복 차림의 파리 사람들이 자신들의 도시를 되찾고자 벌 떼처럼 모여들고 있다."[17]

파리로 돌아온 졸라는 세잔에게 보내는 편지에 좀 더 간략하게 썼다. "파리도 다시 살아나고 있다네."[18]

사라 베르나르의 생각도 다르지 않았다. 귀성 직후 어느 날 아침, 그녀는 오데옹 극장으로부터 연습 통지를 받았다. "나는 머리칼을 흔들어 털고, 발을 구르고, 마치 젊은 말이 힝힝대듯 콧김을 뿜었다." 그녀는 "삶이 다시 시작되었음"을 깨달았다고, 특유의 열띤 어조로 편지에 적었다.[19]

하지만 그 모든 것을 가장 잘 표현한 사람은 아마 에두아르 마네일 것이다. 6월 10일, 그는 베르트 모리조에게 보내는 편지에서 이렇게 말했다. "마드무아젤, 당신이 셰르부르에 오래 머물지 않기를 바랍니다. 다들 파리로 돌아오고 있어요. 게다가, 다른 곳에서 산다는 건 불가능하니까요."[20]

2

회복

1871

패배의 굴욕은 물론이고 농성과 코뮌 봉기 동안 겪은 광범한 파괴에 더하여, 파리는, 그리고 실로 프랑스 전체는, 이제 독일에 막대한 전쟁 배상금을 치러야 하는 현실에 맞닥뜨렸다. 50억 프랑! 2년 반 동안의 국가 예산에 맞먹는 미증유의 액수였지만, 프랑스인들은 이를 받아들였다. 코뮌이 해체되고 한 달 만에 20억 프랑이 독일에 건네졌으니, 이는 프랑스 정부의 국채 모집에 온 국민이 적극적으로 반응한 결과였다. 6월 27일 오전에 발행이 개시된 국채는 당일 저녁에 완판되었다.

졸라의 전기를 쓴 앙리 트루아야는 프랑스인들이 이 국채 매입을 자신들이 막 치러낸 굴욕적인 대외 전쟁과 가공할 내전을 머릿속에서 지워버리는 방편으로 삼았다고 지적했다. "지갑의 애국주의가 피의 애국주의를 바짝 추격했다."[1] 아마도 사실이었을 것이다. 삶은 여전히 힘들었고, 마담 모리조도 딸 에드마에게 보낸 편지에서 이를 인정했다. 그녀는 장차 프랑스가 "미치광이들"(이

광인들을 그녀는 "티에르 씨를 욕하는 마네 패거리"라 일컬었다)
과 "낡아빠진 편견들을 과시하는" 왕정파 사이에서 분열될 것을
우려했다. "가련한 프랑스!"라고 그녀는 탄식했다. "하지만 국채
가 성공해서 자랑스럽고 기뻐. 나도 우리 저축 중에 1천 프랑을
투자했단다. 1천 프랑의 가치가 700으로 줄어 있었어."[2]

국채의 대대적인 성공 덕분에 일종의 황홀경이 프랑스를 휩쓸
었다. 애국주의와 상당한 수익률[3]이 합쳐져 독일로서는 거의 예
상치 못했던 전국적인 반응이 일어난 것이다. 비스마르크는 프랑
스의 국가 재건이 국고를 말려버리고 군사력을 한층 더 약화시켜
독일군이 몇 년 더 프랑스 땅에 주둔할 수 있으리라 기대했었다.
그런데 프랑스인들은 이 첫 번째 장애물을 깃발 날리며 뛰어넘었
다. 물론 프랑스가 그 독일군 정복자들이 떠나가는 뒷모습을 보
려면 아직도 30억 프랑을 더 치러야 했지만 말이다.

코뮌 봉기 직후인 3월 18일, 빅토르 위고는 아들의 장례식*을
치르고는 황황히 파리를 떠났다. 적어도 이론상으로는 코뮌에 진
심으로 찬성했지만 그것이 극단으로 흐를 것을 경계했던 그는 서
둘러 브뤼셀로 향했다. 하지만 그곳에서도 정치적 스펙트럼의 또
다른 극단과 맞닥뜨린 끝에** 룩셈부르크로 피신했고, 9월이 되

*
위고의 둘째 아들 샤를 위고는 1871년 3월 13일 보르도에서 아버지를 만나러 가
던 중 뇌졸중으로 급사했고, 3월 18일 파리에서 그의 장례식이 거행되었다.

어서야 파리로 돌아왔다.

떠나 있던 몇 달도 괴로웠지만 돌아온 뒤에는 한층 더했다. 전국민이 순교자가 되었다고, 그는 시집 『가공할 해 L'Année terrible』(1872)에 썼다. 봉기 때 맞싸운 양편이 그가 사랑하는, 실로 오래전부터 사랑해온 파리를 무자비하게 파괴해버린 터였다. 보나파르트 군대 장교의 막내아들인 그는 1802년 스위스와의 접경지인 브장송에서 태어났다. 2년 후, 확고한 왕정파였던 어머니는 위고 소령을 그의 정부와 전쟁터에 남겨둔 채 세 아들을 데리고 파리로 상경, 거기서 자신도 애인을 만들었는데 그는 나폴레옹에 반내하는 옴모를 꾸미다 총살형을 당했다.

이처럼 파란만장한 가정사 가운데, 빅토르는 파리 좌안의 집 뒤에 있던 무성한 정원에서 안식처를 찾았다. 하지만 그곳은 일시적인 피난처일 뿐이었다. 어린 빅토르는 어머니와 (이제는 장군이 된) 아버지 사이를, 왕정파와 나폴레옹 숭배 사이를 오가며 파리, 이탈리아, 스페인 등지에서 살았다. 처음에는 파리에서도 별로 안정을 느끼지 못했으니, 그 정다운 정원을 뒤로하고 이 집에서 저 집으로 울적한 이사를 거듭해야 했기 때문이다.

이런 혼란에 둘러싸여 어린 빅토르는 글을 쓰기 시작했고, 열다섯 살 때 아카데미 프랑세즈의 큰 상을 수상함으로써 자신에게

**

5월 27일 코뮌 봉기가 진압된 후, 위고는 벨기에 정부가 프랑스 정부와 외교적 마찰을 피하기 위해 코뮈나르의 망명을 허용하지 않기로 한 결정을 비판하는 성명을 냈다. 그로 인해 폭도들이 그의 집을 공격했고, 벨기에 정부는 평화를 깨뜨렸다는 명목으로 그를 추방했다.

글재주가 있음을 알게 되었다. 형들도 문학적 야심을 가지고 있던 터라(비록 재능은 그만 못했지만), 그는 형들과 함께 문학잡지를 창간하고 시와 산문을 줄기차게 쏟아냈다. 하지만 이런 성공도 집안의 계속되는 불상사―가령 외젠 형의 정신병 발병이라든가―를 잊게 해주지는 못했다. 빅토르가 아델 푸셰와 결혼하던 날, 외젠은 한층 심한 이상 행동을 보였고 이후 다시 회복하지 못한 채 짧은 여생을 정신병원에서 보내게 되었다.

젊은 빅토르 위고에게 삶은 마치 그 자신의 소설처럼 보이기 시작했다. 여전히 화창한 순간들이 있었으니, 20대 중반 위고는 부러움을 살 만한 문학적 명성과 그에 따르는 수입을 얻었다. 희곡을 쓰기 시작했고, 과감한 낭만주의를 표방한 희곡 「에르나니 Hernani」(1830)로 코메디 프랑세즈에서 엄청난 물의를 일으키며 성공을 거두었다.

정말로 축포를 쏘아 올리듯 스타 작가의 도래를 알린 것은 1831년, 그의 나이 스물아홉에 출간된 경이로운 소설 『파리의 노트르담』이었다. 장려하고 장황한, 그리고 사뭇 감정으로 흘러넘치는 이 어둡고도 낭만적인 이야기는 금세 블록버스터가 되었고, 무수한 외국어로 번역되었으며, 영어로는 『노트르담의 꼽추 *The Hunchback of Noter-Dame*』라는 새로운 제목을 얻었다. 중세 건축과 그 오래된 동네의 가난에 찌든 주민들에게 열정적으로 매료된 위고는 자신의 소설을 과거에 대한 송가인 동시에 사회적 정의에 대한 노골적 요구로 바꿔놓았다. 여러 세기에 걸쳐 퇴락해온 노트르담 대성당은 이제 대중적 관심의 중심으로 떠오르게 되었다. 무시당하던 이 12세기 건축의 걸작을 보존하는 것이 갑자기 가장

인기 있는 안건이 되었으니, 위고는 자신이 만들어낸 파도에 주저 없이 올라타고서 복원의 노력을 촉구, 결국 그 덕분에 성당이 보존되기에 이르렀다.

『파리의 노트르담』 출간 직후 위고는 가족과 함께 보주 광장 6번지로 이사했다. 오늘날 '빅토르 위고의 집'이 있는, 그가 파리에서 살았던 집들 중 가장 잘 알려진 곳이다. 이 17세기의 훌륭한 광장에서 — 정작 그는 그 건축미에 흥미를 보이지 않았지만 — 위고는 고딕풍 안락함의 극치를 누리며 16년을 살았다. 이 기간 동안 그는 여배우 쥘리에트 드루에와 평생 이어질 내연의 관계를 맺었고, 한편 아내 아델은 그의 친구였던 작가이자 비평가 샤를-오귀스탱 생트뵈브에게로 돌아섰다. 행복한 가정이라 할 수는 없었지만, 위고는 개의치 않고 계속하여 폭포수 같은 언어를 쏟아냈다. 『레 미제라블』도 이 시기에 쓰기 시작한 것으로, 1851년 나폴레옹 3세의 압제로부터 피신한 저지섬과 건지섬에서 오랜 망명 생활을 하면서 완성하게 된다.

20년 후 나폴레옹 3세는 (그의 백부 나폴레옹 보나파르트가 그랬던 것처럼) 망명에 들어갔고,* 빅토르 위고는 1년 만에 두 번째로 파리로 돌아왔다. 행복한 귀향은 아니었다. 전해 9월에 돌아왔을 때와는 달리, 이번에는 환영해주는 군중도 없었다. 그가 사랑하는 파리는 풍비박산이 나서 검게 그은 폐허들과 한때 정부 건물이나 황제의 궁, 부르주아들의 안락한 저택이었던 것의 서글픈

*
나폴레옹 3세는 1870년 9월 5일부터 1871년 3월 19일까지 프로이센에 포로로 잡혀 있다가 영국으로 망명했다.

형해만이 남아 있었다. 녹음이 우거졌던 대로들에는 나무둥치만이 줄지어 있었고, 길거리에는 여전히 군대가 순찰을 돌고 있었다(1876년까지 군법이 시행되었다). 위고의 가족도 풍비박산이 나기는 마찬가지였다. 그가 극진히 사랑하던 맏딸이 여러 해 전 비극적인 보트 사고로 익사한 데 이어, 최근에는 두 아들 중 하나를 잃었고, 그사이에 또 다른 딸은 정신병을 얻은 터였다.

그는 어디서든 눈에 뜨이는 아름다움으로 자신을 달랬고(그의 여성 편력은 점점 더 악명이 높아졌다), 그 전해에 있었던 주요 사건들에 대한 자신의 입장을 기록하는 일에 뛰어들었다. 그 기록이 『언행록*Actes et paroles*』(1875)과 『가공할 해』이다. 그는 국민의 궁극적 치유를 돕기 위해 자신이 할 수 있는 일을 했고, 특히 살아남은 코뮈나르들을 위해 사면을 얻어주는 일에 전념했다. 이런 사명감을 가지고서 그는 새로운 공화국의 대통령이 된 아돌프 티에르를 공략했지만, 티에르는 사근사근하게 응하기는 해도 사면 문제에는 꿈쩍도 하지 않았다. 위고는 친구였던 급진적 언론인 앙리 로슈포르를 추방하지 않겠다는 막연한 약속으로 만족할 수밖에 없었다.

～

위고의 노력에도 불구하고, 앙리 로슈포르(로슈포르-뤼세 후작)은 뉴칼레도니아로 강제 이송되었다. 그와 함께 이송된 수천 명의 코뮈나르 중에는 약자의 급진적 옹호자이자 코뮌의 지도자였던 루이즈 미셸도 있었다.

로슈포르와 마찬가지로, 미셸도 자신을 던져 싸움에 뛰어들었

던 몽마르트르의 빈민가와는 전혀 다른 환경에서 자랐다. 1830년 오트-마른의 브롱쿠르성城에서 태어난 그녀는 성관 하녀 중 하나가 낳은 사생아로, 필시 지주 아들의 소생이었을 것이다. 그 부친에 대해서는 알려진 바가 없으나, 미셸은 지주와 그의 아내를 조부모로 여기며 자랐고, 그들도 이 조숙한 아이에게 볼테르와 루소의 저작을 주어 교육하고 질문을 장려하는 것을 자신들의 의무로 여겼다. 그처럼 개방적인 교육은 당시로는 드물었고 특히 소녀에게는 그러했으니, 미셸은 그런 교육을 받으며 민감하고 관찰력이 뛰어나며 인정 많은 여성으로 자라났다.

로슈포르처럼 그녀도 빅토르 위고의 친구가 되었다. 처음에는 작가가 될 결심으로 그와 서신 왕래를 시작했는데, 이것이 평생 계속되었다. 두 사람은 서로 존경했고, 1871년 그녀의 유명한 법정 항변 이후에 위고는 「남자보다 위대한Viro major」이라는 시를 써서 극적으로 그녀를 기리게 된다.

그녀는 1865년 파리로 상경하여 조부모의 얼마 안 되는 유산으로 몽마르트르에 탁아소를 열었다. 어린 시절부터 그녀는 사람이든 동물이든 천대받는 것들을 뜨겁게 사랑했지만, 그때까지만 해도 정치에 관여한 적은 없었다. 그런데 파리가 그 모든 것을 바꿔놓았다. 가난에 찌든 몽마르트르 주민들이 그녀의 마음에 비통함과 분노를 불러일으켰다. 그녀는 자선의 삶과 결부된 급진적인 정치 활동에 전심으로 뛰어들었다.

1871년 3월 18일의 사건들이 불씨를 댕겼다. 몇 달째 반정부 활동에 가담하고 있었던 미셸은 몽마르트르의 여자들을 규합하여 언덕 위의 대포들을 징발하러 온 정부군에 맞섰다. 이 일과 그

에 따른 유혈 사태가 코뮌 결성을 촉발했다. 이어진 격변의 두 달 동안 미셸은 혁명적 활동에 투신했고, 여성들을 동원하여 코뮌을 지지했으며, 구급대원으로 봉사하는 한편 포위된 지역에서 탁아 소를 운영했다. 하지만 가장 기억할 만한 것은, 그녀가 국민방위 대의 일원으로서 방어진지 위에서 싸운 일이다. 그녀는 몽마르트 르 제61대대 소속으로 이시와 뇌이에서 레바티뇰과 블랑슈 광장 에 이르는, 그리고 몽마르트르 묘지에서 클리냥쿠르의 방어진지 에 이르는 전투에서 싸웠다. 거의 잠도 자지 않고 아드레날린만 으로 살다시피 했다. "나는 야만인이라 대포를 사랑하고, 화약 냄 새를, 공중을 날아가는 기관총 탄환들을 사랑한다"라고 그녀는 후일 회고록에 썼다.[4]

끝까지 저항한 마지막 코뮈나르가 페르라셰즈 동쪽 벽에서 총 살된 후, 미셸은 체포되어 재판에 회부되었다. 거기서 그녀는 법 정에 자신의 총살을 요구하며 당당히 맞섰다. "자유를 위해 고동 치는 어떤 심장도 작은 납덩어리를 누릴 권리밖에 없는 듯하니, 나도 내 몫을 요구한다." 법정을 향한 이 선언은 그녀 자신이 목 도한 살육과 친애하는 벗(그리고 아마도 연인)이었던 테오필 페 레의 처형에 자극된 극적인 호소였다.[5]

법정은 그녀의 소원을 들어주는 대신 보다 느린 형태의 죽음이 라 여겨지는 형벌을 선고했다. 즉, 프랑스의 남태평양 식민지였 던 뉴칼레도니아 유형지로의 이송이었다. 거기서도 그녀는 당당 히 항거하며 살아남았다. 파리는 그녀의 적들이 조롱하듯 '붉은 처녀'라 불렀던 이 여성의 최후를 끝내 보지 못했다.[*]

조르주 클레망소의 부친은 빅토르 위고를 우상처럼 떠받들었고, 정치적 우파와 교회를 증오했다. 아들 또한 그런 시각을 전적으로 받아들였으니, 그것이 그의 긴 정치 경력 내내 영향을 미쳤다. 더구나 부친의 친구들 — 그중에는 오랜 공화주의자였던 에티엔 아라고도 있었다 — 도 젊은 클레망소에게 영향을 미쳤으며, 그가 가는 길의 중요한 길목에서마다 도움을 주었다. 실제로 아라고는 제2제정의 몰락 이후 잠시 파리 시장을 지낸 인물로, 조르주 클레망소가 갑자기 18구의 구청장이 된 막후의 이유였다. 아라고가 (다른 열아홉 개 구의 구청장과 더불어) 그를 그 자리에 앉혔던 것이다.[6]

코뮌이 전멸한 후 파리로 돌아온 클레망소는 몽마르트르 한복판에 진료소를 열고 다시 한번 정치에 뛰어들었다. 하지만 그가 발견한 파리는 농성과 전쟁으로 풍비박산이 났을 뿐 아니라 정치적 위신조차 박탈당한 터였다. 코뮌이 지나간 후, 파리에는 시장도 없어졌고 — 티에르 정부와 그 뒤를 이은 자들의 조심성 덕에 — 이후 한 세기 이상 동안 다시는 시장이 나오지 않을 것이었다.** 클레망소는 7월의 총선에서 패배했지만(승자들은 훨씬 더 보수적인 사람들이었다) 낙심하지 않았다. 위대한 빅토르 위고

또한 그 선거에서는 승리하지 못했으니까. 물론 위고야 공식적으로 출마하지 않았음에도 인상적인 득표수를 얻기는 했지만.

정치적 스펙트럼의 반대편 끝에서 보나파르트주의는 제2제정과 함께 내리막길을 걸었지만, 우익 왕정파의 위협은 그 향도였던 샹보르 백작* 자신에 의해 봉쇄되었다. 샹보르는 고집스럽게도, 삼색기를 왕정복고 기간 동안 쓰이던 부르봉가의 백기로 교체하자고 주장했던 것이다. 사실상 7월 선거의 명백한 승자는 티에르였으니, 그는 오를레앙가의 군주 루이-필리프를 옹호해온 오랜 경력에도 불구하고 보수적인 형태로나마 공화제를 지지했으며, 그것이 유일한 노선이라고 결론지었다. 그는 7월 선거에 대해, 프랑스는 군주제로도 제정으로도 돌아가기를 원치 않지만, 어떤 식으로든 코뮌을 생각나게 하는 정부 또한 결코 원치 않는다고 해석했던 것이다.

하지만 보수적인 공화정은 클레망소가 구상하던 공화정과는 거리가 멀었다. 엄청나게 존경하던 위고나 그사이 좋은 친구가 된 마네와 마찬가지로, 클레망소 또한 혁명은 우려하되 개혁은 전심으로 지지했다. 현재로서 그의 유일한 노선은 지방 정치에 들어가는 것이었고, 이 일을 그는 특유의 에너지로 해냈다. 파리에는 시의회만이 남아 센 지사 휘하의 자문 기구로만 작동할 뿐이었으나, 아주 없는 것보다는 나았다. 7월 말, 클레망소는 파리

*
부르봉가의 왕자. 루이 16세와 18세의 동생인 샤를 10세의 손자. 1830년 7월혁명으로 루이-필리프에게 왕위를 빼앗겼으나, 나폴레옹 3세 퇴위 후 다시금 왕위 계승권을 주장했다.

시의회에 출마하여 의석을 얻었고 거기서 가장 자신의 관심을 끄는 일, 즉 공중 보건과 교육, 빈민 구제, 특히 가난하고 버려진 아동을 돕는 문제에서 지도적인 역할을 해나갔다.

그는 또한 루이즈 미셸 같은 친구들, 농성이 극에 달했을 때 몽마르트르의 가장 핍절한 주민들을 돕기 위해 함께 일했던 친구들에 대해서도 염려했다. 미셸의 도움으로 그는 음식과 약품 배급소를 운영했었고, 그녀의 도움으로 어린이들을 위한 무료 학교를 시작했었다. 그녀와 그녀의 병든 모친의 거취에 대해 염려하던 그는 결국 미셸이 뉴칼레도니아로 가게 되자 그녀에게 돈을 보냈으며, 때가 되면 코뮈나르들의 사면을 촉구하게 된다. 하지만 아직은 아니었다. 1871년, 파리 시의회라는 낮은 자리에 있던 그가 할 수 있는 일은 아니었다.

～

프레데리크 오귀스트 바르톨디가 거대한 조각상을 구상한 것은 1860년대 말 잊지 못할 이집트 여행 이후의 일이었다. 당시 수에즈운하는 거의 완공 단계에 있었는데, 그는 그 입구에 등대를, 불 켜진 등잔을 든 거대한 여성의 조각상으로 된 등대를 세우자고 제안했다.

바르톨디는 결국 성사되지 못한 이 이집트 사업과 자신이 실제로 만든 자유의 여신상 사이에는 아무 관련이 없다고 늘 주장했다. 그야 우리가 알 수 없는 일이다. 우리가 알 수 있는 것은, 저명한 프랑스 역사학자이자 자유주의 정치인이었던 에두아르 드 라불레가 1871년 6월 프랑스인들이 미국 국민에게 보내는 거대한

자유의 기념비라는 구상을 제시했을 때 바르톨디가 열정적으로 찬성했다는 사실이다. 코뮌과 농성과 전쟁을 겪은 직후라 작업 주문이 고갈된 터였고, 어떻든 바르톨디는 고대의 로도스 거상에 맞먹는 거대한 조각상을 만든다는 생각에 매료되었다.

자유의 기념비라는 생각이 1871년에 새삼스럽게 나온 것은 아니었다. 라불레는 미합중국을 찬미하는 사람으로, 1865년 제2제정 때도 어느 만찬 석상의 토론 중에 그 일을 거론한 바 있었다. 당시 라불레와 그의 공화파 친구들은 미국 독립 100주년을 기념하기 위해 그 안을 기획했었다. 1871년이 된 지금 1876년의 축하를 앞두고 그처럼 거대한 것을 제때 만들어내기란 불가능했다. 하지만 그것은 중요치 않았으니, 날짜는 정치적 의제를 내걸기에 적당한 구실 이상이 아니었기 때문이다. 1870년에서 1871년에 걸친 다양한 재난을 겪은 직후의 파리와 프랑스를 감안할 때, 라불레와 그의 동료들은 이제는 어느 때보다도 자유에 관한 성명을 낼 시점이라고 판단했다. 그렇다, 그것은 미국 국민에 대한 우정의 제스처인 동시에, 그보다 더 중요하게는 프랑스인들의 주의를 환기하는 수단이 될 터였다. 라불레는 프랑스의 정치적 지형을 바라보며, 자유가 다시금 위험에 처한 때라고 보았다. 그는 거의 한 세기 동안 혁명과 반동 사이에서 채찍질당해온 자국민이 무한한 위험들을 마주하고 있다고 깊이 우려했다. 프랑스 국민들은 선택의 기로에 놓였으니, 자유에 바쳐진 조각상처럼 강력한 이미지가 그 길을 가리키는 데 도움을 줄 것이었다.

바르톨디도 비슷한 감정을 공유하고 있었기에 라불레의 취지에 전적으로 헌신하여 '세계를 비추는 자유'의 거대한 조각상을

구상했다. 1871년 6월 바르톨디는 미국을 향한 배에 올랐고, 라불레의 주선으로 율리시스 S. 그랜트 대통령을 위시한 여러 분야의 전문가를 만나 전국적 모금 운동을 위한 대대적인 홍보를 진행했다. 미 대륙을 동부에서 서부까지 돌아다닌 끝에 바르톨디는 미국인들이 이 웅장한 사업을 지원하리라는 확신을 가지고 돌아왔다. 그는 착수할 준비가 되었다.

~

나중에 알게 되지만, 귀스타브 에펠이라는 사람이 바르톨디의 구상을 성공으로 이끄는 데 핵심적인 역할을 하게 될 터였다. 하지만 1871년 6월 바르톨디가 미국을 향해 떠날 무렵, 에펠은 그어떤 자유를 위한 계몽적이고 공화적인 사업보다도 자기 회사의 재정적 전망에 훨씬 더 골몰해 있었다. 에펠은 대단히 실제적인 사람으로, 서른아홉의 나이에 이미 성공을 이루고 이제 필생의 사업이 될 일을 막 시작하려 하고 있었다.

맹랑한 것은 그가 숙부의 식초 공장을 운영하는 데 평생을 바칠 뻔했다는 사실이다. 이 상식적이고 범용한 진로를 위해 그는 야금학, 기계학, 토목공학 등의 분야를 포기하고 화학을 공부했는데, 결국 그가 엔지니어로서 성공한 것을 생각하면 어이없는 선택이 아닐 수 없다. 하지만 집안의 분란 때문에 젊은 에펠은 식초 공장을 물려받지 못했고, 그 덕에 자유롭게 다른 직업을 선택할 수 있게 되었다.

그가 처음부터 자신이 하고 싶은 일을 분명히 알고 있었던 것은 아니다. 하지만 행운과 집안의 연줄 덕분에 그는 생라자르역

근처에 있던 샤를 네뵈의 사무실에 들어갔다. 때는 1856년, 네뵈의 철공소는 급속히 발전하는 철도 사업의 한복판에 자리 잡고 있었다. 에펠이 면접에 긴장했던 것도 무리가 아니다. 매형이 운영하는 파리 인근의 주물공장에서 잠시 일한 적은 있었지만, 그의 학교 성적은 좋지 않았다. 재능 있는 많은 젊은이들이 그렇듯, 에펠은 학교에서 배우는 것에 싫증을 냈고 그리 잘해내지도 못했다. 간신히 바칼로레아를 통과하고 파리의 콜레주 생트바르브에 등록했을 때도 권위 있는 에콜 폴리테크니크에 들어갈 만한 성적에는 못 미쳤다. 대신에 그는 토목공학을 가르치는 에콜 상트랄[중앙 공과 학교]을 선택했는데, 이 학교는 당시 토리니가 3번지 살레관館(오늘날의 피카소 미술관) 안에 있었다. 의심할 바 없이 이 학교에서 그는 값진 실무 교육을 받았다. 그래도 네뵈가 에펠을 개인 비서로 고용했을 때, 노인은 학교 성적보다 자신이 본능에 따랐다고 할 수 있다. 청년의 앞에 놓인 눈부신 경력을 짐작게 할 만한 것은 달리 없었으니 말이다.

있었던 것은 아마도 청년의 가문에 흐르는 기업가 정신과 탁월한 장인匠人 기질이었을 것이다. 에펠의 아버지 쪽 선조들은 베스트팔리아의 아이펠 지방에서 파리로 이주하여 직조공으로 또 타피스리 제작자로 성공한 터였다. 하지만 집안의 진짜 원동력은 에펠의 어머니에게서 나왔다. 디종의 성공한 목재상의 딸이었던 그녀는 집안의 석탄 사업을 물려받아 그 지방의 주요 석탄 공급자가 되었다. 결혼도 출산도 사업을 중단시키지 못했고, 그녀는 성실하게 그 일을 해나갔다. 에펠의 집안이 부유해진 것은 전적으로 어머니 덕분이었다. 아버지는 별로 유망하지 못한 군대 경

력을 포기한 후 지방정부의 행정관으로 눌러앉아 있었다.

젊은 에펠은 디종에서 외할머니의 손에 자라다가 학업을 마치기 위해 파리로 상경했다. 파리 생활은 즐거웠지만 취직 문제는 잘 풀리지 않다가 스물세 살 때 샤를 네뵈와 우연히 만나게 된 것이었다. 그 만남 이후 마치 그의 안에 있던 무엇인가가 갑자기 점화되기나 한 것처럼, 젊은 천재성이 급속히 개화하기 시작했다. 에펠은 회사의 광범위한 사업들을 파악해가는 한편, 따로 경제학을 공부하기도 했다. 그는 철강에 대해 배울 수 있는 모든 것을 배우며 경험을 쌓아나갔다. 얼마 안 가 네뵈가 회사를 벨기에의 큰 회사에 팔았을 때, 에펠은 거기서도 중요한 자리를 얻었다.

바야흐로 명名엔지니어 에펠이 두각을 나타내기 시작했다. 보르도의 가론강, 폭이 넓고 물살이 빠른 그 강에 철도를 놓아야 했을 때, 네뵈는 에펠을 조수로 삼았다. 그러고서 그에게 2년 기한의 사업을 남겨놓은 채 곧 은퇴해버렸는데, 스물다섯 살 난 엔지니어는 이 도전에 멋지게 능력을 발휘했다. 신기술을 도입하는 한편 탁월한 경영 능력을 입증하며 약속한 기한 내에 아무 사고 없이 사업을 완수한 것이다. 대단한 업적이었다.

이 일에서 에펠은 여러 가지 재능을 드러냈지만, 그중에서도 가장 탁월한 한 가지는 건자재로서의 강철이 근본적으로 새로운 설계와 건축 방법을 요구한다는 사실을 알아본 것이었다. 목재와 석재는 건축 과정에서 임기응변을 허용하기에, 이전 수 세기 동안 대성당이나 성은 짓는 동안에 다시 의논하고 고쳐가며 짓는 것이 가능할 뿐 아니라 때로는 바람직한 일이기도 했다. 하지만 에펠은 이런 시행착오적 접근을 완전히 배제하고, 자기 사업의

모든 구성 요소를 현장에서 변경하거나 조정하는 일 없이 미리 준비하여 조립하는 방식을 추진했다. 이 혁신적인 방식은 정확한 수학적 계산에 기초한 것으로 당시의 수많은 사람을 곤혹에 빠뜨렸음 직하지만, 에펠이 지은 철교나 건물은 곧 정확성과 신뢰성으로 명성을 얻게 되었으며, 그 놀라운 경쾌함과 우아함을 찬탄하는 이들도 생겨났다.

결혼한 후 에펠과 그의 아내(디종 양조업자의 손녀였던)는 파리 북서부의 큰 집에 살림을 차렸다. 그는 몇 번 이사하기는 해도 평생 그 지역에서 살게 될 터였다. 그리고 얼마 후인 1866년에는 자기 사업을 시작해, 파리시 경계 바로 바깥인 오늘날의 르발루아-페레 지역에 작업장을 열었다. 사업은 빠르게 확장되었고, 곧 그는 전 세계의 다리와 건물들을 짓게 되었다.

하지만 1871년 6월, 그는 아직 미래를 내다볼 수 없었고 프랑스 경제의 취약성도 그를 우려케 했다. 예측할 수 없는 국내 경제 상황에 대처하여 에펠은 의욕적으로 해외 계약을 맺고, 자기 회사의 간부들을 라틴아메리카로 보내 칠레, 볼리비아, 페루 등지에서 큰 계약을 따내게 했다. 루마니아에서 카이로, 러시아에서 필리핀에 이르는 전 세계의 일거리들이 속속 뒤따라왔다.

부와 명성이 날로 쌓이며 번창하는 사업이었다. 하지만 에펠의 명성으로 말하자면 이제 겨우 시작일 뿐이었다.

～

1870년은 프랑스의 패배와 제2제정의 몰락뿐 아니라, 이탈리아 통일이라는 대장정의 마지막 사건이 될 로마 함락의 해이기도

했다. 이 두 이야기가 서로 얽히는 것은, 나폴레옹 3세가 여러 해 동안 프랑스 군대를 동원하여 교황을 지키고 있었기 때문이다. 교황은 한때 막강했던 교황 국가의 마지막 잔재인 로마에서만큼 은 세속적 통치권을 견지할 결심이었다.

나폴레옹 3세는 보수파와 가톨릭 교권의 지지를 받아 통치하는 가톨릭 군주였다. 교황을 지지하는 것이 자신의 의무라고 믿기는 했지만, 그는 니스와 사부아를 얻어 프랑스 국경을 넓히는 대가로 이탈리아 통일을 눈감아줄 용의도 있음을 드러냈다. 이 정책은 프랑스의 가장 충직한 가톨릭 신자들의 경각심을 불러일으켰으니, 이들은 이탈리아 밖에서 일어나는 일에는 아무 관심도 없었고 교황을 염려할 따름이었다. 그들이 가장 우려하던 일은 프로이센이 일련의 승리를 거둔 뒤 나폴레옹 3세가 로마에 주둔해 있던 군대를 철수시키면서 현실화되었다. 이제 이탈리아 군대가 거룩한 도시 로마로 진군함으로써, 이탈리아 역사뿐 아니라 그리스도교 세계 역사의 한 시대에 종말을 고했다.

의미심장한 것은, 제1차 바티칸공의회(1870년 7월 18일)가 교황 무오설無謬說을 선언한 것이 이탈리아 통일의 마지막 장이 다가오던 무렵이라는 사실이다. 다시 말해, 교황의 세속적 권력이 현저히 쇠퇴해가던 바로 그 시점에 영적인 영역에서의 그의 힘을 북돋운 것이었다. 이 일을 경하하듯 프로이센에 선전포고를 한 나폴레옹 3세는 프랑스와 교황이 승리를 거두게 될, 현실성 없는 결말을 그리고 있었다. 실상은 정반대로, 1년 후 파리와 파리 사람들은 목숨을 부지하기 바빴고, 한때 막강했던 교황 국가와 나폴레옹 3세의 제국은 둘 다 사라지고 없었다. 나폴레옹 1세의 위대

한 승리들을 기리는 상징이었던 방돔 광장의 기념비는 끌어내려졌으며, 나폴레옹 1세와 3세의 파리 관저였던 튈르리궁은 불에 탄 형해만이 남았다.

하지만 1801년의 정교협약Concordat — 프랑스 교회와 국가 사이의 조약 — 은 여전히 유효했다. 프랑스대혁명 후 보나파르트와 당시 재위하던 교황이 체결한 이 조약에 따르면 로마가톨릭은 프랑스인 대다수의 종교로 규정되었다. 또한 정교협약이 명시하는 바 향후 성직자들은 국가의 녹을 받기로 되어 있었다. 그 대신 교회는 대혁명 동안 잃어버린 광대한 토지에 대한 권리 주장을 포기하고, 교회와 군주 사이에 수 세기 동안 이어져온 악감정을 종식시키기 위해 향후 주교의 임명은 국가의 특권으로 인정하되 교황은 임명 과정에서 교회법적 인준 권한만을 견지하기로 양보한 터였다.

정교협약이 비준되었을 때, 프랑스는 독실한 가톨릭 신자들과 철저한 세속주의자들로, 다시 말해 대혁명을 열렬히 반대하는 자들과 열렬히 지지하는 자들로 거의 회복할 수 없이 양분되어 있었다. 이후로 가톨릭교회가 왕권 및 황제권의 피난처이자 든든한 보루가 되는 한편, 다양한 개혁가들과 급진주의자들이 교회와 그 강고한 보수주의의 적이 되었던 것도 놀라운 일이 아니다.

프랑스 전역 가톨릭 신자들의 신앙 정도는 제각기 달랐지만, 파리는 여러 해 전부터 교회로부터 멀어지고 교회를 반대하는, 나아가 기성 종교 전반을 반대하는 자들의 중심지가 되어 있었다. 파리에서는 교회로부터의 이탈이 개혁주의 노선의 정치가와 지성인뿐 아니라 노동자에게까지 광범하게 퍼져 있었다. 젊은 조

르주 클레망소가 미국에서 미국인 여성과 결혼했을 때, 그는 교회에서—어떤 형태의 교회에서도—결혼하기를 거부했다. 이 고집이 약혼녀의 후견인을 너무나 성나게 한 나머지, 젊은 조르주는 하마터면 결혼을 못 할 뻔했다.[7] 루이즈 미셸은 젊은 날 신비주의적인 가톨릭 신앙에 기운 적도 있었지만 이후 불굴의 반反교권주의자가 되었으니, 이는 코뮌 기간 동안 광범한 불의에 맞서 일어난 파리 노동자 수천 명의 전형이었다. 그녀에게나 그녀가 그토록 열렬히 옹호했던 노동자들에게나, 교회와 성직자들은 황제와 그 하수인들만큼이나 경멸의 대상이었다.

코뮌의 강제해산 후, 왕정파와 주교들은 로마가 교황령으로 회복되어야 한다면서 프랑스가 교황을 지지할 것을 요구했다. 티에르는 이 위태로운 강을 요령껏 피했지만, 문제 자체가 사라진 것은 아니었기에 언제라도 다시 불붙을 수 있었다. 그사이, 1870년과 1871년의 혼란기에 신앙의 대대적인 분출로 대응했던 독실한 신자들의 종교적 열정은 프랑스 전역에 분포된 성지들로의 집단 순례와 수많은 환시로 표출되었다. 프랑스가 난국에 처해 있던 여러 해 동안, 독실한 (그리고 정치적으로 보수적인) 프랑스 가톨릭 신자들은 프랑스가 국가적으로 죄를 지어 벌을 받는 것이라 믿었다. 그 죄란 특히 반교권주의와 세속주의였으니, 경건한 신자들은 그것이 공화주의와 대혁명의 악한 소산이라고 보았다. 이제 사면초가가 된 가톨릭 신자들로서는 그런 죄악들—제2제정기의 불신앙과 퇴폐, 그리고 특히 프랑스가 교황을 돕지 않은 것—이 사랑하는 조국에 닥친 달리 설명할 길 없는 재난들의 뿌리에 있다는 결론을 내리기 십상이었다. 의심할 바 없이, 신은 온

나라의 그 뿌리 깊은 도덕적 부패에 대한 천벌로 그런 재난을 보낸 것이었다.

파리 농성이 극에 달했을 때 프랑스인들을 향해, 만일 하느님께서 그들의 조국과 교황을 구해주신다면 파리에 대성당을 짓기로 맹세하자고 제안했던 것은 알렉상드르 르장티라는 인물이었다. 그리고 이미 그 전에도 드 부알레즈라는 이름의 예수회 신부가 프랑스에 예수성심聖心에 바치는 대성당을 짓자고 제안한 적이 있었다. 부알레즈의 설교는 널리 배포되었고, 1871년 무렵에는 르장티와 드 부알레즈의 제안이 하나로 합쳐졌다.

결국 파리에 일어난 일도 교황에게 일어난 일도 르장티가 예상했던 바와는 달랐지만, 적어도 양쪽 다 아슬아슬하게 살아남기는 했다. 새로운 파리 대주교가 된 기베르 추기경은 그 맹세를 무조건적인 약속으로 인정했고 교황도 이에 배서했다. 이는 신자들이 이제 예수성심에 바치는 대성당을 짓기로 서약했다는 뜻이었다. 일찍이 예수성심을 공경했던 이들 중에는 불운한 군주 루이 16세와 마리 앙투아네트도 있었으며, 성심의 표지*는 프랑스 전역의 반혁명주의자와 왕정파, 보수적 가톨릭 신자들의 충심이 담긴 상징이었다.

그보다 더 의미심장한 것은, 대성당 부지로 단연 떠오른 곳이 파리 노동자들에게 성지나 다름없던 곳, 코뮌이 그 과감하고 결국 파탄에 이른 모색을 시작했던 바로 그 장소였다는 사실이다.

*
심장을 나타내는 하트 위 십자가.

정상을 향해

1871
− 1872

"나는 열렬한 공화주의자이지만, 그래도 황제 나폴레옹 3세를 좋아했다"라고 사라 베르나르는 회고록에서 고백했다. 또 그녀는 빅토르 위고에 대해 은밀한 편견을 지니고 있었으니, 어린 시절부터 그가 "반항아요 이탈자"라는 말을 들어온 탓이었다.[1]

베르나르 자신의 명성에 비추어 보면 이런 얘기는 이상하게 들릴 수도 있다. 왜냐하면 자신을 추앙하는 대중을 위해 자서전의 모난 부분을 다듬기는 했지만, 그녀 자신도 일찍부터 적잖은 물의를 일으킨 인물이었기 때문이다. 1844년 파리 좌안에서(아마도 에콜-드-메드신가 5번지의 아름다운 저택에서) 태어난 그녀는 네덜란드 출신 쿠르티잔의 맏딸이었다. 그녀를 낳은 이 미모의 여성은 빈곤을 헤치고 나와 일련의 부유한 보호자들의 품을 거쳤으며, 그중 한 사람이(누구인지는 모르지만) 사라의 아버지였다. 베르나르는 생계를 위해 연기를 시작했는데, 당시 여배우란 의당 방종하리라 여겨졌고 실제로 배역을 얻기 위해 몸을 파

는 일이 다반사였으니, 그녀의 환경으로 미루어 충분히 예상할 수 있는 직업이었던 셈이다. 극예술 콩세르바투아르를 졸업하자마자 그녀는 코메디 프랑세즈에서 데뷔했고, 열여덟의 나이에 처음부터 주역을 맡았다. 하지만 젊고 경험이 부족했던 데다 자신의 불같은 성미를 이기지 못해, 일련의 사건을 겪은 후 임신한 채(이 아이가 그녀의 사랑하는 아들 모리스였다) 극장을 떠나게 되었다.

의심할 바 없이 자신의 어머니와 같은 직종에서 얼마든지 성공할 수 있었을 테지만, 다행히도 그녀는 다시 한번 무대에 서보기로 했다. 좌안에 자리한 오데옹 극장의 감독이 그녀에게 기회를 주었고, 그녀는 히트를 칠 때까지 기다려달라고 그를 설득하여 결국 2년의 고투 끝에 그 꿈을 이루었다. 프랑스-프로이센 전쟁과 코뮌으로 경력이 잠시 단절되기는 했지만, 파리가 수복되자마자 그녀는 오데옹 극장으로 돌아갔다.

복귀한 직후, 그녀는 극단에서 빅토르 위고의 역사적인 멜로드라마 「뤼 블라스Ruy Blas」*를 상연하기로 했다는 것을 알게 되었다. 위고에 대한 편견에도 불구하고 그녀는 여왕 역할을 몹시 원했고, 친구들을 통해 "고명한 대가"에게 그 뜻을 전했다. 그래서 배역을 얻어내기는 했지만, 연습이 위고의 사저에서 있게 되자 베르나르는 아첨꾼들의 부추김에 넘어가 발끈하고 말았다. 극장이 훨씬 더 가까웠다. 그가 어떻게 감히 내게 불편을 겪게 할 수 있는가! 기분

*
1838년 초연, 베르나르가 출연한 것은 1872년.

이 상한 그녀는 병을 핑계하여 가지 않았지만, 며칠 후 위고를 만났을 때는 그가 어찌나 "매력적이고 위트가 풍부하고 세련되었는지" 놀라고 말았다. 그녀가 위고에 대해 완전히 마음이 풀린 것은 첫 공연 후 그가 내려와 그녀 앞에 무릎을 꿇고 치하했을 때였다. "아, 나 자신이 얼마나 작게 느껴졌는지, 얼마나 부끄럽고 얼마나 행복했는지!"라고 베르나르는 썼다. "나는 미래에 대한 희망으로 얼마나 부자가 되었는지, 도둑이 두려울 지경이었다."[2]

그 직후 그녀는 코메디 프랑세즈로부터 복귀 요청을 받았다. 또한, 그 직후 빅토르 위고는 파리가 최근 겪은 끔찍한 사건들에 대한 감동적인 시집 『가공할 해』를 출간했다. 그는 제정 이후의 프랑스에도 여전히 존재하는 검열에 대한 분노를, 일부러 몇몇 대목을 생략한 채 몇 줄씩 말없음표만으로 채움으로써 표현했다.

초판은 출간 당일 정오가 지나기 전에 매진되었다.

～

클로드 모네는 1871년 가을 영국과 네덜란드로부터 돌아와 파리 북서쪽 아르장퇴유에 가족을 위한 집을 빌렸다. 그는 제2제정이 붕괴되고 독일군이 진주하던 바로 그때 런던으로 피신했던 터였다. 카미유 피사로 역시 뒤따라 런던으로 피신했는데, 자신의 그림 수십 점과 함께 모네가 그에게 잘 보관해달라고 맡긴 그림들을 두고 갈 수밖에 없었다.

피사로와 모네가 대담하고 새로운 기법으로 정확히 무엇을 성취하고자 했는지 이해하거나 음미할 줄 아는 사람은 여전히 적은 것이 사실이었다. 하지만 독일군이 루브시엔에 있던 피사로의 버

려진 집에 주둔했을 때 일어난 비극에 대해서는 무지가 변명이 될 수 없다. 군인들은 자신들이 무엇을 파괴하는지조차 알지 못한 채, 그림들을 틀에서 떼어 바닥용 깔개와 앞치마로 썼다(그 집은 연대의 푸줏간으로 쓰였다). 모네는 나중에 여러 점의 그림을 되찾을 수 있었지만, 피사로의 전쟁 전 작품들은 대부분 복구할 수 없이 손상되거나 파괴되고 말았다.

그처럼 낙심천만한 좌절을 겪기 전에도, 피사로는 화가로 자리 잡기 위해 여러 해 동안 빈곤을 겪은 터였다. 모네 역시 전통의 경계를 밀고 나아가려는 시도에 따르기 마련인 재정적 불안정과 거절을 겪었다. 파리에서 태어나 르아브르에서 성장한(그의 아버지는 그곳에서 꽤 유족한 식료품상이었다) 젊은 모네는 화가가 되기로 결심하고 파리로 돌아갔다(그는 이 시기에 어느 스튜디오에서 피사로를 만났다). 가업에 동참하면 돈을 써서 징집을 면제받게 해주겠다는 아버지의 제의가 있었지만, 모네는 군대에 가는 편을 택했고 곧 알제리로 배속되었다. 2년을 아프리카에서 지내며 심한 장티푸스를 앓은 뒤, 이모가 가지고 온 돈 덕분에 남은 복무 기간에서 풀려날 수 있었다. 그 무렵 그의 아버지는 예기치 않던 재정적 압박을 받고 있던 터였지만, 모네가 정식 스튜디오에 등록하는 조건으로 재정적 지원을 계속해주기로 약속했다. 샤를 글레르의 스튜디오에 들어간 모네는 르누아르, 알프레드 시슬레, 프레데리크 바지유 등을 만나게 되었다.

글레르는 제자들이 하고 싶은 대로 하게 내버려두는 편이었지만, 그렇게 너그러운 선생도 모네에게는 너무 엄격하게 느껴졌다. 그는 자유롭게 야외에서 그림을 그리고 싶었다. 1864년 글레

르의 스튜디오가 자금난으로 문을 닫자, 모네는 스튜디오를 아예 떠나 퐁텐블로에서 노르망디에 이르기까지 다양한 장소에서 자연을 그리며 코로, 쿠르베, 마네 등의 작품에서 영향받은 기법을 발전시켜나갔다. 나중에는 르누아르, 시슬레, 바지유 등이 그의 산책길에 함께하게 되었고, 그들은 모네로부터 노천에서 그림 그리는 법을 배우며, 스쳐 가는 순간을 포착하는 전혀 새로운 기법들을 터득했다.

간간이 성공의 전조들이 보이기는 했다. 가령 1866년 살롱전에 모네의 바다 풍경 두 점이 입선한 것도 그중 하나였는데, 이는 에두아르 마네에게 짜증스러운 일이었다. 바로 그 전해에 〈올랭피아〉에 대해 비평가들로부터 혹평을 받은 마당에, 모네와 이름이 비슷한 탓에 많은 사람이 그 둘을 혼동하고 모네의 그림에 대해 마네에게 축하를 건넸기 때문이다. "내 그림을 그따위로 한심하게 모방한 녀석이 대체 누구야?" 마네는 두 사람을 소개하려는 사람들에게 그렇게 대답하며 적어도 당분간은 만남을 사양했던 것 같다.[3]

마네는 이미 1863년 살롱 낙선전(그해 살롱전에 입선하지 못한 전위적 작품들의 전시회)에 출품한 〈풀밭 위의 점심〉으로 파리 비평가들에게 충격을—그리고 모네에게는 영감을—주었던 터였다. 비평가들이 뭐라고 생각하든 간에 모네는 〈풀밭 위의 점심〉으로부터 영감을 받았으며, 그 자신도 대작 〈풀밭 위의 점심〉을 그리기 시작했지만 결국 완성하지는 못했다. 마네가 과감히 그려낸 것보다 훨씬 인습적인 장면을 묘사하기는 했지만, 모네는 나무들 사이로 스며드는 부드러운 빛을 사용한 노천의 그림으로

대담한 혁신을 이루어냈다.

모네의 그림은 후일 일부 사람들로부터 "예쁘다"는 평을 얻기도 했으나 그의 변함없는 목표는 의례적이고 과장된 역사적 주제나 고대적 주제 대신 일상생활을 그리겠다는 것으로, 이는 비슷한 시기에 역시 자신의 길을 모색 중이던 졸라와도 같은 정신이었다. 물론 모네의 접근 방식은 졸라의 방식과는 전혀 달랐다. 인습적인 재현 방식을 거부함에 있어, 그는 더럽고 거슬리는 것보다는 빛과 아름다움에, 매혹적인 풍경과 야외에서 즐기는 보통 사람들에 초점을 맞추었기 때문이다. 그가 그린 1860년대의 도시 풍경도 최악이 아니라 최상의 파리를 보여준다. 하지만 졸라는 미술이나 모네를 진짜로 이해했건 못 했건 간에(아마도 이해하지 못했겠지만) 반항아를 알아보는 눈은 있었고, 1860년대 중엽 자신이 몸담고 있었던 언론을 빌려 모네가 하고 있는 일을 계속하도록 격려했다. 1866년 그는 예술비평가를 자처하며 "여기에는 사실주의 이상이 있다"라고 썼다. "여기에는 모든 세부를 살리되 무미건조한 묘사에 그치지 않을 줄 아는, 유능하고 섬세한 해석자가 있다."[4]

물론 이미 파리 아방가르드의 지도자급으로 인정받고 있던 에두아르 마네에 비하면 클로드 모네는 떠오르는 신예였다. 졸라는 모네를 격려하는 한편, 마네를 당대의 대표적인 화가로 추어올렸다. "이보다 덜 정교한 방법으로 더 강력한 효과를 얻는 것이 가능하다고는 생각지 않는다. 마네 씨의 작품은 확실히 루브르에 걸릴 만하다."[5]

에두아르 마네의 그림이 루브르에 걸리기까지는 여러 해가 걸

렸고, 실제로 그렇게 될 때는 클로드 모네가 큰 역할을 하게 된다. 하지만 그러기까지, 파리의 예술 애호가들은 두 이름이 비슷한 것을 재미있어했다. 만화가 앙드레 질은 모네의 〈녹색 옷을 입은 여인La Femme en robe verte〉을 스케치하고는 "모네인가 마네인가?"라는 문구를 써넣기도 했다. "이 그림은 물론 모네지만, 이 모네를 얻은 것은 마네 덕분이다. 모네에게 박수를! 마네에게 감사를!"[6]

클로드 모네가 에두아르 마네와 친구가 되어 마네의 서클에 들어간 것은 1869년이나 되어서였다. 이즈음에는 졸라, 세잔, 드가 등이 모두 그 서클에 속해 있었다. 모네는 시슬레, 바지유, 르누아르 등을 서클에 소개했고, 이들은 몽마르트르 가장자리 바티뇰에 있던 카페 게르부아에서 저녁 모임을 가지곤 했다. "그 무렵 우리가 나눈 이야기보다 더 흥미진진한 것은 없었다"라고 모네는 후일 회고했다. "줄곧 의견들이 부딪쳤고 (……) 그런 다음에는 항상 새로운 목표 의식과 더 명료해진 머리를 갖고 집으로 돌아가곤 했다."[7]

모네는 아방가르드들에게는 받아들여졌지만 막강한 권력을 지닌 살롱전에는 (초기 작품 몇 점의 입선으로 화려하게 데뷔한 이후) 줄곧 거부당하면서 재정적 파탄과 비평가들의 조롱을 마주하고 있었다. 이 힘든 시절을 한층 더 힘들게 한 것은 모델 카미유 동시외의 관계 때문에 아버지와 절연하게 된 일이었다. 카미유는 1867년에 모네의 아들 장을 낳았고 3년 후에는 그와 결혼했는데, 그 직후 프랑스-프로이센 전쟁이 발발하는 바람에 모네 혼자 런던으로 피신해야 했다. 1869년이 끝나갈 무렵, 모네는 빚쟁이들에게 쫓겨 다니면서도 이제 곧 예술적 돌파를 이룰 것만 같다는

확신에 이르렀다. 이 돌파는 센강 변의 그르누예르에서 르누아르와 함께 그림을 그리던 중에 시작되어, 이듬해 겨울 근처 루브시엔에서 피사로와 함께 눈 덮인 풍경을 그리면서 한층 더 힘을 얻게 되었다.

그러고는 프로이센인들이 몰려왔고, 그의 많은 그림과 피사로의 거의 모든 그림을 잿더미로 만들었다. 하지만 모네는 그나마 나은 처지였던 셈이다. 모네의 친구이자 예술적 협력자였던 프레데리크 바지유는 전열보병연대에 들어갔다가 전사했다. 모네와 피사로는 여전히 살아 있었지만, 여전히 생계를 꾸리느라 허덕였다. 런던에 머무는 동안 그들은 운 좋게도 화상 폴 뒤랑-뤼엘과 만나게 되었다. 그는 그들에게 캔버스를 구해주었고, 모네의 말에 따르면, 그들이 굶어죽지 않게 해주었다. 하지만 모네는 1871년 말 파리로 돌아와 다시 카미유와 장을 만난 후에도 경제적으로 힘든 시절을 겪어야 했다. 에두아르 마네는 그가 아르장퇴유에 적당한 집세의 거처를 구하도록 도와주었지만, 힘든 시절은 아직 많이 남아 있었다.

세자르 리츠는 1872년 파리로 돌아와 오페라 광장(2구)에 있는 고급 호텔 스플랑디드에 새 일자리를 얻었다. 갓 스물두 살의 나이에 평생 도움이 될 인연, 특히 제이 굴드, J. P. 모건, 코닐리어스 밴더빌트 등 부유한 미국인들과 인연을 맺게 된 것이었다. 새로이 떠오른 백만장자인 이 미국인들은 프랑스가 고난을 겪는 동안 대서양 저편에서 번창하고 있었고, 폐허의 잡석 더미가 치워

지자마자 파리로 돌아오기 시작했다.

"열심히 일하고 바르게 살라"라고 존 워너메이커는 리츠에게 말하며, 늘 단정하고 도덕적으로 고상한 길을 따르라고 격려해주었다. 코닐리어스 밴더빌트는 자신의 초년고생과 자수성가에 대해 장광설을 늘어놓기를 즐겼고, 제이 굴드는 새로운 기계시대에 지배당하지 말라고 은근한 충고를 건네곤 했다. "때때로 웃옷을 벗고 나가 정원에서 일하게"라고 그는 권했지만, 이는 아마도 리츠가 전혀 매력을 느끼지 못한 충고였을 것이다.[8]

사실 그는 외딴 알프스 마을 니더발트에서 고되게 일하는 농부 가족의 열세 번째이자 막내로 태어났다. 거기서 그는, 스위스 농가의 모든 소년들과 마찬가지로, 자기 절제와 고된 노동의 필요성을 배웠다. 하지만 그는 언제까지나 니더발트에 살지는 않겠다는 결심을 굳혔다. 이는 장사를 배워야 한다는 뜻이었고, 그래서 부모는 그를 주도州都인 시옹으로 보냈다. 거기서 그가 프랑스어를 제외하고는 별다른 것을 배우지 못하자 부모는 근처 브리그에 있는 호텔에서 일을 배우도록 주선해주었는데, 리츠는 열심히 일했지만 해고되었다. 아이러니하게도, 그의 고용주는 그가 호텔 일에 적성이 맞지 않는다고 생각했던 것이다.

그래도 젊은 리츠는 용기와 낙천적인 마음을 잃지 않았고, 파리에서 1867년 만국박람회를 개최하느라 일손이 많이 필요하다는 소식을 듣고는 운을 시험해보기로 했다. 오늘날의 볼테르 대로(11구)에 있던 한 호텔에 조촐한 일자리를 얻은 그는 바닥 청소에서 구두닦이, 짐 나르는 일까지 온갖 허드렛일을 했다. 그러다 허름한 레스토랑에 일자리를 얻게 되었고, 다음에는 루아얄가

와 생토노레가(8구)에 있던 좀 더 좋은 레스토랑으로 자리를 옮겼다. 여기서 그는 보조 웨이터로 시작하여 수석 웨이터가 되었고, 마침내는 매니저의 자리에 올랐다. 그러고는 우아한 레스토랑 부아쟁(1구의 캉봉가와 포부르 생토노레가의 모퉁이에 있었다)에 일자리를 얻기로 결심했다. 긴 설득 끝에 그는 책임자로부터 채용 허락을 받아냈지만, 단 밑바닥에서부터 모든 것을 다시 시작한다는 조건이었다. 하지만 그럴 만한 가치가 있었다. 왜냐하면 이 레스토랑 부아쟁에서 세자르 리츠는 부유하고 유명한 이들의 세계에 들어섰고, 그들 사이에서 편안하게 움직이며 그들에게 가장 잘 봉사하는 법을 배우게 되었기 때문이다.

코뮌의 절정기에는 프랑스를 떠나 스위스로 피신했지만, 이 야심 찬 젊은이는 이듬해에 파리로 돌아와 격조 높은 호텔 스플랑디드의 플로어 웨이터로 일자리를 구했고, 거기서 수많은 자수성가한 거물들에게 봉사하며 그들과 대화를 나누었다. 이들은 젊은 리츠의 한층 더 세련된 태도와 자신들에게 봉사하려는 열의, 그리고 고된 일에 대한 헌신을 높이 평가했다.

리츠는 곧 빈에서 열리는 만국박람회를 향해 출발하게 되지만, 파리에서 배운 교훈들을 잊지 않을 것이었다. 그는 자신이 원하는 바를 알고 있었고, 이미 그 도정에 있었다.

～

복구되기 시작하던 무렵 파리에는 또 다른 야심 찬 젊은이들이 있었다. 그중 한 사람인 에르네스트 코냐크는 제2제정기에 파리에 온 가난한 열다섯 살 소년이었다. 여러 가지 일을 해보았지만

계속 실패하다가, 마침내 퐁뇌프의 둥그런 돌출 난간부 중 하나
에 매대를 차렸다. '라 사마리텐'*이라는 이름으로 알려진 양수
장 맞은편이었다(한때 퐁뇌프의 명물이었던 이 양수장에 그런 이
름이 붙은 것은 그 전면이 예수와 사마리아 여인의 부조가 새겨
져 있었기 때문이다). 시에서는 1813년에 그 양수장을 없앴지만,
코냐크가 다리 위에서 장사를 시작했을 때는 양수장에 대한 기억
이 아직 남아 있었다. 인파가 몰려드는 다리 위에서 코냐크는 장
사 수완을 발휘했고, 1870년 즈음에는 충분한 수익이 나서 퐁뇌
프 곁 강변로에 가게를 열 정도가 되었다. 그는 그 가게에 '라 사
마리텐'이라는 이름을 붙였다.

코냐크의 가게가 파리 최초의 백화점은 아니었다. 사실 그의
아내가 된 여성은 사마리텐보다 1년 앞선 1869년에 개점하여 성
업 중이던 '봉 마르셰' 백화점에서 일했었다.[9] 이 사업의 요체는
다량의 상품을 다수의 고객에게 전에 없이 싼 값에(즉, 이문을 덜
남기고) 판다는 데 있었다. 소비자들은 정찰제의 싼 가격과 화려
한 상점 분위기에 끌려 봉 마르셰와 사마리텐으로 몰려들었다.
주로 여성들인 쇼핑객들은 답답하고 별 재미도 없는 가게들보다
거대하고 호사스러운 대형 상점을 선호했고, 거기서는 딱히 필요
하지 않은 상품들도 사지 않고는 못 배기게 되었다.

"성공의 여성적인 성격, 가장 대담한 자에게 키스하며 자신을
내어주는 파리"[10]에 대한 글을 쓴 졸라는 그런 상점들이 제공하

*
사마리아 여인, 즉 성서의 「요한복음」 4장에 등장하는 사마리아 우물가의 여인을
가리킨다.

는 매력을 십분 이해했고 루공-마카르 총서의 열한 번째 소설인 『여인들의 행복 백화점 *Au Bonheur des dames*』(1883)에서 그 매력을 세세히 묘사했다. 졸라는 한 달 동안 하루 예닐곱 시간을 봉 마르셰와 루브르 백화점에서 보내고 건축가 프란츠 주르댕과 상의하여 허구의 백화점 도면을 얻은 후 소설 집필을 시작했다고 한다. 그는 백화점 입구의 유혹적인 장식과 크고 화려한 진열창 안의 기발하고 멋진 상품 진열, 그리고 무엇보다도 상점 그 자체의 연극성을 묘사했다. 백화점은 어떤 이국적인 신전이나 동방의 시장보다도 더 큰 매력을 내뿜었다. 그는 여성들이 그런 장소에서 정신을 잃고 돈을 잃을 수 있으리라는 것을 내다보았고, 실제로 많은 여성들이 그랬다. 물론 그러라고 만든 가게였으니까.

졸라는 이야기의 배경을 제2제정기로 설정했지만, 실제로는 대중 소비 시대로 현기증 나게 돌입해가는 제3공화정의 파리에 대해 썼다. 졸라의 허구적 백화점 건물은 전기 설비까지 완벽하게 갖췄다는 점에서 그가 작품을 쓰던 당시 건축 중이던 새로운 프랭탕 백화점(처음 건물은 화재로 소실되었다)과 아주 비슷했고, 프란츠 주르댕이 에르네스트 코냐크를 위해 조만간 짓게 될 사마리텐과도 상당히 닮아 있었다.

점원들과의 무수한 면담을 통해 졸라는 그런 사업을 하는 기업가들의 사고방식을 이해하게 되었다. 『여인들의 행복 백화점』의 승승장구하는 사주社主 옥타브 무레가 특정인을 그린 것이든, 아니면 그처럼 새로운 백화점들의 정력적인 사주들을 한데 합친 것이든 간에, 졸라는 고객을 얻고자 하는 그들의 결의와, 따라서 자신들의 사업에 방해가 되는 소상인들을 일소하려는 의도를 분명

하게 포착하고 있었다.

새로운 백화점들이 부르주아 고객에게 불필요한 '필수품'과 사치품을 과소비하도록 부추기고는 있었지만, 코냐크는 자기 고객의 상당수는 부유하지 않으며 한 푼의 가치를 잘 알고 있다는 사실도 모르지 않았다. 그는 그들에게 돈을 쓸 만한 가치를 제공하고자 했으며, "고객은 항상 옳다!"라는 표어로 곧 유명해졌다. 그 자신은 극도로 검소하게 살았고, 하루 열다섯 시간씩 휴일 없이 일했다. 그의 아내 마리-루이즈 제이 역시 억척스레 일하고 한 푼을 아끼는 농민 출신 여성으로 그 못지않게 실제적이고 검소해서, 코냐크의 재정 상황이 안정되기까지 8년 이상 결혼을 미루는 데 동의했었다. 그 기간 동안 그녀는 봉 마르셰에서 일하며 백화점 일을 배웠고 의류 파트에서 수석 점원으로 승진했다. 마침내 1872년에 두 사람은 결혼했지만 여전히 고된 일과를 이어갔고, 마리-루이즈는 사마리텐에서도 의류 파트를 경영하는 한편 사업 경영 전반에 대해 코냐크에게 조언해주었다. 그러는 내내 그녀 자신은 극도의 내핍 생활을 계속했는데, 그 점에서는 구두쇠 남편 이상이었다. 그녀는 그가 누리는 작은 사치 ─ 한 개비에 50상팀짜리 담배 ─ 에도 분개해서, 그가 "로트실트나 되는 듯이" 돈을 쓴다고 비난하곤 했다.[11]

이미 사마리텐은 급속히 성장하고 있었고, 1872년부터 1874년 사이에 매상은 세 배로 증가했다. 또한 이미 수많은 소상인이 경쟁에서 나가떨어져 짓밟혔다. 이 사실은 분명 코냐크 내외의 인기에 도움이 되지 않았지만, 인기는 그들의 관심사가 아니었다. "내 목표는 사랑받는 게 아니에요"라고 마리-루이즈는 딱딱거리

며 말한 적이 있다. "내가 무엇보다도 사랑하는 것은 라 사마리텐이에요."[12]

그녀와 그녀의 남편은 분명 이런 생각이었고 그들의 피고용인들도 같은 생각이기를 기대했다. 그녀의 남편은 새 점원을 고용하면서(에르네스트 코냐크는 모든 점원을 직접 면접했다) 그 점에 대해 이렇게 말한 바 있다. "당신이 무엇을 버는가에는 신경쓰지 말아요. 여기서 시간을 낭비하고 있지 않다는 것만 기억하면 됩니다. 당신은 일하는 법을 배우고 있으니까."[13]

그것은 소매업의 혁신이라 할 만한 것에 접근하는 묘하게 구태의연한 방식이었다.

~

에밀 졸라는 파리에서 태어나(1840) 파리에서 죽었으며(1902), 황제 나폴레옹 3세 시절 파리의 번쩍이는 외관 밑에 감춰진 것을 파고드는 일을 평생의 과업으로 삼았다. 하지만 졸라가 성장기를 보낸 곳은 엑상프로방스의 남쪽 기슭으로, 그곳에서 폴 세잔과 죽마고우가 되었다. 프로방스의 양지바른 전원을 쏘다니며 보낸 목가적인 소년 시절이었다.

졸라가 태어난 곳인 파리의 생조제프가 10번지는 2구의 좁은 뒷골목으로 졸라의 집이었음을 말해주는 현판이 붙어 있지만, 그가 열여덟 살 때 파리로 돌아온 후에 살았던 주소지들에는 그런 현판이 붙어 있지 않으며, 사실 그럴 만도 하다. 엔지니어였던 부친(이탈리아와 그리스 혈통을 물려받은, 상상력은 풍부하지만 실제적이지는 못한 남자였다)이 죽자 가난한 파리 장사꾼의 딸이었

던 모친은 파리로 돌아왔다. 파리에서 그녀는 자신의 부친과 아들과 함께 극도의 가난 속에서 좌안의 낡아빠진 아파트들을 전전하며 살았다.

몇몇 친구들이 도움을 주려 했다. 졸라 부친의 변호사 친구는 소년이 명문 생루이 중학교에 들어가도록 어렵사리 장학금까지 주선해주었지만, 그 학교에서 졸라는 완전히 슬럼프에 빠졌다. 그는 시골 무지렁이인 데다 가난하기까지 했던 것이다. 전부터도 학교생활을 별로 좋아하지 않던 터에 이제 더욱 흥미를 잃어 수업을 빼먹기 일쑤였고, 공부도 거의 하지 않게 되었다. 외롭고 권태로웠던 그는 공부해야 할 고전 작품들을 덮어놓고 당시의 낭만주의 문학―빅토르 위고, 조르주 상드, 알프레드 드 뮈세―에 빠져들었다. 그가 바칼로레아에 실패한 것도 무리가 아니다.

이제 뭘 한다? 학위가 없이는 제대로 된 직장을 구할 수 없었다. 결국 또 부친의 그 변호사 친구가 생마르탱 운하의 부두 계원 일을 구해주었지만, 졸라는 그 일을 싫어해서 그만두어버렸다. 당시 세탁부로 일하던 모친이 더는 그를 뒷바라지해줄 수 없게 되자, 그는 라탱 지구의 뒷골목을 무일푼으로 떠돌았다. 지붕 위에 덫을 놓아 참새를 잡아서 커튼 봉 끝에 꿰어 구워 먹는 지경에 이른 그는 글을 쓰고 꿈꾸는 것으로만 며칠씩 버티기도 했다.

세잔이 미술 공부를 하러 파리에 왔다가 잠시나마 도움을 주었다. 세잔의 부모는 그가 은행 일을 하기를 바라면서도, 노파심에서 적으나마 일정한 용돈을 보내주고 있었다. 두 젊은이는 다 허물어져 가는 건물의 7층에서 몇 달을 함께 살았다. 그 꼭대기에서 그들은 파리를 내려다보며 꿈꿀 수 있었다. 둘 다 결국은 자기 분

야에서 정상에 오르게 될 터였지만, 졸라가 세잔보다 훨씬 일찍 그곳에 도달하게 될 것이었다.

하지만 우선, 졸라는 어린 날의 낭만주의 취향에서 벗어나야 했다. 가난에 시달릴 만큼 시달린 터라, 그것은 어렵잖게 벗어버릴 수 있었다. 그의 독서 목록에는 시 대신 산문이 들어섰고, 발자크와 플로베르가 위고와 뮈세 대신 그의 우상이 되었다. 한층 다행한 것은 노동에 대한 졸라의 태도 또한 완전히 달라졌다는 사실이다. 아버지의 친구가 아셰트 출판사에 일자리를 구해주었을 때, 그는 그 기회를 온 힘으로 붙들었다. "보헤미아에서 구원받았다!"라고 그는 외쳤고, 다시는 뒤돌아보지 않았다.[14]

졸라는 승진에 승진을 거듭하고, 규칙적인 식사를 하고, 허리둘레가 늘어나고, 점점 더 안락한 생활을 하게 되었다. 더욱 중요한 것은 그가 출판계에서 보폭을 넓히게 되었다는 사실로, 이는 작가 지망생에게는 작지 않은 성취였다. 처음에는 단편소설들이 팔려 성공의 짜릿한 맛을 보게 해주었다. 그는 결혼했고, 모친을 부양했으며, 삶이 점점 더 괜찮게 보이기 시작했다. 그의 첫 책은 초기의 단편소설들을 모은 것이었는데, 졸라는 그것들이 지나치게 감상적이라고 생각하게 되었다. 또 다른 책이 곧 뒤따랐으며, 고용주들은 그의 자기 홍보가 마음에 들지 않았던 듯 그에게 사직을 요구했다.

하지만 이제 문학적 명성이 손짓하고 있었고, 졸라는 자신이 그것을 얻기 위한 모든 장비를 갖추었다고 느꼈다. 그는 점점 확실해지는 필력으로 엄청난 양의 글을 썼다(그중 상당 부분은 기자이자 비평가로서 쓴 것이었다). 또한 그는 사교 생활에도 발 벗

고 나섰다. 세잔과의 오랜 우정은 식어갔지만, 대신에 자신과 생각이 비슷한 작가 및 화가들의 서클에서 모네, 마네, 르누아르 같은 친구들을 만들었다.

하지만 그의 걸작은 아직 탄생하기 전이었다. 처음부터 그는 이 대작을 하나의 전체로 구상했다. 루공가와 마카르가라는 허구적 가문의 여러 세대에 걸친 이야기를 여러 권(결국 스무 권이 되었다)의 책으로 쓸 계획이었다. 배경은 프랑스의 제2제정기로 하고, 그는 이 가문의 적출과 서출을 포함한 광범한 내력을 생생한 사실주의적 세부와 함께 그려내는 일에 착수했다. 성공적인 사업가든 막장의 노동자나 창녀든, 졸라는 루공가와 마카르가의 사람들을 유전과 환경의 산물로, 적나라한 욕망과 야심에 따라 움직이는 가족으로 그려냈다. 그것은 막강한 소재였고, 결국 졸라를 부자로 만들어주게 될 터였다.

～

1871년, 파리가 수많은 재앙으로부터 회복하려 애쓰던 즈음에, 졸라는 루공-마카르 총서의 두 번째 소설인 『이권 쟁탈전 *La Curée*』을 위한 자료 수집에 열을 올리며 기자의 예리한 눈과 방법으로 모든 세부를 취재하고 있었다. 이 이야기에서는 루이 나폴레옹의 1851년 쿠데타를 배경으로 하는 파리 그 자체가 쟁탈의 대상이었고, 졸라가 묘사하는 파리 생활의 장면들은 날것 그대로라 무수한 독자들의 기분을 상하게 했다. 그러한 반응에 그는 격분하여 자신이 수집한 방대한 자료를 인용하며 답변했다. 1871년 11월 소설이 연재되던 신문으로 날아든 비난의 편지에 대해 그는

이렇게 답했다. "천박한 현실, 수치와 광기의 요지경이 지배하는 세상이다. 돈을 훔치고, 여자를 팔고 (……) 내가 이런 오욕을 지어낸 것이 아니라 역사가로서 기록한 것임을 입증하기 위해 가면을 벗기고 이름을 밝혀야 하겠는가?"[15]

이야기의 배경을 제2제정기로 설정한 것도 그를 새로운 공화국의 검열관들로부터 보호하기에는 충분치 않았다. 공화국의 검사가 그에게 『이권 쟁탈전』의 출간에 대해 경고한 것도 그를 격분시켰다. 졸라가 보기에 그런 경고는 자신이 경멸해 마지않는 제2제정기의 탄압의 냄새를 고스란히 풍기는 것이었다. 그는 독자들에게 그 사실을 지적하기를 서슴지 않았다. "애석하게도, 그들은 참된 미덕은 강요하거나 순경을 앞세울 필요 없이 스스로를 보전할 줄 안다는 생각을 받아들이지 못한다. 사회는 진실에 날빛을 비출 때에만 강하다."[16]

졸라가 본 대로, 파리는 이전 해의 재앙들로부터 급속히 회복되고는 있었지만 모든 것이 순조롭지는 않았다. 시의회에 들어간 클레망소도 그 점을 확실히 깨달았다. 몽마르트르의 빈민들을 위한 그의 일은 파리의 광범한 하층계급을 부단한 의제로 부각시켰다. 그가 특히 경각심을 느낀 것은 파리 극빈 지역 아동들이 처한 난국이었다. 그런 아동들, 특히 사생아들에 대한 최소한의 국가 보호도 전혀 실효를 거두지 못하는 형편이었다.

하지만 새로운 체제하에 번창하는 파리 사람들은 불운한 자들을 위해 시간을 낼 여유가 없었다. 기회를 잡을 줄 아는 자들에게 파리는 새로운 기회들로 넘쳐났고, 1872년 7월의 제2차 국채 모집 — 이번에는 30억 프랑 — 은 전대미문의 대중적 호응을 얻

었다.[17] 그렇게 두둑이 모금된 기금으로, 프랑스는 지불 기한인 1874년이 되기도 전에 전쟁 배상금을 치르려는 참이었다. 이는 독일군이 곧 프랑스 땅에서 떠나리라는 것을 의미했다.

파리는―그리고 프랑스 전국이―그 전망에 환호했다.

1872년 10월의 어느 날 아침, 당시 파리 대주교였던 기베르 추기경은 한 동료와 함께 예수성심을 위한 대성당을 지을 부지를 살피기 위해 몽마르트르 언덕에 올랐다. 안개 낀 아침이라 앞이 잘 보이지 않았다. 기베르 예하가 하필 그곳을 성당 부지로 택해야 할 이유에 대해 곰곰이 생각하는데, 문득 한 줄기 햇살이 구름을 뚫고 아래쪽 파리를 환히 드러냈다. "그래, 여기야, 순교자들의 터에 (……) 예수성심이 자리 잡아야 해."[18]

기베르는 어떤 순교자들을 생각했던가? 몽마르트르는 긴 역사 동안 수많은 순교자들을 보아왔다. 가장 유명한 이는 그곳에서 참수당했다는 전설의 인물 생드니지만, 정치적 권력이 중시하는 또 다른 이름들―코뮌 봉기 때 그곳에서 처형된 국민방위대의 장군 두 사람, 그리고 코뮈나르들의 손에 죽은 선임 파리 대주교도 포함해서―도 언덕 꼭대기의 그 부지와 관련이 있다는 것은 주지의 사실이었다.

이는 사크레쾨르 대성당을 위해 선택된 부지가 정부군과 몽마르트르 민중 간 최초의 대치가 일어났던, 사실상 코뮌이 태어난 바로 그곳이라는 사실을 뜻한다. 많은 파리 사람들, 특히 몽마르트르와 벨빌의 주민들이 그 장소에 대성당을 짓는 것을 코뮌의

모든 기억을 말소하려는 뻔뻔한 시도라고 여기며 분노했던 것도 무리가 아니다. 한층 더 나쁜 것은, 그 불쾌한 건물이 왕정파와 반혁명적 정서의 강력한 상징인 예수성심에 바쳐지리라는 사실이었다.

코뮌의 피비린내 나는 패배에 더하여, 그 가장 완강한 지지자들은 이제 그곳에 반혁명의 신념을 견고한 석재로 천명하기 위해 지어진 거대한 건물의 그늘 아래 살게 될 터였다.

4

도덕적 질서

1873
- 1874

1873년 무렵 파리는 가공할 해가 조종을 울리기 이전의 모습을 되찾아가고 있었다. 파리 전역에서 폭파되거나 불탄 건물들이 재건되고 있었고, 농성 동안 땔감으로 쓰느라 패어버린 나무들을 대신하여 수천 그루의 나무를 심는 대대적인 사업도 시행되었다.

루이 14세 시절의 파리 관문 중 하나였던 생마르탱 문 근처에 자리한 유서 깊은 포르트-생마르탱 극장도—빅토르 위고의 희곡들이 상연되며 승승장구하던 곳이지만 코뮌 때의 총포전 와중에 불에 탔다—이미 복구되어 개관한 터였다. 시내 한복판 방돔 광장에 있던 나폴레옹 보나파르트 전적비—코뮈나르들이 제정의 가증스러운 상징이라며 파괴했던, 2천 톤짜리 구조물—도 재건되고 그 꼭대기에 카이사르풍의 보나파르트 동상이 세워졌다(새로 출범한 공화국으로서는 흥미로운 선택이었으니, 루이-필리프의 왕정 동안 그랬듯이 당대풍의 동상을 선택하거나 아니면 아예 동상을 세우지 않을 수도 있었을 터이다).*

그런가 하면, 시청사 재건에는 10년 이상이 걸렸다. 코뮈나르들이 놓은 불길이 워낙 거세어 진화하는 데 일주일이나 걸렸던 탓에 석조 건물은 완전히 타버리고 형해만 남아 있었으므로, 재건을 맡은 건축가들에게는 실로 엄청난 도전이었다. 그 과정에 당시 장식공예로 생계를 꾸려가던 젊은 오귀스트 로댕도 청사 외부를 장식하는 파리 명사 110인의 석상 중 하나를 맡아, 달랑베르의 석상을 새겼다.[1]

파리 복구 동안 정부는 방돔 광장 기념비 꼭대기의 보나파르트 동상을 나폴레옹 3세의 제2제정기 때 선호되었던 형태대로 복원한 것을 비롯하여 몇 가지 시사적인 선택을 했다. 하지만 튈르리궁을 원상복구하는 문제에 있어서는 주저하고 있었다. 시청사와 마찬가지로 튈르리궁도 석조 건물의 형태는 남아 비록 엄청난 비용이 들기는 해도 복원할 수는 있었다. 하지만 16세기에 지어진 왕궁으로 나폴레옹 보나파르트 이후로는 황궁이었던 튈르리궁은 왕정과 제정의 너무나 생생한 상징이었으므로, 티에르 정부는 그 불탄 터를 철거할지 복구할지 용단을 내리지 못한 채 그 시커먼 잔해를 여러 해 동안 볼썽사납게 내버려두었다.

*
1810년에 만들어진 방돔 광장의 전적비는 나폴레옹 보나파르트의 아우스테를리츠 승전을 기념하는 것으로, 유럽 연합군으로부터 탈취한 대포를 녹여 만든 425장의 동판 부조로 덮여 있었다. 트라야누스 황제의 전적비를 모방한 이 기념비의 꼭대기에는 카이사르풍의 보나파르트 동상이 세워졌는데, 동상은 왕정복고 동안 파괴되었다가 루이-필리프 시절에 삼각모를 쓴 당대풍의 형태로 재건, 나폴레옹 3세 때는 원래 형태대로 복원되었고, 코뮌 때 다시 파괴되었다가 코뮌 이후 제3공화정 때 다시 원형대로 복원되었다.

티에르는 사크레쾨르 대성당에 대해서도 우유부단한 태도를 취했으니, 몽마르트르 언덕 꼭대기의 성당 부지를 놓고 마지막까지 논란이 끊이지 않았다. 기베르 대주교는 정부에서 대성당 건립을 지원하고 몽마르트르 꼭대기의 해당 사유지들을 수용해줄 것을 원했지만, 티에르는 주저했다. 대성당 건축을 가장 열렬히 지지하는 이들은 부르봉왕조의 부활에 대한 열렬한 지지자이기도 했는데, 티에르는 이런 열망에 동조하지 않았다. 하지만 국민의회에서 호의적인 입법 절차가 이루어질 즈음에는, 티에르가 이미 권좌에서 밀려나고 극보수주의 왕정주의자인 막마옹 원수가 그 뒤를 이은 터였다. 또한 국민의회 의원 가운데 4분의 1이 예수성심에 봉헌된 대성당을 짓기로 서원한 마당이기도 했다. 의회에서 다소 논란이 있기는 했지만, 파리 대주교가 사크레쾨르 대성당을 짓기 위해 필요한 부지를 수용에 의해 매입할 권리를 허가하는 법안이 382표 대 138표로 통과되었다.

순교자들의 피에 대한 속죄가 우익 왕정주의자들에 의해 이루어지게 되었으니, 그 피에는 물론 (그리고 특히) 코뮌 때 희생된 자들의 피도 포함되어 있었다.

~

에드몽 드 공쿠르는 확실히 재치 있는 인물이었지만, 그 재치로 고약하게 굴기도 했다. 에밀 졸라를 위시한 친구들도 종종 표적이 되었고, 특히 그가 친구로 치지 않는 사람들은 한층 더 심한 독설의 겨냥을 받곤 했다. 아돌프 티에르는 후자에 속했다. 공쿠르는 절친한 친구인 에두아르 드 베엔이 티에르와 함께 한 저녁

식사에 대해 하는 이야기를 귀담아듣고는 일기에 다음과 같이 까발렸다. "베엔은 우리 위대한 정치가의 노망 든 장광설에 질려서 돌아왔다."[2]

　이 불운한 저녁 식사는 1873년 1월의 일이었다. 물론 티에르는 허영 많은 야심가에 아집이 강하고 성미가 까다롭기로 유명했지만, 티에르 자신을 포함하여 아무도 그의 5월 실각은 예측하지 못했다. 어쨌거나 전쟁 배상금의 단계적 지불과 보조를 같이하여 독일 군대가 프랑스에서 점진적으로 철수하도록 비스마르크와 성공적인 협상을 이루어낸 것은 그였으니 말이다(비스마르크의 원래 입장은 배상금 전액이 지불되기 전까지는 독일 군대를 프랑스 땅에 주둔시킨다는 것이었다). 한층 더 잘된 것은, 1872년 제2차 국채가 성공함에 따라 티에르가 1873년에는 배상금의 최종 지불을 마치겠다고 약속할 수 있었다는 사실이다. 이는 그야말로 드라마틱한 성취였으니, 배상금이 1874년으로 정해진 기한을 몇 달이나마 앞당겨 지불되리라는 것을 의미했기 때문이다. 프랑스인들은 독일 점령군의 철수가 임박했음을 알리는 이 소식에 기뻐 날뛰었고, 이런 대중적 환호 속에서 티에르는 정치적으로 끄떡없을 듯이 보였다.

　하지만 다름 아닌 그의 성공이 그의 실패의 원인이 되었다. 국채가 예정대로 상환되어가고 독일과의 협상이 사실상 완료되자, 티에르는 이전만큼 필요한 존재가 아니게 되었던 것이다. 티에르는 제아무리 보수적이라 해도 공화정을 지지하는 터였고, 그런 그를 증오하던 이들이 5월 24일 그의 실각을 연출했다. 국민의회는 그 대신 군주제와 지배 계층과 교회의 완강한 지지자인 막마

78

옹 원수를 대통령으로 선출했으며, 이튿날 막마옹은 "신의 도움과, 어디까지나 법을 수호하기 위해 봉사하는 우리 군대의 헌신과, 모든 충성스러운 시민의 지지로, 우리는 우리 영토를 해방하고 우리 나라에 도덕적 질서를 재건하는 일을 계속할 것"이라고 발표했다.[3]

티에르의 전기 작가들에 따르면, 이 일은 "이후 6년 동안 계속될 투쟁의 제1라운드"였다.[4] 사실 이 투쟁은 왕정 대 공화정, 가톨릭교회 대 세속 국가, 그리고 군대의 역할 간에 벌어진 것으로, 향후 여러 해 동안 계속될 터였다.

~

막마옹의 "도덕적 질서"라는 말은 새 정부를 정의하는 문구가 되었고, 혁명 이전으로 돌아가려는 기세가 팽배했다. 이제 7월 14일을 혁명 기념일로 기리는 것도 금지되었다. 공화국의 상징이던 마리안의 흉상들도 사라졌다. 1873년 8월에는 루이즈 미셸이 유죄 선고를 받은 다른 코뮈나르들과 함께 감옥에서 끌려 나와 라로셸로 가는 기차에 실렸다. 거기서 그들은 지구 저편의 프랑스 식민지 누벨-칼레도니, 즉 뉴칼레도니아로 송치되었다.

넉 달이 걸린 항해 끝에는 그보다 더한 참상이 기다리고 있었다. 그래도 그때의 경험을 되돌아보면서 미셸은 이렇게 썼다. "이송되는 것은 괴롭지 않았다. 차라리 어딘가 다른 데로 가서 우리 꿈의 몰락을 보지 않는 편이 나았으니까."[5]

파리 오페라는 17세기 말에 창설된 이래 열두 군데 극장을 전전했지만, 그 모두가 시원찮거나 불에 타버렸다. 1858년 나폴레옹 3세는 새롭게 번영하는 파리에 대한 자신의 비전에 걸맞은, 진정 오페라의 전당이라 할 만한 극장을 짓기로 했다. 상을 놓고 경합을 벌인 171명의 건축가 가운데 승자가 된 신예 건축가 샤를 가르니에는 건물의 기본 취지를 솔직하게 인정하는 데서 출발했다. 오늘날 오페라 가르니에 또는 팔레 가르니에라 불리는 그의 오페라극장은 파리 오페라의 진짜 핵심이라 할 사교적 만남의 화려한 배경을 제공함으로써 관객을 돋보이게 할 것이었다.

건축은 1862년에 시작된 극장 건축이 여러 해를 끈 것은 건물 바로 밑에서 수맥이 발견된 데다 전쟁과 코뮌 봉기로 인해 공사가 지연되었던 탓이다. 하지만 최악의 사태가 끝나고 파리가 복구되기 시작했을 때도 가르니에의 오페라극장은 여전히 짓다 만 채로 덩그러니 서 있었다. 새로운 공화국은 제2제정의 이 골치 아픈 잔재에 계속 돈을 쏟아붓는 것이 의미하는 바에 당혹스러움을 느껴 그것을 완성하려 하지 않으려 했다. 차라리 그 터를 밀어버리고 거기에 사크레쾨르를 짓자고 제안하는 이들까지 있었다.

그러다 1873년 가을, 르 펠티에가에 있던 오페라극장에 큰 불이 났다. 그 시기 정부는 우익 왕정파의 손에 있었으니, 이들은 부와 위엄을 과시하는 이 건물이 갖는 정치적 함의에 덜 민감했다. 그뿐 아니라, 어떻든 파리에 오페라극장이 필요하기도 했다. 이런 상황에 부응하여 가르니에는 대대적인 인력을 동원하여 공사

를 재개했고, 그리하여 1873년이 1874년으로 넘어갈 무렵에는 오페라 대극장 공사가 한창이었다.

～

"모네한테서 온 편지가 여기 있네." 1874년 봄, 에두아르 마네는 친구이던 수집가이자 예술 비평가 테오도르 뒤레에게 편지를 썼다. "나도 집세를 내느라 무일푼이라 그를 도울 수가 없어. 그림을 가지고 가는 이에게 100프랑을 줄 수 있겠나?"[6]

1874년이 시작되었을 때 에두아르 마네는 유산의 상당 부분을 써버리고 재정적 어려움을 겪고 있었지만, 클로드 모네의 재정 상황은 한층 더 심각했다. 1873년은 그에게 꽤 괜찮은 해였지만, 주요 고객이던 뒤랑-뤼엘이 여전히 그의 중개상이 되어주었는데도 그의 그림 대부분은 팔리지 않았다. 설상가상으로, 카미유와 모네가 각기 부친들로부터 기대하던 유산도 사실상 얼마 되지 않는 것으로 드러났다. 1874년, 모네의 작품은 여전히 별 호응을 얻지 못하고 있었고, 뒤랑-뤼엘은 파산 직전이라 더 이상 제 살 깎기나 다름없는 미술품 구매를 이어갈 형편이 못 되었다. 궁지에 몰린 화가는 몇몇 동료와 더불어 일찍이 1867년부터 내놓았던 아이디어, 즉 자신들을 푸대접하는 공식적인 살롱전을 전적으로 무시하고 독자적인 전시회를 열자는 아이디어를 추진하기로 했다. 피사로, 세잔, 르누아르, 시슬레, 드가, 베르트 모리조 등이 동참하기로 했다.

에두아르 마네만이 그들과 함께하기를 거절했다. 여러 해 동안 조롱과 거부를 당해왔던 그는 1873년 살롱전에서 〈유쾌한 한 잔

Le Bon bock〉으로 마침내 성공을 맛보았다. 맥주 한 잔을 앞에 놓은 채 파이프를 물고 있는 풍채 좋고 유쾌한 인상의 남자를 그린 이 그림은 사람들에게 프랑스의 알자스를 나타내는 것으로 받아들여져, 프랑스가 최근 독일에 빼앗긴 알자스-로렌의 상징으로서 호소력을 갖게 되었던 것이다. 하지만 마네는 그림이 성공한 까닭을 이해하지 못했고, 그래서 동료 화가들에 공감하면서도 살롱전과의 유대를 그 오랜 푸대접 끝에도 지키려 했다.

유명한 사진작가 펠릭스 투르나숑, 일명 나다르는 모네와 그 친구들에게 자기 스튜디오를 무상으로 쓰게 해주었고, 그들은 희망에 부풀어 일을 추진했다. 하지만 그 희망은 얼마 안 가 히스테리에 가까운 적대적 반응에 부딪혔으니, 그들의 화풍은 워낙 역겨운 것이라 임신부와 도덕 질서를 위협한다는 경고까지 있었다. 그룹의 화가들 대부분은 그런 반응에 이골이 나 있었지만, 이전에는 비난의 정도가 그렇게까지 심하지는 않았었다. 특히 베르트 모리조의 경우, 과거에 그녀를 가르쳤던 미술 선생이 그녀의 모친에게 경고의 편지를 써 보내기까지 했다. "그런 미치광이들과 어울리자면 위험을 감수해야만 합니다. 그들은 정신이 좀 이상한 자들입니다. 베르트 양이 꼭 과격한 일을 꼭 해야겠다면 (……) 이 새로운 경향에 기름을 붓게 될 것입니다."[7]

자신의 작품을 파는 데 늘 소극적이었던 모리조에게는 무척 힘든 상황이었을 것이다. "나는 그에게 내 작품을 사겠느냐고 감히 묻지도 못했어"라고, 그녀는 파리의 유명한 화상으로부터 자신의 수채화에 대한 칭찬을 들은 후 언니 에드마에게 보내는 편지에 쓴 적도 있었다. 마네의 추천으로 그림 주문을 받는다는 생각

만으로도 그녀는 떨었다. "그런 일을 맡으면 얼마나 신경이 곤두서고 힘들지 내가 잘 알아"라고 그녀는 역시 언니에게 썼다. 그러고서 얼마 후에는 뒤랑-뤼엘에게 바다 풍경화 한 점을 보냈지만 답이 없다고 썼다. "나도 돈을 좀 벌고 싶은데, 가망이 없을 것 같아"라고 그녀는 덧붙였다. 여자라는 사실이 그녀의 목표를 한층 더 요원하게 만들었다. "분명한 건, 어느 면으로 보나 내가 난감한 입장이라는 것이야."[8] 하지만 여전히 그녀는 창작열에 불탔고, 성공하기를 원했다.

모리조의 모친은 사태를 호전시키는 데 전혀 도움이 되지 않았다. 모리조는 언니에게 이렇게 썼다. "어제 어머니가 점잖게 말씀하시기를, 내 재능을 믿지 않으신대. 내가 도대체 가치 있는 일을 할 수 있을 거라고 생각지 않으신다는 거야." 마담 모리조도 뒤이어 에드마에게 보낸 편지에서 그 점을 확인해준다. "아마 베르트에게도 꼭 필요한 재능은 있을 거야. (……) 하지만 상업적 가치가 있거나 대중의 인정을 받을 만한 종류의 재능은 없어." 게다가, "어쩌다 몇몇 화가들한테 칭찬을 받으면 으쓱해지고 마는 거야".[9]

마네도 그 몇몇 화가 중 한 사람이었으며 에드가르 드가 역시 그랬다. 둘 다 바보는 아니었고, 특히 드가는 여성에게 마음에 없는 칭찬은 체질적으로 못 하는 사람이었다. 그것은 그로서는 용인할 수 없는 비열한 행동이 될 터였다. 마네나 모리조처럼 상류 부르주아지의 일원이었던[10] 드가는 부유한 은행가 집안 출신이었으나, 그의 형이 뉴올리언스에서 벌이던 사업이 거대한 빚을 지게 되면서 가문의 부가 갑자기 증발해버린 터였다. 불과 얼마 전에 그 황당한 소식을 들은 드가는 이제부터는 자신이 작품을 팔

아서 먹고살 수밖에 없음을 인정해야만 했다.

보수적인 분위기에서 자라나 천생 냉소적인 성격에 에드몽 드 공쿠르 못지않게 재치 있고 신랄한 언변의 소유자였던 드가는 이제 '인상주의'라는 이름(그룹을 폄하하는 이들 중 한 사람이 모네의 〈인상, 해돋이Impression, soleil levant〉(1872)을 조롱하며 썼던 말이 뜻하지 않게 이 예술가들의 향후 명칭이 되었다)으로 불리게 된 이 작은 그룹에 어울릴 사람은 아니었다. 그는 인상주의라는 이름도 그 전시가 불러일으킨 물의도 좋아하지 않았으며, 전시회에 동참했던 화가들보다 마네와 더 가까웠고 동료가 된 화가 중 몇 명과는 사이도 좋지 않았다. 특히 그는 모네의 풍경화나 야외에서 그림을 그리는 성향도 탐탁해하지 않았다.[11] 하지만 그의 놀랍도록 전통적인 취향이나 까다롭기 그지없는 성격에도 불구하고, 드가는 반항아들의 무리에 어울렸고 그 전시와 이후의 전시들을 준비하는 데 주도적인 역할을 했다.

그러나 유명세만으로는 돈이 되지 않았으므로, 인상주의자들의 첫 번째 전시회는 재정적 파산으로 이어졌다. 곧 모네는 살던 집에서 쫓겨났고, 마네의 도움으로 아르장퇴유에 다른 집을 구하기까지는 갈 곳이 없었다.[12] 그리하여 두 사람은 여름 내내 야외에서 함께 그림을 그리게 되었고, 르누아르도 자주 이들과 어울렸다. 마네에게는 흥미롭게도, 모네는 보트를 스튜디오 삼아 선실에서 고물 사이에 캔버스 차양을 친 뒤 그 아래 이젤을 놓고 그림을 그렸다. 마네는 그렇게 작업하는 그의 모습을 그리며, 물 위에 어른대는 빛을 포착하기 위해 잔잔한 붓질을 개발했다.

사실 마네는 감탄하고 있었다. "모네처럼 풍경화를 그릴 수 있

는 사람은 아무도 없다"라고 그는 열렬히 칭찬했다. "더구나 물에 관해서는, 그야말로 물의 라파엘로라 할 만하다." 적어도 그때만큼은 클로드 모네가 에두아르 마네를 스튜디오에서 끌어냈고, 그 화창한 여름의 몇 달 동안 마네는 젊은 동료의 비전에 가까이 다가갔다. 마네는 자신의 친구이자 저명한 공화파 정치인인 레옹 강베타의 동료이던 신문기자 앙토냉 프루스트에게 이렇게 설명했다. "사람들이 아직 이해하지 못하는 건데, 문제는 풍경이나 바다나 인물을 그리는 게 아니라, 한 시대가 풍경이나 바다나 인물에 미친 영향을 그리는 걸세." 그리고 그해 겨울 베네치아에서는 또 다른 친구에게 이렇게 말하기도 했다. "이 이탈리아인들의 알레고리는 정말 지겹구먼. (……) 예술가는 과일이나 꽃이나 그저 구름만으로도 모든 것을 말할 수 있는데 말이야."[13]

～

파리 생활에서 물은 언제나 중요한 요소였다. 센강은 파리 중심의 시테섬을 보듬고 흐르며 우안과 좌안을 나눈다. 댐이나 기타 인공적 장치들이 그 흐름을 통제하기 이전의 센강은 정기적으로 범람하여 양편의 저지대에 널따란 수렁과 늪을 만들어내는 폭넓고 얕은 강이었다. 하지만 비가 적은 여름 몇 달 동안에는 수위가 현저히 낮아져 얕은 웅덩이와 개흙으로 이루어진 퇴적지를 남기는 강이기도 했다. 파리를 정복한 로마인들이 오늘날 몽 드 생트주느비에브라 불리는 좌안의 언덕에 집과 광장을 지은 것은 센강의 홍수를 피하기 위해서였다. 그리고 불안정하고 불편한 물 공급을 보완하기 위해, 남쪽에서부터 물을 끌어오는 기다란 수로

를 건설했다.

로마제국이 붕괴되자 이 수로도 차츰 퇴락하여 사라졌다. 파리 사람들은 센강의 물에 의지할 수밖에 없었고, 그 무렵에는 우물도 많이 파놓은 터였다. 특히 수맥이 지표에서 가까운 우안에는 많은 우물이 있었다. 이 물은 깨끗해 보였지만, 불행히도 실제로는 그렇지 않았다. 수맥이 표면에서 가깝다는 사실 자체가 더럽기로 유명한 파리 길거리의 지표수나 노출된 배수구로부터의 누수에 오염되었음을 말해준다.

19세기 들어 상당한 시간이 경과하기까지도 사람들은 음용수의 수질과 정기적으로 온 도시를 휩쓰는 역병 간의 상관관계를 깨닫지 못했다. 수 세기 동안 그들은 식수로 사용할 물을 단순히 거르거나 이물질을 침전시킬 뿐이었다.

그 이전에 파리는 벨빌과 메닐몽탕의 수원지(별로 수량이 풍부하지 못했다)에서 이어지는 수도나 퐁뇌프 다리의 거대한 사마리텐 양수장(1813년 철거), 그와 이웃한 노트르담 다리의 노트르담 양수장(1858년 철거)을 건설하는 등 물 공급을 늘리기 위한 장비 확충에만 힘썼었다. 그러는 동안 증기펌프의 시대가 왔고, 나폴레옹 보나파르트의 루르크 대운하는 수운뿐 아니라 식수 공급에도 큰 역할을 했다.

1830년대가 되기까지 여러 사업가들이 새로운 접근을 시도했다. 고도의 낙관주의와 의욕적인 태도로, 그들은 도시의 지표 아래 깊은 곳을 흐르는 오염되지 않은 지하수층에서 물을 끌어오기로 했다. 투과할 수 없는 암반과 진흙층 사이에 갇힌 이 지하수층까지 취수공取水孔을 뚫겠다는 것이었다. 보통의 우물과는 달리,

지하수층은 제대로 구멍이 뚫리기만 하면 곧장 뿜어져 올라온다. 다행히도 파리는 엄청난 양의 지하수층을 포함하는 거대한 지질 분지의 중앙에 자리 잡고 있었다. 광업 감사관과 시장의 촉구를 받아, 시의회는 시 경계 내에 일련의 자분정自噴井을 뚫어 이 지하 수원지에서 취수하는 사업에 상당한 예산을 허가했다.

그중 처음으로 판 것이 그르넬 우물(오늘날 15구의 발랑탱-아위가와 부쉬가가 만나는 곳)로, 무수한 난관을 겪으며 8년 동안 538미터를 파 내려간 끝에 갑자기 쉭쉭 소리가 공기를 가르더니 물줄기가 극적으로 뿜어져 나왔다. 그러자 파시(오늘날 16구의 라마르틴 광장)에도 하나, 에베르 광장(18구의 샤펠 지역)에도 하나, 그리고 뷔트-오-카유(13구)에도 하나, 우물을 파는 작업이 시작되었다. 파시에서는 6년 후에 물이 나왔고, 에베르 광장의 우물은 심각한 함몰을 겪은 뒤 1888년에야 제대로 가동했다. 뷔트-오-카유의 우물은 (프랑스-프로이센 전쟁과 국내의 혼란으로 인해 중지되었다가) 1904년에야 가동하게 되었다.

그즈음에는 파리 지하수층이 무진장이 아니며, 우물을 하나씩 더 팔 때마다 다른 우물의 수압이 현저히 낮아진다는 사실이 명백해졌다. 하지만 기존의 자분정에 대한 실망은 다른 곳에서의 성공으로 경감되었다. 1870년 무렵, 파리는 오스만 남작의 가장 과감하고 성공적인 아이디어 중 하나의 덕을 누리고 있었다.

파리에서 황제 나폴레옹 3세에 버금가는 권력자가 되기 전부터도, 오스만은 공공 용수 문제에 지대한 관심을 갖고 있었다. 그가 센 지사가 될 때쯤 파리의 물은 공급이 부족할 뿐 아니라, 더럽고 악취가 심하기로 악명 높았다. 역병 파급에서 물이 어떤 역할

을 하는지 아직 잘 알려져 있지는 않았지만, 오스만은 무엇인가 조처를 취해야 한다고 확신했다. 그래서 겁 없는 엔지니어 외젠 벨그랑과 함께 그는 수도와 수원지를 덮고 멀리서부터 깨끗한 샘물을 끌어오는 광대한 수도망을 건설하는 일에 착수했다.

그 사업은 오스만이 아직 현직에 있던 1860년대에 시작되었다가 전쟁 동안 중단되었다. 하지만 파리가 적군으로부터 해방되자, 파리에 물을 공급하는 거대한 사업이 오스만 없이도 계속되었다. 1874년경에는 반Vanne에서부터 파리까지 물이 오기 시작했고(1860년대 말에는 두이Dhuis에서 물이 왔지만 전쟁 동안 끊겼다), 그로부터 채 10년이 못 되는 기간 동안 물 공급 체계 전체가 완성되었다. 이는 오스만의 가장 뛰어난 업적 중 하나로, 수정과 현대화를 거쳐 여전히 같은 수도망이 오늘날까지도 파리에 물을 대고 있다.

～

파리의 건설과 재건은 계속되었다. 생루이섬 동쪽 끝 쉴리 다리의 우안 쪽은 1873년에서 1876년 사이에, 좌안 쪽은 1878년에 완공되었다. 좀 더 서쪽으로는 그르넬의 철로용 목교가 1874년에 철교로 대치되었다.

그리고 오페라극장과 사크레쾨르 대성당이 여전히 기묘한 쌍벽을 이루며 지어져 갔다. 우선, 사크레쾨르의 설계는 오페라극장 때와 마찬가지로 공모전에서 결정하기로 되어 있었다. 기베르 대주교는 사크레쾨르를 웅장하게 짓기로 작정한 터였고, 이런 열망은 한층 더 세속적인 경쟁자에 못지않았다. 기베르에게 조촐한

건물은 생각할 것도 없었다. 그는 교회의 권력을 가시적으로 천명하기 위해 파리에서 가장 높은 자리를 골랐으니, 대성당이 도시 전역에서 눈길을 끌어야만 한다고 믿어 의심치 않았다. 그것은 새로운 '도덕적 질서'의 현현이 될 터였다.

여기서 두 건축물의 노선이 극적으로 갈리게 되는데, 기베르는 대성당 설계에 어떤 "악덕이나 불경건"의 요소도 있어서는 안 된다고 못 박았다. 오페라극장이 그와 그의 동료들이 혐오하는 모든 것의 총화였던 반면, 사크레쾨르 대성당은 위대함을 발산하되 세속적인 화려함은 억제해야 했다. 무엇보다도 그것은 순백으로 자려입은 순수함의 기념비라야 했다.

대성당 설계 공모전은 1874년 2월부터 6월까지 개최되었고, 일흔여덟 명의 건축가가 샹젤리제의 산업 전시관에 설계도를 전시했다. 여기서 다섯 달 동안 파리 사람들은 서로 밀쳐대면서 제출된 설계를 들여다보고 토론했다. 그 설계 중 어떤 것도 노골적으로 고딕풍을 따르지는 않았다. 부지 자체가 전통적인 십자가 형태가 요구하는 긴 중랑中廊을 짓기에는 적합하지 않았다. 또한, 전통적인 동-서 축과는 달리, 이 구조물은 남향의 부지를 최적으로 활용할 필요가 있었다.

결국 심사 위원들은 폴 아바디에게 상을 수여했다. 그는 페리고르 지방의 성당들을 이상주의적이고 환상이 가미된 형태로 복원하여 명성을 얻은 인물이었다. 로마네스크 양식과 비잔틴 양식을 융합한 여러 개의 돔으로 이루어진 그의 설계는, 순수주의 건축가들에게는 못마땅하게 여겨졌지만, 대성당 지지자들 대부분의 마음을 얻었다. 이 지지자들에게 가장 만족스러웠던 것은, 영

원히 변치 않고 세월이 지날수록 더욱 희어질 트래버틴 석회암으로 대성당을 짓겠다는 아바디의 계획이었다.

그것은 기베르 대주교가 그리던 바로 그 설계였다.

～

클레망소가 사크레쾨르에 대한 반감을 정치적으로 유의미한 방식으로 표출할 수 있게 되기까지는 여러 해가 지나야 할 터였다. 그러기까지 그는 시의회의 자기 자리에서 파리의 빈민층을 위해 열심히 일했으며, 특히 빈민 아동을 위해 시급한 개혁들을 제안했다. 파리에서 영아 사망률이 증가하고 있음을 지적하고, 자신의 의학적 전문성을 활용하여 병든 아동은 감염 우려가 높은 도시의 복작이는 병원보다 시골로 보내야 한다고 주장했다.

또한 극빈층 산모나 미혼모들이 직접 아이를 기를 수 있게끔 지원하는 방안을 추진하기도 했는데, 가령 유모에게 맡겨 아이를 키우게 하기보다는(그것이 당시 관습이었다) 생모에게 보조를 주자는 식이었다. 그런 변화들이 모여서 아동 유기를 방지할 뿐 아니라 유아 사망률 증가를 막을 수 있으리라고 그는 믿었다. 전쟁과 코뮌 이후 프랑스의 인구 감소를 감안할 때, 유아 사망률 증가는 심각한 문제였다.

그러는 동안, 빈곤에 대해 생각할 이유가 별로 없는 계층에서는, 에두아르 마네의 동생 외젠이 베르트 모리조에게 구애하고 있었다. 외젠은 형보다 훨씬 더 조용하고 댄디 성향도 적은 인물로, 예술가는 아니었지만 분명 예술적인 재능을 지니고 있었다. 그도 베르트에게 상당히 매료되었으며, 1874년 해변 방문을 기회

삼아 그녀에게 심정을 고백했다.

베르트 모리조는 이 일을 어떻게 생각했는지? 외젠의 형 에두아르를 사랑했는지? 에두아르는 그녀를 사랑했는지? 에두아르는 분명 그녀에게 반했던 듯하지만, 사실을 말하자면 그가 반한 여자는 한둘이 아니었다. 물론 베르트 모리조만큼 미모와 지성과 예술적 감수성을 갖춘 여성은 드물었지만 말이다. 모리조는 특유의 절제를 발휘하여 자신의 감정을 내비치지 않았다. 그럼에도 1871년 언니 에드마에게 보낸 편지에서는 거의 여학생 같은 즐거움이 느껴진다. 그녀는 "마네가 나를 매력 없게 보지는 않은 듯, 다시 자신의 모델로 쓰고 싶어 해"라고 썼다. 하지만 그녀는 이내 자신의 껍질 속으로 후퇴한다. "그냥 따분해서라도, 내 쪽에서 그 제안을 하고 말 것 같아." 그러고는 화제를 바꾼다.[14]

하지만 외젠은 형을 이길 수 있든 없든, 아예 경쟁자로도 생각지 않았던 것 같다. 1874년 여름 파리로 돌아온 후 그는 아직 바닷가에 있는 베르트에게 다정한 편지들을 썼다. "오늘은 파리의 모든 골목을 누볐지만, 내 눈에 익은 리본 달린 작은 신발은 보이지 않더군요." 또 이렇게 덧붙이기도 했다. "언제 다시 만나게 해주겠어요? 당신과 함께하는 즐거움을 그렇게 누린 후에, 지금 여기서는 아주 근근이 지내고 있습니다." 베르트의 답장이 만족스러웠던 듯, 그는 이렇게 썼다. "톤준Thonjoun, 당신은 마침표도 쉼표도 없이 그저 인사말만을 담은 편지만으로도 나를 압도하는군요. 나보다 더 강한 사람이라도 숨 막히기에 족합니다." '톤준'이란 터키어로 '내 어린 양'을 뜻하는 애칭이라고 그는 덧붙였다.[15]

외젠에게 경쟁자가 없지 않았지만, 그는 별로 개의치 않았던

것 같다. "당신의 편지에 안심했습니다. X, Y, Z가 입지를 확보한 게 아닌가 우려하던 참이었습니다." 그러고는 그 경쟁자들(분명 그중에 그의 형은 없었을 것이다)을 우아하게 내몰아 버린다. "X, Y, Z가 당신에게 경의를 표할 수는 있겠지만, 여신에게 걸맞은 섬세한 찬사로 충성을 맹세할 수는 없겠지요."[16]

이 달콤한 구애는 1874년 12월 파시의 아담한 노트르담 드 그라스 성당에서 올린 결혼식으로 이어졌다. 조용한 행사였고, 신부는 몇 달 전 세상을 떠난 아버지에 대한 경의의 표시로 단순한 평상복을 입었다. 신혼부부는 마담 모리조가 준, 기샤르가의 아파트에 살림을 차렸다. 베르트 모리조가 자란 파시의 부유한 동네로, 그곳에서 그녀는 남은 생애를 보내게 될 터였다.

묘하게도 모리조는 결혼 증명서에 자신의 직업을 "무직"이라고 적었다. 아마도 성장 과정에 배어든 겸양과 절제 때문이었을 것이다. 그녀는 평생 그림 그리는 일을 그만두지 않았으니까. 결혼한 뒤 마지못해 그림을 그만두었던 언니와는 달리, 베르트 모리조는 헌신적인 외젠의 지지를 받아가며 결혼 후에도 직업적인 행보를 꾸준히 넓혀갔다. 그리고 아마도 의도하지 않은 모더니티의 징표로, 그녀는 자신의 그림에 계속해서 결혼 전의 이름, 내지는 직업적인 이름으로 서명했다.

5

"이것이 저것을 죽이리라"

1875

"이것이 저것을 죽이리라"[1]라는 말로 빅토르 위고가 시사한 것은 인쇄기가 미치는 영향—교권에든 건축적 표현에든—이었다. 하지만 근본적으로 그의 논평은 자신의 세기가 막바지를 향해 가는 때에 새로운 것이 오래된 것에 던지는 도전을 간결하게 요약해준다.

베르트 모리조의 모친 마담 모리조는 새로운 것에 대한 당혹감을 여실히 보여주는 예이다. 졸라의 소설 『파리의 뱃속 *Le Ventre de Paris*』(1873)과 불유쾌한 씨름을 벌인 끝에, 그녀는 새로 맞이한 사위에게 이렇게 썼다. "자네가 말한 졸라 씨의 책을 읽자니 머릿속이 꽉 막히고 위장에 큰 돌덩이가 들어앉는 것만 같았네." 졸라의 주제도 문체도, 그녀로서는 참을 수 없는 것이었다. "그가 늘어놓는 사물들, 그가 그토록 즐기는 갖가지 음식들의 다채로운 묘사가 내게는 소화불량을 일으키는구면." 그녀는 신랄하게 평했다.[2]

사실 『파리의 뱃속』은 소화하기 쉬운 책이 아니었다. 사물을

관찰하고 글을 쓰는 기존의 방식에 익숙한 사람들에게는 더더욱 그랬다. 그 배경과 주제는 파리 중심부, 중세부터 20세기에 들어서까지도 파리의 큰 식료품 시장이 자리 잡고 있던 레 알[중앙 시장]이었다. 졸라가 공책을 손에 들고 그 소란스러운 장바닥을 돌아다닌 것은 진짜 삶의 한 조각을 찾아서였으니, 이것이 바로 그가 말하는 자연주의라는 것이었다. 하지만 그가 애써서 그려놓은 소리와 냄새들, 그의 후기 소설에 속속들이 배어 있는 일상생활의 혼잡과 갈등이 누구에게나 달갑게 받아들여지지는 않았다. 그 책은 거칠고 상스러웠고, 의도적으로 그랬다. 우아하고 안락하게 살아온 마담 모리조가 책을 읽고 언짢아진 것도 무리가 아니었다.

그녀가 그 책을 읽은 것은 외젠 마네가 추천했기 때문이다. 그는 "이 소설과 새로운 유파의 그림 사이에는 유사점이 있다"라고 말했던 것이다.[3] 그의 형 에두아르는 그 새로운 유파의 지도자였고 베르트 모리조도 확실한 일원이 되어 있었다. 졸라는 1860년대 말 일련의 직설적인 리뷰에서 에두아르를 힘차게 옹호한 이래 에두아르와 친구로 지내온 터였다.

에두아르 마네의 그림을 졸라가 정말로 이해했는지는 알 수 없지만, 예술적 아방가르드를 지지하는 사람이 별로 없던 힘든 시절 마네는 자기편이 되어주는 그에게 분명 고마워하고 있었다. 그는 졸라의 초상화를 그렸고, 이 까다로운 작가와 (다소 형식적이기는 해도) 우호적인 관계를 유지했으며, 진심으로 그의 글을—졸라의 예술 비평은 별도로 하고—높이 평가했던 것으로 보인다. 1870년대에, 마네는 졸라가 『테레즈 라캥 *Thérèse Raquin*』(1867)의 극본(1873)에 붙인 서문이나 연재 형식으로 발표하던

『목로주점』의 마지막 회에 찬사를 보냈다.『파리의 뱃속』에 대한 마네의 반응은 알 수 없지만, 그가 새로 지은 시청사의 시의회실에 "파리의 뱃속"을 나타내는, "우리 시대의 대중적이고 상업적인 면"을 묘사한 일련의 그림을 제안했다는 사실은 알려져 있다. 마네의 제안이 별 호응을 얻지 못했고, 그가 "마치 시청 벽에 대고 한쪽 다리를 들려는 개처럼" 취급당했다고 하는 것도 놀라운 일은 아니다.[4]

마네는 혼자가 아니었다. 그의 동료 중 다른 사람들도 여전히 그 비슷한 종류의 일을 겪었다. 하지만 그럼에도 불구하고 인상주의자들은 다시금 성공을 도모할 용의가 있었다. 1875년 3월, 이 그룹(마네만은 여전히 거리를 두었지만)은 드루오 호텔에서 경매전을 열기로 했다. 대부분이, 특히 "완전히 파산"한 모네는 그 경매에서 긴한 수입을 얻게 되기를 바라고 있었다. 하지만 일은 잘되지 않았다. 그나마 팔린 그림들도 형편없는 값을 받았으며, 상당수는 화가 자신이나 가족이 다시 사들인 것이었다. 무엇보다 나빴던 것은 대중의 적대적인 반응이었다. 이런 혹평도 있었다. "확실히 오락은 되었다. 이 새로운 유파의 전문가들이 대중의 찬미를 받고자 내놓은 자주색 전원, 붉은 강, 검은 개울, 녹색과 노란색의 여자들, 파란 아이들이라니."[5]

에드몽 드 공쿠르라면 이 무신경하고 둔감한 어중이떠중이와는 달리 인상주의에, 적어도 초기 단계의 인상주의에는 호의적으로 반응했으리라고 기대할 만하다. 따지고 보면 그나 졸라나 같은 문학의 숲에서 사냥하고 있었고, 주제와 묘사적인 대목을 선택함에 있어 서로 겹치기 일쑤였으니까.[6] 하지만 놀랍게도 공쿠

르는 새로운 스타일의 그림에 대한 졸라의 찬탄에는 함께하지 않았다. 그래도 그는 인상주의자 가운데 단 한 사람, 드가가 하고자 하는 바는 이해할 수 있었으니, 드가의 스튜디오를 방문한 공쿠르는 자신이 그때까지 만나본 모든 화가 중에서 이 사람이야말로 현대적인 삶의 정신을 가장 잘 포착하고 있다고 단언했다.

그 점은 공쿠르의 관심을 불러일으켰던 듯, 그는 드가가 선택할 수 있었을 모든 주제 중에서 하필 세탁부와 발레리나만을 파고들었다는 사실에 상당한 흥미를 표했다. "생각해보면, 나쁜 선택이 아닐세"라고 그는 덧붙였다.[7]

～

오귀스트 로댕이 서른다섯 살의 나이로 살롱전의 강고한 문을 열어젖힌 것은 인상주의자들이 새삼 대중의 조롱거리가 되고 있던 1875년 무렵이었다. 여러 해 전 살롱전에 보기 좋게 낙선했던 그는 같은 흉상을 대리석으로 제작하여 출품했고, 이번에는 입선했다. 그의 조각은 고전적 주제가 아니었음에도 확실히 일종의 고전적인 위엄을 지니고 있었다. 코뼈가 주저앉은 동네 잡역부를 모델로 한 이 흉상의 제목은 〈코가 부러진 남자L'Homme au nez cassé〉였다.

그 일은 투쟁의 연속이었던 삶에 중요한 돌파구가 되었다. 1840년 파리의 무프타르 거리에서 태어난 오귀스트 로댕은 시청 하급 사무직원—그럭저럭 먹고살기는 해도 그 이상은 아닌 보잘것없는 직위—의 셋째 자식이자 외아들이었다. 어린 시절 오귀스트는 별다른 재능이라고는 없었고 학습 장애도 겪었던 것 같

다. 하지만 읽고 쓰기와 셈을 할 줄 몰랐던 것은 그가 그런 방면에 전혀 무관심했다는 뜻일 수도 있다. 일찍부터 그가 흥미를 보였던 유일한 일은 그림 그리기였다.

그는 그림을 그리고 싶어 했고, 화가가 되기를 원했다. 다른 방도가 없어 낙심한 아버지는 마침내 그를 에콜 그라튀 드 데생[무료 데생 학교]에 보내는 데 동의했다. 당시 에콜-드-메드신가의 외과 학교 건물에 있던 이 학교에서, 장래성 없어 보이는 붉은 머리에 볼품없는 체구의 소년은 두각을 나타냈다. 그는 학교의 목표가 장인을 만들어내는 것임을 재빨리 알아차렸다. 섬유 제작, 목공, 석공, 보석공예 및 기타 까다로운 수공을 요하는 장식 예술 방면에서 전문가들과 어깨를 견줄 만한 고도로 숙련된 젊은이들을 배출하려는 것이었다.

장식용 조각사가 되려는 학생들을 위해서는 조각 수업이 있었고, 로댕은 기초 데생 수업을 마친 후 그런 조각 수업에서 점토 모형 만드는 법을 배웠다. "마치 하늘로 오르는 기분이었다"면서 그는 훗날 자신이 어떻게 "그 모든 것을 단숨에 배웠던가"를 회고했다.[8] 그것은 계시와도 같은 소명이었다. 그는 조각가가 될 것이었다. 하지만 이 계시가 이루어지기까지는 여러 해가 걸릴 터였고, 살롱전 입선은 그 성공의 첫 모금이었다.

그는 루브르에 처박혀 데생으로 스케치북을 메워나가는 한편 실제 모델을 쓰는 수업에도 계속 출석했다. 실력이 향상되는 데 용기를 얻어 에콜 데 보자르[미술학교]에 지원했지만, 세 번이나 낙방했다. 이미 그는 고전주의에 물든 아카데믹한 방식으로부터 너무 멀리 가 있었으므로, 에콜 데 보자르에서는 그에게서 엿보

"이것이 저것을 죽이리라" ⁀ 1875

이는 자연주의 경향이 자신들의 전통과 전혀 맞지 않는다고 보았던 것 같다. 의지가 그렇게 확고하지 않았다면 낙심하기에 충분한 상황이었지만, 로댕은 포기하지 않았고 이후 20년 동안 건축의 장식 일로 근근이 생계를 유지하며 기술을 연마하는 데 몰두했다. 그 궁핍한 시절 동안 얼마나 많은 공공건물과 기념물의 보수 및 표준화된 장식들이 로댕의 손을 거쳤는지 모른다.

그 기간 동안 로댕은 교육의 공백을 메꾸어나가기 시작했으니, 글 읽기를 깨쳐 위고와 라마르틴의 정열적인 시에 끌리게 되었다. 로즈 뵈레라는 젊은 여성을 만나 동거하기 시작한 것도 그 시기였다. 1년 후 그녀는 로댕의 아들 오귀스트를 낳았지만, 로댕이 친자 인지를 하지 않은 탓에 아들은 모친의 성을 따를 수밖에 없었다. 로즈가 조각가의 충실한 반려로서 살았던 52년 동안 겪게 될 무수한 역경과 굴욕의 시작이었다.

로즈는 파리 농성과 코뮌 봉기 동안 파리에 남아 아들은 물론이고 로댕의 부모까지 돌보아가며 그의 스튜디오를 관리했다(점토 모형들이 마르지 않도록 젖은 천을 꼬박 갈아 덮었다). 그사이 로댕은 브뤼셀에서 일거리를 찾아 여러 해 동안 그곳에 머무른 끝에 로즈를 불렀다(이번에는 근면한 친척 아주머니가 로댕의 아들과 홀아비가 된 아버지를 맡아주었다).

1875년 무렵, 로댕은 마침내 파리로 돌아올 준비가 되었다. 하지만 〈코가 부러진 남자〉로 살롱전에 입선한 그는 먼저 이탈리아로 긴 여행을 떠났는데 그 상당 부분은 도보 여행이었다. 피렌체와 로마에서 하고 싶은 일이 많기도 했지만, 무엇보다도 그를 남쪽으로 이끈 것은 미켈란젤로였다. 미켈란젤로의 작품을 실물로

보고 싶었던 그는 피렌체에 도착하자 로즈에게 보내는 편지에, 미켈란젤로를 열심히 연구하며 그를 이해하려 애쓰고 있다고 썼다.

오귀스트 로댕은 조각에 대한 전통적 관념을 깨부수고 새로운 경지로 나아가려는 길목에 있었지만, 그러기에 앞서 가장 위대한 조각가와 대면할 필요가 있었다. 과거와 미래가 산로렌초 성물 안치소의 그늘에서 얽히고 있었다.* 그는 로즈에게 썼다. "위대한 마법사가 그의 비밀을 조금이나마 내게 알려주리라 믿고 있소."9

~

한편 사라 베르나르는, 자신 또한 그 위대한 마법사의 계시를 듣지 않았으리라고는, 자신에게 조각가가 될 만한 재능이 없으리라고는 결코 생각할 수 없었다. 연극 무대에서 급속히 명성을 높이는 동안 실제로든 상상으로든 받아온 굴욕에 기분이 상했던 그녀는 충분한 재정으로 뒷받침된 결의를 가지고서 선생과 아틀리에와 매력적인 작업복을 구했다. 실제로 그녀가 만들어낸 것은 대부분의 사람들이 기대했던 이상이었고, 이 조각 작품들은 살롱 전에 즉시 입선하여 인상적인 가격에 팔렸다. 베르나르라는 이름값이 한몫했다는 점에는 의문의 여지가 없지만, 그래도 그녀의 작품은 비평가들을 포함한 많은 사람들을 기쁘게 했다.

자기 홍보(든 다른 무슨 일이든)에 있어 주저함이 없던 그녀는 이번에는 오페라극장으로 유명해진 샤를 가르니에에게 접근했

*
산로렌초 성당은 피렌체에서 가장 큰 성당 중 하나로, 미켈란젤로가 그 성물 안치소와 도서관을 설계했다.

다. 그는 몬테카를로에 카지노와 극장을 여는 새로운 사업에 착수하고 있었다. 당시 베르나르의 연인은 유명한 화가 귀스타브 도레였는데, 베르나르는 몬테카를로의 건물 정면을 위한 조각을 도레가 맡도록 설득하겠다는 약속을 대가로 가르니에로부터 그와 쌍을 이루는 조각품의 주문을 받아내려 했던 것 같다.

도레로서는 아마추어와 격을 같이한다는 것이 — 그 아마추어가 아무리 매력적이라 하더라도 — 썩 내키지 않았지만, 결국 베르나르의 아양과 애정 공세, 그리고 그녀의 때맞춘 언론 노출에 굴복하고 말았다. 게다가 실제로 베르나르가 가르니에의 건물을 위해 만든 〈노래Le Chant〉라는 우아한 작품은 도레의 작품과 쌍벽을 이룰 만했다. 성공에 들뜬 그녀는 이번엔 죽은 손자를 안고 슬퍼하는 농부의 조각상을 작업하기 시작했다. 또다시 살롱전이 문을 열어주었을 뿐 아니라, 이번에는 수상의 명예까지 부여했다. 그 비감한 조각상 앞에서 대중은 감동과 찬탄의 한숨을 내쉬었다.

하지만 헨리 제임스는 별로 감동하지 않았다.《뉴욕 트리뷴New York Tribune》에 기고한 글에서 그는 물에 빠진 손자를 "광기 어린 자세로" 끌어안고 있는 나이 든 농부 아낙을 주제로 한 거대한 조각에 대해 언급하며, "극히 아마추어적인 작품이지만, 대중에게 잘 알려진 젊은 여성이 자신의 예술적 재능을 그렇게 여러 방면으로 발휘한다는 것은 놀랄 만큼 멋진 일이다"라고 비꼬았다.[10]

로댕은 단칼에 잘라 말했다. 베르나르의 조각은 "구닥다리 쓰레기"라고.[11]

~

연극 애호가들에게는 다행하게도, 베르나르는 다시금 무대로 돌아가 라신의 「페드르Phèdre」(1677)를 위시한 고전적인 역할을 맡았고, 이는 아직 남은 긴 무대 경력 동안 그녀의 트레이드마크가 되었다. 이 획기적인 공연 직후, 비록 공연과는 관계없는 일이지만, 아돌프 티에르는 코뮌에 의해 파괴되었다가 재건 공사가 비로소 완결된 생조르주 광장(9구)의 저택으로 돌아갔다.[12]

과거와의 이처럼 다양한 연결성에도 불구하고, 새로운 것은 여전히 오래된 것에 도전하며 변화를 일으키고 있었다. 티에르 저택에서 멀지 않은 파리 콩세르바투아르[음악원]에서는 1872년 열 살의 나이로 이곳에 입학한 클로드 드뷔시가 당시의 엄격한 수업과 전통적 화음에 도전하고 있었으며, 르발루아-페레에 있던 작업장에서 귀스타브 에펠은 혁신적인 사업을 계속하여, 이번에는 헝가리의 페스트(현재 부다페스트) 철도역에 강철과 유리로 된 대담한 건물을 설계 중이었다.

영국 자선가 리처드 월러스의 호의로 파리 전역에 음수대가 설치되었으며, 오스만의 수도 체계도 완성을 향해 가고 있었다. 불도저들은 13구의 지형을 크게 바꿔놓을 공사에 착수했으니, 톨비아크가의 구름다리가 아직은 파리 좌안에 굽이치며 흐르던 비에브르강을 가로지르게 될 터였다.

이제는 잊힌 일이지만, 1875년 파리에는 여전히 두 개의 강, 센강과 비에브르강이 있었다. 센강은 동에서 서로 흐르며 파리를 가로지르는 반면, 그보다 작은 비에브르강은 남쪽에서 파리로 흘

러들어 좌안을 이리저리 굽이친 다음 센강과 합류했다.

베르사유 근처 기앙쿠르에서 발원한 비에브르강은 한때 전원을 흐르던 강으로, 비버가 많이 살았다는(강의 이름도 거기서 나왔다는) 전설이 있었다. 수 세기 동안 이 강은 고대의 물방앗간과 시골 마을들이 있는 전원을 굽이쳐 흘렀다. 파리로 들어와서도 그 물줄기는 방앗간과 정원들 사이를 누볐고, 나무들이 줄지어 선 강둑은 시민들에게 아름다운 그늘을 제공했다.

그러다 일련의 환경적 재앙이 일어났다. 비에브르의 맑은 물을 오염시킨 것이 염색업자 장 고블랭이 처음은 아니었겠지만, 확실히 그의 영향이 컸다. 고블랭은 비에브르강에 함유된 광물 원소들이 염색에 적합하다는 사실을 알고는 오늘날의 13구에 가게를 차렸다. 17세기 무렵에는 사업이 번창하여 유명한 고블랭 타피스리 작업장들이 들어섰고, 인근 지역에 염색업자와 무두장이들이 넘쳐났다. 18세기에 이를 즈음, 파리의 비에브르강은 이미 오염되어 탁해져 있었고, 그 유역의 주아-앙-조자라는 작은 마을에서 크리스토프-필리프 오베르캄이 유명한 투알 프린트 직물*을 생산하기 시작하며 상류의 물까지 상당히 오염되었다.

산업화는 일찍이 시작되었던 오염을 가속화했고, 19세기가 되자 비에브르강은 파리의 가장 가난한 지역을 지나는 악취 심한 도랑에 지나지 않게 되었다. 파리시가 복개 사업을 실시하여 그 추한 꼴을 땅밑에 감추기로 한 것도 무리가 아니다.

*
'투알toile'이란 프랑스어로 '직물'을 뜻하는 보통명사로, 특히 '투알 드 주이toile de Jouy'는 주로 전원 풍경 같은 것을 반복 무늬로 프린트한 천을 말한다.

~

1875년 1월 5일, 프랑스 대통령 막마옹 원수가 샤를 가르니에의 새 오페라극장을 공식적으로 개관했다. 개관 행사에는 여러 편의 오페라에서 발췌한 대목들과 발레 〈해적Le Corsaire〉의 인기 있는 장면이 공연되었다. 하지만 그런 예술적 행사에 관심을 두는 이는 드물었다. 관객들은 '오페라 가르니에'로 불리게 될 웅장한 건물에서 그들을 기다리고 있을 화려한 외관만을 잔뜩 기대하고 있었다.

개관 당일에는 아침 일찍부터 수백 명의 인파가 문밖에 모여들었고, 저녁이 되자 적어도 7-8천 명의 관객이 오페라 광장이 미어터지게 운집하여 이제 곧 도착할 유명인들의 무리를 기다렸다. 건물이 제때 완공될지 어떨지는 마지막 순간까지 아슬아슬했고, 금빛 술이 달린 붉은 막은 개막 한 시간 전에야 제대로 설치되었다. 초대객 명단에는 프랑스는 물론이요 유럽 전역의 명사들이 망라되었으며, 그중 한 사람인 런던 시장은 금박을 씌운 마차에 의장용 검을 든 호위병과 하인들을 대동하고 나타났다.

파리가 이 새로운 오페라극장으로 제2제정 시대를 재현하고 있다는 것은 누가 보아도 명백했으나 아무도 개의치 않는 듯했다. 나폴레옹 3세는 사라진 지 오래였고,* 파리는 가르니에의 새 건물에 감탄할 태세가 되어 있었다. 어떻게 감탄하지 않을 수 있

*
그는 1873년 1월에 죽었다.

었겠는가? 가르니에는 각양각색의 대리석과 수천 제곱미터에 달하는 금박 상감의 조각물로 건물을 치장했고, 남는 면은 그림과 번쩍이는 모자이크와 거울 등으로 뒤덮었으며, 그 모든 것을 한 도시를 밝히기에 충분한 샹들리에로 빛나게 했다.

찬란하게 장식된 드넓은 휴게실들이 관객들이 거닐고 함께 어울릴 장소를 제공했지만, 특히 오페라 가르니에의 영예가 된 것은 주主계단이었고 여전히 그렇다. 그 넉넉하게 갈라지는 계단은 위층으로 바깥으로 뻗어나가 금빛 휴게실이나 벨벳으로 안을 댄 객석으로 연결되었으니, 그 자체로도 무대가 될 법한 디자인이었다. 화려하게 차려입은 후원자들이 그 드넓은 계단을 휩쓸거나 발코니에 기대어 마음껏 포즈를 취하기에도 그만이었다. 헨리 제임스는 그 계단을 "다소 속되다"고 생각했지만, 그래도 상당히 깊은 인상을 받은 듯 이렇게 덧붙였다. "만일 온 세상을 한 명의 군주가 다스리게 된다면, 그 휴게실이야말로 그의 알현실이 될 만하다."[13]

오페라 가르니에가 개관하던 밤에, 오스만 남작이 아니었더라면 상업지역을 뚫고 극장 문 바로 앞까지 이르는 오페라 대로도 없었으리라는 점을 기억한 이는 별로 없었을 것이다. 그리고 오페라 대로가 본래 튈르리궁에 있던 황제의 관저에서 새로운 오페라극장에 이르는 직선 도로로 의도된 것이었다는 사실 — 펠티에가에 있던 옛 오페라극장으로 가던 길에 암살을 당할 뻔한 적이 있었던 나폴레옹 3세의 안전을 위한 조처였다 — 을 기억한 이는 한층 더 드물었을 것이다.

가르니에는 자신의 오페라극장에 황제가 위험을 우려할 필요

없이 곧장 들어갈 수 있는 전용 출입문을 설계해두기까지 했었다. 나폴레옹 3세는 그 문에 발도 들이지 못했지만, 그래도 가르니에의 오페라극장은 나폴레옹 3세의 금칠한 퇴폐적 제정 시대와 영구히 연관될 것이다. 외제니 황후[나폴레옹 3세의 황후]가 가르니에에게 그가 설계한 건물이 "그리스풍도, 루이 14세풍도, 심지어 루이 16세풍도 아니다"라고 불평하자, 가르니에는 이렇게 대답했다고 한다. "그런 양식들에는 나름대로 전성기가 있었지요. 이것은 나폴레옹 3세 양식입니다, 전하!"

지어낸 이야기인지는 모르지만, 가르니에의 대답은, 설령 그가 실제로 그런 말을 한 적이 없다 하더라도, 분명 진실이었다.

~

사크레쾨르와 오페라 가르니에는 확실히, 그리고 심지어 도전적으로, 새로운 것보다는 오래된 것을 끌어안았지만, 그렇다고 같은 편은 아니었다. 오히려 그 반대였다. 처음부터 대성당 지지자들은 가르니에의 오페라극장을, 자신들이 사크레쾨르의 티없는 순수함으로 덮어버리고자 하는 세속 도시 바빌론의 명백한 상징으로 적대시했다.

사크레쾨르의 대대적인 정초식은 1875년 6월로 예정되었는데, 일자가 임박하면서 대성당 건축이 단순히 도덕적·영적 재생만을 의도한 것이 아니라는 소문이 돌았다. 한 보수 가톨릭 행사의 연사는 그 일정이 파리의 공화파 인구 전체에 충격파를 주려는 것이라고 해석하기도 했다. 사크레쾨르의 기공은 "1789년 원칙의 매장"이 되리라고 그는 단언했다.[14]

기베르 대주교는 급히 사태 무마에 나서, 사크레쾨르는 깊은 신앙과 경건의 산물일 뿐 정치적인 것이 아니라고 단언하면서, 그 기회를 이용해 "종교의 원수들"에 은근한 공격을 가했다. 그럼에도 논란은 예정된 정초식의 규모를 줄이기에 충분했고, 그리하여 행사는—여전히 성대하기는 했지만—별탈 없이 지나갔다.

하지만 사크레쾨르로 인한 말썽은 그것이 끝이 아니라 이제부터 시작이었다. 기베르가 고른 몽마르트르 꼭대기의 부지에 문제의 소지가 많았던 것이다. 적어도 구조적 시각에서 보면 그랬다. 몽마르트르 언덕은 석회와 점토로 이루어진 데다 석고 채굴장투성이였다. 그런 땅이 사크레쾨르처럼 거대하고 육중한 구조물을 떠받칠 수 없으리라는 것은 너무나 명백했다.

어떻게 할 것인가? 기베르는 대성당을 다른 부지로 옮긴다는 생각조차 하기 싫어했지만, 대안들도 쉽지 않을 전망이었다. 그 중에서 가장 유망한 것은 지반에 30미터 이상 깊이로 80개가 넘는 돌기둥을 박아 넣자는 것이었다. 그리고 이 계획 덕분에, 사크레쾨르는 사실상 죽마 위에 서게 되었다.

여러모로 훌륭한 아이디어였지만, 그 비용이란!

오페라 가르니에와 사크레쾨르가 사라진 제국 내지 앙시앵레짐에 직접 연결되든 아니든 간에 과거에 대한 향수의 건축적 표현이었던 반면, 파리에는 또 다른 거대한 구조물이 올라가게 되었으니, 그것은 미래 지향적 공화주의의 완벽한 본보기였다.

프레데리크 바르톨디는 미국을 여행한 뒤 좋은 소식을 가지고

돌아왔다. 에두아르 드 라불레의 소개장을 지닌 그는 시카고, 솔트레이크시티, 샌프란시스코, 덴버, 세인트루이스, 신시내티, 피츠버그 등을 거쳐 동에서 서까지 지치지도 않고 이 새로운 나라를 여행했으며, 그러는 내내 영향력 있는 미국인들과 이야기를 나누었다. 그는 국민적 운동을 일으킬 만한 여론을 조성할 능력은 없지만 그래도 세계를 비추는 거대한 자유의 조각상이라는 아이디어에 찬동하는 이들을 꽤 많이 만났다. 가령 시인 헨리 워즈워스 롱펠로는 이 기획이 성공하도록 자신이 할 수 있는 모든 일을 하겠다고 맹세해주었다.

마르톨디는 문제의 조각상을 세울 완벽한 장소도 점찍어두었으니, 뉴욕항의 베들로섬이었다. 그는 금방이라도 사업에 착수할 태세로 파리로 돌아갔다. 하지만 그 무렵 라불레는 국민의회 의원으로 선출되었던 터라, 자국의 정치적 업무만으로도 정신없이 바빴다. 새 정부는 아직 헌법을 갖추지 못했고, 그래서 막마옹 대통령과 새로운 '도덕적 질서'의 영도하에 왕정파 의원들은 이전 어느 때보다도 강력하게 왕정복고를 밀어붙이고 있었다. 의원 중 몇몇이 동조할 의향을 보였지만, 입헌군주가 의회 정부를 주재하는 한에서였다. 부르봉 왕가의 왕위 요구자였던 가망 없이 둔한 샹보르 백작으로부터 이런 확신을 얻지 못하자, 왕정파의 희망은 무너져버렸다.

하지만 극도로 분열되어 있던 국민의회의 열정적인 구성원들 사이에 대체 어떤 합의가 가능했겠는가? 1875년 초 왕정파가 곤경에 봉착해 있을 때, 라불레와 그의 공화파 동료들이 제안한 공화정(제3공화정)을 위한 헌법이 (아슬아슬하게) 통과되었다. 하

지만 그것이 대혁명 시절로의 복귀를 의미하지는 않았다. 정치적 현실을 존중하여 이 공화정은 티에르가 주창했듯 보수적인 것이 되었으니, 대통령은 간접선거로 선출하고 양원제 입법으로 좌익 성향의 하원(보통선거로 직접 선출)과 견고한 전통주의적 상원의 균형을 맞추게 될 터였다. 이런 타협안에 찬성한 의원 대부분은 내심 다른 속셈이 있었지만 당분간은 그런 절충안을 기꺼이 받아들였다.[15]

새로운 공화정 창설에 주축이 되었던 라불레는 300인으로 구성된 상원의 75인 종신직 중 하나로 보답받았다. 이제 그는 다시금 자유의 조각상으로 눈길을 돌려, 그 거대한 사업을 위한 모금 기구로 프랑스-아메리카 연합을 창설했다. 그러는 동안 바르톨디는 라불레가 검토할 수 있도록 작은 점토 모형들을 만들었다. 제3공화정 창설에 기여한 직후 라불레는 프랑스-아메리카 연합과 함께 바르톨디의 최종 모형을 승인했고, 1875년 11월에는 제2제정 때부터 있었던 최고급 호텔인 루브르 호텔에서 열린 연합의 첫 모금 행사에서 모형을 공개하여 큰 갈채를 받았다.

흥미롭게도, 바르톨디는 실제 공정에서 외젠 비올레-르-뒤크에게 조력을 요청했다. 비올레-르-뒤크는 당시 최고의 건축가였지만, 그의 전문 분야는 파리의 노트르담처럼 무너진 고딕 건물을 본래의 모습으로 복원하는 것이었다. 그런 유물들을 복원하려는 열정이 지나친 나머지 자신이 그런 구조물들의 '이상적' 형태라고 생각하는 것에 도달하기 위해 상상력을 정도 이상으로 발휘하여 과도한 작업을 한다는 비판이 당시에도 이후에도 있었다. 오늘날 돌이켜보면 비올레-르-뒤크를 자유의 여신상 제작에 끌어들

인다는 것은 이상한 선택으로 여겨지지만, 그는 바르톨디의 옛 스승 중 한 사람이었고, 바르톨디는 그가 목재나 석재 같은 전통적 자재뿐 아니라 강철 같은 현대적 건축 재료를 다루는 데도 능하다는 사실을 잘 알고 있었다. 또한 더욱 중요한 것은, 비올레-르-뒤크가 이제 바르톨디와 양립 가능한 정치적 입장을 취하고 있다는 사실이었다. 어찌되었든, 자유의 여신상 제작을 위해 목재 모형에 동판을 두들겨 형태를 잡는 이른바 '압착 세공repoussé' 기법을 채택한 것은 비올레-르-뒤크였다. 그는 또한 마지막 제작 과정을 맡을 주조소로 자신이 다년간 작업을 맡겼던 건실한 회사를 선정했다.

그는 자유의 여신상의 내부 구조물을 석재로 만들 수 없다는 점을 파악하고, 그 대신 (필요한 하중을 얻기 위해) 모래가 담긴 금속 용기로 반쯤 채울 것을 제안했다. 그렇게 하면 조각상을 보수할 필요가 있을 경우 모래를 비워내면 될 것이었다. 이는 문제 해결의 혁신적 방안이었고, 더구나 거의 평생을 옛 건물의 복원에 몸 바쳐온 건축가로부터 나온 것이라기에는 놀랄 만큼 혁신적이었다.

하지만 동시에 제3공화국 자체에 대해서만큼이나 의문의 여지가 있는 방안이기도 했다. 과연 제대로 작동할 것인가?

압력이 쌓이다

1876
─ 1877

"우리의 목표는 1789년의 대혁신을 완수하는 것"이라고 1876년 초 선거에 출마한 조르주 클레망소는 선언했다. 이는 "정의와 자유의 증진을 통해 사회적 평화"를 재수립한다는 고상한 목표를 의미한다고 그는 유권자들에게 호소했다.[1]

클레망소는 가난하고 억압당하는 자들을 위해 국내 정치에 재입문한 후, 자신이 사는 몽마르트르를 대표하여 압도적인 표차로 하원 의석을 얻었다. 하원에서는 좌파 정치인들의 떠오르는 지도자로서 중도파 및 극보수파와 싸웠고, 자신이 신봉하는 대의를 위해 호랑이 같은 맹렬함으로 명성을 날리며 하원의 지도적 연사 중 하나로 부각되었다.

클레망소는 표현의 자유, 언론의 자유, 집회의 자유를 위해 지치지 않고 매진했으며, 예수회의 추방, 자유롭고 세속적인 초등 의무교육의 파급을 위해서도 싸웠다. 이 마지막 두 가지는 교회와 국가의 분리를 위해 계속되던 싸움의 주요 논점이었다. 다만

이제 막 시작된 정치 생애의 이 지점에서, 클레망소의 특별한 관심은 (루이즈 미셸처럼) 코뮌에 동조하여 유죄판결을 받은 자들에 대한 것이었다. 일반사면 없이는 지속적인 사회 평화의 기초가 있을 수 없다고 그는 동료 의원들을 설득했다. 그런 사면 없이는 정의도 자유도 가짜가 될 것이었다. "그저 탄압하는 것만으로는 노동자들의 고통에서 생겨나는 위기의 재발을 방지할 수 없다"라고 그는 주장했다.[2]

급진적 공화파의 사면 제안이 — 이제 상원 의원이 된 빅토르 위고가 열정적으로 지지했음에도 불구하고 — 부결된 것은 놀라운 일이 아니었다. 보수적 공화파가 입헌 왕정파와 타협한 공화국은 아직 그렇게 급진적인 생각을 받아들일 준비가 되어 있지 않았다. 게다가 가장 극단적인 왕정파도 아직 백기를 들기 전이었다. 왕정파가 바라고 기대하는 바는 공화정이 그저 과도적인 것에 그치고, 막마옹이 국가원수의 자리에 있는 7년 동안 궁극적으로는 군주제 회복 — 만일 절대왕정의 망상을 품고 있는 대책 없는 샹보르 백작이 아니라면, 적어도 (샹보르가 죽을 경우) 그 뒤를 이을 파리 백작*이라도 — 을 위한 길을 마련하는 것이었다. 이들은 입헌제를 놓고 한 판은 졌지만, 또 다른 판을 벌일 태세가 되어 있었다. 특히 공화파의 대열이 아직 느슨하고, 제대로 된 당이라기보다 몇몇 인물 — 쥘 페리, 레옹 강베타, 또는 좌익의 극단에 있는 루이 블랑 — 을 중심으로 우왕좌왕하는 파벌에 불과한

*
루이-필리프의 손자로, 프랑스의 마지막 왕자.

동안에는 그런 기대를 가질 만도 했다.

클레망소는 좌익의 극단에 자리 잡았고, 이 유리한 지점에서부터 왕정파의 마지막 권력투쟁을 둘러싼 드라마에 참여하게 될 것이었다.[3]

~

빅토르 위고의 노력에도 불구하고, 코뮌 동조자로 호가 나 있던 기자 앙리 로슈포르는 유형지로 이송되었고, 그의 운명은 막마옹이 권좌에 오르면서 돌이킬 수 없는 것이 되었다. 위고는 『레미제라블』에서 장발장의 곤경을 묘사하는 데 썼던 말들을 상기시키는 언어로 이렇게 썼다. "로슈포르는 갔다. 그는 더 이상 로슈포르라 불리지 않는다. 그의 이름은 116호이다."[4]

위고는 염려할 필요가 없었다. 왜냐하면 사실상 로슈포르는 뉴칼레도니아에서 그리 오래 고생하지 않았기 때문이다. 유형지에 도착한 지 얼마 안 되어, 이 수완 좋은 기자는 우여곡절 끝에 샌프란시스코로 가는 배에 용케 승선할 수 있었다. 그리하여 유럽으로 돌아온 그는 1880년 사면이 이루어져 프랑스 귀국을 허락받기까지 런던과 제네바에 살면서 계속하여 비판적인 시론을 발표했다.

한편, 루이즈 미셸은 당당하게 유형을 받아들였다. 고개를 높이 들고 그녀는 자신의 원칙들을—그 원칙들이 그녀를 곧장 곤경으로 몰아넣을 때에도, 그런 때일수록 더욱—지켜나갔다. 뉴칼레도니아에 도착한 직후, 그녀는 여성 죄수들을 별도의 구역에 수감해줄 것을 (그리고 좀 더 온건한 대우를) 요구하며 투쟁했다.

이 싸움에 이긴 뒤에는 프랑스 식민자들로 인해 자기 땅에서 쫓겨난 토착 카나크 주민들의 완강한 지지자가 되었다. 특유의 열성으로, 그녀는 카나크 문화를 이해할 만큼 그 언어를 배워서 카나크의 전설, 시가, 노래 등을 수집했고, 토속 악기로 그 노래들에 곡을 붙이기를 꿈꾸었다. "나는 종려 가지를 흔들고 고둥 나팔을 불며 풀피리로 노랫가락을 내고 싶었다"라고 그녀는 후일 회고했다. "요컨대, 나는 4분음까지 완벽한 카나크 오케스트라를 원했다." 그리고 항상 해왔듯이, 그녀는 어른 아이 할 것 없이 모두를 가르치며 카나크인들의 머리에, 한 간수가 신랄하게 표현했듯이 "인류, 정의, 자유 등 쓸데없는 것"을 위시한 "사악한 이론들"을 채워 넣으려 했다.[5]

정치적 행동주의나 문화적 발견 말고도 미셸은 수많은 할 일들을 찾아냈으니, 뉴칼레도니아의 이국적 동식물을 조사하여 기록하는가 하면 파파야 나무에 예방접종을 하는 등* 과학적 실험을 하기도 했다.[6] 분명 핍절한 삶이었을 텐데도, 그녀는 자신의 유형 생활을 그런대로 견딜 만한 경험으로 만든 것으로 보인다.

~

"최근에 모네를 만났는데, 완전히 파산했더군." 1875년 여름, 에두아르 마네는 동생에게 보내는 편지에 썼다. 실제로 모네는 자기 그림 중 "아무거나 골라" 열 점을 단돈 1천 프랑에 팔겠다고

* 어느 해 파파야 나무에 황변이 일어났는데, 그녀가 수액을 주사한 나무들은 살아남았다.

할 정도로 궁지에 몰려 있었다. "그저께 이후로 무일푼입니다." 그는 마네에게 보내는 편지에 썼다. "정육점에서도 빵집에서도 이제는 외상을 주지 않아요." 에두아르도 당시 결코 넉넉지는 않았지만, 그래도 동생 외젠이 같은 금액을 내놓는다면 자기도 500 프랑쯤 내놓을 용의가 있었다. 하지만 돈이 자신들에게서 나왔다는 것을 모네가 알면 안 된다고 주의시키면서, 그는 동생에게 이렇게 덧붙였다. "다른 사람들한테도 부탁해봤지만, 아무도 위험 부담을 안으려 하지 않아. 기막히지."[7]

클로드 모네와 그의 곤궁한 동료들에게는 불운하게도, 1876년 4월에 열린 두 번째 인상파전도 첫 번째 때보다 나을 것이 없었다. 또다시 에두아르 마네는 참여를 사양하고 더 점잖은 살롱전에 출품하는 쪽을 — 그래봤자 그가 출품한 두 점 모두 낙선했지만 — 택했다. 베르트 모리조는 그룹과의 전시를 계속했고(멤버들과는 예의 바르고 형식적인 관계를 유지하면서), 마네가 현재의 좌절을 비교적 담담하게 받아들이고 있다고 전하며 이어 인상파 전시회가 불러일으킨 소동을 묘사했다.

한편 모리조의 남편 외젠은 비평가 알베르 볼프가 《르 피가로 Le Figaro》에 기고한 악의적인 리뷰 때문에 너무 화가 나서 그에게 결투를 신청할 뻔했다. 볼프는 (모리조가 자신의 이모에게 전한 바로는) 인상파 화가들을 "대여섯 명의 미치광이, 그중 한 명은 여자"라 일컬으며, 그중에서도 모리조를 집어 말하길 "정신이 미쳐 날뛰는 와중에도 (……) 여성적인 우아함을 지녔다"라고 했던 것이다. 모리조는 이런 기사를 재미있어했고, 그 일로 상심하기는커녕 고무되었던 것 같다. "어쨌든 사람들이 우리 얘기를 하고

있고, 우리는 그게 아주 자랑스러워서 기뻐하고 있어요."[8]

그러는 동안 에두아르 마네는 살롱전에 거부당한 데 대한 반격으로 그 그림들을 자신의 스튜디오에서 전시하고 언론에 초대장을 내기로 했다. 이 일은 대서특필되었고, 예의 알베르 볼프도 신랄한 리뷰를 냈다. 그는 마네를 "유쾌하고 흥미로운 청년"이지만 "예술가의 눈은 가졌으되 영혼은 갖지 못했다"라고 묘사했다. 마네는 기분이 상해서 막역한 친구인 앙토냉 프루스트에게 이렇게 썼다. "그 그림 두 점에 볼프 씨가 그토록 좋아하는 터치를 더하는 것은 일도 아니었는데! 사람들은 비평가들이 좋아하는 것을 얻으려고 서로 싸우지. 그게 무슨 진짜 십자가의 파편이나 되는 듯이. 10년만 지나면 아무도 주워 가려 하지 않을 텐데."[9]

마네에게는 다행하게도, 그는 이 사설 전시회 덕분에 열광적인 새로운 고객(이자 나중에는 모델이며 연인이 된) 메리 로랑을 만났고, 또 그 덕분에 볼프와도 직접 만나게 되었다. 그는 볼프를 싫어했지만("그 인간을 생각만 해도 소름이 돋는다") 비평가에게 잘 보일 필요성을 인정했고, 그래서 그의 초상화를 그려주겠노라고 제안했다. 볼프도 동의했지만 처음 몇 번 모델을 선 다음에 본 그림이 마음에 들지 않았던지 다시는 오지 않았다. 그래도 마네는 그 후에 열린 인상파 전시회에 그를 초대하며 "당신은 이런 종류의 그림을 좋아하지 않을지도 모르지만 언젠가는 좋아하게 될 것입니다"라고 쓴 뒤, 다음과 같이 우아하게 덧붙였다. "당신이 《르 피가로》에 몇 마디 해주시면 고맙겠습니다."[10]

하지만 마네의 동생 외젠은 그해 가을에 아내인 베르트 모리조에게 쓰기를, 화상들이 현재 재고가 넘쳐서 "화가들 모두 곤경에

처했다"라고 했다.[11] 클로드 모네는 4월 전시회에 출품했던 열여덟 점 가운데 단 한 점을 팔았지만 다행히도 좋은 값에 팔았다. 그러고는 그의 작품을 높이 평가하는 부유한 수집가 에르네스트 오셰데의 시골집에서 목가적인 여름을 보냈다. 에두아르 마네는 몇해 전인 1867년 만국박람회 출품을 거절당한 뒤 그림을 전시하기 위해 자신만의 전시장을 차리느라 유산의 상당 부분을 탕진한 터였다. 그런데, 여전히 재정적으로 성공하지 못하자 그는 비용을 절감하고 스튜디오를 정리하겠다는 말까지 냈다. 그의 동료 대부분은, 베르트 모리조만을 제외하고는 다들 비슷하게 지갑이 얇아진 터였고, 베르트 모리조의 남편조차도 현재와 같은 "금전적 상황" 하에서는 신중해야 한다고 충고했다.

1870년대 중반의 프랑스는 전후의 일시적 호경기가 지난 후 내리막길을 걷기 시작했는데, 그 원인은 전쟁 배상금이 경제에 미친 부담에도 있었지만, 세계적인 재정 불안정 때문이기도 했다. 프랑스 전역에서 긴 경제적 침체가 시작되었다. 하지만 경제적인 우려 외에도 여전히 온 국민을 사로잡고 있던 쟁점이 있었으니, 다름 아닌 교회 문제, 새로운 공화국에서 교회의 역할이라는 문제였다.

～

아직 현직에 있던 시절, 티에르는 교황의 영토 요구를 지지하느냐 마느냐의 문제에서 신중하게 발을 뺐다. 하지만 티에르가 물러나자마자 기베르 대주교는 로마에 세속 이탈리아 정부가 들어서도록 허용하는 정부들에 대해 신의 보응을 경고하는 목회 서

신을 발표했다. 그것은 국내뿐 아니라 외국에서도 벌집을 쑤신 격이 되어, 독일과 이탈리아를 그 문제에 관해 단결시킴으로써 프랑스에 중대한 위기를 가져왔다. 기베르를 추기경으로 승진시킨 교황의 선택 또한 문제를 한층 악화시킬 따름이었다.

코뮌 이후 수년 동안 프랑스 정부는―비록 보수 가톨릭이 세력을 잡고는 있었지만―교황을 돕기 위해 직접 나서는 일은 삼가고 있었다. 하지만 이 선동적인 쟁점을 비켜 가면서도 정부는 다른 많은 문제에 있어 교회와 계속 협력하고 있었으니, 예컨대 프랑스의 주교직 임명이라든가 성직자들의 징병 면제, 가톨릭 대학 실립을 위한 법령 정비 등이었다.

정부의 이런 태도는 상당히 많은 프랑스인들의 심사를 불편하게 했다. 특히 세속 공화파뿐 아니라 상당수의 가톨릭 신도까지 분노케 한 것은 사크레쾨르 대성당이 파리를 굽어보면서 1870년의 패배와 그에 따른 코뮌 봉기로 인해 피로써 값을 치른 국가적인 죄상을 상징적으로 힐책하게 되리라는 전망이었다. 기베르 추기경은 이런 반발에도, 자신이 추진하는 거대한 사업이 직면한 엄청난 물리적 장애물들에 굴하지 않았다. 1876년 봄, 그는 사크레쾨르가 몽마르트르 부지에 지어지는 데 동의하고 그 죽마 같은 지반 위의 착공을 승인했다. 막대한 경비가 소요되리라는 예상에도 불구하고, 공사가 시작되었다. 대성당 건축은 예상보다 오래 걸릴 터였고, 그에 따른 모금 또한 수십 년 동안 계속될 터였다.

사크레쾨르가 올라가기 시작했을 때(또는, 적어도 뿌리를 내리

기 시작했을 때), 파리의 다른 지역에서는 전혀 다른 구조물의 공사가 시작되고 있었다. 공화파의 정서에 좀 더 부합하는 의미를 갖는 공사였다.

본래 바르톨디가 '세계를 비추는 자유'라고 이름 붙인 조각상은 1876년 미합중국의 건국 100주년을 기념하는 선물로 기획된 것이었다. 하지만 그 최종 모델이 1875년 말에야 확정되었으므로, 100주년 기념일에 맞출 수가 없었다. 대신에, 기념일을 여섯 달 남겨놓고 바르톨디와 비올레-르-뒤크는 조각상의 거대한 팔과 횃불만이라도 곧 열릴 필라델피아 만국박람회에 전시하기로 결정했다. 이 기한을 맞추기도 빠듯해서, 스무 명의 숙련된 장인이 주 7일 하루 열 시간씩 일하며 공정을 추진해나갔다. 하지만 그렇게 서둘렀음에도, 그들은 6월까지 작업을 마치지 못했다. 길이 11미터에 달하는 이 거대한 팔 부분이 상자에 담겨 필라델피아로 발송된 것이 7월, 필라델피아에 도착한 것이 8월이었다. 거기서 바르톨디는 그 조립과 설치를 감독했고, 감명받은 미국인들이 지켜보는 가운데 그것이 공개되는 광경을 자랑스럽게 지켜보았다. 미국인들은 횃불 꼭대기에 올라가 내려다보기 위해 기꺼이 값을 치렀다.

필라델피아에서 성공적인 데뷔를 한 후, 거대한 팔은 뉴욕으로 갔고, 매디슨 스퀘어 파크에서 역시 군중을 불러 모았다. 그 후 1882년, 다시 상자에 담겨 조각상의 나머지 부분과 합체되도록 파리로 반송될 터였다. 그때까지 팔을 전시하는 목적은 사람들의 흥미를 자극하여 모금을 하는 것이었다. 왜냐하면 이 일은 애초에 라불레가 기획했을 때부터 그 모든 과정이 사비로 진행되었기

때문이다. 프랑스인들은 조각상을 위한 모금을 하고, 미국인들은 그 좌대와 설치 비용을 댈 것이었다.

그리하여, 이번 방문에서 바르톨디는 1871년에 했던 것처럼 미국 전역을 돌아다니지는 않았지만, 동부 상당 지역을 순회했고 곳곳에서 기부자들을 찾아냈다. 뉴욕의 잠재적 기부자들로부터는 자신이 프랑스 정부로부터 주문받은 라파예트 조각상 전시를 위한 지지까지 구했다. 더하여, 모든 활동의 와중에 그는 1871년 처음 미국을 방문했을 때 만났던 젊은 프랑스 여성 잔-에밀리 바외 뒤 퓌시외와 결혼할 시간도 냈다.

1877년 2월, 미국 의회와 대통령은 '세계를 비추는 자유'의 조각상을 프랑스 국민들로부터의 선물로 환영하면서, 뉴욕항에 조각상을 세울 부지와 유지 관리 비용을 약속했다. 바르톨디는 재빨리 다음 단계 계획으로 옮겨 갔다. 즉, 1878년으로 예정된 파리 만국박람회에 맞추어 조각상의 머리를 완성한다는 것이었다. 이 또한 엄청난 과업이 될 터였지만, 바르톨디는 이미 탁월한 홍보 기술을 발휘하여 튈르리 공원을 찾는 이들에게 뉴욕 항구에서 있는 조각상의 디오라마를 보여주었다. 오늘날 이 디오라마는 파리 기술공예 박물관에 전시된 축소 복제된 자유의 여신상 좌대 안에서 방문객을 기다리고 있다.

～

졸라의 걸작 『목로주점』은 1876년 연재소설 형식으로 시작되어 1877년 초에 책으로 출간되면서 그 상스러운 언어와 인물들의 비참한 삶에 충격을 받은 독자 대중으로부터 분노와 탄식을

자아냈다. 하지만 마네는 열광했다. 그는 자신이 그린 쿠르티잔 앙리에트 오제르의 초상화에, 『목로주점』의 술에 젖은 세탁부 제르베즈 랑티에의 딸의 이름을 따 〈나나Nana〉라는 제목을 붙이기까지 했다. 졸라는 아직 『나나』를 쓰기 전이었지만, 마네의 그림 제목이 그녀를 가리키는 것은 명백했다. 이 그림이 살롱전에 낙선하자, 그는 보란 듯이 카퓌신 대로의 가게 진열창에, 그러니까 오페라 가르니에의 문간에 그림을 내걸어 물의를 빚었다.

물론 졸라는 그런 스캔들이 일으키는 소설 홍보 효과를 알고 있었고, 짐짓 스캔들을 조장하기도 했다. 귀스타브 플로베르, 에드몽 드 공쿠르 등을 포함한 사람들 앞에서 그는 말했다. "먼저 못에 망치질을 해서 대중의 머릿속에 2센티미터쯤 들이박는 걸세. 그런 다음 두 번째 망치질로 5센티미터를 더 박지." 그 망치질이란 그가 쓰는 수많은 자화자찬 기사들로, "내 책을 선전하기에 딱 알맞은 협잡"이라는 것이 그의 말이었다.[12]

하지만 자신과 주위 세계에 대해 그토록 뻔뻔할 만큼 솔직했던 졸라도 가난에 찌들었던 젊은 날이나 현재 당하는 무시와 비난에 대해서는 감상적인 자기 연민에 빠져들곤 했다. 졸라의 성공에 배가 아팠던 공쿠르는 "그 배불뚝이 뚱보가 얼마나 징징대는지 이상한 일"이라고 비꼬았다. 공쿠르, 플로베르, 이반 투르게네프 등이 졸라에게 도대체 불평할 이유가 뭐냐고 단도직입적으로 물으면, 그는 자신이 재능에 걸맞은 어떤 종류의 명예도 누려본 적이 없다는 게 문제라며 성을 내곤 했다. "대중에게 나는 언제까지나 천민, 천민일 뿐이라고!"[13]

이 거북살스러운 고백에는 일말의 진실이 담겨 있음이 드러나

게 되겠지만, 당시 그의 동료들로서는 어이없고 짜증스러울 뿐이었다.

~

1877년 봄, 이제 인상파로 불리게 된 아방가르드 화가들의 그룹은 또다시 전시회를—세 번째 인상파 전시회를 열었다. 전처럼 그룹의 남성 멤버들은 베르트 모리조와 전시 준비에 대해 사무적인 편지를 주고받았고, 역시 전처럼 그 전시회는 상당한 적대감을 불러일으켰다. 에두아르 마네는 이번에도 참가하지 않았지만, 비평가 알베르 볼프에게 열린 마음으로 전시회를 봐달라고 요청했다. 물론 볼프는 평소와 다름없는 혹평으로 응수했다.

하지만 그해 봄 물의를 일으킨 것은 인상파 화가들만이 아니었다. 서른일곱 살 난 오귀스트 로댕 역시 파리 미술계에 파문을 일으킬 참이었다.

물론 로댕으로서는 1877년 살롱전에 〈청동시대L'Âge d'airain〉를 출품하면서 물의를 일으킬 의도가 전혀 없었다. 그는 몇 해 전 벨기에에 있는 동안 한 벨기에 병사를 모델로 그 조각상 작업에 착수하여 이탈리아 여행에서 돌아온 후 그것을 완성, 벨기에의 한 전시회에 출품했었다. 작품은 찬탄과 의혹을 동시에 불러일으켰다. 비평가들은 실물의 본을 뜨지 않고서야, 다시 말해 모델에 직접 석고를 입혀 본을 뜨지 않고서야 어떻게 그런 조각상을 만들 수 있을지 의아해했다. 로댕은 자신의 예술적 정직성과 능력을 의문시하는 그런 의혹에 깊이 상처받았다. 그는 자신의 모델을 전문가들 앞에 데려가 "예술적 해석이 예속적 복사본과 얼마나

다른가"를 보여주겠다고 했지만,[14] 1877년 살롱전에 그가 다소 손본 조각상을 이번에는 〈청동시대〉라는 이름으로 출품했을 때도 또다시 그 문제가 불거졌다.

살롱의 심사위원들은 로댕의 작품을 받아들였으나, 그들 중 상당수는 그것이 자신들이 보아온 정적인 조각 작품들과 너무나 다르다고 보았다. 아직 알려지지 않은 조각가가 낸 이 생동하는 조각상은 주의를 끌기 시작했고, 로댕이 실제로 그 작품을 조각한 것이 아니라 "실물에서" 본을 떴다는 소문이 또다시 돌기 시작했다. 이 스캔들은 화단 전체를 달구어, 작품을 살롱전에서 철수시켜야 한다는 말도 나왔다. 학사원*의 한 유력한 관계자는 조각상이 시체로부터 뜬 것이라고까지 주장했다. 기가 막힌 로댕은 벨기에인 모델을, 필요하다면 알몸으로 심사위원들 앞에 제시하겠다고 제안했으나 벨기에 군사 당국이 당사자에게 군인 출국 허가를 내주지 않았다. 그래서 로댕은 모델의 사진을 제출하기로 했다. 하지만 그즈음 다행히도 몇몇 유명 예술가들이 그를 옹호하기에 나섰고, 그중에는 로댕이 논란거리가 된 조각상을 제작하는 것을 직접 본 벨기에 예술가들도 있었다.

로댕은 싸움에 이겼고, 그러자 처음에는 그의 경력을 위협했던 추악한 논란이 그에게 득이 되었다. 사람들의 입에 오르내리는 것보다 더 나쁜 것은 아예 오르내리지 않는 것이라고 했던 오스카 와일드의 말이 옳건 그르건 간에, 로댕은 이제 그와 그의 천재

*
Institut de France. 아카데미 프랑세즈를 비롯한 다섯 개의 아카데미로 구성되며, 그중 하나가 프랑스 예술 아카데미이다.

적 재능을 아는 대중을 만나게 되었다. 역경의 시절은 아직 다 끝나지 않았지만, 비평적 찬반은 넘어서게 된 것이다. 논란이 있은 지 3년 후에, 프랑스 정부는 〈청동시대〉의 청동 주조본을 사들여 뤽상부르 공원에 전시함으로써 그 가치를 인정했다. 현재 이 작품은 파리의 로댕 미술관에 있다.

~

"교권주의!" 강베타는 하원에 모인 의원들을 향해 천둥처럼 외쳤다. "그게 우리 적이오!"[15]

때는 1877년 5월 4일, 강베타—제노아 출신 아버지와 프랑스인 어머니의 아들—는 자신이 열렬히 반대했던 제2제정 이래로 줄곧 세속 공화파의 기수였다. 제정의 몰락과 더불어 그는 임시 국방정부의 지도적 인사로 부상하여 독일에 항복하는 데 맹렬히 반대했으며, 파리 지원군을 조직하기 위해 열기구를 타고 파리를 탈출하기도 했다. 티에르가 독일과 평화조약을 맺자 강베타는 환멸을 느끼고 프랑스를 떠났으므로 코뮌 봉기는 보지 못했지만, 프랑스와 프랑스 정치로 돌아오자마자 자신이 좀 더 온건한 형태의 공화주의를 받아들였음을 명백히 했다. 이를 '시의주의opportunisme' 정책이라 명명하며, 그는 이른바 시의주의 공화파의 지도적 인사가 되어 헌법 통과에 영향력 있는 역할을 했다. 강베타의 계획에 따르면, 그와 그의 추종자들은 때를 기다려 자신들의 주장을 관철할 기회를 포착할 것이었다.

하지만 얼마 안 가 그 기회는 결코 오지 않을 것으로 보였다. 적어도 막마옹과 그의 왕정파 추종자들이 주도권을 쥐고 있는 한에

서는 그랬다. 막마옹의 정부는 점점 더 우경화했고, 그에 따라 교권 문제는 정부의 적대자들을 규합하는 집결점이 되었다. 막마옹이 온건 공화파인 쥘 시몽을 총리로 임명한 것은 아마도 그런 반대자들을 분열시키기 위해서였을 것이다. 하지만 시몽이 하는 일은 막마옹의 마음에 들지 않았으니, 그는 반교권주의를 분쇄하지도 못했고 우익에서 보기에는 과도한 언론의 자유를 허용하기까지 했기 때문이다. 1877년 5월 16일, 막마옹은 시몽을 파면했다 (겉보기에는 사임이었지만).

쿠데타, 즉 기존 정부를 폭력으로 전복시키는 일은 프랑스의 이전 세기에도 없었던 일은 아니었다. 사실 나폴레옹 3세가 25년 전에 바로 그런 노골적인 실력 행사로 권좌에 올랐었고, 이제 막마옹과 그의 추종자들이 그와 같은 길을 가려 하는 것이리라는 우려가 대두되었다. 5월 16일, 막마옹이 시몽을 파면한 날은 최악의 사태에 대한 우려 속에서 — 충분히 그럴 만한 상황이었다 — 막마옹 정부에 반대하는 자들을 규합하는 시발점이 되었다.

막마옹 패거리는 쿠데타 대신 총선을 감행했다. 그들에게 맞서고 있던 반대자들의 규모를 감안하면 쉽지 않을 전망이었다. 반대의 본질을 제대로 파악하지 못한 채 그들은 선거를 몇 달 미루었고, 그동안 언론 탄압, 공화파 회합 장소의 소유주들을 향한 위협, "신뢰성 떨어지는" 지방공무원 해직, 자신들의 대량 선전 캠페인과 동시에 반대편의 호외 및 전단 유포 금지 등 대중의 팔 비틀기나 다름없는 일련의 행동을 개시했다. 이처럼 필사적인 행동은 오히려 이전에는 산발적이었던 반대자들을 규합하는 결과만 가져왔고, 강베타가 이제 이들을 지휘하게 되었다.

막마옹 지지자들의 대부분을 구성하는 귀족과 성직자들에 맞서 강베타의 공화파는 처음으로, 1789년 이래 공화주의를 무질서나 위기와 결부시키던 우익의 공포정치를 제압할 수 있었다. 강베타의 추종자들은 자신들의 입장을 고수하면서 형세를 역전시켜, 공화파야말로 진정한 보수주의자요 평화를 지키고 번영을 옹호하는 자들이라고 주장했다.

심지어 아돌프 티에르까지도 자신이 막마옹의 손에 축출되었던 것을 잊지 않은 듯 강베타에 합세하여 우익 왕정파에 맞섰다. 캠페인이 한창 고조되었을 때 티에르의 사망으로 진영의 핵심 인물 하나가 빠지게 되었지만, 5월 16일 사태를 "유사 쿠데타"로 규정한 빅토르 위고가 1851년 쿠데타에 관한 저술의 제1권을 펴내며 정치적 싸움에 끼어들었다. 이 책에 그는 『범죄의 역사 *Histoire d'un crime*』라는 신랄한 제목을 붙였다. "이 책은 단순히 시사적인 이상으로 시급하다. 그래서 펴낸다"[16]라고 그는 대중에게 말했다.

그는 책이 금서 처분 당하리라는 소문을 무시했고, 실제로 막마옹 패거리도 거의 신이나 다름없는 명성을 지닌 이 75세의 노작가와 싸울 만큼 대담하지는 못했다. 그래서 책은 큰 반향을 일으켰고, 책을 읽지 않은 유권자들에게까지 막마옹의 후보들이 시사하는 위험을 상기시켰다.

1877년 10월의 이 열정적인 선거에서 유권자들은 압도적인 참여율을 보이며 공화파 후보들에게 강력한 지지를 보냈다. 그때까지도 막마옹은 직위를 내놓지 않고 있었지만(법적으로는 자격이 있었으니까), 하원은 그의 편에서 크게 양보하지 않는 한 그와 상대하기를 거부했다. 이런 상황을 간결하게 압축하여, 강베타가

막마옹에게 "굴복 아니면 사임하라"라고 한 것은 유명하다. 결국 막마옹은 직위를 유지하기 위해 공화파에서 요구하는 조건과 제약을 마지못해 받아들였고, 강베타 휘하의 공화파는 승리를 확고히 하기에 매진했다.

어떻든 아직도 상원은 손에 넣지 못한 터였다. 하지만 상원 의원 3분의 1을 뽑는 선거가 1879년 초로 다가오고 있었다. 상원은 보수 세력의 보루로 여겨지고 있었지만, 그래도 공화파들은 승리를 다짐했다.

화려한 기분 전환

1878

"건물들은 전처럼 샹 드 마르스에 세워질 예정이지만, 이제 센강을 가로질러 예나 다리를 기초로 하는 큰 구조물이 들어서고 맞은편 트로카데로 언덕은 박람회 부속 건물들로 뒤덮이게 될 것이다."[1]

헨리 제임스는 1876년 5월 《뉴욕 트리뷴》에 보내는 편지를 통해 파리의 최근 화제인 1878년 만국박람회 소식을 이렇게 고국에 전했다. 영국이 1851년 수정궁을 선보이는 성대한 쇼로 만국박람회의 시대를 연 이래, 파리도 1855년과 1867년 두 차례 박람회를 열어 화답했었다. 두 차례 박람회 사이에 10년 조금 넘는 간격을 두었던 것이 잊히지 않았던 듯, 1878년 다시 한번 프랑스에서 박람회를 개최하는 것은 초대이자 도전으로 여겨졌다. 최근에 전쟁에서 패배하고 잿더미가 되었던 프랑스가 그렇게 성대한 행사를 개최할 수 있을까?

할 수 있었다. 국가적 자존심이 프랑스의 회복에 걸맞은 행사

를 요구했다. 게다가, 그런 대대적인 행사는 국내 정치가 민감한 시기에 대중의 관심을 돌리는 데도 도움이 될 것이었다. 유권자 대중은 제3공화국을 압도적으로 지지해주었지만, 막마옹이 여전히 현직에 있었고 상원의 향방도 정해지지 않은 상황이었다. 변덕스러운 군중의 관심을 돌리는 데 대대적인 잔치보다 더 좋은 방법이 있겠는가?

박람회를 위해 제출된 건축 설계안들을 둘러본 후, 제임스는 이렇게 논평했다. "건축가들과 경제 전문가들은 박람회가 3-4년 후에 열리기를 간절히 바란다. 그리고 모든 조용한 파리 시민들도 마음속으로는 그럴 것이다." 유일하게 서두르는 사람들은 "식당 주인들과 택시 기사들뿐"이라고, 그는 덧붙였다.[2]

~

공화파의 득세와 더불어, 한때 왕정파와 교권을 거스르던 상징들이 갑자기 국민 생활의 정중앙으로 되돌아왔다. 볼테르가 복권되었고, 그의 사망 100주년이 추모되었다. 한층 더 강력한 상징을 되살려, 정부는 1880년부터 7월 14일을 국경일로 지키기로 했다. 그러니까 아직 2년 후의 일이었지만, 굳이 1880년까지 기다릴 필요가 없었다. 이제 곧 만국박람회가 열려 프랑스가 패배와 치욕의 시절에서 얼마나 눈부시게 회복했는가를 보여주게 될 것이었다.

정부는 파리 미화 작업을 위해 50만 프랑의 예산을 준비해두었고, 클로드 모네는 박람회 개최를 축하하는 축제의 깃발로 뒤덮인 몽토르괴유가를 두 번이나 그렸다. 에두아르 마네는 생페테르스부르가에 있던 자기 스튜디오의 창문으로 모스니에가─오늘

날의 베른가(8구) ― 를 내다보며 〈모스니에가의 도로 포장하는 이들La Rue Mosnier aux paveurs〉을 그렸다. 그는 그 무렵 모스니에가를 석 점 그렸는데 그중 두 점은 박람회 개최를 축하하는 깃발들로 뒤덮인 길거리를 보여준다. 그 한 점인 〈깃발로 장식된 모스니에가La Rue Mosnier aux drapeaux〉는 모네의 〈몽토르괴유가Rue Montorgueil〉와 아주 흡사하게 축제 분위기를 그리고 있지만, 같은 제목의 또 한 점 〈깃발로 장식된 모스니에가〉에는 그 이상이 ― 담장 뒤에 감춰진 폐허와 그림 전면에서 목발을 짚고 절룩이며 가는 외다리 남자 ― 담겨 있다. 마네의 정치적 입장이 내비치는 것일 수도 아닐 수도 있지만, 이 그림은 (적어도 눈여겨보는 사람에게는) 화려한 외관 뒤에 추함과 고통을 감춘 파리를 드러내준다.

그래도 공화파가 승리한 후의 파리는 이전과는 사뭇 다른 장소였다. 5월 초에 박람회장 입구에서는 〈라 마르세예즈〉가 활기차게 울려 퍼지는 가운데 장-바티스트 오귀스트 클레쟁제의 조각상 〈공화국La République〉의 제막식이 거행되었으니, 1870년 이후 이 열정적인 국가가 공공장소에서 연주되기는 처음이었다. 〈라 마르세예즈〉는 대혁명과, 좀 더 최근의 코뮌을 상기시키는 것이었으니까. 하지만 이제 이를 막을 수 있는 사람은 아무도 없었고, 이후로 프랑스인들은 마음껏 이 감동적인 노래를 부를 수 있게 되었다.

박람회 개막일은 전국이 휴일이었고, 파리 전역에서 야외 음악회와 무도회가 열려 축제 분위기를 돋우었다. 박람회는 개막일까지 완전히 준비되지 않았지만, 충분히 성대했으므로 아무도 개의치 않았다. 국가적 긍지에 걸맞게 이 박람회는 당시까지 개최

된 중 가장 큰 규모로 기획되어, 샹 드 마르스에서부터 센강 건너편 트로카데로 광장에 지어진 무어풍 궁전에 이르기까지 드넓은 공간에서 펼쳐졌다. 그 무어풍 궁전의 정원에 바르톨디는 자유의 여신상의 거대한 두상을 전시했는데, 파리의 길거리들을 통과해 그것을 실어 오는 과정도 또 하나의 축제 행렬이 되었다. 필라델피아에서 그랬던 것처럼, 이 거대한 조각상의 꼭대기 ― 이번에는 햇불이 아니라 머리에 쓴 관 ― 까지 올라가 보려는 사람들이 장사진을 이루었다.

귀스타브 에펠은 샹 드 마르스와 트로카데로를 잇는 새로운 다리의 설계 및 건축 공모전에 응모했다가 떨어졌지만, 그래도 박람회의 다른 건물들을 짓는 일에 충분히 관여하고 있었으므로 전반적으로는 성공적인 점수를 얻은 셈이었다. 그 무렵 그는 헝가리 부다페스트의 뉴가티역을 완성했는데, 노출 철골 구조에 과감히 유리를 사용한 놀랄 만큼 현대적인 건물이었다. 장래의 사업을 내다보며 에펠은 박람회에 그 역의 사진과 도면을 전시했다.[3]

이전의 만국박람회들이 그랬듯이 이번 박람회에도 산업 시대의 최신 발명품들이 각광을 받았으니, 그중에서도 알렉산더 그레이엄 벨의 전화와 토머스 에디슨의 축음기가 눈길을 끌었다. 또한 박람회의 두 군데 중앙 홀을 밝힌 전기 조명도 눈부신 볼거리였다. 그것만으로도 군중을 현혹시키기에 충분치 않다는 듯, 튈르리 공원에는 안전하게 계류된 열기구가 준비되어 있어, 용감한 사람들은 시승할 수 있었다.

사라 베르나르는 몇 번이나 찾아와 기구의 곤돌라 좌석에 타고 하늘 높이 날았다.

대중의 관심뿐 아니라 모험도 열망했던 사라 베르나르는, 그녀 자신의 회고에 따르면, 날마다 두세 차례씩 튈르리 공원에 가서 계류된 기구 여행을 했다. 그러다 결국 계류된 기구를 타는 것으로는 만족할 수 없게 되어 마음껏 날아보고 싶었던 그녀는 자유 여행을 할 기구를 마련해달라고 기구의 소유주인 앙리 지파르를 회유하는 데 막강한 설득력을 발휘했다. 지파르는 사라를 당할 수 없어 결국 동의했다. 그리하여 어느 날 저녁 5시 30분, 베르나르는 화가 친구 조르주 클래랭과 숙련된 기구 조종사 루이 고다르(유명한 기구 조종사 외젠 고다르의 조카)를 대동하고 모험을 시작했다.

비행기가 나오기 이전 시대에, 기구는 아주 위태롭게나마 공중을 나는 데 성공한 유일한 장비였다. 프랑스인들은 이전 세기부터 기구를 개발했으니, 장작과 짚을 태운 연기로 거대한 자루를 부풀리면 그것이 공중 높이 떠오른다는 사실을 발견한 것이 그 출발점이었다. 이후 지파르를 위시한 다른 프랑스인들이 그 원시적 장비를 개선해나갔는데, 지파르의 공로는 증기기관이 달린 최초의 기구를 발명한 것으로, 덕분에 기구는 바람에 의존하지 않고도 방향을 바꿀 수 있게 되었다.

나중에 베르나르는 그 용감한 여행을 특유의 창의적인 방식, 즉 기구의 곤돌라 좌석에서 본 시각으로 기록했다. 지금에 와서야 그 모험의 많은 측면들이 기묘한 구닥다리로 보여 웃을 수도 있지만 그래도 감탄할 만한 것은, 때로 2.5킬로미터 높이까지 올

라가는 긴 시간의 비행 동안 그녀에게 두렵다는 생각조차 떠오르지 않았다는 사실이다. "발밑에 펼쳐지는 푸르스름한 도시", 그리고 "태양으로부터 나오는, 자줏빛 술이 달린 거대한 주황색 빛줄기들이 새하얀 레이스 같은 거품 속으로 사라져버리는 것"에 눈이 부시기는 했지만 말이다.[4] 페르라셰즈 묘지 위를 지나며 베르나르가 웃옷에 꽂았던 꽃송이들을 뜯어 아래쪽 무덤들을 향해 하얀 꽃잎들을 흩날려 보낼 때는 일말의 멜랑콜리도 있었다. 하지만 떠들썩한 즐거움도 있었으니, 기구에 탑승한 세 사람은 푸아그라 샌드위치와 샴페인을 먹고 마시며 코르크 마개를 공중에 던져버리는가 하면, 나중에는 바닥짐으로 실었던 모래주머니의 모래를 결혼식을 치르는 무리 위로 날려 보내기도 했다.

물론 베르나르에게는 멜랑콜리도 그 나름대로 기쁨 못지않게 기꺼운 감정이었다. 19세기 말의 낭만적인 시절에 살았던 이들은 감당할 수 있는 정도의 시적 정서 안에서 흥청거렸고, 베르나르는 무대에서나 밖에서나 그것을 자신의 밑천으로 삼았다. 어스름이 다가올 때면 "공기는 시정으로 가득 차고" "감미로운 멜랑콜리가 마음에 스며든다"라고 그녀는 썼다.[5] 하지만 이런 멜랑콜리는 우울과는 전혀 다른 종류의 감정이었다. 베르나르가 관중의 눈물을 마지막 한 방울까지 쥐어짜며 열렬한 반응을 불러일으켰던 것이 헨리 제임스의 말대로 과도한 연극적 기질 덕분이었는지는 모르지만, 그녀는 매 순간 자신이 무엇을 하고 있는지 알고 있었으며 그 전 과정을 즐겼다.

베르나르는 구식 웅변조의 연기를 거부함으로써 고루한 코메디 프랑세즈에 연기에 대한 새로운 관점을 도입했을 뿐 아니라

진행 중인 전설, 대중 소비를 위해 창조된 전설을 파리에 소개했고, 이제 전 세계에 소개하려 하고 있었다. 그녀는 비단으로 안을 댄 관椎에 들어가 맡은 배역을 연습한다고 밝혔으며, 거기서 잠든 모습을 사진으로 찍게까지 했다. 그 밖에도 다양한 활동을 하는 자신의 모습을 사진으로 남기게 했는데, 조각을 할 때는 흰 비단 바지 차림으로 드라마틱한 포즈를 취했다. 파리의 관객들은 이미 사라 베르나르의 다리를 보는 데 익숙해져 있었으니, 그녀가 오데옹 극장에서 처음으로 대대적인 성공을 거둔 역할도 바지 차림이었다. 그래도 19세기는 대체로 그런 노출에 익숙하지 않았고, 그래서 그런 사진들은 널리 팔려나가며 그녀의 악명을 드높였다.

전설에는 모피와 보석이 필요한 법이고, 베르나르는 당당히 그것들을 휘감았다. 전설에는 또한 적당히 호사스러운 환경도 필요한 터라, 코메디 프랑세즈에 복귀한 후 그녀는 몽소 공원 바로 위쪽의 부유층 동네에 호화로운 저택을 지었다. 이곳을 그녀는 제멋대로 치장하고 예술가 친구들과 추종자들을 불러 모아 그들의 현란한 환상을 충족시켰다.

양탄자가 깔리고 종려나무 화분들과 잡동사니, 그리고 갈수록 늘어나는 애완동물들로 치장된 이 방들로, 그녀는 기구 여행의 평화로운 결론을 마치고 돌아갔다. 그리고 그곳에서 기구의 곤돌라에서 경험한 즐거운 여행 이야기 『구름 속에서 Dans les nuages』를 썼다.

그 대담성을 못마땅해하는 이들도 있었다. 처음에는 여배우라더니, 다음에는 조각가, 다음에는 화가, 그리고 이제는 작가라고! 비방자들에게는 안된 일이지만, 베르나르는 그 모든 역할을 성공

으로 이끌었다. 그녀는 많은 일에 뛰어났고, 아주 뛰어났다.

그리고 물론, 그녀 자신도 그 점을 알고 있었다.

～

박람회는 11월 초까지 계속되었고, 입장객이나 수입을 포함한 모든 계량 가능한 면에서 이전 박람회를 능가하는 대성공이었다.

행사가 끝난 뒤 현장에서 나온 자재들은 창조적으로 활용되었다. 시 외곽의 불모지였던 곳에, 건축업자는 일련의 시골풍 반半 목조 미술 스튜디오를 두 줄로 길게 짓고 그 사이에 나무 우거진 기다란 화단을 배치했다. 오늘날 아라고 대로 65번지(13구)의 이 목가적인 단지는 '시테 플뢰리'라는 이름으로 알려져 가난한 화가들을 불러 모았고, 로댕이나 아리스티드 마욜 등도 그곳에 스튜디오를 냈다.

클로드 모네는 거기 끼지 않았다. 여전히 파산 상태에 둘째 아이와 병든 아내까지 딸린 그는 1878년 봄 아르장퇴유를 떠나 센강 변의 베퇴유라는 시골 마을로 갔다. 파리와 장차 그가 살게 될 지베르니의 중간쯤 되는 곳이었다. 거기서는 전보다 생활비가 덜 들었지만, 그러면서도 여전히 파리 외곽이라 가끔 돌아가 사람들을 만나고 그림을 팔아볼 수 있었다. 하지만 그 모든 노력에도 불구하고, 그는 별로 운이 없었다.

모네의 근심을 더하게 한 것은, 그가 근래에 얻은 후원자 에르네스트 오셰데의 파산이었다. 오셰데는 부친의 섬유 사업을 물려받은 파리의 사업가로, 사치한 생활에 길들어 있었다. 그와 그의 아내 알리스는 여러 해 동안 몽소 공원 근처 오스만 대로의 아파

트에 살면서 손님들을 융숭하게 대접하곤 했다. 여름이면 오셰데는 관심이 가는 화가들을 포함하여 한 무리의 손님들을 파리 인근에 있는 자신의(실제로는 아내의) 성으로 초대했는데, 모네도 그 운 좋은 손님 중 하나였다. 1876년 여름 그는 오셰데로부터 그 성의 큰 살롱에 걸 네 개의 장식 패널을 주문받기도 했다.[6]

그 목가적인 여름이 가을로 이어지는 동안 모네가 우아한 마담 오셰데를 만나지 않았더라면, 이야기는 거기서 끝났을지도 모른다. 알리스의 여섯째이자 막내인 장-피에르는 모네가 그녀와 성에 단둘이 남은 뒤 아홉 달 만에 태어났으므로, 그가 모네의 아들일지도 모른다는 추측이 무성했다(후일 장-피에르 자신도 그런 소문을 부추겼다). 사태를 한층 더 복잡하게 한 것은 모네가 마담 오셰데의 남편과도 돈독한 친구였다는 사실이다. 그래서 에르네스트 오셰데가 파산을 알리자, 모네는 자신의 재정적 어려움에도 불구하고 곧 도움의 손길을 내밀었다. 그것은 여섯 아이를 포함한 오셰데 가족이 모네의 훨씬 덜 호화로운 거처로 와 함께 살자는 제안이 되기에 이르렀다.[7]

오셰데 가족에게 다른 대안이 없었다고는 믿기 어렵지만, 그들은 정말로 모네의 집으로 들어왔다. 이 옹색한 동거 때문에 그들은 그 동네의 좀 더 넓은 집으로 이사했고, 에르네스트 오셰데가 점점 더 많은 시간을 파리에서 보내게 된 후에도 그 집에는 여전히 열한 명이 모여 살았다. 모네의 병약한 아내 카미유와 두 아들도 함께였고, 특히 둘째는 생후 몇 달밖에 되지 않은 때였다.

그 무렵 카미유는 거의 항상 붙어 있다시피 간호해야 하는 상태였는데, 알리스 오셰데가 집안 살림 전체와 간호까지 도맡아

감독하면서 모네가 그림을 계속 그릴 수 있게 해주었던 것으로 보인다. 어쩌면 그즈음부터도 알리스는 모네의 침대에서도 카미유를 대신하게 되었을지 모른다. 이 손님이 계속 머무는 것이 양가 모두 극도로 살림이 어려웠기 때문이라고 설명하는 것은 여전히 가능했지만 말이다.

그러나 이 염치의 마지막 무화과 잎사귀도 곧 버려지게 될 터였다.

~

그러는 사이, 졸라는 여전히 승승장구했다. 가을이 되어 박람회의 열기가 식어갈 즈음 에두아르 마네는 몇몇 사람이 메당의 새 시골집으로 졸라를 방문했다고 쓰고 있다. 졸라는 그들에게 『나나』의 처음 몇 페이지를 읽어주었고, 마네는 한 친구에게 말했다. "근사하게 들리더구먼. 그 분야에서는 다른 어떤 것보다 앞섰어—분명 또 성공작이 될 걸세."[8]

마네가 졸라의 계속되는 성공에 대해 다소 미온적인 태도였다면, 에드몽 드 공쿠르는 내놓고 신랄한 반응을 보였다. 1874년 공쿠르는 카페 리시에서 플로베르, 졸라, 투르게네프, 알퐁스 도데 등과 함께한 저녁 식사에 대해 "서로의 작품을 높이 평가하는 재능 있는 남자들의 저녁 식사였다"라고 일기에 썼다. 1877년 레스토랑 트라프에서의 비슷한 저녁 식사에는 옥타브 미르보, 기 드 모파상 등도 참석했는데, 이들은 그 기회를 이용하여 플로베르, 졸라, 공쿠르를 "현대문학의 3대 대가"라고 칭송했다.[9] 이 저녁 식사는 문학사에서 자연주의 운동의 첫 획을 긋는 순간으로 기록

되었고, 공쿠르도 그런 칭찬에 흐뭇해했다. 하지만 그날 저녁의 관심은 졸라에게 집중되었으니, 공쿠르는 자신의 작품에 대한 대중의 무관심으로 인한 울화에 시달려야 했다.

졸라의 계속되는 성공은 사태를 악화시킬 따름이었다. 공쿠르는 자기 경쟁자가 종종 헛발질을 하는 것 — 가령 「장미 송이Le bouton de rose」(1878) 같은 희곡이 그런 예였다 — 으로 위로를 삼았지만, 졸라의 성공은 점점 더 견디기 힘들어졌다. "나는 졸라만큼 성미가 까다롭고 행운을 누리면서도 불만덩어리인 인간은 본 적이 없다"라고 1878년 봄 일기에서 불평하는가 하면, "여기, 그의 이름이 온 세상에 반향을 일으키는 작가가 있다. 자신이 쓰는 모든 책을 수십만 부씩 파는 남자, 다른 어떤 작가보다도 생전에 큰 영향력을 미칠 작가. (……) 그런데도 가장 비루한 실패자보다도 더 불행한 남자"라고 덧붙였다.[10]

물론 공쿠르는 자신의 명성이 주로 자신과 최근 작고한 동생이 그토록 지치지 않고 여러 해 동안 써온 소설이 아니라 일기에서 오리라는 사실을 아직 알지 못했고, 설령 알았다 하더라도 기뻐하지 않았을 것이다. 그는 일기의 잡담보다 훨씬 원대한 문학적 야망을 품고 있었고, 일기는 비평가들의 몰이해와 대중의 무관심에 대해 털어놓는 곳이었다. 그렇다, 그 모든 것은 참기 힘들다. 하지만 "비평가들이 졸라에 대해 뭐라고 떠들든, 그들도 나와 내 동생이 현대 신경증의 세례 요한이라는 사실을 막을 수는 없다".[11]

졸라는 수줍고 말수가 적은 남자로, 재치나 사회적 세련미에서

공쿠르의 적수가 되지 못했고 그럴 마음도 없었다. 그에게는 해야 할 일―하루에 1만 단어를 쓸 것, 아침 식사 후에는 반드시 쓸 것 등 그의 원칙은 유명하다―이 있었다. 동료 작가들과 이따금 저녁 식사를 하거나 소풍을 가는 것 말고는, 그는 일찍 자기 방에 틀어박혔으며 좀처럼 사람들과도 어울리지 않았다. 그의 연구는 이른바 '과학적 방법'이라는 것으로 유명한데, 여기에는 자신이 소설을 위해 고른 배경을 자세히 조사하고, 그 주민들과 이야기를 나누고 인터뷰를 하는 것, 그리고 그 모든 것을 꼼꼼히 기록하는 것도 포함되었다. 이런 방식과 방대한 독서, 그리고 신문 스크랩에서 얻어진 자세한 묘사가 졸라의 소설들에 그가 추구하는 틀림없는 사실성을 부여했다. 마담 모리조 같은 독자들은 때로 세부 묘사가 너무 많다고 불평했지만, 대체로 그의 독자들은 그의 예비 작업에 경의를 표했다. 그럼에도 그런 작업을 다소 우습게 보는 이들은 항상 있었으니, 당시의 한 만화는 "다음 소설에서 마차 사고를 충실하게 묘사하기 위해" 몸소 마차에 치이는 졸라를 그려내기도 했다.[12]

졸라는 그런 유머를 이해하지 못했다. 사실 그는 수많은 병증에 시달리는―그중 상당수 내지 어쩌면 전부가 상상적인 것인지도 모른다―단호하고 심지어 엄숙한 작가였다. 도무지 융통성이라고는 없는 사내로, 아내에게 충실했으며, 정부를 두지 않는 것은 물론 관심조차 없었다. 『나나』를 위한 조사 작업을 하느라 화류계와 제법 친근해졌음 직한데도 그랬다. 사실 그가 자신에게 유일하게 허락하는 약점은 탐식이었고, 그는 잘 먹었다. "졸라 혼자서 보통 소설가 세 몫은 먹는다네!" 모파상은 졸라가 메당에 새

138

로 산 시골집에 다녀와서 이렇게 썼다.[13] 공쿠르마저도 1878년 봄 졸라가 메당의 집들이 파티에서 대접한 저녁 식사에 대해서는 호의적일 정도였다. "그는 우리에게 아주 진귀하고 맛있는, 그야말로 미식가의 저녁 식사를 대접했다." 공쿠르로서는 드문 칭찬이었다. 물론 뒤이어 그 저녁 식사에 "뇌조 고기가 나왔는데, 그 냄새를 도데는 늙은 쿠르티잔의 비데에 담근 살냄새에 비유했다"라고 덧붙이기는 했지만.[14]

졸라의 허리둘레가 늘어나는 것은 술이 아니라 음식 때문이었다. 그의 소설 『목로주점』에서는 알코올과 음주가 중요한 역할을 하지만, 그 자신은 술을 절제하는 편이었다. 『목로주점』은 분명 알코올 찬가가 아니었지만, 그렇다고 금주 협회의 전단도 아니었다. 그것은 졸라가 강력하게 주장하듯이 "진실에 관한 작품"이었다.[15]

'목로주점assommoir'이란 졸라로 인해 유명해지기 전에는 잘 쓰이지 않던 속어로, '궁둥이'라는 뜻도, '싸구려 선술집'—고객들이 아니라 마시는 술 때문에 나가떨어질 만한 장소—이라는 뜻도 될 수 있었다. 1870년대에 싼값으로 나가떨어지는 방법은 치명적인 압생트를 마시는 것이었다.

압생트는 아니스 맛이 나는 약쑥을 우린 도수 높은 알코올음료로, 19세기 중반에 군대에서 말라리아 치료제로 쓰이기 시작한 후 프랑스 문화를 파고들었다. 시기적절하게도, 필록세라(포도나무뿌리진디)라는 이름의 질병이 프랑스의 포도원들을 크게 휩쓴 다음이었다. 포도주 공급이 부족하여 다른 형태의 알코올이 필요하던 차에 압생트가 나타났던 것이다.

사라 베르나르와 그녀의 동반자들은 열기구 여행 동안 샴페인한 병을 터뜨리는 아주 드문 사치를 누렸지만, 베르나르 자신은압생트도 즐겼던 것으로 알려져 있다. 그 빛깔과 높은 도수 때문에 '녹색 요정'이라 불리던 압생트는 파리 예술가와 보헤미안들에게 열렬한 환대를 받았다. 그들은 이 술이 감각에 일으키는 지대한 효과 때문에 그것을 칭송했다. 그것이 유발하는 향정신성환각에 열광하여, 과감한 예술가들은 압생트 한 스푼, 설탕 한 조각 그리고 한 컵의 물로 이루어지는 의식에 참여하곤 했다. 설탕위에 한 방울씩 물을 떨어뜨려 그 밑의 진한 녹색 음료로 흘러들게 하는 의식이었다.

그런 식으로 세 배에서 다섯 배까지 희석된 후에도 압생트는여전히 강력한 취기를 일으켰는데, 그 전설적인 효과는 아마도그것을 만드는 데 쓰인 어떤 신비한 약재보다도 고농도 알코올덕분이었을 것이다. 마침내 이 술은 처음에는 미국에서, 이어 유럽 전역에서 금지되었다.[16] 하지만 프랑스의 포도원들이 회복하기 시작할 때까지 이 강력한 음료는 파리의 화가와 작가들뿐 아니라 가난한 자들에게도 인기를 끌었으니, 싼값에 취해서 만사를잊게 해주기 때문이었다. 드가의 1876년작 〈압생트L'Absinthe〉는알코올에 둔해진 눈길로 압생트 잔을 내려다보고 있는 빈털터리늙은 여자를 그린 것으로, 힘없이 늘어진 신체의 모든 굴곡에서그녀의 절망을 읽을 수 있다.

노동자 계층에 퍼진 알코올중독이라는 주제는 공쿠르와 그의동생을 비롯한 많은 보수주의자를 경악게 했다. 공쿠르 형제는 소설『제르미니 라세르퇴』에서 알코올중독으로 전락해가는 파리의

하녀를 묘사한 바 있었다. 공쿠르를 비롯한 많은 사람들은 코뮌 봉기 자체가 그들이 "압생트의 사도들"이라 일컫던 파리 노동자 층의 역병 같은 알코올중독 탓이라고 믿기를 서슴지 않았다. 이는 졸라를 격분케 했으니, 그는 값비싼 카페에서의 음주는 모른 척하 면서 노동자 계층의 음주를 감독하려 드는 보수주의자들의 위선 을 지적했다. 가령 공쿠르의 한 친구는 1850년대에 알프레드 드 뮈세가 일류 카페 드 라 레장스에서 압생트를 마시는 것을 종종 보았다는, 그러고 나면 웨이터가 그 유명 작가를 기다리고 있는 마차로 실어 나르다시피 했다는 일화를 퍼뜨리기도 했다.[17]

졸라가 참지 못한 것이 있었다면, 그것은 상류층의 "향수 뿌린 우아한 악덕"이었다. 가난한 자들의 알코올중독에 대해서야 그 자신보다 더 생생하게 문제를 극화한 사람이 없었지만, 기실 그 는 알코올중독을 가난한 자들이 겪는 사회악의 원인일 뿐 아니 라 결과라고 보았다. "노동자를 교육하라"라고 그는 외쳤다. "노 동자를 그가 사는 비참한 환경에서 끌어내고, 냄새 나고 더러운 노동자 동네의 혼잡과 난잡함과 싸우라. 무엇보다도 사람의 몸과 마음을 말살하는 주벽을 방지하라."[18]

∼

루이즈 미셸은 술이 판치는 빈민가의 현장에 있었고, 그 모든 것을 졸라가 본 것보다 훨씬 더 가까이서 생생하게 보았다. 하지 만 그녀의 분노에 찬 외침은 세계 반대편으로 추방되어 있었다. 그녀는 카나크 원주민들 사이에서 "자유와 빵을 위한 희망"을 고 취하기에 진력했고, 1878년 이들이 일으킨 폭동을 프랑스 군대

는 여러 달에 걸쳐 어렵사리 진압해야 했다. 이 피비린내 나는 시간 동안, 추방당한 코뮈나르 대부분은 자기 나라 군대의 편을 들었던 반면 미셸은 강력하게 카나크인들을 지지했다. 그들은 "우리가 코뮌에서 추구했던 것과 똑같은 자유를 구하고 있었다"라고 훗날 그녀는 회고했다.[19]

그럼에도 그녀는 그 봉기 때 자신이 한 정확한 역할에 대해서는 말을 아꼈다. "다만 이것만 말해두자." 그녀는 독자들에게 말한다. "내 붉은 스카프, 모든 수색에도 들키지 않고 간직했던 코뮌 때의 붉은 스카프가 어느 날 밤 두 조각이 났다고."[20] 그녀는 그 조각들이 폭동에 가담하기에 앞서 자신에게 작별 인사를 하러 왔던 두 명의 카나크인과 함께 갔음을 강력히 시사한다. 그녀는 그들을 다시 만나지 못했다.

8

공화파의 승리

1879
– 1880

1879년 1월, 상원 3분의 1을 뽑는 선거에서 공화파는 압승을 거두고 양원에서 다수를 차지하게 되었다. 어찌 된 일인지, 왕정파는 도무지 상황 파악이 안 되었던 것 같다. 모Meaux 자작이 후일 말했듯이, "우리는 왕정파였지만, 나라는 그렇지 않았다".[1]

만끽할 만한 순간이었다. 새로운 정국에 근본적으로 찬성하지 않던 막마옹이 사임한 뒤로는 특히 그러했다. 보나파르트의 위협마저도 사라졌다. 나폴레옹 3세는 영국으로 망명하여 1873년에 죽었지만 아들을 남겼는데, 용감한 젊은 군인이 된 이 황태자를 둘러싸고 여전히 꿈과 계획들이 난무하던 터였다. 그런데 1879년, 스물세 살 난 황태자는 아프리카에서 영국군에 복무하던 중 줄루 원주민의 손에 뜻밖의 죽음을 당했다. 도처의 보나파르트 지지자들은 젊은이의 때 이른 죽음을 애도했으나, 보나파르트주의의 잔영을 꺼리던 사람들에게는 황태자가 정치 무대로부터 퇴장한 것이 반가운 소식이었다.

정부 통제권을 장악한 공화파는 〈라 마르세예즈〉를 국가로 정하고 정부를 왕정파의 본거지이던 베르사유로부터 파리로 옮기는 등 강력한 상징적 변화들로 자신들의 입지를 확고히 했다.

그런 상징적 행동들에 더하여 공화파는 자신들의 정치적 다수를 보호하기 위한 일련의 조처를 취했으니, 상원 의원의 종신제를 폐지하고, 왕위를 노리는 인물들을 추방하고, 언론과 술집들(공화파가 종종 정치적 회합을 갖던 장소였다)에 대한 탄압을 풀었다. 나아가 그들은 교회와의 투쟁을 밀어붙여 이혼을 허용하고, 일요일 노동을 합법화했으며, 묘지와 병원을 세속화하고, 법정에서 십자가를 철거했다.

하지만 새로운 공화파 정부가 취한 가장 급진적인 조처는, 교육제도 전반을 세속화하고 사제와 수녀가 교사 및 행정가로서 맡고 있던 직위들을 없앤 것이었다. 이런 정책을 시행하기 위해, 공화파는 유수한 콜레주들의 교직을 도맡고 있던, 그리고 프랑스에서 가장 두려움과 미움을 사고 있던 교단인 예수회를 추방하는 작업에 나섰다.

예수회, 공식명 예수 수도회는 1534년 파리 대학에서 공부하던 일곱 학생의 생드니 예배당 지하실 모임에서 시작되었다. 몽마르트르의 가파른 언덕 중간쯤에 있던 이 예배당은, 전설에 따르면, 오래전 로마 군인들이 파리 초대 주교 생드니(성 디오니시우스)를 참수한 곳이었다.

이곳에서(오늘날 이본-르-타크가 11번지에 있는 현재의 예배

당은 19세기에 복원된 것이다) 이냐시우스 로욜라, 프란시스 자비에를 비롯한 이 일곱 학생은 하느님을 섬기겠다는 목표로 청빈과 순결을 서원한 모임을 결성했다. 이 수도회가 교황의 승인을 받은 후, 로욜라(기사 출신)는 그 초대 총장이 되어 예수회 교사와 선교사들을 하느님의 군사로 유럽 전역, 나중에는 세계 전역으로 보냈다.

예수회 선교사들이 신세계에서 한 역할은 잘 알려져 있지만, 그들은 왕들의 고해신부이자 정치적 조언자로서도 큰 역할을 했으니, 이런 특권적 위치와 그에 따르는 권세 때문에 프랑스를 비롯한 여러 나라에서 의심과 증오와 탄압의 대상이 되었다. 전 세계적 탄압의 여파로 1773년 교황은 공식적으로 예수회를 해체했으나, 1814년 대혁명이 저물고 왕정이 되살아나자 또 다른 교황이 예수회를 재건했다. 그래서 예수회는 막강한 복권을 이루고, 수 세기째 계속되어온 '유럽의 교사'로서의 역할로 복귀했던 것이다.

프랑스에서 예수회는 콜레주로 대표되는 중등교육에 진력했다. 그들의 학교는 반대에 부딪혀 한동안 문을 닫기도 했지만, 19세기 중반에는 가톨릭 신도들이 자신들만의 중등학교를 설립하는 것이 합법화되었고, 1879년 즈음에는 프랑스에만 스물아홉 군데 예수회 콜레주가 1만 명 이상의 학생을 가르치고 있었다. 그중에서 가장 유명한 곳은 파리의 보지라르가에 있던 임마퀼레-콘셉시옹 [무염시태無染始胎] 중학교로, 어린 날의 샤를 드골도 이 학교에 다니게 될 터였다.[2]

예수회는 이런 중등학교들 외에도, 엘리트 고등교육기관인 그

랑-제콜, 특히 생시르 군사학교의 입학을 목표로 하는 특수 예비 학교들을 운영했다. 이 예비 학교 가운데 가장 권위 있는 곳은 아마 비공식적으로 '포스트가 학교Ecole de la Rue des Postes' 또는 간단히 '포스트가Rue des Postes'로 불리던 에콜 생트주느비에브일 것이다. 1870년대 후반에는, '포스트가' 출신의 열렬한 가톨릭 청년들이 대거 생시르에 진학하여 군사학교에 뚜렷한 종교적 분위기를 형성했다.

이는 공화파의 경각심을 불러일으킬 만한 사태였다. "학교를 장악하는 자가 세계를 장악한다"라고 공화파 교육자 장 마세는 경고했고,[3] 그 점에서는 공화파와 가톨릭의 견해가 일치했다. 하지만 누가 장악할 것인가? 그것은 계몽주의 시대 이래로 프랑스를 골몰케 해온, 그리고 지난 10년 동안에도 프랑스 정치를 지배해온 좌익과 우익, 왕정파와 공화파, 성직자와 세속주의자 간 투쟁의 핵심에 있는 문제였다. 성직자로서는 드물게 공화파에 공감했던 인물인 젊은 프레몽 사제는 상황을 이렇게 요약한 바 있다. "프랑스 성직자들은 그 기치를 왕정주의와 공유함으로써, 마침내 대중적이고 민주적인 것을 신봉하는 모든 사람에게 한편으로 교회, 다른 한편으로 진보와 공화국과 미래 사이에 극도의 증오 외에는 다른 관계가 가능하지 않다고 믿게 만들었다."[4]

공화파는 최근 선거에서 승리했음에도 여전히 분열되어 있었지만, 프랑스 사회를 세속화하고자 하는 바람에서 공통된 목표를 찾았다. 하지만 극좌파만을 제외하고는 다들 교회나 종교와 정면 대결 하기를 꺼려했다. 교육부 장관이자 당시 총리이던 쥘 페리는 공화파의 승리에 가톨릭의 지지도 한몫했으며 종교 자체가 공

격당하지 않는 한 이들의 지지가 계속될 것임을 잘 알고 있었다. 페리 자신의 표현을 빌리자면, 그는 "공화국을 좋아하지만 종교 행렬도 좋아하는 민중, 도로변에 제단을 만드는 민중의 선출된 대표"였다.[5]

따라서 새로운 공화정부는 교회를 정면으로 공격하는 대신, 대중의 지지를 받을 만한 영역에서부터 야금야금 파고들기 시작했다. 그런 취지에서 일요일 노동을 금지하는 법을 없애고, 병원과 묘지를 세속화하고, 법정에서 십자가를 철거하고, 이혼을 허용했던 것이다. 또한 그런 취지에서, 세속화의 가장 중요한 노력으로, 학교에서 성직자들을 몰아내는 동시에 프랑스에서 예수회를 해체하고자 했다.

공화파는 중등 및 고등 교육에서뿐 아니라 이제 무상 의무교육이자 세속화된 초등교육에서도 프랑스를 공화주의 이상에 좀 더 가깝게 만드는 것을 목표로 삼았다. 여성 중등교육 제도 설립을 염두에 두고 젊은 여성들을 선발했는데, 이 학교들의 목표는 "공화주의 남성에게 공화주의 반려"를 제공하는 것이었다. 이는 의미심장한 혁신을 가져왔으니, 이 모든 여성 중등학교들의 교사는 수녀가 아닌 일반 여성이었고, 이런 변화로 인해 새로운 교사 양성 학교들이 설립되기에 이르렀다.

그것은 여성들을 "빛으로, 지식으로" 인도함으로써 여성들에게 유익이 된 혁신이었다. 하지만 그 무언의 목표가 전통적으로 가장 독실한 신도 대중을 이루고 있던 여성에 대한 교회의 영향력을 줄이려는 것이었음에는 의문의 여지가 없다.

이 모든 것에 대한 교황의 반응은 놀랄 만큼 온건했다. 어쨌든, 세속화의 기세에도 불구하고 1801년의 정교협약은 건재했다. 성직자의 급료는 여전히 국가에 의해 지불되었고, 그 모든 변혁 후에도 프랑스에서 교직에 있던 성직자의 3분의 1만이 해임되었다. 교황은 방임 노선을 취하여 프랑스 가톨릭 신도들에게 눈앞에 닥친 변화들에 대해 온건한 태도를 취할 것을 권고했다. 공화파의 여러 정책에도 불구하고, 프랑스는 비스마르크의 독일이나 최근 통일되고 세속화된 이탈리아에 비하면 교회에 대해 훨씬 덜 적대적이었다.

하지만 교회를 무마한 타협의 요소들 자체가 좌익 공화파에게는 답답한 것이었고, 특히 그들의 가장 유력한 대변인으로 떠오르고 있던 조르주 클레망소에게는 더욱 그러했다. 이미 결투를 불사한 사람으로 알려져 있던 그는 권총뿐 아니라 언변으로도 그 못지않은 격렬함을 드러냈다.

제3공화국의 초대 대통령으로 비교적 평범한 인물인 쥘 그레비를 선출했던 사람들은 그가 인기 높은 레옹 강베타에게 맞서 줄 것과 온건주의 노선을 고수해줄 것을 기대했었다. 강베타 자신이 온건주의로 돌아서기는 했지만, 그리고 공화파를 권좌에 올려준 승리를 이끌어낸 것이 그의 전략과 지도력 덕분이기는 했지만, 그레비를 지지한 다수는 강베타를 두려워하고 불신했다. 강베타의 인기와 카리스마적인 인품은 그를 위험하고 예측할 수 없는 인물로 보이게 했다.

하지만 클레망소와 그의 동지들은 강베타가 온건주의를 표방한 것이 공화국 이상에 대한 배신이라고 보았다. 여기에는 코뮈나르 사면에서부터 상원 폐지, 누진적 소득세, 그리고 가장 중요하게는 정교분리, 나아가 정교협약 무효화 등 광범한 쟁점들이 포함되었다. 급진적 공화파의 관점에서 보면 강베타는 그들을 배신한 셈이었다. 그렇지만 그들이 보기에 그레비와 그의 내각은 두말할 필요 없이 최악이었다. 이런 신념으로 클레망소는 1879년 초 그레비의 내무 장관 에밀 드 마르세르를 공격했다. 드 마르세르는 파리 경찰의 권력 남용을 겨냥한 일련의 기사를 실은 파리의 한 신문 편집자들을 박해한 바 있었다.

클레망소는 드 마르세르가 1877년 5월 16일 사태*에 따른 쿠데타를 수행하고자 준비했던 관리들을 보호하고 있다는 소문을 듣고는, 공격을 개시했다. 하원에서 그는 드 마르세르가 경찰력 남용을 조사하기는커녕 해당 경찰관들을 보호하고 있다고, 그들 중 대다수는 제정 때부터 근무해온 자들이라고 비난하며 맹공을 퍼부었다. 그것은 통렬하리만치 효과적인 연설이었고, 그 직후 드 마르세르는 사임함으로써 클레망소의 맹공에 실각하게 될 수많은 장관과 정부 부처의 첫 사례가 되었다.

사면 문제를 파고들면서, 클레망소는 이제 언론의 힘을 빌리기로 했다. 아들의 정치를 열렬히 지지하는 아버지의 돈으로 일간지 《라 쥐스티스La Justice》를 창간한 클레망소는 자신이 중요하

*
왕정파 대통령 막마옹이 온건 공화파 총리 쥘 시몽을 파면한 일(제6장 마지막 대목 참조).

게 여기는 쟁점들, 특히 코뮈나르들에 대한 사면 요구에 초점을 맞추었다. 코뮈나르들이 사면받지 못하는 한, 온 나라가 '피의 주간'의 상처에서 벗어날 수 없다는 것이 그의 지론이었다. 아직도 사면받지 못한 800명의 코뮈나르에 대해 완전하고 전면적인 사면이 이루어질 때 비로소 온 나라가 치유되리라는 것이었다.

《라 쥐스티스》는 발행 부수가 그다지 많지 않았지만, 공화주의자들 사이에 지대한 영향력을 미쳤다. 1880년 봄에는 공화주의자 상당수가 클레망소의 입장에 동조했고, 그런 입장을 강화한 것이 5월 23일 사회주의자들이 페르라셰즈 묘지에서 정확히 9년 전의 유혈 사태를 기념하여 데모를 한 사건이었다. 모인 무리는 얼마 안 되었지만, 경찰은 과잉 진압으로 대처했다. 클레망소의 도전을 받은 새 내무 장관은 그 모임이 치안에 위협이 되었고 경찰로서는 온건히 대처한 것이라고 주장했다.

클레망소는 장관에 대한 불신임 동의를 얻어내지 못했으나, 이 일로 자극받은 강베타도 코뮈나르 사면의 때가 왔다고 확신하게 되었다. 하원에서 행한 극적인 연설에서, 그는 의원들에게 "지난 10년간의 기록을 덮으라"면서 "오직 하나의 프랑스, 오직 하나의 공화국이 있을 뿐"이라고 선언했다.[6] 이에 대한 지지가 퍼져나가면서, 하원은 7월 14일 첫 혁명 기념일 전야에 코뮈나르들에 대한 사면을 허용하는 법안을 통과시켰다.

클레망소와 다른 많은 사람들에게, 그것은 음미할 만한 순간이었다.

그것은 루이즈 미셸로서도 음미할 만한 순간이었겠지만, 그녀는 회고록에서 그 짐에 대해 별로 할애하지 않는다. 늘 그랬듯, 그녀의 관심은 자신이 소중히 여기는 대의와 사람들에 있었다. 어머니가 편찮으신 것을 안 그녀는 빠른 우편선으로 프랑스로 돌아갈 수 있게 해달라는 청원을 냈지만, 당시 시드니에 있던 프랑스 영사는 이를 거부했다. 그러자 미셸은 여행 경비를 조달하기 위해 코뮌에 대한 강의를 하겠노라고 말했고, 이에 영사도 항복하여 그녀와 다른 스무 명을 런던행 우편선 존 헬더 편으로 보내주었다.

1880년 11월 7일 미셸은 런던에 도착했고, 이틀 후에는 파리 생라자르 역에서 환호하는 군중이 그녀를 맞이했다. 훗날 그녀는 자신의 생애 가운데 이 대목을 "나는 집에 왔다"라는 말로 마무리했다.[7]

몇 달 전 런던에 상륙한 사라 베르나르 역시 열렬한 환호를 받았었다. 그녀가 배에서 내리자 런던 사교계에서 내로라하던 청년 오스카 와일드가 그 발밑에 백합꽃 주단을 펼쳐 환영했던 것이다.

코메디 프랑세즈가 그해 여름 동안 보수를 위해 문을 닫았던 터라 그 기간의 런던 공연이 가능해졌는데, 이는 아주 드문 일이었으므로 베르나르는 자신의 경력을 한층 더 화려하게 장식할 기회로 삼았다. 베르나르라는 이름만으로 티켓 예매가 절반 이상

이루어졌다는 것을 안 그녀는 극단의 운영진에게 출연료 인상을 요구하여 받아내기도 했다.

그럴 만도 했다. 와일드가 베르나르를 숭배했고, 온 런던이 마찬가지로 그녀에게 열렬한 박수를 보내어, 그녀는 처음으로 국제적인 명성을 얻게 되었다. 하지만 그녀 개인의 성공은 다른 극단원들로부터 상당한 적대감을 샀으니, 특히 그녀가 화랑과 사교계에서의 성공까지 얻어내자 더욱 그러했다. 화랑에서는 그녀의 그림과 조각을 전시했고, 사교계에서는 그녀가 영국 왕세자와 긴 저녁 시간을 보낸 것(그녀 자신의 말로는 특별히 주문한 공연이었다지만)이 화제가 되었다. 이런 일들이 프랑스 언론에서 그다지 호의적이지 못한 기사로 다루어지자, 그녀는 코메디 프랑세즈를 떠나겠다며 공공연히 으름장을 놓았다.

흥미롭게도, 언론의 악의적인 공격과 야유를 비판하며 그녀를 가장 옹호하고 나선 것은 졸라였다. 이 위대한 여배우가 원숭이를 구워 먹고 해골과 동침했다고 믿다니 얼마나 어이없는 일이냐고 그는 썼다. 더구나 그녀가 런던에서 "한 번 보는 데 1페니"라며 남장한 모습을 보였다고 믿다니, 그 또한 얼마나 어이없는 일인가. 그는 이렇게 썼다. "파리 사람들은 한때 베르나르를 경애했으니, 이제 그녀의 재능이 스스로 말하게 두라."[8]

물론, 베르나르를 둘러싼 무성한 소문 중 해괴한 이야기들의 빌미를 제공한 것은 베르나르 자신이었다. 그녀 자신이 남장을 하거나 흰 비단으로 안을 댄 관에서 잠든 모습을 사진 찍게 했다는 것도 황색 언론의 본능을 자극했다. 그렇다 해도, 그녀가 런던에서 돌아올 무렵 사태는 감당할 수 있는 정도를 벗어나 있었다.

이제 그녀를 덮친 최악의 구정물은 반유대주의 냄새를 풍기는 몇 통의 협박장들이었다.⁹

베르나르는 당당하게 파리로, 코메디 프랑세즈로 돌아왔지만, 금의환향의 분위기는 오래가지 않았다. 그녀는 코메디 프랑세즈와의 계약을 파기하고 조용히 자신만의 극단을 결성하여 런던으로 가려 했다. 코메디 프랑세즈는 손해배상 소송을 냈고, 그런 다음에는 소송을 취하하며 돌아와달라고 요청했지만, 이미 희구하던 자유의 맛을 본 그녀로서는 돌아갈 생각이 없었다. 그녀는 미국의 한 극장주로부터 사업 제안을 받은 터였으니, 미국이 그 막대한 군중과 더 막대한 부로 그녀를 부르고 있었다.

～

조르주 클레망소는 결코 색정적이라는 인상을 주는 인물이 아니었고, 실로 여러 해 동안 순전한 청교도의 모습을 보여왔다. 하지만 그즈음부터 그는 매력적인 여성들을 동반하여 사교계의 만찬이나 축하연에 참석하기 시작했다. 여전히 아내와 살고는 있었지만, 그의 결혼 생활이 — 비록 세 자녀를 얻기는 했으나 — 그다지 성공적이지 못하다는 것은 더 이상 비밀이 아니었다. 그는 오랜 별거 끝에 1876년에야 아내와 자식들을 파리로 불러 함께 살게 되었지만, 채 2년이 못 되어 일련의 애정 행각으로 세간의 이목을 끌기 시작하면서 사교계의 대세에 휘말렸다.

클레망소는 확실히 잘생겼고 위험하다는 평판이 나 있었으며, 이 두 가지는 한 떼거리의 여성들을 끌기에 족했다. 또한 그는 정치에서도 유망주로 떠오르고 있었으니, 이는 또 한 떼거리의 남

성들의 주목거리였다. 그가 당대의 으뜸가는 귀부인들과 당대의 가장 흥미로운 인사들의 환영을 받으며 사교계에 뒤늦게 데뷔했을 때, 모든 것이 그에게 호의적이었다. 그 무렵, 그는 자신의 용모에 관심을 기울이고 옷을 세심하게 차려입었으며 그런 차림에 어울리는 몸가짐을 터득해나갔다. 또한 그는 불로뉴 숲에서 승마를 즐기는 것으로 하루를 시작하여 오페라나 코메디 프랑세즈, 또는 파리의 가장 근사한 카페나 레스토랑에서 하루를 마치게 되었다.

1879년 말 그가 에두아르 마네를 만난 것도 그런 화려한 장소 중 한 곳에서였다. 마네의 정치적 입장은 클레망소의 입장과 긴밀히 얽혀 있었다. 흥미롭게도 클레망소는 대부분의 사람들, 특히 동료 정치인들과 모종의 소원함 내지는 유보적인 거리를 유지했던 반면 화가나 작가들에 대해서는 한층 기꺼이 마음을 열었고, 에두아르 마네는 그의 가장 가까운 친구 중 한 사람이 되었다.

클로드 모네가 그중 또 한 사람이 될 터였다.

~

1879년 봄, 인상파 화가들은 네 번째 전시회를 열었다. 전과 마찬가지로 마네는 참여하지 않았지만, 이번에는 르누아르, 시슬레, 세잔까지 기권했다. 근본적으로 이 그룹은 개성이 강한 개인들의 모임으로 각자 자신만의 방식으로 발전해가고 있었으므로, 발맞춰 걷기를 기대할 수는 없는 노릇이었다. 또한 아무도 이래라저래라 지시받기를 좋아하지 않았는데, 불행하게도 드가에게는 지시하는 버릇이 있었다.

처음부터 드가는 그룹 내의 비교적 급진적인 화가들에게 반대하며 자신이 용인하는 화가들을 영입하려 했었다(그들 대부분의 이름은 알려지지 않았거나 더 이상 알려져 있지 않다). 이 일로 동료들 사이에 상당한 반목이 생겨났으니, 이들은 자신들과 드가가 그토록 강력히 추천하는 화가들 사이에 도무지 공통점이 없다고 보았으며 실제로 그러했다. 1879년 상황이 극적으로 악화된 것은 드가가 인상파 화가들과 함께 전시하는 사람은 아무도 살롱전에 응모할 수 없다고 못 박으면서부터였다. 인상파 화가들은 자신들을 끊임없이 매도하고 거부하는 살롱전에 대해 아무도 좋은 감정을 갖고 있지 않았다. 그렇지만 언제 어디서 전시를 하든 그것은 자유였고, 특히 살롱전에 참가하는 것은(실제로 입선하기만 한다면) 여전히 그림 매출을 늘릴 수 있는 방도로 여겨지고 있었다.

그래서 1879년 인상파 전시회에서는 르누아르, 시슬레, 세잔이 기권했다.[10] 세잔은 전부터도 그룹의 외곽에 있었지만, 르누아르와 시슬레는 처음부터 그 핵심이었다. 그들의 불참은 크게 유감스러운 일이 될 터였고, 드가는 그룹의 다른 화가들을 붙들기에 진력했다. 특히 베르트 모리조에게는 전면적인 압박 공세를 취했으며, 그러기 위해 드가가 보낸 인물이 메리 카사트였다. 2년 전 이 부유하고 재능 있는 필라델피아 출신 여성을 만난 드가는 이번 인상파 전시회의 참가 명단에 그녀의 이름을 올려놓은 터였다. 카사트는 드가가 충원한 대부분의 범용한 화가들 중 유일하게 빛나는 예외였다.

베르트 모리조는 인상파 화가들의 독립적인(앵데팡당) 전시회

에 대한 지지를 표명했지만, 이번에는 참가하지 않기로 했다. 바로 얼마 전 처음이자 마지막으로 아기를 낳는 크나큰 행복을 누린 뒤 건강이 여전히 좋지 않았기 때문이다. 그녀는 전부터 원했던 이 외동딸 쥘리를 애지중지하며 수없이 그렸다. "아기는 잘 웃고 놀기를 좋아한단다!" 그녀는 조카딸에게 써 보냈다. "아기 고양이 같아. 늘 행복하고, 공처럼 동글동글하고, 반짝이는 작은 눈에, 크게 웃는 입을 하고 있어." 하지만 감상에 빠지지 않는 특유의 성정대로 이렇게 덧붙이기도 했다. "아기는 천사처럼 착하단다. 가끔은 무섭게 성질을 부리지만."[11]

메리 카사트는 이제 처음으로 인상파 화가들과 함께 전시하게 되었고, 피사로는 전에 세잔을 추천했듯이 이번에는 폴 고갱을 추천했다. 그리고 더없이 희한하게도, 이번 전시회에서는 그림이 꽤 팔렸다. 1만 5천 명 이상의 관객이 그들의 작품을 보러 왔고, 알베르 볼프를 위시한 전통주의자들의 비판은 여전했지만 전시에 참가한 화가들이 이번 전시를 성공이라 자평할 만큼 충분한 매출과 호의적인 비평을 얻었다.

하지만 그들을 갈라놓기 시작한 내분은 해가 바뀌면서 한층 더 심해지게 된다.

～

클로드 모네는 1879년 봄의 전시회에 참가했지만, 다시 한차례 우울증을 겪고 있었다. 아내의 건강이 나빠진 데다 여전히 가난했고, 적어도 가난하다고 느끼고 있었다. 언제나처럼 빚을 많이 지고 있었지만, 그렇다고 졸라가 좌안 시절에 한때 그랬듯 이

웃집 참새를 구워 먹을 정도는 아니었다. 사실 아르장퇴유 시절 이래 모네 가족은 완전히 중산층 생활을 하고 있었다. 잘 먹었고, 정원사를 비롯한 하인을 여러 명 두었으며, 파리에 일련의 스튜디오를 내기까지 했다. 하지만 이런 안락한 생활은 모네의 수입을 훨씬 상회했고, 무엇보다도 이제 식구가 너무 많았다. 그래서 그는 돈을 빌리고 쓰기를 계속했으며, 여윳돈이 있을 만한 누구에게나 구차한 편지를 써댔다. "제 불쌍한 아내의 병세가 악화되고 있습니다." 8월에는 후원자 중 한 사람인 조르주 드 벨리오에게 써 보냈다. "가장 슬픈 일은, 우리가 금전적 궁핍 때문에 가장 필요한 것들조차 감당할 수 없다는 것입니다." 한술 더 떠 이렇게 덧붙이기까지 했다. "벌써 한 달째, 저는 물감이 없어 그림을 그리지 못하고 있습니다. 하지만 그건 중요치 않지요. (……) 아내가 그렇게 괴로워하는데 편안하게 해줄 수 없다는 것을 견딜 수 없습니다."[12]

모네는 자신에게나 다른 사람들에게나 자신의 재정적 상황에 대해 정직하지 못했을지도 모른다. 하지만 아내의 상태에 대해서만은 과장이 아니었다. 카미유 모네는 오랜 병으로 고통을 받다가 그해 9월에 죽었다. 모네는 또다시 재정적 원조를 요청하면서, 이번에는 벨리오에게 시립 전당포 '몽-드-피에테'에 맡긴 카미유의 목걸이를 찾아달라고 부탁한다. "그것은 아내가 소중히 여기던 유일한 기념품입니다. 그래서 그녀를 보내기 전에 목에 걸어주고 싶습니다."[13]

모네에게는 분명 괴로운 시절이었을 터, 그는 카미유 피사로에게 "참담하다"고 말했다. 자신이 "두 아이와 함께 어떻게 살아갈

수 있을지 모르겠다"면서 그는 이렇게 덧붙였다. "나를 딱하게 여겨도 좋네. 실제로 한심한 놈이니까."[14] 하지만 그가 피사로에게 말하지 않은 것은, 비록 문전에 빚쟁이들이 밀어닥치기는 했지만 알리스 오셰데의 보살핌을 받고 있었다는 사실이다. 그때쯤 그녀는 이미 그의 정부였거나 곧 그렇게 될 터였다.

카미유가 죽어가던 시절 알리스가 모네의 집에 살고 있었다는 사실을 감안한다면, 벨리오가 카미유의 목걸이를 되찾아주어 모네가 헌신적인 아내에게 합당한 작별 인사를 할 수 있었던 것은 다행한 일이다.

∼

졸라는 몽-드-피에테에 대해 소상히 알고 있었다. 그 시대 파리 사람이라면 누구나, 부유하든 가난하든, 하지만 물론 가난하다면 더욱 잘 알고 있었을 것이다. 15세기 이탈리아에서 고리대금업에 대한 대안으로 만들어진 몽-드-피에테, 즉 '신심의 산'은 프랑스로 건너와 정부의 감독하에 번창하게 되었다. 낮은 이자에 돈을 빌려주는 공영 전당포로서 몽-드-피에테는 파리 일상생활의 일부가 되었다.

모네가 카미유의 목걸이를 맡길 무렵, 몽-드-피에테는 공적부조에 의해 운영되었으며 프랑-부르주아가 55번지에 본부를 두고 있었다. 오늘날은 이곳에 몽-드-피에테의 후신인 파리 시립 신용금고가 들어 있고, 이 주관 기관에 더하여 시 전역에 두 군데 지점과 스물한 곳의 분소가 있어 재정적 곤경에 처한 어떤 파리 사람도 찾을 수 있도록 되어 있다.

1890년대 초 몽-드-피에테의 연간 대출액은 600만 프랑에 달했으며, 채권으로 제공되는 그 자본금으로 5퍼센트의 이자를 벌어들였다. 이 채권은 투자자들에게 인기가 있어서 당시에는 코메디 프랑세즈도 자본금 전액을 몽-드-피에테 채권에 투자하고 있었다.

하지만 부유하고 점잖은 계층에서 몽-드-피에테를 좋은 투자처이자 자선 기관으로 여겼던 반면, 상시적으로 그곳에 의존하던 가난한 이들은 간신히 연명하기 위해 그곳을 이용했다. 젊은 시절 졸라는 재킷이든 마지막 바지 한 벌이든 조금이라도 값나가는 것은 모조리 저당 잡히고 침대 시트로 몸을 휘감은 채 추위를 버텼었다. 그는 후일 몸소 겪은 가난과 굴욕의 체험을 작품에 담게 된다.『목로주점』의 첫 장면에는 처량한 벽난로 선반 위에 한 묶음의 전당표가 놓여 있는 것이다.

재정적 곤경에 처한 귀족들은 보석을 저당 잡혔고, 중산층은 금시계를, 가난한 자들은 무엇이든 닥치는 대로 잡혔다. 의복, 도구, 이부자리 그리고 마침내는 침대 매트리스까지 산(몽-드-피에테)으로 갔다. 1890년경, 몽-드-피에테는 연간 2500만 건의 물건을 받았고, 그 창고의 꼭대기 층은 못쓰게 된 매트리스들이 가득 쌓여 극빈의 말없는 증인 노릇을 하고 있었다. 파리 빈자들의 다수는 저당 잡힌 물건을 되찾지 못했으며, (벌금을 내고) 저당을 갱신하지 못할 경우 그 물건들은 매각되었다.

그래도 여전히, 모든 희망이 사라진 후에도, 희망에 매달리는 사람들이 있었다. 모네가 카미유의 목걸이를 되찾으려 하던 무렵 몽-드-피에테의 감독 중 한 사람은 갱신된 전당표가 수북한 꾸

러미를 발견했다. 모두가 3프랑짜리 저당 건에 대한 것이었다. 궁금증이 든 그는 대출자에게 연락했고, 문제의 여성이 그의 사무실에 나타났다. "왜 이런 소액 저당물을 되찾지 않았습니까?" 그가 묻자 그녀는 너무 가난해서라고 대답했다. 그렇다면 왜 매년 저당을 갱신했느냐고 묻자, 그녀는 이렇게 말했다. "아, 그건 제게 유일하게 남은 어머니의 유품이라서요."

그 말에 가슴이 뭉클해진 감독은 그녀에게 꾸러미를 돌려주었다. 그러고는 그 내용물을 보고 놀라고 말했다. 그것은 구식 페티코트였고, 여자는 기쁨의 눈물을 흘리며 그것을 가지고 돌아갔다.[15]

성인들과 죄인들

1880

"그저께 파리에서 젊은 피아니스트가 왔는데, 콩세르바투아르에서 마르몽텔의 수업에 수석을 했다고 한다." 나데즈다 폰 메크는 썼다. 이어서 그의 테크닉은 현란하지만, 자신이 말한 나이만큼은 들어 보이지 않는다고 덧붙였다. "자기 말로는 스무 살이라는데, 열여섯 살로밖에 보이지 않는다."[1]

문제의 젊은이는 클로드 드뷔시였고, 차이콥스키의 후원자였던 마담 폰 메크는 여름 동안 자녀들의 피아노 선생으로 그를 고용한 터였다. 파리 콩세르바투아르를 갓 졸업한 드뷔시는, 마담 폰 메크가 의심했던 대로 스무 살이 아니라 열여덟 살밖에 되지 않았다. 그리고 그녀에게 말했던 것 같은 자격을 갖추지도 않았으니, 실제로는 콩세르바투아르에서 피아노로 수석을 한 적이 없었다. 그의 아버지에게는 실망스럽게도, 그는 차석에 머물렀다.

하지만 젊은이에게 음악적 재능이 있다는 것은 분명했다. 그의 배경을 감안하면 대단한 재능이었다. 그의 선조들은 부르고뉴 지

방의 농부들로, 19세기 중엽에 파리로 이주했다(그러면서 '드 뷔시'라는 이름을 '드뷔시'로 바꾸었다). 이 대가족 중 아무도 음악적 재능이라고는 보인 적이 없었으며, 사실 드뷔시의 아버지는 서기로, 하급 공무원으로, 도자기 판매원으로, 여러 직업을 전전했지만 어떤 일에도 별반 성공을 거두지 못한 채 결혼하여 이듬해인 1862년에 첫아이를 낳았으니, 그것이 클로드 드뷔시였다.

어렸을 때는 '클로드-아실' 또는 그저 '아실'이라 불리던 드뷔시는 정식 학교교육을 받지 못하고 어머니로부터 읽고 쓰기를 배웠다. 그녀는 엄격한 여성으로, 다른 자식들은 전혀 사랑하지 않았지만 클로드-아실만은 몹시 아껴서 (그에게는 난처하게도) 노상 자기 곁에 두었다.[2] 하지만 고모가 그를 구슬려 피아노 레슨을 받게 했고, 그것이 새로운 미래를 열어주었다. 그는 상당한 재능을 보였던 듯, 아들을 뱃사람으로 만들 생각이었던 아버지도 그가 "음악을 공부해야만 한다는 생각을 하게 되었다"고 드뷔시는 말하며 냉소적으로 덧붙였다. "그는 음악에 대해 도무지 아무것도 모르는 사람이었기 때문이다."[3]

드뷔시의 아버지는 그런 사람이었다. 갑작스러운 변덕에 넘어가고 물정 모르는 생각으로 내닫는 열정 덕분에, 1871년 봄 그는 코뮌 봉기에 휘말려 국민방위대의 중대장이 되어서 파리 성곽 바로 바깥, 포르 디시의 전투에 참가했다. 체포되어 1년간 옥살이를 하다 석방되었지만 그의 시민권에는 일시적이나마 가혹한 제약이 가해졌다. 어린 드뷔시가 피아노를 접한 것은 그가 훗날 좀처럼 입에 담지 않게 되는 이 암울한 시기의 일이었다. 아들의 재주에 감탄한 아버지는 즉시 음악회 무대를 꿈꾸었고, 그 꿈은 옥살

이 동료 중 한 사람 덕분에 한층 더 부풀었다. 그 동료는 자기 어머니가 쇼팽의 제자였다고 주장했는데, 사실인지는 알 수 없으나 드뷔시의 아버지는 그 말을 액면 그대로 받아들여 아들을 마담 모테에게 보냈다. 그녀는 자격 여하를 불문하고 영감을 주는 선생이었음이 틀림없다. 드뷔시 또한 분명 그렇게 생각했고 훗날까지도 후한 점수를 주었다. 하지만 마담 모테의 공을 십분 인정한다 하더라도, 그녀가 애초에 될성부른 제자를 맞이했다는 것은 두말할 필요도 없는 일이다. 1872년 열 살의 나이로 드뷔시는 단번에 파리 콩세르바투아르의 시험에 합격했던 것이다.

이것은 처음부터 정상에서 시작하는 셈이었고, 드뷔시의 아버지는 기뻐 날뛰었다. 드뷔시는 항상 선생들을 감동시킬 정도는 아니었다 하더라도 놀랄 만큼 성공적이었으며, 특히 콩세르바투아르의 보수적인 분위기와 소년의 서슴없는 도전 정신을 감안하면 더욱 그러했다("선생님 리듬은 답답해서 숨이 막혀요"라는 그의 말에 경악한 교사도 있었다). 인터라켄의 폰 메크 가정에 입주했을 때, 드뷔시는 충분히 자신만만했고 이듬해 여름 또 와달라는 초대를 얻어낼 만큼 재능이 있었다. 그리하여 모스크바를 비롯해 유럽 여러 곳을 여행하게 되었다.

하지만 그러는 동안 그는 연주가가 되기를 포기하고 작곡가가 되기로 결심했으며, 또한 서른두 살 난 아름다운 유부녀 마리-블랑슈 바니에를 만나게 되었다.

～

1880년대 벽두에 프랑스 정부는 로댕의 말썽 많은 〈청동시대〉

를 사들였을 뿐 아니라 그에게 과거 오르세궁―코뮌 때 불타버린 인상적인 건물―이 있던 곳에 들어설 장식미술 박물관의 입구에 놓을 기념 조각을 의뢰했다. 실제로는 그 박물관은 그곳에 들어서지 못했고, 결국 파리-오를레앙 철도 회사가 그 자리에 오르세역을 지었다. 이야기를 한층 꼬이게 만든 것은, 로댕이 여러 해 동안 거대하고 정교한 작품을 만들기 위해 일했지만 결국 완성하지 못했다는 사실이다. 1880년 그가 이 주문받은 작품에 착수했을 때는, 단테의 영향을 받아 〈지옥의 문La Porte de l'Enfer〉이라 이름 붙인 웅대한 현관의 장려한 마무리를 구상했었다.

그 작품은 높이가 적어도 6미터는 될 예정이었으니, 몽파르나스에 있던 로댕의 스튜디오에서 작업하기에는 너무 컸다. 그런 문제를 다루는 데 능했던 정부는 그에게 대리석 창고에 스튜디오를 마련해주었다. 그렇게 큰 공공 프로젝트에 고용된 조각가들은 샹 드 마르스 곁 위니베르시테가의 서쪽 끝에 있던 이 창고에서 작업하곤 했다.

위니베르시테가와 센강 사이의 띠처럼 생긴 이 땅은 원래 몇 개의 작은 섬에 지나지 않았는데, 18세기에 이르러 일 데 시뉴[백조들의 섬]로 합쳐지게 되었다. 왕은 이 섬을 파리시에 할양했고, 시에서는 섬과 좌안 사이의 좁은 수로를 메워 강의 물굽이에 제법 큰 땅을 만들었다. 그렇게 해서 지도에서 일 데 시뉴는 사라졌고, 하구 쪽의 또 다른 섬이 그 이름을 물려받게 되었다. 그리고 1880년 파리시에서는 샹 드 마르스에 인접한 박람회장을 받는 대신 이 땅을 국가에 양도했으니, 그리하여 국유지가 된 땅의 일부가 대리석 창고로 변모했던 것이다.

먼 훗날 그 땅에는 정부 청사들이 들어서게 될 테고, 그것들은 또 때가 되면 케 드 브랑리 박물관에 자리를 내주게 될 테지만, 로댕의 시절 그것은 대리석 덩어리들이 쌓여 있는 잡초 무성한 빈 터였다. "워낙 황량하고 수도원 같은 구석에 있어서 시골에라도 와 있는 듯한 느낌을 준다"라고, 로댕의 말년에 그와 나눈 긴 대화를 책으로 펴낸 폴 그셀은 묘사했다.[4]

그셀의 책 대부분은 로댕의 생각과 말로 이루어져 있지만, 그셀은 인터뷰어이자 내레이터로 자신의 자취를 남겼다. "그 빈터의 한쪽 곁에는 여러 조각가에게 할당된 열두 개의 아틀리에가 일렬로 늘어서 있었다." 그셀이 책을 쓰던 무렵 로댕은 그중 두 군데 아틀리에를 차지하여, 한 군데에는 〈지옥의 문〉의 석고 모형을 넣어두고 다른 한 군데서 작업하곤 했다.[5]

로댕의 작업 방식은 확실히 남달랐던 모양이다. 조각가로서의 경력 초기부터 그는 누드모델들이 아틀리에를 돌아다니거나 휴식을 취하는 대가로 돈을 주었다. 분명 그들을 계속 관찰하기 위해서였을 것이다. 그렇게 하여 고대 그리스인들만큼이나 인간의 몸을 가까이서 지켜보며 그는 "움직이는 근육들의 모습에 친숙해"졌고, 이것이 그의 조각의 근본적인 요소가 되었다. "그는 모델들을 응시한다"라고 그셀은 덧붙였다. "그러다 어느 동작이 마음에 들면, 즉시 그 포즈를 유지해달라고 주문한다." 그러고는 재빨리 점토를 집어 드는 것이었다.[6]

"나는 매사에 자연을 따르네"라고 로댕은 그셀에게 말했다. "절대 자연에게 명령하려 하지 않지." 그셀은 그 점에 대해 따져 물었다. "하지만 당신의 조각은 모델들과 다르지 않습니까? 최소

성인들과 죄인들 ∽ 1880

한 어떤 감정의 강도나 진실의 본질을 강조한다는 점에 있어서라도 말입니다." 그러자 로댕은 그 가능성을 곰곰이 생각하더니 신중하게 대답했다. "나는 내가 해석하는 정신적인 상태를 가장 잘 나타낼 만한 선들을 강조한다네."[7]

30년 전 대작 〈지옥의 문〉의 작업에 착수했을 때였다 해도 로댕은 역시 같은 대답을 했을 것이다.

～

로댕은 많은 점에서 인상파 화가들과 달랐지만, 빛을 포착하려는 시도에서는 그들과 마찬가지였다. 미술평론가이자 역사가인 베르나르 샹피뇔의 지적에 따르면, 인상파 화가들은 빛을 그것을 구성하는 색들로 나눔으로써 빛을 포착하려 했던 반면, 로댕은 조각상의 표면들을 나누어 "빛의 진동을 포착할 섬세한 요철"을 창조하려 했다.[8] 이런 방식과 전통에 대한 무시 내지 경멸 때문에, 로댕은 곧바로 자기 시대의 예술적 혁명가 중 한 사람이 되었다.

하지만 혁명가라고는 해도 로댕은 많은 면에서 실제적인 사람이었다. 그가 당대의 미술 시장에 대한 르누아르의 언급을 알았든 몰랐든 간에, 파리에 "살롱전 없이 화가를 알아볼 만한" 예술 애호가가 채 열다섯 명도 못 된다는 말에는 동의했을 것이다.[9] 로댕은 조각가들에게도 사정은 마찬가지이며, 살롱전은 비록 편협하다고는 해도 성공으로 가는 유일한 관문이라 믿었다. 인상파 화가들은 자신들만의 전시회로 대처함으로써 기성 화단에 보기 좋게 엿을 먹인 셈이었지만, 로댕이 보기에 그들은 대중을 설득할 유일한 기회를 포기한 것이나 다름없었다. 인상파 화가들이

살롱전을 박차고 나오지 않았더라면, 대중이 설득되기까지는 그렇게까지 오래 걸리지 않았으리라는 것이었다.

1880년 무렵 본래의 인상파 화가들은 그 점에 대해 의견이 갈렸다. 마네는(자신을 인상파라고 여기지 않았지만) 살롱에서 아무리 푸대접을 받더라도 항상 살롱을 택했었다. 그즈음에는 재정적 필요 못지않게 드가와의 심한 다툼 때문에, 르누아르와 모네도 마네에 합류했다. 드가는 2류의 후배들을 영입함으로써 싸움에 불을 붙이기는 했지만, 르누아르와 모네까지 그만두겠다고 하자 새파랗게 질렸다. "드가가 우리 사이에 혼돈을 빚었습니다"라고 인상파의 지주였던 귀스타브 카유보트는 피사로에게 써 보냈다. "그가 그렇게 불운한 성격의 소유자라니 그 자신에게 너무나 안된 일입니다."[10]

하지만 드가는 비록 까다롭기는 했지만, 그가 본래의 인상파 화가들을 살롱으로 밀어붙인 유일한 요인은 아니었다. 그 그룹 중에서는 모리조와 카유보트만이 자립할 만큼 넉넉했고 — 모리조는 부유하다기보다는 유족한 형편이었다고 해야 옳을 것이다[11] — 한때 넉넉했던 드가와 마네를 포함한 다른 모두는 안정된 수입이 필요한 상황이었다. 르누아르는 양복장이의 아들로 가난하게 자라 수입과 명성을 희구하고 있었다. 모네는 부르주아지 출신이었지만 이탈자 신세를 자처한 셈이라 그에 따르는 핍절을 받아들이는 데 어려움을 겪었다. 이제 여덟 명이나 되는 자녀를 데리고, 그는 더 이상 다른 인상파 화가들하고만 전시회를 한다는 사치를 누릴 수가 없었다. 1879년 말에 이르면서부터 그의 그림이 점차 비싼 값에 팔리기 시작했고, 그는 과거에 그랬듯이 헐값에 팔

아치우는 일은 하지 않기로 결심한 터였다. 화가로서의 경력 가운데 이처럼 긍정적인 변화의 일부로서 그는 르누아르와 합세하여 다섯 번째 인상파전(별로 성공하지 못했다)에 참가하지 않기로 했고, 나아가 개인전을 열기로 했다. 장소는 졸라와 공쿠르의 출판인이던 조르주 샤르팡티에[12]가 창간한 유행 잡지《라 비 모데른 *La Vie Moderne*》의 화랑으로, 화려한 이탈리앵 대로에 있었다.

모네도 르누아르나 로댕과 마찬가지로, 성공 가도에 오른 것이었다.

～

에두아르 마네 역시 성공을 갈망했다. 하지만, 연거푸 살롱전 낙선의 고배를 마시면서도 그는 자기 식대로 그릴 수밖에 없었다. 주로 파리의 풍경과 거기 사는 사람들, 그의 첫 살롱 낙선작인 〈압생트 마시는 사람 Le Buveur d'absinthe〉(비슷한 주제와 제목을 가진 드가의 후기작도 있다)처럼 영락한 인물들을 그렸는데, 세월이 가면서 살롱에서는 간혹 그의 그림을 받아들이기도 했지만 거부할 때가 훨씬 더 많았으니, 그의 사실주의가 충격적이고 천박하다고 보았기 때문이다. 그 점에서 살롱의 심사 위원들은 마네가 화류계 여성을 그린 〈올랭피아〉나 벌거벗은 여자가 제대로 차려입은 두 남자 사이에 무심하게 앉아 있는 〈풀밭 위의 점심〉에 대해, 그 노골적인 에로티시즘에 거품을 물었을 뿐 아니라 예술적 관례와 전통에 대한 그의 직접적인 공격에 대해서도 맹렬히 비판했다. 살롱은 이런 센세이셔널한 그림들뿐 아니라 일상생활을 묘사한 〈빨래 Le Linge〉(1875)마저 대번에 거부했다. 그나마 받아

들여진 그림으로는 생라자르역 앞에 있는 어머니와 아이를 그린 〈기찻길Le Chemin de fer〉(1872-1873)이 있는데, 묘하게도 이 그림의 점잖게 보이는 모델이 〈올랭피아〉와 〈풀밭 위의 점심〉에도 기꺼이 모델이 되어주었던 동일 인물(빅토린 뫼르)이라는 점은 살롱전의 그 누구도 알아보지 못했다.

일상생활을 사실적으로 또 자연스럽게 그리기에 진력하며, 마네는 인상파의 몇몇 기술을 채택하기 시작했다. 하지만 그는 다른 인상파 화가들과 근본적으로 달랐으니, 주로 스튜디오에서 그렸고, 전원 풍경보다는 도시의 사람들과 장소들을 그리기를 선호했다. 그는 또한 탁월한 초상화가로, 부모님의 초상(1861년 그의 첫 살롱전 입선작이었다)과 스테판 말라르메, 졸라 등 친구들의 초상을 그렸다(졸라의 초상은 1868년 살롱전에 입선했다). 마네는 베르트 모리조도 여러 차례 그렸으며, 그녀를 중심인물로 하는 〈발코니〉는 1869년 살롱전에 입선했다. 클레망소는 마네가 그려준 자신의 초상화를 결코 좋아하지 않았지만, 그렇게 말하자면 그는 로댕이 만들어준 자신의 흉상도 좋아하지 않았다.

마네는 클레망소의 탐탁잖은 반응을 대범하게 받아들인 반면, 자신의 초상화를 좀 더 근사하게 고쳐달라는 모델들에게는 짜증을 냈다. "무어*가 터뜨린 달걀노른자처럼 보이는 게 내 잘못인가?"라고 그는 친구 앙토냉 프루스트에게 물었다.[13] 하지만 훨씬 더 낙심천만한 것은 마네가 국가로부터 아무런 주문도 받지 못

*
아일랜드 시인 조지 무어.

했다는 사실이었다. 물론 그도 공화파 친구들이 권좌에 오르기만 하면 자신도 주문을 받게 되리라고 기대했지만, 정계에 있는 그의 친구들 대부분은 (1881년에 문화부 장관이 될 프루스트를 제외하고는) 취향이 너무나 고루하여 마네의 작업을 제대로 알아보지 못했다. 클레망소의 초상화도 마네가 자청하여 그린 것이었다. "공화파 사람들이 예술에 관한 한 얼마나 반동적인지 기이할 따름일세"라고 마네는 프루스트에게 써 보냈다.[14]

마네의 계속되는 문제는 그의 작품을 사려는 미술품 감정가를 만나지 못했다는 것이었다. 1872년에야 화상 폴 뒤랑-뤼엘이 마네를 '발견'하고 그의 작품 스물두 점을 샀는데, 이것은 마네가 도대체 작품이라는 것을 팔아본 최초의 사건이었다. 뒤랑-뤼엘도 큰 힘이 되었지만, 1880년 무렵 마네의 주된 후원자는 감식안을 갖춘 오페라 가수 장-바티스트 포레로, 마네는 그의 초상화를 1877년 살롱전에 냈다. 마네가 죽었을 때, 포레는 〈풀밭 위의 점심〉, 〈피리 부는 소년Le Joueur de fifre〉(1866년 살롱전 낙선작), 〈기찻길〉 등 마네의 작품 예순일곱 점을 소장하고 있었다.

포레라는 뜻밖의 행운이 찾아왔지만, 마네는 여유로운 생활 방식에 따르는 청구 대금들을 지불하려면 그 이상으로 그림을 팔아야 했다. 그래서 1880년 봄 《라 비 모데른》의 편집자가 이탈리앵 대로의 화랑에서 개인전을 열자고 제안하자 선뜻 받아들였다. 그는 최근 작품 중 마담 졸라의 초상화를 비롯하여 가장 잘된 것들을 골랐고, 그 결과 "눈부신 전시"라는 평가를 받았다. 아마 그 못지않게 만족스러운 일은, 앙토냉 프루스트의 초상화와 클리시 대로의 정원 딸린 식당에서 희롱하는 커플을 그린 〈페르 라튀유에

서Chez le Père Lathuille〉(1879)가 살롱전에 입선한 것이었을 터이다.

하지만 마네는 병이 들었고, 상태가 급속히 나빠졌다. 처음에
는 가족에게 오래전 브라질 정글에서 뱀에게 물린 것이 덧났다고
말했다. 10대의 마네가 훈련용 배를 타고 리우데자네이루에 갔던
것은 사실이다. 해군이 되려다 실패했던 것이다. 하지만 뱀에게
물렸다는 것은 마네의 아이러니한 유머 감각에서 나온 말일지도
모른다. 왜냐하면 그가 매독을 앓고 있었다는 것이 곧 명백해졌
기 때문이다. 1878년 이후로 그는 마비 발작을 겪어왔고, 1880년
무렵에는 체력을 유지하기 위해 상당히 신경을 써야 했다. 그는
마담 졸라에게 《라 비 모데른》의 전시회를 위해 그녀의 초상화를
빌려달라고 직접 가서 요청하지 못하는 것에 대해 이렇게 변명했
다. "저는 계단을 오를 수 없답니다."[15] 그 후 그는 다섯 달 동안이
나 수水치료를 받기 위해 파리 서쪽 벨뷔에 가 있기도 했다.

그곳은 날씨가 나빴고, 그는 외롭고 적적했다. "나는 여기서 갑
각류처럼 살고 있다네." 그는 한 친구에게 "무슨 일이 일어나고
있는지" 알려달라면서 그렇게 써 보냈다.[16] 하지만 가장 나쁜 것
은, 겉으로는 뭐라 하든 간에, 실제로는 자신의 건강이 전혀 나아
지지 않고 있음을 잘 알고 있었다는 사실이다.

마네가 그해 여름 파리를 벗어나 있었던 것은 다행한 일이었
다. 파리의 악취는 여름이면 지독해지기로 악명 높았지만 그해에
는 유독 심했다. 오스만과 벨그랑이 정비한 하수도 체계에도 불
구하고(1878년 벨그랑 사망 당시 하수도 전체 길이가 600킬로미

터에 달했다) 파리 길거리에는 여전히 비위생적인 오물이 쌓였다. 마필의 수가 늘어난 것도 문제였지만 그것이 유일한 요인은 아니었고, 궂은 날이면 향수를 듬뿍 뿌린 손수건으로도 악취를 막을 수 없었다.

이런 불쾌한 환경을 떠나 마네는 벨뷔에 머물면서 7월 14일 프랑스의 첫 혁명 기념일을 조용히 맞이했다. 공화국에, 그리고 최근에야 사면된 코뮈나르들에게도 만세를 보냈다. 사면된 이들 중에는 루이즈 미셸 외에도, 빅토르 위고의 변호에도 불구하고 뉴칼레도니아로 추방되었던 앙리 로슈포르도 포함되어 있었다. 로슈포르는 뉴칼레도니아에 간 지 얼마 안 되어 작은 포경선으로 탈출하여 제네바까지 와 있었다. 이 일화와 뒤따른 사면, 그리고 로슈포르의 파리 개선 등에 고무된 마네는 바다를 배경으로 로슈포르의 탈출을 극화하여 그려보고 싶다는 생각을 하게 되었다. 비록 풍경화가는 아니었지만 항상 바다를 즐겨 그리던 터였고 그 주제의 극적 가능성까지 더해질 것이니, 마네는 그것이 1881년 살롱전에 낼 확실한 성공작이라고 여겼다.

그러는 동안, 그는 방문객을 고대했고 때로는 자신이 방문에 나서기도 했다. 그가 방문한 이들 중에는 벨뷔의 이웃으로 매력적이고 악명 높은 쿠르티잔이던 발테스 드 라 비뉴도 있었다. 발테스 드 라 비뉴는 여러 명의 부자와 귀족들을 재정적 파탄에 이르게 한 전력이 있었다. 그뿐 아니라 장안의 손꼽히는 재사들도 그녀의 매력에 넘어갔으니, 마네 또한 그중 한 사람으로 그녀를 "아름다운 발테스"라 부르며 화폭에 담았다.

루이즈 에밀리 드라비뉴로 태어난 발테스 드 라 비뉴는 상당히

총명했고, 그래서 그 주변에는 마네를 위시한 작가 및 화가들이 모여들었다. 졸라도, 다음 소설『나나』를 위한 인물들과 배경을 얻을 욕심에서이기는 했지만 발테스에게 아부한 인물 중 하나였다. 그가 기자다운 흥미를 보이는 데 으쓱해진 발테스는 침실을 보여달라는 청까지 들어주었는데, 그때까지 그녀의 침실은 최고 금액을 지불하는 물주들만이 들어갈 수 있는 제한구역이었다. 졸라는 (그 방문 동안 메모에만 열중했던 듯) 그녀의 초호화판 침실을 모델 삼아 나나의 침실을 묘사했다. 허구의 나나는 현실의 발테스 같은 세련된 인물 근처에도 못 갔지만, 침대가 모든 것을 말해주었다. 그것은 "일찍이 존재한 적이 없었을 것만 같은 침대"였다고 졸라는 썼다. "온 파리가 그녀의 지고한 알몸을 경배하러 찾아오는 옥좌요 제단이었다."[17]

전혀 다른 또 한 명의 허구적 쿠르티잔은『춘희 *La dame aux camélias*』(1848)의 비극적 여주인공 마르그리트 고티에였다. 고티에라는 인물을 창조해낸 알렉상드르 뒤마 피스는『삼총사 *Les Trois Mousquetaires*』와『몽테 크리스토 백작 *Le Conte de Monte-Cristo*』을 쓴 유명 작가 뒤마 페르의 아들이었다.* 아버지보다는 훨씬 덜 대담하고 덜 방종했지만, 아버지만큼이나 낭만적이었던 뒤마 피스는 자신이 젊은 날 겪은 비련을 추억하며『춘희』를 썼다.

그가 사랑했던 여성의 이름은 마리 뒤플레시스로, 물론 젊고

*

『삼총사』와『몽테크리스토 백작』으로 유명한 알렉상드르 뒤마(1802~1870)와『춘희』의 알렉상드르 뒤마(1824~1895)는 부자간이다. 그래서 흔히 '뒤마 페르Dumas père, 아버지 뒤마'와 '뒤마 피스Dumas fils, 아들 뒤마'로 불린다.

아름다웠으며 보호 본능을 자극하는 섬약함을 지니고 있었다. 그녀는 권태와 불행을 물리치고자 무절제한 소비와 음주에 탐닉했고, 그녀의 숭배자들은 그런 권태를 덜어주려 열심이었다. 그녀의 요구는 그들이 기꺼이 들어주면 줄수록 점점 더 커졌지만, 그러면서도 그녀는 여전히 불행했다. 그들이 바치는 장미꽃에도 그녀는 냉담하기만 했다. 어쩌면 그녀에게 장미꽃 알레르기가 있었는지도 모르지만, 장미꽃은 그녀를 현기증 나게 만들었다. 그녀가 받아들인 것은 오직 아무 향기 없는 동백꽃뿐이었다.

당시 스무 살이던 뒤마는 마리를 열렬히 사랑했으며 그녀가 필요로 하는 후원을 해주기 위해 필사적이었다. 하지만 불행히도 그에게는 그만한 재산이 없었고, 마리는 부자들과 어울리는 데 길들어 있었다. 뒤마의 아버지는 19세기의 가장 성공한 극작가이자 소설가로 그에 상응하는 수입을 얻고 있었으나 마리 못지않게 무절제하여 아무리 많은 돈을 벌어도 항상 수입보다 많은 돈을 지출하곤 했다. 친구 빅토르 위고와 마찬가지로 역대급 바람둥이였던 그는 돈을 물 쓰듯 했고 노상 빚을 졌으며 현재의 정부들뿐 아니라 옛 정부들까지 먹여 살리는 처지였다.

뒤마 피스에게는 아버지 같은 모험심이나 왕성한 의욕은 없어도 이 하나의 사랑만은 있었으니, 그는 그녀가 오직 자기만의 사람이 되어주기를 열망했다. 하지만 그렇게는 되지 않았다. 마리는 여러 사람의 재산을 탕진하는 여자였을 뿐 아니라, 폐병을 앓고 있었다. 19세기에 폐병은 낭만적인 색채를 띤 치명적인 병으로 여겨졌다. 19세기 소설에서 아름다운 젊은 여성들이 죽어야 한다면, 폐병으로 죽기 마련이었다. 그런데 뒤마가 그녀를 만났

을 때, 마리는 폐병이 깊어져 있었다.

다정하고 열정적인 뒤마는 그녀의 마음을 얻었고, 그녀의 생활 방식을 바꾸기를 꿈꾸었던 것 같다. 하지만 그럴 수는 없다는 것이 드러났다. 빚이 눈덩이처럼 불어나는 가운데 그는 그녀에게 속은 것을 알게 되었다. 마침내 상처 받은 젊은이는 아름다운 쿠르티잔을 떠났다. 여러 달 후, 그녀가 몹시 아프다는 소식을 듣고 마드리드에서 용서를 구하는 편지를 썼지만, 답장이 없었다. 그녀는 과거 자기 자신의 창백한 유령처럼 화려한 외출을 계속했지만, 그러면서 병은 한층 더 깊어졌던 것이다. 오랜 기간 쇠약해지며 고통을 겪은 끝에, 마리는 마침내 죽었다.

젊은 뒤마는 그 소식에 넋이 나갔고, 그녀의 죽음을 알게 된 후 그녀에 대해 쓴 소설이 『춘희』였다. 이 소설에서 그는 춘희, 즉 '동백꽃 부인'을 자신이 소망하던 모습으로 그렸다. 사랑하는 남자를 위해 타락한 삶을 포기하는 이 회심한 여자에게서 마리는 자신의 모습을 알아보지 못했을 것이다. 하지만 그 이야기는 애절할 만큼 낭만적이었고, 대단한 성공작이었다. 뒤마가 이를 연극으로 각색한 후에는 더 큰 성공을 거두었다.

그리고 30년 후, 사라 베르나르가 그것을 자신의 배역으로 만들면서 이 이야기는 한층 더 큰 성공작이 된다.

사라 베르나르는 어린 시절부터 뒤마 페르와 알고 지냈다. 그녀의 어머니 율Youle은 파리 사교계의 음지에서 제법 안락한 지위를 얻은 쿠르티잔이었고, 뒤마는 그녀 주위에 모여든 유명 인사

중 한 사람이었다. 사라가 처음으로 코메디 프랑세즈에서 몰리에르의 「앙피트리옹Amphitryon」을 본 것도 뒤마가 제공해준 그의 박스석에서였다. 그것은 희극이었지만 사라는 웃지 않았다. 대신에, 그녀는 기만당한 아내가 너무 불쌍해서 크게 흐느껴 울었다. 일행 중 대부분은 그런 반응에 거북해했지만 뒤마는 달랐다. 그녀가 보인 비상한 정서적 반응에 감동하여 그가 그 날 밤 그녀를 다독이며 해준 말을 그녀는 평생 잊지 못했다. "잘 자요, 꼬마 스타."[18]

　사라가 극예술 콩세르바투아르의 오디션에 응시할 때가 되자, 뒤마는 그녀가 라신의 「페드르Phèdre」 중 한 장면을 연습하는 것을 도와주었다. 그 후로도 그들의 행로는 계속 교차하여, 마침내 베르나르는 그의 희곡 가운데 두 편에서 연기했고, 그의 아들이 쓰고 각색한 「춘희」는 그녀의 대표작 중 하나가 되었다. 하지만 1880년, 베르나르가 첫 미국 순회공연에 「춘희」를 가져가기로 했을 때까지는 아직 그 배역을 연기해본 적이 없었다.

　그 무렵 알렉상드르 뒤마 페르는 이미 죽었고, 알렉상드르 뒤마 피스가 프랑스 연극계의 왕으로 군림하고 있었다. 그는 성공하여 부와 명예를 거머쥐었으며 아카데미 프랑세즈 회원으로 선출됨으로써(이 명예는 그의 아버지도 얻지 못한 것이었다) 그 정상에 도달해 있었다. 그는 또한 아버지가 마냥 세상의 쾌락을 추구했던 데 대한 반동인 듯, 강한 도덕적 기질을 발동시킨 터였다. 그렇다고는 해도 그 도덕적 기질에도 한계가 있어 뒤마 피스 역시 점점 더 불안정해지는 아내로부터 벗어나기 위해 몰래 정부를 두고는 있었지만 말이다.* 하여간, 사라 베르나르가 「춘희」를 가

지고 대서양을 건널 준비를 하던 시기 그녀와 「춘희」의 작가 사이에는 공통점이 별로 없었다. 그들은 연극계에서 꽤 자주 만났을 테고, 베르나르는 그가 코메디 프랑세즈를 위해 쓴 첫 번째 희곡인 「이방인L'Etranger」의 연습 동안 그와 말다툼에 휘말리기도 했었다. 다툼은 충분히 우호적으로 무마되었지만, 그럼에도 그들 사이에는 별다른 왕래가 있었던 것 같지 않다.

실로, 뒤마 피스는 베르나르가(그리고 자신의 아버지가) 그토록 즐기던 유의 허장성세에는 눈살을 찌푸렸을 것이다. 베르나르는 그 화려한 사생활에 관한 흥미진진한 이야기들을 앞세우고 질풍처럼 뉴욕에 들이닥쳤다. 그녀의 우아함과 아름다움도 매력적이었거니와, 그녀가 과시하는 사치도 미국인들을 압도했다. 대중의 관심을 한 몸에 받으며, 그녀는 자신에게 쏟아지는 관심이 박스 오피스에서의 성공으로 이어지게끔 신경을 썼다. 미국인들이 무대 위의 프랑스어 대사를 전혀 알아듣지 못할 것을 배려하여 시각적으로 화려한 의상들로 청중을 즐겁게 했다. 가령 그녀가 입은 「춘희」의 의상은 진주로 수놓인 것이었다. 무대 위에서나 밖에서나 진귀한 볼거리를 얻은 미국인들은 숨이 넘어가도록 매혹되었다.

여행은 고되었다. 미국 전역의 외딴 구석까지 편하게 갈 수 있도록 특별히 제공된 호화로운 전용 기차로도 피로를 씻기에는 부족했다. 하지만 베르나르는 씩씩하게 나아갔고, 50개 도시와 소

*
뒤마 피스는 유부녀인 나리쉬킨 공녀 나데즈다 폰 크노링(1826-1895)과 내연의 관계를 맺다가 그녀의 남편이 죽은 후 정식으로 결혼했다.

읍에서 150차례 이상의 공연을 마친 뒤 프랑스로 돌아왔다. 그러면서 한재산을 모았고, 앞으로도 계약이 이어질 것을 기대하고 있었다.

~

이후 몇 년 동안 대서양을 건너 성공한 파리 사람이 사라 베르나르만은 아니었다. 베르나르가 미합중국에서 청중을 모으는 동안, 몽소 공원 바로 북쪽 샤젤가 25번지(17구)에 위치한 가제 & 고티에사社의 주물공장에서는 자유의 여신상 제작이 재개되었다.[19] 1880년 무렵에는 프랑스 시민 각자가 이 조각상의 설계와 제작뿐 아니라 뉴욕으로의 운송을 위해 상당한 돈을 희사한 터였다(조각상의 좌대는 미국인들이 부담하기로 했다). 프랑스 쪽의 성금이 거의 목표를 달성함으로써 중요한 이정표가 마련되었지만, 이제부터는 그 거대한 구조물의 실제 제작이 문제였다. 1879년 비올레-르-뒤크의 갑작스러운 죽음에 따라 바르톨디는 바람의 저항이라는 문제의 전문가에게 그 일을 맡겼으니, 바로 승승장구하던 귀스타브 에펠이었다.

다리와 수로를 만들어본 오랜 경험을 바탕으로, 에펠은 자유의 여신상 내부 구조를 비올레-르-뒤크가 구상했던 것과는 전혀 다르게 변경했다. 모래로 채운 통 대신에, 에펠은 형 뜬 동판들을 이어 붙여 만든 조각상의 외형을 떠받칠 거대한 철탑을 고안했다. 그리고 동판들을 철탑에 연결할 대철帶鐵 골조를 설계했는데, 이것은 조각상이 놓이게 될 항구의 온도 변화나 강풍을 버텨낼 수 있게 하는 혁신적이고 유연한 구조물이었다.

그러는 동안 바르톨디는 자유의 여신상의 외형을 만드느라 바빴다. 그는 여러 해 동안 구상을 다져왔고, 거듭된 스케치와 작은 연구 모형들을 거쳐 점차 더 큰 모형들을 만들어나가고 있었다. 1미터가 넘는 테라코타 모형에서부터 시작하여, 최종 버전의 16분의 1, 그러니까 좌대를 빼고 3미터에 이르는 모형을 만들었다. 그러고는 이것을 네 배로 확대한, 그러니까 10미터가 넘는 모형을 만든 다음, 이 확대된 모형을 부분들로 나누어 각기 최종 크기로 확대했다. 팔과 횃불 부분을 포함하여 총 46미터나 되는 거상이었다.

제작 공정 자체도 엄청난 일로, 파리의 미술공예 박물관에 그 공정이 보존되어 있다. 자유의 여신상의 축소 모형 곁에는 바르톨디가 최종적인 거상을 만들어낸 파리 주물공장의 작은 모형 두 점이 놓여 있는데, 하나는 조각상의 머리 부분을 확대하는 장인들을 묘사한 것이고, 다른 하나는 머리 부분을 최종적으로 짜 맞추는 공정을 보여준다. 박물관에는 자유의 여신상 인지人指의 실물대 복제품도 전시되어 있다.

이 사업 전체가 워낙 놀라운 것이었으므로, 파리 사람들은 가제 & 고티에사의 주물공장을 찾아가 일이 진행되는 것을 구경하곤 했다. 차츰 조각상이 모습을 드러내기 시작하자 파리의 지붕들 너머로 점차 솟아오르는 놀라운 광경이 펼쳐졌다.

~

파리 사람들은 자기 집 뒷마당에서 서서히 올라가는 거대한 자유의 여신상에 분명 매혹되었을 것이다. 반면 동시에 올라가기

시작한 사크레쾨르 대성당에 대해서는, 특히 몽마르트르와 벨빌의 노동자 가운데 분노하는 이들이 많았다. 1880년 여름 이 두 추세가 하나의 제안으로 시의회에 제출되었으니, 자유의 여신상을 파리시에 속하는 땅인 몽마르트르 꼭대기, 즉 사크레쾨르 성당 앞에 놓고 작업하자는 것이었다.[20]

이 아이디어는 사크레쾨르를 또 다른 거대한 기념물, 세속적이고 자유 진보적인 이상들에 바쳐진 기념물로 가려 보이지 않게 하자는 것이었다. 10월에는 시의회에서, 정부에 대성당 대신 국민적 의의를 갖는 다른 건물을 짓자는 청원을 내자는 방안이 압도적인 다수의 지지로 통과되었다. 그러기 위해, 시의회는 대성당을 짓고 있는 땅을 다시 공공 소유로 환원해줄 것을 정부에 요청했다. 만일 정부가 그 공사를 막기 위해 뭔가 하지 않으면 사크레쾨르가 언제까지나 내란의 요인이 되리라고 주장하며, 시의회에서는 이 제안 전체를 하원의 수중에 던져놓았다.

하지만 이러한 안건은 하원에서 한동안 막후로 사라져 있었고, 그사이 기베르 추기경과 다른 사크레쾨르 지지자들은 숨을 돌리면서 여전히 남은 정치적 끈을 당겨볼 기회를 얻었다.

～

1880년 말 사크레쾨르가 지어져 올라가는 동안, 수천 명이 새로 생긴 대양연결운하 주식회사의 사무실로 들어가려 북새통을 이루었다. 이 전도양양한 사업에 너도나도 주식을 사려는 것이었다. 대서양과 태평양을 운하로 연결한다는 아이디어는 새로운 것이 아니었지만, 페르디낭 드 레셉스—외곬으로 수에즈운하를 밀

어붙였던 그 사람—가 사업의 배후에 있다는 사실이 성공을 예측하게 했다. 파나마지협을 가로지르는 72킬로미터의 운하를 짓겠다는 드 레셉스의 구상은 대담한 것이었지만, 그의 수많은 열렬한 지지자들은 대담한 자가 목표를 쟁취하는 법이라고 서슴없이 믿었다. 그리고 의심할 여지 없이 그 운하의 재정적 수익은 엄청날 것이었다.

드 레셉스는 엔지니어가 아니었고, 사실상 엔지니어들의 조언을 무시한 터였다. 특히 귀스타브 에펠은 이 수평식 운하에는 갑문이 핵심이라고 주장했다. 에펠은 이 운하를 짓는 데는 드 레셉스가 그토록 자신만만하게 예견한 것보다 훨씬 오랜 기간이 걸릴 것이며 인적·재정적 자원도 더 많이 소요되리라고 예견했다. 하지만 그 시점에서는 아무도 전문가들의 말을 귀담아듣지 않았다. 대중은 드 레셉스의 명성과 전에 없던 부를 획득할 기회에 넘어가 다만 한 주식이라도 얻으려고 회사에 들이닥쳤던 것이다.

그리하여 파나마 대운하 사업이 시작되었다.

～

플로베르 사망! 에드몽 드 공쿠르는 충격에 휩싸였다. 그가 불과 한두 주 전 그 위대한 소설가를 방문했던 때만 해도 귀스타브 플로베르는 멀쩡해 보였던 것이다. 공쿠르는 그의 장례에 참가하기 위해 루앙으로 갔다.

장례식은 마담 보바리가 고해를 하러 갔던 작은 예배당에서 거행되었다. 하지만 사람들은 대부분 하관 후의 푸짐한 식사와 흥청거림에 더 마음이 가 있는 듯하여 공쿠르는 기분이 상했다. 심

지어 "색싯집" 운운하는 말까지 들려왔다. 도데와 졸라, 공쿠르는 그 흥청거림에 끼지 않기로 하고 "고인에 대해 존경 어린 대화를 나누며" 파리로 돌아왔다.[21]

진심으로 플로베르를 좋아했던 공쿠르는 평소답지 않게 기분이 가라앉았다. "사실인즉슨," 하고 그는 서글프게 일기에 적었다. 그와 플로베르는 "새로운 유파를 지지하는 두 명의 나이 든 기수였는데, 이제 나 혼자 외로운 신세가 되었다"[22] 는 것이었다.

10

경제 침체의 그늘

1881
− 1882

1880년대에 접어들자, 1870년대 중반에 시작되었던 경제 침체는 더욱 악화되었다. 프랑스뿐 아니라 전 유럽이 그러했다. 여러 가지 요인이 작용했지만, 특히 프랑스는 외국 농산물과의 경쟁뿐 아니라 포도원들을 대거 훼손한 자연재해들에도 큰 타격을 입었다. 농업 소득은 급락했고, 빈곤한 농민들은 파리 같은 도시 지역으로 이주하는 것밖에는 별다른 대안이 없었다. 그들은 도시 지역 실직자 수를 크게 늘렸다.

프랑스의 새로운 공화정부는 철도, 도로, 운하 등을 건설하는 거대한 공공사업으로 사태에 대처했으나, 인기는 있어도 엄청나게 돈이 드는 방법이었다. 또한 관세를 재도입했는데, 이는 식품 가격 인상을 가져온 인기 없는 조처였다. 빈곤과 불만이 팽배한 가운데 정부는 제국주의의 경주에 뛰어들었으니, 프랑스의 위상을 높이는 동시에 국내의 불만을 다른 데로 돌리려는 의도였다. 1881년 봄, 프랑스는 그 영향력을 북아프리카(튀니지)로 확장하

기 시작했고, 곧 동남아시아를 넘보게 된다. 조르주 클레망소는 식민지 확장에 강하게 반대했고, 현 지도부를 비판하며 당시 프랑스 총리이자 자신의 오랜 정적이던 쥘 페리에 대한 공격을 개시했다.

그들의 적대 관계는 파리 농성 때부터 시작되었다. 당시 페리는 센 지사로서 몽마르트르의 대포를 장악하려는 티에르의 결정을 지지했던 반면, 클레망소는 대결 국면을 평화적으로 해소하는 협상을 시도했던 것이다. 페리는 클레망소를 대중 선동가로 여겼고, 클레망소는 페리를 공화국을 위태롭게 하는 은밀한 보수주의자로 간주했다. 클레망소가 보기에 페리의 교육정책은 미흡한 반면 식민지정책은 과도했다. 튀니지 사태에서 페리가 취한 전략에 분개한 것은 클레망소만이 아니었다. 사태 전반이 수상쩍었고, 의회의 다수가 충분한 정보를 얻지 못한 채 사후에 사태를 비준하도록 요구당한 데 대해 분노했다.

그 결과, 공화파는 여전히 제3공화국을 안전하게 장악하고 있었지만, 다음 달 다음 해에 공화파의 어느 진영이 정부를 이끌어갈지는 계속 문제로 남게 되었다. 1881년 선거들이 다가올 무렵에는, 정치를 조금이라도 아는 사람이라면 이른바 시의주의자들 — 제3공화국의 현재 공화파 지도자들 — 의 앞길이 순탄치 않으리라는 것을 내다볼 수 있었다.

~

그 몇 해 전, 빅토르 위고는 뜻하지 않게 죽음과 대면하게 되었다. 실은 노년과의 조우였지만, 그로서는 일흔다섯 살의 나이에

도 예상하지 않았던 경험이었다. 다행히도 그가 겪은 뇌졸중은 경미했으나 한동안은 그로 인해 영영 뒷방 신세가 될 듯이 보였다. 쏟아져 나오던 그의 시도 그쳤고, 연애 행각도 갑자기 중지되었다.

결국 이 불굴의 노인은 이겨냈다. 순전한 투지와 의지력이 힘을 발휘한 것이었다. 그는 더 이상 유창한 언변을 쏟아내지는 않았지만, 다른 면에서는 삶의 활기를 되찾은 듯이 보였다. 그래도 그가 죽을 뻔했다는 사실은 상당수의 저명인사들에게 경각심을 불러일으켰고, 이들은 너무 늦기 전에 그에게 경의를 표할 때가 되었다는 결론을 내렸다. 어쨌든 위고야말로 제3공화국의 가장 뚜렷한 상징이었으니까.

그래서 1881년 2월, 제3공화국은 그에게 여든 번째 생일을 축하하는 성대한 잔치를 베풀었다. 사실 1881년 2월 26일은 빅토르 위고의 일흔아홉 번째 생일이었지만, 경의를 표하려는 이들에게 그것은 큰 문제가 아니었다. 그는 공식적으로 '80번째 해에 들어선' 셈이었으니, 공화국이 무슨 행사를 개최하든 충분한 근거가 될 만했다.

실로 성대한 축하였다. 행사는 위고의 생일 전날부터 시작되어 각종 영예가 수여되었고 그가 사는 길(16구의 엘로로)에는 개선 아치가 세워졌다. 학동들은 말썽을 부려도 벌을 면했으며, 행사에 참가하려는 이들이 파리로 쏟아져 들어오기 시작했다. 행사 당일 아침에는 잘 짜인 거대한 행렬이 엘로로(오늘날의 빅토르 위고로)에서부터 파리 중심 샹젤리제까지 이어졌다. 정오경에는 눈발이 날리는 가운데 상하원 의원들을 앞세운 행렬이 출발했다.

5천 명의 악사가 〈라 마르세예즈〉를 연주하며 그 뒤를 따랐다. 클럽과 학교와 온 도시 사람들이 노인과 그의 손자 손녀 앞을 행진했다(위고의 두 아들과 맏딸은 죽었고 둘째 딸 아델은 정신이상이었으므로, 그의 후손으로는 두 손자 손녀만 남아 있었다). 50만 명의 행렬이 그들의 경의를 표하는 데 여섯 시간은 족히 걸렸다.

대대적인 행사였고, 위고는 — 그는 평생 지나치게 겸양한 적이 없었으니 — 행사의 취지에 부응하여, 자신이 구현해온 상징적 존재로서 찬미자들의 끊이지 않는 행렬을 주재했다.

～

그 전해에 파리 시의회의 반대가 빗발쳤음에도 불구하고, 사크레쾨르는 여전히 위로 올라가고 아래로 파 들어가기를 계속하고 있었다. 1881년 4월, 대성당의 웅장한 기초공사가 진행되는 가운데 기베르 추기경은 그 지하실에서 첫 미사를 거행했다.

그러는 동안 귀스타브 에펠은 사크레쾨르의 세속적 라이벌이던 자유의 여신상의 내부 골조를 완성했고, 동시에 크레디 리오네 은행의 파리 건물도 짓고 있었다. 인상파 화가들도 여섯 번째 전시회를 준비하느라 분주했는데, 모네와 르누아르는 이번에도 빠졌다.

그해는 모네가 파리 서쪽 외곽의 베퇴유에서 푸아시로 이사한 해였다. 재정적 형편이 다소 나아지긴 했어도 베퇴유에서 집세를 1년 이상 내지 못했고, 성난 집주인이 이사를 종용했던 것으로 보인다. 모네는 마담 오셰데와 그녀의 여섯 자녀, 그리고 그 자신의 두 자녀를 데리고 거처를 옮겼지만, 새로운 장소에 만족하지 못

하고 겨울의 남은 기간을 영불해협 연안에서 보내며 그 외딴 풍경을 즐겼다. 마침내 집으로 돌아온 그는 다시금 여덟 자녀가 딸린 가족을 돌보느라 정신이 없었다(에르네스트 오셰데는 한동안 자기 자녀와 아내 몫의 생활비 부담을 거부했고, 실제로 그럴 여유도 없었던 듯하나). 모네는 곧 다시 영불해협 연안으로 돌아갔으니, 이번에는 마담 오셰데와 아이들도 함께였다.

피사로 또한 여섯 자녀를 데리고 비슷하게 경황 없이 살고 있었다. 그해 겨울 맏아들 뤼시앵에게 보내는 편지에 그는 아이들이 병이 났지만 거의 나았다고, "그래서 또 야단법석이 시작이다"라고 썼다.[1] 르누아르로 말하자면, 그의 작품 〈뱃놀이 일행의 점심 식사Le Déjeuner des canotiers〉가 보여주듯 훨씬 형편이 나았다.

인상파 화가들이 대체로 야외에서 그리기를 선호하고, 따라서 재빨리 그렸던 반면, 르누아르는 1880년 여름에 이 그림을 시작하여 이후 여러 달에 걸쳐 스튜디오에서 완성했다. (모네도 자기 그림들을 스튜디오에서 "마지막 붓질"을 더하여 고칠 때가 많았다. 르누아르의 스튜디오를 방문한 후, 베르트 모리조는 "한 점의 그림을 위한 이 모든 예비 작업들을 대중에게 보여준다면 흥미로울 것이다. 대중은 인상파 화가들은 아주 아무렇게나 작업한다고 상상하는 모양이다"라고 썼다.)[2] 하지만 르누아르는 동료 인상파 화가들과 마찬가지로, 당시 화단을 지배하던 아카데미 회화의 형식주의나 역사화의 꼼꼼한 화풍은 줄곧 거부했다. 그보다는 실제 삶을 포착하기를 원했고, 이는 시골길에서 가정적 즐거움에 이르기까지 일상적인 것에 대한, 또한 일상생활을 살아가는 평범한 사람들에 대한 새로운 관심을 뜻했다.

10년 전 그르누에르에서, 르누아르와 모네는 물 위의 빛이 지니는 효과뿐 아니라 센강에서 휴일을 즐기는 파리 사람들의 즐거운 표정에도 주목했었다. 르누아르는 〈뱃놀이 일행의 점심 식사〉로 그 편안한 흥겨움을—샤투에 있는 메종 푸르네즈의 발코니에서 햇볕을 쪼이는 행복한 순간을 다시금 포착한 것이었다

그르누예르와 마찬가지로, 메종 푸르네즈도—르누아르는 이곳을 "파리 변두리 중에 가장 아름다운 장소"라고 불렀다—철도가 놓이며 알려진 곳이었다. 1830년대부터 철도 덕분에 파리 바로 서쪽의 이 쾌적한 지역에 가는 것이 수월해진 까닭이었다. 거기서 센강 뱃놀이를 하거나 강둑을 따라 산보하는 것은 이내 모든 파리 사람들이 즐기는 소풍이 되었고, 이들은 거기서 계층을 가리지 않고 함께 어울렸다. 그러자 뱃사공이자 배 만드는 사람인 알퐁스 푸르네즈라는 이가 사업 가능성을 알아보고 샤투섬에 작은 호텔과 노천카페를 연 뒤 딸 알퐁신과 아들 알퐁스의 도움을 받아 보트 대여 사업을 시작했다. 그의 메종 푸르네즈는 곧 작가와 화가를 비롯한 다방면의 명사들이 모이는 곳이 되었다. 그중 한 사람인 기 드 모파상은 1881년 「폴의 아내La Femme de Paul」라는 작품에서 그곳을 '레스토랑 그리용'이라는 이름으로 묘사하기도 했다.

르누아르가 메종 푸르네즈에서 매혹된 장면을 묘사한 여름 오후는 마네가 베르사유에서 비참하게 보낸 1881년 여름과 뚜렷한 대조를 이룬다. 불행히도 그 여름은 비가 많고 음산한 날씨였고, 그의 건강은 계속 나빠졌다. "의자는 필요 없소." 그는 어느 자리에서 의자를 권유받자 짜증스럽게 대꾸했다. "나는 장애인이 아

니니까."³ 하지만 그의 상태가 점점 악화되고 있다는 것은 주위 누구에게나 분명한 사실이었다.

그럼에도 마네는 마음속으로는 여전히 친구들을 반기는 낙천가였다. 미국 화가 제임스 맥닐 휘슬러도 그러한 친구 중 하나로, 당시 런던에 있던 그에게 마네는 자신의 친구인 수집가 테오도르 뒤레를 소개해주었다. 스케치를 하고 그림을 그리는 것이 점점 더 힘겨운 일이 되었지만, 그는 여전히 그 전 과정을 사랑했다. "다른 어떤 것보다도 그림 그리기를 사랑하지 않는다면 화가가 아니다"라고, 그는 그 힘든 몇 달 동안 한 친구에게 써 보냈다. "테크닉을 익히는 것만으로는 충분치 않으며, 감정적인 충동이 있어야만 한다"는 것이었다.⁴

물론 마네는 감정적 충동도 테크닉도 부족한 적이 없었지만, 그가 화가로 활동한 대부분의 기간 동안 그의 천재성은 거의 인정받지 못했다. 그러다 겨우 보수적인 화단으로부터 때늦은 경의의 표시를 받기 시작한 터였다. 그해 초에, 그는 계획을 바꾸어 앙리 로슈포르의 탈주를 그린 바다 그림 〈로슈포르의 탈주L'Évasion de Rochefort〉 대신 〈앙리 로슈포르의 초상화Portrait d'Henri Rochefort〉를 1881년 살롱전에 출품했다. 이것은 훌륭한 결정이었으니, 심사위원들이 로슈포르의(그리고 마네의) 정치적 입장에 적대적이었음에도 불구하고, 그 작품은 마네에게 마침내 메달을 안겨주었다.

인정은 다른 방면에서도 찾아왔다. 그해 가을, 시의주의자들이 압도적인 친親강베타 유권자들의 지지를 얻은 후 쥘 페리의 내각은 마지못해 사임했고, 마침내 강베타가 권좌에 올랐던 것이다. 강베타는 1881년 11월부터 이듬해 1월까지 잠깐 집권했지만, 마

네의 죽마고우 앙토냉 프루스트가 강베타의 미술부 장관이 되기에는 족한 시간이었다. 프루스트는 즉시 마네가 레지옹 도뇌르 훈장을 받도록 주선하여 마네를 기쁘게 했지만, 동시에 울적하게도 만들었다. 진작 그런 인정을 받았더라면 "내게 행운이 되었겠지만, 잃어버린 20년을 보상하기에는 너무 늦었습니다".[5] 그는 호의적인 비평가 에르네스트 셰노에게 써 보냈다.

~

앙토냉 프루스트가 미술부 장관으로 재직하던 짧은 기간 동안 도운 예술가는 마네만이 아니었다. 프루스트는 로댕의 가장 중요한 청동 작품인 〈세례 요한Saint Jean Baptiste〉(1878)을 국가에서 매입하게 함으로써 로댕의 경력을 크게 진작시켰다.

마네와 달리 로댕은 그런 공식적인 인정이 커다란 영향을 미칠 만한 시기에 있었다. 국가에서 〈청동시대〉에 이어 또다시 〈세례 요한〉을 사들였다는 사실은 그를 명성과 행운의 가도에 올려놓는 데 큰 힘이 되었다. 마네와 달리 로댕은 과묵한 성격이고 정치에도 무관심하여, 그를 도울 수 있고 실제로 도운 정치적 인사 중 아무에게서도 반감을 사지 않았다. 샹피뇔이 지적했듯이, 실로 로댕은 "자신에게 도움이 될 만한 사람들을 골라내는 재주가 있었다".[6]

그것은 다행한 일이었다. 로댕도 마네와 마찬가지로 자신의 예술적 비전에 대해서는 어떤 논란에서든 양보가 없었기 때문이다. 그는 주저 없이 인습에 도전했고, 특히 자신이 혐오하는 지루한 작품들을 만들어내는 아카데미 조각가들에게 그러했다. 하지

만 일단 〈청동시대〉에 대한 논란이 지나가자 그 점은 그리 불리한 요소가 아니었으니, 그는 점점 더 파리 사교계의 가장 중요한 인사들 ― 돈과 취향과 인맥을 가진 사람들 ― 과 어울리며 사귀게 되었기 때문이다. 그에게 설득된 후원자들은 이 불굴의 조각가가 계속하여 예술계의 고루한 인사들에게 충격을 주는 동안 더없이 귀중한 지원을 제공해주었다.

로댕이나 마네와 전혀 다른 성정의 인물이었던 드가는 그즈음 독설가로서 그에 걸맞은 명성을 얻은 터였다. 그 무렵 카페 게르부아를 대신하여 화가들의 가장 인기 있는 집합 장소로 떠오른 누벨-아텐(피갈 광장)에서 장광설을 늘어놓으며, 드가는 갈고닦은 논평과 경구로 동료들을 질타하곤 했다. 작가이자 시인인 폴 발레리에 따르면, 드가는 "재기가 번득이는" 그리고 "참을 수 없는" 인물이요, "위트와 명랑함과 공포를 흩뿌리는" 가차 없는 이야기꾼이었다.[7] 에드몽 드 공쿠르도 이에 동의했지만, 전면 공격 모드인 드가를 그 나름의 독특한 방식으로 즐겼던 것 같다. 1881년, 공통의 친구들과 저녁 식사를 한 뒤 공쿠르는 이렇게 썼다. "그 위선자가 친구들의 저녁 식사를 먹어치우면서 자신을 대접하는 사람의 심장에 수천 개의 가시를 들이박는 것을 구경하기란 참으로 흥미진진한 노릇이다. 그는 그 모든 것을 더없이 악의적인 솜씨로 해치운다."[8]

그것은 아마도 드가가 신사 예술가로서의 자기 지위를 그토록 뜻하지 않게 앗아 간 세상에 대해 받아치는 방식이었는지도 모른다. 그는 자신의 지위 변화에 결코 적응하지 못했고, 선불로 주문받은 일을 마치는 것을 특히 힘들어했다. 그가 보기에 그것은 문

제의 작품을 상품 수준으로 격하시키는 거래였기 때문이다. 경제적 불확실성은 그의 곤경을 악화시키기만 했다. 점차 많은 수집가들이 그의 그림을 사게 되었지만, 그는 여전히 재정적 어려움에 대해 불평했다. 아마도 드가는 자신이 말하는 것보다는 형편이 나았을 테지만, 그래도 경제의 예측 불가능성은 그 기간 동안 프랑스 전역에서 사람들을 불안하게 하는 아주 현실적인 요소였다.

정부의 공공사업들이 경제에 미친 부양 효과는 실제적이기는 했지만 일시적인 것으로 1882년 초까지밖에 가지 않았다. 연초가 되자 고공 행진을 하던 상업은행 위니옹 제네랄의 도산과 함께 경제가 극적으로 주저앉았다.

1878년 프랑스 금융업계에 등장한 위니옹 제네랄은 왕정파와 가톨릭 교직자를 포함하는 가톨릭 우익을 위한 투자 사업으로 시작되었다. 프랑스에서 가톨릭교회가 수세에 몰리고 세속주의가 득세하는 데서, 가톨릭 신도였던 외젠 봉투는 투자로 수렴될 만한 필요와 기회를 포착했고, 그런 사업은 그 존재 자체로 현행 은행 구조에 하나의 도전이 되리라 믿었다. 노골적으로 드러낸 이 은행의 목적은 "가톨릭의 재정적 힘을 단결시키는 것으로 (……) 현재 그 힘은 그들의 신앙과 이해관계에 적이 되는 자들의 손에 전적으로 맡겨져 있다"는 것이었다.[9] 또한 여기서 적들이란, 또 다른 진술이 명백히 하는바, 유대인들과 프로테스탄트들이었다.

엔지니어 출신인 봉투는 로트실트의 프랑스 및 오스트리아 철도 사업에서 책임 있는 직위들을 거쳐 오스트리아의 주요 노선인

쥐트반Südbahn의 총감독이 되었다. 이런 직장들에서는 매니저로서 역량을 발휘했지만, 위니옹 제네랄의 키를 잡은 그는 당시의 무모한 투자에 가열히 뛰어들었다. 큰 포부를 가지고서, 그는 위니옹 제네랄을 국내 최대의 금융기관으로 만드는 것을 목표로 삼았고, 그에 따라 자본을 부풀렸다.

처음에 위니옹 제네랄의 성공은 만족스러울 만큼 고공 행진을 이어갔고, 주가가 치솟았다. 하지만 워낙 불안정한 시절이라, 1882년 1월에는 주식시장이 급락하면서 위니옹 제네랄을 끌고 들어갔다. 재난은 전국으로 파급되어 부유층은 물론이고 상인, 장인, 하인, 농부들의 평생 저축까지 거덜내고 말았다. 위니옹 제네랄 건물 밖에는 조금이라도 되찾아보려는 희망으로 온종일 사람들이 길게 줄 서 있었지만 아무 소용이 없었다.《르 피가로》에 따르면, "모든 것을 잃어버린 이 사람들의 절망은 보기에도 딱하다. 그중에는 사제도 많이 있었고, 많은 여자들이 울고 있었다".[10]

주가 폭락의 여파는 전국적으로 퍼져나갔고, 특히 노동자 계층에서 불만이 터져 나왔다. 이들은 현 사태와 뒤따르는 재정적 재난에 대해 정부를 비난했는데, 그 불만에는 좀 더 깊고 악의적인 감정도 섞여 있었으니, 사태의 책임을 유대인 은행가들에게 돌리려는 것이었다. 성난 투자자들은 유대인들이 위니옹 제네랄을 망하게 하기로 획책했다고 주장했다. 5년형을 선고받고 징역을 피하기 위해 스페인으로 도주한 봉투 역시 결국 돌아와서는 위니옹 제네랄의 도산에 대해 유대인(과 프리메이슨)을 비난하는 책을 썼다.

사실 로트실트가와 다른 은행들은 시장 붕괴를 막기 위해 봉

투에게 자금을 빌려준 터였지만, 프랑스 전역의 대다수 사람들은 그런 사실을 믿으려 하지 않았다. 이해 불가능한 사태와 자신들을 파산시킨 금융 제도의 힘 앞에 위협을 느낀 그들은 희생양을 원했고, 자신들이 수 세기 동안 돈 다루는 일을 떠맡겨왔던 사람들에게서 그 희생양을 찾았다. 반유대주의라는 이 악의적인 잡초가, 특히 어려운 시절이 되면 다시금 나타나 번지리라는 것도 놀라운 일이 아니다.

몽테스큐의 황금 거북

1882

1882년 6월, 에드몽 드 공쿠르는 로베르 드 몽테스큐라는 시인이자 심미가에 대해 흥미로운 이야기를 들었다. 공쿠르의 정보원에 따르면, 몽테스큐 백작은 자신의 양탄자에 싫증이 나서 뭔가 이색적인 것, 바라기는 움직이는 어떤 것을 원했다고 한다. 기발한 아이디어가 떠오른 그는 서둘러 팔레 루아얄에 줄지은 상점들로 달려가, 거기서 거북이를 한 마리 샀다. 이것이 일시적인 재미를 주기는 했지만, 몽테스큐는 거북의 둔함에 싫증이 나서 그 등껍질에 도금을 했다. 그것이 또 한동안 기분 전환이 되었지만, 또 얼마 안 가 몽테스큐는 거북을 보석상에 가져가 그 등껍질 마디마디에 토파즈를 박아 넣게 했다. 아마도 이블린 워의 『다시 찾은 브라이즈헤드 *Brideshead Revisited*』(1945)에 나오는 다이아몬드 박은 거북에 발상을 제공했을 이 작업도 부분적인 성공에 불과했다. 보석 박은 거북은 흥미로운 기분 전환거리였지만, 아마도 그 장식 때문인지 금방 죽어버렸던 것이다.

몽테스큐는 장식에 관한 한 얼뜨기가 아니었으니, 공쿠르를 방문할 때는 스코틀랜드 타탄체크 차림이었다. 그는 기분에 따라 자주 옷차림을 바꾸었는데, 그 기분들이 아주 이색적인 방향으로 그를 이끌기도 했다. 처음 만난 날 그는 공쿠르에게 꽤나 별나지만 완벽한 귀족으로 보였다. 철저한 속물이었던 공쿠르는 귀족이라면 (물론 그 자신을 포함하여) 무조건 환영이었고, 몽테스큐의 극단적인 가식에도 불구하고 그와 친구가 되었다. 때가 되면 몽테스큐는 마르셀 프루스트가 창조한 퇴폐적인 심미가 샤를뤼스 남작에도 영감을 주게 될 터였다.

～

몽테스큐를 만나고 몇 달 후에, 에드몽 드 공쿠르는 친애하는 마틸드 보나파르트 공녀(나폴레옹 보나파르트의 질녀)를 대동하고 찰스 프레더릭 워스를 방문했다. 워스는 제2제정 동안 파리 패션을 지배한 인물로 파리의 의류 제조를 단순한 사업이 아닌 높이 평가되는 패션 예술, 이른바 오트 쿠튀르haute couture로 변모시킨 인물이었다. 그는 외제니 황후의 의상을 담당했었고, 제3공화국이 들어선 뒤에도 여전히 파리에서 손꼽히는 부유한 여성들의 의상을 도맡고 있었다. 공쿠르의 벗 마틸드 공녀도 그런 여성 중 한 사람이었다.

공쿠르는 불로뉴 숲에서 센강 바로 건너편인 퓌토에 자리 잡은 워스의 집을 보고 싶어 했다. 여기서 그는 워스가 수집한 수천 점의 도자기와 도처에 — 심지어 의자 등받이에까지 — 드리워진 수정 구슬들에 길을 잃고 말았다. 그 집은 악몽이었다고, 공쿠르는

일기에 적었다. "기괴한 요정의 궁전에 다녀오기나 한 듯이 얼떨 떨한 기분으로 돌아오게 된다."[1] 아이러니하게도 워스는 자신의 특이한 창작물을 별로 즐기지 못했던 것 같다. 공쿠르에 따르면, 그 불쌍한 남자는 자신이 온종일 옷 입히던 귀부인들이 휘감고 다니던 향기의 구름에서 두통을 얻은 나머지 지칠 대로 지쳐 있었다니 말이다.

～

1882년의 주가 대폭락 이후에도 여전히 찰스 프레더릭 워스의 고객이었던 옷 잘 입는 여성들 대다수는 파리의 새 오페라극장에 노상 출입하곤 했다. 몽테스큐 백작 같은 댄디들 역시 오페라에 모여들었다. 오페라의 건축자였던 샤를 가르니에 또한 초라한 출신에도 불구하고 남들 못지않게 우아한 차림으로 자주 모습을 보이곤 했다. 좌안에서 수레바퀴 만드는 일을 하던 아버지에게서 태어난 가르니에는 — 로댕과 마찬가지로 — 파리의 에콜 그라튀드 데생에서 예술 경력을 시작했다. 하지만 로댕과 달리 가르니에는 에콜 데 보자르에 합격했고, 거기서 로마대상*을 거머쥐었다. 화려하게 출발한 경력이 중도에 뒤처지기 시작했지만, 가르니에는 뜻하지 않게 파리의 새 오페라극장 설계 공모전에 당선되었다. 이제 극장이 개관한 지 여러 해 후에도 그는 여전히 자신의 오페라극장에 나타났는데, 그가 좋아하는 자리는 주±계단의 오

*
프랑스 아카데미 데 보자르에서 주는 상으로, 수상자는 3-5년간 로마에 있는 예술 교육 기관인 빌라 메디치에 머물며 공부할 수 있는 기회와 장학금을 받는다.

른쪽 두 번째 단이었다. 거기서 그는 끊임없이 펼쳐지는 쇼를 구경할 수 있었다.

그 쇼란 바닥을 휩쓰는 치맛자락과 번쩍이는 보석들이 연주회장이라는, 붉은 벨벳을 두른 성역으로 연이어 들어가는 광경이었다. 그 자리에서는 무대 위의 공연보다도 청중의 서로서로에 대한 관심이 훨씬 더 중요했다. 누가 누구와 함께 왔는지, 무엇을 입었는지 등등이 초미의 관심사였다. 부유한 남성들에게는 무대 뒤도 그 못지않은 관심거리로, 예술사가 로버트 허버트에 따르면, 그들은 "발레리나들을 일종의 사냥감으로 취급했다".[2]

실크해트에 오페라 케이프를 두른 이 남성들은 무대의 측량과 분장실에서, 그리고 무대 바로 뒤의 화려하게 장식된 무용 연습실에서도 자신들의 영역권을 행사했다. 공연 전후에 이 방―바닥이 무대와 정확히 같은 높이까지 위쪽을 향해 비스듬히 경사져 있는―은 어여쁜 어린 발레리나들로 가득 찼고, 그중 다수는 어머니를 동반하고 있었다. 노동자나 상인의 딸인 이 소녀들은 기꺼이 다리를 내보일 용의가 있었다(점잖은 부르주아 사회에서는 단연코 안 될 일이었다). 그녀들이 자신의 처지를 개선할 이 기회를 붙든 것은, 오페라 발레라는 일자리뿐 아니라 부유한 후원자를 만날 가능성도 기대해서였다. 어머니들은 그런 일에 충격을 받기는커녕 자기 딸을 위해 좋은 물주나, 좀 더 운이 좋다면 남편을 찾는 일에 기꺼이 동참했다.

드가는 이 세계에 매혹되어 많은 스케치와 그림을 그렸다. 그는 그 세계에 대해 눈곱만큼도 낭만적이지 않았으니, 그가 그린 발레리나들은 불거진 근육에 지치고 권태로운 모습으로 보인다.

그것은 고된 삶이었고, 그녀들의 얼굴과 늘어진 몸이 그 점을 보여준다. 그것은 또한 이중적인 삶으로, 연습과 공연을 마친 다음에는 후원자들을 즐겁게 할 일이 남아 있었다. 드가는 그런 소녀들을 그림의 모델로 삼았을 뿐 이성으로서의 관심을 가진 적은 없었던 것으로 보인다. 그보다 그는 그녀들의 삶에 대해, 그리고 그 주위를 맴돌며 소유욕을 보이는 나이 든 남성들에 대해 깊은 관심을 가지고 있었다. 이른바 '사자'라 불리던 이런 남자들은 때로는 의상을 고쳐주는 모습으로, 때로는 그저 지켜보는 모습으로 그의 그림에 거듭 등장한다.

드가는 무대 뒤에서 일어나는 일 전체를 냉소적인 거리를 두고 바라보았지만, 기수(그는 경주 장면을 그리기를 즐겼다)든 무희든 세탁부든 일하는 사람들에게 끌렸던 것이 분명하다. 그들 모두를 그는 자신이 혐오하던 부르주아적 가식 없이 바라보았다. 귀족층이 살던 동네에서 노동자 동네로 변해버린 마레 지구를 돌아본 후, 그는 한 친구에게 주민들의 활기와 우아함에 대해 써 보냈다. "아주 즐거운 동네더구먼."[3]

그즈음 드가는 단순히 부르주아 사회에서 물러난 이상으로 칩거하고 있었다. 쉰 번째 생일이 다가올 무렵에는 점점 더 은둔적인 사람이 되어갔다. 메리 카사트(그녀도 그처럼 독신이었다)와 친하게 지냈고 베르트 모리조는 늘 공손히 대했지만, 그는 남자든 여자든 다른 아무와도 친밀한 관계로 지냈던 것 같지 않다. 여성들에 대한 그의 신랄한 위트가 수년째 떠돌며 여성 혐오자라는 평판을 더한 터였다. 그가 편하게 드나들며 아이들에게 아저씨 노릇을 하는—그 아이들에게 그는 아주 헌신적이었다—가정도

더러 있기는 했다. 하지만 그런 특별한 예외들을 제외하고는, 그는 점점 더 자신의 껍질 속으로 파고들었다. 전기 작가들이 짐작했듯 그는 죽음이 두려웠는지도 모른다. 갈수록 나빠지는 시력이 그 신호였다. 아직 시간이 있는 동안 더 많은 그림을 그려야 한다는 압박도 분명 느끼고 있었을 것이다.

실제로 드가는 더 이상 젊지 않았고, 자신도 그 점을 날카롭게 의식하고 있었다. "난 아직 시간이 있다고 생각했는데," 하고 그는 쉰 번째 생일이 지난 지 얼마 안 되어 한 친구에게 써 보냈다. "그래서 내 모든 계획을 금고에 쌓아두고 그 열쇠를 가지고 다녔는데, 이제 보니 열쇠를 잃어버렸더군."⁴

～

1882년이 지나가는 동안 시간의 모래가 다해감을 느낀 것은 에두아르 마네도 마찬가지였다. "올해는 건강에 관한 한 내게 순조롭게 저물어간다고 할 수 없습니다." 1881년 말 베르트 모리조에게 보내는 편지에 그는 털어놓았다. "하지만 [의사는] 아직 희망의 여지가 있다고 생각하는 듯하고, 나도 그의 처방을 성실히 따르고 있습니다."⁵

봄 동안 그는 1882년 살롱전에 출품할 〈폴리-베르제르의 바Un bar aux Folies-Bergère〉와 여배우 잔 드마르시를 그린 〈봄Le Printemps〉을 완성했다. 그의 마지막 대작이 될 〈폴리-베르제르의 바〉를 완성하던 무렵, 친구들은 그를 보내기 아쉬운 듯 그의 스튜디오로 모여들곤 했다. 그가 더 이상 전처럼 카페에 가서 친구들과 어울릴 수 없었기 때문이다. 늦은 오후 그의 스튜디오는 너무나 붐벼서

화가 근처에는 앉을 자리도 찾기 어려웠다. 그의 하인이 음료를 내왔고, 마네는 지치면 낮은 소파에 길게 드러누워 방금 그린 것을 응시했다. "좋아, 아주 좋아!" 그는 기분 좋게 말하곤 했고, 그러면 친구들은 살롱전의 성난 심사위원들이 그의 작품을 거부하는 흉내를 냈다.

하지만 그즈음 마네는 자신이 여전히 화단의 전통주의자들 사이에 불러일으키는 반발에 별반 신경을 쓰지 않게 되었던 것 같다. 그는 파리 외곽 뢰에유에서 여름을 보냈고, 자신의 병에 대해 떠돌기 시작하는 언론의 소문들을 반박하려 했다. 하지만 일정을 앞당겨 뢰에유에서 돌아온 후에는 유언장을 작성했다. 그러고는 1883년 살롱전에 출품할 작품을 위해 캔버스들과 씨름했으나 힘에 부쳐 그것들을 완성할 수 없었다. 그의 붓이 "말을 듣지 않았다"라고 훗날 한 친구가 회고했으니, 그것이 무엇보다도 괴로운 일이었다.[6]

1882년 초 어느 때인가, 마네는 방금 피사로에게 다녀왔다며 베르트 모리조에게 편지를 썼다. 피사로로부터 다가오는 인상파 전시회, 그러니까 일곱 번째 그룹전을 놓고 벌어진 소동에 대해 소상히 들었다고 그는 전했다. 사연인즉슨, 그 전해 11월부터 전시회를 위해 준비해온 드가가 이번에도 새로운 화가들을 영입하려는 데 대해 카유보트, 모네, 르누아르, 시슬레 등이 또다시 반대하고 있다는 것이었다.

그 시점에 인상파 화가들의 충실한 화상 뒤랑-뤼엘이 끼어들

었다. 탄탄한 경제를 전망하며 그는 또다시 모네, 피사로, 르누아르, 시슬레 등의 그림을 사들이기 시작한 터였다. 그런데 1882년의 주가 대폭락, 특히 위니옹 제네랄(이곳에서 그는 대출을 많이 받았다)의 도산 때문에, 그는 자신이 점점 더 많이 소장하게 된 인상파 작품들을 갑자기 팔아야 할 처지에 몰렸다. 3월로 예정된 다음 인상파 전시회의 참가 여부를 놓고 망설이는 모네와 르누아르에게, 뒤랑-뤼엘은 그들이 참가하든 하지 않든 간에 자기는 그 전시회와 나란히 자신의 소장품을 전시하겠다고 말했다. 모네는 기꺼이 협조하겠노라고, 그동안 뒤랑-뤼엘이 인상파 화가들을 위해 해준 일을 생각하여 그 그림들이 팔리도록 미력이나마 돕겠다고 대답했다. 하지만 단 한 가지 조건은, 르누아르도 동의하는 한에서 그렇게 하겠다는 것이었다. 그런데 르누아르는 자기도 기꺼이 동참하겠지만, 단 전시에 참가하는 화가가 모네, 시슬레, 모리조, 피사로로 국한될 때에만 그렇게 하겠다고 대답했다.

이 명단에서 명백히 누락된 것은 드가였다. 전시를 단 일주일 앞두고 드가가 빠졌고, 그러자 메리 카사트를 비롯한 드가 진영의 다른 화가들이 그 뒤를 따랐다. 하지만 시슬레, 모네, 르누아르가 돌아와 지난날처럼 전시회를 열었고, 카유보트, 고갱, 피사로, 모리조가 동참했다. 당시 남편 외젠과 아픈 딸 쥘리와 함께 니스에 가 있던 모리조는 외젠을 파리로 보내 전시회를 준비해야 했다.

늘 그랬듯이 모리조는 앞에 나서지 않았다. 남편과 시숙의 거듭되는 격려에도 불구하고 그녀는 여전히 자신이 없었다. 다시금 남편의 격려를 받고서, 그녀는 그의 최근 편지들을 즐겁게 읽어 보았다며 이렇게 답했다. "당신의 격려 덕분에 전시회에 출품하

게 되었어요. 나로서는 우스꽝스러울 뿐이라고 생각했지만." 그녀는 《르 피가로》의 알베르 볼프를 위시한 비평가들로부터 동료들을 지키기에도 열심이었다. 그래서 《르 피가로》의 해당 호에 대해 잉크 한 병을 다 쓸 정도였다며, 그 결과 "볼프의 글은 마땅한 대접만을 받았다"라고 사뭇 즐거운 듯 알리고 있다.[7]

~

"최근의 금융 사태로 인해 모두 무일푼이 된 것 같습니다." 에두아르 마네는 주가 대폭락 직후 모리조에게 써 보냈다. "그럼도그 여파를 겪고 있고요."[8]

대폭락 직후에 열린 인상파 화가들의 일곱 번째 전시회는 처음으로 비평가들의(볼프는 제외하고) 호의적인 반응을 얻기는 했으나, 재정적으로는 결과가 좋지 않았다. 처음에는 방문객이 모여들었지만, 점점 발길이 끊어져 결국 적자를 내고 말았다.

놀랄 일도 아니었다. 대폭락에 뒤이은 몇 차례의 격변이 경제전반에 파란을 일으켰기 때문이다. 프랑스 은행 제도 자체가 재정비에 들어가 상업은행과 저축은행 사이에 굳건한 장벽이 세워졌다. 크레디 리오네가 보수적 경영으로 유명한 저축은행이 된것도 그때였다.

크레디 리오네 같은 은행들은 살아남았지만, 강베타 내각은 그러지 못했다. 겨우 67일 만에 그는 사임하지 않을 수 없었다. 강베타 자신도 살아남지 못했으니, 그해 말 그는 총상을 입고 죽었다. 당시 함께 있던 애인의 말에 따르면(실제로 그가 총상을 입은 방에 있지는 않았다) 자살이 아니라 사고였다. 그 모든 일에 다소

수수께끼 같은 분위기가 감돌기는 했어도 강베타는 당시 불과 마흔네 살로 아직 몇십 년 더 활약을 기대해도 좋은 나이였다. 하지만 그렇게 되지 못했다. 그의 장례식은 엄청난 애도의 무리를 불러 모았고, 행렬은 하원이 들어 있던 부르봉궁에서부터 페르라셰즈 묘지까지 이어졌다. 거기서 그는 평소 바라던 바대로 사제 없이, 축성되지 않은 무덤에 묻혔다.[9]

정치적 거물은 죽었어도 교회와 국가의 분리에 대한 그의 철석같은 주장은 살아남았다. 그해에 다른 프랑스 시민들도 그의 본보기를 따라 비종교적 장례를 치를 수 있게 하자는 법안이 상정되었다(실제로 통과된 것은 1887년이었다). 강베타가 보여준 강력한 본보기에 대해 이렇게 논평한 이도 있었다. "어제 가톨릭교회는 그 권력의 일부를 잃었다."[10]

~

1882년 여름, 사크레쾨르에 대한 반대는 지역 수준을 넘어 하원으로 퍼졌고, 하원에서는 조르주 클레망소가 공격을 지휘했다. 클레망소 역시 교회와 국가는 분리되어야 한다는 강한 신념을 가지고 있었으니, 1873년 사크레쾨르를 위해 만들어진 법은 프랑스 전체에 성심 공경을 강요하는 억지이며 "인간의 권리를 위해 싸웠고 여전히 싸우고 있는" 국민에 대한 모욕이라고 강력히 주장했다. 실제로 그 법은 대혁명에 대한, 클레망소의 표현에 따르면 "프랑스대혁명을 일으킨 데 대한" 보상으로 성심 공경을 국민에게 강요하도록 허용한 처사였다.[11]

정부는 이런 감정에 크게 엇박자를 낼 형편이 못 되었고, 그래

서 1873년 법에 대한 클레망소의 반대에 전면 동의한다고 선언했다. 하지만 문제가 있었으니, 기베르 대주교는 재빨리 그 점을 지적했다. 그것은 보상 문제였다. 만일 1873년 법을 번복하고 사크레쾨르 공사를 중단시킨다면 정부는 막대한 보상금을 치러야 할 터였다. 물론 법을 폐지하면 기베르와 그의 지지자들은 사실상 불가능해진 과업을 완수할 책임을 면하게 되겠지만, 아무도 기베르가 그 길을 택하리라고는 생각지 않았다. 클레망소와 급진적 공화파 동료들은 문제의 이런 측면을 전적으로 무시했다. 도대체 아무 보상도 할 필요가 없다는 것이 그들의 입장이었다. 사태의 책임은 왕정파와 그들의 골수 가톨릭 동지들에게 있었으며, (클레망소에 따르면) 뭔가 좀 더 타당한 조처를 취할 때였다.

클레망소의 연설이 길을 튼 덕분에 하원은 다수결로 1873년 법을 폐지하기로 했다. 하지만 사크레쾨르는 전혀 패배하지 않았으며, 사실상 유예를 얻게 되었다. 얄궂은 타이밍으로 1873년 법을 폐지하는 법안은 너무 늦게 통과되어 효력을 발휘하지 못했으며, 정부는 막대한 보상금이 요구될 것을 우려하여 조용히 조처를 서둘렀다.

사크레쾨르는 계속하여 올라가게 되었다. 하지만 클레망소와 그의 맹렬한 반교회적 동지들에게는 사태가 아직 끝난 것이 아니었다.

∼

그해에 하원이 튈르리궁을 철거하기로 투표한 데에는 공화주의뿐 아니라 돈도 작용했을 것이다. 튈르리궁의 시커먼 잔해는

70년이 넘도록 파리 중심부의 경관을 해치고 있었다. 한때 왕정파가 집권했을 때는 재건의 가능성도 있었건만, 이제 공화파가 득세한 데다가 경제 상황도 좋지 않아서 궁의 재건은 더 이상 가능한 선택지로 보이지 않았다.

하지만 그 못지않게 황량한 폐허가 된 시청사의 재건에 대해서는 이론의 여지가 없었고, 1882년에는 공사가 거의 완료되어 대국경일 전야인 7월 13일에 준공식을 하기로 예정되었다. 공화국 대통령이 행사를 주관하고, 관례대로 (빅토르 위고를 포함한) 귀빈들이 참석할 예정이었다. 더하여 그것을 진정 민주적인 행사로 만들기 위해, 그 밖에도 수천 명이 공식 만찬에 뒤이은 뷔페와 댄스에 초대되었다.

뷔페와 댄스에 최대한 긴 시간을 할당하기 위해 공식 만찬은 평소와는 달리 좀 이른 6시로 정해졌다. 몇 시간 전부터 그 입구에 큰 무리가 모여들어 (빅토르 위고를 포함한) 귀빈들이 도착하기를 기다렸다. 적절한 식사와 필수적인 연설이 있은 후 웨이터들이 뷔페를 준비할 수 있게끔 공식 만찬 참석자들은 가능한 한 신속히 해산하도록 권유되었고, 그리하여 막 도착할 군중을 위해 2천 개의 유리잔과 4천 개의 접시와 5천 장의 냅킨이 차려지기 시작했다.

9시에는 모든 것이 준비되었고, 분홍 티켓을 든 채 밖에서 기다리고 있던 행운의 2천 명을 향해 문이 열렸다. 이곳에 참석했거나 혹은 구경이라도 했던 사람이라면 결코 잊지 못할 굉장한 파티였다. 민주적으로 상인과 어부의 아낙까지 고루 섞인 군중이 뷔페 주위로 몰려들자 샴페인 병이 순식간에 동나고 샌드위치며 크림 케

이크가 공중을 날았다. 나중에 언론은 없어진 식기며 산더미처럼 쌓인 유리잔 조각과 영문을 알 수 없이 흔적을 감춘 2천 개의 엽궐련에 대해 유쾌하게 보도했다. 그러는 동안 바깥 발코니에서는 오페라극장의 가수들이 우렁차게 〈라 마르세예즈〉를 불러댔다.

신문 기사만으로는 그날 실제로 춤을 추는 것이 가능했는지 확실치 않지만, 그런 것은 문제도 되지 않았다. 거리의 민초를 대표하는 2천 명이 그 큰 행사에 입장할 권리를 얻었으며, 그들의 목쉰 열정으로 보건대 너무나 근사한 시간을 보냈던 것이다.

～

그런 신나는 일들이 있기는 했지만, 노동자계급의 삶은 힘들었고 점점 더 힘들어졌다. 실업률이 계속 증가했으며, 특히 파리의 실업률이 높아서 공화국에 대한 불만을 고조시키는 데 일역을 했다. 공화국은 자본가들의 손에 놀아나는 것만 같았다.

하지만 사회주의는, 이웃 나라 독일에서 급속히 전개되어간 것과는 달리, 그런 잠재적 가능성을 포착하는 데 느렸다. 코뮌 탄압과 그 지도자들의 해외 추방도 큰 요인이었지만 여러 급진적 그룹들 간의 분열이 더 심각한 요인이었다. 그 그룹들이 목표로 하는 것이 개혁인지 혁명인지에 대해서도 근본적인 차이가 있었을 뿐 아니라 개인들 간의 적개심마저 분열을 부채질했다.

루이즈 미셸은 이처럼 들끓는 판국에 곧장 뛰어들어 노동자와 실업자를 위해 열변을 토했다. 그녀는 경찰 여러 명이 한 사람을 구타했다고 증언한 후 경관 모욕죄로 투옥되기도 했다. "피고는 경관들을 모욕한 죄로 기소되었다." 판사가 말하자, 그녀는 "반대

로, 폭력과 모욕에 대해 고발해야 하는 건 우리"라고 맞섰다. "우리는 아주 평화로운 자들이었으니까." 첫 번째 증인은 경관으로, 그녀가 자신에게 "날로 먹는 양아치"라 했다고 증언했다. "거짓말"이라고 미셸은 힘차게 반박했다. "나는 '누군가 살해당했다'고 말했다"라고 그녀는 회고록에 썼다. "나는 비속어를 쓰지 않았으며 '날로 먹는' 같은 말은 내가 평소 쓰는 말도 아니다."[12] 하지만 법원은 그녀의 말을 믿지 않았으며, 2주 징역형을 선고했다. 구타당한 사람에게는 아무런 관심도 보이지 않은 채.

~

1882년, 일곱 살 난 모리스 라벨은 피아노 레슨을 받기 시작했다. 그는 스페인과의 접경 지역에 있는 작은 마을 시부르에서 태어났지만(그의 어머니는 바스크인으로, 첫아이를 고향에서 낳기를 원했다), 파리의 몽마르트르 자락, 피갈 지역에 있는 초라한 동네에서 자랐다.

그는 어머니를 몹시 사랑했다. 스페인어가 유창한 어머니는 아들의 어린 시절을 스페인의 옛이야기와 민속음악으로 채워주었다. 또한 그와 깊은 애정으로 맺어져 있던 아버지는 스위스인 토목 기사로, 나중에 스트라빈스키가 농담 삼아 모리스는 "완벽한 스위스 시계공"이라고 했던 것도 그 때문이다. 아버지 라벨은 스페인에서 철도 공사 일을 하다가 미래의 아내를 만났고, 모리스가 태어날 때쯤에는 파리 북서쪽 외곽 르발루아-페레의 자동차 공장에서 기술자로 일하고 있었다. 하지만 아버지 라벨은 그렇게 이공계 일을 하면서도 맏아들의 음악적 재능을 소홀히 보지 않았

으며, 실은 그 자신도 음악에 흥미가 많았던 터라 모리스와 그의 동생 에두아르가 음악적 재능을 키워나가도록 격려해주었다. 반면 모리스도 아버지의 기계에 대한 관심에 공감하여 일찍부터 공장을 좋아했고 "컨베이어 벨트와 경적과 망치 소리의 멋들어진 교향곡"에 열광하곤 했다.[13]

공장에 열광하고 르발루아-페레에 깊이 관여했던 또 다른 파리 사람은 다름 아닌 귀스타브 에펠로, 그의 유명한 작업장들도 그 지역에 있었다. 에펠은 오래전부터 작업장에서 가까운 파리 북서쪽에 살았으며, 몽소 지역으로 이사한 것도 좀 더 좋은 동네로 옮기되 자유의 여신상이 올라가고 있던 가제 & 고티에사의 작업장에서 가까운 곳에 살기 위해서였다.[14]

르발루아-페레 지역은 변두리의 불모지에서 급속히 고급화하여 가제 & 고티에사의 주물공장 같은 공장들이 차츰 밀려나는 형편이었다. 자유의 여신상이 계속 올라가 그 머리가 지붕들 너머로 놀랍게 솟아오를 무렵, 몽소 지역의 작업장 시절은 이미 끝나가고 있었다. 그 대신 금융가들의 네오르네상스풍 저택들과 그들의 애인인 고급 창부들을 위한 호화로운 거처들이 들어섰으니, 그중 한 사람인 발테스 드 라 비뉴는 말제르브 대로 98번지에서 손님들을 맞이하고 있었다.

아직 콩세르바투아르 학생이던 드뷔시도 몽소 지역에 자주 드나들었으니, 콩스탕티노플가의 마담 마리-블랑슈 바니에를 방문하기 위해서였다. 그는 가창 수업에서 반주를 하다가 그녀를 만났다. 마담 바니에는 30대 초반의 우아한 갈색 머리 여성으로 목소리가 아름다워서, 드뷔시는 그녀를 위해 스무 곡 이상의 노래

209

를 작곡했고 어떤 노래에는 열정적인 헌사를 곁들이기도 했다. 그녀의 남편 외젠 바니에는 성공한 건설업자로 극도로 너그러웠거나 아니면 극도로 둔감했던 듯하다. 드뷔시가 자기 아내에게 구애하는 것을 묵인했을 뿐 아니라 젊은 음악가에게 사뭇 부성적인 우정을 베풀었으니 말이다. 바니에 부부는 드뷔시에게 자신들의 집 5층을 내주고 피아노를 갖다놓아 언제든 거기서 연습하고 작곡할 수 있게 해주었다. 드뷔시가 거의 날마다 콩스탕티노플가에 갔던 것도 무리가 아니다.

나중에 〈펠레아스와 멜리장드Pelléas et Mélisande〉를 작곡할 무렵 드뷔시는 아예 몽소 지역으로 이사했다. 콩스탕티노플가에서 멀지 않은 카르디네가 58번지(17구)였다. 하지만 그즈음 그는 결혼한 몸이었고, 바니에 부인은 기억 속으로 사라진 지 오래였다.

~

1882년, 열 살 난 미시아 고뎁스카는 몽소 공원 근처 프로니가의 위용 있는 저택으로 이사한 가족을 한 달에 한 번 방문하도록 허락받았다. 열 살 나이에 이미 재능 있는 피아니스트였던 미시아는 장차 미시아 세르트라는 이름으로 파리의 대표적 예술 후원자 중 한 사람이 될 터이지만, 당시에는 성심 수도원의 학교에 갇힌 처지라 그저 달아날 궁리뿐이었다.

수년 뒤, 그 학교가 들어 있던 건물 ― 바렌가(7구)의 비롱관館 ― 을 알게 된 로댕은 대번에 반해서 그곳에 근사한 스튜디오를 차렸고, 나중에 그 아름다운 저택에는 로댕 미술관이 들어서게 된다. 하지만 미시아가 그곳 학생이던 시절, 성심 수도원의 수

녀들은 건물을 엄격한 기숙학교로 꾸며놓아 사치한 구석이라고는 찾아볼 수 없었으며, 온수나 난방 설비조차 되어 있지 않았다. 미시아는 호화로운 것을 사랑했고 천성적으로 자유분방하여 학교의 엄격한 훈육에 반발하며 매달 집에 돌아가기만을 고대했다. 그녀의 부모가 다정하게 환대해주어서가 아니라―그들은 그럴 만한 사람들이 아니었다―그 풍요로운 저택의 안락함을 사랑했기 때문이었다. 그곳에서 그녀는 트롱프뢰유 천장들과 고풍스러운 타피스리, 청동 가스등과 종려나무 화분 같은 것들에 둘러싸여 몇 시간이고 피아노를 칠 수도 있었고, 온실에서 실컷 책을 읽거나 자신의 망아지를 타고 정원을 돌아다닐 수도 있었다.

거리는 멀지 않았지만, 센강 바로 건너편의 감옥 같은 학교와는 완전히 딴 세상이었다.

~

그 무렵에는 다른 사람들, 특히 성공한 작가나 예술가들도 몽소 지역으로 모여들고 있었다. 그중에는 사라 베르나르(포르티니가 35/37번지)와 뒤마 페르도 있었다. 뒤마 페르의 마지막 주소는 몽소 공원 바로 바깥인 말제르브 대로 107번지였고, 아들인 뒤마 피스도 근처 빌리에로 98번지에 살고 있었다. 그래서 후일 이 세 사람 모두를 위한 기념비가 그 세 주소지의 한복판인 말제르브 광장(오늘날의 제네랄-카트루 광장)에 세워지게 된다.

뒤마 피스는 자신의 기념비에 대해서는 생각지도 못한 채 1883년 아버지의 기념비 제막식에 참석했다. 뒤마와 나이를 불문한 그의 독자들―『몽테 크리스토 백작』에 빠져든 학생과 노동자

와 젊은 아가씨 — 에게 바치는, 그리고 맞은편의 늠름한 다르타냥이 함께한 기념비였다. 그 꼭대기에서는 미소 띤 뒤마의 조각상이 특유의 상냥한 눈길로 세상을 바라보고 있었다. 아버지 뒤마가 세상을 떠날 때쯤에는 부자 관계가 다소 껄끄러웠지만, 그로부터 10년도 더 지난 그즈음 뒤마 피스는 눈물이 나도록 감동했다.

그 후로 그는 그 조각상 앞을 지날 때마다, 이제는 그 자신도 한 몫의 문인이 되어 있었지만, 마치 아버지와 단둘뿐인 양 "안녕, 아빠"라고 각별한 인사를 건네곤 했다.

그러면 뒤마 페르는 항상 따뜻한 미소로 답해주는 것이었다.

12

장례의 해

1883

1880년대 초에, 파리 사람들은 하루를 지내는 동안 도시 곳곳에서 공사판이 벌어진 광경을 꽤 자주 만나게 되었을 것이다. 오스만 남작의 파리 개조 작업이 계속되는 한편 10년 전의 참화 이후 전반적인 복구 사업이 시행되어왔기 때문이다.

만일 유심히 볼 여유가 있었다면, 공사판의 일꾼들 사이에서 날카로운 얼굴에 염소수염을 기르고 실크해트를 쓴 작은 남자가 눈에 띄었을 것이다. 이 까다로워 보이는 구경꾼의 이름은 테오도르 바케르로, 지켜보고 기다리는 데는 이골이 난 듯, 파헤친 공사판에서 고대 유물이 나오면 재빨리 낚아챌 태세였다. 제2제정 때 파리시의 공사 감독관으로 경력을 시작한 바케르는 시 역사과의 검사관이 되었고, 이제는 얼마 전에 문을 연 시립 박물관(오늘날의 카르나발레 박물관)의 보조 큐레이터로 일하고 있었다.

바케르는 엔지니어가 되려다 건축가가 된 사람으로, 책상물림 역사가가 아니었다. 그는 파리 역사를 복구하는 일에 열정을 갖

고 있었고, 그렇게 할 수 있는 유일한 길은 과거의 구체적인 흔적을 가능한 한 많이 수집하는 것이라고 믿었다. 운 좋게도 그가 연구 조사를 시작한 것은 파리에 오스만 남작의 주도로 상당한 굴착 공사가 진행되던 시절이었다. 바케르는 호기심 덕분에 평생의 집념을 발견했으니, 바로 파리의 고고학이었다.

파리에 인간이 살기 시작한 것은 바케르가 상상했던 것보다 훨씬 이전인 신석기시대로 거슬러 올라간다. 하지만 그가 연구를 시작했을 때는 그 옛날 일어났던 일에 대해 제대로 아는 사람이 드물었다. 바케르가 관심을 가졌던 시대는 2천여 년 전, 센강 둑에 켈트족의 어촌들이 생겨나면서 시작되었다. 로마인들은 그 어촌들이 있던 곳에 '루테티아'라는 이름의 도시를 건설했고, 오늘날의 시테섬에 사원과 행정 건물들을 지었으며, 오늘날 생트주느비에브 언덕으로 알려진 좌안의 언덕 위에는 중앙난방이 되는 주택들도 지었다. 루테티아는 광장과 원형극장과 곳곳의 공공 목욕장, 그리고 수로와 잘 정비된 도로망을 갖춘 도시였다.

루테티아는 서기 3세기 말까지 번성했으나, 그즈음부터 야만인들이 제국의 변경을 침입하기 시작했다. 5세기 말, 제국의 서쪽 지역이 붕괴되었고 루테티아는 게르만의 프랑크족의 지배하에 들어가 (그 켈트족 건설자들, 즉 '파리지'족의 이름을 따라) '파리'라는 이름으로 알려지면서 조출하게나마 건재했다. 그러다 9세기에 바이킹족이 쳐들어와 지나간 자리마다 초토를 만들어놓았다.

파리는 12세기에 거의 기적적으로 회생하기 시작했지만, 그즈음 갈리아-로마 시절의 역사는 잊힌 지 오래였다. 1711년에 일

꾼들이 노트르담 대성당의 성가대석 아래서 발견한 다섯 개의 큰 돌덩이는 로마 신 주피터에게 바쳐진 것이며 티베리우스 황제 재위 시절의 것으로 밝혀져 세상을 놀라게 했다.[1]

공사판에서마다 고대의 유물들이 계속 출토되었지만, 그것들을 수집하고 심지어 목록까지 작성하는 골동품상들조차 그것들을 어떻게 이해해야 할는지 제대로 알지 못했다. 좋은 의도에도 불구하고, 파리의 기원에 관한 역사는 뒤죽박죽이었다. 그러다 19세기 중엽에, 테오도르 바케르가 오스만 남작 주도하에 시행되고 있던 수많은 공사판들을 방문하기 시작했다. 물론 오스만은 미래 도시의 드넓은 대로와 탁 트인 경관을 꿈꾸고 있었고, 이를 위해 좁고 비뚤비뚤한 골목을 헐어내고 수많은 언덕들을 평평하게 밀었으며, 그러느라 수 세기 동안 켜켜이 쌓인 쓰레기와 흙을 파들어갔다. 바케르는 그 현장에서 일꾼들이 파내는 것들을 기록하고 보존했는데, 오스만의 사업 대부분이 파리 중심 지역, 그러니까 고대 루테티아의 바로 위에서 시행되었으므로 일꾼들이 파내는 유물들은 대부분은 갈리아-로마 시절의 것이었다. 그 결과 갈리아-로마 시절 파리의 윤곽이 1,500년 만에 처음으로 떠오르기 시작했다.

오스만의 불도저가 갈리아-로마 시대의 경기장, 즉 루테티아 경기장의 유적을 파내기 시작하자, 바케르는 (이미 수플로가 근처에서 포룸의 유적을 확인한 것을 비롯하여 많은 성과를 거두고 있던 터라) 자신의 목록에 경기장을 추가하려 애썼다. 하지만 오스만은 고대를 위해 현대를 희생시킬 마음이 없었다. 대중의 항의에도 불구하고 시의회는 경기장 유적을 헐어버리는 데 동의했

고, 한술 더 떠 그 자리에 버스 정거장 설치를 허가하기까지 했다.

그러던 중 1883년 몽주가의 공사판에서 경기장의 다른 부분이 발견되었다. 빅토르 위고의 열정적인 글에 고무된 대중은 사면초가에 몰린 경기장을 보존하기 위해 단결했다. 이번에는 시의회도 우호적인 반응을 보여, 그 터를 사적지로 지정했다. 이제 소중한 과거의 잔해를 파내는 작업이 시작되었고, 다들 아를의 장대한 로마 시대 경기장에 견줄 만한 영광스러운 결과를 기대하고 있었다. 하지만 실상 루테티아 경기장은 전혀 그럴 만한 것이 못 되었으니, 그 구조물의 너무 많은 부분이 소실된 후였기 때문이다. 게다가 없어진 부분을 복원하는 데 수십 년은 걸리리라는 전망이 복구 사업을 한층 교착에 빠뜨렸다.

마침내 경기장 복원은 완수되었지만, 아무도 거들떠보지 않는 것이 되고 말았다. 한동안 장안의 쟁점이었다가 사실상 잊히고 만 루테티아 경기장은 결국 공원이 되었다. 파리의 과거사에서 잘 알려지지 않은 부분을 찾는 사람이라면 5구의 조용한 구석(몽주가와 나바르가가 만나는 곳)에서 그것을 발견할 수 있을 것이다.

～

1883년은 장례의 해였다. 우선 1월에는 강베타의 성대한 장례식이 있었다. 5월에는 빅토르 위고의 헌신적인 애인이었던 쥘리에트 드루에가 죽었는데, 위고는 너무나 상심한 나머지 장례식에도 참석하지 못했다. 그사이에 에두아르 마네도 세상을 떠났다.

마지막 몇 달 동안 마네는 작은 파스텔 초상화나 어쩌다 꽃과 과일의 정물을 그리는 일 말고는 아무것도 할 수 없게 되었으며,

3월 1일 화병에 담긴 꽃을 그린 것이 마지막 그림이 되었다. 괴저가 일어난 다리를 절단해서라도 생명을 구하려 했으나 그런 시도도 수포로 돌아가고, 그는 1883년 4월 30일, 51세의 나이로 세상을 떠났다. 그 직후 베르트 모리조는 언니에게 보내는 편지에, 죽기 직전의 그를 방문했던 일에 대해 썼다. 그녀는 괴로워하는 기색이 역력한 그의 모습이나 오랜 우정이 이제 곧 끝나고 말리라는 사실 앞에 망연자실했다. "거의 온몸으로 드러나는 그 괴로움에 더하여 에두아르와 나의 오랜 우정을 생각해봐. 젊은 날 전체가 갑자기 끝나버린 것 같은 느낌을. 그러면 내 마음이 어땠을지 이해할 수 있을 거야."[2]

마네의 상여를 멘 이들 중에는 그의 두 절친한 친구 앙토냉 프루스트와 테오도르 뒤레 외에 에밀 졸라와 클로드 모네도 있었다. 드가는 상여는 메지 않았지만, 파시 묘지까지 장례 행렬을 따라갔다. 마네는 생전에 그 매력과 위트와 우아함이 두드러진 나머지 예술적 천재성은 가려진 감이 없지 않았다. 그의 친구 중에서도, 가령 졸라는 마네가 "무엇인가를 찾고 있었으니 (……) 좀 더 재능이 있는 사람이라면 발견했을 터"라고 했고, 《르 피가로》의 비평가 알베르 볼프 역시 그 비슷하게 어중간한 찬사로 "장차 마네가 인정받게 될 가치는 그가 성취한 것보다 시도한 것에 있게 될 터이다"라고 했다. 하지만 마네의 관을 따라 묘지까지 갔던 드가만은 다른 결론을 내렸다. "그는 우리가 생각했던 것보다 더 훌륭했다."[3]

장례를 마친 후, 마네의 어머니는 베르트와 외젠의 집에 와서 살게 되었다. 베르트 모리조는 시어머니와 편한 사이가 못 되었고, 특히 마담 마네가 모리조의 그림 그리는 일에 대해 마뜩잖은 감정을 숨기지 않았기 때문에 더욱 그러했다. 마담 마네는, 여자도 소일거리로 그림을 그릴 수는 있지만 그것이 가족에 대한—요는 시어머니에 대한—헌신을 방해해서는 안 된다는 생각이었다. 모리조로서는 시어머니 주위를 맴돌 시간도 그럴 마음도 없었고, 떨어져 지내는 동안 시어머니 편에서 기대하는 대로 날마다 편지를 쓰지도 않았기 때문에, 긴 결혼 생활 동안 그들 사이에는 여러 가지 불편한 감정들이 쌓인 터였다. 마담 마네는 쥘리가 태어나자 기뻐했고 아이는 유일한 손주가 되었지만, 그럼에도 고부간에는 긴장과 오해가 잠재해 있었으니, 그 주된 이유는 모리조가 그림 그리는 일을 최우선으로 삼고 시간을 쏟는다는 것이었다.

모리조는 점차 화가로서 인정을 받기 시작하면서 다른 가족들과도 어려움을 겪었다. 남동생 티뷔르스는(그는 아무 일에도 그다지 성공하지 못했다) 그녀가 쥘리를 제대로 돌보지 않는다고 비난했는데, 이 부당한 비난은 모리조의 마음을 몹시 상하게 했고, 아마 그렇게 의도된 비난이었을 것이다. 또 그리 친하지 않았던 큰언니 이브는 자신과 그녀 사이에 "얼음 같은 장벽"이 있다고 불평했고, 가장 친하게 지낸 언니 에드마까지도 전에는 그렇게 가까웠는데 사이가 멀어지는 것을 불만스러워했다. 대체로 그 모

든 불만은 베르트가 점점 더 많은 시간을 바쳐 그림에 몰입하게 된 결과였다. 전에 없던 방식으로 자신을 표현하는 일에 골몰하는 한편 아이를 키우고 살림을 하고 아내 역할까지 한다는 것은 모리조에게 엄청난 부담이었다. 세상의 가치관은 가족과 친구가 우선이라고 끊임없이 말했고 그녀도 그 점을 인정하려 했지만, 친구와 가족이 찾아올 때마다 그림 그리기를 멈추기는 힘들었다.

시간적 여유가 없는 것 외에, 모리조가 가족이나 오랜 친구들로부터 멀어진 데는 또 다른 요인도 있었다. 그런 오랜 친구나 심지어 가족 중에 그녀와 관심사를 공유할 수 있는 이들은 점점 드물어졌던 것이다. 아마 그녀는 그런 공감의 결여를 전부터도 본능적으로 느끼고 있었고, 그것이 그녀의 과묵한 성격을 만들어낸 요소 중 하나였는지도 모른다(그녀가 10대였을 때도, 아버지는 그녀가 "비밀이 많다"고 하면서 언니 이브에게 "베르트의 소소한 비밀을 좀 알게 되면 말해달라"고 한 적이 있었다).[4] 이제 그녀는 가족보다 인상파 동료들이나 마네 형제가 가까이 지내는 사람들과 더 잘 어울렸다. 여기에는 예술뿐 아니라 정치적 함의도 있었으니, 이런 예술가나 정치인, 작가들 대부분은 정치적으로 자유주의자들이었기 때문이다.[5] "나는 인상파 동료들과 친해지기 시작했어"라고 그녀는 1884년 초에 에드마에게 써 보냈다.[6] 그리고 마네 형제 중 막내인 귀스타브가 그해 말에 죽었음에도(그의 모친도 곧 그 뒤를 따랐다), 마네 형제와 그 친구들의 정치적 자유주의는 외젠을 통해 모리조에게 강한 영향을 미쳤다. 그로 인해 그녀와 친형제들 간의 골은 더욱 깊어졌으니, 그들의 정치적·종교적 입장은 그녀 남편과 그리고 점차 그녀 자신의 것이 된 입장

보다 훨씬 더 보수적이었기 때문이다.

처음부터 모리조는 자신이 택한 길이 쉽지 않을 것을 알고 있었다. 하지만 그처럼 뜻하지 않았던 방면으로부터 마주치게 된 도전들은 그녀로서도 예기치 못했던 것이었다.

여전히 구태의연한 방식들을 고수하던 파리 사람들에게는 변화가 당황스러운 속도로 다가왔다. 강베타가 죽은 지 얼마 안 되어 쥘 페리가 다시금 권력을 잡았고, 중도파 다수를 규합하여 2년 이상 권좌를 지키게 된다. 페리의 영도하에, 정부는 '도덕적 질서'의 억압적인 조처들을 계속 뒤엎으며 집회의 자유와 언론의 활기를 진작해나갔다. 또한 프랑스 사회의 세속화에도 진력했으며, 특히 세속화된 보통교육을 목표로 삼았다. 4월에는 최고 행정법원에서 성직자들의 급료 보류 내지 정지를 비준하는 판결을 내렸으니, 교회가 이를 성직자 탄압의 조처라고 본 것도 틀리지 않았다. 게다가 이제 공화국 대통령이 주교 임명권을 갖게 되었다.

클레망소에게 이 모든 것은 틀림없이 반가운 일이었지만 그가 원하는 만큼 급속한 변화는 아니었다. 페리의 정부는 (그 이전의 온건 정부들과 마찬가지로) 정교협약을 건드리지 않았는데, 클레망소와 그의 급진 공화파 동료들은 이를 폐지하기를 열렬히 바랐다. 하지만 이제 클레망소의 분노를 자극하는 것은 국내가 아니라 해외에서의 정책, 특히 조만간 인도차이나(오늘날의 라오스, 캄보디아, 베트남을 포함하는 지역) 식민지로 발전하게 될 프랑스의 팽창이었다. 페리 치하의 프랑스는 제국을 건설하기 시작했

고, 클레망소는 결단코 이에 반대했다.

페리는 전에도 튀니지로의 세력 확장을 비밀리에 추진하여 의회(및 클레망소)를 자극한 적이 있었다. 이번에는 사태가 한층 더 나빴다. 인도차이나 지역 대부분에 봉건적 지배권을 행사하던 중국이 프랑스의 진출을 곱게 보지 않았고, 따라서 프랑스는 중국군은 물론 상당히 유력한 집단인 지역 게릴라들과도 싸우는 처지가 되었다. 1883년 봄, 하원은 그 과정에서 프랑스 지휘관이 전사했다는 소식에 충격을 받고 더 많은 부대를 보내기로 만장일치를 보았다. 하지만 2만 명의 군인과 네 척의 군함, 그리고 그보다 작은 배 스무 척가량을 보냈음에도 전투는 지지부진이었다. 가을이 되자 격분한 클레망소는 페리가 프랑스를 그 난전 가운데로 끌어들였다고 맹비난하면서 의회는 그 일을 정식으로 비준한 적이 없다고 공격했다. 그는 중국이 인력의 "무한정한 저장고"를 가지고 있으며, 그런 나라와 싸우다 보면 프랑스에서는 향후 수년간의 인적자원이 고갈되어버리리라고 경고했다. 그뿐 아니라 그런 전쟁이 초래할 경제적 손실은 국내적으로도 심각한 경제난을 겪고 있는 바로 그 시기에 프랑스의 국고를 소진시켜버리리라는 것이었다.

하지만 페리가 여전히 다수를 이끌고 있던 하원에서는 전쟁 계속을 승인했다. 12월에 그는 하원에 더 많은 자금을 요청하기까지 했다. 클레망소의 맹렬한 반대에도 불구하고, 하원은 페리에게 또다시 신임 표를 던져주었고, 전쟁은 지지부진 계속되었다.

~

하지만 동남아 전쟁에 대한 프랑스인들의 커져가는 반대가 프랑스 국경 너머의 세계에 대한 관심의 쇠퇴를 뜻하지는 않았다. 어려운 시절이기는 했지만, 여전히 돈과 방랑욕을 가진 사람들이 있어 점점 더 이국적인 장소를 찾아 떠나고 있었다. 그런 모험가들 가운데 세련된 이들은 호화로운 최신 교통수단인 오리엔트 특급을 선택했다.

파리에는 이제 큰 기차역이 여섯 군데나 있었다. 이 역들은 예나 지금이나 뻗어나가는 바큇살처럼 도시 밖으로 퍼져나가는 철도의 종점이다. 우선 생라자르역(8구)은 1837년에 개설되었으며, 이 역에서 나가는 노선들은 처음에는 파리 서쪽 외곽으로 다니다가 나중에는 북쪽으로 노르망디까지 이어졌다. 오스테를리츠역(13구)은 파리와 프랑스 남서부 및 스페인을 연결한다. 이웃한 좌안의 역인 몽파르나스역(15구)은 브르타뉴 및 프랑스 서부로 가는 기차들의 종착지이며, 파리 북쪽(10구)에 이웃한 북역과 동역에서는 프랑스 북부 및 동부 노선, 그리고 국제선들이 나간다. 리옹역(12구)은 센강을 사이에 두고 오스테를리츠역과 마주 보는 위치에 자리 잡고 있으며(처음 그 자리에 역이 개설된 것은 1849년이었다) 파리와 프랑스 남부, 스위스, 이탈리아를 연결한다.

장차 오리엔트 특급은 리옹역에서 '생플롱 오리엔트 엑스프레스'라는 이름으로 출발하게 된다. 하지만 1883년 6월 첫 기적을 울린 파리발 빈행 첫 오리엔트 특급은 동역에서 출발했다. 그리고 곧 노선은 이스탄불까지 연장되었다. 초기의 오리엔트 특급

은 호사스럽기로 유명하기는 했으나 만만한 여행이 아니었다. 처음에는, 파리에서 출발한 열차는 도나우강 너머까지는 가지 않았다. 승객들은 불가리아에서 기차를 갈아타고 철도와 마차와 연락선으로 나머지 여행을 해야 했다. 아직 철도 여행의 초창기였고, 대부분의 승객은 빈, 밀라노, 베네치아, 아테네 등지로 노선을 바꾸는 편을 택했다. 논스톱 오리엔트 특급이 동역에서 이스탄불을 향해 출발하며 호화판 여행의 새로운 국면을 연 것은 1889년이나 되어서였다.

손꼽히는 몇 군데 최고의 호텔에서는 이미 상당한 호사를 누릴 수 있었지만, 세자르 리츠는 특급 호텔들을 새로운 경지에 올려놓을 작정이었다. 서른세 살의 그는 아직 현기증 나는 수직 상승을 계속하면서 직장을 옮긴 끝에 빈에서 루체른으로 이직한 터였다. 루체른에서 그는 나시오날 호텔(아직도 건재하다)의 하절기 매니저로 일하며 몬테카를로의 그랜드 호텔을 위시한 리비에라의 몇 군데 일류 호텔에서 동절기 직장 생활을 병행했다. 루체른에서 여름을 보내고 몬테카를로에서 겨울을 보내는 고객들은 리츠가 가는 곳이라면 어디서든 사치와 안락과 자신들의 필요에 대한 각별한 배려를 누릴 수 있다는 사실을 금세 깨닫게 되었다. 특히 리츠의 '추종자들'은 그가 자신들의 개인적 취향과 요구까지 세세히 기억한다는 것을 알고는 '그의' 호텔 중 한 군데에 묵는 것을 그야말로 집 떠난 집에서 지내는 양 편안하게 여겼다.

사치는 부르주아 계층에까지 확산되었다. 1883년 프랭탕 백화점은 파리에서 전기 조명을 설비한 최초의 백화점이라는 명예를 획득했다. 이미 20년 전 『여인들의 행복 백화점』에서 이 눈부신

장례의 해 ～ 1883

성취를 내다보았던 졸라는 그것이 현실화되자 대뜸 나서서 이를 자기 책에 활용했다. 책은 프랭탕 백화점 신축이 아직 진행 중이던 1882년에 나왔다.

사마리텐 백화점과 코냐크 부부도 성업 중이었다. 고된 일에는 상당한 보상이 따랐으니, 1882년 사마리텐은 600만 프랑에 이르는 거금을 벌어들였다. 이런 호황의 분위기에 더하여, 친자식이 없었던 에르네스트와 마리는 1883년 아버지를 갓 여읜 종손자 가브리엘을 입양했다.

에르네스트 코냐크는 나중에 자선가가 되어 모자 보건 병원, 탁아소, 고아원 등 수많은 아동 관련 기구들을 관장하는 재단을 설립했다. 그의 재단에서는 양로원과 저가 주택에도 비용을 댔다. 하지만 그런 선행에도 불구하고 코냐크는 별로 인기가 없었다. 그는 냉혹한 사람이라는 평이 나 있었고, 그의 자선조차도 엄격한 가부장적 관념을 강화하려는 것으로 여겨졌다. (그가 여러 재단을 설립한 것이 당시 상당히 축적되어 있던 자산을 가능한 한 정부에 넘기지 않기 위해서였다는—그는 정부의 재정 낭비를 경멸했다—의구심마저 있었다.) 코냐크는 피고용인들에게 엄격한 규율을 강요했는데, 가브리엘의 부친 페르낭은 그 규율에 따르지 못했으므로(그는 사마리텐 백화점의 판매원과 결혼했었다) 코냐크 집안에서 축출된 터였다. 페르낭이 죽은 후에야 가브리엘은 집안에 받아들여졌다.

에르네스트도 마리도 당시 겨우 세 살이던 아이를 무척 아꼈지만 다정한 면은 없었다. "네가 일하지 않으면 우리는 너를 후계자로 삼지 않겠어"라고 가브리엘의 종조모는 말했다고 한다.[7]

그리고 그것은 농담이 아니었다.

~

놀랄 일도 아니지만 에드몽 드 공쿠르는 아이들에 대해 신랄한
견해를 갖고 있었고, 워낙 아이들과 접할 기회가 없다 보니 그런
견해는 한층 강해졌다. 소설가 알퐁스 도데의 아들, 그저 보통의
활동적인 아이인 어린 제제도 공쿠르에게는 재앙이었다. 어쩌면
실제로 그랬을지도 모르지만. 공쿠르의 말에 따르면 제제는 "금
붕어를 전지가위로 자르려 하고, 만병초 꽃봉오리는 죄다 뽑아버
리려 하며 (……) 그 작은 손이 닿는 곳이면 어디든지 난장판을
만드느라 열심이다." 한술 더 떠서 "뭔가 깨뜨리거나 망가뜨리면
그의 얼굴은 행복감으로 빛난다"는 것이었다.[8]

졸라와 그의 아내는 아이들에 대해 전혀 다른 견해를 갖고 있
었다. 코냐크 내외와 마찬가지로, 그들도 자식 없는 것을 무척 아
쉬워했다. 여러 해 동안 졸라 내외는 아이를 원했고, 졸라 자신은
"책을 쓰고 나무를 심고 아이를 낳는 것"이 좋은 삶의 조건이라
고 종종 말하곤 했다.[9] 실제로 그는 책을—그것도 아주 많은 책
을—썼고 메당의 새 시골집에서는 나무를 많이 심을 기회도 갖
게 될 터였지만(공쿠르는 심술궂게도 그 집을 양배추밭 한복판에
서 있는 봉건풍 건물에 비유했다), 아이에 관해서는 어떤가? 마담
졸라는 여러 가지 '치료'를 받아보았으나, 아무 소용이 없었다.
그러다 마침내 무자식의 원인이 졸라 쪽에 있으리라는 소문이 돌
기 시작했다. 애인들을 거절하며 졸라는 항상 행복이란 결혼의
행복 가운데서만 발견되며 자신은 행복한 결혼 생활을 하고 있다

고 주장했다. 뭐니 뭐니 해도, 자식 없는 사랑이란 간통에 지나지 않는다고 말이다.

그의 친구들은 그런 주장의 억지스러움을 느끼며 나름대로 넘겨짚기도 했다. "해가 지면 나무 없는 정원과 아이 없는 집에서는 울적함이 피어오른다." 공쿠르는 메당에서 하루를 보낸 후 일기에 썼다.[10] 훗날 공쿠르의 일기가 출간되어 그 문장이 알려지면 마담 졸라를 분노케 할 터이지만, 그즈음이면 그녀는 실제로 분노할 만도 하게 된다.

~

사라 베르나르는 에르네스트 코냐크나 논란 많은 책들의 저자 에밀 졸라가 그토록 열렬히 실천하고 설파하는 도덕적 제약에 전혀 구애받아본 적이 분명 없었다. 미국 순회공연에서 돌아올 무렵, 그녀는 뭇 애인들을 거치며 사생아도 하나 낳아 공개적으로 당당히 키우며 사랑을 쏟던 터였다. 물론 그런 행동은 여배우니까, 그리고 베르나르쯤 되는 불같은 성정의 여성이니까 통하는 것이었다. 그즈음 파리 사람들은 베르나르의 자극적인 최신 연애 행각에도 이골이 나 있었다. 그렇지만 1882년 영국으로부터 흘러온 소문, 그 대단한 베르나르가 듣도 보도 못한 미남 그리스 청년과 결혼한다는 소식에는 놀라지 않을 수 없었다.

물론 베르나르는 아슬아슬한 삶을 사랑했다. 연애라는 게임을 즐겼고, 더욱이 항상 이기는 쪽이었지만, 그런 승리들은 점점 더 그녀를 따분하게 했다. 필사적으로 구애해 오는 연인들도 잠시 그녀를 매혹하고는 그만이었다. 그러다 만난 것이 아리스티디

스 다말라였다. 그는 스물다섯 살, 그녀보다 열두 살 연하에 잘생기고 도도한 플레이보이로, 방탕한 생활과 아름다운 여자들, 그리고 모르핀에 탐닉하고 있었다. 베르나르는 그에게서 거역할 수 없는 매력을 느꼈다.

다말라를 만나면서 그녀는 연애 놀음의 판돈을 올렸다. 정복이 불확실하고 따라서 더더욱 탐나는 애인을 택한 것이었다. 베르나르가 분명 기대하지 않았던 것은 다말라가 그녀를 무시하는 체하며 다른 연인들과 그녀를 약 올리는 등 그녀 자신의 오랜 수법을 기막히게 구사하리라는 것이었다. 그녀가 참을 수 있는 이상이었고, 마침내 완전히 항복한 그녀는 그에게 청혼했다.

다말라로서는 완벽하고 전면적인 승리였고, 그는 베르나르가 애지중지 떠받드는 존재가 되었다. 그녀는 그가 원하는 것이라면 무엇이든 베풀었으니, 막대한 금액의 돈은 물론이요 연극의 주역까지도 내주었지만 그에게 소질이 없다는 것은 너무나 명확했다. 그러다 1883년 초에 그 연애 놀음은 갑자기 막을 내렸고, 적어도 당분간은 그러했다. 아내의 무대가 성공을 거두자 다말라가 질투에 휩싸인 나머지 알제리로 튀어버린 것이었다. 산더미 같은 청구서와 함께 남겨진 베르나르는 파산 직전에 이르러 보석을 팔고 순회공연에 나서는 등 손실을 만회하려 애썼다. 하지만 얼마 못가 군대 생활에 지친 다말라는 베르나르가 자기를 지원해주리라 기대하며 돌아왔고, 왜 그랬는지 그녀는 또 그렇게 했다.

베르나르가 포르트-생마르탱 극장을 세낸 것은 그 파란 많고 힘든 해의 일이었다. 루이 14세가 자신의 군사적 승리들을 기념하기 위해 지은 성문 곁의 커다란 극장이었다. 베르나르는 그 극

장의 역사에 끌렸으니, 빅토르 위고 또한 그의 가장 혁혁한 성공을 거기서 거둔 터였다. 하지만 그 큰 극장의 객석을 다 채우기란 쉽지 않았다.* 더구나 그 무렵 다말라는 병원을 드나들며 베르나르에게 끊임없는 근심을 안겼고, 결국 그녀는 법적인 별거를 요청하기에 이르렀다.

포르트-생마르탱 극장에서, 베르나르는 「춘희」로 다시 한번 승리를 거두게 된다. 하지만 아직은 재정적 난관이 끝나는 것을 보지도 못했고, 아리스티디스 다말라의 최후에 대해서도 알 수 없는 터였다.

〜

베르나르가 결혼 생활의 파탄을 맞이할 때쯤, 오귀스트 로댕은 일생일대의 열정에 빠져들고 있었다. 하지만 베르나르의 연인과는 달리 그의 연인은 평생 가장 큰 영감의 원천이 될 터였다. 그녀의 이름은 카미유 클로델로, 고전적인 미인은 아니었지만 독특한 아름다움과 명민함의 소유자였다. 그녀는 또한 한몫의 탁월한 재능을 가진 조각가이기도 했다.

처음 만났을 때 클로델은 아직 10대였고 로댕은 마흔두 살이었다. 스튜디오와 모델 비용을 공유하는 몇 명의 젊은 여성이 로댕에게 작품을 지도해달라는 부탁을 해왔는데, 클로델이 이 그룹을 이끌고 있었다. 그는 대번에 그녀를 주목했다. 그간 로댕은 심한

* 포르트-생마르탱 극장은 1,800석으로, 오페라 가르니에의 1,900석에 육박하는 규모였다.

여성 편력으로 사실혼 관계였던 로즈 뵈레를 괴롭히던 터였다. 하지만 클로델은 일찍이 그가 본 어떤 여성과도 다르게 그의 시선을 붙잡았다. 그녀는 아름다울 뿐 아니라 총명하고 재능이 있어서, 이미 점토 모델 제작에 탁월한 솜씨를 보이고 있었다.

로댕은 넋이 나갔다. 그녀가 자신의 삶 속에 들어온 후로 "아무것도 이전 같지 않다. 내 지루한 삶이 기쁨의 불꽃으로 피어났다"라고 그는 그녀에게 써 보냈다.[11]

～

클로드 모네는 별다른 주저 없이 알리스 오셰데와 그녀의 여섯 아이를 자신의 삶 속으로 끌어들였고, 이내 소문이 돌기 시작했다. 모네로서는 무시해버리면 그만이었지만 알리스로서는 더 힘들었던 것이, 화류계 여성도 아니고 그렇다고 자기 나름의 원칙대로 행동할 수 있는 귀족 여성도 아닌, 상당히 유수한 부르주아 계층의 유부녀였기 때문이다. 그러므로 그녀는 적어도 외관상의 품위와 법도는 차려야만 했다. 그런데 당시 처한 상황은 품위나 법도와는 거리가 멀었으므로, 그녀는 사회적 이단자가 된다는 것이 어떤 것인지 뼈저리게 느끼기 시작하고 있었다. 그래서 그녀는 몹시 불행했고, 마침내 1883년 초에 모네는(당시 노르망디 해안을 그리느라 떠나 있었다) 그녀에게 남편과 (아마도 이혼 문제에 대해) 상의해보기를 권했다. "나에 관한 한 당신은 아무것도 두려워할 필요가 없습니다." 자신의 사랑을 확신해도 좋다는 뜻이었다.[12]

하지만 모네의 감정과는 무관하게 알리스는 나름대로 백기를

들 태세가 되어 있었고, 그런 의향의 전보를 보내왔다. "당신 없이 산다는 생각에 익숙해져야만 할까요?" 그는 열렬한 답신을 보냈다. 그녀의 결정에 간섭하는 말은 결코 하지 않겠지만, 그래도 그것은 자신에게 크나큰 충격이 되리라고 썼다. "나는 당신이 상상하는 이상으로, 나 자신도 그럴 수 있으리라 생각했던 이상으로, 당신을 사랑합니다."[13]

"도대체 사람들이 당신에게 무슨 말을 했기에 그런 생각을 하게 된 건가요?" 그는 고뇌하며 물었다.[14]

그는 곧 돌아왔고, 알리스는 떠나지 않았다. 하지만 그녀는 여전히 몹시 불행했다.

~

파리는 그 비할 데 없는 세련됨과 극장, 카페, 살롱들로 예술가와 작가들에게 없어서는 안 될 문화적 핵심을 제공했다. 마네는 거의 전 생애를 파리 시내에서 지내며 도시 풍경을 그렸고, 그처럼 파리 이외의 어디에도 가고 싶어 하지 않는 사람들이 많이 있었다.

하지만 왕족과 귀족들은 더운 계절이면 파리를 떠나 뱅센, 생클루, 퐁텐블로, 루아르강 변 같은 전원을 찾는 것이 상례였다. 부르주아 계층이 부상하면서 더 많은 사람들이 별장을 가질 수 있게 되었고, 개중에는 성공적인 예술가나 작가도 있었다. 뒤마 페르는 포르-마를리에 자신이 몽테크리스토성이라 부르는 르네상스풍의 화려한 건물을 지었지만 파산을 면하기 위해 얼마 못 가 처분해야만 했다. 졸라도 메당에 자기 나름의 성을 지었고 에드

몽 드 공쿠르가 뭐라 조롱하든 그 집을 아주 사랑했다. 공쿠르 자신은 파리시 경계 너머로 거의 넘어가지 않았지만, 1868년에는 동생과 함께 파리 9구를 떠나 남서쪽 가장자리인 오퇴유로 이사했다. 이 전원풍의 새집은 그들이 거의 평생을 보낸 파리 중심가로부터의 아늑한 도피처가 되어주었고, 그들도 처음에는 녹음과 나무와 새들을 즐거워했다.

하지만 이 두 완벽주의자에게 인생은 도무지 완벽하지 않았으니, 얼마 못 가 그들은 시골의 각종 소음에 대해 불평하기 시작했다. 그들에게는 그런 소음이 도시의 소음 못지않게 불유쾌한 것이었다. 그들의 일기에는 이렇게 적혀 있다. "파리의 소음을 피해 여기까지 왔건만, 불행히도 집 오른쪽에서는 말馬이 시끄럽고 왼쪽에서는 아이들이 시끄러우며 앞쪽에서는 기차들이 시끄러운 형편이다."[15] 그들은 서둘러 새집을 사느라 그 집(16구 몽모랑시로)이 당시 파리 교외선 철도에서 불과 몇 미터 떨어지지 않은 곳에 있다는 사실을 간과했던 것이다.

전원의 별장은 뒤마나 졸라의 경우처럼 거창할 수도 있었지만, 소유자의 형편과 바람에 따라 좀 더 조촐할 수도 있었다. 평생 큰돈이라고는 벌어보지 못했던 시인 스테판 말라르메는 여름 동안 파리를 떠나 퐁텐블로 근처 발뱅의 작은 집 2층에서 지냈다. 거기서 그는 아내와 딸과 함께 소박한 환경을 기뻐하며 작은 배로 센 강의 뱃놀이를 즐겼다.

그런가 하면 일은 시내에서 하되 삶의 터전은 전원에 둔 이들도 있었다. 로댕은 파리 근교 뫼동의 집으로 이사했지만, 거의 매일 파리의 스튜디오 중 어딘가에 가서 일하고 방문객들을 맞이했

다. 또는 아예 전원에 살면서 파리 생활과의 접촉이라고는 어쩌다 시내에 나가거나 아니면 친구들을 시골집으로 맞아들이는 데 그치는 이들도 있었다. 모네는 젊은 시절에는 파리의 길거리와 건물과 철도역들을 그리기도 했지만, 이제는 전적으로 풍경화에 몰두해 있었다. 그는 또한 정원 가꾸기에도 새삼 재미를 붙인 참이었다. 1883년 봄, 그는 이 두 가지를 모두 만족시킬 수 있는 집을 발견했다. 그것은 베르농 근처 지베르니에 있는 셋집으로, 엡트강이라 불리는 센강의 작은 지류에 면한 집이었다.

이 집에서 그는 화초를 가꾸고 그림을 그리며 로댕, 조르주 클레망소, 르누아르 등의 친구들을 맞아들였다(르누아르 역시 근처라 로슈-기용에 집을 가지고 있었다). 여기서도 알리스 오셰데는 화가의 정부로서 어쩔 수 없이 보헤미안적인 삶을 살아간다는 현실에 적응하려 애썼다.

~

모네는 자신이 가난해졌다고 생각하여 자주 그 점에 대해 불평했지만, 파리의 빈민이라면 누구나 그와 같은 집에 사는 것을 사치라고 여겼을 법하다. 정원 딸린 시골집은커녕, 그런 사치를 누릴 수 없는 파리 사람들은 푼푼이 모은 돈으로 주말에 그르누예르나 샤투 같은 인근 유원지에 가는 것이 고작이었다. 그렇게 모을 잔돈푼조차 없는 남자나 소년들은 센강 변 곳곳에 있던 물놀이터에 가서 헤엄을 쳤다. 1883년 조르주 쇠라가 그린 대형화 〈아니에르에서의 물놀이Une baignade à Asnières〉와 같은 풍경이었다.

파리 북서쪽 가장자리 센강 변에 위치한 아니에르는 노동자 계

층이 많이 사는 곳으로, 쇠라의 그림 원경에는 클리시 공장의 연기 나는 굴뚝이 보인다. 그림 속 남자와 소년들은 답답한 일상과 딱히 솟아날 길 없는 삶을 심상하게 보여준다. 쇠라가 이 그림을 1884년 살롱전에 출품했을 때, 심사위원들이 그 일상생활의 사실주의적 묘사에 진저리치며 그림을 낙선시킨 것도 무리가 아니다.

물론 그것도 루이즈 미셸이 몽마르트르, 메닐몽탕, 벨빌 등지에서 목격했던 음울한 가난과 비교하면 유쾌한 장면일 것이다. 그런 사람들의 처지에 고뇌하고 분노하던 미셸은 1883년 3월 레쟁발리드에서 일어난 실업자 데모의 주축이 되었다. 뒤이어 그녀는 데모대를 이끌고 그 지역을 통과했으며, 그러는 동안 세 군데 빵집이 약탈당했다. 경찰은 즉시 미셸의 체포령을 내렸지만 2주 동안이나 행방을 찾지 못했고, 마침내 그녀가 자신을 숨겨준 사람들에게 해가 미칠 것을 우려하여 자수했다. 재판 동안 그녀는 늘 그렇듯 불같은 열변으로 그 데모가 평화적인 시위였음을 강조했다. "검은 깃발은 파업의 깃발이자 굶주린 자들의 깃발입니다." 그녀는 법정에서 말했다. "여기서 우리에게 행해지는 것은 정치적 행위입니다. 우리가 아니라 우리를 통해 무정부주의가 기소된 것입니다."[16]

그녀에게는 6년간 독방 구금이라는 드물게 혹독한 판결이 내려졌다. 하지만 그녀는 단 한 순간도 자신의 행동을 후회하지 않았다. 문제 되는 것은 인류의 미래 그 자체라고 그녀는 결론지었다. "착취하는 자도 착취당하는 자도 없는 미래 말입니다."[17]

"루이즈 미셸의 법정 진술을 읽어보아라"라고 피사로는 당시 런던에 있던 아들에게 써 보냈다. "정말 대단해. 대단한 여성

이야. 그녀의 충정과 인류애의 힘은 조롱조차도 무력하게 만든다."[18]

아이러니하게도, 핍박받는 자들을 옹호하는 데 평생을 바친 이 여성의 복역은 7월 14일, 프랑스대혁명 기념일에 시작되었다.

13

마침내 완성된 자유의 여신상

1884

 루이즈 미셸은 감방살이도 개의치 않는다고 말했다. 여성 감옥은 남성 감옥에 비하면 덜 가혹하고 추위도 굶주림도 겪지 않는다는 것이었다. 독방으로 말하자면, 평생 질풍노도처럼 살아온 그녀에게는 오히려 휴식이 되었다. 6년이라는 빈 시간 동안, 그녀는 회고록을 쓰자고 결심했다. 자신에 대해 말하거나 글을 쓰는 것이 그녀에게는 마치 "대중 앞에서 옷을 벗는"것 같은 느낌을 주기는 했지만 말이다.[1]

 그녀는 염려할 필요가 없었다. 그녀의 개인적 삶은 정치적 삶과 거의 분리할 수 없는 것이었고, 그녀의 가장 깊은 마음속 생각들은 그녀가 지붕 꼭대기에서 외치던 정치적인 생각들과 다르지 않았으니까. 그렇지만 그녀의 회고는 그 인물의 됨됨이를 떠올려보는 데 도움이 된다. 총명하고 다정다감한 여성, 짓밟힌 자들을 돕는 데 자신의 정열을 쏟은, 놀랄 만큼 이기심 없는 여성의 모습이 강렬한 인상으로 남는 것이다.

1884년 피리에 그렇게 짓밟힌 자들이 무수히 많았다는 것은 두말할 필요도 없다. 1880년대의 휘청거리는 경제로 인해 인구 대부분이 곤경에 처했으니, 호경기에도 근근이 살아가던 사람들은 특히 그러했다. 루이즈 미셸은 빵 가게 몇 군데를 약탈한 시위자들을 이끌었다는 이유로 금고형에 처해졌다. 그녀를 기소한 자들은 무정부주의와 대혼란을 두려워할 뿐, 그 사람들이 배가 고팠다는 사실은 결코 납득하지 못했던 것 같다.

하지만 무정부주의와 대혼란을 경고하는 자들은 코뮌의 생생한 기억으로 자신들의 두려움을 정당화할 수 있었다. 그때의 화재와 유혈 사태만 기억하고 대학살 당시 베르사유 정부가 한 역할은 잊거나 무시한 채, 보수주의자와 온건주의자는 하나같이 병속의 마인을 꺼내놓음으로써 또 다른 봉기를 일으키게 될 만한 어떤 일도 하기를 주저했다.

루이즈 미셸의 6년 구금이라는 결과를 가져온 사건에서도 그랬듯이, 경찰의 과잉 진압을 부른 것은 그런 재발에 대한 두려움이었다. 또한 거의 10년 동안이나 일체의 사면 가능성을 봉쇄하고 이전 코뮈나르들이 자신들의 망자를 추념할 만한 어떤 기념비도 세우지 못하게 한 것도 그 두려움 때문이었다.

아돌프 티에르의 정부나 막마옹 원수의 '도덕적 질서'는 특히 그 점에 있어 요지부동이었다. 코뮌이 태어난 현장인 몽마르트르 언덕에 사크레쾨르가 올라가는 동안, 봉기의 첫 희생자인 클레망 토마 장군과 르콩트 장군의 유해는 몽마르트르의 생뱅상 묘지로부터 페르라셰즈의 장엄한 기념비로 옮겨졌다. 이 기념비에는 프랑스와 정의가 무정부주의의 뱀들을 짓밟는 장면이 새겨졌으니,

파리시에서 영구 증여 한 땅에 국가가 비용을 부담하여 세운 것이었다. 사크레쾨르가 계속 올라가는 동안, 페르라셰즈 묘지 한복판, 55구역에 지어진 아돌프 티에르의 묘는 코뮌의 가장 완강한 적들에게 바치는 경의의 표시를 더하고 있었다.

한편 코뮌 이후 파리 시장직은 다시금 폐지되고, 파리 시정은 두 명의 프레페가 담당하게 되어 있었다.* 하지만 파리에는 시의회도 있어 여기서 일상적인 시 업무들을 취급했다. 이 의회는 선거제로, 열성적인 좌파 인사들이 다수였는데, 다소 묘한 책임을 떠안게 되었다. 즉, 파리 묘지들에 영구 무상 양여를 허가하는 일이었다. 중앙정부에서 전에 그 책임을 맡고 있던 이들은 그것을 시 관할로 내려 보낸 것을 다행으로 여겼다. 하지만 이 버거운 책임을 떨쳐내기는 했어도, 국가는 묘비에 대한 감독과 통제권을 유지하도록 신중을 기했다. 그 결과 몇몇 묘비를 놓고는 그야말로 싸움이 벌어졌으니, 특히 페르라셰즈에서는 1880년의 사면에 따라 시의회에서 코뮌의 지도자였던 이들에게 21기의 무상 영구 양여를 허가해주었기 때문이다.

묘비명을 두고 갈등이 처음 일어난 것은, 1884년 작고한 한 코

*

프랑스대혁명 직후 제헌국민의회는 전국의 행정단위를 데파르트망département 및 코뮌commune으로 나누고 각기 선출직 장을 두었으나, 1800년 나폴레옹 1세는 이를 폐하고 지사préfet직을 창설하여 전국의 행정을 국가에서 직접 관장하게 했다. 단, 파리 시장maire de Paris직은 없애고 센 지사préfet de Seine가 행정을, 경찰청장 préfet de police이 치안을 담당하게 했다. 1870년 코뮌 동안 잠시 파리 시장직이 부활했으나, 코뮌이 실패한 후 다시금 이전 체제로 복귀하게 되었다. 파리 시장직은 1977년에야 다시 부활하게 된다.

된 지도자의 유언 집행인이 고인의 묘비에 "코뮌의 일원"이라는 말을 새기기를 거부하면서부터였다. 국가에서는 해당 건과 차후 코뮈나르들의 묘비명에 대한 입장을 고수했고, 따라서 좌익 진영에서는 상당한 소란이 일어났다. 하지만 가장 힘든 쟁점은 이전 코뮈나르 가운데 가장 많은 수를 차지한 이들에 관한 것으로, 이른바 '국민군의 담장'으로 불리게 된 페르라셰즈 담장을 따라 집단으로 매장된 곳에 적절한 기념비가 없다는 것이었다.

피의 주간 동안 벌어진 최후의 잔혹한 싸움에서 147명의 코뮈나르들이 이 담장 앞에서 총살되었고, 인근에서 모아 온 더 많은 시신들이 공동 무덤에 더해졌다. 곧 희생자들의 가족과 이웃이 체포를 무릅쓰고 무덤에 참배하기 시작했고, 그러다 보니 그 주위에서 정치적 집회들이 열리게 되었다. 막마옹의 엄격한 '도덕적 질서'를 대신하여 들어선 공화정부 치하에서는 그 상당수가 허용되었다. 말하고 노래하는 것도 허락되었고, 깃발도 용인되었다. 차츰 그 담장에는 꽃다발과 화환들이 걸렸고, 아무도 그것들을 떼어내지 않았다.

1883년, 시의회는 클레망소가 발간하는 신문《라 쥐스티스》에 고무되어 그 공동 무덤 주변의 땅을 고인의 가족들에게 양여했다. 단 영구적으로는 아니고 25년 동안이었는데, 그로 인해 담장에 기념비를 세우는 문제가 불거지게 되었다. 센 지사는 그 계획에 반대했지만, 그에 못지않은 난관은 주창자들 사이의 의견 불일치였다. 이들은 어떤 종류의 기념비를 세우느냐를 놓고 끈질기게 다투었다. 어떤 이들은 순교자들의 모습을 극적으로 재현하기를 원했고, 어떤 이들은 그것이 "너무 부르주아적"이라는 이유로

반대했다. 또 다른 이들은 그 둘레를 단순한 돌벽으로 두르자고
제안했다.

그리하여 그렇게 낙착이 되었다 — 적어도 당분간은.[2]

~

루이즈 미셸은 조르주 클레망소의 "혁명적 기질"은 높이 샀지
만, "의회주의가 진보를 가져오기를 기다려야 한다는 그의 환상"
은 참지 못했다. "그가 마땅히 있어야 할 자리는 길거리다"라고
그녀는 덧붙였다.[3]

클레망소의 스스로에 대한 견해는 좀 달랐다. 하지만 미셸이
신봉하는 극단적 정치를 거부하면서도, 그는 때로 다소 성가신
의회에 대한 반대를 관철하는 데서 자신의 역할을 발견하곤 했
다. 여러 해 후에, 자신이 개인적으로 끌어내린 내각의 수에 대한
논평에 발끈하여 그는 "그렇다, 하지만 그것들은 항상 똑같은 내
각이었다"라고 답했다.[4]

1883년 쥘 페리가 다시금 권좌에 오름에 따라 클레망소는 수
많은 문제에서 단호히 맞섰지만, 특히 식민지 팽창 문제에 있어
서 그러했다. 통킹 전쟁*이 길어지고 있었고, 현지 통치자들이 프
랑스 보호령에 동의한 후에도 중국과 무엇보다도 현지 주민들이
싸움을 계속하고 있었다. 하지만 1884년 가을, 페리는 통킹 전쟁

* 1884년 8월-1885년 4월에 걸쳐 베트남 북부의 통킹을 차지하기 위해 프랑스가
벌인 전쟁. 베트남에 대한 종주권을 놓고 프랑스와 청나라 사이에 벌어진 전쟁으
로, 청불전쟁이라고도 한다.

을 위한 새로운 예산을 청구하기 위해 의회에 출석하여 말하기를, 프랑스의 안전은 "완전하고 전면적"이며 통킹에서 프랑스의 입지는 그보다 더 좋았던 적이 없다고 단언했다. 클레망소는 그 말을 믿지 않았다. 베르트 모리조도 믿지 않았으니, "쥘 페리는 지금껏 그저 웃기는 인물이었지만 이제 참을 수 없는 인물이 되어가는 것 같다"라고 썼다.[5] 하지만 모리조는 언니에게 편지를 보낼 뿐 페리와 정면으로 맞설 기회조차 갖지 못했던 반면, 클레망소는 총리를 바짝 추궁하고 들었다. 페리는 유쾌하지 않았다. 프랑스와 중국이 미묘한 협상을 벌이고 있는 와중에 어떻게 자세한 대답을 할 수 있겠는가? 그는 오히려 공세를 취하여 클레망소에게 감히 자신을 공격하느냐며 맞섰다.

하지만 클레망소도 물러설 생각이 없었다. 페리가 완전히 군사적 재난에 봉착했다고 굳게 믿으며, 그는 통킹의 실제 군사적 상황은 페리가 그려 보이는 장밋빛 전망과는 정반대라고 의회에 알렸다. 그는 바로 지난봄에도 페리가 그 지역에 중국 군대는 전혀 없으며 프랑스의 군사행동이 거의 완수되었다고 말했던 것을 하원에 상기시키면서 페리의 자기기만을 비난했다. 실제로는 중국인들이 이미 밀고 들어와 있으며 프랑스군이 수세에 몰려 있다는 것이었다. 페리는 프랑스군이 클레망소가 말하듯 그렇게 심한 수세에 몰린 것은 아니라고 맞섰지만, 별 효과를 거두지 못했다. 오히려 클레망소는 페리의 "어이없는 나태함과 변명의 여지 없는 졸렬함"을 비난하고 나섰다. 그리고 그런 공격을 마무리 지으며, 통킹에서 싸우다 죽었고 지금도 죽어가고 있는 프랑스인들은 불필요하게 죽은 것이라고 강변했다. "그건 당신 책임이고 오로지

당신만의 책임이오." 그는 페리에게 말했다.[6]

클레망소의 노력에도 불구하고, 하원의 투표는 넉넉한 격차를 보이며 페리가 요구한 예산을 승인하는 쪽으로 기울었다. 하지만 클레망소와 그의 동지들이 이 인기 없고 도무지 끝나지 않는 전쟁에 대한 반대를 계속 부채질함에 따라, 페리의 입지는 점차 약해졌다.

~

클레망소가 프랑스의 동남아 진출에 대해 페리와 논전을 벌이던 시기 국내에서는 또 다른 종류의 팽창이 진행되고 있었다. 1884년 무렵, 파리 북역은 파리의 다른 철도역들과 마찬가지로 수도를 드나드는 철도 교통량의 엄청난 증가를 감당하기에 너무 작아져 있었다. 1846년에 지어진 본래의 역사를 1860년에 일부 헐어내고 그 자리에 더 큰 새 역사를 지었으나, 이 또한 늘어나는 교통량을 감당하기에는 역부족이었다. 1884년에는 다섯 개의 철로가 더 필요해져 역을 확장하는 계획이 진행 중이었다.

귀스타브 에펠도 바빴다. 파리에서만도 그의 회사는 노트르담 데 샹 성당(6구 몽파르나스 대로), 생조제프 성당(11구 생모르가), 투르넬가 유대회당(4구), 카르노 고등학교(17구 말제르브 대로), 봉 마르셰 백화점 확장 등 수많은 공사에서 철골조 제작을 담당하고 있었다. 1884년 자유의 여신상의 골조를 만드는 작업을 마친 그의 회사는 피에르-프르미에-드-세르비로(16구)의 대저택 갈리에라관(원래는 사저로 지어졌으나, 현재 파리시 유행 박물관이 되었다)의 철골조를 제작 중이었다.

히지만 1884년에 에펠의 관심이 쏠린 곳은 샤를 가르니에가 시작한 야심 찬 기획이었다. 파리 몽수리 공원의 기상관측소에 자금을 댔던, 천문학에 관심이 많은 부유한 은행가가 니스에 더 큰 천문대를 짓기로 했던 것이다. 가르니에는 건축가로서 계약했고, 에펠에게 천문대의 육중한 쿠폴라 구조 설계를 의뢰했다. 그때까지 가르니에와 에펠은 서로의 작업을 눈여겨보고는 있었지만, 아는 사이는 아니었다. 가르니에는 특히 에펠이 파리 관측소의 돔 재건을 위해 제출했던 설계(실현되지는 않았다)에 깊은 인상을 받았고, 물론 에펠도 가르니에가 파리 오페라의 건축가로서 누리는 명성을 익히 알고 있었다.

니스 천문대의 쿠폴라는 파리 팡테옹의 쿠폴라보다 훨씬 더 큰 규모로 예정되었다. 완성되기만 하면, 지지대 없는 돔으로는 세계에서 가장 큰 것이 될 터였다. 그뿐 아니라 그것은 회전해야만 했다. 이 굉장한 구상에 전혀 새로운 시각을 도입한 에펠은, 그런 유형의 좀 더 작은 구조물에 흔히 사용되어온 롤러 대신 부양 장치를 도입하기로 했다. 그러면 총 110톤이나 되는 돔의 무게가 부동액의 원형 저수조로 떠받쳐질 것이었다. 완성된 돔은 불과 몇 분 안에 어렵잖게 한 바퀴를 온전히 돌아 모든 사람을 놀라게 했다.

그것은 에펠의 승리였고, 그가 가장 좋아하는 작품 중 하나가 되었다. 하지만 1887년 공사가 끝날 무렵, 그와 가르니에는 더 이상 친구가 아니었다. 그것은 니스 천문대의 문제가 아니라―그 일은 충분히 잘되었으니까―에펠이 샹 드 마르스에 지으려는 엄청난 탑 때문이었다.

~

　일찍이 1880년부터 쥘 페리 정부에서는 프랑스대혁명 100주년을 기념하여 파리에 또다시 만국박람회를 열자는 바람을 불러일으키고 있었다. 파리에서는 1855년, 1867년에 이어 1878년에도 만국박람회가 열렸으니, 1889년의 박람회는 이전 박람회들과 딱 알맞은 간격을 두게 될 터였다. 또한 대혁명 100주년이라는 것도 새 공화정부에는 매력적으로 여겨졌다.

　하지만 프랑스대혁명을 경축한다는 것이 누구에게나 달가운 일이 될 수는 없을 터였다. 그래서 애초부터 그 계획의 초점은 다양한 정치적 입장을 가진 많은 사람에게 가능한 한 호소력 있는 박람회가 되게 하자는 데 모아졌다. 거기에 뭔가 진짜 볼만한 것을 내놓자는 자연스러운 바람이 더해져, 일찍이 지어진 어떤 것보다도 높은 (300미터짜리) 거대한 탑이라는 아이디어가 나오게 되었다.

　철탑 아이디어를 처음으로 내놓은 것은 에펠의 조수들인 에밀 누기에와 모리스 쾨클랭이었다. 1884년 6월, 이들은 네 개의 격자형 들보가 "기초에서는 따로 서 있다가 꼭대기에서 모이는" 구조를 생각해냈다.[7] 그리고 규칙적인 간격으로 트러스를 배치해 그 들보들을 고정시킨다는 것이었다. 건축가 스테팡 소베스트르는 이런 설계를 변경하여 기초 부분의 네 개 들보를 직선 대신 거대한 아치로 대체했다. 과감하지만 실현 가능한 설계로, 이 탑은 에펠 팀에 익숙한 다리의 교각들과 뚜렷한 유사점을 지니게 될 터였다. 전통주의자들로서는 경악할 일이지만, 사실 탑을 설계하

는 데 심미적인 요소는 거의 작용하지 않았다. 모든 형태가 압력과 무게와 중력과 풍력에 대한 깊이 있는 지식과 신중한 계산의 산물이었다. 멋지게 벌리고 선 탑의 네발도 바람의 저항을 견디기 위해 고안된 것이었다.

놀랍게도 에펠 자신은 처음에는 별 흥미를 보이지 않았다. 설계도를 본 그는 심드렁했지만, 그래도 누기에와 쾨클랭에게 그 아이디어를 좀 더 진척시켜보라고 허락했다. 그들은 곧장 강베타 정부의 예술부 장관이었고 당시 박람회 행정 위원회의 장을 맡고 있던 앙토냉 프루스트에게 소베스트르의 그림을 보여주었다. 설계 도면을 본 프루스트는 크게 흥분하여 공개적으로 전시해야 한다고 주장했는데, 아마 이 시점에 에펠도 직원들의 아이디어를 재고했던 것으로 보인다. 이제 설계안의 진두지휘를 맡은 에펠은 1884년 말 누기에, 쾨클랭, 소베스트르로부터 그 배타적 특허권을 사들였다.

그것은 이제 에펠의 탑이 되었다. 그리고 여전히 구태의연한 방식을 고수하던 수많은 비평가들을 격앙시키게 될 터였다.

～

에펠이 거대한 철탑의 건축 가능성을 검토하던 무렵, 로댕은 좀 더 작지만 그럼에도 과감한 작업 ─〈칼레의 시민들Les Bourgeois de Calais〉이라는 조각상군群을 구상하고 예비 연구를 하는 중이었다.

칼레시는 프랑스 북부 영불해협에 위치한 도시로, 수 세기 전 백년전쟁 때 시를 구한 시민들을 기리기 위해 기념비를 세우려는 숙원을 가지고 있었다. 영국 왕 에드워드 3세가 칼레를 포위하

자 굶주린 시민들은 마침내 화친을 구걸했는데, 그러자 에드워드는—마치 암울한 동화에서나 나올 법한 조건으로—칼레시의 유력한 시민 여섯 명이 투항하여 목숨을 내놓는다면 도시를 살려주겠다고 제안했다. 그뿐 아니라, 그 여섯 명은 목에 밧줄을 걸고 성문 열쇠를 지닌 채 거의 벌거벗은 몸으로 도시 밖으로 걸어 나와야만 한다는 것이었다.

다양한 연령과 배경의 남자 여섯이 이 굴욕적인 방식으로 자신을 희생하기를 자원했고, 그중 가장 나이가 많았던 외스타슈 드 생피에르가 일행을 이끌고 성문들을 통과해 영국 왕에게로 갔다. 여기서 뜻하지 않게 왕비가 개입하여 왕에게 자비를 보이라고 설득한 덕에, 도시가 쑥대밭을 면했음은 물론 여섯 영웅은 살아 돌아왔다. 하지만 이후로 그들을 기리는 기념물이 제대로 만들어진 적이 없었다. 몇 번의 시도가 자금난으로 무산된 뒤, 1884년 칼레시에서는 전국적인 모금을 벌이는 한편 로댕에게 작업을 의뢰했고, 그는 대번에 그 아이디어가 마음에 들었다. 주제가 감동적일 뿐 아니라 완전히 독창적인 무엇인가를 만들어낼 수 있으리라는 생각이었다. "어느 도시에나 대개 비슷비슷한 기념비가 있지요. 몇 가지 세부 외에는 다 똑같습니다"라고 그는 칼레 시장에게 써 보냈다.[8] 그러면서 자신은 전혀 다른 무엇인가를 만들겠다고 제안했다.

얼마나 다를지, 칼레시의 유지들은 로댕이 스케치와 석고 모형을 보낼 때까지는 상상도 하지 못했다. 모형을 보고 경악한 이들도 있었다. 하나의 기념비적인 조각상이나 기껏해야 그것을 떠받치는 알레고리적인 조각상들 대신, 로댕은 그 여섯 인물이 자

마침내 완성된 자유의 여신상 ～ 1884

신들의 목숨을 바치러 가다가 성문에 잠시 멈춰 선 모습을 하나 하나 통절히 묘사한 조각상군을 제안했던 것이다. 로댕은 자신의 제안을 고집했지만 비평가들의 반대도 만만치 않았다. "우리가 그렸던 위대한 선대 시민들의 모습은 이런 것이 아니다. 그들의 실의에 빠진 태도는 우리 믿음에 방해가 된다."[9]

이런 비판을 힘차게 반박한 후, 로댕은 충분한 자신감을 가지고 개별 인물들의 조각상을 만들어 전체로 합치는 작업을 계속해 나갔다. 그것은 그 자신이나 시 유지들이 예상했던 것보다 훨씬 더 오랜 시간이 걸리는 매우 힘들고 느린 작업이었다. 로댕이 자신의 예술적 과업과 씨름하는 동안, 칼레시도 프랑스 전체를 휩쓴 경제 불황에 큰 타격을 입고 고전 중이었다. 이는, 적어도 당분간은 시에서 기념비 제작 비용을 댈 수 없음을 뜻했다. 작업을 완성할 수 없게 된 로댕은 완성된 석고 조각상군을 창고에 넣어두었고, 단 한 번의 전시를 제외하고는 여러 해 동안 그 상태로 둘 수밖에 없었다.

그사이, 카미유 클로델은 위니베르시테가에 있는 로댕의 스튜디오에서 조수로 일하게 되었다. 그즈음 두 사람은 여러 해 동안 지속될 열정적인 연인 관계를 시작한 터였다. 나이 차이가 많이 나는 데다 로댕의 명성이 점점 높아지고 있었지만, 그렇다고 그녀가 끌려가는 쪽은 아니었다. 오히려 그녀가 그를 쥐고 흔들며 그로 하여금 천국과 지옥을 오가게 했다. 이후 수년 동안 그들의 사랑은 수월하지도 행복하지도 못했지만, 그로 인한 고뇌와 고통에도 불구하고, 그것은 로댕에게 있어 그의 가장 열정적이고 감동적인 작품들을 위한 영감의 원천이 되었다.

이는 클로델에게도 마찬가지였다. 적어도 처음에는.

～

1883년 말, 모네와 르누아르는 함께 리비에라로 그림 여행을 떠난 길에 세잔을 방문했다. 그리고 이듬해 초 모네는 혼자서 다시 리비에라를 찾았다. "내 이번 여행에 대해 아무에게도 말하지 말아주기 바랍니다"라고 모네는 뒤랑-뤼엘에게 말했다. "딱히 비밀로 하고 싶어서가 아니라, '혼자서' 하고 싶어 그럽니다." 문제는 르누아르였다. 그와 모네의 사이가 나빠져서가 아니었다. 두 사람은 여전히 가까운 친구이자 동료였다. 하지만 모네는 여행자로서는 르누아르와 함께하는 것을 좋아했지만, 함께 작업하는 것은 힘들어했다. "나는 혼자서, 나 자신의 인상에 따라 작업할 때가 늘 더 잘됩니다"라고 그는 강조했다. 그런데 모네가 여행가려는 것을 르누아르가 알면 "분명 함께 가겠다고 할 테고, 그러면 두 사람 모두에게 손해가 될" 터였다.[10]

무엇을 어떻게 그릴까에 대한 자신만의 비전을 고수하느라, 모네는 르누아르와 함께 그림 여행을 가는 것을 피했을 뿐 아니라 알리스로부터도 독립을 유지하고자 했다. 매년 몇 달씩 그림 여행을 구실 삼아 그녀를 떠나곤 했던 것이다. 화가로서 정진하는 데 골몰하여, 그는 그녀가 겪는 여러 가지 어려움에 대해 듣고 싶어 하지 않았다. 1월 초 보르디게라에서 그녀에게 보낸 편지에서, 그는 자신이 그리고 있는 그림들을 열거한 데 이어 "나는 개처럼 일하고 있다"라고 푸념했다. 저녁이면 기진맥진하여 식사를 하고 그녀에게 편지를 쓴 후에는 곧장 침대에 올라가 지베르니를 생

마침내 완성된 자유의 여신상 ～ 1884

각하다가 곯아떨어진다는 것이었다. 그러면서 이렇게 덧붙였다. "내일은 좋은 소식을, 날 비난하지 않는 즐거운 편지를 기다립니다."[11]

며칠 후 그는 자신이 여전히 노예처럼 일하고 있다고 썼다. 알리스의 계속되는 불평도 더 이상 그를 낙심케 하지 않았다. 오히려 짜증이 날 따름이었다. "내가 당신을 사랑하듯 당신도 나를 사랑하기 바라지만, 좀 더 이성적이 되면 좋겠군요." 그러자 알리스가 다음 편지에서 마음을 추스른 듯 보였는지, 그는 다시 이렇게 써 보낸다. "훨씬 낫군요. 당신이 기운을 차렸다니 기쁘고, 나도 힘이 납니다."[12]

～

1880년대 초 조르주 쇠라가 그랑드 자트섬에 이젤을 세우던 무렵, 파리 북서쪽 센강의 그 좁다란 섬은 파리 노동자 계층이 즐겨 찾는 유원지가 되어 있었다. 그곳의 식당들에서 그들은 잔치를 벌이고, 가설 무도회장에서 춤을 추고, 뱃놀이를 했다. 무엇보다도 그들은 강변을 거닐거나 나무 아래 앉아 쉬며 고된 노동과 도시 생활로부터의 휴식을 즐겼다. 결코 우아한 모습은 아니었지만 쇠라는 그들에게 심취해 있었다. 그림 소재를 선택하는 데 까다로운 편이라 그곳의 난잡하고 천박한 면을 피하기는 했으나, 그 점에서는 10여 년 전 그르누예르에서 그림을 그렸던 모네와 르누아르도 마찬가지였다.[13] 실제로 모네도 1878년에 그랑드 자트섬에서 그림을 그린 적이 있었다.

쇠라는 섬의 북서쪽 연안, 쿠르브부아 맞은편을 선호했다. 그

쪽이 좀 더 조용했고, 센강 반대편에서 〈아니에르에서의 물놀이〉를 그린 그로서는 그 장소가 익숙하기도 했다. 그 작품을 위해 그는 무수한 예비 그림을 그린 후에, 스튜디오에서 마지막 그림을 완성했었다. 〈그랑드 자트섬의 일요일 오후Un dimanche après-midi à l'Île de la Grande Jatte〉를 그릴 때에도 같은 방식을 채택했으니, 그것은 인상파의 기법과는 거리가 멀었고 오히려 보다 전통적인 화가들의 스튜디오 그림으로 돌아가는 셈이었다. 쇠라는 파리의 권위 있는 에콜 데 보자르에서 고전적인 교육을 받기는 했지만, 그렇다고 답답한 아카데미풍의 화가는 아니었다. 화창한 날 센강 변에서 본 19세기 파리 사람들의 어른어른 빛나는 모습을 그리기 시작했을 때, 그는 근본적으로 새로운 자신만의 스타일을 개발한 터였다.

그런 예술적 대담성은 1859년 그가 태어난 견실한 부르주아 가정에는 어울리지 않는 것이었다. 그렇지만 어머니는 그가 그림 그리는 것을 격려해주었고, 아버지(은퇴한 법정 관리인)도 군말 없이 학비를 대주었다. 쇠라는 마장타 대로(10구)에서 안락하게 자랐는데, 이곳은 뷔트 쇼몽 공원에 걸어갈 수 있는 거리였다. 옛 채석장 터를 오스만 남작이 호수와 바위와 동굴로 아름답게 꾸며 놓은 그 공원에서 소년은 행복한 시간을 보내곤 했다. 아버지는 파리 근교에 따로 마련한 집에서 지내곤 했지만, 아들이 화가가 되는 것을 기꺼이 지원해주었으므로, 조르주 쇠라로서는 하고 싶은 일을 할 수 있는 재정적 독립이 허용되는 바람직한 환경이었다.

화가로서의 경력은 조촐하게 시작되었다. 조용하고 열정적인 청년 쇠라는 과묵하여 가장 가까운 가족이나 친구들에게도 자

신의 사생활이나 내심에 대해 별로 털어놓지 않는 편이었다. 교제 범위도 좁았고 생애 대부분을 자신의 집 가까운 곳에서 보냈다. 종종 교외의 집으로 아버지를 방문하기는 했지만, 많은 시간을 어머니와 함께 지냈다. 하지만 거의 날마다 어머니의 식탁에서 저녁 식사를 하면서도, 쇠라는 정부와 함께하던 자기 사생활에 대해서는, 심지어 그녀가 자기 자식을 낳은 후에도, 입도 뻥긋하지 않았다.

그러면서 그는 그림에 전념했고, 1884년 무렵에는 독자적인 스타일을 개발했다. 인상파의 낭만적인 충동을 받아들이는 대신 그는 냉정하게 과학적인 방식을 택했다. 그는 그것을 '분할주의'라 불렀으니, 상호 보완적인 물감들을 점점이 찍어 복합적이고 기막히게 아름다운 전체를 이루어내는 것이었다.

그것이 그의 대형화 〈그랑드 자트섬의 일요일 오후〉에 그토록 근면성실하게 적용한 놀라운 기법이었다. 눈앞에 그토록 매혹적으로 펼쳐지는 눈부신 장면에 색채에 대한 오랜 연구를 끈질기게 적용하여, 한 점 한 점 그는 걸작을 창조해나갔다.

끈질긴 인내는 거대한 자유의 여신상 프로젝트의 특징이기도 했다. 일찍이 1871년에 시작된 이 사업은 1884년에야 그 결실을 거두게 되었다. 자유의 여신은 마침내 완성되어 1884년 7월 4일 파리 주재 미국 공사에게 공식적으로 기증되었다. 부득이하게 증정식은 조각상을 제작한 주물공장 뜰, 여신상의 발치에서 거행되었다. 중요한 행사였고, 다만 그 과감한 프로젝트를 정점으로 이

끌어온 당사자가 참석하지 못했다는 것이 애석한 일이었다. 에두아르 드 라불레는 바로 그 전해, '세상을 비추는 자유'의 기념비가 완성을 눈앞에 둔 시점에 세상을 떠났던 것이다.

라불레를 대신하여 프랑스-미국 연합의 대표 페르디낭 드 레셉스 남작이 증정을 담당했다. 그것은 놀라운 선물이었고, 미국 공사 리바이 P. 모턴은 미국 국민을 대표하여 그 선물을 받으며 의당 해야 할 치하를 했다. 그는 좌중의 인사들을 향해, 신의 가호로 그것이 프랑스와 미국 사이의 "불멸의 공감과 애정"의 항구적인 상징이 되리라고 말했다. 드 레셉스도 비슷한 취지의 연설에서 "이것은 프랑스와 위대한 미국 국민을 연합시키는 결속의 맹세가 될 것"이라고, 진심에서 우러난 소망을 표했다.[14]

증정식에 이어 바르톨디는 참석한 인사들을 이끌고 조각상 안으로 이어지는 계단으로 안내했고, 그런 다음 모두 1층으로 내려와 축하연을 벌였다. 연회석에는 라불레를 위한 빈 의자가 상징적으로 놓여 있었다.

하지만 그것은 이어질 대장정의 첫걸음일 뿐이었다. 대서양 이편 프랑스에서의 행사들이 끝난 뒤에는, 상세한 기록을 작성하고 거대한 조각상을 해체하여 운송 궤짝에 넣는 오랜 작업이 시작되었기 때문이다. 자유의 여신상은 새로운 터전을 찾아 대서양을 건너게 될 터였다.

그 천재, 그 괴물

1885

1885년의, 그리고 어쩌면 1880년대를 통틀어 가장 큰 사건은 빅토르 위고의 죽음과 장례식이었다. 온 국민의 추앙을 받던 이 문단과 정계의 거물은 짧지만 극적인 와병 후 5월 22일 금요일에 세상을 떠났다. 열성이 지나친 기자들은 그가 임종의 순간 개종하여 사제를 불렀다는 억측 기사를 써냈다. 하지만 위고는 마지막까지 자신에게 충실했으며, 교회는 거부하되 자신을 위해 기도하는 도처의 개인들에 대해서는 감사했다.

이 중대한 사건을 맞아 의회는 위고를 기리고 그가 영원히 공화국의 상징적인 영웅으로 남을 수 있도록 할 수 있는 모든 일을 했다. 필요한 법안들을 서둘러 통과시킨 후 의회는 그를 팡테옹에 매장하기로 결정했다.

상징적인 의미가 깊은 결정이었다. 교회와 그 적인 세속주의자들은 거의 한 세기 동안 팡테옹을 놓고 싸워온 터였기 때문이다. 팡테옹 건물이 서 있는 장소 자체가 종교적으로 의미심장했으니,

그 언덕은 파리의 수호 성녀 생트주느비에브에게 봉헌된 오래된 성당 및 수도원이 있던 자리였다. 1천 년이 넘는 시간 동안 생트주느비에브는 왕을 비롯한 파리 사람들의 호소를 들어왔고, 루이 15세는 그녀에게 기도를 올려 중병에서 회복된 후 그녀를 기리는 새 대성당을 짓겠다고 서원했다. 병석에서 일어난 왕은 금방 그 서원을 잊어버렸지만, 생트주느비에브 수도원장이 줄곧 그를 종용했다. 그리하여 마침내 1764년 왕은 새로운 대성당, 곧 언덕 꼭대기에 지어질 기념비적 규모의 거대한 건물을 위한 초석을 놓았다.

그것은 힘든 과업이었고, 지하에 고대의 채석장들이 얽혀 있어 한층 더 버거운 일이 되었다. 그런 지반에 건물을 지어야 했던 건축가 자크-제르맹 수플로는 구조물에 균열이 생긴 것을 발견하고 낙심하여 건물이 완성되기도 전에 죽었고, 그의 동료가 일을 마치기까지 10년이 더 걸렸다. 하지만 때는 대혁명이 발발한 다음이라, 왕권뿐 아니라 종교도 곤경에 처하게 되었다. 성난 파리 사람들은 떼를 지어 생트주느비에브의 유해를 태우고 그 재를 센강에 뿌렸으며, 혁명가들은 생트주느비에브 수도원을 없애고 부속 성당을 철거했다.

이런 적대적인 분위기에서는 결코 기념비적인 새 성당을 준공할 수 없었다. 새로운 건물을 서둘러 봉쇄한 제헌국민의회는 그것을 프랑스의 위인들을 매장하는 세속적인 기념 건물, 곧 국가적인 팡테옹合祀殿으로 만들기로 결정했다. 정면 박공에는 "위대한 인물들에게, 감사하는 조국이Aux Grands Hommes la Patrie Reconnaissante"라는 말이 금빛 문자로 올라갔다. 또한 국가를 상징하는 알레고리적인 조각상들이 그 위대한 인물들에게 월계관을 건네는

장면도 올라갔다. 혁명가들은 그 내부에서 모든 그리스도교적 상징들을 제거하고 거대한 창문들을 막아 능묘의 어둑한 분위기를 만들었으며, 교회를 상기시킬 만한 일체의 것을 배제했다. 그 지하에 그들은 미라보, 볼테르, 루소, 마라 등의 유해를 안치했다(이 영웅들은 후일 정치적 역류를 만나 한때 퇴거당하기도 했으나, 볼테르와 루소는 다시 복귀되었다).

팡테옹 자체도 정치적 역류들을 겪어, 정부가 바뀔 때마다 그것은 능묘에서 교회로, 또다시 능묘로 바뀌었다. "위대한 인물들에게, 감사하는 조국이"라는 대담한 명문銘文도 오르내리기를 되풀이했다. 나폴레옹 보나파르트 치하에서, 죽은 영웅들은 지하에 있었지만 선량한 가톨릭 신도들은 위층에서 예배를 드렸다. 하지만 나폴레옹이 실각하고 군주제로 돌아가자, 건물 전체가 성당으로 재축성되었다. 루이-필리프 치세와 뒤이은 제2공화국 시절에 건물은 또다시 능묘로 쓰이다가, 나폴레옹 3세와 제2제정 시절에는 성당으로 재축성되었다. 이후 한동안 그 건물은 탄약고이자 코뮌 본부로 쓰였고, 코뮈나르들이 쫓겨나고 질서가 회복된 후에는 티에르와 막마옹의 보수적인 정부들이 그것을 또다시 성당으로 만들었다. 하지만 왕정파가 쫓겨나고 공화파가 들어선 다음, 그 모든 과정을 전면 재검토하여 건물의 기능을 프랑스 최고의 위인들이 묻히는 명성과 영예의 세속적인 전당인 팡테옹으로 복귀시킨 터였다.

빅토르 위고의 죽음은 팡테옹 역사의 이 마지막 장이 쓰일 기회를 제공했지만, 그가 거기 묻히도록 결정되기까지는 나름의 아이러니가 있었다. 위고는 팡테옹을 "로마 성 베드로 성당의 망할

복제판"이라 불렸었다(에두아르 마네도 "그 망할 팡테옹"이라며 비슷한 역겨움을 표한 바 있다).[1] 위고는 자신이 페르라셰즈에 묻히리라 생각했고, 그래서 자신의 관을 빈민 영구차에 실어 빈민의 무덤에 묻어달라고 말하곤 했다. 하지만 그 소망은 이루어지지 않았으니, 나폴레옹 보나파르트가 레쟁발리드에 묻힌 이래 파리에 그렇게 성대한 장례식은 없었다. 게다가 시기적으로 피의 주간을 기념하는 기간이기도 해서 봉기가 일어날지 모른다는 우려마저 있었으나, 그런 일은 없었다. 장례식 전야에는 보나파르트 때의 예식을 상기시키듯 위고의 관을 개선문 아래 안치해두었다. 다음 날 온갖 위용에 둘러싸여, 관을 실은 빈민 영구차는 200만 명 가까운 군중이 지켜보는 가운데 팡테옹을 향해 출발했다.

뒤마 피스는 신랄한 기록을 남겼다. "위고의 저작이 제국이 아니라 공화국에 적대적이었어도 그의 시는 여전히 아름답겠지만, 그의 장례가 그처럼 성대하지는 않았을 것이다." 졸라도 (공쿠르에 따르면) 위고의 서거에 대해 별반 애석해하지 않았으며, 사실 다소 안도하기까지 했다고 한다. 공쿠르의 신랄한 지적에 따르면, 졸라는 위고가 "우리 모두를 매장해버릴 거라고 생각했다"면서, "마치 자신이 그 문학적 교황직을 물려받으리라 확신하기나 한 듯 방 안을 이리저리 서성였다"라고 한다.[2]

사태 전반에 대해 이어지는 독설 가운데, 공쿠르는 장례식 전야에는 파리의 창녀들이 "샹젤리제의 잔디밭에서 온갖 잡놈들과 짝을 지었다"라고 썼다. 그는 대중에게 거의 공감하지 않았으며, 빅토르 위고에게 특별히 훌륭한 점이 있다고 생각해본 적도 없었다. 공쿠르가 보기에 위고는 철저히 역겨운 인간이었으며, 언젠

가는 그를 "그 천재, 그 괴물"이라고 일갈하기도 했다.[3]

공쿠르가 주목한 것은 위고의 자기 몰두와 자기 본위, 자신을 사랑하는 사람들에게 끼친 고통에 대한 철저한 무감각함이었다. 하지만 공쿠르 자신도 인정했듯 위고는 복잡한 인물이었다. 그가 써내는 극적이고 감정이 넘쳐흐르는 작품들처럼 그의 만년은 높이와 깊이, 비극과 승리가 그야말로 고딕풍으로 합쳐진 것이었다. 그는 상원 의원에 당선되고 아카데미 프랑세즈 회원으로 선출되고 세계적인 문학적·정치적 명성을 얻는 등 영예의 절정을 구가하는 한편, 자식 셋이 먼저 죽고 네 번째 자식은 정신이상이 되어버리는 비극을 겪었다. 사회에 대한 기여로 거의 신격화되어 떠받들리는가 하면, 여성 편력으로 끊임없는 추문을 불러일으켰다.

하지만 그의 대중은 그를 숭배했고, 특히 파리 사람들이 그랬다. 물론 그들은 그의 개인적 약점들을 잘 몰랐지만, 알았다 하더라도 아마 문제 되지 않았을 것이다. 왜냐하면 그는 '우리의' 빅토르 위고였으니까. 그의 파리, 에스메랄다와 장 발장의 파리는 영원히 살아남을 것이었다.

～

위고는 죽기 얼마 전 프레데리크 바르톨디에게 이런 편지를 써보냈다. "조각가에게는 형태가 모든 것이기도 하고 아무것도 아니기도 하지요. 정신이 없이는 아무것도 아니고, 사상이 있다면 모든 것입니다."[4]

1884년 말 자유의 여신상이 대서양을 건너는 여행 준비를 마쳐가던 무렵에, 위고는 여신상을 보러 와서 바르톨디를 만났었

다. 뉴욕의 신문 발행인 조지프 퓰리처가 미온적인 미국인들을 설득하여 조각상의 대좌를 위한 모금을 진행하는 동안(조각상 그 자체를 위한 모금에 비하면 훨씬 덜 거창하고 훨씬 더 논란 많은 모금이었다), 프랑스인들은 조각상을 해체하여 일련번호가 매겨진 214개의 궤짝에 포장하고 있었다. 그 궤짝들은 70량의 열차를 단 특별 기차로 루앙까지 운송되었고, 거기서 프랑스 군함 '이제르'호로 조심스레 옮겨졌다. 그러느라 선적에만 3주가 걸렸고, 여행 자체에도 거의 한 달이 걸렸다. 그러는 동안 폭풍우 때문에 배와 여신상이 함께 가라앉을 위기를 겪기도 했다. 하지만 1885년 6월 마침내 여신상은 뉴욕항에 무사히 도착하여 대대적인 환영을 받았다.

그러나 아직 조각상의 대좌가 완성되지 않아 여신상이 설 곳이 없었다. 그래서 해체된 조각상이 담긴 무거운 궤짝들은 베들로섬에 보관되었고, 바르톨디 자신은 또 다른 배로 뉴욕에 도착하여 조각상의 조립 작업을 담당할 미국 엔지니어와 상의했다. 한 달후, 바르톨디는 파리로 돌아갔다.

나머지 작업은 미국인들에게 맡겨졌다.

～

자유의 거대한 (그리고 전적으로 세속적인) 상징이 포장되어 뉴욕으로 운송되는 동안, 사크레쾨르 대성당에서는 처음으로 성체가 거양되었으니, 이제 그곳은 중단 없는 기도를 위한 성소가 되었다. 이 일이 파리의 신자들에게 안겨주었을 기쁨에 다소 그늘을 드리운 것은, 소르본의 신학대학이 예산 폐지로 인해 문을

닫게 되었다는 사실이었다.

이 유명한 신학대학의 폐교는 프랑스 교육의 세속화가 이미 상당히 진행되고 있었다는 점에 비추어 보면 놀라운 일도 아니다. 하지만 그래도 그것은 역사와의 충격적인 단절이었으니, 뭐니 뭐니 해도 소르본은 16세기 이래 신학대학의 본산이었기 때문이다 (그 전에는 신학대학이 노트르담에 있었다). 17세기에 이르러 소르본은 신학 분야에서 단연 압도적인 권위를 지니게 되었다. 또한 시설의 낙후함도 극복하게 되었으니, 루이 13세의 막강한 재상이자 소르본 학장이던 리슐리외 추기경이 소르본의 중세 건물들을 좀 더 크고 웅장한 것으로 바꾼 것도 그 무렵의 일이었다. 그 주건물은 인상적인 바로크풍 예배당으로, 나중에는 그곳에 리슐리외의 화려한 무덤이 들어섰다.

다음 세기 내내 소르본은 갈리아주의—프랑스의 로마가톨릭 교회에 대한 교황권을 제한하자는 주의—의 중심이었다. 그렇다고 해서 신학자들이 더 자유주의적으로 변모한 것은 아니었다. 그들은 점점 더 세속적이고 과학적인 방향으로 나아가는 계몽주의의 세계에 잘 적응하지 못했고, 따라서 대혁명이 일어날 즈음 소르본의 신학대학은 보수주의의 보루로 명성을 얻고 있었다. 이를 용납할 수 없었던 혁명가들은 소르본을 포함한 파리 대학 전체를 철폐했다. 이들이 자신들의 세속적이고 과학 지향적인 교육 제도를 막 정비하기 시작했을 무렵, 나폴레옹 보나파르트가 권좌에 올라 대학을 황제 자신의 감독하에 두었다. 보나파르트는 일체의 계몽주의적 준거를 박차고 신학대학을 부활시켰다. 하지만 신학대학의 부활이 곧 소르본의 부활은 아니었으니, 1801년부터

1821년까지 소르본은 오랜 터전이던 루브르에서 쫓겨난 일군의 예술가들에게 점령되어 있었다.

1821년, 왕정복고로 돌아온 부르봉 군주가 이 화가들과 조각가들을 다시금 내쫓았고, 소르본은 이제 신학대학뿐 아니라 문리 Lettres et Sciences 대학의 터전이 되었다. 하지만 완고한 부르봉 왕가의 목표는 단순히 소르본을 부활시키고 그 임무를 확대하는 것만이 아니라, 다루기 힘든 문리대학을 보수적인 신학대학의 영향력 하에 두는 것이었다.

그래도 소르본 안에서는 자유 학예가 살아남았고, 문학부는 대학 일에 다시금 교회를 개입시키려는 제2제정의 움직임을 용감하게 저지하기까지 했다. 물론 제2제정은 프랑스-프로이센 전쟁을 치르며 사라졌고, 1880년 제3공화국은 교육을 세속화하기로 결심한 사람들의 수중에 있었다. 사실상 상하원 어느 쪽에서도 소르본의 신학대학 예산을 철폐하는 조처에 대해 별 반대가 없었다. 교권조차도 신학대학을 도우려 나서기를 거부했으니, 신학대학이 오래전부터 갈리아주의를 표방해온 탓이었다.

소르본 신학대학의 폐교에 더하여, 사태는 현저히 상징적으로 전개되어 소르본의 물리적인 외관을 완전히 뜯어고치는 공사가 시작되었다. 1885년에 시작된 이 대대적인 사업의 첫 단계는 1889년 프랑스대혁명 100주년을 기하여 개시되었다. 1901년에 단지가 마침내 완공되자, 리슐리외의 소르본은 완전히 사라지고 그의 세속화된 기념 예배당만이 남게 되었다.

공화주의와 세속주의의 소르본이 마침내 등장한 것이었다.

～

줄 페리 정부가 소르본 신학대학을 표적으로 삼고 있던 무렵, 조르주 클레망소는 페리를 표적으로 삼고 있었다. 페리는 식민지 제국을 원했고 기꺼이 그 대가를 치를 용의가 있었지만, 클레망소는 페리를 한 치도 신뢰하지 않았다. 의회가 지금껏 보여준 이상의 기개를 발휘할 것을 요구하면서, 클레망소는 그들이 전쟁을 일으키려는 권력에 대한 통제를 잃어버렸다고 공격했다. 통킹만에서 프랑스 군대는 제대로 무장한 거대한 적군의 손에 죽어가고 있는 판국이었다.

페리는 여전히 신임 투표에 이기고 있었지만, 표차는 갈수록 줄어들었다. 그러다 1885년 3월, 베트남 북동부의 도시 랑선에서 프랑스가 참패하는 일이 일어났다. 처음 소식이 전해졌을 때는 프랑스-프로이센 전쟁 당시 스당에서의 참패 못지않다고 했지만, 실제로는 그보다 작은 규모의 패배였다. 하지만 굴욕적이기는 마찬가지였으니, 페리가 통킹에서 프랑스의 군사적 우위를 줄곧 단언해왔다는 것이 그 이유였고, 프랑스-프로이센 전쟁의 패배로 인해 프랑스인들이 예민해져 있었다는 것도 또 한 가지 이유였다. 하지만 페리는 사임을 거부하며 참패를 만회하기 위해 하원에 더 많은 자금을 요구했다. 클레망소는 이 청원을 성난 경멸로 맞이했다. 그는 페리를 국가 반역죄로 고발하고 그의 사임을 요구했다. 페리는 클레망소의 요구대로 재판에 회부되지는 않았지만, 결정적으로 패배하고 총리직에서 밀려났다.

클레망소의 호소가 하원의 의무감을 자극하지는 못했다 하더

라도 최소한 그들의 정치적 편의주의에는 먹혀든 셈이었다. 동남 아시아에서의 전쟁은 점점 인기를 잃어가고 있었고, 클레망소는 페리의 편을 들었다가는 다음 선거에서 불리하리라는 점을 제대로 지적했던 것이다. 물론 그도 증원군은 보내야 한다고 하원에서 말했지만 문제는 현 정부를 신임하느냐 하는 것이었다. 좌익과 우익이 모두 관심을 가진 것은, 시의주의 중도파가 어디에서 충분한 표를 얻느냐였다.

이 문제가 가을 선거를 휩쓸었다. 프랑스 유권자들은 식민지 팽창이 경제적이자 군사적으로 필요한 일이며 프랑스 해군을 위한 석탄 공급지와 보호주의 무역의 추세에 맞서 새로운 시장을 얻는 데 필수적인 일이라는 페리의 경고에 대해 미심쩍은 반응을 보였다. 경제는 여전히 위태로웠고, 식민주의에 반대하는 이들은 좌익이든 우익이든 식민주의 지지자들이 해외 팽창주의의 제단에 "프랑스의 황금과 피"를 희생시키고 있다며 맞섰다. 그렇게 해외 진출에 인력과 자금을 낭비하고 약해지다가 결국 비스마르크에게 유럽 제패권을 넘겨주게 되리라는 것이 그들의 주장이었다.

파리 사람들은 프랑스의 팽창주의 정책에 특히 분노했고, 그것이 자신들의 경제난, 특히 빵값 폭등의 원인이라고 비난했다. 시골 사람들도 재계와 마찬가지로 고비용 해외 전쟁에 실망하고 있었다. 10월 선거에서 급진적 공화파는 하원 의석을 거의 세 배로 늘린 반면 우익에서 재선된 이들은 예상 외로 적었다.

시의주의자들, 일명 온건 중도파도 다수석을 잃었지만, 우익도 좌익도 자기 주장을 관철하기에 충분한 의석수를 확보하지 못하기는 마찬가지였다. 연립내각을 구성하는 수밖에 없었고, 조르주

클레망소는 그 불안정한 정국에서 유리한 입장이 되었다. 그는 극단주의자라는 평판과 투견 같은 언변 때문에 정부 요직에서 배제된 터였지만, 그래도 중요한 실세가 되어가고 있었다. 그 자신은 장관직을 얻지 못했으나 자신의 후배들에게 여러 자리를 얻어주었으니, 곧 악명을 떨치게 될 조르주 불랑제 장군도 그중 한 사람이었다.

하지만 클레망소도 통킹에서 프랑스군을 철수시킬 수는 없었다. 페리가 실각한 지 석 달 만인 1885년 6월, 프랑스와 중국은 조약을 맺었다. 프랑스가 그 지역에서 무역을 할 수 있도록 중국 군대를 철수시키는 대신 프랑스 측에서 중국인들에게 더 많은 수입을 약속하는 내용이었다. 페리가 통킹 문제로 사임을 강요당한 후 여러 달이 지난 1885년 말, 하원은 통킹에 프랑스가 남아 있도록 자금을 지원하는 안을 아슬아슬하게 가결시켰다. 이후 몇 년에 걸쳐 프랑스는 그 지역 전체를 프랑스의 인도차이나 식민지로 확정하는 데 성공하지만, 지역 게릴라들의 매복은 세기 말까지도 이어질 문제가 된다.

～

고군분투하던 젊은 화가 로돌프 살리가 1881년에 '샤 누아르[검은 고양이]'를 열었을 때, 그는 자신이 역사를 만들고 있다고는 꿈에도 생각지 않았다. 이 누추한 야간 업소는 몽마르트르 언덕 밑자락, 로슈슈아르 대로 84번지(18구)에 있었는데, 당시에도 그곳은 좋은 동네가 아니었다. 하지만 살리의 동업자이던 시인 에밀 구도가 소문을 내준 덕에 얼마 안 가 시인, 음악가, 화가들

이 이곳으로 모여들기 시작했다. 올이 보일 정도로 낡은 타피스리, 스테인드글라스, 옥좌처럼 생긴 루이 13세풍 의자 같은 것으로 중세를 모방한 분위기 가운데, 샤 누아르의 단골들은 마음 편히 자신의 작업에 대해 논하고, 독서회를 열고, 노래를 부르고, 기득권층을 비판했다. 샤 누아르는 곧 일종의 클럽 내지 재능 있는 아방가르드의 사령부 같은 곳이 되었고, 이들은 그곳에서 사상과 술과 친밀감을 나누었다. 이처럼 풍취 있는 곳에서, 현대의 카바레가 탄생한 것이다.

샤 누아르는 피갈 한복판에 위치한 데다 테오필 스탱랑이 그린 포스터에는 호색적으로 보이는 수고양이가 벽 위에 올라가 있지만, 매음굴 같은 곳은 전혀 아니었다. 샤 누아르의 손님들은 물론 즐기러 오는 것이었으나, 그들이 즐긴다는 것은 지적·문화적 관심사를 공유하며 약간의 주흥을 곁들이는 유쾌한 저녁을 뜻했다. 살리 자신이 그곳을 '예술 카바레'라 불렀고, 살리의 단골 중 여럿이 좌안의 문인 그룹 '이드로파트Les Hydropathes'에 속해 있었다. 이드로파트는 에밀 구도가 과거에 결성한 모임으로, 그와 같은 젊은 작가와 시인들을 카페에서 독회를 통해 좀 더 알리고자 한 것이 그 목적이었다. 살리가 샤 누아르를 열자 구도는 자신의 그룹을 새로운 장소로 옮겼을 뿐이다.

그 결과 진지한 시와 들뜬 분위기가 곧잘 어울렸으니, 이는 오락과 선전으로 이어졌다. 샤 누아르는 자체 문예지를 발간했고, 구도가 그것을 편집하여 기고자들의 작품을 알렸다. 오래지 않아 그 장소는 시인, 화가, 음악가들로 북적였고, 그중에는 작곡가 에릭 사티와 클로드 드뷔시도 있었다. 이 작곡가들은 카바레의 피

아노로 가끔 연주도 했다. 시인 스테판 말라르메와 폴 베를렌 또한 이곳의 단골이었다.

장사가 잘되자 1885년 살리는 좀 더 좋은 동네인 라발가 12번지(오늘날의 빅토르-마세가)로 이사했다. 원래의 장소는 한량 가수 아리스티드 브뤼앙에게 팔았는데, 브뤼앙은 그곳에 '미를리통'이라는 자신의 카바레를 열었다. 툴루즈-로트레크의 그림 속에서 챙 넓은 검은 모자와 붉은 스카프 차림으로 영원히 남은 브뤼앙의 특기는 사회 저항과 모욕의 코미디였다. 그는 살리의 가게를 오래된 침대용 다리미와 요강, 그리고 샤 누아르 시절의 루이 13세 의자(그는 불경하게도 그것을 천장에 매달았다) 같은 것으로 다시 꾸몄고, 거친 유머와 유쾌한 분위기를 찾는 부르주아 계층에서 곧 단골들이 생겨났다.

미를리통은 장사가 잘되었던 반면, 샤 누아르의 단골들은 새로 이전한 장소의 분위기가 다소 딱딱하고 형식적이라는 느낌이 들어 떠나기 시작했다. 그러자 살리는 무언극 그림자 극장을 시작했고, 이것은 아방가르드 사이에서 큰 인기를 끌었다. 이 단순하고도 효과적인 연극을 창안하고 제작한 것은 젊은 삽화가이자 디자이너 앙리 리비에르로, 그는 아연판에서 오려낸 형상들에 빛을 비추어 하얀 스크린 뒤에 일정한 간격을 두고 배치된 활차들 위로 움직이면서 스크린에 그림자를 만들어냈다. 카랑 다슈와 몇몇 다른 화가들, 그리고 신문기자와 작가들이 이에 합세하여 많은 스케치를 그리고 인물과 배경과 프로그램 커버를 만들었다. 그들은 성서, 고전, 역사적 주제 등을 바탕으로 수백 명의 그림자 인물을 등장시킨 총 40편 이상의 연극을 만들었는데, 그중에는 우스

울 만큼 곰을 닮은 졸라와 살리 자신을 비롯하여 당대의 인물들도 포함되어 있었다.

이 그림자 극장은 명백히 예술적이고 문학적인 가치를 지닌 데다 상당히 재미있기도 했으므로, 살리가 세상을 떠나기까지 10년 넘게 손님을 끌었다. 오늘날 유일하게 남아 있는 흔적이라고는 이곳이 한때 유명한 샤 누아르의 터전이었던 건물로 "뮤즈와 기쁨에 바쳐졌다"라고 쓰인 명패뿐이지만 말이다.

~

젊은 드뷔시는 그 무렵 로마에 있었는데, 그것이 전혀 즐겁지 않았다. 로마대상을 탔으니, 모리스 라벨을 포함한 많은 유수한 후보자들이 얻지 못한 영예였지만 드뷔시는 그런 성취에 눈곱만큼도 관심이 없었다. 다들 탐내는 상을 타서 로마의 빌라 메디치에 장기 체류 하며 음악가로서의 경력에 큰 도약을 하게 된 셈인데도 전혀 흥미가 없었다. 그는 로마가 싫었고, 특히 빌라 메디치가 싫었으며, 비참한 기분이었다.

날씨가 끔찍한 데다(여름은 너무 무더웠으며, 겨울은 너무 춥고 비가 많았다) 드뷔시는 자기 선생들과 동료들을 지독히 싫어하게 되었다. 이런 전반적인 태도의 원인은 물론 상을 타는 바람에 마담 바니에와 어쩔 수 없이 헤어지게 되었다는 데 있었다. 하지만 그는 자기 주위 사람들의 이해할 수 없는 전통주의에도 좌절하고 있었다. 스스로를 속이고 심사위원들의 마음에 들 만한 작품을 작곡하여 상을 타기는 했지만, 일단 로마에 와서는 더 이상 가식을 유지할 수 없게 되었던 것이다. 그는 (예의상) 마담 바

니에보다는 그녀의 남편과 정기적으로 연락을 취하면서 자신의 짜증과 분노를 털어놓고 있었다.

물론 보상도 있었으니, 리스트의 기억할 만한 연주를 들을 수 있었고 로마에서 열리는 여러 음악회에도 가볼 수 있었다. 하지만 그보다 더 자주, 드뷔시는 주위 사람들의 둔감함과 자신이 시간을 낭비하고 있다는 사실에 분노를 터뜨렸다. 첫해가 끝나갈 무렵 작곡한 곡은 심사자들로부터 "드뷔시 씨는 요즘 이해할 수도 연주할 수도 없는 이상한 음악을 만들고 싶은 욕망에 시달리는 모양"이라는 평을 들었다. 이에 대해 당연히 드뷔시는 불만으로 맞섰다. "학사원은 자기네들 관습만이 옳다고 믿는다. 할 수 없지! 나는 내 자유와 나 나름의 방식을 좋아하니까."5

사태가 그쯤 되자 미지의 새로운 것을 탐구하기는 점점 어려워졌고, 드뷔시는 때로 앞에 놓인 것을 향해 달려갈 충분한 힘이 자신에게 있는지 회의하곤 했다. "기준을 삼을 만한 전례가 없습니다." 그는 바니에게 써 보냈다. "저는 새로운 형식을 만들어내야만 합니다." 이미 바그너가 제안한 새로운 방향도 거부하면서, 자신은 "오케스트라에 함몰되지 않는 서정적 톤을 유지하고 싶다"라고 밝힌 터였다.6 가장 나쁜 것은, 그가 로마에서 보내는 시간이 낭비일 뿐 아니라 퇴보를 가져오리라는 두려움이었다.

그처럼 선구적인 정신의 소유자로서는 묘하게도, 드뷔시는 16세기 음악가들인 팔레스트리나와 디 라소의 음악에서 영감을 얻었다. "당신은 아마도 대위법이 음악 전체에서 가장 가까이 하기 어려운 것이라고 생각하시겠지요." 1885년 말 그는 바니에게 보내는 편지에 이렇게 적었다. "하지만 팔레스트리나와 디 라소의

손에 들어가면 그것은 놀라운 것이 되고 맙니다." 그러고는 또 이렇게 덧붙였다. "제 진짜 음악적 자아가 조금이나마 감동을 받는 것은 그들의 음악을 들을 때뿐입니다."[7]

팔레스트리나와 디 라소가 어느 정도 영감을 주기는 했지만 그에게는 이것으로도 충분치 않았다. 드뷔시가 진정 그리워하는 것은 아름답고 매혹적인 마담 바니에였다.

~

드뷔시가 로마에서 권태와 절망과 싸우던 무렵, 클로드 모네는 노르망디 해안에서 대양과 싸우고 있었다. 뒤랑-뤼엘과 다투고 그와 경쟁하는 화상 조르주 프티의 전시회에 참가한 그는 에트르타에 가서 10월부터 12월까지 머물렀다. "이곳은 지금이 제일 좋아요." 그는 알리스에게 보내는 편지에 썼다. "이 모든 것을 제대로 표현하지 못하는 내 무능함에 화가 납니다." 11월 말의 어느 날 해안의 아치형 절벽 만포르트 밑에서, 그는 자신의 작업에 너무 몰두한 나머지 물이 들고 나는 것조차 제대로 알아차리지 못했다. 썰물 때라고 착각하여 거대한 파도가 다가오는 것을 보지 못한 것이다. 물살에 휩쓸려 가면서 그에게 처음으로 든 생각은 "이제 끝장"이라는 것이었지만, 어떻게인가 "네발로 기어 나올" 수 있었다.[8]

아무 해도 입지 않았다고 그는 알리스를 안심시켰으나, 그리던 그림과 이젤과 물감과 붓들을 몽땅 잃어버린 터였다. 그 일로 그는 몹시 성이 났지만 화구상에게 전보를 쳐서 재료를 보내게 했다(그가 비록 외딴곳이라고는 해도 다음 날이면 다른 이젤과 필

요한 모든 것을 구할 수 있으리라고 기대했던 것을 보면, 19세기 사람들이 통상적으로 누렸던 서비스의 정도를 짐작할 수 있다).

죽음이 아슬아슬하게 스쳐 간 사건이었다. "생각해봐요." 굳이 상기시킬 것도 없으련만 그는 알리스에게 써 보낸다. "다시는 당신을 못 만날 수도 있었다니 말입니다."[9]

이 말은 곧 새로운 의미로 다가오게 되었으니, 1886년 초 모네가 다시금 그림을 그리러 떠나 있는 동안 에르네스트 오셰데가 지베르니에 나타나 아내와 자식들에게 돌아오기를 종용했던 것이다. 큰 말다툼이 벌어졌고, 오셰데의 딸들은 아버지 편을 들었다. 어머니의 비상식적인 행태가 자신들의 혼삿길을 막는다고 여겼기 때문이다. 모네는 에트르타에 있었던 덕분에 그 소란은 면했지만, 알리스를 잃게 되리라는 생각에 상심했다. 낙심과 고독 가운데, 그는 자신이 비참한 심경이며 "아무것도 하고 싶은 마음이 들지 않아요. 내 안의 화가가 죽어버린 것만 같습니다"라고 그녀에게 썼다.[10]

그의 호소가 상대의 마음에 가닿았음이 틀림없다. 그 큰 싸움과 영구 별거의 위협에도 불구하고, 알리스는 모네의 곁에 남았으니 말이다.

15

에펠의 설계안

1886

오늘날에야 당연히 '에펠탑'이라고 생각하지만 파리 박람회를 위한 300미터 거탑 건립에는 다른 경쟁자들도 있었다.* 그중 가장 유력한 후보는 유수한 건축가 쥘 부르데로, 그는 가브리엘 다뷰와 함께 1878년 파리 박람회 때 트로카데로궁을 설계한 바 있었다. 석조물의 대가였던 부르데가 제안한 탑은 전부 화강암으로 지어진, 거대한 5층짜리 웨딩 케이크 같은 형태였다. 위로 갈수록 점점 작아지는 층마다 장식 기둥과 조각상들로 꾸며지고, 꼭대기의 막강한 전등은 그 강력한 빛줄기로 밤의 파리를 고루 비출 등대가 될 것이었다.

*

1884년 말 철탑 아이디어를 확보한 에펠은 그것을 만국박람회의 입구에 세울 작정으로 산업 및 상업부 장관을 설득하여 공모전을 열게 했다. 그리하여 1885년 5월 1일 "샹 드 마르스에, 밑변 125미터 정사각형 대지에 높이 300미터짜리 철탑을 지을 가능성을 연구"하는 것을 목표로 하는 공모전이 고시되었다.

에펠은 물론 전설적인 '강철의 마법사'로 지구 상의 그 누구보다도 강철을 잘 이해하고 있었다. 그는 돌의 시대는 지나갔다고 확신했다. 에펠에 따르면, 석재의 가능성은 중세 성당 건축의 시대에 이미 절정에 달했다는 것이었다. 더 높이, 더 크게 짓기 위해서는 강철을 사용해야만 했다.

부르데는 에펠이 제안한 탑을 "천박하다"라고 했지만, 에펠은 조용히 현실적인 일들을 처리해나갔다. 그런 높이의 탑은 돌로 만들 수 없을 뿐 아니라 정한 기한에도 맞출 수 없다고 그는 장담했다. 그 절반 크기밖에 안 되는 워싱턴 기념탑을 짓는 데도 수십 년이 걸린 터였다. 뿐만 아니라 에펠의 타당한 지적대로, 부르데는 바람의 저항도 제대로 계산하지 않았고 기초공사도 고려하지 않은 것으로, 그의 석조 거탑은 곧바로 지상에 지어지게 되어 있었다.

다행히도 최종 결정을 맡은 위원회는 부르데의 설계안이나 그의 주장에 흔들리지 않았고, 1886년 6월에는 에펠이 제안한 탑이 무난히 공모전에 당선되었다. 세계에서 가장 뛰어난 다리들과 자유의 여신상 내부 골조를 만들었던 귀스타브 에펠이 이제 세상에서 가장 높고 가장 볼만한 구조물을 짓게 된 것이었다.

그것은 흥미진진한 기대를 자아냈지만, 모든 사람이 그 결과에 만족한 것은 아니었다. 특히 에펠의 과거 동료였던 샤를 가르니에는 철탑 설계안에 분개하며 어떻게든 그것을 중지시키려 했다.

～

자유의 여신상이 최종 목적지에 도착한 후, 그것을 조립하는

일 또한 상당한 위업이었다. 1886년 4월에 좌대가 완성되었고, 그런 다음 좌대와 기초에 기둥과 철근을 박아 에펠이 설계한 거대한 강철 골조의 지주를 만들었다. 8월에는 자유의 여신상 외부의 주형 뜬 구리판들을 내부 골조에 연결하는 힘든 과정이 시작되었다. 이 작업은 여러 달이 걸렸지만, 1886년 1월 무렵에는 거의 완성되었고 10월 28일에는 헌정식을 할 준비가 되었다.

바르톨디는 물론이요 페르디낭 드 레셉스와 기타 인사들도 헌정식을 위해 뉴욕에 와 있었다. 부둣가의 대대적인 가두 행진에 100만 명의 사람이 모여들었다. 섬 자체에는 2천 명의 손님밖에 들어갈 수 없었지만,* 열성적인 구경꾼들의 무리는 작은 배들을 타고 섬의 물가로 모여들었다. 비구름이 다가오는 가운데 그로버 클리블랜드 대통령이 자유와 우정의 이 특별한 상징에 대한 미국인들의 감사를 표하며, 미합중국은 언제까지나 그것을 소중히 간직하겠다고 약속했다. 그 밖에도 많은 인사들이 연설을 했는데 바르톨디는 기회를 사양하고 나서지 않았다. 연설은 정치가들에게 맡길 작정이었다. 하지만 그날 아침 일찍 그는 이미《뉴욕 타임스New York Times》와의 인터뷰에서 자신의 꿈이 이루어졌다며 심경을 술회한 바 있었다. "이것은 우리가 세상을 떠난 다음에도 영구히 남을 것입니다"라고 그는 덧붙였다.[1]

*
자유의 여신상이 설치된 베들로섬(오늘날의 리버티섬)은 뉴욕항 입구의 무인도로, 크기가 약 6만 제곱미터밖에 되지 않는다.

에펠의 설계안 〜 1886

그해 이른 봄, 한 친구가 에드몽 드 공쿠르를 데리고 오귀스트 로댕을 방문했다. 로댕은 몽파르나스 한복판 보지라르 대로에 있는 스튜디오에서 그들에게 칼레의 시민 여섯 명의 실물대 점토 모형과 한 여성의 누드 스케치를 보여주었다. 공쿠르는 로댕이 "육체를 표현하는 대가"라며 감탄했고, 이런 결론은 로댕이 그들을 에콜 밀리테르[군사 학교] 근처 위니베르시테가의 스튜디오로 데려가 아직 완성되지 않은 〈지옥의 문〉을 보여준 후에는 한층 더 굳어졌다. 처음에는 그저 "뒤죽박죽 얽힌 덩어리"로밖에 보이지 않았으나, 차츰 "놀라운 작은 형상들로 이루어진 세계"가 눈에 들어왔다는 것이다.[2]

공쿠르는 로댕이 인간을 시적인 동시에 사실적으로 표현하는 창조적인 예술가라고 평가했다. 로댕이 카미유 클로델의 관계에서 영감을 얻어 완성한 몇몇 조각상(아마도 〈영원한 봄L'Éternel Printemps〉과 〈입맞춤Le Baiser〉 같은)을 보고서는 그가 "사랑하는 두 육체의 포옹과 얽힘에 대한 고도의 상상력을 지녔다"라고 덧붙였다. "가장 독창적인 한 그룹은(공쿠르의 묘사로 미루어 〈나는 아름답다Je suis belle〉인 듯한데) 그 자신이 생각하는 육체적 사랑을 표현하되 전혀 외설적이지 않게 해석했다."[3]

공쿠르는 여기서 천재의 손을 보았지만, 한편 로댕의 정신이 단테, 미켈란젤로, 위고, 들라크루아 등의 잡탕일지도 모른다고 우려했다. 실로 로댕은 그에게 "무수한 생각과 무수한 창작, 무수한 꿈"을 지닌 인물이자, 그 어느 것도 마치지 못할 인물로 비쳤

다.[4] 로댕도 그 시점에는 이러한 견해에 동의했을지 모른다. 그는 거대한 〈지옥의 문〉을 완성하지 못할 것만 같았고, 〈칼레의 시민들〉은 줄곧 두통거리였다. 공쿠르에 따르면, 로댕은 〈칼레의 시민들〉에 대한 대가를 받을 수 있을지조차 알 수 없는 형편이었지만 그래도 작품이 워낙 완성 단계에 있었으므로 자비를 들여서라도 완성해야만 했다고 한다.

공쿠르가 지적했던바 "부드럽고 끈질긴 고집"[5]을 보이며, 로댕은 그저 밀고 나갔다.

~

1883년에 화상 뒤랑-뤼엘은 독자적인 인상파 전시회를 계속 개최하는 한편 모네의 개인전도 열어주었었다. 개인전은 성공하지 못했고, 모네는 쓰라린 심정이 되었다. 결과가 혹평보다 더 나빴으니, 그는 아예 무시당했던 것이다. 자신의 가치를 확신하고 있던 모네는 그토록 관람객이 적었던 것이 자신의 부족함 때문이 아니라 뒤랑-뤼엘이 전시회를 제대로 홍보하지 못한 탓이라고 생각했다. 하지만 1년 후인 1884년 초, 마네의 형제들과 베르트 모리조가 개최한 마네 회고전도 그 못지않은 실패로 끝났다. 그림 값이 너무 형편없이 떨어지지 않게끔 친척과 가까운 친구들이 힘을 쓰기는 했지만 실제로 그림을 산 사람은 거의 없었다. 최근 작고한 화가의 사후 명성을 높이기는커녕, 그림 판매는 완전한 실패였다.

물론 경제는 여전히 불황이었고,[6] 아방가르드 예술가들은 한층 더 형편이 나빠졌다. "힘든 시절인 것은 확실하다"라고, 베르트

모리조는 마네 그림의 경매 직후 언니 에드마에게 써 보냈다. 하지만 2년 후에도 형편은 거의 나아지지 않았다. "상황이 아주 안 좋구나." 피사로는 1886년 초 아들에게 보내는 편지에서 미술품 시장에 대해 논평했다. "모든 게 침체 상태란다."[7]

인상파 화가들은 다시금 모여서 전시회를 열기로 결의했다. 이번에는 베르트 모리조가 본래의 그룹을 다시 모으는 데 적극적인 역할을 했으나, "드가의 꼬인 성미"와 이런저런 "허영심의 갈등"[8] 때문에 쉬운 일이 아니라고 언니에게 털어놓았다. 모네는 여전히 다소 소원한 입장이었는데, 부분적으로는 그가 파리를 떠나 있기 때문이었지만, 또 한편으로는 1885년 조르주 프티와 전시를 열면서 뒤랑-뤼엘뿐 아니라 인상파 동료들과의 관계도 서먹해진 탓이었다. 하지만 1885년 가을, 모네는 피사로에게 편지를 보내 옛 인연을 되살리고자 했다.

피사로는 그 답으로 한 가지 제안을 했다. 자신과 모네, 드가, 카유보트, 기요맹, 모리조, 카사트 그리고 "그 밖에 두세 명"이면 훌륭한 전시를 열 수 있으리라는 것이었다.[9] 그 "두세 명"에 포함되는 쇠라, 시냐크, 르동은 조만간 '신新인상파'라는 이름을 얻게 될 젊은 아방가르드 그룹으로, 피사로는 모네가 마땅찮아할 것을 우려하여 이름까지는 밝히지 않았다. 피사로는 1870년대에도 세잔을 키워주었었고, 세잔이 훗날 "우리 모두는 어쩌면 피사로에게서 나왔다"라고 한 것도 그래서였다.[10] 피사로는 젊은 주식 중개인이었던 고갱이 인상파 그림을 수집하다가 직접 그림을 그리기 시작하자 그의 편이 되어주기도 했다.[11] 그런 그가 이제 이 새로운 유파의 젊은 화가들—자기 아들 뤼시앵을 포함한—을 위

해 나선 것이었다.

"피사로보다 더 친절한 사람은 없었다"라고 시인 조지 무어는 훗날 회고했다.[12] 하지만 피사로의 신중한 중재에도 불구하고 모네는 물러섰고, 르누아르도 마찬가지였다. 시슬레, 카유보트, 드가는 평소대로 인상파 화가들과 전시하는 사람은 다른 데서는 전시할 수 없다고 못 박았는데, 그 무렵 모네는 조르주 프티의 근사한 화랑, 졸라가 "그림 백화점"이라고 은근히 비꼰[13] 으리으리한 전시장에서 전시하고 있던 터였다.

여덟 번째이자 마지막이 될 인상파 전시회는 1886년 5월과 6월에 걸쳐 열렸고, 핵심 멤버는 드가, 모리조, 카사트, 피사로였다. 피사로는 쇠라의 점묘 화법을 채택했으니, 자신이 "낭만적 인상파"라 일컫는 옛 동료들에 대해 "우리는 더 이상 서로를 이해하지 못한다"라고 말하며 자신에게도 "나 나름의 길을 갈 권리"가 있다고 강변했다.[14] 이번에도 고갱이 포함되었고, 피사로는 시냐크와 쇠라도 동참시켰다. 쇠라의 〈그랑드 자트섬의 일요일 오후〉가 처음 선보인 것도 이 마지막 인상파 전시회에서였다.

쇠라의 그 그림은 처음부터 논란을 불러일으켰다. 외젠 마네는 그것을 좋아하지 않았고 피사로와 대판 논쟁을 벌였다. 드가가 그것을 가볍게나마 칭찬하고 전시에 포함시킴으로써 논쟁은 일단락되었지만, 그 그림은 (피사로의 최근작들도 함께) 별도의 전시실에 걸렸다. 관람객은 적었고, 처음에는 〈그랑드 자트〉도 무시되거나 대수롭잖게 취급되었다. 하지만 몇몇 젊은 작가들이 매혹되었고, 그러자 문예지들이 주목하기 시작했다. 정적이고 평면적인 인물들이 고요하고 거의 이교도적인 느낌마저 자아내는, 인상

파 그림과는 선혀 다른 그 대형화에 대한 소문이 퍼져나갔다. 이 소문은 런던에까지 퍼져나가, 조지 무어는 그것이 "고대 이집트의 현대판처럼 보인다"라고 썼다.[15]

쇠라의 그림을 지지하고 나선 젊은 작가들이 새로운 문학 형식 또한 지지하고 나섰던 것은 우연의 일치가 아니다. 문학도 공쿠르와 졸라의 자연주의로부터 상징주의를 향해 가고 있었다. 파리의 지적·문화적 풍토가 변하고 있었고, 리얼리티의 새로이 지각된 형태들 — 객관적이고 모방적이기보다 주관적이고 변형적인 — 이 이미 세기말과 다음 세기를 향하고 있었다.

~

1886년 초에 이미 화단에 감돌던 긴장으로는 성에 차지 않는다는 듯, 졸라는 『작품 L'Œuvre』이라는 소설을 펴냄으로써 긴장을 더했다. 프로방스와 파리에서 보낸 젊은 시절 자기 주위의 화가들이 분투하던 모습을 그린 이 소설(점점 더 길어지는 '루공-마카르 총서' 중 또 한 권)은 다분히 자전적인 내용으로, 공쿠르가 재빨리 지적했듯이 바로 그 점이 가장 큰 약점이었다. 작중의 젊은 소설가, 상도즈라는 이름의 부지런한 인물은 방대한 역사소설 시리즈 — '루공-마카르'와 크게 다르지 않은 — 를 쓰고 있다. 졸라는 상도즈를 소중히 다루며 그에게 성공을 부여하지만, 그 주위의 화가들에게는 그렇게 친절하지 않았다. 특히 클로드 랑티에라는 인물은 자신이 성취할 수 없는 비전을 지닌 화가로 그려지는데, 졸라가 "불완전한 천재"라 부르는 이 불행한 이는 자신의 한계뿐 아니라 세상으로부터 받는 푸대접과도 씨름한다. 졸라의

276

소년 시절 친구 세잔을 모델로 삼은 것이 분명하되 마네와도 다소 닮은 구석이 있는 이 인물은 그의 가장 오래되고 가장 좋은 친구에 대한 잔인한 배신까지는 아니라 하더라도 완전한 무시에서 나온 것이었다.

이 작품은 파리 화단 전체에 충격을 주었다. 클로드 모네는 여러 해 동안 졸라의 지원을 받은 일을 잊을 수 없는 터라 그의 증정본에 감사를 표하며 대단한 작품이라고 찬사를 보냈지만, 그래도 "당황스럽고 다소 걱정스럽다"라고 썼다. 특히 그는 언론과 일반대중이 "마네의 이름, 또는 적어도 우리들의 이름에 먹칠을 하고 실패자로 몰 것"을 우려했다. 그동안 오랜 싸움을 해온 그와 동료 인상파 화가들이 "이제 겨우 목표에 이르기 시작한 시점에, 우리의 적들이 우리에게 마지막 타격을 입히는 데 이 책을 이용할지도 모른다는 점이 염려스럽다"라고 모네는 졸라에게 상기시켰다.[16] 더구나, 비록 드러내놓고 말하지는 않았지만 모네 개인적으로도 걱정스러울 만했으니, 랑티에에 관해 가장 심란한 몇몇 장면은 모네 자신의 사생활에 일어난 사건들과 불편할 만큼 비슷했기 때문이다.

세잔의 반응은 조용했지만 훨씬 더 깊은 것이었다. 지난 몇 년 동안 그와 졸라는 여전히 다정한 편지를 주고받았고 세잔이 메당에 있는 졸라의 시골집을 자주 방문하기는 했지만, 다소 사이가 멀어진 터였다. 졸라는 마네를 위해 했던 것처럼 세잔을 위해 호의적인 글을 쓰려 하지 않았으며, 그에 대해 칭찬을 아꼈다. 어린 시절의 우정에도 불구하고, 사실상 졸라는 누가 봐도 괴팍하고 초라한 행색의 친구를 실패자이자 골칫거리로 여기고 있었다. 세

잔은 부유한 은행가의 아들이었지만 출신 배경을 박차고 나와 소박한 보헤미안의 삶을 살고 있었으니, 이 점에서 졸라의 더해가는 유명세와 성공에 대한 집착과 별 공통점이 없었던 것이다. 세잔이 마지막으로 메당을 방문한 것은 졸라가 『작품』을 쓰고 있던 무렵으로, 화가는 졸라 집의 하인들과 사치 한가운데서 위화감을 느꼈다.

그럼에도 『작품』은 세잔에게 충격이었던 것으로 보인다. 주인공 클로드 랑티에는 총명하지만 문제가 많은 실패자로, 그와 세잔의 명백한 유사점들은 졸라가 자신의 가장 가까운 친구에 대해 실제로 어떻게 생각했는지를 여실히 보여주었다. 하지만 졸라에 따르면, 『작품』의 궁극적인 표적은 어느 한 화가라기보다 훨씬 광범한 것이었다. 『작품』의 출판기념회 만찬에서 그는 "근대의 흐름 속에서 작업하는 어떤 화가도, 같은 미학을 가지고 같은 사상에 영감을 받아 같은 흐름 속에서 작업하는 적어도 서너 명의 소설가들이 성취한 것에 맞먹는 결과를 성취하지 못했다"는 것이 이 소설의 주제라고 설명했다. 만찬 참석자 중에서 그 말에 충격을 받고 화가 난 누군가가 드가를 그런 화가로 제시하자, 졸라는 "평생 틀어박혀 발레리나나 그리는 사람을 플로베르, 도데, 공쿠르 등과 위엄에서나 역량에서나 동급으로" 여길 수 없다고 경멸하듯 말했다.[17]

『작품』과 그에 대한 졸라의 방어는 사실상 그의 모든 화가 친구들을 분노케 했으며, 그중에는 드가(천성적으로 남을 얕보는)와 모네뿐 아니라 르누아르와 피사로까지도 포함되어 있었다. 하지만 가장 큰 타격을 입은 이는 물론 세잔이었다. 증정본을 받은

그는 정중하지만 통렬한 답장을 보내고는, 친구와 일체의 연락을 끊어버렸다. 그것이 그가 졸라에게 쓴 마지막 편지였으며, 두 사람은 평생 다시 만나지 않았다.

～

이처럼 어수선한 가운데, 1886년 2월 빈센트 반 고흐가 파리에 도착했다. 서른세 살의 그는 이미 화상, 교사, 설교자, 신학생 등 여러 진로에서 실패한 터였다. 하지만 그의 가족 중에는 화가와 화상이 많았고, 반 고흐 자신도 그림 그리기에 흥미가 있었다. 동생 테오의 격려를 받아 그는 브뤼셀 왕립 미술 아카데미와 안트베르펜 미술 아카데미에 다녔다. 그의 그림과 스케치가 주목을 끌기 시작하자, 화상으로 궤도에 올라 있던 테오는 그에게 파리로 오라고 권했다. 파리에서 빈센트는 테오와 함께 몽마르트르에 드나들며 잠시 페르낭 코르몽의 스튜디오에서 공부하기도 했다.

테오는 몽마르트르에 있던 부소 & 발라동 화랑의 책임자로, 자신이 높이 평가하던 인상파의 작품을 빈센트에게 소개했다. 테오는 얼마 후 처음으로 지베르니를 방문하여 열 점의 그림을 사서 자기 화랑에 걸게 되며, 곧 다른 인상파 화가들의 작품도 사게 된다. 피사로도 그중 한 사람이었으니, 그에게는 그것이 구원의 손길이었다. 빈센트 자신도 인상파 화가들에게서 깊은 인상을 받았다. "모네가 풍경화에서 이룬 것과 같은 일을 누가 인물화에서 할수 있을까?" 그는 아를에서 테오에게 보내는 편지에 이렇게 쓰기도 했다.[18] 그런 영향 중 일부를 받아들여, 빈센트는 전보다 밝은 색채와 가벼운 터치를 사용하게 되었다. 하지만 그에게 가장 큰

영향을 미친 이는 모네나 르누아르가 아니라 툴루즈-로트레크를 위시한 좀 더 젊은 화가들, 특히 쇠라와 시냐크였다. 점묘 화법을 받아들인 반 고흐는 그 기법을 끝없이 실험했고, 그러면서 강하고 밝은 자신의 색채를 개발해나갔다.

상징주의와 더불어 일본 미술과 공예품이 파리의 첨단 유행을 휩쓸고 있었고, 반 고흐도 한때 그 유행에 빠져 일본 판화를 사고 파리 카페에서 일본 목판화 전시를 열도록 주선하기도 했다. 일본 미술에 대한 연구는 이미 인상파와 후기인상파의 영향을 받고 있던 그 자신의 작품에도 영향을 미쳐, 자신만의 스타일을 찾아나가는 데 도움이 되었다.

～

1880년대 중반 파리에서 오래된 것과 새로운 것, 또는 좀 더 정확히는 새로운 것과 더 새로운 것 사이의 알력을 느낀 이들은 작가들과 화가들만이 아니었다. 음악 분야에도 상당한 긴장이 조성되기 시작했으나, 카미유 생상스라는 압도적인 인물이 전통을 위협하는 일체의 것을 막아서고 있었다.

파리 출신의 천재적인 인물 카미유 생상스는 자기 시대는 물론 모든 시대를 막론하고 가장 뛰어난 신동 중 한 사람이었다. 그는 두 살 때 피아노를 배우기 시작했고 세 살 때는 피아노곡을 작곡했다. 놀랄 만큼 어린 나이에 읽고 쓰기를 배웠으며, 일곱 살 때는 라틴어를 정복해갔다. 네 살 때 연 최초의 응접실 독주회에서는 베토벤을 자신 있게 연주했고, 열 살 때는 자그마치 플레옐 홀*에서 첫 공개 독주회를 열었다.

놀라운 성취는 파리 음악원 시절 내내 이어져, 그는 학생 때 최초의 교향곡을 썼다. 프란츠 리스트는 그의 친구이자 찬미자가 되었고, 또 다른 친구이던 엑토르 베를리오즈는 그를 가리켜 "우리 시대의 가장 뛰어난 음악가 중 한 사람"이라고 했다.[19] 그럼에도 생상스는 두 번이나 로마대상을 타는 데 실패했는데, 처음에는 너무 어려서였고 다음에는 그의 눈부신 재능이 심사 위원들의 질시를 불러일으킨 탓이었다.

나이가 들어가면서 그런 천재성도 다소 평범해졌으리라 추측할 만하지만, 생상스는 어른이 되어서도 여전히 눈부셨다. 교향곡, 협주곡, 오페라, 실내악, 합창곡, 피아노와 오르간을 위한 곡 등을 써내는 외에도, 그는 마들렌 대성당의 오르간 주자라는 만만찮은 일을 줄곧 맡고 있었으며, 당대의 가장 섬세한 오르간 연주자라는 명성을 얻고 있었다. 그러고도 남는 에너지와 총기로 그는 순회공연에서 지휘를 해내는가 하면 한편으로는 지질학, 고고학, 식물학, 천문학, (그리고 음악가에게는 놀라운 일도 아니지만) 수학을 공부했다. 만년에는 문학과 연극, 철학, 음향학, 고대 악기 등 광범한 분야에 대한 학자다운 지식으로 계속 사람들을 놀라게 했다. 시와 희곡을 쓰고, 여러 언어에 능통했으니, 프랑스-프로이센 전쟁이 날 때쯤에는 그야말로 국보급 인물이었다 (1881년 무렵에는 음악원 불후의 인재로 공인된 터였다).

* 1839년 로슈슈아르가 22번지에 개관한 550석 규모의 연주회장. 오늘날 포부르-드-생토노레가 252번지에 있는 플레옐 홀은 1927년에 개관하여 이후 여러 차례 보수를 거쳤다.

생상스가 국립음악협회를 창설한 것은 코뮌 봉기 이후 파리가 재건되던 시기였다. 이 협회의 목표는 젊은 음악가들을 육성하는 것으로 다분히 미래 지향적이었다. 하지만 방대한 교양의 소유자였던 생상스도 음악에 관해서만은 새로운 생각들에 대해 참을성이 없었다. 협회의 공동대표로서 그는 프랑스 음악의 향방을 자신의 취향에 따라 이끌었으니, 그 취향은 의문의 여지 없이 전통적인 것이었다. 실제로 드뷔시의 음악이 알려지기 시작했을 때도, 생상스는 잔혹한 비평을 퍼부으며 동료 음악가들에게 "입체파 회화와 나란히 놓으면 어울릴 법한 그런 잔혹한 곡을 써낼 수 있는 사람에게는 어떻게 해서든 협회의 문을 닫아야 한다"라고 경고했다.[20]

위대한 생상스를 비롯하여 어느 누구도 드뷔시에 대해서는 들어본 적도 없었다. 하지만 젊은 드뷔시에게 운명은 예기치 못한 호의를 베풀게 된다. 1886년 〈동물의 사육제Le Carnaval des animaux〉— 그의 가장 사랑받는 작품 중 하나가 될 —를 초연한 생상스가 협회와 마찰을 빚고 오랜 대표직을 사임하자, 협회 내에서 그의 주된 라이벌이던 작곡가 뱅상 댕디는 판을 뒤집어 그의 자리에 세자르 프랑크를 추대하는 데 성공했다(하지만 댕디 자신이 비서로서 실권을 잡았다). 댕디는 귀족이자 왕정파였지만, 그렇게 눈에 띄는 우익 성향에도 불구하고 에릭 사티, 아르튀르 오네제르, 다리위스 미요 등의 제자를 키워냈다. 게다가 드뷔시와는 그리 공통점이 없었음에도, 댕디는 자신이 탐탁히 여기지 않을지언정 젊은 작곡가들의 음악을 굳건히 지지해주었다. 드뷔시는 운이 좋았으니, 조만간 그런 댕디의 지지를 받게 될 터였다.

하지만 1886년의 드뷔시는 아직 그런 사실을 알지 못했다. 그해 초, 그는 마침내 빌라 메디치에서 두 달의 휴가를 얻어 파리로 돌아왔다. 파리로 돌아온 그는, 자신이 여전히 빌라 메디치를 싫어하기는 하지만 실제로 자신을 괴롭혔던 것은 마담 바니에와의 거리였음을 깨달았다. 한 동급생의 아버지였던 작가 클로디우스 포플랭에게 보내는 편지에서 드뷔시는 "제 소원과 생각은 그녀를 통해서만 활기를 띠며, 저는 그런 습관을 부술 만큼 강하지 못합니다"라고 썼다. 포플랭은 공쿠르의 벗 마틸드 공녀의 연인이자 두 번째 남편이 된 사람으로, 드뷔시는 친구의 아버지인 이 사교계 인사가 연애 문제에 있어 좋은 조언을 주리라 기대했던 것 같다. 다시 그의 편지로 돌아오자면, 그는 파리에 있을 때 시작되었던 대화를 이렇게 계속 이어나간다. "이런 말씀을 드리기는 좀 뭣하지만, 이 사랑을 견실한 우정으로 바꾸라고 하신 조언을 전혀 따르지 못하고 있습니다. 제가 미쳤다는 것은 저도 잘 압니다만, 미친 나머지 잘 생각할 수가 없습니다."[21]

결국 드뷔시는 빌라 메디치에서 지내는 동안 주로 독서에서 다소나마 위안을 얻을 수 있었다. 로마에 가기 전부터도 그는 상당한 독서가였으며 앙드레 지드, 폴 발레리, 말라르메 같은 상징주의의 주창자들 주위를 맴돌고 있었다. 그 밖에도 로세티, 스윈번, 보들레르, 포 그리고 나중에는 디킨스와 뒤마, 칼라일, 콘래드, 니체, 쇼펜하우어 등이 그의 광범한 독서 목록에 더해졌다. 처음부터 드뷔시는 음악의 세계 밖에서 영감을 구했으며, 부모 집 근처 롬가에서 서점을 운영하던 서적상 에밀 바롱이 그의 안내자 중 한 사람이었다. 1886년 말 바롱에게 보내는 편지에서 드뷔시는

가장 분별력 있는 대중이 "문학에 일어난 혁신이나 소설가들이 도입한 새로운 형식을 바짝 따르고" 있는 데 비해 "음악에 관한 한 예전 그대로 머물려 한다"는 사실이 영 이상하다고 썼다.[22]

이런 꼼짝달싹 못 하는 전통주의야말로 드뷔시에게는 거의 평생의 악몽이었고, 적어도 초년에는 확실히 그러했다. 하지만 지금 당장 그의 주된 주제는 여전히 계속되는 빌라 메디치에서의 불만스러운 생활과 침체였다.

~

세자르 리츠는 완벽주의자였다. 웨이터들이 흰 타이와 앞치마를 제대로 갖추고 있는지, 호텔 어디서든 먼지 낀 천이 사용되는 건 아닌지, 그는 모든 세부를 꼼꼼히 챙기고 감독했다. 진 빠지는 일이었지만, 다행히 아내도(그는 서른여덟 살 때 결혼했다) 호텔 일을 잘 아는 터라 남편의 완벽주의에 동조해주었고, 덕분에 성공적인 결과를 거두었다.

물론 리츠는 모든 일에 신중을 기했다. 마리-루이즈 베크와 결혼을 결심하는 데만도 여러 해가 걸렸고, 이미 명성이 자자하던 오귀스트 에스코피에를 수석 요리사로 채용하는 데도 적잖이 뜸을 들였다. 그것은 탁월한 선택이었다. 리츠는 최고급 호텔에는 최고급 요리가 필수적이라고 생각했고, 1886년에는 리츠와 에스코피에의 전설적인 제휴가 시작되었다.

에스코피에가 등장하기 이전에, 19세기 프랑스의 고급 요리를 지배한 이는 유명한 요리사 마리-앙투안 카렘이었다. 카렘의 특기는 공들인 잔치 음식으로, 그의 요리는 풍부함과 규모와 놀라

284

운 외관으로 유명했다. 여성들은 그의 요리를 그다지 좋아하지 않았지만, 양가집 여성들은 그런 자리에 꼭 참석할 필요도 없었고, 적어도 음식 문제에 관해 의견을 낼 수도 없었다. 마리-루이즈 리츠의 말을 빌리자면, "여성들은 다리를 가졌다고 여겨지지 않았듯이, 미각을 가졌다고도 여겨지지 않았다".[23] 하지만 에스코피에는 그런 과거에 등을 돌리고 최고급 레스토랑에서의 식사를 여성의 시각에서 바라보았다. 소화불량을 일으킬 듯 산더미같이 쌓인 요리 가운데서 여성이 무엇을 먹으려 하겠으며 또 먹을 수 있겠는가? 좀 더 가볍고 단순한 식사가 그 답이었으니, 에스코피에는 그런 요리를 하기 시작했다. 그와 동시에 리츠는 자기 호텔의 식당을 양가집 여성들이 남성 동반자와 함께 마음 편히 드나들 수 있는 점잖고 우아한 장소로 만들었다.

에스코피에는 한 끼 식사를 구성하는 코스의 수를 줄이고, 따로따로 주문할 수 있는 이른바 '아라카르트à la carte' 메뉴를 개발하는 한편, 가벼운 소스를 도입하고 과시적인 음식 진열을 배제했다. 또한 메뉴를 단순화하고 주방을 완전히 개편하여 조리의 전 과정을 한자리에서 감독할 수 있게 만들었다. 그가 여성들을 인정하듯이 여성들도 그를 인정했고, 그의 가장 유명한 손님 중에는 사라 베르나르와 오스트레일리아 가수 넬리 멜바도 있었다. 그가 그런 손님들을 위해 만든 요리로는 '사라 베르나르 딸기', '멜바 복숭아', '멜바 토스트' 같은 것이 유명하다.

에스코피에가 고급 요리에 일으킨 변화는 로댕, 쇠라, 드뷔시, 귀스타브 에펠 등이 하고 있던 일만큼이나 혁신적이었다. 그것은 날로 늘어가는 허리둘레에 낙심하고 있던 졸라 같은 손님에게도

분명 영향을 미쳤을 것이다.

에스코피에는 요리에서 일종의 진실을 추구했으며, 오랜 세월 요리를 둘러싸고 있던 겉치레를 벗겨버림으로써 그것을 발견했다. 하여간 스테판 말라르메도 이렇게 말했다니까 말이다. "음식은 음식처럼 보여야지."[24]

16

뚱뚱이 졸라

1887
– 1888

에밀 졸라는 몸집이 컸고, 급속히 더 커져가고 있었다. 친구들에게나 적들에게나(특히 적들에게) '곰'으로 알려진 그에게는 확실히 곰처럼 육중한 면모가 있었고, 그런 모습은 해가 갈수록 확연해졌다.

그는 자신도 인정하다시피 뉘우침 없는 먹보로, 언젠가는 공쿠르에게 음식이야말로 "유일하게 중요한 것이며 다른 아무것도 내게는 진짜로 존재하지 않는다"라고 말하기도 했다.[1] 그러다 무슨 일인가가 일어났다. 110센티미터가 넘는 허리둘레가 참을 수 없어졌고, 갑자기 자신이 늙어간다는 느낌이 들었던 것이다. 늙은 뚱보. 그래서 그는 절식을 시작했는데, 음식과 함께 아무런 음료도 마시지 않는다는 식의 다소 이상한 식이요법이었다. 하지만 졸라에게는 그 방법이 먹혔던 듯 석 달 만에 13킬로그램이 줄었고, 공쿠르는 그가 너무 변해서 알아볼 수 없을 정도라고 썼다.

졸라에게 일어난 변화는 그것만이 아니었다. 그는 체중을 줄임

287

과 동시에 여성에 대해, 특히 젊은 여성에 대해 새삼스러운 관심을 갖게 되었다. 그때까지 그는 일부일처제와 부부간 정절에 대한 찬사로 친구들을 지겹게 해온 터였다. "나는 내 아내로 만족하네. 그 이상 뭘 바라겠는가?"[2] 그런데 실은 훨씬 더 많은 것을 바라고 있었음이 드러났다. 1880년대가 저물 무렵 졸라는 나이 50이 되어가면서 죽음이 다가오는 것을 느끼고 있었다. 그는 아내의 아름다운 젊은 하녀 잔 로즈로에게 눈독을 들였다. 나중에 공쿠르는 마담 졸라가 그렇게 매력적인 하녀를 들인 것이 잘못이라고 했지만, 이미 물은 엎질러진 다음이었다. 로즈로는 굴복했고, 졸라는 미친 듯 아찔한 사랑에 빠져들어 그녀에게 자기 집 근처 브뤼셀가(9구)의 아파트를 얻어주고, 선물 공세를 퍼부었다. 그러고는 그녀에게서 두 자녀, 딸 드니즈와 아들 자크를 낳음으로써, 그 자신이 불임일지도 모른다는 의혹을 종식시켰다.[3]

"뚱뚱이 졸라가 순결하고 엄격한 도덕군자인 척하더니, 홀쭉이 졸라가 본색을 드러냈다"라고 알퐁스 도데의 맏아들 레옹은 훗날 논평했다.[4] 그렇듯 졸라의 가정사는 몇몇 문단 서클에서 공공연한 농담이 되었다.

'뚱뚱하다' '홀쭉하다'는 것은 물론 상대적인 말이고, 19세기 말에 '홀쭉하다'는 것은 오늘날과는 전혀 비슷하지도 않았다. 당시에는 모래시계형의 풍만한 몸매를 칭송하던 시절이라, 사라 베르나르는ㅡ그녀의 초상화들은 보기 좋게 날씬하고 우아한 여인을 보여주지만ㅡ삐쩍 말랐다고 할 정도로 '홀쭉하다'고 여겨졌

다. 그녀 자신도 우산을 사양하며 우스갯소리로 "아, 난 너무 말라서 젖을 수가 없어요. 빗방울 사이로 지나다니거든요"라고 할 정도였다.[5] 어쨌거나 그녀를 흉보는 이들은(물론 엄청 많았는데) 그 점에 대해 심술을 감추지 않았다. 만화가들은 그녀를 뼈만 앙상한 다리를 가진 닭처럼, 한 지인의 말을 빌리자면 "막대기에 스펀지를 얹어놓은" 것처럼 그렸다.[6] 특히 이 비유는 그녀의 곱슬거리는 붉은 머리를 가리키는 것이었다.

베르트 모리조 역시 고혹적인 미모에도 불구하고 불쾌할 만큼 말랐다는 평가를 듣곤 했다. 마네가 그녀를 그린 1873년의 〈휴식 Le Repos〉이라는 그림은 의문의 여지 없이 아름다운 여성이 소파에 기대어 앉고, 그녀의 치맛자락이 우아하게 펼쳐진 모습을 보여준다. 21세기의 눈으로 보기에 이 여성은 충분히 살이 올라 있지만, 당시 한 떼의 비평가들은 그녀의 유혹적으로 보일 수 있는 자세뿐 아니라 "성냥개비 같은 팔"도 시빗거리로 삼았다.[7]

물론 마네 형제들은 그런 비판에 동의하지 않았고, 베르나르의 열성적인 팬들도 그녀의 날씬함에 전혀 개의치 않았다. 이에 대해 베르나르가 한 친구에게서 배웠다는 비결은, 그저 자기 자신인 것을 받아들이고 즐기는 데 있었다. "너는 굳이 그러려고 하지 않아도 독창적이야"라고 친구는 그녀에게 말해주었다. 베르나르의 붉은 머리, 마른 몸매, 그리고 "자연스러운 하프"를 이루는 목선 같은 것이 그녀를 "남다른 존재로 만들었으니, 그것이 평범한 모든 것에 대한 대역죄였다".[8]

베르나르는 친구에게 감사하며 그녀의 조언을 받아들였다. "나는 투쟁할 태세를 갖추었다"라고 그녀는 훗날 회고록에 썼다.

"나에 대해 떠도는 비열한 말에 대해 울지 않고, 더 이상 부당한 일을 참지 않기로" 결심했다는 것이었다.[9]

사라 베르나르는 항상 투사였다.

~

졸라가 사랑에 빠져 곤두박질칠 무렵, 에드몽 드 공쿠르도 전혀 뜻하지 않게 황혼의 연애 사건을 겪게 되었다. 그의 인생에도 여자들은 있었지만, 그는 자신이 진지하게 사랑에 빠져본 적이 없으므로 사랑을 묘사하는 데 불리한 입장이라고 말한 적도 있었다. 그런데 1887년 봄, 묘령의 아름다운 여성이 뜻밖에도 그의 관심에 반응을 보였고, 오래지 않아 그는 자신이 청혼을 하게 될지도 모른다는 설렘에 떨었다.

하지만 서글픈 갈등이 시작되었다. 한편으로는 자신이 이 아름다운 젊은 여성의 애정에 감싸여 말년을 보내는 것을 그려보면서도, 다른 한편으로는 문학에 평생을 바치기로 하고 전 재산을 들여 문학 아카데미를 설립하기로 했던 결심을 떠올렸다. 그의 아카데미는 당대 문학의 최고 작가들에게 시상하게 될 터이니, 공쿠르에게 그것은 일시적인 변덕이 아니라 일찍 죽은 동생에게 바치는 기념비이자 공쿠르라는 이름을 남기는 방도로 구상된 필생의 꿈이었다. 또한 공식적이고 전통에 매인 아카데미 프랑세즈의 희소한 구성원에 포함되기를 공쿠르 자신은 이미 오래전에 포기하고 있었다는, 좀 더 미묘한 이유도 있었다. '그의' 아카데미는 아카데미 프랑세즈가 줄곧 무시하는 현대문학의 창조자들을 인정하고 응분의 보상을 해주게 될 것이었다.

어째서 공쿠르가 사랑하는 여인을 문학적 사명에 대한 방해물로 여겼는지는 알 길이 없다. 물론 그녀가 그의 상당한 재산에 손을 댈지도 모른다는 우려도 있었음 직하다. 하지만 그의 머뭇거림은 그저 평생 잘도 피해온 결혼 생활을 모면할 변명에 지나지 않았는지도 모른다. 하여간 그는 자신의 사명에 투철했다. "나는 막판까지 밀고 나가야 한다"라고 그는 1887년 4월의 일기에 썼다. "나는 동생에게 한 약속을 지켜야만 하고, 우리가 함께 구상한 아카데미를 설립해야만 한다." 이어 5월에는 이렇게 썼다. "내 아카데미를 수포로 돌리지 않기 위해 정말로 강한 의지를 가져야만 한다!"10

그는 사랑하는 여인이 왜 자신에게 맞지 않는지 스스로 설득하기에 나섰다. 그녀의 마음은 "다소 아기 같고" 그녀의 매력은 "순전히 관능적인" 것이라고 말이다. 한층 더 나쁜 것은, 아름다움이 시든 후의 그녀가 어떤 모습일지 언뜻언뜻 떠오르기까지 했다는 사실이다. 그리고 도대체 왜 그렇게 젊고 어여쁜 아가씨가 자기 같은 늙은이에게 관심을 갖겠는가 하는 문제도 있었다. 그런 때면 공쿠르는 그녀의 푸른 눈에서 어떻게든 남편을 얻고야 말겠다는 "강철 같은 의지"를 보았다고 믿었다.11

그녀는 그런 그에게 아랑곳하지 않고 찾아왔지만, 자신의 나약함에 심란해진 공쿠르는 내려가 그녀를 맞이할 용기도 없었다. 자기 방에 틀어박힌 채, 전날 외출하여 아직 돌아오지 않았다는 전갈만 내려보냈다. 그런 행동이 이어지자 얼마 지나지 않아 그녀의 관심은 그에게서 떠났다. 크게 안도한 공쿠르는 다소 자책감에 빠지기도 했지만 차라리 잘됐다며 마음을 달랬다. 결국, 그

만한 나이에 건강도 별로 좋지 않은 사람이 젊은 아내를 얻는다는 것은 현명한 일이 못 될 터였다. 그리고 물론 자기 아카데미의 장래가 달린 문제였다.

공쿠르가 때늦게 피어나는 사랑을 단념한 것과 때를 같이하여, 그의 첫 『일기 *Journal*』 출간이라는 문학적 사건이 있었다. 원래 그는 자기 일기의 내용이 사후 20년이 지나기 전에는 공표되지 않게 할 결심이었고, 그래서 일기를 쓰고 있다는 사실조차 비밀로 하고 있었다. 하지만 마음이 약해진 어느 날 도데에게 비밀을 털어놓았고, 도데는 그에게 출간을 권했다. 공쿠르도 한번 밀고 나가 여러 해 전 동생 쥘과 함께 쓴 초기의 일기들을 내보기로 했다. 그리하여 제1권에서 발췌한 일기(부당한 분노나 분쟁을 일으킬 만한 대목을 뺀)가 1886년 말 《르 피가로》에 발표되었다. 하지만 거의 아무런 논평도 얻지 못했고, 마틸다 공녀만이 찬사와 함께 거기서 영웅적이지 못한 면모를 발견하게 되어 당혹스러웠다고 했을 뿐이었다. 한층 더 당혹스러운 것은 1887년 봄 『일기』 제1권의 출간에 대한 반응이었다. 《르 피가로》는 그의 자기 본위를 공격했고, 아카데미 회원이자 철학자요 비평가였던 이폴리트 텐은 다음 권의 내용에 대해 적이 불안해하며 공쿠르에게 자기 말은 무엇이든 인용하지 말아달라고 간청하는 편지를 보내왔다.

"오, 그 겁쟁이! 텐이라는 친구는 얼마나 웃기는 허수아비인가!"라고 공쿠르는 탄식하며, 다음번에 펴낼 일기에는 텐이 보낸 편지 중 가장 흥이 될 만한 부분을 인용하고야 말겠다고 썼다.[12] 하지만 텐의 반응은 짜증스럽기는 해도, 『일기』 제1권에 대한 한결같은 무관심에 비하면 차라리 나았다. 공쿠르는 다음 『일기』들

은 좀 더 나은 반응을 얻으리라 기대했지만, 제2권(1887년 10월)도, 제3권(1888년 봄)도 호평을 얻지도 팔리지도 않았다. 지금껏 그의 문학적 경력이 그래왔듯이, 『일기』들 역시 그에게 실망만을 안겨 주었다.

～

공쿠르가 문학에서나 사랑에서나 고통스러운 좌절을 겪고 있던 무렵, 드뷔시도 빌라 메디치에서 권태와 그의 작품에 대한 주변의 몰이해로 여전히 괴로움에 휩싸여 있었다. 1887년 초, 그는 "특별한 빛깔"의 오케스트라 곡을 쓰느라 몰두해 있었다. 곡에 〈봄Printemps〉이라는 제목을 붙이기는 했지만 표제음악은 아니라고, 그는 서적상 에밀 바롱에게 강조했다. "나는 연주회장에 들어설 때면 잊지 않고 건네주는 그 안내장에 따라 구성되는 음악에 대해서는 경멸감밖에 들지 않아요." 대신에 그는 "자연 속의 존재들과 사물들이 천천히, 힘들게 태어나는 것을, 그리고는 차츰 더 해가는 개화와, 새로운 삶으로 거듭나는 환희의 외침을 표현하고 싶다"라고 했다.[13]

불운하게도 그의 작곡은 냉담한 반응을 얻었고, 심지어 "이 막연한 인상주의는 예술 세계에서 가장 위험한 진리의 적 중 하나"라는 경고까지 들었다.[14] 이것이 드뷔시의 음악과 관련하여 '인상주의'라는 말이 사용된 첫 번째 사례인 듯한데, 드뷔시는 사실상 그 용어를 거부했다. 드뷔시가 〈봄〉에 대한 영감의 원천으로 든 것은 보티첼리의 〈봄Primavera〉이었다.

하지만 드뷔시의 불만은 단순히 음악을 묘사하는 용어에 대한

불일치에 그치지 않았다. 1887년 그는 빌라 메디치를 아주 떠났다. 최소 2년이라는 요건을 채운 터였고, 그는 3년째까지 그곳에 머물기를 원치 않았다. "여기 온 이래로 나의 내면이 죽어버린 것만 같습니다"라면서, 그는 바니에에게 자기를 너무 엄격하게 대하지 말아달라고 애원했다. "제게 아쉬운 것은 당신의 우정뿐입니다."[15]

그렇듯 열띤 장담에도 불구하고, 드뷔시는 파리로 돌아간 지 몇 달 안 되어 바니에 부부에 대한 관심을 잃어버렸다. 한동안은 그들의 집을 방문하여 식사를 하고 조언을 구하고 돈을 빌렸으며, 마담 바니에와의 관계도 그 얼마 동안은 간헐적으로 이어졌을지 모른다. 실제로 바니에의 한 친구는 디에프에서 가족이 여름휴가를 보내는 동안 드뷔시가 밧줄을 타고 마담 바니에의 방에 올라가던 것을 생생히 기억하기도 했다. 하지만 드뷔시의 관심이 점차 다른 곳으로 쏠림에 따라, 바니에 부인과의 관계나 그 남편과의 다소 아리송한 우정도 결국 종말을 고하게 되었다.

∿

베르트 모리조의 교제 범위는 화가로서의 경력만큼이나 점차 확대되어갔다. 1887년 초, 그녀는 브뤼셀에 있는 한 아방가르드 살롱전에 다섯 점의 그림을 전시했고, 곧이어 조르주 프티가 개최하는 전시회에도 참가했다. 상당히 홍보가 잘된 이 전시회에서 그녀의 작품들은 모네, 르누아르, 피사로, 시슬레, 로댕, 휘슬러 등의 작품과 함께 걸렸다.

그녀의 그림은 한 점도 팔리지 않았지만, 달리 위로가 되는 것

들이 있었다. 그즈음 그녀는 모네, 르누아르, 드가 등과 굳건한 우정을 맺고 있었고―드가는 모네나 르누아르와 말도 안 하는 사이였지만―그러면서 자신이 속한 '상류 부르주아 계층'의 한정된 범위를 넘어 중산층(모네)이나 심지어 노동자 계층(르누아르)과도 왕래하게 되었다. 특히 모네와 르누아르는 그녀의 집에 환영받는 손님들이었다. 물론 르누아르는 1890년 정식으로 결혼하기 전까지는 자신의 오랜 정부를 마네 집안에 소개하지 못했지만 말이다. 르누아르는 베르트 모리조와 외젠 마네의 딸 쥘리를 무척 아꼈고, 1887년 마네 부부는 르누아르에게 쥘리의 초상화를 부탁하기도 했다.

인상파 그룹에서 가장 교제 범위가 넓은 사람은 모네였을 것이다. 그는 클레망소, 졸라, 모리조, 로댕 등에서부터 제임스 맥닐 휘슬러, 존 싱어 사전트에 이르기까지 많은 사람과 친하게 지냈다. 1887년 조르주 프티의 전시회에 앞서, 모리조는 모네를 통해 로댕에게 자신이 전시하려는 쥘리의 흉상에 대한 조언을 구했다. 그녀와 외젠은 지베르니를 방문했고, 친구로 지낸 지 수년이 지난 1889년에야 그녀는 마침내 마음 편히 모네에게 이렇게 쓸 수 있었다. "친애하는 모네, 이제는 '씨' 자를 떼고 그냥 친구로 대해도 되겠지요?"[16]

시인 스테판 말라르메도 모리조-마네 부부와 친하게 지냈고, 1887년 여름 베르트와 외젠은 쥘리를 데리고 파리 외곽 발뱅*에서 말라르메 가족과 함께 휴가를 보내기도 했다. 그 밖에도 그들은 함께 즐거운 시간을 많이 보냈으며, 나중에 모리조는 그와 드가, 르누아르를 쥘리의 공동 후견인으로 지정하게 된다. 하지만

그녀는 딸을 그리고, 가르치고, 딸과 함께 파리를—그리고 한 번은 암스테르담을—돌아다니면서, 자신의 죽음에 대해서는 전혀 생각지 않았던 것 같다. 암스테르담 여행 당시 일곱 살이던 쥘리에 대해 모리조는 이렇게 썼다. "그 애는 그림을 좋아하지만, 미술관에서는 싫증을 내. 어서 둘러보고 나가서 산보를 하자고 계속 졸라대는 거야."[17]

모리조의 집에는 상당수의 음악가, 작가, 화가들을 포함하는 점점 더 많은 친구들이 드나들었다. 그녀는 정기적으로 만찬을 여는 것도 즐겼지만, 외젠의 동무가 되어준다는 점에서도 손님들을 반겼다. 외젠은 1887년에서 1888년으로 넘어가는 겨울에 병이 들었기 때문이다. 모리조는 다른 임무들 외에 환자 돌보는 일까지 맡게 되었다. 1888년 여름, 그녀는 말라르메에게 발뱅*에 못 가게 되었다고 썼다. "한참을 생각한 끝에 결론을 내렸어요. 파리에 남아 있어야 할 이유들이 합당한 만큼이나 서글프네요."[18]

만찬과 음악회와 카페에서의 삶과 은밀한 연애들이 여느 때나 다름없이 이어졌지만, 1880년대 말 파리의 모든 계층 사람들에게 인생은 불확실성으로 가득 차 있었다. 쥘 페리의 실각과 더불어 프랑스는 내각 불안정이라는 어수선한 시기로 진입했고, 이는 그에 수반된 경제적 취약성과 사회적 불안으로 인해 한층 심각해졌

*
오늘날의 뷜렌-쉬르-센. 말라르메의 시골집이 있던 곳으로, 이 집은 말라르메 기념관이 되었다.

다. 파업들이 돌발했고, 특히 마시프 상트랄[중앙 고원]의 남서쪽 지방에서 들고일어난 드카즈빌 탄광의 광부들이 전국적으로 주목받았다. 이 거친 파업이 일어나자, 루이즈 미셸은―1885년 모친 사망 후 감옥에서 석방되어 있었다―파리의 한 대중 집회에서 파업 노동자들을 위해 발언했다가 또다시 체포되었다. 그녀와 함께했던 연설자들은 법원 결정에 항소한 후 석방되었지만 미셸은 4개월형 선고에 대해 항소하기를 거부했다. 그 도전적인 태도에 당황한 정부는 결국 그녀를 사면하고 풀어주었다. 하지만 사회적, 경제적 혼란은 계속되었고, 고통을 겪는 가난한 자들을 위한 미셸의 호소력 있는 연설도 계속되었다.

"시위가 일어날 때마다 참가할 셈이오?" 1883년 재판 때 검사가 물었을 때 그녀가 했던 대답은 여전히 사실이었다. "불행히도 그렇습니다. 저는 항상 가난한 자들 편입니다."[19]

졸라는 또다시 시대의 거울이 되기에 성공했으니, 1885년에 이미 『제르미날 Germinal』*을 펴낸 터였다. 이 소설은 파업 광부들에 관한 것으로, 벨기에와 프랑스 북부에서 파업이 시작되던 무렵에 출간되었다. 『제르미날』은 그의 '루공-마카르 총서'의 다른 작품들과 마찬가지로 제2제정기를 배경으로 하며, 작중 대파업의 주동자 에티엔 랑티에는 『목로주점』의 가련한 여주인공 제르

*
'제르미날'이란 프랑스 혁명력의 아홉 번째 달 이름이다.

베즈의 아들이다. 하지만 졸라의 의도에도 불구하고 『제르미날』
은 제2제정기보다는 1880년대 말 제3공화국의 혼란과 격변을 더
잘 반영하고 있다. 지식인에서 노동자에 이르기까지 프랑스 사회
전체가 혁명적인 사상들로 들끓고 있었고, 실제로 『제르미날』에
서 몽마르트르 빈민가 출신의 극빈 노동자 에티엔 랑티에는 마르
크스를 포함하여 계급투쟁에 관한 책들을 읽으며 독학한다.

　『제르미날』은 『나나』 이후 시들하던 졸라 책의 매상을 단번에
끌어올렸을 뿐 아니라 졸라를 짓밟힌 민중의 대변인으로 만들어
주었다. 장차 언론의 머릿기사가 될 문제를 미리 내다본 선견지
명 덕분에 그에게는 친구와 원수가 동시에 생겨났으니, 그의 적
들은 『제르미날』이야말로 프랑스를 휩쓴 파업의 물결에 책임이
있다고 주장했다.

　물론 파업과 폭동의 위협이 커지면서 나타난 현상이 『제르미
날』의 판매 촉진만은 아니었다. 위기의 때에 종종 그러듯이 영웅
내지는 영웅으로 여겨지는 인물이 나타났고, 당시 프랑스의 영웅
은 군인이었다. 조르주 불랑제 장군이 클레망소의 신임을 얻어
국방 장관직에 오름으로써 급부상한 것이다. 클레망소와 그의 급
진 공화파 동지들은 불랑제야말로 군부에서 왕정파의 영향을 저
지할 만한 좌익 성향의 인물이라고 믿었다. 그러나 사실상 불랑
제가 드러낸 것은 왕정파에서 폭도들에 이르기까지 광범한 대중
에게 호소하는 연극적 수완을 가진 폭군의 조짐이었다.

　불랑제가 부상하기 전부터도, 파리에 왔던 한 명민한 방문객
은 공화국이 "한계에 달한 것 같다"면서 "내년에는 혁명적인 과
도함을 겪게 될 테고, 그런 다음에는 격렬한 반동이 오고" 그러다

마침내 "일종의 독재"가 시작되리라고 음울한 예견을 한 바 있었다.[20] 하지만 불랑제가 그런 위협을 구현할 인물이리라고는 아무도 처음에는 알아채지 못했다. 불랑제의 군대 개혁은 민주적 성향을 띠었다는 점에서 광범한 여론의 호응을 얻었고, 그의 강력한 반反독일적 성향도 서서히 부글거리는 프랑스의 내셔널리즘과 복수욕에 호소력을 지녔다.

불랑제의 부인할 수 없는 매력에도 불구하고, 프랑스의 온건파와 우익 공화파는 그의 반독일적 행보들에 경계심을 표했다. 가령 그가 제안했던 바 독일에 대한 최후통첩은 비스마르크로 하여금 선제공격을 취하게 할 우려도 있었다. 종교와 세속화라는 문제에 대해서는 여전히 의견이 갈리면서도, 온건파와 보수파는 불랑제를 위시한 현 정부를 밀어내기 위해 힘을 합쳤다. 불행히도 이 시도는, 불랑제를 내각에서 밀어내는 데는 성공했지만, 그의 인기를 더욱 부추기는 결과를 가져왔다. 1887년 5월 파리 보궐선거에서, 3만 8천 명 이상의 유권자가 불랑제의 이름을 투표지에 써넣었고,* 7월에는 불랑제를 지지하는 노동자들의 큰 무리가 그가 파리를 떠나 지방 근무지로 돌아가는 것을 저지하려 했다.

사태가 이쯤 되자 클레망소는 군부 인사가 지나치게 큰 인기를 얻을 경우의 위험성을 깨달았다. "시끄러운 것을 너무 좋아하는, 좀 더 정당하게 말하자면 시끄러운 것을 제대로 피하지 못하는 사람이 너무 빨리 인기를 얻었다"라고 그는 하원에 말했다.[21] 하

*
그는 후보가 아니었음에도 그랬다.

지만 사태는 계속해서 불랑제에게 유리하게 전개되었다. 대통령의 사위가 레지옹 도뇌르 훈장의 대가로 뇌물을 받다가 적발되었다. 이 추문을 기화로 클레망소는 또다시 정부를 끌어내렸지만, 부패가 워낙 심하다 보니 공화국의 기초가 위태로웠다. 우익과 좌익―왕정파와 급진파, 보나파르트파와 코뮈나르 출신들―이 이제 열렬한 각종 내셔널리스트(외국인 노동자의 유입을 결사반대하는 상당수의 노동자 계층을 포함하여)와 힘을 합쳐 불랑제를 밀어 자신들이 보기에 부패하고 시의주의적인 공화국을 쓰러뜨리고자 했다. 불랑제가 진정 무엇을 생각했는지는 아무도 알 수 없었지만, 모든 파벌이 제각기 이 각광받는 인물을 이용하려 했고, 그는 누구든 자기를 지지하는 사람을 반겼던 것 같다.

1888년 봄 정부는 마침내 불랑제의 정치 활동을 빌미로 그를 군대에서 해임했다. 하지만 그 덕분에 그는 의회에 출마할 수 있게 되었다. '용맹한 장군'의 초상을 담은 싸구려 메달까지 동원한 미국식 유세로 하원에 의석을 얻은 그는 지체하지 않고 의회 해산과 헌법 개정을 발의했다. 새로운 제헌의회를 열자는 것으로, 장군의 지지자들은 그럼으로써 자신들의 정치적 몫을 늘리기를 내심 희망하고 있었다. 하지만 사실상 왕정파 말고는 아무도 이를 지지하지 않아서 의안은 간단히 부결되었다.

그즈음 하원에서는 분위기가 험악해지고 있었다. 총리 샤를 플로케가 불랑제를 향해 또 다른 보나파르트가 되려 한다며 비난하고, 이에 분격한 불랑제가 결투를 신청했던 것이다. 명백히 기우는 싸움으로 보이던 이 결투는 60대의 플로케가 오히려 장군의 목에 상처를 입히는 것으로 끝났다. 불랑제로서는 다행하게도 치

명상은 아니었고, 그는 곧 복귀했다.

하지만 1889년 초의 보궐선거를 앞둔 불랑제에게는 또 다른 목표가 있었으니, 파리 선거에 출마하자는 것이었다. 앞으로 벌어질 사태를 우려하는 이들에게는 힘든 시기였다. 퓌비 드 샤반은 남편의 휴양차 니스에 가 있던 베르트 모리조에게, 그해 겨울 파리는 "병자처럼 뒤척이며 편치 못하다"라고 써 보냈다. 르누아르 역시 장래에 대한 근심으로 마음이 편치 못했다. 그는 모리조에게 자신은 눈 때문에 고생이라면서, 그래도 "종이에 눈물을 떨구지 않으면서 글씨를 쓸 수 있게 되면 불랑제 장군 일에 대해 함께 이야기하게 되겠지요"라고 썼다.[22]

~

불랑제 장군이 공화국의 기반을 약화시키려 최선을 다하던 무렵, 1889년 파리 만국박람회의 꽃이 될 특별한 구조물—귀스타브 에펠의 탑을 짓는 공사가 시작되고 있었다.

1887년 1월, 에펠탑 공사는 우선 아래로 내려가는 것부터 시작되었다. 부르데가 세련된 심미주의에 집착하느라 간과하고 말았던, 필수적인 단계였다. 탑의 네발 중 둘은 센강에서 가까운 불안정한 지반에 두어야 했으므로, 에펠은 단단한 점토층이 나올 때까지 15미터를 시추했다. 그러고는 전등을 켠 잠함潛函을 밀봉하여 21미터, 즉 수면 아래까지 내려보냈고, 인부들은 압축공기를 마시며 굴착 작업을 벌였다. 이런 작업 방식은 그가 이미 교량 건설에서 성공적으로 시험해본 것이었다. 그리하여 거대한 주추들이 제자리에 놓이고 역시 거대한 앵커볼트들이 조여진 다음—이

뚱뚱이 졸라 ~ 1887-1888

기초공사에만 다섯 달 이상이 걸렸다 — 에펠은 비로소 위로 올라갈 준비가 되었다.

하지만 탑 공사가 시작된 직후 반대 여론이 들끓었다. 에펠탑은 샹 드 마르스에 세워질 예정으로, 거기서 온 파리를 내려다보게 되어 있었다. 그러므로 샤를 가르니에를 위시한 파리의 많은 유지들은 이 '괴물'이 경관을 망치게 되리라는 생각에 경악했다. 300미터 탑에 대응하여 300인 위원회가 재빨리 결성되었고, 그 명단에는 파리의 가장 유명한 화가, 음악가, 작가들이 포함되어 있었다. 가르니에가 이끄는 이 위원회는 박람회 집행 감독에게 '예술가들의 항의 서한'을 보냈다. "아름다움을 열정적으로 사랑하는" 이들은 그에게 가능한 가장 강력한 언어로 "쓸모없고 흉측한 에펠탑"을 세우는 데 반대하는 경고를 보냈다. 그런 흉물이 "거대한 시커먼 공장 굴뚝"처럼 우뚝 서서 파리를 내려다보게 된다면 파리의 망신이요 재난이 되리라는 것이었다.[23]

가르니에와 에펠은 니스의 거대한 천문대를 함께 만들며 사이좋게 작업했고, 그 전해에 천문대는 훌륭하게 완성되었다. 물론 에펠은 자기 몫의 작업에 강판을 사용했는데, 가르니에는 강철을 골조의 자재로는 기꺼이 받아들였지만 그것을 독자적인 예술적 재료로 받아들일 생각은 추호도 없었다. 탑 공모전에서 에펠의 경쟁자였던 쥘 부르데와 마찬가지로 가르니에도 의문의 여지 없이 전통적인 사람으로, 석재를 완벽한 건축자재로 선호하는 터였다. 더구나 자신과 부르데가 건축가라면, 에펠 같은 엔지니어는 예술적인 작품을 만들 줄 모르는 '일개' 기술자라고 여기고 있었다. 하지만 가르니에의 분노를 결정적으로 자극한 것은 에펠

탑이 박람회의 하이라이트가 되리라는 사실을 인정하지 않을 수 없었다는 데 있었는지도 모른다. 특히 가르니에에게 울화를 안긴 것은 아마도 그 탑이 자신이 박람회에 출품한 '인간 거주의 역사'를 무색하게 만들리라는 전망이었다. 혈거시대부터 페르시아의 저택에 이르기까지 인류의 주거 역사를 보여주는 서른 개 이상의 건물군으로 이루어진 이 작품은 흥미롭기는 하지만 비교적 수수해서, 가르니에의 예상대로 박람회가 끝나자 철거되었고 사실상 아무도 기억하지 않게 되었다.

에펠은 가르니에를 필두로 한 300인 위원회의 항의에 위엄 있고 단호하게 대응했다. 물론 엔지니어에게도 취향이라는 것이 있으며, 아름다움을 보는 눈이 있다고 그는 대답했다. 반면 작가나 예술가의 심미적 취향이 절대적이지도 않다는 것이었다. 실제로 그는 엔지니어들의 작업 토대가 되는 자연법칙들의 아름다움과, 그 법칙들에 대한 존중에서 비롯한 설계의 조화를 굳게 신봉하고 있었다. 이 작가들과 예술가들은 화려하게 장식된 석조물만이 아름다움을 구현하고 있다고 생각하는지? 그와 그의 악명 높은 탑은 그렇지 않다는 것을 보여줄 터이며, 이제 그는 그 점을 증명하기에 나섰다.

1887년 7월, 에펠의 탑은 실제로 올라가기 시작했다. 이 첫걸음을 떼어놓기 위해 그와 근처의 르발루아-페레 공장은 만반의 준비를 갖추고 있었다. 이전 사업들에서도 그랬듯이 에펠은 먼저 탑의 각 부분의 자세한 그림을 그리게 하고, 그 부분들에 대한 중력과 바람의 영향을 세밀히 계산하게 했다. 그런 다음 각 부분을 정교하고 세심하게 관리된―리벳 구멍 하나도 10분의 1밀리미

뚱뚱이 졸라 〜 1887-1888

터까지 정확하게 뚫린―자기 작업장의 환경 속에서 개별적으로 만들어냈다. 그리고 이런 부품들을 관리 가능한 부분들로 미리 조립했으니, 에펠의 주장에 따라 현장에서는 드릴을 쓰거나 두드려 맞추는 작업이 허용되지 않았다. 만일 어떤 부품에 하자가 있으면 작업장으로 돌려보냈다. 통틀어 1만 8천 개의 미리 조립된 부분들이 현장으로 배달되어, 일종의 거대하고 완벽한 이렉터 세트[집짓기 장난감]―이 고전적인 조립식 완구는 사실상 에펠의 유명한 방식에 기초하여 고안된 것이었다―를 이루었다.

하지만 에펠의 탑이 올라감에 따라 비판도 계속되었다. 두려움을 조장하는 이들은 그 구조물이 무너지고 말리라고 예견했다. 에펠이 만든 다리 중에 더러 과감한 것이 있기는 하지만, 그래도 이번 탑 같은 것은 도대체 아무도 시도해본 적이 없다는 것이었다. 그렇게 많은 사람들이 에펠의 설계와 그가 선택한 재료에 불안감을 느꼈지만, 에펠 자신은 전혀 그렇지 않았다. 사실 그는 이 실험적인 구조물을 위해 오랜 숙고 끝에 좀 더 가벼운 강(鋼, steel)보다 철(鐵, iron)을 선택한 터였다. 그의 결정에는 강재가 비싸다는 것도 한 가지 이유로 작용했지만 또 한 가지 이유는 강의 탄성이 더 크다는 것이었다. 이 지나친 탄성은 샹 드 마르스의 기상 조건에 과한 것이 되리라고 에펠은 생각했다. 구조물의 무게로 말하자면, 에펠의 탑은 놀랄 만큼 가벼운 것이 될 터였다. 격자 구조 설계와 세심한 하중 분배(제곱센티미터당 의자에 앉은 한 사람 무게밖에 되지 않는다) 덕분에 그 무게는 총 7,300톤이 되었는데, 깃털처럼 가볍지는 않다 해도 놀라운 성과였다. 든든한 기초위에 가볍게 서서 바람의 저항은 물론 기타 모든 응력과 변형에

대비를 갖춘 이 탑은, 중상자들이 경고하듯이 쓰러지거나 무너질 염려가 없었다.

비용 면에서는 어떤가? 파리시와 프랑스 정부는 150만 프랑밖에 내지 않았고, 그것으로는 공사비의 4분의 1밖에 감당할 수 없었다. 그래서 에펠은 주식회사를 만들어 주식의 절반을 자비로 사들였다. 그것은 엄청난 위험부담이었고, 파리시와 프랑스 정부는 에펠이 중대한 손실을 입으리라고 예상했다.

하지만 그보다 더 위험한 또 다른 거대한 사업, 즉 파나마운하 건설이 진행되고 있었으니, 에펠은 이 사업에도 참여하게 된다. 탑이 하늘을 향해 올라가는 바로 그 시기에.

～

파나마운하 사업은 전도양양하게 시작되었지만, 1884년 무렵에는 고전하고 있었다. 죽음이(주로 황열병이) 현장의 모든 사람을 위협하면서, 작업 감독들을 계속 갈아치웠다. 수에즈운하 덕에 명성을 얻은 회사가 주 계약을 한 터였는데, 사업에서 빠지기를 원했다. 그로 인해 공사는 지나치게 많은 개인회사들의 손으로 넘어갔고, 그 결과 비효율과 중복 작업, 상호 협력 결여가 계속되었다. 게다가 폭우와 다루기 힘든 지반으로 인해 엎친 데 덮치는 식으로 재난이 연이었다. 낭비와 관리 부실이 만연했고, 재정 또한 고갈되어갔다. 사태가 이쯤 되자 드 레셉스는 또 한 차례 정부 지원 주식을 발행함으로써 대응했다. 정부에서는 마지못해 허가해주었지만(파나마 사업은 이미 6억 1500만 프랑을 먹어치운 터였다), 단 귀스타브 에펠이 원래 권했던 것처럼 갑문을 사용해

야 한다는 조건을 달았다. 그리하여 해수면 수로 대신 갑문을 사용하는 운하를 만들게 되면서, 본래 예산했던 것보다 세 배의 비용이 들게 되었다.

1887년 말 에펠탑의 네발이 극적으로 탑의 첫 번째 단과 만날 즈음, 드 레셉스는 에펠에게 여러 명의 금융업자를 보내 파나마 사업에 참여해 도와줄 것을 요청했다. 에펠은 "국익을 위해" 동의하고, 열 개의 거대한 수압식 갑문을 만들기로 했다. 그 각각이 당시의 가장 큰 배들이 드나들 만한 규모였다. 그즈음 에펠은 자기 분야에서 누구나 인정하는 거물이 되어 있었지만, 운하 사업은 탑의 열다섯 배나 비용이 드는, 그가 일찍이 맡아본 중 가장 크고 가장 위험한 사업이었다.

~

1888년 초 불랑제 위기가 한창 달구어지던 무렵, 그리고 귀스타브 에펠이 파나마운하 구하기에 나서던 무렵, 빈센트 반 고흐는 파리를 떠나 프로방스 지방의 아를을 향했다. 그는 파리에서 2년을 지내며 200점 이상의 그림을 그리고 예술가들의 분방한 삶에 어울리느라 완전히 지쳐버린 터였다. 그리고 그해 가을, 거듭되는 초대를 받아들여 폴 고갱 또한 아를로—가구라고는 거의 없는 노란 집, 반 고흐가 해바라기 그림으로 꾸며놓은 집으로 와서 함께 지내게 되었다.

불운하게도, 함께 그림을 그리며 살자는 이 실험은 많은 희망과 기대를 가지고 시작되었지만 잘되지 않았다. 우선 모든 희망과 기대는 빈센트에게 있었고, 고갱은 내키지 않는 상태로 테오

반 고흐의 계획에 따랐을 뿐이었다. 빈센트뿐 아니라 고갱도 재정적으로 지원하고 있던 테오가 고갱에게 아를로 가서 빈센트와 함께 지낼 것을 극구 권했던 것이다. 일단 함께 살게 된 두 화가는 집안일은 어렵잖게 분담했지만, 예술을 놓고는—두 사람 다 불같은 성미였으니 놀랍지도 않지만—줄곧 싸웠다. 12월 중순에 고갱은 테오에게 "빈센트와 나는 기질이 워낙 맞지 않기 때문에, 함께 지내며 싸우지 않을 수가 없습니다"라고 썼다. 빈센트도 그림에 대해 싸우다 보면 "머리가 다 쓴 건전지처럼 닳아버린다"라고 했다.[24]

공동생활이 점점 더 어려워지면서 생기는 스트레스에 더하여, 빈센트는 테오가 곧 결혼하리라는 소식까지 들은 터였다. 예술사가 존 리월드는 "애정에 관해 항상 독점욕이 강했던 빈센트로서는 테오가 자신만의 가족을 갖게 되면 그의 관심이 다소나마 덜해질 것을 두려워했을지도 모른다"라고 지적했다.[25] 테오의 결혼 소식이 빈센트의 정신적 불안정을 더했는지 어쨌는지는 모르지만, 전반적인 상황은 금방이라도 불을 뿜을 화산과도 같았다. 종말을 가져온 것은 12월 말, 반 고흐가 면도칼을 자기 귀에 들이댄 그 유명한 사건이었다. 고갱은 서둘러 떠났다.

몇 년 후 고갱이 쓴 회고록에 따르면, 당시 그는 산보를 나갔다가 빈센트가 뒤쫓아 오는 발소리를 들었다고 한다. 뒤돌아보니 빈센트가 접이식 면도칼을 열어젖힌 채 따라오고 있었다. 빈센트는 곧 뒷걸음질 쳤고, 그날 밤 고갱은 호텔에서 잤다. 그리고 다음 날 아침 일어나서야 간밤에 빈센트가 노란 집으로 돌아가 자기 귀를 잘랐다는(얼마나 잘랐는지에 대해서는 이론이 분분하다)

사실을 알게 되었다. 그래서 고갱은 테오에게 전보를 치고 파리로 돌아갔다. 하지만 파리로 돌아간 직후 그가 한 친구에게 전한 이야기는 상당히 다르다. 그 이야기에서는 빈센트가 면도칼을 들고 자기를 뒤쫓아 왔다는 말이 없으며, 면도칼은 빈센트가 노란 집으로 돌아가 자신에게 상처를 입힐 때 비로소 등장한다.

당연히 이 사건과 그에 얽힌 수수께끼는 지난 세월 동안 상당한 주목을 받아왔고, 최근에는 반 고흐가 면도칼을 들고 고갱을 뒤쫓았으며 고갱이 자기방어를 하다가 반 고흐의 귀를 잘랐다는 식으로까지 발전했다. 하지만 누가 누구에게 무슨 짓을 했든 고갱이 즉시 파리로 달아났다는 사실은 남는다. 반 고흐는 잠시 입원해 있다가 노란 집으로 돌아갔고, 이어 인근 생레미의 정신병원으로 옮겨졌다. 거기서도 그는 계속 그림을 그렸으며, 테오는 계속 비용을 대주었다.

빈센트 반 고흐와 폴 고갱은 이후 편지는 주고받았지만, 다시는 서로 만나지 못했다.

～

그해를 마무리 짓는 사건은 루이즈 미셸이 르아브르에서 연설을 하다가 암살당할 뻔한 일이다. 그녀를 죽이려 한 사람은 피에르 뤼카스라는 이름의 가톨릭 광신자로, 미셸에게 권총을 쏘아 머리에 상처를 입혔다.

다행히도 목숨은 건졌지만 의사들은 탄환을 제거할 수 없었고, 그 결과 그녀는 건강이 악화되었다. 하지만 뤼카스의 암살 의도를 알면서도, 머리를 다친 채로, 그녀는 재빨리 그를 성난 군중으

로부터 보호하려 나섰다. 나중에도 그녀는 그를 고소하기는커녕
재판에서 그 역시 악한 사회의 희생자라고 주장하며 선처를 구했
다. 그는 무죄판결을 받았다.

　미셸은 자기 원칙대로 살았고, 가장 힘든 상황에서도 신념을
지켰다. 그녀에게는 모든 인간이 가치 있는 존재였다.

　게다가 경찰에 대한 그녀의 경멸은 널리 알려진 터였다.

100주년

1889

1889년 초 에펠탑은 거의 완성되어 새롭고 현대적인 것에 대한 장엄한 상징으로 샹 드 마르스 위에 우뚝 섰다. 하지만 훗날 파리 자체의 상징이 될 그 비범한 구조물도 처음에는 많은 파리 사람들에게 편안한 이웃이 되지 못했다. 그들은 이미 현대 세계가 불안하고 심지어 살기에 위험한 곳이라고 느끼고 있었다.

매력적이고 공격적일 만큼 내셔널리스트인 불랑제 장군이 득세하여 지속적인 인기를 얻은 배경에는 그런 불안정함과 변화 가운데 사람들이 느끼던 불확실성이 크게 작용했을 터이다. 물론 불랑제도 그 나름대로는 위험한 존재였지만, 그런 위험은 좀 더 전통적인 것이었고, 그의 지지자들로서는 적어도 당시 상황에서는 기꺼이 무시하고 싶은 무엇이었다. 1월에 그는 좌익 유권자들 가운데서도 강력한 지지를 얻으며(이 점은 클레망소를 당혹게 했다) 파리 선거에서 승리했다. 이 예상 밖의 압승 후에 많은 사람들이 쿠데타를 예상했고, 불랑제 독재가 될지도 모른다는 말이

공공연히 나돌았다. 그럼에도 불법적인 행동에 대한 거부감에서 였는지, 합법적인 수단으로도 원하는 것을 얻을 수 있다는 자신 감에서였는지, 불랑제는 한발 물러나 가을 총선 때까지 권력 장 악을 미루고 있었다.

하지만 그 무렵 그는 제3공화국의 지도자들 사이에 충분한 두 려움과 적대감을 불러일으킨 터였으므로, 이들이 먼저 행동을 취 했다. 프랑스 선거법을 바꾸어 불랑제가 여러 선거구에서 동시에 출마하는 것 — 이것이 그의 득세에 크게 기여한 터였다 — 을 불 가능하게 만든 것이다. 불랑제는 100개 이상의 선거구에서 출마 할 계획이었으니, 이로써 그의 계획에 효과적으로 쐐기를 박은 셈이 되었다. 더하여 내무부 장관은 장군의 참모진을 체제 전복 적 활동 혐의로 고발했고, 그다음 순서는 불랑제 본인이 되리라 고 은근히 암시했다. 장군이 체포되어 국가 안보를 위협한 혐의 로 상원에 회부되리라는 소문이 도는 가운데, 불랑제는 뜻밖에도 겁을 먹고 브뤼셀로 내뺐다. 8월에 불랑제는 궐석재판 결과 종신 추방령을 선고받았다.

자신들의 영웅이 달아나자 경악한 지지자들은 침묵했다. 그해 가을, 불랑제는 파리에서 당선되었지만(즉시 실격으로 처리되었 다) 농촌 지역 대부분이 그를 거부했다. 이듬해 그의 당은 거의 사라졌고, 다시 그 이듬해에는 장군 자신이 야심의 급작스러운 좌절과 사랑하던 정부情婦의 죽음에 망연자실하여 그녀의 무덤 곁에서 자살했다.

혜성 같은 정치 경력의 예상치 못한 갑작스러운 결말이었다. 그 경력의 정점에서 불랑제는 민중의 요구에 부응하지 못하던 침

체된 정부를 해체하리라고까지 기대되었으나, 제3공화국은 피한 방울 보지 않은 채 그 도전을 물리치고 살아남았다. 얼마든지 폭력 사태가 일어날 수 있었던 상황을 감안하면 대단한 성과였다. 하지만 프랑스대혁명 100주년을 경축하려는 마당에, 문제는 공화국의 정치 지도자들이 불랑제가 울린 경종의 의미를 깨닫느냐 아니면 구태의연한 작태를 계속할 것이냐였다.

~

1889년 2월 파나마운하 회사가 파산을 선언한 것은 시기적으로 최악이었다. 불랑제 위기가 한창이었고, 경제는 여전히 고착 상태였다. 운하 회사의 도산은 새삼 놀랄 것도 없었으니, 관심을 갖고 지켜본 사람이라면 누구나 알 수 있을 만큼 위험신호가 많았던 까닭이다. 하지만 애석하게도 운하 사업에 돈을 댔던 이들 대부분은 그런 현실을 직면하기를 거부했고, 이제 80만 명 이상의 프랑스 투자자들은(그 대부분이 가난한 사람들이었는데) 살 길이 막연하게 되었다.

탑의 마지막 손질 작업 중이던 귀스타브 에펠은 그 소식에 큰 충격을 받았다. 그는 이미 파나마운하 회사와 계약한 공사를 상당히 진척시킨 터라, 그의 첫 반응은─아마도 정부가 그렇게 중요한 사업이 망하도록 내버려두지 않으리라는 가정하에─자기 몫의 작업에 박차를 가하는 것이었다. 하지만 에펠조차도 그런 규모의 파산(총 15억 프랑)에 맞서서는 싸움을 계속할 수 없었다. 7월에 그는 이미 완결된 공사에 대한 비용만을(파산선고 이후에 한 일은 제외하고) 회수한다는 조건으로 동의서에 서명했다.

이 일은 그에게 크나큰 실망을 안겼지만, 적어도 에펠은 다른 많은 사람들처럼 재정적 파탄을 겪지는 않았다. 그는 일단 동의서에 서명하고 나면, 그 일은 그것으로 끝이라고 생각했다.

하지만 그보다 더 큰 오산은 없었다.

사실상 에펠은 웅장한 탑을 짓느라 훨씬 더 긴박한 재정난에 직면해 있었다. 시 당국도 정부도 그것이 그를 중대한 재정적 위기에 빠뜨리리라고 예상했다. 하지만 결국 탑은 그의 기대에서 한 치도 모자람 없는 성공을 거두었다. 1889년 5월 박람회 개막에 맞추어 그 대대적인 과업을 완성한 에펠은 아직 엘리베이터가 작동하기도 전에(엘리베이터들은 공사에 그 나름의 난관이 있어, 탑이 공개된 후 여러 주 만에 완성되었다) 탑의 가파른 계단을 올라가는 방문객의 물결을 흐뭇하게 지켜보았다. 박람회 동안 약 200만 명이 탑을 방문했으며, 가장 격렬히 반대하던 예술가들조차 그 성과에 승복했다(가르니에만은 몇 년 더 비난을 계속했지만). 에펠은 탑을 완성한 첫해에 비용을 회수했고, 그 후의 이익 — 입장료와 탑의 레스토랑 및 에펠탑 모형 판매 등 기타 상업적 사업들에서 나오는 이익 — 으로 아주 부자가 되었다.

에펠이 그처럼 수익을 거둘 수 있었던 것은 파리시와 프랑스 정부가 그와 그의 회사에 20년간의 운행권을 양도하기로 계약을 맺었던 덕분이었다. 탑의 공사를 반대했던 사람들이 얼마나 많았는지, 시나 정부의 재정적 지원이 얼마나 적었는지를 생각하면, 그 성공은 에펠에게 한층 더 뿌듯한 것이었을 터이다.

~

1889년 만국박람회의 목표는 "공화국 사회에 봉사하는 신기술의 가능성을 대중에게 알린다"는 것으로, 정부는 물론이고 필요한 어디서든 재정 후원을 얻기 위해 그럴싸하게 지어낸 말이었다. 이 슬로건은 중차대하게 들릴 뿐 아니라, 과학과 기술의 경이로움을 대혁명 100주년—제3공화국은 피 한 방울 흘리지 않고 그 적자임을 자처했다—과 연관 짓는 효과마저 있었다. 3700만 명의 관람객이 가스 산업의 전당(최신 가스등, 가스난방, 가스 조리기 등을 선보였다), 거대한 기계의 전당(실제 생산되기 시작한 에디슨의 전축이 단연 인기였다), 자유 학예의 궁전(철도, 전신, 운하 등이 신기술 시대에 어떻게 사람들을 연결해주는가를 보여주었다) 등 다양한 전시를 돌아보았으니, 그 모든 것 가운데 그 박람회가 내건 목표가 담겨 있었음이 분명하다. 하지만 당시 상업부 장관으로 박람회의 추진 및 집행의 주역이었던 에두아르 로크루아마저 인정했듯이, 관람객들의 대부분은 박람회의 애초 의도를 이해하지 못한 채 그 눈부신 전시들을 일종의 거대한 구경거리처럼 즐기며 박람회장을 휩쓸 뿐이었다.

따지고 보면, 그저 보통의 관람객이 어떻게 자바의 무희들과 '카이로의 길'이라 이름 붙은 이집트 마을의 거대한 복사판이 주는 즐거움을 거역할 수 있었겠는가? 장터와 배꼽춤 추는 무희들까지 갖추었는데 말이다. 밤이 되어 분수들이 물을 내뿜을 때면 명멸하는 불빛에 잠긴 박람회장은 흥분과 로맨스의 도가니가 되었다. 그처럼 순전히 오락적인 가치 말고도 박람회에는 기술적인

측면 이외에 상상력을 자극하는 요소들이 많았다. 자바의 전통 악단은 드뷔시를 매료시켰으며, 그는 여러 해 후에도 한 친구에게 당시 자신들이 들었던 것을 상기시킨다. "자바의 음악을 기억하나? 거기에는 온갖 뉘앙스가 담겨 있었지. 우리가 더 이상 이름 붙일 수 없는 것들까지도."[1] 베르트 모리조도 자바의 무희들에게 심취했다(여러 해 후에 로댕이 캄보디아 무희들에게 매혹된 것처럼). 젊은 에릭 사티는 일찍이 들어본 적 없는 여러 가지 음악을 들었고, 림스키-코르사코프가 지휘하는 새로운 러시아 작품들은 열네 살 난 모리스 라벨에게 깊은 인상을 남겼다.

모리조와 그녀의 많은 친구들은 박람회의 미술 회고전에도 끌렸으며, 거기에는 에두아르 마네의 작품에 할당된 전시실도 있었다. 하지만 뭐니 뭐니 해도 박람회의 스타는 단연 세계 최첨단의 경이인 에펠탑이었다. 근처 대리석 창고의 스튜디오에 있던 로댕은 일부러 시간을 내어 탑의 엘리베이터를 타고 첫 번째 플랫폼까지 올라갔으며, 거기서 카미유 클로델을 비롯한 여러 친구를 만나 함께 점심을 먹었다. 공쿠르는 탑을 혐오했으나, 마지못해 졸라를 비롯한 몇몇 친구들과 거기서 만나 저녁을 먹기로 했다. 엘리베이터를 탄 공쿠르는 멀미가 났지만, 일단 플랫폼에 올라가자 눈앞에 펼쳐지는 전망에 넋을 잃었다. 7월의 맑은 저녁, 거대한 파리가 한눈에 들어왔다. 지평선에는 "몽마르트르의 들쭉날쭉한 능선"이 펼쳐져 "어둑한 하늘을 배경으로 마치 조명된 폐허처럼 보였다".[2]

내려올 때는 엘리베이터를 타는 대신 씩씩하게 걸어 내려오는 편을 택했는데, 그것은 공쿠르에게 다소 오싹한 경험이 되었다.

"마치 군함의 밧줄을, 강철로 변해버린 밧줄을 타고 내려오는 개미가 된 기분이었다"라고 그는 나중에 기록했다.[3]

에펠은 자신의 탑을 그렇게 시적으로는 생각해본 적이 없었지만, 공쿠르의 반응에 아마도 흐뭇했을 것이다.

~

로댕과 모네는 1889년 박람회에서 전시하기보다 조르주 프티의 화랑에서 자기들만의 합동 전시회를 여는 편을 택했다. 그들이 만난 지도 이미 여러 해였고, 조르주 프티가 1887년에 국제 전시회를 열 때쯤에는 친구 사이가 되어 로댕이 지베르니로 놀러 오곤 했다. 하지만 모네가 처음 합동 전시회 얘기를 꺼냈을 때는 로댕의 명성이 더 높아 레지옹 도뇌르 훈장까지 탄 터였으니, 그로서는 굳이 모네와 합동 전시회를 하고 싶은 마음이 없었다. 더구나 그렇게 되면 만국박람회에는 출품하지 못하게 될 것이었다. 하지만 모네가 계속 졸랐으므로 로댕도 승복하고 말았다. 그 과정에서 각기 작품을 어디에 두느냐 하는 문제로 다툼이 생겼는데, 모네는 그 결과 자기한테 "완전히 불리"하게 되었다고 생각했다. 평소 온화하던 로댕도 상대가 모네든 다른 누구든 "눈곱만큼도 상관"하지 않겠으며 "내가 유일하게 걱정하는 것은 나!"라고 쏘아붙였다.[4] 하지만 결국 조르주 프티의 전시회는 두 사람 모두에게 성공을 안겼으므로, 이들은 우정을 회복했고 모네는 인상파 그룹에서 우위를 굳히는 한편 로댕은 당대 조각가들 가운데 발군의 존재로 부각되었다(〈칼레의 시민들〉의 석고 모형이 선풍을 일으켰다).

프티의 전시회가 열리기 전부터 모네는 프랑스 중서부 크뢰즈에서 날씨와 드잡이하며, 알리스에게 크뢰즈강 수위가 급속히 줄어들고 빛깔도 완전히 변했다며 근심하는 편지들을 썼다. 그림은 하나도 완성되지 않았고, 그곳을 떠나기 전 마지막 며칠 동안 그중 상당수를 마무리해야 한다는 것이었다.

특히, 다섯 점의 겨울 풍경화를 마쳐야 했는데, 5월이 되니 그 그림들 모두에서 큰 비중을 차지하던 참나무들이 일제히 잎을 피우고 있었다. 어쩔 것인가? 그는 집주인에게 50프랑을 주고 참나무 잎을 모두 없애달라고 부탁했는데, 집주인이 그 부탁을 들어주었던 듯 모네는 곧이어 쓴 편지에서 두 사람이 긴 사다리를 골짜기로 가져가 그 일을 하고 있다고 알리고 있다. "이 시기에 겨울 풍경을 마치고 있다니, 필사적이 아닙니까?" 그는 알리스에게 썼다.[5]

그 무렵 만국박람회는 이미 개막한 터였고(5월 6일 개막), 모네는 자신과 로댕의 합동 전시(6월 20일 시작)를 감독한 후 박람회를 둘러볼 시간이 있었다. 프랑스 미술 100주년 전시회에서 마네의 〈올랭피아〉를 본 그는 한 가지 착상을 얻었다. 〈올랭피아〉는 1865년 처음 전시되었을 때 전통주의자들 사이에서 물의를 일으키기는 했지만, 얼마 안 가 아방가르드 사이에서는 일종의 혁명적 표준으로, 그 모든 것을 시작한 그림으로 받아들여지게 되었다. 하지만 어떤 미술관이나 수집가도 이 작품을 사지 않아 〈올랭피아〉는 여전히 마네의 아내 수중에 있었다.* 모네의 아이디어는 마네의 많은 친구들과 찬미자들을 동원, 공동으로 그것을 구입하여 국가에 기증하자는 것이었다. 단, 루브르에 건다는 조건으로.

모네는 모금을 시작했지만, 대번에 강력한 반대에 부딪혔다. 심지어 — 너무나 놀랍게도 — 졸라마저 반대했는데, 그는 일찍이 1865년 살롱전 당시부터 〈올랭피아〉를 마네의 걸작이라 공언해 온 터였다. 그런데도 그가 〈올랭피아〉의 루브르 기증을 반대하는 이유는 "끼리끼리 띄워주기 냄새가 날 것 같다"라는 것이었다.[6] 아마도 그는 모네에게 이기적인 부차적 동기가 있음을, 즉 공공연히 자신을 마네와 연관 지음으로써 마네의 예술적 후계자로 자처하려는 의도임을 감지했던 것 같다.

졸라를 제외하면, 가장 크게 반대한 이들은 그저 그 그림이 싫어서 그것이 루브르에 들어가지 못하게 막으려고 작정한 사람들이었다. 이 반대자들이 취한 한 가지 방침은 루브르는 어떤 그림도 화가의 사후 10년 이내에는 받아들이지 않는다는 점을 모든 관계자에게 상기시키는 것이었다(마네는 죽은 지 6년밖에 안 되었다). 예외적인 선례가 아주 없지는 않았지만 그것이 진짜 문제는 아니었으니, 모네의 계획에 동조한 이들도 그 점을 알고 있었다. 그림 값으로 제시된 2만 프랑은 거의 다 모였다. 하지만 〈올랭피아〉를 둘러싼 분란은 계속되었으며, 하마터면 모네는 결투까지 치를 뻔했다. 결국 온건한 협상이 이루어졌지만 루브르는 절대로 〈올랭피아〉를 받아들일 수 없다는 입장이었으므로, 루브르가 문을 열어주기까지는 뤽상부르 미술관이 무난한 대안이 되었다.

*
마네 사후에 열린 경매에서도 이 그림은 팔리지 않아 그의 아내가 되사야 했다. 1889년 한 미국인 수집가가 이 그림에 흥미를 보였을 때 그녀가 제시한 그림 값을 모네가 대신 마련하기로 했다.

"우리는 마네의 대표작 중 한 점을 지키고 싶은 것입니다." 모네는 1890년 공공 교육부 장관에게 보내는, 〈올랭피아〉를 국가에 헌납한다는 내용의 편지에 이렇게 썼다. 그 작품은 "자신만의 비전과 솜씨를 가진 대가로서 영광스러운 투쟁의 정상에 섰던 마네를 보여준다"라고 모네는 주장했다. "그런 작품이 우리의 국가 수장고에 자리 잡지 못한다는 것은 받아들일 수 없는 일"일 뿐 아니라 미국인 수집가들 사이에 고조된 관심으로 인해, 마땅히 프랑스에 남아야 할 그림이 국외로 반출될 우려마저 있다는 것이었다.[7]

모네의 고집으로 〈올랭피아〉는 프랑스에 남았다. 하지만 내내 뤽상부르 미술관에 보관되어 있다가 17년 뒤에야—그 무렵 프랑스 총리가 된 조르주 클레망소의 명령으로—루브르로 넘어가게 된다. 모네와 그의 좋은 친구 클레망소 덕분에 〈올랭피아〉는 이제 다른 인상파 걸작들과 함께 오르세 미술관에 걸려 있다.

1889년 박람회에 계속 사람들이 모여드는 동안, 파리 좌안에서는 알폰스 무하라는 이름의 한 청년이 굶주림과 싸우고 있었다. 모라비아 남부의 가난한 가정에서 태어난 그는 가족의 반대를 무릅쓰고 화가가 되는 길을 택했다. 하지만 그런 결심과 성공은 별문제였다. 무대장치에서부터 묘비에 이르기까지 온갖 잡일을 하면서 젊은 무하는 고군분투했지만, 그에게는 이렇다 할 재능이 보이지 않았다. 마침내 뮌헨에서, 그리고 나중에는 파리에서 미술 공부를 하도록 후원해주겠다는 이를 만났을 때도 젊은

예술가는 여전히 두각을 나타내지 못했다.

1887년 이 젊은 체코 예술가를 맞이한 파리는 많은 것이 새로워져 있었다. 오스만 남작은 중세도시의 흔적이 남아 있는 구역들을 쓸어버렸고, 프랑스-프로이센 전쟁 때의 농성과 코뮌도 그 이상의 파괴를 초래했다. 낡고 무너진 터전에서 새로운 파리가 일어나기 시작하자 파리 사람들은 그 변화에 환호작약했다. 새로 지은 건물들은 아직도 말짱한 새것이었고, 길거리의 악취도 훨씬 덜해졌다. 외젠 푸벨이 센 지사가 되어 도로 청소와 쓰레기 수거에 관한 엄격한 법령을 발포한 덕분이었다(그래서 프랑스의 쓰레기통에는 그의 이름이 붙었다). 샹젤리제와 콩코르드 광장에는 전등이 켜졌고, 길거리는 더 깨끗해졌으며(말똥은 여전히 문제였지만), 이미 교통 혼잡으로 길이 막혔다. 무하는 훗날 아들에게 말이 끄는 합승 마차와 20상팀 ─ 할인하면 15상팀 ─ 만 내면 파리 일주를 할 수 있는 전차에 대해 들려주었다. 전차 요금이 싸긴 해도 평균적인 파리 노동자에게는 여전히 그림의 떡이었고, 무하 같은 가난뱅이 화가에게도 마찬가지였다. 1889년 부유한 후원자가 지원을 끊어버리자 그는 객지에서 무일푼이 되었다.

무하 ─ 라는 이름은 체코어로 '작은 파리蠅'라는 뜻으로, 프랑스어에는 없는 강한 c 발음이 들어 있다 ─ 도 한때는 실크해트에 새 코트, 조끼, 검은 프록코트 그리고 그에 어울리는 바지들을 갖고 있었다. 그 모든 것이 파리에서는 필수품으로 여겨지던 시절이었다. 좌안의 예술가들 사이에서는 훨씬 더 편한 베레모가 유행하기 시작한 터였지만 말이다. 하지만 1889년 무렵 무하에게는 실크해트나 베레모가 다 소용없었으니, 그는 추위를 막으려고

침대에 파묻혀 지내며 렌즈콩을 자루로 사다가 낡은 냄비에 끓여 먹으며 연명하는 처지였다.

그러다 작은 주문이 하나 들어온 덕분에, 그리고 한 폴란드 친구 덕분에 그는 살아났다. 이 친구는 그에게 그랑드-쇼미에르가(6구)의 방 하나를 얻어주었는데, 그 동네는 여러 미술 학교뿐 아니라 마담 샤를로트의 '크레므리'가 있는 곳이었다.* 이것이 중대한 전환점이 되었고, 마담 샤를로트와 그녀의 크레므리는(이미 사라진 지 오래지만) 1880년대와 1890년대의 굶주리는 파리 예술가들을 구제한다는 점에서 십수 년 이후 라 뤼슈**나 바토 라부아르***가 하게 될 역할을 했다. 마담 샤를로트는 약간의 연금과 천사 같은 마음씨를 지닌 풍만한 과부로, 가난뱅이 학생과 예술가들을 자기 가족처럼 먹이고 돌보았다. 이들은 값싼 식사와 동지애와 그녀의 어머니 같은 마음 씀을 찾아 모여들었다.

무하가 살게 된 방으로 가는 계단은 어찌나 좁았던지, 그는 소지품을 길바닥에 내려놓고 한 점씩 밧줄에 매달아 창문을 통해 들여야만 했다. 저녁 무렵에는 길거리의 모든 사람이 그림을 포

*
crèmerie. 유제품을 파는 가게를 뜻하지만, 1860년대부터 파리에서는 카페와 레스토랑의 중간쯤 되는 식당으로 발전했다.

**
la Ruche. 벌집이라는 뜻으로, 파리 15구에 60여 개 스튜디오로 이루어진 단지. 1902년 조각가 알프레드 부셰가 1900년 만국박람회 폐막 이후 남은 자재로 만들었다.

Bateau-Lavoir. 세탁선이라는 뜻으로, 파리 18구 몽마르트르 언덕에 피카소를 비롯한 화가 및 작가들이 모여 살던 곳.

함하여 그가 가진 모든 것을 손바닥 들여다보듯 환히 알게 되었지만, 문제 될 것 없었다. 그는 마담 샤를로트의 국제적 가족에 기꺼이 어울렸다. 영국인, 스웨덴인, 핀란드인, 러시아인, 불가리아인, 독일인, 오스트리아인, 이탈리아인, 스페인인, 헝가리아인, 미국인, 프랑스인, 폴란드인 등이 제각기 자기 나라 말과 마담 샤를로트에게서 주워들은 변변찮은 프랑스어를 (그녀의 알자스 억양까지 본받아) 뒤섞어가며 떠들었고, 테이블 주위는 물론 자리가 없을 때는 부엌의 개수대와 조리대에까지 밀려들었다.

무하의 방도 비좁기는 마찬가지였다. 그는 세면대 앞에 "10프랑 주고 전당포에서 사 온 기묘한 팔걸이의자"를 놓고 앉아 작업했다. 하지만 "우리는 하나의 대가족과도 같았고, 아이들을 걱정하는 마음씨 좋은 어머니도 있었다"라고 무하는 훗날 회고했다.[8] 무하는 이 가족의 일원이 되어 크레므리 입구를 장식하는 두 개의 간판 중 하나를 그렸으며, 마담 샤를로트의 궁색한 고객들이 동지애를 가지고 기꺼이 함께 나누는 정보들의 혜택을 누렸다.

그 시절을 살아보지 않은 이들에게는 이 모든 것이 즐겁고 시끌벅적한 경험으로 여겨질지 몰라도, 훗날 무하는 그 시절을 미화하지 않았다. 곧 그는 삽화가로 명성을 얻게 되겠지만, 1889년에는 만국박람회의 화려함도 딴 세상 일 같았고 삶은 여전히 벼랑 끝이었다. 그는 딱 한 번 박람회에 갔고 다시는 가지 않았다. 그럴 돈이 없었으니까. 훗날 더 이상 살아남는 것이 문제가 아니게 되었을 때, 그는 1889년을 생애 최악의 해로 기억할 것이었다.

무하에 비하면 아무것도 아니었지만, 드뷔시 역시 재정적 어려움을 겪고 있었다. 로마에서 파리로 돌아온 후에도 드뷔시는 1년 더 로마대상 수상자로서 다달이 지원금을 받을 수 있었다. 그리고 여전히 부모의 집에서 지내며 생활비를 절약할 수 있었지만, 그즈음 부친이 직장을 잃은 터라 부모에게는 부담이 가중되었다. 드뷔시가 좀 더 실제적인(최소한 좀 더 책임감 있는) 사람이었다면 가르치는 일이라도 했을 테고, 분명 그에겐 그럴 만한 역량도 있었다. 하지만 그는 그쪽 길에는 전혀 관심이 없었던 듯하다. 임시방편으로 피아노 레슨은 계속했던 듯하나, 대개는 친구들과 동료들로부터 밥을 얻어먹고 돈을 빌렸으며, 갚을 생각조차 전혀 하지 않았다.

사실상 드뷔시는 하루 중 많은 시간을 카페나 서점에서 예술가나 작가들과 이야기하며 보냈다. 그러니 1889년 박람회를 둘러볼 시간은 확실히 있었고(분명 입장료도 있었을 터이다), 거기서 그는 자바 음악뿐 아니라 안남 연극(프랑스령 인도차이나에서 온)에도 심취하여, 훗날까지도 안남 연극의 미니멀리즘에 대한 인상을 간직하고 있었다. 바그너와는 대조적으로 그것은 "일종의 오페라적 태아"를 보여주는 것이었다.[9] 그는 대체 바그너가 왜 그리 대단한지 확인하러 두 차례나 바이로이트에 다녀오기도 했다. 하지만 그가 쓰는 곡은 여전히 주로 살롱을 위한 것이었다. 살롱이라는 우아하고 친밀한 사적인 모임들은 세기말 동안 피아노 음악과 성악곡의 활발한 시장이 되고 있었다. 이 시기에 드뷔시는 〈두

개의 아라베스크Deux arabesques〉, 〈작은 모음곡Petite Suite〉— 후자는
본래 피아노 듀엣을 위해 작곡되었다 — 같은 매혹적인 피아노곡
들을 썼다. 하지만 당시 그의 초점은 보들레르나 로세티의 시에
붙이는 성악곡들을 작곡하는 데 있었다.

아닌 게 아니라 샤 누아르 같은 카바레나 카페에서 시간을 보
낸 덕에 1880년대 말 드뷔시는 이미 아방가르드 문인들과 어울
리고 있었다. 그런 사실과 독서에 대한 열정을 반영하듯이, 그는
1889년의 한 설문에 자신이 좋아하는 산문작가는 귀스타브 플로
베르와 에드거 앨런 포라고 답하기도 했다.

～

포는 보들레르의 번역으로 소개된 이후 프랑스인들 사이에서
도 인기를 끌고 있었고, 세기말 내내 큰 영향력을 행사했다. 공쿠
르도 포의 영향을 인정했지만, 스테판 말라르메는 특히 열렬한
팬이 되어 포를 원문으로 읽기 위해 영어를 배웠다고 할 정도였
다. 1875년 말라르메가 번역한 포의 시 「까마귀The Raven」는 에두
아르 마네의 삽화를 곁들인 단행본으로 출간되었고, 2년 뒤 말라
르메는 졸라에게 갖다 주려던 『까마귀』의 사본을 찾았다는 편지
를 썼다.

말라르메는 영어 교사로 지방 여러 곳을 전전하다가 1871년
파리로 돌아온 이래 많은 친구들과 어울렸고 개중에는 유명한 이
들도 있었다. 파리로 돌아온 후 그는 생라자르역 근처 롬가의 조
촐한 집에 살았으며, 마네는 계속하여 그 근처에 스튜디오를 빌
리던 터라, 두 사람은 친구가 되었다. 1876년 말라르메가 한 기

사에서 마네를 "으뜸가는 빛의 화가"라 부르자 그해에 마네는 말라르메의 초상화를 그려 화답했다. 한 동시대인이 평했듯 우정이 담긴 초상화였다. "나는 지난 10년간 날마다 마네와 만났다"라고, 말라르메는 1883년 마네가 죽은 후에 애도하며 그를 추억했다. 그로서는 마네의 부재를 받아들이기가 여전히 힘들었다.[10]

말라르메는 아방가르드 문인들 사이에 곧 자리를 잡았고, 매주 화요일 저녁에 문학적 모임을 열기 시작했는데, 그 모임에 초대되는 것은 특별한 영광이었다. 말라르메의 화요회에는 파리에서 가장 흥미롭고 창조적인 정신의 소유자들이 모여들었고, 그중에는 드뷔시도 고정 멤버로 들어 있었다. 화요회는 남성들만의 모임이라, 베르트 모리조는 말라르메에게 자기와 딸 쥘리도 남장을 하고 참석해볼까 농담을 하기도 했다(이에 말라르메는 즉시 그녀를 초대했지만, 그녀가 거절했다). 말라르메는 조용한 성품으로, 아마도 마네를 통해 만났을 그의 동생 외젠 마네와 베르트 모리조 부부와도 절친하게 지냈다.

하지만 말라르메는 헌신적인 아내와 딸을 가진 단순하고 부르주아적인 가정생활에도 불구하고, 또 다른 면도 지니고 있었던 것이 드러났다. 문학적 명성이 마침내 확고해져가던 1884년, 그는 메리 로랑과 불륜 관계를 시작했다. 그가 메리 로랑(본명 마리-로즈 루비오)을 만난 것도 에두아르 마네를 통해서였으니, 그녀는 마네 만년의 정부였다. 아름다운 여성으로 전직 배우였으며 시인과 화가뿐 아니라 사치에도 일가견이 있던 로랑은 다행히도 마네를 만날 무렵—그는 대체로 돈에 쪼들렸다—부유한 후원자를 얻은 터였다. 돈이라면 말라르메는 마네보다도 없었지만, 메

리 로랑의 후원자는 부유한 치과 의사로, 그녀가 사신의 방문 전에 문인 예술가 친구들을 내보내는 한 질투할 생각이 없었다.

그녀는 말라르메의 집에서 멀지 않은 곳에 살았으므로 두 사람은 마네의 생전에 누렸던 편안한 우정을 어렵잖게 이어나갈 수 있었다. 하지만 우정은 곧 그 이상으로 발전했으니, 마네가 죽은 지 1년 만에 그녀와 말라르메의 불륜이 시작되었다. 5년 동안 메리 로랑은 말라르메의 정부이자 뮤즈로, 그의 가장 뛰어난 시들에 영감을 제공했다. 하지만 1889년 가을, 말라르메는 마침내 그 관계를 끝내기로 하고 그녀에게 가장 소중한 친구로 남아달라고 부탁했다. 그녀는 동의했고, 더 이상 연인 사이는 아니었지만 그들은 그의 여생 동안 가깝게 지냈다.

1889년은 연인들에게 힘든 해였음이 틀림없다. 연초에 오스트리아의 루돌프 왕세자가 마이얼링에서 연인과 동반 자살을 한 데 이어, 베르트 모리조의 절친한 벗이자 남편인 외젠 마네도 몇 년째 건강이 악화된 끝에 죽어가고 있었다. 그런가 하면 사라 베르나르의 망나니 남편 아리스티디스 다말라는 다시금 그녀의 삶 속으로 밀고 들어왔다.

어려운 재결합이었다. 베르나르는 이집트와 터키 순회공연에서 돌아온 지 얼마 안 되어, 다말라가 파리에서 병을 얻어 비참하게 지내고 있다는 소식을 듣게 되었다. 약물중독에 무일푼으로 건강과 외모를─그러니까 그로서는 모든 것을 잃어버린 터였다. 그 불쌍한 인생을 동정한 나머지, 베르나르는 그를 돕기 위해 나

서 요양소에 보내주었다. 한동안은 그런대로 안정이 될 성싶었지만, 오래가지 않았다. 여전히 자만심과 허영뿐인 다말라는 그런 도움의 손길을 누릴 만한 그릇도 못 되었다.

자신으로서는 더 이상 불가피한 일을 막을 수 없음을 인정한 베르나르는 다말라에게 주는 마지막 선물로, 그에게 〈춘희〉의 상대역을 맡겼다. 더없이 너그럽고 감동적인 행동이었다. 무대에서든 무대 밖에서든 그를 보는 누구에게나 그가 헛된 자만에도 불구하고 그 역할에 맞지 않는다는 것은 명백했기 때문이다. 그러고서 얼마 후 다말라는 죽었다.

처음부터 불운한 결혼이었지만, 베르나르는 자신의 책임을 다하기 위해 그녀 나름대로 노력했다. 심지어 그것이 불가능해진 다음에도, 그리고 마지막에는 다말라 없이 지냈음에도, 그녀는 그를 깊이 애도했다. 그녀는 그의 시신을 본국인 그리스로 보냈고, 아테네에 갈 때마다 그의 무덤에 눈물을 뿌렸다. 그리고 여러 해 동안 편지에는 "다말라 미망인Veuve Damala"이라 서명했다.[11]

성과 속

1890
– 1891

19세기의 마지막 10년이 시작될 무렵, 샤를 드골이 태어났다.

이 장래의 지도자는 내성적인 아이로, 어른이 되어서도 과묵하기로 유명했다. 대부분의 전기 작가들은 그것이 그가 '북쪽 사람'—그가 태어난 릴의, 구두끈을 조여 매고 입을 굳게 다문 시민들을 생각나게 하는 말—이라는 사실에서 기인한다고 본다. 실제로 드골은 남부, 즉 지중해 연안 출신은 아니었으니, 남쪽 사람들의 활기는 그를 불편하게 했고 그는 그들을 결코 전적으로 신용하지 않았다. 하지만 릴에 있던 어머니의 친정에서 태어나기는 했어도—그것이 그쪽 전통이었다—그는 파리에서 성장했다.

파리 사람 드골을 상상하기란 어려울지도 모르지만, 몽마르트르의 파리는 잊어버리고—드골도 그런 동네에는 가보지 않았을 것만 같다—7구와 15구의 안락하고 상식적인 부르주아 동네에 국한한다면, 드골이 자란 동네, 그리고 그가 어른이 되어 돌아간 동네를 그려볼 수 있다.

그는 1890년 4남 1녀 중 셋째 아이로 태어났다. 4대째 파리에 살고 있던 부친은 교사였고, 양친 모두 독실한 가톨릭 신자에 왕정파였다. 강한 애국심과 군대에 대한 존경심을 가지고 자라난 (드골의 부친은 보나파르트 지지자는 아니었지만, 종종 외출 삼아 가족을 데리고 인근의 레쟁발리드를 찾곤 했다) 젊은 드골의 삶은 교구 성당인 생프랑수아-자비에(7구)와 학교들을 중심으로 펼쳐졌다. 양친의 열렬한 가톨릭 신앙 덕분에 그는 성 토마스 아퀴나스 교구의 그리스도교 학교 형제회*가 운영하는 초등학교와 보지라르가(15구)에 있던 무염시태 중학교를 다녔다. 이 중학교는 엄격하고 영향력 있는 예수회 기관이었고, 드골의 부친은 이곳 교사로 어린 드골을 ― 그의 수사학뿐 아니라 가치관과 세계관을 ― 형성하는 데 중요한 역할을 했다.

예수회 기관이라니?** 이유인즉슨, 예수회를 몰아내고 교육을 세속화하려던 제3공화국의 노력에도 불구하고, 1890년 즈음에는 프랑스의 모든 예수회 중학교들이 복귀해 있었기 때문이다. 이는 예수회 학교들을 세속주의 및 사회주의, 그리고 보다 자유주의적이고 사회의식이 강한 가톨릭의 대두 등 현대성의 징후들에 대한 방패막이로 지지하는 이들의 성원 덕분이었다. 19세기의 마지막 10년이 시작될 무렵, 우익 가톨릭과 열혈 왕정파는 당시의 사회

*

Frères des écoles chrétiennes. 1680년 설립된 교황 직속 재속 남성 수도회로, 초등교육에 주력했다.

**

1879-1880년에 각급 학교에서 예수회를 몰아내려는 시도가 이미 있었기 때문에 하는 말이다(제8장 참조).

질서가 점점 더 위태로워지고 있다고 보았다. 샤를 드골의 부모 같은 프랑스의 전통주의자들은 예수회가 제공하는 엄격하고 보수적인 교육, 그리고 매서운 훈육과 강고한 도덕률을 고집했다.

하지만 바로 그 시기에 교황 레오 13세가 프랑스의 신도들에게 보낸 메시지는 전혀 딴판이었다. 이 교황은 1878년 즉위한 이래 프랑스 공화국과의 관계에서 놀랄 만큼 온건함을 보여준 터였다. 그는 프랑스 가톨릭 신도들에게 프랑스 교육의 세속화뿐 아니라 정교협약의 지속, 프랑스 가톨릭교회에 대한 정부 지원 등 현 상황을 받아들이라고 권했는데, 나중 두 가지는 교회로서도 잃고 싶지 않은 것이었다. 바티칸은 근년 들어 이탈리아 및 독일은 물론이고 오스트리아-헝가리 제국과도 사이가 좋지 못했으므로, 프랑스 교육 세속화라는 쟁점에서는 양보할 태세를 보였다. 어쨌든 온건하다 할 수 있는 제3공화국을 받아들이는 것은 필요하고 또 불가피한 일로 여겨졌다. 어느 경우에나 득세하기 시작한 급진 좌파가 내다보는 정치적, 사회적 모델보다는 훨씬 나을 터였다.

그래서 1890년 말과 1891년 초에 교황은 프랑스 현 정부와 교회 우익 왕정파의 관계 개선을 위해 노력했으니, 그것이 왕정파의 제3공화국에의 가담이다. 그 문제를 교황의 대변인은 이런 식으로 표현했다. 민중이 어떤 형태의 정부를 원하는가 하는 것이 명백해지고 민중의 정부가 "그리스도교 국가들을 보존하기 위해 불가결한 원리들"과 일치할 때에는, "우리의 분열을 종식시키고" "국가를 그 앞에 가로놓인 심연으로부터 구하기 위해" 어느 정도 양심과 타협할 필요가 있다고 말이다.[1]

그럼에도 프랑스의 많은 보수 왕정파 가톨릭 신도들은 납득하

지 않았다.[2] 그들이 보기에 제3공화국 정부는 반反그리스도교적이었고, 그렇다면 더 말할 필요가 없었다. 이런 분위기 가운데 사크레쾨르 대성당은 계속 올라갔고, 여전히 돔은 미완성인 채로 1891년 6월에는 대성당의 준공 및 봉헌식이 거행되었다. 처음부터 사크레쾨르 건축에 반대했던 클레망소 같은 이들에게 이는 파리 민중에 대한 또 다른 모욕이었다. 하지만 신도들에게 그 사건은, 그리스도교 신앙이 파리라는 반역한 도시에 — 심지어 전에는 코뮈나르의 보루였던(그리고 지금은 보헤미안들의 본거지인) 몽마르트르에 — 아직도 굳건한 기초를 갖고 있음을 재확인하는 것이었다.

∼

정치의 이면을 새삼 뒤집어 보이기라도 하듯, 파나마운하 사태가 재부상하며 단조로운 정치 현장에 불쾌한 흥분을 가져왔다. 불랑제 사태에 대한 기억이나 대두하는 사회주의의 위협이 불랑제 이후 프랑스 정국에 상당한 자기 본위적 안정을 가져온 터였으나, 그 표면적인 안정에 균열이 생기기 시작한 것이다.

뇌물 혐의들이 부각되었고, 1890년에는 법무부 장관에게 조사가 맡겨졌다. 1년이 걸려서야 정의의 바퀴가 구르기 시작하여 1891년에는 귀스타브 에펠을 비롯하여 운하 사업에 관여한 이들의 가택수색이 실시되었다. 물론 수색에서는 아무런 불리한 증거도 나오지 않았지만, 이쯤 되고 보니 사태는 돌이킬 수 없는 지경에 이르러 있었다.

졸지에 페르디낭 드 레셉스와 이미 사망한 공사 감독들뿐 아니

라 귀스타브 에펠까지 곤경에 처하게 된 것이었다.

~

그러는 동안에도 가난한 이들―실업 중이든 취직해 있든 간에―은 여전히 어려움을 겪고 있었고, 루이즈 미셸은 여전히 그들을 위해 목소리를 높였다. 그녀는 1890년 노동절에 프랑스 중서부 도시 비엔에서 한 연설로 인해 또다시 체포되었으니, 이곳에서 항의하는 노동자들은 바리케이드를 쌓고 경찰과 대치하며 공장을 약탈했다.

그녀는 가석방되었으나, 자신과 함께 체포된 모두가 같은 대접을 받지 않는 한 받아들일 수 없다며 거부했다. 시에서는 구속영장을 철회함으로써 그녀를 내보내려 했으나, 그녀는 자기 요구들이 수용되기까지 출옥을 거부했다. 그러자 의사들이 그녀에게 정신이상을 선고했고, 미셸은 파리로 송환되었다. 하지만 정부가 자신을 정신병원에 보내 제거할 것을 두려워한 그녀는 파리를 떠나 런던으로 피신했고, 거기서 5년을 지냈다.

탄압당하는 노동자들이 항거하여 일어난 것은 비엔에서만이 아니었다. 1891년 봄에는 전국에서 수많은 군중 시위의 봉기가 있었다. 북동쪽 국경 지대의 푸르미에서는 시위행진을 벌이던 노동자들에게 군인들이 발포하여 열 명이 죽고 많은 사람이 다쳤다. 여러 명의 아이가 죽은 이 폭력 사태에 경악하고 분노한 클레망소는 발언대에 나섰다. 노동 지도자들에 대한 박해의 종식을 요구하며, 그는 사분오열해 있던 공화파를 향해 절실한 사회 개혁안을 중심으로 단결하여 프랑스 노동자들의 위기에 대처해줄

것을 호소했다. "창밖을 내다보시오." 그는 동료 의원들에게 말했다. "저 모든 평화로운 노동 대중이 요구하는 것은 마음 놓고 일하며 정의로운 체제를 준비할 수 있게 해줄 질서와 평화뿐이오." 노동자들의 불만을 정당하게 해결해주느냐에 프랑스의 장래가 달려 있었다. 장차 프랑스는 나라를 지키기 위해 바로 그 노동자들에게 호소할 수밖에 없으리라고 그는 경고했다.[3]

그리 머지않은 장래의 어느 날, 클레망소의 예언은 정확히 실현될 것이었다.

～

그렇듯 1890년대는 계속되는 경기 침체 가운데 노동자들의 시위와 무정부주의자들의 폭탄 위협 등 불길한 조짐과 함께 시작되었다. 재산이 있는 자들은 급속히 밀려드는 사회주의 사상을 두려워했고, 막다른 지경에 이른 노동자들은 급진적인 정치 행동으로 내몰릴 수밖에 없었다.

이처럼 암담한 가운데서도 훗날 벨 에포크, 즉 '아름다운 시대'라 불리게 될 아름다움과 창조성과 풍요로움이 이미 시작되고 있었다. 이는 어느 정도 이전부터 있던 인물들의 지속적인 활동 내지는 새로운 제휴를 반영하는 것으로, 가령 인상파 화가들 중에서는 미국 화가 메리 카사트와 피사로가 기법을 공유하며 다색 판화라는 어려운 기법에서 돌파를 이루어냈고, 카사트와 베르트 모리조는 일본 판화에 대한 공통된 관심으로 가까워져 잠시 공동 작업을 하기도 했다.[4]

그리고 새로이 등장한 인물들도 있었으니, 아직 무명이던 드뷔

시도 조만간 도래할 좋은 시절의 상징이 될 터였다. 드뷔시의 〈환상곡Fantaisie〉은 1890년 봄 국립음악협회 주최 음악회를 위해 작곡된 것으로, 이는 젊은 작곡가에게는 드문 영예였다. 하지만 최종 리허설 후 지휘를 맡고 있던 뱅상 댕디는 프로그램이 너무 길다는 것을 깨닫고 〈환상곡〉을 제1악장만 연주하기로 결정했다. 이 결정에 크게 낙심한 드뷔시는 아무 말 없이 연주자들의 보면대에서 악보를 모두 치워버리는 편을 택했다. 그러고는 댕디에게 자기로서는 그렇게 할 수밖에 없었다는 편지를 써 보냈다. "〈환상곡〉을 첫 악장만 연주한다는 것은 위험할 뿐 아니라 전체 곡에 대한 그릇된 인상을 주고 말 것입니다."[5]

아직 젊고 인정받지 못한 작곡가로서는 놀라운 만용이었지만, 드뷔시는 자신이 무엇을 원하고 또 원하지 않는지에 대해 확고한 입장을 취했다. 콩세르바투아르 시절부터 문학적 관심을 공유하고 있던 친구인 레몽 보뇌르에게 그는 이렇게 써 보냈다. "내가 원하는 것은 자네 같은 사람들, 문학적인 프로그램이 음악의 토대로서 충분히 견실하지도 매력적이지도 못하다고 생각하며 그 자체로서 받아들여질 수 있는 음악을 선호하는 사람들로부터의 인정이라네."[6]

그 후 얼마 지나지 않아 드뷔시는 에릭 사티를 만났으니, 사티 역시 그 자체로서 받아들여질 수 있는, 새로운 방식의 음악을 선호하는 사람이었다. 사티는 훗날 드뷔시를 "처음 보는 순간 끌렸다"고 회고했으며, 실제로 그들의 우정은 오래도록, 드뷔시에게서 다른 친구들이 떨어져 나가는 힘든 시기 동안에도 지속되었다. 사티는 드뷔시보다 네 살이나 연하였지만, 드뷔시에게 뚜렷

한―그 정도에 대해서는 여전히 논란이 있으나―영향을 주었던 것 같다. 여러 해가 지난 뒤, 사티는 그들이 처음 만났을 때 드뷔시가 "무소륵스키로 가득 차 있었고, 좀처럼 발견되지 않는 길을 아주 성실하게 찾고 있었다"라고 회고했다. 분명 그 시절 드뷔시는 음악적 표현의 새로운 길을 모색하고 있었으며, 사티는―자신은 로마대상이든 다른 무슨 상이든 타서 자기 나름의 발전을 방해받은 적이 없다고 은근히 비꼬면서―그 기회를 놓치지 않고 "프랑스인이 바그너풍의 모험으로부터 해방될 필요성"을 강조했다. 그러면서 덧붙인 말이 유명하다. "우리는 우리 자신의 음악을 가져야만 한다―가능하다면 자우어크라우트 없이."[7]

사티에 따르면 이 음악이 모네, 세잔, 툴루즈-로트레크 등이 발견한 방식의 일부를 사용했는지 어떤지는 별로 중요치 않았다. 상징주의라 하든 인상주의라 하든, 자신의 음악을 추구하는 한 명칭은 상관없었다. 처음부터 사티는 지구 상의 그 누구 못지않게 확고한 개인주의자였다.

1866년 옹플뢰르에서 프랑스인 아버지와 스코틀랜드 어머니―덕분에 그의 이름은 프랑스식 철자 Éric가 아니라 스칸디나비아식 철자 Erik로 쓰이게 되었다―사이에 태어난 에릭은 어렸을 때 어머니가 죽고 아버지는 파리로 가는 바람에 조부모에게 맡겨졌다. 점잖은 아버지나 조부모와는 달리 집안 내력인 별난 성미를 온통 물려받은 듯한 숙부를 소년은 몹시 따랐다. 피아노를 배우기 시작한 것은 열 살이나 되어서였지만 일찍부터 음악에 끌린 사티는 또한 비인습적인 것에도 끌렸으며, 타고난 반항아였다.

열두 살 때 사티는 파리로 가서 아버지와 새어머니와 함께 살

왔고, 1년 후부터는 파리 콩세르바투아르에 다니게 되었다. 아버지와 새어머니는 그의 음악적 재능을 키워주고 싶어 했지만, 사티는 콩세르바투아르에서 듣는 음악에 흥미를 잃었고 그곳의 인습적인 면을 싫어했다. 당연히 콩세르바투아르 또한 그에게서 이렇다 할 재능을 발견하지 못했으며, 그는 음악원 시절 동안 전혀 두각을 나타내지 못했다.

그가 최초의 피아노곡을 발표하기 시작한 것은 1887년, 스물한 살 때부터였다. 그중에는 실망스러울 정도로 단순하면서도 독창적인 〈짐노페디Gymnopédies〉 세 곡이 포함되어 있었는데, 나중에 드뷔시가 그중 두 곡을 오케스트라로 편곡했다. 이 곡들과 같은 해에 발표한 것이 〈사라방드Sarabandes〉였으니, 이것으로 사티는 때가 되면 드뷔시, 라벨, 6인조* 등과 더불어 "화음의 혁신자"요 "도래할 음악의 선구자"라는 평가를 받게 된다.[8]

하지만 1891년 처음 드뷔시를 만났을 당시 사티는 아직 무명이었고, 샤 누아르에서, 그리고 그 주인인 로돌프 살리와 다툰 후에는 근처의 경쟁 업소인 '오베르주 뒤 클루'에서 피아노를 연주하여 생계를 꾸리고 있었다. 이 몽마르트르 시절 그는 사크레쾨르 뒤편의 코르토가, 오늘날 몽마르트르 박물관이 된 아름답고 오래된 저택 근처에 살았다.

드뷔시처럼 사티도 화가나 작가들과 어울리기를 더 좋아했으

*
Groupe des Six. 1916에서 1923년 사이 프랑스에 모인 신진 작곡가 여섯 명의 모임. 조르주 오리크, 루이 뒤레, 아르튀르 오네게르, 다리우스 미요, 프랑시스 풀랑크, 제르멘 타유페르.

며, 음악가들보다 화가들로부터 배울 것이 훨씬 더 많다고 주장했다. 그는 아마도 특정 화가를 염두에 두고 있었던 듯한데, 그 화가란 다름 아닌 쉬잔 발라동으로 이 재능 있고 불같은 여성과 그는 잠깐 연애도 했었다. 그녀에게는 이미 아들 모리스가 있었는데, 그의 아버지가 누구인지 그녀는 결코 밝히지 않았다(모리스는 나중에 오베르주 뒤 클루의 주인 위트릴로의 성을 갖게 된다). 사티는 모리스와 친구가 되었지만, 인습과 거리가 먼 이 세 사람은 결코 전통적인 형태의 가족을 이루지는 않았다. 모리스는 점차 예술적 재능을 나타내는 한편 심한 알코올중독과 정신적 불안정을 겪었고, 발라동은 직업적으로 성공하는 한편 불꽃같은 연애도 계속했으나 사티에게는 다시 돌아오지 않아 그를 상심에 빠뜨렸다.

한동안 사티는 신비적인 장미 십자회에 몰두했고(드뷔시도 그 무렵 신비적이고 비의적인 것에 경도해 있었다) 자기만의 교회를 창설하기도 했다. 그 기이하고 정교한 교회의 유일한 신도는 그 자신이었으며, 교회의 회보를 그는 주로 자신이 경멸하는 한두 사람을 공격하는 데 이용했다. 또한 신성불가침의 아카데미 프랑세즈에 두 차례나 지원했는데, 당연히 거절당하자 맹렬한 비난으로 대응했다. 하지만 그런 별난 면에도 불구하고 사티를 진지하게 받아들이는 이들도 있었으니, 고명한 철학자 자크 마리탱도 그중 한 사람이었다.

사티는 별난 인물이었음에 틀림없지만, 가식을 꿰뚫어 보고 위선을 폭로하는 능력을 지니고 있었다. 사람들이 그를 멀리하고 이상한 사람 내지 웃기는 인물쯤으로 치부해버린 것은 아마도 그의 그런 능력 때문이었을 것이다. 그래도 그에게는 몇몇 충실한

벗이 있었고, 그들은 그를 인정했으며 적어도 어느 정도까지는 이해해주었다.

~

1890년대가 시작될 무렵 드뷔시는 여전히 인정받기 위해 분투하고 있었지만, 클로드 모네는 마침내 예술가로서의 칭송과 재정적 성공을 누리게 되었다. 미국 그림 시장이 활기를 띤 것이 크게 작용했으니, 뒤랑-뤼엘이 미국 시장을 개척하려 하는 것을 내내 비난해온 모네가 그 덕을 보게 된 셈이었다. 그뿐 아니라 모네는 다른 여러 화상들과도 거래하면서 유리한 입장을 이끌어냈다.

그리하여 그는 1883년부터 빌려 쓰고 있던 지베르니 집을 살 수 있게 되었다. 2만 2천 프랑을 4년간 분할해서 지불하는 조건이었다. 그리고 〈포플러Les Peupliers〉와 〈낟가리Les Meules〉 연작을 시작하여, 단순한 모티프를 통해 시시때때로 달라지는 빛과 그림자와 색채의 무한한 변화의 탐구에 몰두했다.

지베르니 근처의 장소들이 그림의 소재가 된 덕분에(엡트강 둑을 따라 포플러들이 줄지어 있고 근처 들판에는 건초 더미가 널려 있었다) 모네는 비교적 쉽게 그림을 그리러 다닐 수 있었다. 뒤이어 〈루앙 대성당Cathédrales de Rouen〉 연작이 시작되었는데, 이 성당은 지베르니에서 가깝기는 했지만, 그림을 그리기 위해서는 성당이 보이는 빈 아파트에서 작업해야 했다.[9] 그런 다음 그는 좀 더 가까운 소재로, 지베르니 그 자체에 눈을 돌리게 되었다.

모네의 〈낟가리〉와 〈포플러〉 연작은 처음에는 상당한 몰이해와 조소를 불러일으켰다. 부소 & 발라동 화랑의 한 동업자는 테

오 반 고흐의 후임 직원에게 "우리 수장고에 풍경화가 클로드 모네의 작품이 상당수 있는데, 물론 미국에서는 좀 팔리기 시작했지만 (……) 우리한테는 만날 똑같은 그의 풍경화가 너무 많은 감이 있다"라고 귀띔한 바 있다. 또 어느 비평가는 심드렁하게 이렇게 쓰기도 했다. "여기는 회색 건초 더미, 저기는 분홍 더미(6시), 노란 더미(11시), 푸른 더미(2시), 보라색 더미(4시), 붉은 더미(저녁 8시)…… 하는 식이다."[10]

그렇지만 〈낟가리〉와 〈포플러〉는 비판보다는 칭찬을 더 받았다. 1891년 뒤랑-뤼엘 화랑(이제 뒤랑-뤼엘은 다시금 모네의 주요 매입자가 되어 있었다)에서 열린 모네 전시회는 비평가들의 찬사를 얻는 동시에 팔리기도 잘 팔렸다. 여전히 알아주는 이 없던 피사로는 아들에게 이렇게 써 보냈다. "당분간 사람들은 오직 모네밖에는 원치 않아. (……) 게다가 하나같이 〈저물녘 낟가리 Meules, soleil couchant〉만 찾지."[11]

피사로의 말대로였다. 그해, 모네가 부소 화랑과 뒤랑-뤼엘 화랑에서 벌어들인 돈은 자그마치 9만 7천 프랑이었다.[12]

모네는 마침내 성공을 누렸지만, 다른 두 천재 화가 조르주 쇠라와 빈센트 반 고흐에게는 삶이 여전히 너무나 힘들었다. 카미유 피사로는 그해 봄을 런던에서 그림을 그리며 보냈는데, 프랑스로 돌아오자마자 테오 반 고흐로부터 형을 맡아달라는 요청을 받았다. 테오의 형 빈센트는 그 전해 내내 생레미의 정신병원에 갇혀 있었다.

피사로는 빈센트가 전에 파리에 머무는 동안 그와 알고 지냈고, 그가 어두운 네덜란드풍 스타일과 색채에서 벗어나 좀 더 밝고 자유로운 인상과 색채와 기법으로 나아가도록 돕는 데 시간과 조언을 아끼지 않은 터였다. 피사로는 또한 테오 반 고흐와도 잘 알고 지냈으며, 테오는 뒤랑-뤼엘 같은 다른 화상들이 피사로를 알아주지 않을 때에도 그를 도와주었다. 그런 가운데, 피사로는 특유의 너그러운 성품으로 빈센트가 파리 북서부 외곽 에라니의 자기 집에 머물 수 있게 해주었다. 피사로는 아내와 여러 자녀와 함께 그곳에 살고 있었다.[13]

하지만 피사로의 아내는 빈센트가 난폭해질까 봐 두려워했고, 특히 자녀들 때문에 우려했다. 아내에게 한발 양보하여, 피사로는 테오에게 자기 친구 가셰 박사를 추천해주었다. 에라니에서 멀지 않은 오베르-쉬르-우아즈에 살고 있던 가셰 박사는 기꺼이 빈센트를 보살피겠다고 했고, 빈센트는 1890년 5월 그에게 갔다. 하지만 가셰 박사의 노력에도 불구하고, 빈센트 반 고흐는 두 달 뒤에 자살했다.

비극은 그것으로 끝나지 않았다. 빈센트가 죽은 지 얼마 안 되어 그의 헌신적인 아우 테오도 중병에 걸렸다. 빈센트의 죽음으로 큰 타격을 받은 테오는 정신이 이상해지기까지 했다. 결국 1891년 1월, 테오는 사랑하던 형이 죽은 지 불과 몇 달 만에 죽어 형과 나란히 오베르에 묻혔다.

쇠라의 이야기는 그렇게 극적이지는 않지만, 그래도 결국은 젊고 재능 있는 화가의 갑작스러운 죽음으로 끝난다는 점에서 애처롭기는 마찬가지다. 쇠라에게 죽음은 뜻하지 않게 갑작스레 찾아

왔다. 1891년 3월, 신인상파 화가들의 전시회에서 적극적인 역할을 한 지 불과 아흐레 만이었다. 그러고는 채 2주도 못 되어 그의 갓난 아들이 같은 병, 아마도 인플루엔자로 죽었다.

사망 당시 반 고흐는 서른일곱, 쇠라는 서른한 살이었다. 남들처럼 살았더라면 두 사람 다 충분히 20세기까지 살았을 것이다. "예술에 크나큰 손실"이라고 피사로는 쇠라에 대해 말했다.[14] 쇠라는 근본적으로 새로운 스타일을 만들어냈으며, 피사로도 잠시나마 그의 기법을 따랐었다. 피사로가 당시에는 깨닫지 못했는지도 모르지만, 그 말은 반 고흐에게도 똑같이 해당되는 평가였다.

~

1891년에는 파리 예술계를 떠들썩하게 한 또 다른 죽음이 있었으니, 가장 직접적으로 영향을 받은 것은 모네의 가정이었다. 에르네스트 오셰데, 그러니까 모네의 동반자 알리스가 저버린 남편이자 《마가진 프랑세 일뤼스트레 *Magazine Français Illustré*》의 예술 담당 편집자였던 그는 여러 해 동안 과음과 과식을 해온 결과 심한 통풍을 앓고 있었다. 1890년에는 통풍이 악화되었고, 1891년 초에는 죽음이 다가오고 있음이 분명해졌다.

그의 마지막 나날 동안 알리스는 남편의 침상 곁에서 밤낮으로 그를 돌보았다. 그는 가난하고 비참하게 죽었으며, 모네가 그의 장례 및 매장 비용을 댔다. 오셰데의 자녀들은 그를 지베르니에 묻고 싶어 했고, 그 소원대로 되었다. 자녀들 외에 진짜 문상객은 거의 없었던 것 같다.

알리스로 말하자면, 그녀가 어떤 심정이었는지는 알 길이 없

다. 하지만 한 가지 분명한 것은 그녀가 이제 모네와 결혼함으로써 명예를 구할 수 있게 되었다는 사실이다.

~

에르네스트 오셰데가 죽은 지 얼마 안 되어, 열여섯 살 난 모리스 라벨은 파리 콩세르바투아르의 피아노 콩쿠르에서 1등상을 탔다. 파리의 다른 쪽에서는 브르타뉴에서 오래 머물던 폴 고갱(그는 빈센트 반 고흐의 장례식에 참석하지 않았다)이 마담 샤를로트의 크레므리에 나타나 잠시 알퐁스 무하와 친하게 지내다 타히티로 떠났다. 오귀스트 로댕은 1889년 모네와의 합동 전시회로 크게 성공한 후, 이제 문인협회로부터 오노레 드 발자크의 기념비를 만들어달라는, 모두들 탐내는 의뢰를 받았다. 문인협회가 발자크를 고른 데는 그해의 회장이던 에밀 졸라의 영향력이 컸다. 졸라는 자신이 마음속에 그리는 자연주의의 선구자로서의 발자크를 로댕이 잘 나타내줄 수 있으리라 생각했다.

그 무렵 대단히 부자가 된 에르네스트 코냐크는 부아로(16구, 오늘날의 포크로)의 대저택으로 이사했으며, 그 집은 점점 늘어나는 그의 미술품 컬렉션을 진열하기에 충분할 만큼 컸다. 이 컬렉션은 장차 파리의 코냐크-제이 미술관에서 대중에게 공개되기에 이른다.[15] 또한 그즈음 새로운 얼굴이 나타났다. 마리아 스크워도프스카, 장차 마리 퀴리로 알려지게 될 젊은 여성이 파리에 온 것이다.

마리아의 결의와 집중력은 처음부터 남달랐으니, 그녀의 비범한 지성에 걸맞은 것이었다. 1867년 바르샤바에서 태어난 그녀는

러시아의 지배를 받는 폴란드의 숨 막히는 정치적 분위기 속에서 자라났다. 서로 아끼고 위하는 가정이었지만, 물리 교사였던 아버지의 봉급으로는 그녀가 원하는 교육을 뒷받침해주기 어려웠다. 바르샤바 대학은 여학생을 받지 않았고, 꿈을 이루자면 외국에 가서 공부해야만 했다.

파리가 손짓하고 있었지만, 마리아의 언니 또한 의사가 되겠다는 꿈이 있었다. 당시로서는 보기 드문 두 젊은 여성은 한 가지 계획을 세우기에 이르렀다. 언니인 브로냐가 파리에서 의학을 공부하는 동안 마리아는 가정교사로 일하며 언니를 지원한다. 그런 다음 브로냐가 의학 학위를 따면, 마리아가 파리로 간다는 계획이었다. 장장 5년 동안 마리아는 낮에는 가르치고 밤에 공부하며 자기 몫을 감당했고, 마침내 브로냐로부터 초청이 왔다.

1891년 파리에 도착했을 때 마리아는 스물네 살이었다. 통상 공부를 시작할 나이는 아니었지만, 그녀는 굴하지 않았다. 입학 자격을 얻은 다음 그녀는 물리학 고급 학위를 얻기 위해 소르본 이학부에 등록했다. 그러고는 공부에만 전념한 채 좌안의 다락방들을 전전하며 추위와 굶주림과 싸웠다. 하지만 그녀는 그 외로운 시절을 평생 보물처럼 여겼다. 그 무렵 오빠에게 보내는 편지에 그녀는 이렇게 썼다. "우리는 우리에게 뭔가 재능이 있다고, 그리고 어떤 대가를 치르든 그 무언가를 성취해야만 한다고 믿어야만 해."[16]

선구자들은 대체로 인생의 아늑한 구석에 정착하지 않으며, 마리아 스크워도프스카도 예외가 아니었다.

집안 문제들

1892

　파리 북서쪽 메지-쉬르-센의 셋집에서 아름다운 가을을 보낸 후 베르트 모리조와 외젠 마네는 파리로 돌아왔다. 처음에는 잠시 망설였지만, 메지 근처에 있는 17세기의 멋진 성, 메닐성을 사기로 한 터였다. 쥘리까지 온 가족이 그 성을 좋아했고, 한동안 실제적 고려 때문에 주춤하기는 했지만, 그 아름다운 고성을 놓치고 싶지 않았다. 가을에 그 성은 그들의 것이 되었다.

　불행하게도 그해 겨울에 외젠 마네의 건강은 점점 악화되었다. 파리로 돌아온 모리조는 목요일 만찬 모임을 계속 열었지만, 얼마 안 가 외젠은 너무 쇠약해져서 만찬을 함께하기조차 힘들었고, 결국 모리조는 모임을 무기한 취소했다. 1892년 4월 13일 외젠 마네는 세상을 떠났다. 오랜 병으로 죽음이 언제라도 닥칠 수 있는 상황이었음에도, 베르트 모리조는 남편의 죽음에 큰 타격을 입었다. "나는 고통의 밑바닥을 기고 있다"라고 그녀는 일기에 적었다. "지난 사흘 동안 밤마다 울었다. 불쌍히, 불쌍히 여기소서!"

그러고는 "성유물처럼 간직해온 물건들"의 덧없음을 생각한 끝에 "연애편지들은 태워버리는 게 낫겠다"고 결론지었다.[1]

그녀는 일에 파묻혀 지냈다. 부소 & 발라동 화랑에서 열기로 한 첫 개인전을 준비 중이었다. 여느 때와 같은 두려움에도 불구하고(그녀는 전시 오프닝 행사에 참석하지 않았고, 오프닝 직후 파리를 떠났다) 전시는 성공적이었고, 그녀는 이젤 앞 작업에 한층 더 매진했다. 하지만 먼저 자신과 외젠이 노년을 위해 사두었던 성을 관리해야 했다. 3주 동안이나 보수공사를 감독하는 힘든 일을 마친 뒤 그녀는 "성이 점점 더 예뻐지고 있다"라고 썼지만, 비용을 충당하기 위해서는 성을 임대해야만 했다. 언젠가는 쥘리가 그 성을 "아이들로 가득 채우고" 즐겁게 지내리라 희망하면서도, 그녀 자신으로서는 "그곳에 가면 너무나 슬퍼져서 서둘러 나오게 된다"라고 했다.[2] 외젠의 추억이 너무나 생생했던 것이다.

9월에 모리조는 말라르메에게 보내는 편지에 시간이 갈수록 슬픔이 커지기만 한다고 썼고, 10월에는 또 다른 친구에게 짤막하게 자신의 외로움을 인정했다. "내게는 쥘리가 있지만, 그렇다 하더라도 여전히 고독하지요. 마음을 터놓는 대신 어린 딸에게는 내 슬픔을 보이지 않도록 자제해야 하니까요."[3]

그해 가을 그녀와 쥘리는 투렌으로 짧은 여행을 떠났는데, 그 무렵에는 모리조의 언니 이브가 중병을 앓고 있었다. "내 마음은 슬픔으로 가득 찼다"라고 모리조는 가까운 친구에게 쓰면서, 이렇게 덧붙였다. "우리는 이제 지나간 시절의 노부인들이 된 것만 같아."[4] 물론 아직 "노부인"까지야 아니라 해도, 모리조는 실제로 나이가 들었다. 이제 51세가 된 그녀는 여전히 아름다웠지만, 머

리는 완전히 백발이었다.

~

천재라는 것만으로도 짐이지만, 19세기 프랑스에서 여성이면서 천재라는 것은 훨씬 더 큰 짐이었음에 틀림없다. 카미유 클로델의 천재성은 로댕이 인정했고 그녀의 탁월한 작품들이 분명히 보여주는 바이다. 1888년 집을 떠나 로댕이 빌린 아틀리에에서 살기 시작했을 때 그녀는 〈사쿤탈라Sakountala〉를 위시한 작품들로 비평가들에게 깊은 인상을 남긴 터였다. 포옹하고 있는 두 연인의 육체와 영혼을 모두 담아낸 듯한 이 작품은 그해 살롱전에 출품되었으니, 로댕이 조르주 프티 화랑에서 〈입맞춤〉을 전시한 직후였다.

사실 그녀는 로댕을 모방할 수도 있었다. 하지만 처음부터 클로델은 자신의 비전에 충실했다. 그녀는 자신이 로댕에게 무엇을 기대하는지도 분명히 했고, 1886년의 한 편지에서 로댕은 그녀를 유일한 제자로 삼고 그녀를 성공시키기 위해 자신이 할 수 있는 모든 노력을 기울이는 데 동의했다. 그가 자필로 서명한 이 놀라운 문건에 따르면, 로댕은 또한 자기 인생에서 다른 여성들을 일체 배제하고 (일련의 시험을 거친 뒤) 클로델과 결혼하겠다고도 했다. 로댕은 클로델의 성공을 위해 확실히 노력하기는 했다. 그녀를 영향력 있는 사람들에게 소개하고, 그녀가 작품 의뢰를 받을 수 있도록 최선을 다해 도왔다. 무엇보다도 그는 그녀의 능력을 믿었으니까. 하지만 클로델을 좌절에 빠뜨린 것은, 그가 로즈와 헤어지지 않았고 헤어질 마음도 없다는 사실이었다.

1892년 말 내지 1893년 초, 로즈에 대한 클로델의 분노는 강박 관념으로 발전해 결국 로댕과 결별하기에 이르렀다.[5] 로댕이 로즈와 함께 파리를 떠나 벨뷔로, 그리고 다시 뫼동으로 이사한 것은 그 무렵이었다. 하지만 그는 여전히 클로델의 진출을 돕기 위해 할 수 있는 일들을 했고, 이탈리 대로에 있던 그녀의 아틀리에도 그대로 두었다. 그는 여전히 그녀를 사랑하고 찬탄했지만, 1895년 옥타브 미르보에게 말한 바로는 이미 2년 전부터 두 사람은 서로 만나지도 연락하지도 않는 사이였다.

클로델이 아끼던 남동생 폴은 훗날 그녀를 로댕에게 희생된 것으로 묘사하면서, 로댕을 이기적이고 무정한 괴물, 대가에게 현혹된 젊은 여성을 이용한 자라고 질타했다.[6] 하지만 클로델을 다른 각도에서 보는 이들도 있었다. 강박적인 질투와 피해망상으로 파괴된, 총명하지만 결함 있는 천재라고 말이다.[7]

어느 쪽 시각이 옳든 간에 1892년 말 로댕과 클로델의 관계가 행복한 결말에 이르지 못하리라는 것은 명백했다.

드뷔시는 1890년에 가비 뒤퐁을 만나 1892년부터 함께 살기 시작했다. 그때까지 부모와 함께 살던 젊은 작곡가에게는 중대한 변화였다. (당시의 또 한 가지 중요한 변화는 자신의 이름을 '클로드-아쉴', 또는 '아쉴' 대신 '클로드'라고 서명하기 시작한 것이다.) 드뷔시의 친구 중 하나인 르네 페테르는 가비를 "금발에 고양이 같은 눈매, 강인한 턱과 확고한 의견을 지닌 여성"으로 묘사했다. 그녀로서는 살림을 꾸려나가기가 쉽지 않았으니, 일단

가난하기도 했고, 또한 드뷔시가 (페테르의 말에 따르면) "제멋대로이고 이치가 안 통하는 다 큰 응석받이"였기 때문이다.[8] 가령 일본 판화 한 점이 마음에 들면(그는 일본 판화와 예술품의 열렬한 수집가였다) 다음 끼니를 해결할 돈이 어디서 나올지도 모르는 판국에 덜컥 그것을 사고 마는 것이었다. 드뷔시가 그런 식으로 물건을 사들이고 몽상에 빠지고 작곡을 하는 동안, 가비는 실제적인 생활을 꾸려가야만 했다.

가비는 검소한 살림을 꾸리며 드뷔시의 삶을 보살폈지만 드뷔시는 자기 기분도 다스리지 못했고, 특히 작곡이 잘 되지 않을 때라든가 세상이 자기한테 등을 돌렸다고 느껴질 때는 더욱 그러했다. 1892년 무렵 그는 말라르메의 화요일 저녁 살롱 모임에 참석하는 단 세 명의 음악가 중 하나가 되었으며, 그것만으로도 상당한 성공이라 할 수 있었다. 하지만 1892년 가을, 드뷔시는 침울한 기분으로 앙드레 포냐토프스키 공에게 편지를 썼다. 말라르메의 살롱에서 만난 포냐토프스키는 미국에서 드뷔시를 위해 가능하면 발터 담로슈와 함께 음악회를 열어주려 했지만, 일이 잘되지 않은 터였다. "무슨 일이 일어나든, 나를 기억해주고 내 삶이 봉착한 이 암담한 구렁에서 벗어나도록 도와주려 한 당신에게는 늘 감사할 것입니다."[9]

드뷔시는 이어 "가장 강한 자라도 쓰러뜨리고 마는 실패들"과 "내게 대항하여 한편이 된 자들"에 대해 언급하는데, 이는 그가 말라르메의 살롱에서 말고는 별로 알려지지 않았던 것을 감안하면 흥미로운 불평이다. ("내 이름이 아직 잘 알려지지도 않았는데 나를 미워하는 무수한 적들이 있다는 것은 이상한 일입니다"라고

드뷔시 자신도 덧붙이고 있다.)[10]

하지만 사실이든 상상이든 간에 그가 직면해 있던 어려움에도 불구하고 드뷔시는 여전히 가비의 보살핌을 받으며 살았고, 적어도 당분간은 그러했다.

～

1892년 2월부터 4월까지 클로드 모네는 루앙 대성당을 그리느라 열심이었다. 그것은 아주 고된 작업으로 하루 열두 시간씩 줄곧 서 있어야만 한다고 그는 알리스에게 보고했다. 하지만 늦은 봄에는 지베르니로 돌아가 7월에 알리스와 결혼했다. 그 일주일 후에는 알리스의 딸 쉬잔과 미국 화가 시어도어 버틀러의 결혼식이 뒤따랐다.

또 한 차례의 성공적인 전시회(이번에는 뒤랑-뤼엘의 화랑에서 〈포플러〉 연작을 전시했다)와 연간 10만 프랑 이상의 수입으로, 1892년은 클로드 모네에게 아주 좋은 해였다.

하지만 조르주 클레망소에게는 그렇지 않았으니, 1892년이 그에게는 재난의 연속이었다. 결혼 생활이 삐걱거린 지는 오래되었지만(일설에 의하면 처음부터 그랬다고도 한다), 1892년에는 완전히 내려앉아 볼썽사나운 이혼으로 이어졌다. 흥미롭게도 클레망소는 피해자 입장을 호소했다. 자신은 내놓고 불륜 행각을 벌였으면서도 아내가 비슷한 자유를 누리는 것은 허용하지 않았던 것이다. 떠도는 소문인즉슨(결코 클레망소의 팬이 아니었던 에드몽 드 공쿠르가 후세를 위해 친절하게도 기록해둔 덕분에 알 수 있는 것이지만) 남편의 엽색 행각에 지쳐 마리 클레망소 자신

도 연인을 만들었다는 것이었다. 클레망소는 그 연인을 미행하게 했고, 두 사람을 현장에서 덮친 다음 이혼소송을 냈다. 나폴레옹 법전에 의하면 성난 남편이 우세한 입장이었다. 마리 클레망소가 알게 된 그다음 사실은, 감옥에 가느냐 이혼하느냐 중에서 양자 택일을 해야 한다는 것이었다. 당연히 이혼을 선택한 그녀는 두 명의 경찰이 가장 가까운 항구까지 호위하는 가운데 즉시 미국으로 송환되었다.

하지만 이 불행한 이야기는 그것으로 끝나지 않았다. 마리의 급작스러운 출국에 뒤이어 클레망소는 그녀의 소지품을 몽땅 꾸려 그녀의 여동생 앞으로 부친 다음, 집 안에서 그녀를 생각나게 하는 모든 것을 부수어버렸다. 그렇게 죄 없는 물건들에 분풀이를 하느라, 클레망소는 아내의 대리석상을 부수고 추억이 담긴 사진과 그림 대부분을 파괴했다.

하지만 최악의 사태가 아직 남아 있었다. 그해 가을, 마침내 터져 나온 파나마운하 스캔들은 클레망소를 연루시키는 한편 마리 클레망소에게는 확실한 강연 소재를 제공했다. 마리는 돈도 없고 생계를 꾸릴 수단도 막연한 나머지, 결혼 전의 이름 뒤에 '전前 클레망소 부인'이라는 직함 아닌 직함을 달고서 파나마 스캔들에 대한 강연에 나섰던 것이다.

～

클레망소를 파나마 사태에 연루시킨 핵심 인물은 금융인 코르넬리우스 헤르츠였다. 클레망소는 1880년대 초에 헤르츠와 처음 만나 급속히 가까운 사이가 되었으며, 자기 집에 초대하기도 하

고, 자신이 아끼던 신문《라 쥐스티스》가 경영난에 봉착하자 그에게서 돈을 받기도 했다. 얼마나 많은 돈을 받았는지는 알려져 있지 않지만, 수년 뒤 클레망소는 한 인터뷰에서 자기가 헤르츠의 돈을 거부할 이유가 없었다고 말했다. "그 돈은 유익한 투쟁을 위한 것이었고, 게다가 나는 그에게 완전히 갚았다"라고 그는 주장했다.[11] 하지만 문제는 그렇게 간단하지 않다는 것을 클레망소 자신도 분명 깨달았던 듯, 1885년 무렵에는《라 쥐스티스》에 유입된 헤르츠의 상당한 투자액을 도로 갚고 그에게서 벗어나기 위해 친구들로부터 돈을 빌리기까지 했다. 헤르츠는 수상한 평판이 있는 데다가, 그 얼마 전에는 파리에 갓 시작된 전화 설비권을 독점하려 한 적도 있었던 것이다.

헤르츠가 모사꾼이라는 데는 의문의 여지가 없다. 처음부터 그는 자신에게 도움이 될 정치인들과 인맥을 맺어왔다. 클레망소가 그의 돈을 갚았고 그에게 파리 전화 설비권을 주는 데 반대표를 던졌다고는 하나, 1880년대 말의 신문들은 이미 그 둘의 관계와 파나마 사업 전체에 대해 의혹을 제기하고 있었다. 1892년 가을에는 들끓는 파나마 문제가 일대 스캔들로 터져 나왔다.

광범한 규모의 뇌물과 부패를 포함하여 파장이 상당한 사건이었다. 드 레셉스는 운하 건설에 드는 금전적·인적 비용을 크게 과소평가했고, 1880년대 중반에는 새로운 자본 유입이 절박한 나머지 복권 사업을 벌이기까지 했다. 그가 그렇게 하려면 특별한 입법이 필요했으니, 거기서 뇌물이 작용하게 되었다. 유리한 홍보를 위해 약 1300만 프랑이 기자와 신문사 사주들에게, 그리고 1천만 프랑이 금융중개인들과 정치인들에게 상납되었다.

헤르츠는 의회가 파나마 회사에 복권을 통한 자금 조성을 허용하게끔 영향력을 행사하는 대가로 1천만 프랑을 받게 되어 있었는데, 1888년 의회는 실제로 필요한 법을 통과시켰으며, 여기에는 뇌물을 받은 다수의 의원들(100명 이상이 뇌물을 받았는데, 클레망소는 포함되어 있지 않았다)의 입김이 작용했다. 하지만 그런 공작으로도 조성된 자금의 액수가 충분치 않아 회사는 곧 도산하고 말았다.

형사소송은 1891년에 시작되었는데, 사태 전체를 무마하려는 노력에도 불구하고 반ᄇ유대 신문 《라 리브르 파롤La Libre Parole》은 1892년 9월에 스캔들의 전말을 소상히 보도하면서 드 레셉스뿐 아니라 헤르츠와 파나마 회사의 주거래 은행장이던 자크 드 레나크 남작까지 — 두 사람은 모두 유대인이었다 — 맹비난했다. 하지만 이것은 시작일 뿐이었다. 11월에는 페르디낭 드 레셉스와 그의 아들 샤를, 그리고 귀스타브 에펠과 회사의 운영진 두 명이 착복과 배임 혐의로 기소되었다.

레나크는 기소되기 전에 자살했고 헤르츠는 영국으로 피신했으나 스캔들은 갈수록 커졌으니, 반유대주의뿐 아니라 이 일로 정치적 이익을 취하려는 자들 때문이었다. 그들 중 한 사람이 폴 데룰레드로, 그는 불랑제를 열렬히 지지하는 만큼이나 조르주 클레망소에 열렬히 반대하는 인물이었다. 12월 20일 하원에서 데룰레드는 클레망소를 공격하며, 클레망소가 뒷배를 봐주지 않았다면 헤르츠가 그렇게 빨리 부와 영향력을 얻었을 리 없다고 주장했다. "헤르츠에겐 자신을 대변해줄 누군가가 있어야 했습니다." 데룰레드는 물 끼얹은 듯 조용한 의회를 향해 말했다. "그를 위해

모든 문을 열고 모든 모임, 특히 정치 모임에 들여보내줄 대사 말입니다." 이어 데룰레드가 "이 친절하고 헌신적이고 지칠 줄 모르는 대변인"이 바로 클레망소였다고 지목하자 하원에는 일대 소란이 일어났다. 하지만 데룰레드는 이에 그치지 않고 헤르츠를 "그 유대 독일놈"이라 부르며, 그가 클레망소의 묵인과 협조하에 프랑스공화국의 기반을 약화시키기 위해 공작해온 외국 첩자였다고 주장했다.[12]

클레망소는 이 "가공할 중상"에 맞서 말로써 자신을 변호했으나, 결국은 명예와 평판에 대한 공격에 대항하기 위해 자신이 아는 가장 직접적인 방법을 택했다. 즉, 데룰레드에게 결투를 신청한 것이다. 엄밀히 말해 결투는 불법이었지만 실제로는 어느 한쪽이 정해진 규칙에 따라 행동하지 않았을 경우 또는 결투가 죽음으로 끝났을 경우에만 기소될 수 있었다.[13] 클레망소가 다들 두려워하는 정평 있는 결투자였던 데다 그의 성미와 양편의 적대감정을 고려하면 이 결투는 다른 결투와는 달리 죽음으로 이어지리라는 전망이 지배적이었다.

하지만 그렇지 않았다. 클레망소는 명사수라는 명성에도 불구하고 세 번이나 상대를 빗맞혔고, 데룰레드 역시 마찬가지였다. 이런 불만스러운 결과에 대해 어떤 이들은 클레망소가 일부러 비껴 쏜 것이라고 주장하기도 했다(데룰레드에 대해서는 아무도 그렇게 말하지 않았다). 하지만 클레망소가 보여준 뜻밖의 약한 면모(내지는 관대함)도 그에게서 의심을 벗겨내지는 못했다. 오히려 그 일로 그의 적들은 한층 더 기고만장하여 이듬해까지도 공격을 그치지 않았다.

클레망소는 데룰레드나 그 밖의 사람들이 비난하는 범죄들 중 어느 것에 대해서도 정식으로 기소당하지 않았지만, 같은 그물에 걸린 귀스타브 에펠은 곧 법정에서 자신의 명성을 지켜내야만 하게 되었다.

~

어머니를 여읜 지 여러 해 만인 1888년에, 제임스 맥닐 휘슬러는 일련의 정부들과의 관계를 끝내고 쉰네 살의 나이로 마침내 결혼했다. 그의 신부는 건축가 에드워드 고드윈의 미망인이자 화가였던 비어트리스(트릭시) 버니 고드윈이었다. 휘슬러는 트릭시를 열렬히 사랑했고, 행복의 절정에서 1892년 파리로 영구 이주 하기로 결정했다.

1834년 미국 매사추세츠주의 로웰에서 태어난 휘슬러는 어린 시절부터 드물게 코즈모폴리턴의 삶을 살았다. 가족은 자주 이사를 다녔으며, 제정러시아에서도 오래 살았다. 웨스트포인트 사관학교에서 교육을 받은 엔지니어였던 아버지가 상트페테르부르크-모스크바 간의 신설 철도 공사를 감독하게 되었던 까닭이다. 러시아 다음에는 런던에서 6년간 살았는데, 그러다 아버지가 돌아가시는 바람에 화가가 되려던 소년 제임스의 꿈은 풍비박산이 나고 말았다. 고향인 코네티컷으로 돌아간 어머니는 사랑하는 아들을 위해 뭔가 실제적인 앞길을 열어주려고 어렵사리 그를 웨스트포인트에 입학시켰다.

휘슬러는 그 학교에서 3년을 고전했다(그 자신뿐 아니라 교장 로버트 E. 리 대령을 비롯한 웨스트포인트 교사진에게도 힘든 시

간이었다). 그는 훈련에 순순히 따르지 않았고 학업성적도 좋지 않은 데다 벌점을 하도 많이 받아서, 마침내 퇴학 처분이 내린 것도 무리가 아니었다. 그 후 미국 연안 및 측지국의 전신이었던 기관에 취직했지만 이 역시 결과가 좋지 않았다. 마침내 휘슬러는 자신이 아닌 다른 무엇이 되려던 노력을 포기하고 파리로 건너가 화단을 정복하리라 결심했고, 다시는 미국 땅을 밟지 않았다.

2개 국어에 유창한 코즈모폴리턴으로서 젊은 휘슬러는 1850년 대 말 파리의 보헤미안적인 삶에 쉽게 적응했다. 미술 수업에 다니고 일련의 싸구려 하숙을 전전하며 정부를 두었다. 전부터도 댄디 기질이 있던 그는 그 어느 때보다도 눈에 띄는 차림으로 대중 가운데 두드러지기를 즐겼다. 하지만 활기찬 사교 생활에는 대가가 따랐으니, 타고난 낭비벽으로 그는 항상 빚쟁이들에게 쫓겨 다녔다.

파리는 사교라는 면에서는 우호적이었을지 모르지만, 파리의 기성 화단은 휘슬러가 추구하는 스타일을 받아들이지 않았다. 마네, 모네, 드가 등도 같은 대접을 받는 처지로, 휘슬러는 장차 이들과 친분을 트게 된다. 이들과 마찬가지로, 그는 기성 화단이 주재하는 살롱전에서 선호되는 고전적 주제와 역사화들 대신 일상 생활에 초점을 맞추었고, 점점 더 추상적이고 환기적인 필치의 그림들을 그렸다. 그런 면에서 초창기 인상파 화가들의 비전과 상당한 공통점이 있었지만, 그는 결코 자신을 인상파의 일원으로 여기지 않았다. 일견 인상파 그림 같은 느낌을 주는 에칭 판화와 회화 대부분을 그는 노천에서 빠른 속도로 그리기보다 스튜디오에서 공들여 작업했다. 그리고 점점 더 색채에 초점을 두었으니,

그의 색감은 아주 섬세한 것으로 가령 〈흰옷 입은 소녀The White Girl〉(1862)에서처럼 흰색의 다양한 색조를, 좀 더 빈번하게는 어머니를 그린 초상화에서처럼 회색과 검은색의 무한한 농담을 탐구하기도 했다. 가장 동류라고 느껴지는 사람들 사이에서도 휘슬러는 늘 혼자였다.

그는 파리를 사랑했지만, 권위 있는 살롱전에 거듭 낙선하자 런던에서 운을 시험해보기로 하고 1859년에는 런던으로 건너갔다. 불행하게도, 런던 화단은 한층 더 녹록지 않았다. 영국 비평가들과 티격태격하는 가운데 휘슬러는 무수한 다른 논란에도 휘말렸으며, 이 일은 그의 책 『적을 만드는 부드러운 기술The Gentle Art of Making Enemies』에 재미나게 기술되어 있다. 그런 와중에 어머니 애나 휘슬러가 아들과 함께 정착할 요량으로 런던에 왔다. 그는 어머니의 청교도적인 면을 싫어했지만 어머니를 위해 자신의 생활 방식을 조정했고, 마음에서 우러나는 애정을 담아 어머니의 초상을 그렸다.

많은 미국인에게는 놀랍게 받아들여질지도 모르지만, 휘슬러가 그린 속속들이 미국적인 초상화 〈회색과 검정색의 배열: 화가의 어머니의 초상Arrangement in Grey and Black: Portrait of the Painter's Mother〉(흔히 〈휘슬러의 어머니Whistler's Mother〉로 알려져 있다)은 1891년 이래 줄곧 파리에 ─ 처음에는 뤽상부르 미술관에, 그 후에는 루브르에, 좀 더 최근부터는 오르세 미술관에 ─ 걸려 있다. 이 그림은 1871년 처음 그리기 시작한 후로 내내 휘슬러 자신과 함께 런던에 있었는데, 별로 호의적인 주목을 받지 못했었다. 1872년 로열 아카데미에서 반대를 무릅쓰고 걸어준 후에도 미온적인 평가만

을 받았고, 10년 후 파리 살롱에 출품했을 때도 3등상을 받는 데 그쳤다.

이 그림이 프랑스에 머물게 된 것은 미술평론가 귀스타브 제프루아가 휘슬러에 대한 호평을 내고부터였다. 제프루아는 휘슬러가 신新상징주의 운동에 속한다고 보았다. 휘슬러 자신은 변하지 않았지만 그의 그림은 갑자기 당시 아방가르드 예술의 최첨단으로 자리매김하게 되었으니, 사실주의뿐 아니라 빛과 색채로 충만한 인상주의와도 거리를 두면서 그 대신 분위기와 기분을 환기적으로 묘사했다는 것이었다. 보들레르, 포, 라파엘전파 등에 경의를 표하는 이 신상징주의의 대표자는 말라르메로, 말라르메와 휘슬러는 공통의 친구이던 모네를 통해 가까워지게 되었다. 갑자기 모네나 로댕(둘 다 제프루아의 호평을 받았었다)만큼이나 호평을 받게 된 휘슬러는 자기 그림 중 한 점을 프랑스 정부에서 매입하게끔 밀어붙이기로 했다. 그때 그가 염두에 둔 그림이 바로 〈화가의 어머니의 초상〉이었다.

휘슬러와 말라르메는 함께 그 일을 추진하기에 나섰다. 말라르메는 당시 미술품 심사관이던 친구에게 부탁했고, 휘슬러의 청을 받은 제프루아도 매입을 촉구하는 기사를 기꺼이 써주었다. 그리고 그런 논의가 오가는 동안 다행히도 부소 & 발라동 화랑에서 그림을 전시해주기로 했으며, 그즈음 모네와 친하게 지내며 따라서 휘슬러와도 친해졌던 조르주 클레망소가 공공 교육 및 미술부 장관을 설득하여 그 그림을 정부에서 매입하도록 검토하게 했다.

장관의 동의하에 그림은 곧 뤽상부르 미술관으로 갔으며, 장차 루브르에 걸리기로 약속되었다. 매입가는 단돈 4천 프랑으로,

휘슬러는 그보다 상당히 높은 가격을 희망했었지만 그래도 그 매입으로 자신의 위상이 높아졌다는 사실에 흡족해했다. 그 명예는 "내 그림이 다른 데서와는 달리 프랑스에서는 인정받았음을 보여줌으로써 지난날의 고생을 보상해줄 것"이라고 그는 말라르메에게 썼다.[14]

그리고 "프랑스가 〈어머니〉를 영구 소장 함으로써 내게는 마치 그 아들도 입양한 것만 같다"라고 덧붙였다.[15] 프랑스 정부에서 〈화가의 어머니의 초상〉을 매입한 이듬해인 1892년, 환갑을 바라보는 휘슬러는 파리에 영구 정착 함으로써 그 생각을 현실로 만들었다. 좌안을 뒤진 끝에 그는 노트르담-데-샹가(6구)에 널찍한 7층 스튜디오를 구했다. 뤽상부르 공원과 파리가 내다보이는 전망 좋은 곳이었다. 그리고 트릭시와 함께 살 집으로는 바크가(7구) 뒤편의 정원이 딸린 안락한 아파트를 구했다. 파리를 떠나 런던으로 간 지 여러 해 만에, 이번에는 영구히 돌아온 것이었다. 그러기를 그는 희망했다.

20

서른한 살의 조종

1893

"방금 내 서른한 번째 해를 알리는 조종이 울렸다." 1893년 9월 초, 드뷔시는 자주 신세 지는 친구인 작곡가 에르네스트 쇼송에게 썼다. 그는 또 한 번의 생일을 맞는 것이 전혀 기쁘지 않았다. "아무리 노력해봐도 내 삶의 서글픔을 신랄하고 초연하게 바라볼 수가 없다"라고 그는 덧붙였다. "에드거 앨런 포의 주인공"처럼, 자신의 날들은 자주 "지루하고 암담하고 괴괴하다"면서, 세상에 지친 듯한 태도로 그는 "너무 많은 추억들이 내 고독 가운데로 밀려든다"고 한숨지었다.[1]

이런 울적한 자기 함몰은 젊은이들의 특징이 된 지 오래고, 특히 이루지 못한 예술적 야심을 지닌 젊은이들에게서 흔히 볼 수 있는 것이지만, 드뷔시가 쓰는 말이나 그가 환기하는 분위기에는 상징주의자들이 탐닉하는 어둡고 신비적인 몽환이 깊이 배어들어 있다. 실제로 그 무렵 드뷔시는 상징주의자들과 많은 시간을 함께 보낸 터였고, 말라르메의 모임 외에 에드몽 바이의 서점에

도 자주 드나들었다. 바이는 상징주의 문학과 비교祕敎를 전문으로 하는 서적상이자 출판업자로, 드뷔시의 〈보들레르의 다섯 편의 시Cinq poèmes de Baudelaire〉를 출판해주기도 했다.

사실상 드뷔시의 생활은 그 자신이 주장하듯 그렇게 "지루하고 암담하고 괴괴"하지는 않았다. 일례로 쇼송에게 보낸 바로 이 편지에서도 그는 자기가 작곡만 하려고 하면 위층 아파트에 사는 아가씨가 피아노를 쳐댄다고 불평하고 있으니 말이다. 하지만 이처럼 멜랑콜리를 과장하기는 했어도 그가 겪은 시련과 환란이 그저 지어낸 것만은 아니었다. 그는 실제로 가정 문제를 겪고 있었으니, 그 대부분은 부모의 지나친 기대 때문이었다. "어머니는 내가 아들로서 마땅히 해야 할 도리를 하지 않으며 전혀 명성이 높아지지 않는다고 단정 짓고는 잔소리 공세를 시작했다네"라고 그는 앙드레 포냐토프스키에게 썼다.[2] 그녀의 독설은 분명 적중했던 모양이다.

끊임없이 실패감에 시달리는 외에도, 드뷔시는 노상 빚을 졌고 빚쟁이들에게 시달렸다. 돈 문제에 대해서는 쇼송 같은 친구들에게 보내는 편지에서도 볼 수 있듯 그럴싸하게 눙치고 넘어갔고, 그러면 그들은 그에게 너그럽게 돈을 빌려주기도 했다. 하지만 무엇보다도 심각한 것은 그가 음악에 있어 자신이 제대로 나아가고 있는지에 대해 여전히 자신이 없었다는 사실이다. 8월에는 모리스 마테를링크의 허락을 얻어 그의 희곡 「펠레아스와 멜리장드Pelléas et Mélisande」(1893)를 오페라로 작곡하기 시작했고 9월에는 (쇼송에게 말한 바로는) 미친 듯 일하고 있었지만, 그 결과에 만족하지 못했다. 그는 자신이 무엇을 지향하고 또 지향하지 않는

지 분명히 알고 있었다.

그의 목표가 바그너의 모방자가 되는 것이 아님은 분명했다. 바그너는 그 인기와 영향력으로 인해 "대중이 모든 새로운 예술적 아이디어를 봉쇄하는 데 동원할 장벽 중 하나"가 될 우려가 있었다. 불과 몇 달 전에는 〈발퀴레Die Walküre〉(1870)의 파리 초연에 앞선 강연에서 가수들이 그 오페라로부터 발췌한 곡들을 부를 때 드뷔시 자신이 피아노 반주를 하기도 했었다. 드뷔시는 바그너의 음악을 십분 이해했고 그것을 폄하할 생각이 전혀 없었다. 그러니만큼 그것은 드뷔시가 그토록 애써서 나아가려 하는 새로운 길에 대한 위협이었다. 음악의 목적은 "선정적인 일화들"을 들려주는 것이 아니며 그런 일에는 신문이 더 적당할 터였다. 음악은 "베일을 걷어낸 꿈"이었으니, 단순히 느낌의 표현인 이상으로 "느낌 그 자체"였다.[3]

그래서 또 한 번의 생일이 지나가는 동안 드뷔시는 자신이 성취해온 것이나 앞으로의 일들을 생각하며 의기소침해 있었던 것이다. 하지만 돌이켜 보면, 비록 적으나마 그리고 그에게 필요한 만큼의 자신감을 주기에는 너무 띄엄띄엄하게나마 승리가 찾아오기도 했다. 4월에는 아카데미 데 보자르를 위해 작곡한 그의 〈선택된 여인La Damoiselle élue〉이 마침내 공연되어, 자신의 오케스트라 작품이 처음으로 대중 앞에서 공연되었다는 뿌듯함을 안겨주었다. 아카데미는 그 작품에 매력적인 면이 없지 않다는 점을 인정하면서도 작곡가가 전통적 시스템을 지키지 않은 것을 비판했다. 그것은 드뷔시가 로마에 머무는 내내 그의 속을 뒤집었던 바로 그 태도였고, 그래서 〈선택된 여인〉의 4월 공연에 대한 상징

주의 화가 오딜롱 르동의 찬사는 그에게 한층 더 반갑게 여겨졌다. 르동은 이 작품에 너무나 감동하여 드뷔시에게 자신의 판화 작품 한 점을 보내오기까지 했고, 드뷔시는 판화에 대해서뿐 아니라 그 선물이 뜻하는 "예술적 공감"에 깊은 감사를 표했다.[4]

그해에는 또 다른 보상들도 있었다. 그해 가을 드뷔시는 시인이자 작가 피에르 루이스를 소개받았고, 곧 절친한 사이가 되었다. 12월에는 현악 4중주가 국립음악협회에 의해 연주되었으며, 상징주의 극작가 마테를링크로부터 자신의 언어(「펠레아스와 멜리장드」)를 음악으로 옮겨준 데 대한 감사를 받기도 했다. 하지만 창작은 힘들고 자주 낙심하게 되는 일이었으니, 그해가 끝나갈 때까지도 드뷔시는 여전히 자신의 목소리를 찾느라 분투하고 있었다. 지불 청구서를 든 이들은 여전히 그의 문을 두드려댔고.

∼

드뷔시가 「펠레아스와 멜리장드」로 고전하던 무렵, 클로드 모네는 처음에는 루앙에서, 그러고는 지베르니에서 (기억을 떠올리며) 대성당 연작으로 씨름하고 있었다. "맙소사, 이 망할 대성당은 얼마나 힘든 일인지!" 그는 1893년 2월 알리스에게 써 보냈다. 아무리 힘이 들더라도 결국은 성공하리라는 것을 인정하며 그는 참을성 있는 아내에게 "내가 원하는 것을 얻으려면 힘들게 일할 수밖에 없어요"라고 덧붙였다. 하지만 4월에도 그는 여전히 루앙에서 창조적 과정과 씨름하고 있었다. 지베르니로 돌아가 자기 작품을 또 다른 시각으로 바라보게 되어서야 비로소 그는 "내 대성당 중 어떤 것은 괜찮다"는 결론을 내렸다.[5]

하지만 이 힘든 숙성기 동안 그가 오로지 대성당에만 사로잡혀 있었던 것은 아니다. 모네는 지베르니의 정원에도 상당한 시간과 관심을 쏟았다. 그는 루앙 식물원의 원장을 만나 온실들을 둘러보기도 했다. 식물원장은 그가 감탄하는 덩굴 베고니아 모종을 주었을 뿐 아니라 정원 가꾸기 요령을 많이 알려주었다. 모네는 동네 정원사들로부터도 여러 가지 식물을 구해 지베르니로 보냈으며, 그것들을 다루는 방법을 비롯해서 차츰 확장되어가는 자신의 정원을 구석구석 보살피도록 자세한 주의 사항을 곁들여 보냈다.

지베르니 정원의 확장에 큰 역할을 한 것은 수련이 자라는 연못으로, 모네는 오래전부터 그것을 꿈꾸어온 터였다. 그는 그러기 위해 필요한 땅을 사들였지만 이웃에서는 아무도 그곳에 연못을 만들려는 계획을 달가워하지 않았다. 그래서 지역계획위원회에서는 연못을 파려는 터와 엡트강 사이에 수로를 만드는 계획에 대한 허가를 쉽게 내주지 않았다. 반대자들은 수는 적었지만 목소리가 높아, 공공 위생의 견지에서 그 계획에 반대하기에 나섰다. 모네는 격분한 나머지 "빌어먹을 지베르니 원주민과 엔지니어들"이라며 맞섰다.[6] 그는 그들의 주장이 순전히 외부인, 특히 파리 사람에 대한 악의를 숨기기 위해 꾸며낸 것이라고 주장했다. 그렇게 몇 달을 대치한 끝에, 모네는 마침내 상수를 써서 지역 신문 기자의 막강한 지원을 받아 외르 당국에 청원을 냈다.

덕분에 그는 원하던 결과를 얻었고, 10월 말에 베르트 모리조와 함께 지베르니를 방문한 쥘리는 일기에 모네의 "일본식으로 보이는 녹색 다리가 놓인 장식적인 연못"을 방문했다고 쓸 수 있었다.[7]

쥘리는 바로 얼마 전부터 일기를 쓰기 시작한 터였다. 항상 하고 싶었던 일이지만 조금 더 있어야 가능하리라고 생각했었다. 그래도 "기다리면 기다릴수록 더 나중이 될 것이다. 어쨌든 난 열네 살밖에 안 되었으니까"라고 그녀는 덧붙였다.[8]

힘든 한 해였으니, 그녀는 세상을 떠난 아버지가 몹시 그리웠다. "정말이지 아버지가 필요하다." 그녀는 일기에 호소했다. "아버지를 보고, 그 음성을 듣고, 함께 이야기하고, 잘해드리고 싶다." 그러다가 불쑥 "왜 엄마에게는 좀 더 살갑게 굴지 못할까? 날마다 그 점에 대해 반성하면서도 나아지지가 않는다"라고 털어놓기도 했다.[9]

베르트 모리조는 남달리 자애로운 어머니요 다정한 친구였지만, 야단스러운 성격과는 워낙 거리가 멀었다. 외젠이 세상을 떠난 후 쥘리를 위해 시름을 이겨내려 애쓰면서도, 그녀는 한층 더 말이 없어지고 사람들과 소원해졌다. 그녀의 친구들, 특히 르누아르와 말라르메는 그녀를 걱정하며, 새로운 장소에서 그림을 그리도록 권해보기도 하고 그녀와 쥘리가 잠시나마 슬픔을 잊고 행복하게 지낼 만한 곳을 추천하기도 했다. 그해 8월 그녀는 마침내 말라르메의 권유에 따라 쥘리를 데리고 퐁텐블로 근처 센강 변에 있는 발뱅의 시골집으로 말라르메 가족을 방문하러 갔다.

쥘리는 그 무렵의 일들을 일기에 기록했다. 마차 나들이, 산책, 그리고 어머니와 나란히 그림 그리던 일들. 그들은 센강 변의 나무 아래서 저녁을 먹었고, 밤이면 쥘리는 강이 내려다보이는 작은 침실에서 잠들었다. 그녀와 어머니가 바라던 그대로의 조용한 휴가였고, 게다가 명랑한 벗들과 말라르메가 선물한 충직한 그레

이하운드 라에르테스까지 있었다.

파리에 돌아간 모녀는 방랑을 끝내고 돌아와 있던 르누아르를
보러 몽마르트르에 가기도 하고, 지베르니의 모네를 방문하기도
했다. 지베르니에 있는 동안에는 줄곧 비가 내렸지만, 쥘리는 개
의치 않았다. 당시 파리에서 유행하던 실내장식과는 달리 지베르
니의 집은 어떤 날씨에나 환하고 다채로웠으니, 알리스 모네의
침실은 푸른색, 딸들의 방들은 자주색, 거실은 보라색, 식당은 노
란색이었다. 모네의 스튜디오 위에 자리한 하얀 침실에는 그림이
잔뜩 걸려 있었으며, 그중에는 쥘리의 어머니가 그린 파스텔화와
"에두아르 백부"가 그린 그림도 있었다(고 쥘리는 알아보았다).

모네는 두 손님에게 최근에 그린 대성당 연작을 보여주었고,
쥘리는 "대단하다"고 생각했다. 하지만 세련된 환경에서 자라났
고 어머니처럼 화가가 되기를 열망했음에도, 그녀는 그 그림들을
보며 다소 혼란스러웠다고 고백했다. "모든 세부를 그리지 않는
다는 것이 나로서는 잘 이해되지 않는다."[10]

집으로 돌아가는 기차에서, 쥘리는 쏟아지는 빗줄기 사이사이
로 아버지가 돌아가시기 직전에 그처럼 희망을 가지고 사들였던
메닐성의 지붕과 나무들을 알아보았다. 베르트는 당시 그 성을
세놓고 있었다. "들어가 살지도 않는 성을 갖는다는 것은, 그래서
이따금 기차에서 어둠 속의 그림자처럼 지나가는 그 성을 바라
보며 '저게 내 거야'라고 말할 수 있다는 것은 무척 즐거운 일이
다."[11]

메닐성이 쉴리 마네의 장래에도 그대로 남아 있든 아니든 간에, 그녀의 삶은 ─ 아버지를 여의었다고는 해도 ─ 위나레타 싱어의 삶보다는 확실히 더 보호와 애정으로 감싸인 셈이었다. 쥘리와 한동네 파시에 사는 이웃인 이 재능 있고 부유한 젊은 여성은 소녀 시절에 아버지를 여의었다는 점에서는 쥘리와 같았지만, 쥘리와는 달리 주위의 무관심과 무시 가운데서 자신의 가치와 정체성을 확립하기 위해 분투한 끝에 파리에서 손꼽히는 예술 후원자 중 한 사람이 되어가는 중이었다.

위나레타의 출신은 그녀의 이름만큼이나 유별났다. 그녀의 미국인 아버지 아이작 메리트 싱어는 재봉틀을 발명하여 큰 재산을 모았지만, 젊은 시절에는 배우가 되기를 꿈꾸었던 사람으로 오직 굶주림을 면하기 위해 기계 제작 일을 했었다. 낭만적이고 비실제적인 그는 수많은 정부를 두었으며, 평생 자그마치 열여섯 명의 사생아를 낳았다. 게다가 마침내 결혼한 프랑스 여성에게서 여섯 자녀를 더 낳았으니, 그중 하나가 위나레타였다.

아이작의 정식 자녀 중 둘째였던 위나레타에게 그 특별한 이름을 지어준 것은 아마도 아버지였을 것이다. 하지만 음악에 대한 사랑을 물려준 것은 어머니, 아름답고 젊은 이자벨 부아예였으니, 그녀는 사교적 야망을 이루고 음악에 둘러싸여 사는 데 싱어의 재산을 썼다. 1875년 아이작 싱어가 죽었을 때 위나레타는 겨우 열 살의 나이로 막대한 재산을 물려받았지만, 어머니는 수줍음 많고 물색없는 딸보다는 자신의 사교적 야망에 더 관심이 많았다. 아름다운 마담 싱어는 곧 재혼했고, 이번에는 작위를 얻었다.

어머니 같은 미모나 사교적 야망이 전혀 없었던 위나레타는 자

신에 대한 어머니의 실망을 뚜렷이 느끼고 예술에서 피난처를 찾았다. 10대에는 그림 공부를 했고, 스무 살 무렵에는 전도유망한 화가가 되었으며, 오르간 연주자로서도 재능을 보였다. 하지만 그녀의 개인적인 삶은 고통의 연속이었으니, 어머니의 자기 본위 못지않게 위나레타 자신의 동성애에 대한 자각 때문이었다.

그런 상황 가운데 오직 집에서 벗어나기 위한 결혼은 전혀 해결책이 되지 못하여, 위나레타의 첫 번째 결혼은 파탄이 났다. 하지만 1893년 에드몽 드 폴리냐크 공과의 두 번째 결혼은 쌍방의 성적 취향을 신중히 배려한 결합으로, 다정하고 견실한 동반 관계를 제공해주었다. 모네의 그림 한 점을 놓고 벌어진 경매전에서 만난 두 사람은 미술과 음악에 대한 깊은 사랑을 공유했으며, 그들의 후원으로 폴리냐크 저택—위나레타가 사들여 복원한 조르주-망델로 43번지(16구)의 아름다운 저택—은 곧 파리에서 손꼽히는 살롱이 되었다.

소녀 시절부터 위나레타는 새로운 것이라면 열정적으로 받아들였고, 에두아르 마네와는 만난 적도 없으면서 그의 열렬한 지지자가 되어 그의 죽음을 크게 애도했었다. 그녀는 모네, 모리조, 드가 등도 찬탄했고, 드가의 스튜디오를 방문하여 이 인상파 화가가 야외에서 그리지 않는다는 사실을 흥미로워하기도 했다. 일찍부터 바그너 음악—드뷔시를 그토록 낙심시킨—에 심취하기는 했지만 드뷔시의 〈선택된 여인〉도 좋게 들었고 곧 그의 가장 굳건한 지지자 중 한 사람이 될 터였다.

폴리냐크 공은 상당히 창의적인(그리고 때로는 기발한) 아마추어 작곡가로, 위나레타가 결혼하기 전부터도 드뷔시는 폴리냐

크 공과 잘 아는 사이였다. 드뷔시는 폴리냐크 부부의 친구가 되어 새로운 것 못지않게 오래된 것에 대한 찬탄을 그들과 함께했다. 드뷔시는 팔레스트리나를 찬탄했는데, 폴리냐크 부부의 취향은 중세 후기부터 르네상스 및 바로크의 음악까지를 포함하는 것이었다. 그 모든 것이 점차 영향력을 더해가는 상징주의 운동과 완벽하게 공존했으니, 상징주의는 자연주의와 사실주의의 거칠고 보기 흉한 면을 휩쓸어버리고 그 대신 아득하지만 다가갈 수 있는 이상을 가리켜 보였다. 상징주의자들은 그 신비에 싸이고 그늘에 감추인 이상이 상징적 의미가 스며 있는 이미지들을 통해서만 접근 가능하다고 믿었다.

에드몽 드 공쿠르 같은 구식 자연주의자들이 상징주의와 그 추종자들에게 경멸의 눈초리를 보낸 것도 놀라운 일이 아니다. 1893년 12월 폴리냐크의 결혼 직후에 공쿠르는 신혼부부를 방문했다. 그는 아무런 감명도 느끼지 못했는데, 사실을 말하자면 애초에 감명받을 마음이 없던 터였다. 공쿠르에 따르면 폴리냐크 공은 "물에 빠진 개" 같았고, 위나레타는 "예쁘고 똑 떨어지는 것이" 재봉틀 발명자의 딸에게 꼭 어울리는 모습이었다.[12]

공쿠르는 자신의 오랜 경쟁자 졸라에 대해서도 고르고 고른 독설을 날렸다. 졸라는 마침내 루공-마카르 총서의 마지막 작품을 끝낸 터였고, 다음 계획은 1858년부터 여러 차례에 걸친 성모 발현으로 유명해진 루르드에 관한 것으로, 이미 현장에도 다녀온 참이었다. 아마도 그 주제로 책을 쓸 수 있으리라 생각한 그는 어느 만찬 석상에서 현재 예술과 문학에 만연한 신비주의의 배후에 있는 신앙부흥에 대해 이야기했다. 공쿠르는 그 말을 듣고 이렇

게 썼다. "졸라는 얼마나 교활한 악당인가, 자연주의가 쇠퇴하고 있다는 것을 알고는 도매금에 신비가가 될 기회를 찾아내다니."[13]

어쩌면 공쿠르가 옳았는지도 모른다. 졸라는 대중의 관심과 매출이라는 바람이 어느 방향으로 불는지에 대해 비상한 육감을 가지고 있었으니까. 하지만 그의 소재 선택을 오직 상업주의라고 매도하는 것도 부당한 일이다. 졸라는 인간의 정념에 끌렸고, 루르드에서는 관심을 쏟을 만한 또 다른 풍부한 소재를 만났다고 생각했을 뿐이다.

～

위나레타 싱어는 열여섯 살 때부터 작곡가 가브리엘 포레와 그의 비전통적인 작품들, 많은 교양 있는 파리 사람들이 이해하지 못했던 작품들을 꾸준히 찬미해왔다. 그녀는 여러 해 동안 그의 친구로 지냈으며, 그가 피아노 교습을 하고 마들렌 성당에서 생상스를 대신하여 오르간 주자로 생계를 꾸려가던 시절에 그에게 정신적·재정적 도움을 주었다.

포레를 찬미하던 또 한 사람은 부유하고 활달한 아가씨 미시아 세르트(본명 고뎁스카)였다. 포레의 가장 뛰어난 학생 중 하나였던 미시아는 재능 있는 피아니스트로 열 살 무렵부터 포레에게 레슨을 받기 시작했고, 포레 또한 그녀에게 콘서트 피아니스트의 자질이 있다고 보았다. 다른 사람들도 그렇게 생각했지만, 미시아는 그 길을 가지 못했다. 풍요로운 환경에서 자라나면서 아버지로부터 무시당하는 한편 첫 번째 새어머니로부터 엄한 훈육을 받은 이 불쌍한 부잣집 딸은 애정에 굶주려 있었다. 하지만 그녀

에게는 튼튼한 독립심과 담력이 있었고, 그 점은 어린 시절의 가출로 이미 입증해 보인 터였다(이 반항 덕분에 그녀는 성심 수도원의 엄격한 기숙학교에 8년 동안이나 갇혀 지내야 했다).

이제 열여덟 살이 된 그녀는 두 번째 새어머니와 다툰 덕분에 다시금 도피행에 오르게 되었고, 이번에는 런던으로 갔다가 다시 파리로 돌아왔다. 파리의 작은 아파트에서 혼자 살면서 피아노를 가르쳤는데, 두 가지 모두 당시 양갓집 규수로서는 상식 밖의 행동이었다. 하지만 그녀는 아버지와 새어머니가 있는 집으로 돌아가기를 거부했고, 만일 다시 수녀원으로 돌려보낸다면 수녀원에 불을 지르겠다고 경고했다. 그러다가 마침내 타협점에 이르러, 그녀는 후견인이 있는 하숙으로 이사를 하고 포레에게서 레슨을 받으며 자신도 계속 가르칠 수 있게끔 되었다. 이 일은 좋은 이야깃거리로 첫 번째 새어머니의 조카인 타데 나탕송의 주목을 끌었고, 그는 그녀를 사랑하게 되었다. 집에서 벗어나는 것이 소원이던 그녀는 그의 애정 공세에 밀려 결혼에 동의했다.

그 소식을 들은 포레는 결혼이 미시아의 피아니스트로서의 장래를 끝장내버릴 것을 우려한 나머지 다시 생각해보라고 간곡히 타일렀다. 하지만 약혼 직후에 열린 첫 번째 연주회에서 성공을 맛보았음에도 불구하고, 미시아는 약혼을 번복하려 하지 않았다. 타데를 사랑했다기보다 — 사랑하지 않았다 — 사랑받고 싶다는 욕구 때문이었다. 타데가 그녀를 열렬히 사랑했던 것은 분명하고, 그와 어울리는 친구들이 사실상 모두 그랬으니, 그중에는 파리의 문학 및 예술계의 아방가르드 중 가장 뛰어난 인물 중 몇 사람도 포함되어 있었다.

타데 나탕송이 그처럼 유리한 입지에 있었던 것은 그가 파리 문화계에서 차지하고 있던 역할 덕분이었다. 1893년 미시아와 결혼할 무렵 타데는 형제들과 함께 2년째 《르뷔 블랑슈*Revue Blanche*》라는 잡지를 펴내고 있었다. 이 문예지는 발행 부수는 적었지만 이내 영향력이 커져갔다. 졸라, 베를렌, 말라르메 같은 주요 작가들의 작품을 실었을 뿐 아니라 아폴리네르 같은 재능 있는 신인을 발굴해내기도 했고, 톨스토이, 체호프, 스트린드베리, 입센 같은 외국 작가들의 첫 프랑스어 번역을 실었다. 그 밖에도 정치·사회적 쟁점들에 관해 정곡을 찌르는 기사들을 냈으며, 기성 필자들 외에 새로운 지적 영향력들을 찾아내는 데 성공했다. 더구나 매호에 툴루즈-로트레크, 에두아르 뷔야르, 피에르 보나르 같은 신예 화가들의 오리지널 판화를 싣기까지 했다. 미시아는 이처럼 교양 있는 환경 가운데 활짝 피어나며, 앞다투어 그녀의 초상화를 그리겠다는 이들(툴루즈-로트레크, 뷔야르, 보나르, 그리고 여성미의 오랜 찬미자인 르누아르도 그중 한 사람이었다) 내지는 그 남편의 영향력 있는 잡지에 실리고자 하는 희망으로 그녀에게 아첨하는 이들의 관심을 한 몸에 누렸다.

미시아는 포레를 나탕송의 배타적인 그룹에 받아들이게 했고, 이내 드뷔시도 그 그룹에 맞아들였다. 나중에는 라벨도 스승이자 멘토였던 포레 덕분에 그룹의 일원이 되겠지만, 1893년에 라벨은 아직 10대였고 최초의 곡을 쓰기 시작할 무렵이었다. 그는 분명 보헤미안 기질이라고는 없었음에도 이미 에릭 사티와 친분이 있었으니, 사티는 라벨 가족이 살던 몽마르트르의 한 카페에서 피아노를 치며 생계를 꾸리고 있었던 터라 라벨의 아버지가 두 사

람을 소개해주었던 것이다.

1893년 초의 이 만남은 의미심장한 것이 되었다. 사티의 생활 방식은 아니라 해도 그의 음악은 라벨에게 큰 영향을 주었으니, 라벨은 훗날 사티를 가리켜 "드뷔시와 나에게, 그리고 대부분의 현대 프랑스 작곡가들에게 뚜렷한 영향을 미쳤다"라고 회고했다. 실로 "사티가 이정표였다"라고 그는 덧붙였다.[14]

~

미시아와 타데의 결혼 생활 초기는 아주 행복했다. 콩코르드 광장 근처 생플로랑탱가에 있던 멋진 집이나 친하게 지내던 말라르메의 발뱅 별장 근처에 있던 자신들의 시골집에서 친구들을 맞이했고, 삶을 즐기던 다른 많은 사람들처럼 몽마르트르의 나이트클럽, 특히 물랭 루주나 샤 누아르에 자주 드나들었다. 음악회와 연극에 다녔으며, 입센의 작품을 비롯하여 새로운 것들을 찾아다니는 한편, 그들이 숭배하던 사라 베르나르가 출연하는 좀 더 전통적인 공연에서도 즐거운 저녁 시간을 보냈다.

베르나르는 항상 아방가르드들을 매혹했는데, 그런 인기에는 무대 위에서보다 무대 밖에서의 연출이 어쩌면 더 큰 몫을 했을 것이다. 그녀의 찬미자 가운데 오스카 와일드는 그녀를 위해 「살로메Salomé」를 썼다(이 작품은 영국에서는 금지되어 결국 파리에서 초연되었지만, 베르나르는 등장하지 않았다).* 그 밖의 찬미자로는 로베르 드 몽테스큐 백작도 있었는데, 그 역시 수수한 인물과는 한참이나 거리가 먼, 파리의 최첨단 화가와 음악가들을 후원하는 부유층의 핵심 멤버였다. 오래된 귀족 집안의 후예였던

그는 세기말 파리의 가장 엄선된 모임들의 일원으로, 사실상 내로라하는 모든 사람과 알고 지냈다. 미시아 나탕송의 저녁 모임에 드나드는가 하면 위나레타 싱어가 조르주-망델로의 아름다운 저택을 보수할 때는 자신의 완전무결한 취향을 보태기도 했다. 폴리냐크 공과의 우정은 한층 더 이전으로 거슬러 올라가, 폴리냐크 공과 위나레타가 맺어지는 데도 한 몫을 했었다. 아주 가까운 사람들만을 초대한 결혼식에 끼지 못한 후로 폴리냐크 부부와 극적으로 절연하기는 했지만 말이다. 초대받은 사람들은 부부의 가족까지로 엄격히 제한되었음에도 몽테스큐로서는 도저히 받아들일 수가 없었던 것이다. 결국 백작은 죽도록 원한을 품었고 특히 위나레타를 향해 그러했으니, 겉보기와 달리 무척 예민했던 위나레타로서는 별로 바람직한 상황이 아니었다.

하지만 폴리냐크 부부와 몽테스큐의 관계는 좀 더 긍정적인 다른 방식으로 계속되었다. 런던에 있던 시절 에드몽 드 폴리냐크는 몽테스큐를 존 싱어 사전트와 헨리 제임스에게 소개한 적이 있었고, 헨리 제임스는 몽테스큐를 또 다른 유명한 심미가이자 댄디인 제임스 맥닐 휘슬러에게 소개해주었다. 몽테스큐는 휘슬러의 재치와 절묘한 심미주의에도 끌렸지만 무엇보다도 그의 예술에 매료되었다. 그것은 그가 인상파 화가들의 그림에서 보고 싶었지만 볼 수 없었던 모든 것이었다. 그에게는 인상파 화가들

*
1892년 사라 베르나르 주역으로 런던 무대를 위해 연습하던 중에 금지 조처가 내렸고, 오스카 와일드가 복역(1895-1897) 중이던 1896년에 파리에서 다른 배우를 주역으로 초연되었다.

의 그림이 근본적으로는 자연주의적이라고 여겨지던 터였다. 그에 비해 휘슬러의 예술은 상징주의가 차지하고 있던 그 아련하고 신비로운 영역에서 감미롭게 떠돌며, 몽테스큐가 곧 환영하게 될 우아하게 굽이치는 아르누보의 개화를 매혹적으로 가리켜 보이는 것이었다. 아름다움을 숭배하는 퇴폐적 낭만주의자인 몽테스큐는 휘슬러에게 이상적인 주제였고, 휘슬러가 그린 그의 전신 초상화는 실로 걸작이라 할 만하다(오늘날 뉴욕의 프리크 컬렉션에 걸려 있다).

사라 베르나르로 말하자면, 몽테스큐는 10대 시절에 그녀가 등장하지 않았더라면 잊고 말았을 어느 연극을 본 이래로 그녀를 찬미해온 터였고, 1880년대부터는 그녀와 친구 사이로 지내왔다. 소문에 따르면 그녀가 그를 유혹함으로써 관계를 시작하려 했는데, 불운하게도 이 계획은 그로 하여금 저녁 식사를 되쏟아버리는 결과만을 낳았다고 한다.* 그래도 낙심하지 않고 그녀는 신중을 기해 그에게 성애적이지 않은 애정을 베푸는가 하면 패션 및 장식에 관한 조언을 구하는 등 좀 더 플라토닉한 차원에서 관계를 이어갔다.

마르셀 프루스트의 『잃어버린 시간을 찾아서 *A la Recherche du temps perdu*』(1913-1927)에서 샤를뤼스 남작과 마담 베르뒤랭, 그리고 여배우 베르마는 각기 몽테스큐와 미시아와 사라 베르나르를 모델로 하며, 베르고트라는 인물의 면모 중에는 에드몽 드 폴리

*
몽테스큐는 동성애자였는데, 평생 단 한 번 베르나르를 상대로 여성과의 성관계를 시도한 이래 하루 종일 또는 일주일 동안 구토를 했다고 전한다.

냐크를 연상시키는 점이 눈에 띈다(좀 더 많은 부분은 아나톨 프랑스를 모델로 했지만). 물론 1893년에 프루스트는 20대 초였고, 『잃어버린 시간을 찾아서』도 아직 쓰이기 전이었지만 말이다. 그래도 그는 몽테스큐가 폴리냐크 부부에게, 그리고 말라르메가 휘슬러에게 소개한 이 고상한 세계에 이미 발을 들여놓기 시작한 터였다(몽테스큐는 훗날 프루스트를 베르나르에게 소개하기도 했다).

1912년 프루스트가 『잃어버린 시간을 찾아서』 제1권의 출간 검토를 맡겼을 때, 당시 출판사에서 원고 심사를 담당하던 앙드레 지드는 이를 제대로 들여다보지도 않고 거절했다. 프루스트를 "속물에 아마추어, 한량"이라고, 따라서 진지한 문학작품을 쓸 수 없다고 여긴 때문이었다.[15] 프루스트는 분명 속물에 아마추어이고 한량이었지만, 그것은 그의 걸작에 흠이 되기는커녕 오히려 득이 되었다.

그사이 세계의 반대편에서는 고갱이 타이티에서 평화와 행복을 누리는 한편 명성을 얻고자 희망하고 있었다. 하지만 1893년 8월 그가 프랑스로 돌아왔을 때 수중에는 단돈 4프랑밖에 없었다. 이런 절망적인 상황은 한 숙부가 죽으면서 약간의 돈을 물려준 덕분에 다소 나아졌으나, 고갱의 재정 상태는 여전히 불안정했다. 그런 가운데, 마담 샤를로트의 크레므리에서 만난 동료 화가 알폰스 무하가 너그럽게도 자신의 스튜디오를 함께 쓰자고 제안해주었고, 고갱이 이를 받아들여 놀랄 만큼 이질적인 이 두 사

람은 한동안 함께 — 각자 자기 구석에서 — 작업하게 되었다.

분명 두 사람에게는 공통점이라고는 거의 없었다. 예술적 스타일이나 지향에서 극적으로 달랐을 뿐 아니라 성격도 그랬다. 무하는 진지하고 꾸준하게 하루에 열네 시간씩 작업하고, 시간도 돈도 허투루 낭비하지 않았다. 고갱은 — 무하에 따르면 — 술이 과하고 노상 말썽을 일으켰다. 무하의 말은 틀리지 않았다. 고갱은 껄끄러운 손님으로, 그의 술주정은 악명 높았고 자기중심적인 태도도 도가 지나쳤다. 하여간 그림을 그리겠다며 아내와 다섯 자녀를 — 별다른 고뇌 없이 — 내팽개친 사람이었으니까. 하지만 그 시절부터 이미 친구의 천재성을 알아본 무하는 대중이 그를 제대로 평가하지 못하는 것을 답답해했다. 고갱도 물론 인정받지 못하는 것에 좌절했고 11월로 예정된 뒤랑-뤼엘 화랑의 전시회 준비를 하면서도 끊임없이 속을 끓였다. 무하의 회고에 따르면 한번은 고갱이 화가 날 대로 나서 그림을 이젤에서 걷어차며 울부짖었다고 한다. "제기랄! 적어도 그림은 제대로 그릴 줄 알았으면!"[16]

고갱이 우려했던 대로 그 전시회는 재정적으로 성공하지 못했는데, 그가 비교적 높은 가격을 매긴 것도 이유로 작용했다. 피사로에 따르면, 많은 문인들(특히 상징주의자들)이 그의 작품에 감탄했고 드가 역시 그러했으나 모네, 르누아르, 그리고 피사로 자신을 포함한 화가들은 별로 감명을 받지 못했다. 가장 나쁜 것은, 수집가들이 "어리둥절해했다"는 점이었다. 피사로는 사실상 처음부터 자신이 장려했던 고갱의 재능을 인정했으나 고갱이 제 길을 찾아가는 데 겪는 어려움에 대해서는 의아해했다. "그는 항상

다른 사람의 텃밭을 가로채"라고 피사로는 아들 뤼시앵에게 썼다. "이제는 오세아니아 야만인들을 약탈하고 있어."[17]

무하는 전시회가 경제적으로 성공하지 못한 데도 실망했고, 대중이 고갱의 예술을 이해하지 못하는 것에 대해서도 크게 유감스러워했다. 하지만 무하 자신은 삽화가로서 상당한 인정을 받기 시작한 터라 자신의 일을 챙기기에도 바빴다. 형편이 나아진 그는 크레므리 위에 있던 방에서 나와 길 건너 좀 더 큰 방으로 옮기게 되었다. 고갱은 같은 주소지에 있는 작은 방을 빌려 살며 여전히 무하의 스튜디오에서 작업했다. 무하는 오랜 소원이던 작은 사치로 풍금을 스튜디오에 들여놓았고, 곧 연주할 수 있게 되었다. 날마다 한 시간씩 연습해서 교회음악과 오래된 크리스마스캐럴들을 연주했다.

무하는 그답게도 음악 연주를 진지하게 생각했으나, 고갱은 새로 들인 악기를 농담 취급했던 것으로 보인다. 무하가 사들인 또 다른 새로운 물건인 카메라 덕분에 우리는 콧수염을 기른 고갱이 속옷 차림으로 무하가 보물처럼 여기는 풍금을 가지고 장난치는 사진을 볼 수 있다.[18]

그처럼 실없는 순간들도 있었지만, 고갱은 여전히 불확실한 장래를 마주한 채 여전히 이렇다 할 성공을 거두지 못하며 자신의 길을 찾아가고 있었다.

～

고갱은 조각가 앙투안 부르델을 알지 못했던 것 같지만, 분명 그의 기본 철학에는 공감했을 것이다. "나를 모방하지 말고 너희

들 자신의 노래를 부르라"라고 부르델은 제사들에게 거듭 말하곤 했다.[19]

부르델은 파리에 오기 이전부터도 이 어렵지만 근본적인 길잡이를 따라온 터였다. 1861년 몽토방(타른-에-가론)에서 가구 세공인의 외아들로 태어난 부르델은 일찍부터 그림을 그리고 조각을 새기는 데 소질을 보였다. 학교에서도 노상 그림을 그려댔고, 집에서는 아버지가 가구 만드는 것을 구경했다. 그러다 열 살쯤 되자 더 이상 참지 못하고 아버지의 연장을 가지고 신화적인 반인반수의 두상을 새기기 시작했다. 그 솜씨에 감탄한 아버지는 어린 부르델에게 자신이 만드는 가구에 장식 새기는 일을 거들게 해주었고, 얼마 지나지 않아 아이는 학교를 그만두고 아버지를 돕게 되었다.

하지만 그의 재능은 가구 공방에만 머물기에는 아까운 것이었다. 그는 곧 지역 내의 미술학교에 다니며 그림 그리기와 점토 모형 만들기를 배우다가 곧 인근 툴루즈의 미술학교에 장학생으로 들어가게 되었다. 여러 해 동안 그곳에서 공부한 뒤, 이번에는 파리 에콜 데 보자르의 장학생이 되어 스물세 살의 나이에 파리로 상경했다.

에콜 데 보자르에서 그는 유명한 조각가 알렉상드르 팔기에르의 스튜디오에 들어갔다. 많은 학생들에게 그것은 꿈의 성취나 다름없는 일이었으나 부르델은 기쁘지 않았다. 툴루즈에서부터도 엄격한 수업이 싫었었는데, 파리에 와서도 전혀 나아지지 않았던 것이다. 결국 2년 만에 그는 팔기에르에게 거기서 배우는 것이 재미없다고 말한 후 미술학교를 그만두었다. 그는 이미 자기 식으로 해

나가야 한다는 것을 알고 있었다.

다른 많은 사람들이 이미 겪었던 대로, 자기 식으로 해나간다는 것은 대중의 성원을 받기 어려운 일이었고, 부르델은 가난하게 살았다. 그가 방을 구한 몽파르나스는 이미 굶주린 젊은 화가들의 중심지였고, 파리에 온 지 1년 만에 부르델은 앵파스 뒤 맨 16번지(15구, 오늘날의 앙투안-부르델가)의 스튜디오에 정착했다. 그리고 평생 그 스튜디오와 그가 이후 세월 동안 늘려간 옆 건물들에서 살았다.[20]

힘겨운 분투를 계속해가며 부르델은 고대 미술, 특히 그리스신화의 인물들과 중세 미술 및 건축을 공부했다. 그 과정에서 오귀스트 로댕을 만났는데, 역시 비슷한 길을 거쳐온 로댕은 부르델에게 주목하여 1893년에는 그를 제작 조수로 삼고 점점 생산량이 늘어나는 대리석 조각상의 초벌을 새기게 했다. 부르델은 15년간 로댕과 함께 작업했고, 그러는 동안 로댕은 그의 중요한 지지자이자 좋은 친구가 되었다.

1893년은 앙투안 부르델에게 그렇게 좋은 해였지만, 그의 스승 오귀스트 로댕에게는 힘든 해였다. 그는 여러 중요한 작품을 의뢰받은 터였으니, 〈지옥의 문〉뿐 아니라 발자크와 빅토르 위고에게 바치는 기념상도 만들어야 했다. 그중 어떤 것도 완성 단계와는 거리가 멀었으며 설상가상으로 클로델과의 관계가 절정에 달해, 그는 작업을 소홀히 하고 건강도 돌보지 않았다. 게다가 로즈의 건강 역시 나빠지고 있었다.

발자크 기념상 의뢰를 받아들였을 때 로댕이 약속한 기한은 1893년 5월 1일까지였다. 하지만 기한이 다가오고 또 지나가도

록 조각상은 모습을 드러내지 않았다. 졸라는 크게 실망했고, 협회원들로부터는 불만의 소리가 일기 시작했다. 마침내 정확히 언제 어디서 주물공장에 넘겨지기 전의 작품을 볼 수 있겠느냐는 위원회의 다그침을 받자, 로댕은 적어도 1년은 더 기다려야 할 것이라고 대답할 수밖에 없었다.

그즈음 로댕은 정말로 〈발자크〉에 몰두해 있어서, 그 대작가를 묘사한다는 문제 속으로 점점 더 깊이 파고들어 발자크의 양복을 만들던 재단사에게 그의 신체 치수를 묻는 편지를 보낼 정도였다. 이는 극단적인 사실주의로, 로댕의 비판자 중 한 사람은 그러다가는 조각상을 결코 완성할 수 없으리라는 우려를 표명하기도 했고 사실 많은 사람이 같은 우려를 하고 있었다. 협회장으로서의 임기를 마쳐가던 졸라는 로댕이 작품을 내놓지 못할지도 모른다는 점과 협회의 조바심을 후임자에게 전하며 이렇게 조언했다. "자칫 소동이 벌어질 수도 있으니 조심하시오."[21]

그 후 벌어진 일을 생각하면, 실로 선견지명이었다.

~

1893년은 로댕 말고도 많은 사람에게 힘든 한 해였다. 그 전해에 에드몽 드 공쿠르는 자신의 사후에 공쿠르 아카데미를 설립하려던 동생 쥘과의 오랜 꿈이 실현 불가능한 "미치광이의 변덕"이라는 변호사의 말을 들은 후로 살맛이 안 난다고 일기에 털어놓았다. 그는 깊은 낙심에 빠졌고, 그런 가운데 자신이 그 계획을 위해 포기해온 모든 것―무엇보다도 결혼―을 새삼 곱씹었다. 1893년에 들어서는 건강 악화로 인해 초조감이 더해져, 아카데미

와 『일기』라는, "사후에 이름을 남기기 위해 계획했던 내 필생의
두 가지 과업"이 어떻게 될지 모르는 채로 죽을 수는 없다는 고뇌
에 휩싸였다.²²

실제로 일이 되어간 것을 보면 전혀 걱정할 필요가 없었지만,
그는 아직 그 사실을 알지 못했다. 앞일을 알지 못하기는 조르주
클레망소도 마찬가지였으니, 1893년 국민의회 재선에 패하면서
사실상 자신의 정치적 생명이 끝났다는 것을 전혀 깨닫지 못하고
있었다.

클레망소의 패배는 그가 파나마운하 회사로부터 수백만의 뇌
물을 받았으며 이제 곧 체포되리라는 소문을 비롯해 여러 달에
걸친 인신공격의 결과였다. 그의 적들은 그가 영국 정부로부터
뒷돈을 받고 있음을 입증하는 서류들을 발견했다고 주장하기까
지 했다. 결국 조악한 위조문서에 불과하다는 사실이 드러났지
만, 그래도 클레망소의 적들은 하원에서 그 이야기를 신나게 떠
들어댔다. 하원 의원들은 명예훼손죄에서 면제되어 있었던 것이
다. 8월에 클레망소가 적들 중 두 사람을 명예훼손으로 압박하는
데 성공하여 이들은 벌금형을 받고 투옥되었으나, 그래도 인신공
격은 부유한 반동분자들과 왕정파에 의해 (돈으로) 조장되고 계
속되었다.

클레망소는 자신이 겪고 있는 시련에 비하면 차라리 암살당하
는 편이 낫겠다고 할 정도였지만, 그래도 자신이 공화국과 핍박
당하는 자들을 위해 충성하며 30년 이상 투쟁해왔음을 상기시키
는 강력한 연설로 선거 유세를 시작했다. 그는 청중을 향해, 몇 달
전부터 자신을 에워싸고 있는 혐의에 따르면 자신은 각종 뇌물

갈취에, 특히 파나마운하 일로 엄청난 액수의 돈을 받았다고 한다며 허심탄회하게 털어놓고는, 도대체 그 수백만 프랑이 어디로 갔느냐고 되물었다. 자신으로 말하자면 딸을 결혼시킬 때 지참금 한 푼도 주지 못했고, 살고 있는 조촐한 집의 가구며 집기에 대해서도 여전히 할부금을 내고 있으며, 젊었을 때 만든 빚을 여전히 지고 있는 형편이라는 것이었다.

하지만 그런 인신공격보다 한층 더 나쁜 것은 그런 공격들이 진짜 쟁점을 가려버린다는 점이라고 클레망소는 청중에게 상기시켰다. 진짜 중요한 문제는 약하고 가난한 자들을 압제자들로부터 지키기 위한 사회 개혁의 필요성이 아닌가 말이다. 그것은 강력한 연설이었고, 이에 긴장한 클레망소의 적들은 동네 깡패들을 불러다 야유를 퍼붓고 연설을 방해하게 했다. 한번은 그가 탄 마차에 돌팔매질을 했고, 심지어 그에게 린치를 가했다는 소문마저 돌았다.

클레망소는 1차 선거에서 과반수를 얻지 못해 2차 선거로 넘겨졌다. 그리고 2차 선거에서는 아슬아슬한 표차로 졌다. 그가 누려온 장구한 정치생명을 생각하면 지각변동이나 다름없는 사건이었고, 언론은 대체로 이를 반기는 분위기였다. 따지고 보면 클레망소는 정치 현장에서 결코 달가운 존재가 아니었으니, 그를 제거하는 것이 사회질서에 유익이 되리라는 데 상당한 합의가 있던 터였다.

클레망소도 공개적으로는 대범하게 패배를 받아들였다. 하지만 개인적으로는 크나큰 타격을 입었다. 정치적 생명이 끝나고 이름에 먹칠을 했을 뿐 아니라 오랜 친구 중 상당수가 그에게 등

을 돌렸다. 게다가, 《라 쥐스티스》의 빚쟁이들이 문전에 들이닥쳤다. "나는 빚더미에 앉았소. 이제 내게는 아무것도 없소. 아무것도"라고 그는 한 친구에게 썼다.[23]

~

귀스타브 에펠도 불운을 겪기는 했지만, 클레망소와는 달리 그의 은행 잔고에는 아무 영향이 없었다. 그렇지만 파나마 사태로 인해 겪은 공개적 모욕은 그에게 치명타를 가했다.

1893년 1월, 에펠은 파나마운하 회사의 자금을 유용하고 직위에 따르는 신뢰와 책임을 남용했다는 혐의에 대해 법원에서 항변해야 했다. 그의 변호사는 에펠이 약정된 사업을 수행하는 위치의 계약자에 불과했다고 주장했다. 하지만 에펠은 회사의 주요 금융업자 가운데 한 사람과 영향력 있는 신문 《르 탕Le Temps》의 편집인(《토목공사 신문Journal des Travaux Publics》도 펴내고 있던)에게 거액을 준 것으로 드러났다. 에펠은 그 돈이 "그렇게 중요한 사업에 협력을 확보하기 위해" 필요해서 준 것이었다고 항변했지만, 그 협력이라는 것은 여러 가지 의미로 해석될 수 있었고, 에펠이 준 돈은 영락없이 파나마 사업에서 계약을 따내기 위한 뇌물 같은 모양새였다. 실제 그 사업에서 그가 얻을 이익이란 고작 3300만 프랑에 불과했는데도 말이다. 설상가상으로 에펠은 200만 프랑 가치밖에 없는 자재에 대해 1200만 프랑을 환급받고 실제로 운송하지도 않은 자재의 운송비로 600만 프랑을 운하 회사에 청구한 것으로 보였다.

2월 9일, 페르디낭 드 레셉스와 그의 아들 샤를은 각기 5년의

금고형과 3천 프랑의 벌금형을 선고받았다. 에펠은 자금 유용에 대해서는 무죄가 되었지만 직권남용에 대해서는 유죄로, 2년간의 징역과 2만 프랑의 벌금이 매겨졌으나 두 가지 모두 항소할 때까지 유예되었다. 에펠이 회사 경영에 참여한 적이 없음을 감안할 때, 그리고 운하 사업이 모든 단계에서 뇌물로 점철되었던 점을 감안할 때, 에펠에게 내려진 선고는 유독 가혹한 것이었다. 에펠은 실제로 기소된 몇 안 되는 사람 중 하나였다. 하지만 그는 가난한 사람들이 갹출한 거액의 자금이 유용되는 과정에 끼어 있었고 유명 인사였던 덕분에 그 대가를 치르게 된 것이었다.

결국 에펠에게 내린 선고는 항소로 번복되었지만, 이는 에펠 자신의 유무죄와는 상관없이, 하급법원의 기술적 위반에 따른 것이었다. 이 시점에 레지옹 도뇌르가 그 문제를 넘겨받아, 에펠에게 수훈자로서 자신의 행동에 대해 석명할 것을 요구했다. 레지옹의 조사는 호의적으로 마무리 지어졌으나, 에펠로서는 신물이 날대로 난 터였다. 그는 자기 회사에서 사직하고, 회사 이름에서 자기 이름도 빼버렸다. 귀스타브 에펠은 어떤 공사에도 다시는 참여하지 않았다.

프랑스인들은 결국 파나마운하 건설권을 미국에 팔았고, 미국은 1914년에 운하를 완공했다. 하지만 귀스타브 에펠은 이 거대한 사업의 완성에 더는 아무 역할도 하지 않았다. 61세라는 정정한 나이에 살날이 30년이나 더 남았으니, 그는 인생도 명성도 되찾아야만 했다.

폭풍과 폭풍 사이

1894

1894년에는 파나마 사태도 어느 정도 정리되었지만, 그것은 여러 명의 정치생명을 휩쓸어 갔으며, 기만당하고 환멸을 느낀 대중에게 냉소주의를 만연시켰다. 1893년의 패배로 실각한 정치인은 클레망소만이 아니었고, 선거 후에는 190명의 신진 의원들이 하원에 들어갔다. 이 새로운 의원들은, 다수인 재선 의원들과 마찬가지로, 파나마 스캔들에 휘말렸던 시의주의 정부와 조심스레 거리를 두었다. 진보주의자를 자처하는 그들이 온건에서 보수에 해당하는 유권자들의 표를 얻은 것은 관세를 옹호하고, 누진 소득세에 반대하고, 비왕정파 가톨릭과 연대하여 급진 좌파에 반대하려는 뜻을 보인 덕분이었다.

이런 온건-보수 공화파는 사회주의에 대한 깊은 두려움을 품고 있었으니, 사회주의가 정치적 실세로 등장하기 시작한 것은 파업 노동자에 대한 경찰 및 군대의 폭력 사태에 기인한 바가 컸다. 하지만 사회주의자들보다 한층 더 두려움의 대상이 된 것은

무정부주의자들로, 이들은 정치 행위를 선뎐 거부하고 투쟁을 주장하고 있었다. 1892년에는 일련의 폭탄 투척이 일어나 한 판사와 검사의 집을 파괴했는데, 두 사람은 노동절 시위에 참가했던 노동자들을 거칠게 다룬 바 있었다. 이 시위는 기마경찰이 투입된 후 유혈 사태로 끝난 터였다. 폭탄을 던진 범인은 기요틴[단두대]으로 보내졌지만, 그의 운명은 동료 무정부주의자들의 마음속에 적개심을 더했을 뿐이었다. 오래지 않아 노동자들이 파업을 벌인 한 탄광 회사의 파리 사무실로 폭탄이 배달되어 경찰 다섯명이 죽었다. 파리 사람들은 공포에 사로잡혔다.

많은 사람들은 코뮌 사태가 재연된 것인가 하여 두려워했으며, 1893년 말 오귀스트 바이앙이라는 이름의 한 굶주린 무정부주의자 청년이 하원에 폭탄을 던진 후로는 그렇게 두려워하는 것도 무리가 아니었다. (루이즈 미셸은 폭탄이 무고한 여성과 아이들을 죽인다며 대체로 반대하는 입장이었으나, 이 폭탄 사건에 대해서는 자신이 그토록 완강히 저항해온 불의에 대해 책임이 있는 자들을 목표로 했다는 점에서 지지를 보냈다.) 다친 사람은 많았지만 죽은 사람은 없었고, 그래서 국가에 대한 이 적개심의 몸짓은 왕정파, 가톨릭 보수파, 반유대주의자 등 극우파 가운데서도 공감 어린 반응을 얻었다. 이들 역시 제각기 현 정부에 반대할 이유가 있었던 것이다. 심지어 말라르메, 폴 발레리, 그리고 신문기자이자 평론가였던 옥타브 미르보 등 자유주의적인 지식인들도 그렇게 많은 국민이 처해 있는 가난을 향한 무정부주의자들의 분노에 대해 적어도 이론상으로는 공감했다.

바이앙은 기요틴으로 가며 도전적으로 외쳤다고 한다. "부르

주아 사회 망해라! 무정부 만만세!" 하지만 하원은 단순한 이론 가든 실제적 행동파든 상관없이 무정부주의자들을 근절하기로 하고, 언론이 무정부주의 이론이나 선전을 펴내는 것을 제한하며 "행악자들의 연대"를 금지하는 법을 통과시켰다. 그리하여 무장한 경찰이 사방팔방 다니며 무정부주의 집회장들을 급습하고 영장을 발부했다. 카미유 피사로는 오래전부터 급진적 정치와 무정부주의 이론에 끌리던 터라, 아들에게 이렇게 써 보냈다. "지금 온 나라를 휩쓸고 있는 반동적 바람에 대해 너도 알고 있어야 한다. (……) 조심해라!"[1]

프랑스의 무정부주의 지도자들 다수는 나라를 떠났다. 하지만 테러리스트의 위협을 근절하기는커녕, 새로운 법은 한층 더 폭력을 조장하기만 하는 것으로 보였다. 바이앙이 처형된 지 며칠 되지 않아 또 다른 폭탄이 터졌고, 이번에는 생라자르역 근처 사람들이 많이 모이는 카페 테르미뉘스에서였다. 한 명이 죽고 스무 명이 다쳤다. 뒤이어 생자크가에서도 폭탄이 터져 행인 한 사람이 죽었고, 포부르 생제르맹에서도 또 폭탄이 터졌는데 다행히 큰 피해는 없었다. 또 다른 폭탄은 소지자가 마들렌 성당에 들어서던 중 호주머니 안에서 터졌고, 또 하나는 인기 레스토랑 푸아요에서 터져 한 손님의 눈을 멀게 했다.

카페 테르미뉘스 폭탄 사건의 범인으로 지목된 에밀 앙리라는 청년은 그 폭발 사고는 물론 전에 경관 다섯 명을 죽인 사고가 자신의 소행임을 인정하기를 주저하지 않았다. 그가 실제로 이전 사고에도 책임이 있는지 어떤지는 분명치 않았지만, 상황이 상황이니만큼 그런 것은 중요하지 않았다. 파리 사람들은 그가 판사

에게 했다는 대답에 전율했다. 무죄한 사람들을 죽이려 한 데 대해 꾸짖는 판사에게 그는 냉담하게 대답했다. "부르주아치고 무죄한 자가 없소."[2]

앙리는 1894년 5월 21일 기요틴으로 갔지만, 폭력 사태는 여전히 그치지 않았고 오히려 정반대의 양상을 보였다. 6월에는 전대미문의 공격이 있었으니, 공화국 대통령 사디 카르노가 암살당했다. 카르노가 리옹에서 열린 박람회를 방문하여 무개차를 타고 가던 중 암살자가 "혁명 만세! 무정부 만세!"를 외치며 그의 복부에 단검을 들이박았던 것이다. 카르노가 바이앙과 앙리의 사면을 거부한 데 대한 앙갚음이었다.

카르노는 즉시 시성에 버금가는 대우를 받아 프랑스 전역에 그를 기리는 영웅적인 조각상들이 세워졌고, 충격을 받은 하원 의원들은 무정부주의를 일소하는 일련의 법들을 통과시켰다. 이 법들은 무정부주의를 고취하는 것을 범법 행위로 규정하고, 무정부주의자들에게서 법에 의한 심판을 받을 권리를 박탈하며, 언론 보도를 포함하여 무정부주의 사상을 퍼뜨리는 모든 출판물에 제동을 걸었다. 이는 급진적 공화파와 사회주의자들 사이에 상당한 두려움과 분노를 불러일으켰다. 당시 브뤼주에 있던 피사로는 아들에게 이 새로운 법 아래서는 도저히 안전하다고 느낄 수가 없다고 써 보냈다. "생각해보렴. 문지기가 네 편지를 읽을 수도 있고, 그저 고발하는 것만으로 국외 추방이나 투옥을 당할 수 있으며, 항변조차 제대로 할 수 없다고 말이다!"[3] 이런 불리한 상황에서는 당분간 외국에 머물 수밖에 없을 것 같다고 그는 덧붙였다.

프랑스 전역에는 암암리에 공황 상태가 퍼져 있었지만, 삶은 또 여러 방면에서 평소처럼 흘러가는 듯이 보였다. 피사로는 카페 테르미뉘스 폭탄 사건 직후 뒤랑-뤼엘의 화랑에서 열린 개인전에서 금전적인 이익은 아니라 해도 상당히 호의적인 비평을 얻었고, 그해 가을에는 프랑스로 돌아왔다. 그로서는 아무 두려워할 것이 없을 뿐 아니라 이름도 많이 알려졌고, 그동안 어떤 종류의 무정부주의 활동에도 가담한 적이 없었기 때문이었다.

3월에는 예술계에서 또 다른 중요한 사건이 있었으니 테오도르 뒤레가 수집품을 매각한 것이었다. 수입 짭짤한 코냑 사업을 물려받은 뒤레는 1865년 스페인에서 에두아르 마네를 만난 후로 그의 절친한 친구이자 가장 굳건한 지지자 중 한 사람이 되었다. 뒤레는 마네에 대해 통찰력 있는 전기를 썼고, 그의 작품 목록을 만들었으며, 마지막에는 친구의 장례식에서 상여꾼 노릇도 했다. 마네와 휘슬러는 뒤레를 그렸고, 클로드 모네 또한 뒤레의 좋은 친구였다. 오랜 세월에 걸쳐 뒤레는 인상파 화가들의 작품을 샀을 뿐 아니라 일찍부터 그들을 옹호하기 위해 『인상파 화가들 *Les peintres impressionnistes*』(1878)이라는 책을 쓰기도 했다. 때가 되면 그는 르누아르, 휘슬러, 반 고흐, 툴루즈-로트레크, 쿠르베 등의 전기도 쓰게 된다.

하지만 1894년, 뒤레는 포도 수확이 계속 부진하여 심각한 불경기를 겪은 터라 어쩔 수 없이 소장품 상당수를 팔아야만 했다. 경매가 열리기 며칠 전에 컬렉션을 구경하러 갔던 쥘리 마네는

거기서 어머니의 그림 중 한 점(《무도회 차림의 아가씨Jeune Femme en Toilette de Bal》)과 백부의 그림 여러 점을 발견했다. 백부의 그림으로는 "흰옷 입은 엄마가 붉은 소파에 앉아 한 발을 앞으로 뻗친 그림"(《휴식》)도 있고, "검은 옷 차림으로 제비꽃 다발을 들고 작은 모자를 쓴 엄마의 작은 초상화"(《제비꽃 다발을 든 베르트 모리조Berthe Morisot au bouquet de violettes》)도 있었다.⁴ 이 사랑스러운 초상화(지금은 오르세 미술관에 걸려 있다)를 본 누구나 그랬듯이, 쥘리도 매혹되었다. 그녀의 어머니는 그 그림과 《휴식》에 입찰했다. 《휴식》은 다른 사람에게 넘어갔지만, 제비꽃 초상은 기쁘게도 곧 쥘리의 침실에 걸리게 된다.

구경을 계속하던 쥘리가 시선을 빼앗긴 작품 중에는 모네의 하얀 칠면조 그림도 있었는데, 이제 에드몽 드 폴리냐크 공녀가 된 위나레타 싱어 역시 그 그림에 주목하여 상당한 가격을 주고 그 것을 손에 넣었다. 쥘리는 또한 백부가 그린, 인상파 화가들의 숙적이었던 비평가 알베르 볼프의 미완성 초상화도 눈여겨보았고, "모델이 얼마나 얼빠지고 못생겼는지를 감안하면" 대단한 그림이라고 생각했다.⁵

볼프와 달리 드가는 친구였으니, 쥘리는 뒤레 소장품 중에 있는 그의 그림들에 따뜻한 찬사를 보냈다. 쥘리는 드가의 귀여움을 받았으며, 그 까다로운 신사에 대해 별 불만이 없었다. 하지만 르누아르는 다른 많은 사람들이 그랬듯이 드가에 대해 다소 경계심을 품고 있었다. 그달 말 르누아르는 쥘리와 그녀의 어머니, 그리고 말라르메와 뒤랑-뤼엘을 저녁 식사에 초대하면서, 드가도 초대하고 싶었지만 "엄두가 안 났다"라고 고백했다. 하지만 드가

는 지난날 르누아르와 얼마나 다투었든 간에, 그리고 참석하는 만찬석에서마다 (발레리의 말을 빌리자면) "위트와 유쾌함과 공포"를 흩뿌리고 다닌다는 평판에도 불구하고, 1894년 무렵에는 르누아르와 상당히 사이가 좋았던 듯 그를 저녁 식사에 초대했고 식사 후에는 르누아르와 말라르메가 함께 있는 사진을 찍었다.[6]

~

그 시즌의 예술 행사는 4월까지 이어져 뒤랑-뤼엘의 화랑에서 마네 전시회도 열렸다. 피사로의 아들 뤼시앵을 포함한 무소속 화가들이 팔레 데자르 별관에서 앵데팡당전을 열었고, 1890년 공식적인 살롱전을 대신하여 재수립된 국립미술협회의 전시회도 샹 드 마르스에서 열리고 있었다. 휘슬러가 그린 몽테스큐의 초상화(공식적인 제목은 〈검은색과 금색의 배열Arrangement noir et or, le comte Robert de Montesquiou〉)는 호의적인 반응을 얻었다. 휘슬러의 초상화 대부분이 그렇듯이 이것도 다년간에 걸쳐 여러 차례 모델을 서야 하는 그림이었고, 마침내 완성되자 몽테스큐는 자기 작품에 대한 집착이 남다르기로 유명한 화가의 마음이 변하기 전에 그림을 들고 내뺐다고 한다. 몽테스큐는 그 그림을 국립미술협회에 빌려주었고, 협회는 그것을 환영했다.

나중에 몽테스큐가 그 초상화를 거액에 팔자 휘슬러는 자신이 이용당했다는 생각에 격분했다. "나는 그것을 신사 대 신사로 거져 그려주었건만"이라며 그는 애석해했다.[7] 결국 그 그림은 헨리 클레이 프릭의 손에 들어갔고, 그렇듯 대서양 너머로 팔려 가는 프랑스 그림들이 점점 늘어나는 데 대한 프랑스인들의 우려도 깊

어졌다.

~

　삶은 계속되었다. 이제 몹시 옹색한 처지가 된 클레망소는 뱅자맹-프랑클랭가의 조촐한 아파트로 이사했다.[8] 1층이라 정원이 딸린 이곳에서 그는 여생을 보내며 거의 매일 자신의 신문《라 쥐스티스》를 위해 원고를 쓰고, 주로 화가와 작가인 친구들을 맞이했다.

　마리아 스크워도프스카는 그해 봄 피에르 퀴리를 만나 이듬해에 마리 퀴리가 되었다. 졸라는 튈르리 공원을 거닐다가 마담 도데의 눈에 띄었고, 그녀는 그 일을 공쿠르에게 알렸는데, 공원처럼 공개적인 장소에 정부와 아이들을 데리고 나왔다는 것이 화제가 되었다. 드뷔시는 뜻밖에도 얼마 전 그의 작품을 공연한 소프라노 가수 테레즈 로제와의 약혼을 공표했다. 결혼식은 4월 16일로 예정되어 있었지만, 드뷔시의 친지 대부분은 그가 가비와의 관계를 끊기 위해 아무런 조처도 하지 않았으며 그녀는 그의 결혼 계획에 대해 전혀 모르는 채 여전히 그와 살고 있다는 사실을 알고 경악했다.

　드뷔시에게 무수히 돈을 꾸어주곤 했던 친구인 에르네스트 쇼송도 분개하여 가까운 친지에게 보내는 편지에서 드뷔시의 이중성에 관해 언급했다. 쇼송은 특히 드뷔시가 예비 장모에게 한 거짓말에 충격을 받고 그 일로 드뷔시와 절연한 터였다. 드뷔시 주위의 다른 사람들도 역시 실망을 표했다. 드뷔시로서는 힘든 시절이었고 많은 친구를 잃었으며 결국 약혼을 취소하고 말았다.

그해 봄 오스카 와일드가 앨프리드 더글러스 경과 함께 파리에 나타나 물의를 일으켰다. 다들 그를 대단한 인물이나 되는 듯 맞이했지만, 몽테스큐와 휘슬러만은 예외였다. 전자는 와일드의 신중치 못함에 전율했고, 후자는 이미 와일드의 경쟁자이자 숙적이 되어 있던 터였다. 여러 해 전에 한 공통의 지인이 "자네 중 누가 상대방을 발명했나?"라는 익살맞은 말과 함께, 와일드를 그 못지않게 과시적이고 위트와 독설로 유명하던 휘슬러에게 소개했던 것이다.[9] 그리하여 오간 통렬한 위트로 두 사람 사이는 초토화되었으니, 특히 와일드가 휘슬러의 더 나은 위트를 제멋대로 자기 것으로 삼기를 서슴지 않았기 때문이었다. 와일드가 휘슬러의 경구 하나를 짐짓 칭찬하며 "내가 한 말이라면 좋겠군"이라고 하자 휘슬러는 즉시 되받아 "아, 하지만 오스카, 자네가 한 말이 되겠지, 되고말고!"라고 했다는 일화도 있다.[10]

그사이 에드몽 드 공쿠르는 『일기』 제7권의 발간이 불러일으킨 일대 소란의 한복판에 있었다. 그의 이전 일기들, 특히 1892년에 펴낸 일기가 일으킨 소란에 대해, 공쿠르는 그것이 생전에 펴낼 마지막 일기가 되리라고 공언했었다. 그런데 마음을 바꾸어 1894년에 제7권을 《레코 드 파리 L'Écho de Paris》에 연재 형태로 발표하기 시작했다. 이전 일기들이 그랬듯이 이번 것도 아직 살아 있는 많은 인물들을 분노케 했고, 이들은 공쿠르에게 치명적인 방식으로 응수했다. 공쿠르는 특히 좋은 친구였던 소설가 알퐁스 도데의 비판에 큰 상처를 입었다. 처음에는 도데의 형이 공쿠르에게 항의했으나, 알퐁스도 나름대로 할 말이 있어 자신의 기분을 상하게 한 여러 군데 개인적 언급들을 지적했다. 우정에 백 보

양보하여 공쿠르는 도데에게 출간 전에 다음 권을 보여주고 그에게 거슬리는 대목들을 삭제하는 데 동의했다. 하지만 더 나쁜 일이 기다리고 있었다. 6월 《레코 드 파리》는 공쿠르에게 특별히 불유쾌한 논평을 전달했으니, 더러운 누더기로 가득 찬 봉투였다.

그해 봄 파리에서는 새로운 것에 대한 적대감이 유난히 심했던 것 같다. 전통의 수호자들은 정치적 무정부주의에 이미 상당히 타격을 입은 터라 문화적 무정부주의로 보이는 것을 적대시했다. 카미유 모클레르는 《메르퀴르 드 프랑스 *Mercure de France*》에서 고갱, 툴루즈-로트레크, 세잔, 피사로 등 모든 당대 화가들을 무차별적으로 공격했다. 2월에 귀스타브 카유보트가 마흔여섯 살의 나이로 급사한 것도 큰 파문을 일으켰다. 너그러운 후원자로서 또 상당한 재능을 가진 화가로서 인상파 운동에 핵심적인 역할을 했던 카유보트는 자신이 소장했던 많은 인상파 걸작들을 국가에 남기면서, 단 이 소장품을 전체로서 받아야 하며 우선은 뤽상부르 미술관에서 전시한 후 장차 루브르에 걸어야 한다는 조건을 달았다. 카유보트의 유증은 즉시 〈올랭피아〉 사건에 버금가는 소란을 불러일으켰다.

카유보트의 유언 집행인으로 지명된 르누아르는 카유보트가 의도했던 바에 조금이라도 가까운 결과를 얻어내기 위해 어려운 협상을 했다. 그것은 인상파 미술이 여전히 불러일으키던 적대감의 정도에 비추어 볼 때 거의 불가능한 임무였다. 가장 목소리 큰 전통 화가 중 한 사람이던 장-레옹 제롬은 그 소장품을 "쓰레기"라 일갈했고, 주요 미술지 《라르티스트 *L'Artiste*》는 그 문제로 설문을 실시한 후 카유보트의 소장품이 "배설물 무더기이며, 그런 것

을 국립박물관에 전시한다는 것은 프랑스 미술의 불명예"라고 결론지었다.[11] 카유보트의 유증이 쉽게 해결되지 않고 한동안 선동적인 쟁점으로 남게 된 것도 무리가 아니다.

～

묘하게도 카유보트의 소장품 가운데 베르트 모리조의 작품은 없었고, 모리조의 친구들은 그 점이 마음에 걸렸다. 카유보트의 유증이 확정되고 그의 소장품들이 미술관 벽에 걸리게 되면 모리조의 그림만 부당하게 빠지게 될 것을 우려한 르누아르, 말라르메, 뒤레 등은 국가에서 카유보트의 유증과는 무관하게 모리조의 그림을 사서 뤽상부르 미술관에 걸도록 손을 쓰기 시작했다.[12]

그들이 염두에 둔 작품은 전에 쥘리의 눈을 끌었던 〈무도회 차림의 아가씨〉로, 흰 꽃들로 장식된 흰 드레스 차림의 젊은 여성을 그린 것이었다. 자기 집의 가장 눈에 띄는 좋은 자리에 그 그림을 걸어두고 있던 뒤레는 말라르메로 하여금 친구인 문예국장에게 부탁해볼 것을 제안했다. 그리하여, 카유보트의 유증이 일으킨 소란이 계속되는 동안 모리조의 헌신적인 친구들은 뤽상부르 및 루브르의 큐레이터들과 조용히 자신들의 일을 처리해가고 있었다. 큰 문제 없이 상당한 그림 값에 동의가 이루어졌고, 국가에서는 〈무도회 차림의 아가씨〉를 카유보트의 소장품에 포함된 남성 화가들이 그린 그림보다 훨씬 먼저 뤽상부르 미술관에 걸게 되었다.

르누아르와 말라르메는 남편을 여읜 모리조를 위해 다른 여러 방면으로도 지원을 아끼지 않았다. 마네 전시회 직전에, 르누아르는 전처럼 쥘리만 그리기보다 쥘리와 모리조를 함께 그릴 수

없겠느냐고 편지로 물어 왔다. 모리조가 동의하여, 모녀는 르누아르의 모델로서, 또 르누아르 가족의 만찬 손님으로서 즐거운 봄날을 보냈다. 그해 여름 모리조가 (생라자르역의 한 포스터에 끌려) 쥘리와 함께 브르타뉴로 휴가 여행을 갔을 때도, 말라르메와 르누아르는 그녀와의 연락이 끊기지 않도록 신경을 썼다. 모녀가 파리에 있을 때는 말라르메가 그녀들을 데리고 일요일 오후 음악회에 가기도 하고 연극에 초대하기도 했다.

베르트 모리조는 여전히 슬픔과 싸우고 있었지만, 발랄하고 다정한 딸과 자신을 깊이 아끼며 돌보아주는 친구들에 둘러싸이는 복을 누렸다. 한번은 모리조와 함께 저녁 식사를 한 후 르누아르가 말라르메에게 이런 말을 했다. "그녀가 가진 모든 것을 가진 다른 여자라면 어떤 식으로든 견딜 수 없는 존재가 되었을 게 분명하지 않나."[13]

～

쥘리 마네가 뒤레 소장품 전시회에서 작품을 보고 감탄했던 화가 중 한 사람은 폴 세잔이었다. "가장 내 마음에 든 것은 그의 사과 그림이다." 오래전에 파리를 포기하고 고향 프로방스에 틀어박힌 세잔을 알아보기 시작한 것은 그녀만이 아니었다. 뒤레 소장품 전시회가 큰 전환점이 되어, 3월 25일 영향력 있는 미술비평가 귀스타브 제프루아는 《르 주르날 Le Journal》에 세잔에 관한 찬사의 글을 썼다. "세잔의 그림과 고갱의 그림, 그리고 빈센트 반 고흐의 그림 사이에는 직접적인 관계가, 분명히 수립된 연속성이 존재한다."[14]

세잔은 그 기사에 기뻐하며, 그것을 모네의 영향력 덕분으로 여겼다. 실제로 제프루아는 오래전부터 모네를 띄워온 주요 비평가 중 한 사람이었고, 두 사람은 좋은 친구 사이였다. 그래서 1894년 11월 세잔은 모네와의 오랜 우정도 환기할 겸 또 제프루아를 만나고자, 성역처럼 여기던 프로방스를 떠나 지베르니로 갔다. 마지막 순간까지도 모네는 세잔이 나타나지 않을까 우려했다. "워낙 별난 친구이고 낯가림이 심해서, 당신과 만나기를 간절히 원하기는 해도 우리를 바람맞히지 않을까 걱정이 되는군요." 그는 제프루아에게 써 보내며 이렇게 덧붙였다. "그런 사람이 평생 더 나은 지원을 받지 못했다니, 얼마나 애석한 일인지! 그야말로 참된 예술가인데, 너무 자신감이 없어요. 격려가 필요하다오."15

세잔은 정말이지 용기를 끌어모아 11월말에 지베르니를 방문했다. 거기서 모네는 그를 제프루아 외에 로댕, 미르보, 클레망소에게도 소개했다. 즐거운 시간이었지만, 세잔의 별난 면모가 때로 사람들을 놀라게 하곤 했다. 제프루아와 미르보를 따로 불러 "로댕 씨는 전혀 거만하지 않군요! 나와 악수까지 했어요! 그렇게 대단한 분이!"라고 눈물을 글썽이며 말하기도 했고, 뒤이어 로댕 앞에 무릎을 꿇고 자신과 악수해준 데 대한 감사를 표했을 때는 정말이지 분위기가 어색했을 것이다.16

세잔은 제프루아가 마음에 든 듯, 그의 초상화를 그려 전시하고 싶다는 희망을 피력했다. 당시 제프루아는 몽마르트르 언덕 바로 맞은편인 벨빌 꼭대기에 살고 있었고, 이후 석 달 동안 세잔은 거의 매일 그의 아파트에 가서 그림을 그린 후 제프루아와 그

의 모친, 누이동생과 함께 점심을 먹었다. 불운하게도 세잔은 마지막 순간에 "내 힘에는 부친다"라고 말하며 그림을 포기하고 엑상프로방스로 돌아가버렸는데, 그래도 "비록 미완성이나마 그의 가장 아름다운 작품 중 하나"라고 제프루아는 평가했다.[17]

그렇게 자주 점심을 함께 먹고 그림을 그리는 동안 제프루아는 세잔이 그림을 그리는, 그리고 삶 전체를 꾸려가는 정열과 신념을 높이 평가하게 되었다. 그것은 스스로 부과한 기준에 따라 영위되는 엄격한 삶이었다. 그는 자신의 동료들에게도 비슷한 기준을 부과했으니, 동시대 화가들 중에서는 모네만이 세잔의 칭찬을 얻는 영광을 누렸다. "모네! 나는 그를 루브르에 걸겠네"라고 그는 외치곤 했다. 다른 사람들, 특히 고갱에 대해서는 경멸감밖에 없었다. 고갱이 세잔 자신의 발견을 "훔쳤다"며 성내어 말하곤 했다.[18]

하지만 제프루아에 따르면 세잔의 가장 큰 특징은 그의 열정이었다. 오직 세잔만이 거의 어린애 같은 열성을 가지고서 "나는 사과 한 알로 파리를 놀라게 하고 말 테다!"라고 외칠 수 있을 터였다.[19]

～

세잔이 사과 한 알로 파리를 놀라게 하기를 꿈꾸던 그 무렵, 로댕은 기념비적인 발자크 조각상으로 인해 고전하고 있었다. 5월에는 문인협회에서 파견한 위원회가 로댕의 스튜디오를 방문하여, 그가 발자크의 누드에서 전혀 더 나가지 못한 것을 보고 경악했다. 게다가 그것은 불편할 정도로 사실적인, 배가 불룩한 것이었다. 로댕은 발자크의 영혼 자체를 담아내고자 했으며, 그 과업

의 어려움 때문에 조각상이 언제 완성되리라고 기약할 수가 없었다. 급기야 과로와 스트레스로 지친 그는 파리를 떠나 시골에서 조용하고 평화롭게 지내기로 했다.

안됐지만 그가 돌아왔을 때도 상황은 전혀 나아지지 않았다. 위원회에서는 현 상태의 조각상은 "예술적으로 부적절하다"라고 선언했고, 위원들 중에는 로댕이 스물네 시간 내에 그것을 내놓든가 아니면 이미 지불된 상당한 선금을 환불하도록 조처해야 한다고 강경하게 주장하는 이들도 있었다. 정해진 기한이 문제였는지, 아니면 로댕이 형상화한 발자크가 불만스러웠던 것인지? 아니면 전혀 다른 문제가 있었는지? 언론에서도 곧 그 사태에 대해 알게 되었고, 그 작품을 의뢰받고자 했던 익명의 어떤 조각가가 위원회 내의 연줄을 부추겨 로댕을 방해하고 작품의 완성을 지연시키고 있다는 추측까지 나오게 되었다. 또 다른 이들은 사태 전체가 졸라가 문인협회의 회장으로 재선되는 것을 방해하려는 공작이라고 보기도 했다.

소란한 가운데 그래도 여전히 사태를 긍정적으로 매듭지으려는 사람들도 있었다. 문인협회의 새 회장과 차분히 의논한 후 로댕은 작품을 인도할 때까지 사례금을 예치해두는 데 동의하고 완성 기한을 대략 1년으로 예측했다. 위원회도 조정안에 만족하고 동의했으나 유감스럽게도 사태는 그것으로 끝나지 않았다. 불평분자들이 또다시 사람들을 선동하여 위원회로 하여금 결정을 재고하도록 종용했던 것이다. 그 시점에 협회 회장과 위원 여섯 명이 모두 사임했다.

그들이 사임한 것은 로댕이 지베르니에서 세잔과 오찬을 갖기

불과 이틀 전인 11월 26일이었다. 그러니까, 그 어수선한 시기에 로댕이 모네를 방문한 것은 우정 때문만은 아니었다. 그 모임에는 제프루아와 클레망소도 오기로 되어 있었으니, 두 사람 다 발자크 사태 내내 그의 가장 든든한 지지자가 되어준 터였다. 로댕은 자신을 지지해주는 이들의 곁을 지키는 것이 얼마나 중요한지 잘 알고 있었다.

오래지 않아 협회의 새 회장이 로댕과 만나, 작품의 완성에 따로 기한을 두지 않되 사례금은 제3자에게 기탁하기로 하는 계약을 체결했다. 그럼으로써 로댕은 필요한 자유를 얻게 되었지만, 이제 작품을 완성하려면 자신의 돈을 투입해야 한다는 뜻이었다. 그래도 여전히 작품은 완성해야 했고, 그에 병행하여 각기 팡테옹과 뤽상부르 공원에 설치하기로 한 빅토르 위고의 기념상 두 점, 그리고 〈칼레의 시민〉도 작업해야 했다.

～

1894년 후반기 내내 드뷔시는—이제 복잡한 결혼 문제에서 해방되어—그의 걸작이 될 세 곡을 작곡 중이었다. 즉, 오페라 〈펠레아스와 멜리장드〉, 세 개의 관현악곡 〈녹턴Nocturnes〉의 초기 스케치, 그리고 〈목신의 오후에의 전주곡Prélude à l'après-midi d'un faune〉이 그것이다. 이 세 번째 작품은 12월 22일에 초연되어—당시 아무도 그것이 얼마나 획기적인 걸작인지 충분히 깨닫지는 못했지만—그에게 최초의 성공을 안겨주었다. 드뷔시는 1876년 말라르메가 에두아르 마네의 삽화를 곁들여 한정판으로 펴낸 시 「목신의 오후에의 전주곡」에서 영감을 얻었다. 1890년에 말라르

메는 젊은 드뷔시에게 주목하고 혹시 「목신의 오후에의 전주곡」을 연극으로 만드는 데 협조할 마음이 있는지 물었다. 결국 드뷔시의 영감은 애초에 의도되었던 형식을 취하지는 않았지만, 드뷔시가 그 곡을 피아노로 쳐서 들려주자 말라르메는 놀라면서도 "이 음악은 내 시의 감정을 연장시키고 어떤 색채보다도 생생히 그 장면을 떠올려준다"라고 말했다(고 드뷔시는 훗날 회고했다).[20]

청중도 마찬가지로 매혹되었다. 지휘자 귀스타브 도레*는 나중에 그때 일을 이렇게 묘사했다. "나는 등 뒤의 청중이 완전히 마법에 걸린 것을 느낄 수 있었다." 그의 말에 따르면, 그것은 "완벽한 승리"였고, 따라서 그는 앙코르 금지라는 규칙을 깨뜨리기를 주저하지 않았다. 거듭되는 앙코르에 짜증이 난 비평가들은 덜 너그러운 반응을 보였지만, 이후의 세월 동안 그들의 감상은 먼지 속에 사라져버렸다. 훗날 피에르 불레의 말을 빌리자면 "음악이라는 예술이 새로운 맥박으로 고동치기 시작한 것이었다".[21]

그해 여름 드뷔시는 한 친구에게 이렇게 썼다. "궁극적으로 우리는 우리 본능이라는 정원을 가꾸어야 해. 흰 넥타이를 맨 아이디어들이 나란히 줄지어 있는 화단일랑 짓밟아버려야지." 그런 일이 쉬울 리가 없었으니, 가을에 드뷔시는 벨기에 바이올리니스

* Gustave Doret(1866-1943). 화가 Gustave Doré(1832-1883)와 다른 인물이다.

트 외젠 이자이에게 자신이 "마차 바퀴들에 깔린 돌멩이 같은 기분"이라고 썼다.[22]

드뷔시의 맞은편, 파리의 좌안에서 알폰스 무하도 비슷한 기분을 경험하고 있었다. 비록 그의 울적함은 헤치고 나아가는 일에 지쳐서라기보다 갑자기 일이 없어졌다는 사실에서 비롯한 것이었지만 말이다. 게다가 때는 크리스마스였다. 외롭고 울적한 그는 휴가를 떠난 한 친구를 위해 석판화 몇 점을 시험 삼아 찍어보고 있었다. 막 일이 끝나가는데, 갑자기 운명이 그의 앞에 나타났다. 사라 베르나르라는 형태로.

공방 매니저가 황망히 뛰어 들어왔다. 사라 베르나르가, 그 대배우 사라 자신이, 방금 전화하여 현재 공연 중인 연극 「지스몽다 Gismonda」의 새 포스터를 주문했다고! 뿐만 아니라, 그녀는 그것을 새해 첫날 받고 싶다는 것이었다. 지금 당장 그 일을 맡을 수 있는 화가라고는 없었다. 그 말을 하면서 매니저는 의미심장한 눈길로 무하를 바라보았다. 사실상 무명인 이 젊은이가 대배우 베르나르의 마음에 들 만한 작품을 만들어낼 수 있을지?

그래도 해볼 만한 일이었고, 무하는 의기충천했다. 그는 「지스몽다」를 공연하고 있는 르네상스 극장(베르나르가 포르트-생마르탱 극장을 팔고 새로 사들인 극장)을 향해 출발했다. 베르나르에게 매료된 무하는 즉시 작업에 착수했고, 그의 일생을 바꿔놓을 포스터를 만들기 시작했다.

그를 그때까지 해온 어떤 일과도 다른, 전혀 새로운 방향으로 이끈 아이디어는 대체 어디서 나왔을까? 알 수 없는 일이다. 무하가 한동안 크레므리의 동료들로부터 이런저런 영향을 받아들이

고 있었던 것은 사실이다. 그 영향에는 당시 파리의 아방가르드를 휩쓸고 있던 상징주의와 일본 미술, 그리고 새로이 등장한 아르누보 운동의 유기적이고 곡선적인 요소들도 포함되지만, 무하 자신은 그의 유일한 영감의 원천은 체코 전통의 민속 장식미술이라고 확신하고 있었다.

하지만 무하는, 드뷔시의 말을 빌리자면 자기 본능의 정원을 가꾸기에 몰두했고, 그렇게 해서 태어난 「지스몽다」 포스터는 놀랄 만큼 독특한 그 자신만의 것이었다. 인쇄 공방의 매니저도 주인도 그 결과물을 보고는 경악했다. 포스터를 베르나르에게 보낸 것은 달리 어쩔 도리가 없었기 때문이다. 무하는 침울한 기분으로 판결을 기다렸다.

베르나르는 그것이 마음에 들었다. 그녀는 무하를 극장으로 불러 즉시 6년간의 계약을 맺었다. 포스터만이 아니라 무대장치와 의상까지 담당해달라는 것이었다. 이후 무하는 그녀의 장신구까지 디자인하고, 헤어스타일에 대해 조언했으며, 무대 안팎에서의 의상 재료까지 골라주게 된다. 하지만 그 모든 일의 발단은 「지스몽다」 포스터였다. 새해 첫날 등장한 그 포스터는 장안의 화제가 되었다. 일찍이 그런 것은 본 적이 없었고, 사람들은 어떻게 해서든 그것을 얻으려고 법석을 피웠다. (수완 좋은 사업가였던 사라는 4천 장을 더 주문해서 팔아 이익을 남겼다).

무하의 아들이 전하는 바에 따르면, 베르나르는 무하에게 "여성의 이상형"이 되었다고 한다. "그녀의 용모와 심지어 가녀린 몸매를 물결치듯 휘감은 옷맵시"까지도 무하에게 감명을 주었으니, 그는 그것들을 자신의 포스터에서 "변모시키고 더욱 섬세하게 만

들었다". 그는 베르나르를 위해 총 아홉 점의 포스터를 만들었으며, 얼마 안 가 성공적인 디자이너이자 화가이자 조각가가 되어 자신이 태어난 땅으로 돌아가 남은 30년 동안 조국의 서사적인 역사를 그리며 지내게 된다.

말년에는, 파리 시절에 그린 포스터를 비롯하여 그 무렵 추구하던 모든 일이 그에게는 부박하게만 느껴졌다. 하지만 그가 가장 널리 기억되는 것은 포스터 화가로서이니, 베르나르뿐 아니라 수많은 무명의 모델들, 하나같이 아름답고 꽃다발에 감싸인, 넘실대는 드레스와 길게 물결치는 머릿단을 한 여성들이 그 안에 담겨 있었다. 그 자신이 '아르누보'라는 용어를 거부했음에도 ("예술은 영원하다, 새로울 수가 없다"라고 그는 말했다)[23] 무하는 곧 그 대표자가 되어, 많은 파리 사람들은 아르누보를 그저 '무하 스타일'이라 부르게끔 되었다.

∼

하지만 극장과 화랑과 카페에서나 빈민가에서나 삶이 평소처럼 흘러가는 동안, 파리와 프랑스 전체는 파나마 사태보다 훨씬 더 치명적이고 어떤 무정부주의자의 폭탄보다 더 파괴적인 폭풍우에 휘말리게 된다.

이 사회적·정치적 폭발의 요소들은 그 얼마 전부터 존재하고 있었다. 1870년에서 1871년 사이 독일로 인한 국가적 자존심의 곪아터진 상처, 그로 인해 프랑스 군대가 겪은 치욕, 공화파와 왕정파 사이의 오랜 적대감, 그리고 공화국과 교회 간의 그 못지않은 적대감, 계속되는 경제적 불만, 특히 농업 분야의 부진, 그리고

무엇보다도 불길한 것은 맹렬한 반유대주의의 부상이었다.

그 모든 것이 고약하게 뒤섞여 있었지만, 그때까지는 불랑제 사태도 파나마 스캔들도 — 위태롭게 근접했을지언정 — 그 화약고에 불씨를 댕길 정도는 아니었다. 하지만 1894년 12월, 치명적인 불씨가 던져지려 하고 있었다.

그 발단이 된 것은 한 젊은 유대인 포병 장교의 반역 혐의에 대한 유죄판결이었다. 그의 이름 알프레드 드레퓌스는 이제 곧 공포와 증오, 그리고 19세기가 끝나갈 무렵 프랑스에 큰 짐이었던, 오도된 국가적 자존심의 이름이 된다.

드레퓌스 대위

1895

그 음산한 1월의 날에 두드러진 것은 군중의 흉포함이었다. 화가 외젠 카리에르는 에콜 밀리테르 안뜰에서 일어나고 있는 일을 전혀 볼 수 없었지만, 나무 위에 올라간 어린 소년들의 말을 통해 군중의 기분은 파악할 수 있었다. 드레퓌스가 도착하자 그들이 "돼지 새끼!"라고 외치는 소리가 들려왔다. 그리고 잠시 후, 드레퓌스가 고개를 숙이자 그들은 "겁쟁이!"라고 외쳤다.[1]

2주 전인 1894년 12월 22일, 파리 군사법원은 알프레드 드레퓌스 대위가 독일군에 비밀을 누설한 혐의에 대해 만장일치로 유죄판결을 내리고 악마도로의 유형을 선고했다. 그 섬은 남아메리카 연안의 유형지로 황량하고 열병이 창궐하는 곳이었다. 선고에 뒤따른 공개적 모욕은, 카리에르가 증언하는 그 끔찍한 날, 군중이 야유하는 가운데 드레퓌스의 계급장을 뜯어내고 검을 부러뜨리는, 이른바 군적 박탈식에서 절정에 달했다.

전도유망한 장교에게 일어난 전혀 뜻밖의 무시무시한 파국이

었다. 드레퓌스는 1859년 알자스 지방의 부유하고 존경받는 유대인 집안에서 열세 자녀 중 막내로 태어났다. 전쟁이 일어나고 알자스가 프랑스에서 독일로 넘어가자, 드레퓌스 가족은 프랑스 국적을 유지하기로 하고 알자스의 집을 떠나 서쪽으로 이주했다. 당시 열두 살이던 드레퓌스는 전쟁과 그 결과를 너무나 생생히 목도했고, 자라면 군대에 들어가 알자스를 독일로부터 되찾겠다고 결심했다. 그와 그의 가족은 프랑스와 패배했지만 굴하지 않는 프랑스의 군대를 사랑했으며, 프랑스를 위해 자신의 목숨까지 내놓을 정도였다.

수줍고 예민한 소년이었던 드레퓌스는 척 보아 군대에 어울리는 재목은 아니었다. 하지만 그는 꿈을 가지고 착실히 나아가, 엘리트 학교인 에콜 폴리테크니크를 졸업한 후 포병 장교가 되었다. 그가 유대인이라는 사실은, 적어도 처음에는 문제가 되지 않았던 것 같다. 1880년 그가 들어간 군대는 대대적인 개혁과 재건을 겪는 중이었으며, 현대화와―궁극적으로는―보복을 목표로 하고 있었다. 장교 계급은 출신보다는 실력에 따라 충원되었으니, 이런 변화로 드레퓌스 같은 능력 있는 국외자에게도 문이 열리게 되었다. 하지만 패배의 치욕을 겪은 국민이 여전히 존경하는 이 군대에는 귀족과 보수 가톨릭 부르주아 계층(젊은 샤를 드골이 자라난 것과 같은 가정)의 젊은이들도 대거 들어갔다. 드레퓌스가 들어간 군대는 민주적이고 현대화된 전투 기계였을 뿐 아니라, 전통과 반反공화적 가치들의 마지막 보루, 공화파가 거스르기를 조심하는 보루였던 셈이다.

이처럼 엘리트 의식을 지닌 집단이 프랑스의 명예, 프랑스의

기치, 프랑스의 종교 곧 가톨릭 신앙을 수호하는 것을 자긍하고 있었다. 게다가 그런 사명에 대한 외곬수의 헌신으로, 그 집단은 자칫 자신들이 섬기는 정부와 국법의 우위를 부정할 우려마저 있었다. 그것이 드레퓌스가 들어간 군대였다. 처음에는 눈부신 성공이 기다리고 있는 것만 같았다. 그는 승승장구하는 경력에 힘입어 파리 다이아몬드 상인의 딸인 뤼시 아다마르와 결혼했고, 1893년 무렵에는 두 아이의 아버지가 되어 있었다.

하지만 드레퓌스는 자신이 사랑한 군대에 결코 진정으로 받아들여진 적이 없었다. 우선 그는 자신의 동료들 대다수와 달리, 지주 귀족 계층이나 전통적인 중산층이 아니라 신흥 산업 부르주아 계층의 일원으로, 그의 새로운 출신이나 그의 명백한 부유함이 그를 불리하게 차별화했다. 그뿐 아니라 알자스 출신인 그는 독일어, 즉 프랑스의 숙적의 언어를 할 줄 알았다. 그리고 무엇보다 중요한 것은, 반유대주의의 물결이 일기 시작한 이 시기에, 그가 유대인이라는 사실이었다.

대혁명 이래 유대인들은 프랑스의 정식 시민이었고, 그들의 시민권에는 아무런 제약이 없었다. 하지만 그렇다고 프랑스에서 반유대주의가 사라진 것은 아니었다. 반유대주의는 미약하지만 실제적으로 19세기 내내 살아 있었고, 1880년대 초부터는 눈에 띄게 맹렬한 기세로 퍼져나갔다. 그것은 프랑스에서만의 일이 아니었으니, 반유대주의는 처음에는 러시아와 동유럽에서 일어나 독일과 오스트리아를 휩쓸고 프랑스로 밀려왔다. 아마도 유대인들이 동쪽에서부터 박해를 피해 대거 이주해 온 것이 프랑스에, 그리고 그 이주자들의 대다수가 정착한 파리에, 점차 비관용적인 분

위기를 형성했을 것이다. 하지만 가장 큰 원인은 새로운 산업사
회, 점차 도시화하는 사회가 야기하는 또는 적어도 가속화하는,
지난날의 생활 방식에 대한 전반적인 도전과 격변에 있었을 터다.

반유대주의자들은 물론 그런 사실을 인정하지 않았고, 전통주
의자들이 그 시대의 퇴폐라 부르는 것에 대한 책임을 편리하게도
유대인들에게 돌렸다. 물론 파리의 세기말 분위기가 방종과 방탕
으로 흘렀던 것은 사실이다. 하지만 파리의 아방가르드와 그 주
변 사람들이 제아무리 도도하게 부르주아 도덕을 깔본다 해도,
이런 사람들은 극히 일부, 넘실대는 물결의 가시화된 일부에 불
과했다. 아방가르드의 의도적인 전통 도덕 무시나 새로운 산업자
본가들의 부의 과시뿐 아니라 인상주의나 상징주의 같은 모든 새
로운 것이 문제였으니, 자신들의 오래된 세계와 가치들이 사라져
가는 것을 바라보는 불안한 영혼들은 그 모든 것에 대해 퇴폐적
이라고 아우성쳤다. 급속히 사라져가는 세계, 향수 어린 회고 속
에서 안전했다고 기억되는 세계 대신, 무정부주의자들의 폭탄에
무고한 사람들이 죽고 빈곤의 늑대가 문 앞에서 울부짖는 세계가
도래한 것이었다.

이처럼 불안한 시대는 희생양을 필요로 했으니, 세기말 프랑스
에서는 급증하는 유대인 인구가 필요한 표적을 제공했다. 1882년
가톨릭 은행인 위니옹 제네랄의 도산은 로트실트와 유대인들의
거대 은행 탓으로 돌려졌고, 그로부터 10년 후 파나마 사태 또한
스캔들 가운데 두드러지는 몇몇 유대인들의 탓으로 여겨졌다. 그
사이에 에두아르 드뤼몽은 격렬한 반유대주의 저서『유대인의 프
랑스 *La France Juive*』(1886)를 펴냈으며, 1892년에는 맹렬한 반유대

주의 신문《라 리브르 파롤》을 창간했다. 빈곤, 무정부주의, 도덕의 쇠퇴 등 문제가 무엇이든 간에 드뤼몽은 유대인들을 죄인으로 몰았다.

드레퓌스 사건이 시작된 것은 이런 배경에서였다.

1894년 9월 말, 국방부 장관 오귀스트 메르시에 장군은 통계국, 일명 프랑스 정보부로부터 심상치 않은 문서를 받았다. 정보부에서는 그 문서를 파리 주재 독일 대사관에 근무하는 무관의 휴지통을 비우도록 고용된 청소부로부터 얻었다고 주장했다. 그 통신문, 일명 '명세서bordereau'는 독일 무관에게 프랑스 군대의 기밀 자료를 보낸다는 내용이었는데, 서명도 되어 있지 않았고 기밀 자료 자체도 끝내 발견되지 않았다. 하지만 그 문서는 반역 행위를—일련의 반역 행위 중 하나를—시사하는 것이었으며, 내재적 증거로 보아 반역자는 작전참모, 아마도 포병 장교였다.

그런 기준에 일치하는 장교는 몇 명 되지 않았고, 그중에서 드레퓌스가 지목되었다. 국방부에서 처음부터 유대인 희생양을 찾고 있었던 것은 아니지만, 어쨌든 드레퓌스라는 인물은 유대인이었고 희생양이 되었다. 유대인으로서 그는 이미 국외자로 분류되는 터였고, 그런 성분상 그는 첩자요 반역자라는 믿음이 순식간에 굳어졌다. 메르시에 장군은 10월 15일 그를 국방부로 소환할 때부터 이미 그의 유죄를 확신하고 있었다. 군사재판을 기다리는 동안 필적감정이 행해졌고 드레퓌스는 수감되었다. 필적감정 결과 드레퓌스의 글씨와 명세서의 글씨 사이에 유사성이 있었다는

것도 놀라운 일이 아니다. 사실 당시 학생들이 배우던 습자는 개개인의 글씨를 전반적으로 비슷하게 만들었기 때문이다. 드레퓌스의 글씨와 명세서에 적힌 글씨 사이의 뚜렷한 차이는 '자기 위조'라는 묘한 이론으로 편리하게 설명되었다. 즉, 드레퓌스가 그 문서를 자기 것이 아니라고 할 수 있게끔 자신의 글씨를 영리하게 위조했다는 것이었다.

이 카프카적인 상황 속으로 내동댕이쳐진 드레퓌스는 일련의 시련을 거치면서도 도대체 자신이 왜 그런 심문을 받는지 꿈에도 생각지 못했다. 2주간의 구금 끝에, 마침내 자신에게 제기된 혐의를 알게 된 그는 다소 희망을 되찾았다. 정면으로 맞서면 그것이 얼마나 말이 안 되는가를 증명해 보일 수 있으리라 생각했기 때문이다. 하지만 실망스럽게도, 그는 심리審理가 완결되었으며 자신이 할 일은 자백뿐이라는 말을 들었다.

낙심한 가운데서도 드레퓌스는 결백을 주장했다. 그의 자백 없이는 메르시에 장군도 증거 불충분을 면하기 어려운 상황이었다. 심리를 맡은 장교들인 위베르-조제프 앙리 소령과 메르시에 뒤 파티 드 클람 소령은 이 증거 부실을 보완하기 위해 위조문서들을 만들어 이른바 비밀 파일에 담았다. 그때쯤에는 언론에서도 사건에 대해 알게 되었고,《라 리브르 파롤》을 필두로 메르시에 장군을 압박하며, 군부에서 반역자를 은닉하려 하고 있다고 비난했다. 군사재판의 결과가 두려웠던 메르시에는 그것이 비공개로 진행되게끔 했고, 날조된 비밀 파일을 증거로 제출하되 그 내용은 피고에게 보여주지 않기로 했다(이 사실만으로도 재판은 불법이 된다).

재판 결과는 기정사실이었다. 12월 22일 군사법원은 만장일치로 드레퓌스를 유죄로 판결하고 그에게 프랑스령 기아나 연안의 거칠고 질병이 창궐하는 바위섬인 악마도로의 종신 유형을 선고했다.

군부와 국가는 드레퓌스 사건을 그렇게 종결지었다고 생각했다. 그들이 알지 못한 것은 드레퓌스 사건이 이제 겨우 시작되었다는 사실이었다.

~

에드몽 드 공쿠르는 드레퓌스가 유죄라고 믿지 않았다. 카리에르로부터 드레퓌스의 섬뜩한 군적 박탈식에 대해 들은 공쿠르는 언론의 판단이 나무 위에서 야유의 함성을 내지르던 어린 소년들의 판단보다 나을 게 없다고 신랄하게 논평했다. 그런 경우라면 거꾸로 서든 바로 서든 피고인의 유무죄를 판단할 수 없을 것이었다.

졸라 역시 드레퓌스가 유죄라고 믿지 않았다. 적어도 차근히 점검해볼 필요가 있다고 그는 생각했다. 소설가 알퐁스 도데의 아들이자 신문기자(이자 열렬한 왕정파)였던 레옹 도데로부터 드레퓌스의 공개적인 모욕에 관한 장면을 신명나게 묘사한 편지를 받고, 졸라는 분개하는 답장을 보냈다. 그는 드레퓌스의 유무죄를 떠나 "단 한 사람을 상대로 하는 군중의 흉포함"에 반대했다. 설령 그의 죄가 몇 배로 크다 해도, "어떤 상황에서도 한 사람이 군중을 향해 무릎 꿇어서는 안 된다"는 것이었다.[2]

그러나 당시에는 공쿠르나 졸라와 의견을 같이하는 사람이 드

물었다. 클레망소도 그 시점에는 드레퓌스가 유죄라고 생각하여, 판사들이 너무 관대하다고 비난하는 직설적인 기사를 썼다. 파리의 아방가르드 중 유대인 뿌리를 가진 이들, 가령 피사로나 마르셀 프루스트(피사로는 아버지가, 프루스트는 어머니가 유대인이었다)도 드레퓌스를 옹호하는 입장에 서지 않았고, 타데 나탕송(역시 유대인이었는데)이 자신의《르뷔 블랑슈》의 권위로 드레퓌스를 옹호하게 되는 것도 훨씬 더 나중 일이다. 그때까지 파리의 문학 및 예술계는 여전히 해결되지 않은 카유보트의 유증이라든가, 로댕과 모네가 주축이 된 퓌비 드 샤반의 칠순 잔치라든가 하는 다른 문제들에 골몰해 있었다.

로댕은 발자크상의 완성 기한이라는 압박에서 풀려나자마자 또 다른 거대한 프로젝트에 착수했으니, 아르헨티나 초대 대통령을 위한 공식 기념상 제작이 그것이었다. 그런가 하면 뤽상부르 공원에 세울 위고 조각상은 상당히 진척되었지만, 팡테옹에 세울 빅토르 위고 기념상의 작업은 지난 1년 동안 전혀 진척이 없었다.

게다가 〈칼레의 시민들〉도 여전히 미완성이었다. 칼레 시장은 한동안 그 일로 로댕을 압박했지만, 결국 로댕은 작업의 마지막 단계를 신임하는 조수 앙투안 부르델에게 넘겼고, 1895년 1월에 부르델은 로댕에게 "이제 칼레의 시민들을 주형 제작소에 보내도 되겠습니다!"라고 알릴 수 있었다.[3] 그리고 넉 달 후, 프로젝트가 시작된 지 10년 만에 〈칼레의 시민들〉은 마침내 칼레 중심부에 마련한 1미터 50센티미터 높이의 좌대 위에 설치되었다. 로댕은 그 조각을 좀 더 높거나 낮은 무엇으로 구상했던 터라 결과물에 썩 만족하지 않았으나, 다른 사람들은 대체로 마음에 들어 했

다. 이 걸작이 그가 애초에 원했던 대로 지면과 같은 높이에 놓이게 된 것은 로댕이 죽은 지 몇 해가 지나서였다.

모네로 말하자면, 그는 2월과 3월을 용감하게 노르웨이에서 보내며 그곳의 겨울 날씨는 물론이고 (누가 프랑스인 아니랄까 봐) "끔찍한 음식"과 싸웠다. 하지만, 결국은 뒤랑-뤼엘에게 그곳에서 그린 그림들이 "썩 마음에 들지 않습니다"라고 말하며 그 방문을 끝냈다. 그러고는 5월에 뒤랑-뤼엘의 화랑에서 큰 전시를 열어 루앙 대성당 그림을 자그마치 스무 점이나 선보였다. 그것들은 세잔이나 피사로 같은 동료들로부터는 호의적인 반응을 얻었지만, 구세대 아카데미 화가들 사이에서는 역시 물의를 빚었다.

하지만 모네의 최근작에 대해서는 구세대 화가들만이 아니라 젊은 화가들도 적대적이었으니, 모네는 구세대에게 여전히 백안시되는 한편 젊은 화가들 사이에서는 오히려 시대에 뒤졌다고 여겨지는 불편한 위치에 놓이게 되었다. 그럼에도, 드문 예외는 있었지만, 인상파 화가들의 그림은 이제 상당한 가격에 사겠다는 수집가들을 만나고 있었다. 특히 모네는 그림 값을 높이 매겼으며, 계속해서 값을 올렸다. 드가와 르누아르도 실적이 좋았고, 심지어 세잔조차 인정받기 시작하여 그해에는 볼라르 화랑에서 최초의 개인전을 열었다. 사실상 본래의 인상파 그룹 중에서는 피사로와 시슬레만이 뒤처져, 피사로는 그해 봄 아들에게 보내는 편지에 그 서운한 속내를 털어놓았다. "나는 수집가들에게 인기가 없어. 그들이 내 그림에 왜 그렇게 겁을 먹는지 모르겠구나. 정말이지 내 그림도 뒤질 게 없는데."[4]

고갱도 고전하고 있었다. 2월에 다시 타히티로 떠나기에 앞서

그는 그림을 쉰 점쯤 팔아 돈을 마련해보려 했으나, 뜻대로 되지 않았다. 고갱 그림에 대한 수요가 나타나려면 아직 더 기다려야 할 것이었다.

～

그 무렵 베르트 모리조는 인상파 동료들 대다수와 마찬가지로 비록 적으나마 자기 그림을 알아주는 이들이 있는, 제법 성공한 화가가 되어 있었다. 그런데도 여전히 그녀는 자신의 작품에 만족하지 못했고, 화폭 위에 스쳐 가는 그 무엇을 포착하려는 단순하면서도 손에 잡히지 않는 목표를 향해 분투하고 있었다.

외젠이 죽은 후에도 그녀는 그 모색을 그만두지 않았으며, 마치 시간 그 자체를 포착하기나 하려는 듯 점점 더 빠르고 느슨한 붓질로 연신 쥘리를 그려댔다. 하지만 시간은 기다려주지 않았다. 1895년 초에 쥘리 마네는 심한 독감에 걸렸다. 모리조는 겁을 먹었고, 르누아르나 말라르메 같은 친구들의 초대도 마다하고 일체의 사교적 모임에서 물러나 딸의 곁을 지켰다. 쥘리는 결국 나았지만, 모리조가 독감에 전염되고 말았다. 한동안은 그럭저럭 무시하고 지냈으나 병세는 점점 더 나빠졌고, 얼마 가지 않아 인상파 미술의 사랑스러운 선구자 베르트 모리조는 살아남지 못하리라는 것이 명백해졌다.

쥘리는 슬픔을 가누지 못했다. 모리조가 세상을 떠난 지 한 달 만에야 그녀는 일기에 심정을 쏟아놓았다. "아, 나는 엄마를 잃었다!" 어머니와의 몇몇 마지막 순간들을 되새긴 후에 그녀는 이렇게 결론지었다. "엄마 없는 삶을 생각도 할 수 없다." 모리조 자신

은 딸에게 남긴 감동적인 편지에 이렇게 쓰고 있다. "사랑하는 쥘리, 나는 죽어가는 순간까지도 너를 사랑하고, 죽어서도 여전히 너를 사랑할 거야. 부디 울지 말아. (……) 너는 단 한 번도 나를 슬프게 한 일이 없단다." 그리고 쥘리의 장래에 대해 이런저런 당부를 한 다음 다시 말한다. "나는 너를 얼마나 사랑하는지, 도저히 말로 할 수가 없구나."[5]

르누아르의 아들, 장래의 영화감독 장 르누아르가 훗날 쥘리에게 이야기한 바에 따르면, 그의 아버지 르누아르는 세잔과 함께 프로방스에서 그림을 그리다가 뜻하지 않게 모리조의 부음을 들었다고 한다. 르누아르는 바로 다음 기차로 상경해 쥘리에게 달려갔다. 쥘리는 그가 찾아와 자신을 안아준 그 순간을 결코 잊지 못했다.

다른 사람들도 모리조의 죽음을 깊이 애도했다. 말라르메는 미르보에게 "진정 슬픈 소식을 전하게 되었네"라고 썼다. 당시 노르웨이에 있던 모네 역시 큰 충격을 받았다. 피사로는 아들에게 이렇게 썼다. "이 탁월한 여성의 별세에 우리 모두 얼마나 놀라고 애통해하는지, 너는 짐작도 못 할 거다."[6] 모리조는 평생 자기를 내세우지 않았던 것처럼 죽어서도 사방에 부고를 내는 것을 원치 않았지만, 소식은 그녀를 알고 사랑했던 사람들 사이에 빠르게 퍼져나갔다. 장례식은 그녀답게 조촐히 치러졌다. 가까운 친구들과 가족만이 근처 파시 묘지로 초대되었고, 그곳에 그녀는 남편 외젠과 그의 형 에두아르와 함께 묻혔다.

그녀는 결혼 증명서에서처럼 사망 증명서에도 '무직'으로 기록되었다.

"자니, 쥘리를 네게 맡긴다"[7]라는 것이 모리조가 쥘리에게 남긴 편지의 마지막 말이었다. 모리조가 죽은 뒤 쥘리는 어머니의 소원에 따라 역시 부모 없는 사촌들인 자니(열여섯 살 쥘리와 비슷한 나이로 가까운 친구)와 폴(열두 살 손위)과 함께 살게 되었다.* 세 사람은 쥘리가 아버지 생전에 살았던 집의 4층에 있는 아파트에서, 말라르메가 구해준 가정부의 보살핌을 받으며 지냈다.

쥘리의 후견인들 — 르누아르, 말라르메, 드가 — 은 즉시 그녀를 공동으로 보살피기 시작했고, 르누아르는 그녀를 자기 가족과 함께 브르타뉴로 데려가 긴 휴가를 보내기도 했다. 하지만 쥘리로서는 파리에 돌아가는 것이 힘들었으니, 집 안의 모든 것이 어머니를 생각나게 했기 때문이다. 모리조의 아름다운 그림들마저도 딸을 울게 만들었다.

1896년 초에 있을 뒤랑-뤼엘 화랑의 모리조 전시회를 위해 어머니의 작품들을 점검하던 쥘리는 특히 모리조가 자신에게 읽기를 가르치기 위해 그렸던 수채화들에 깊은 감동을 받았다. 그중에는 호수에서 배를 타고 있는 여성을 그린 것도 있었는데, 어린아이와 유모가 숨바꼭질을 하는 장면에 '오리', '아기' 등의 단어가 쓰여 있었다. 모리조는 아이들에게 읽기를 가르치기 위해 그

*

이 고비야르Gobillard가의 사촌들은 모리조의 큰언니 이브의 딸들로, 모리조가 그린 〈무도회 차림의 아가씨〉의 모델이었던 언니 폴은 이후 화가가 되었고, 동생 자니는 시인 폴 발레리와 결혼했다.

런 식의 그림으로 엮은 책을 생각했지만 완성하지는 않았었다.

11월 14일, 쥘리의 열일곱 번째 생일 축하는 어머니에 대한 추억들로 넘쳤다. 그녀는 "에두아르 백부가 그린" 제비꽃을 든 어머니의 초상화를 모사하는 일에 몰두했다. 그 무렵 그 그림은 그녀의 침실에 걸려 있어서 침대에 누운 채 바라볼 수 있었다. 그 그림을 그리는 데 "그저 한두 번 모델 서는 것"으로 족했다니 믿기지 않는다며 그녀는 감탄했다. 어머니가 들려준 바로는 할머니 댁에서 열리곤 했던 만찬 모임 전에 잠깐 모델을 섰을 뿐이라고 그녀는 적었다. 쥘리의 기록에 따르면 그날 에두아르 마네는 베르트에게 "아빠[외젠 마네]와 결혼해야 한다고 말했고, 그 문제에 대해 오래 이야기했다"라고 한다.[8]

르누아르와 말라르메는 천성이 다정하고 사귀기 편한 사람들이라 쥘리가 그들과 함께 있는 것을 기분 좋고 편안하게 여겼던 것도 무리가 아니지만, 드가의 경우는 좀 달랐다. 놀랍게도 그는 쥘리를 무척 아꼈고, 그녀도 그를 전혀 두려워하지 않았다. 11월 말의 어느 날 쥘리와 사촌들이 르누아르를 방문했을 때, 그는 그들에게 드가 씨를 방문하는데 함께 가겠느냐고 물었다. 그래서 그들은 드가의 스튜디오로 갔는데("매우 어수선했다"는 것이 쥘리가 받은 인상이었다), 드가는 여러 개의 조각 작품을 작업 중이었다. 그는 석고 모형들에 젖은 천을 씌운 다음 르누아르와 팔짱을 끼고 아래층으로 내려갔다. 그러고는 모두 함께 세잔의 전시회를 보러 볼라르 화랑으로 갔다. 거기서 쥘리는 르누아르가 감탄하는 그림 중 한 점을 샀는데, "그렇게 하는 것이 온당하리라는 생각이 들어서"였다.[9] 드가는 그녀의 턱밑을 토닥이며 잘했다고

칭찬해주었고, 헤어질 때는 키스해주었다. 그러고는 르누아르가
그녀와 사촌들을 전차까지 바래다주었다.

~

　문제는 모리스 라벨이 연주를 잘 못한다는 것이 아니었다. 그
도 연습을 하면 피아노를 제법 잘 칠 수 있었다. 하지만 그는 좀처
럼 연습을 하지 않았다. 그 결과 그는 음악원의 피아노 콩쿠르에
번번이 떨어졌고, 1895년 7월에는 화성학 수업에서도 낙제했다.
이 실패에 상심한 라벨은, 다른 수업들에는 계속 출석할 수 있었
는데도 돌연 음악원을 그만두었다. 그는 피아노 연주보다는 점점
더 작곡에 기울고 있었고, 1895년 11월에는 피아노 연탄곡 〈아베
르나Haberna〉와 〈메뉘에 앙티크Menuet Antique〉를 완성했다.

　라벨의 음악원 동료들은 그가 지은 곡을 "아주 대담하다"고 평
했고, 스무 살 나이에 이미 새로운 화성과 리듬과 음색에 도달해
있던 라벨은 파리 아방가르드의 자극적인 기류에 빠지기 시작한
터였다. 한 음악원 동료의 말에 따르면 "약간 농담기도 있고, 지
적이고, 다소 따로 도는" 친구였던 라벨은 말라르메를 읽었고 사
티를 방문했으니, 이는 분명 전위파의 징표였다. 하지만 라벨은
사티와 달리 보헤미안은 아니었다. 보들레르처럼 댄디 차림을 하
고서, 그는 외모의 모든 요소를 진지하게 고려했다. 하지만 라벨
의 오랜 친구였던 피아니스트 리카르도 비녜스에 따르면, 외모에
대한 그런 관심은 가면에 지나지 않았다. 가면 뒤의 라벨은 "시와
판타지, 진귀한 것, 역설적이고 세련된 모든 것"에 매혹되고 있었
다.[10]

젊은 라벨이 자신의 꿈을 연주에서 작곡으로 바꾸던 무렵, 드뷔시는 오페라 〈펠레아스와 멜리장드〉의 최초 버전을 완성해가고 있었다. "내 생각에 제2막은 애들 장난 같네"라고 드뷔시는 친구 레몽 보뇌르에게 썼다. "아주 골치가 아파!" 그는 이제 출판업자 조르주 아르트망으로부터 월 500프랑의 지원금을 받고 있었지만, 작곡가로서 생계를 꾸리기란 여전히 어려웠다. 문제를 더 복잡하게 만든 것은, 동시대 지휘자들이 자기 작품을 어떻게 연주할 것인가에 대한 그의 우려였다. 특히 그가 아끼는 〈펠레아스와 멜리장드〉에 대해서는 마음을 놓을 수가 없었다. "세상이 그 가련한 두 사람에 대해 어떤 반응을 보일까?" 하고 그는 한 친구에게 물었다. 피에르 루이스에게 보낸 편지에 의하면, 드뷔시는 여전히 자신이 "20세기의 우리 손자들이나 이해할 것들을 만들고 있다"고 굳게 믿고 있었다.[11]

1891년 처음 파리에 도착한 지 2년 만에, 마리아 스크워도프스카는(이미 프랑스어를 유창하게 말하고 쓰게 된 터였다) 소르본 이학부에서 물리학의 상급 학위를 받았다. 그러고는 즉시 수학에 도전하여 이듬해에는 그 학위도 받아냈다. 피에르 퀴리를 만난 것은 그즈음이었다. 그는 탁월한 물리학자로 연구에 대한 열정, 부와 세속적인 올무들에 대한 경멸, 소박한 삶에 대한 사랑 등 그녀와 공통점이 많았다. "천재적인 여성은 드물다"라고, 오래전에 그는 일기에 쓴 적이 있었다.[12] 그런데 이제 이 서른다섯 살 난 총각이 마리아에게서 꿈에도 그리던 여성을 발견한 것이었다. 1895년

420

7월에 치른 그들의 결혼식은 극히 소박하여, 통상적인 웨딩드레스나 금반지, 결혼식 피로연, 그리고 무엇보다도 종교적 예식이 생략되었다(자유사상가인 피에르의 뜻에 따라 결혼식은 그의 부모가 살던 소Sceaux의 시청에서 거행되었다). 그 후 한 사촌이 준 돈으로 그들은 자전거 두 대를 사서 신혼여행 대신 일 드 프랑스의 샛길들을 돌아다녔다.

에밀 졸라 역시 정부와 아이들 곁에서 행복했지만 아내에게는 죽도록 겁을 먹고 있었다. 극도로 감정적인 여성이었던 데다 이제 질투의 화신이 된 그녀는 졸라에게 악을 쓰기 일쑤였고, 그는 그 소리를 듣지 않으려고 자기 침실에 틀어박히곤 했다. 그가 눈물을 글썽이며 도데에게 털어놓은 바에 따르면, 지난 2년 동안 "아내가 정부와 아이들을 죽여 그 피를 자기한테 뿌리지나 않을까 하는 두려움에" 시달리기까지 했다고 한다.[13]

알렉상드르 뒤마 피스 역시 그와 비슷한 상황에 놓여 있었으니, 간통이라면 절대 반대였던 그가 지난 8년 동안 자기보다 훨씬 젊은 여성과 은밀한 관계를 이어왔던 것이다. 그녀의 이름은 앙리에트 에스칼리에로, 10대에 이미 건축가 펠릭스 에스칼리에와 결혼했다가 불행한 결혼 생활 끝에 별거와 이혼을 거쳐 부모의 집으로 돌아온 터였다. 그녀의 부모는 뒤마와 친구 사이였는데, 그는 어린 소녀였을 때부터 알고 지냈던 그녀에게 홀딱 반하고 말았다.

하지만 아내 — 반쯤 미친 러시아 공녀 나데즈다 나리시킨은 어떻게 할 것인가? 그녀 역시 그와 처음 만났을 때 자식이 있는 유부녀였는데, (차르의 강력한 반대를 무릅쓰고) 그와 연인 사이가

드레퓌스 대위 〜 1895

되어 그의 자식을 낳고는 여러 해 동안 고아를 입양한 것으로 위장했었다. 그러다 그녀의 남편이 죽은 1864년에야 뒤마는 아름답고 변덕스러운 나데즈다와 결혼하고 자기 딸 콜레트를 친자로 확인한 터였다.

하지만 나데즈다(남편은 그녀를 '나딘'이라 불렀다)는 두 차례의 유산과 또 한 차례의 임신을 겪은 후 건강이 악화되었다. 극도의 우울에서 신경질적인 흥분 상태와 질투의 발작 사이를 오가느라 정신 건강 역시 온전치 못했다. 낭만적인 결혼이 와해되어가는 동안, 뒤마는 어여쁜 여배우 에메 데클레, 뒤이어 아름다운 오틸리 플라오의 품에서 위로를 구했다.

하지만 에메와 오틸리는 정부로서의 지위에 만족했던 반면, 앙리에트는 그러지 않았다. 뒤마가 불안정하고 병이 깊은 아내를 떠나기를 거부하는 긴 세월 동안 그녀는 참을성 있게 기다렸다. 이제 마담 뒤마는 60대였고, 자신의 결혼이 실패한 것을 인정한 채 딸과 함께 살고 있었다. 1895년 4월 마침내 그녀가 세상을 떠나자 뒤마는 즉시 사랑하는 앙리에트와 결혼했다.

당시 일흔두 살이던 뒤마는 자신도 병들었으며 그해를 버틸 희망이 별로 없음을 잘 알고 있었다. 그의 생각대로였다. 11월 28일, 앙리에트와 결혼한 지 채 석 달이 못 되어 그는 죽었다. 하지만 이야기는 끝나지 않았으니, 돈 문제가 남아 있었다. 뒤마 피스는 매우 성공한 극작가였음에도, 딸 콜레트가 발견한 그의 재산은 기대에 훨씬 못 미쳤다. 그래서 그녀는 이 젊은 미망인에게 없어진 돈에 대해 추궁하며, 앙리에트가 죽음을 앞둔 뒤마로부터 상당한 액수의 현금을 빼돌렸으리라고 의심했다.

결국 뒤마가 부부간의 정절과 한결같은 행복을 기대하며 시작했던 가정생활은 노년의 어울리지 않는 결혼과 돈을 노리는 침입자로밖에 보이지 않는 젊은 계모에 대한 딸의 불만으로 끝을 맺었다.

~

10월 19일에는 이른바 사부아의 종─프랑스 사부아 지방에서 기증한 종─이 사크레쾨르에 도착했다. 무게가 19톤, 둘레가 거의 10미터, 높이가 3미터 이상이나 되는 이 종은 적어도 매달 수 있는 종으로는 세상에서 가장 큰 종이었고, 아직까지도 그렇다. 그것을 파리로 실어다 몽마르트르 언덕으로 가져가는 일에 어려움을 겪었던 것도 무리가 아니다. 10년 후 그 괴물 종은 사크레쾨르의 종탑에 자리 잡고, 다른 네 개의 종이 더해지게 된다. 하지만 그것은 나중 일이고, 일단 그것은 11월에 거행된 엄숙한 예식에서 사크레쾨르의 '프랑수아즈-마르그리트-마리'라고 명명되었다.

'프랑수아즈-마르그리트-마리'가 최종 목적지를 향해 당당한 걸음을 옮기는 동안, 다섯 살 난 샤를 드골은 파리 15구의 집 근처, 성 토마스 아퀴나스 교구의 그리스도교 학교 형제회가 운영하는 초등학교로 작은 걸음을 옮기고 있었다. 그곳에서 그는 엄격한 규율과 함께 장차(열 살이 되면) 보지라르가의 유명한 예수회 학교인 무염시태 중학교에 입학할 만한 교육을 받았다.

불과 몇 달 전에는 오스카 와일드가 영국에서 '중대한 풍기 문란'으로 유죄판결을 받고 2년간의 중노동 징역을 선고받아 레딩 감옥에서 복역 중이었다. 와일드는 영국뿐 아니라 프랑스에서도

드레퓌스 대위 ~ 1895

중산층의 도덕에 큰 타격을 입히고 물의를 빚었으니, 그 여파로 파리의 심미가들 중 상당수는 상징주의 및 퇴폐주의 운동에서 한발 물러섰다. 개중에는 자신들이 전에 높이 평가하던 모든 것을 매도하고, 체면과 애국심과 내셔널리즘으로 기우는 이들도 있었다.

이런 심미적 위축 상태 가운데, 루이즈 미셸은 망명지 런던에서 파리로 돌아왔고, 무정부주의와 노동자들의 이상을 지지하는 전국 순회 연설을 재개했다. 동시에 최초의 급진 공화 내각이 출범하여, 사회주의의 도전을 막아낼 경제적·사회적 개혁안을 내걸었다. 하지만 급진 공화파가 제안한 누진 소득세제가 상원의 보수주의자들에게 경계심을 불러일으킨 나머지, 이 정부는 얼마 못 가 사임해야만 했다.

1895년은 새로운 쇼핑의 전당인 갈르리 라파예트가 쇼세-당탱가에 개점하여 많은 소비자를 기쁘게 한 해이기도 했다. 소비자들은 전에 없이 다양한 상품에 둘러싸여 선택의 즐거움을 맛보았다. 또한 차량 전복의 전율을 즐기는 이들은 또 한 차례 장관을 즐길 수 있었으니, 10월에는 기차가 몽파르나스역을 지나 곧장 질주하여 렌 광장에 코를 들이박는 사고가 있었다.

하지만 이 모든 것이 알프레드 드레퓌스에게는 전혀 무관했다. 그는 악마도의 감옥에 홀로 갇혀 있었다. 자살은 하지 않기로, 살아남기로 결심한 터였다. 하지만 살아남기 위해서는 험난한 싸움을 해야만 했다.

"자주 편지해주시오. 당신과 아이들에 관한 모든 걸 얘기해주기 바라오." 그는 자기 못지않게 절망해 있는 충실한 아내에게 애원했다. "당신의 편지는 내게 당신의 사랑스러운 음성을 듣는 것

만 같아서, 살아갈 힘이 난다오."[14]

그 얼마 전에, 에드몽 드 공쿠르는 파리의 길거리를 걷다가 그 암울함에 몸서리쳤다. "파리가 내게 이처럼 광기의 나라, 미친 자들이 사는 나라의 수도로 다가오기는 처음이다."[15]

이행

1896

1896년 3월 2일 월요일 일기에 쥘리 마네는 어머니가 돌아가신 그 끔찍한 날로부터 1년이 지났다고 적었다. 그녀는 벌써부터 어머니가 남긴 예술적 유산을 길이 전하기 위해 노력하고 있었다. 그날 오후 그녀는 베르트 모리조 유작전을 준비하기 위해 뒤랑-뤼엘 화랑에 다녀왔다. 거기서 모네를 만나 다정한 인사를 나누었고, 그림을 거느라 바쁜 드가도 보았다. 말라르메는 카탈로그를 만드느라 인쇄소에 가 있었다. 르누아르도 나타났는데, 안색이 좋지 않아 보였다.

화요일에는 모든 것이 다 잘 준비되었다고 쥘리는 생각했지만, 드가가 모리조의 수채화와 스케치를 걸 대형 스크린을 놓고 까탈을 부렸다. 그를 제외한 모두가 스크린을 제일 안쪽 방으로 옮기고 싶어 하는 반면, 드가는 그것을 가장 큰 방 한복판에 두어야 한다며 고집을 부렸다. 그렇게 되면 큰 방이 둘로 나뉘게 되는데도 막무가내였다. 모네가 설득에 나서서 일단 스크린을 안쪽 방으로

옮겨보기라도 하자고 제안했지만, 드가는 그러면 스크린에 걸린 스케치들이 제대로 보이지 않는다면서, 자기가 보기에는 다른 어떤 그림보다도 그 스케치들이 훌륭하다고 주장했다.

그러자 말라르메가 끼어들어, 관람객들로서는 회화들 사이에서 스케치들을 본다는 것이 혼란스러우리라는 점을 지적했다. "관람객들이 무슨 상관이야?" 드가는 으르렁댔다. "그들은 아무것도 몰라. 우리가 이 전시회를 하는 건 나 자신, 우리 자신을 위해서라고. 자네도 진심으로 대중에게 보기를 가르치고 싶다는 건 아니지 않나?"[1]

르누아르가 하필 그때 방 한복판에 소파를 놓자고 제안하는 바람에, 성마른 드가는 한층 더 불이 붙었다. 이미 날이 어두워져 있었고, 드가는 길길이 성을 내며 방 안을 서성였다. 모네도 자리에서 일어나 소리치기 시작했으며, 말라르메는 모두를 진정시키느라 진땀을 뺐다. 르누아르는 지쳐서 도로 앉아버렸다.

이내 논쟁이 다시 시작되었고, 드가가 느닷없이 문 쪽을 향했다. 모네가 그를 붙잡아 마침내 두 사람은 악수를 했건만, 유감스럽게도 말라르메가 또 "소파"라는 말을 내고 말았다. 드가는 문을 쾅 닫고 복도로 나가버렸다. 그날 저녁 다들 "완곡하게 말해, 넋 나간 채" 헤어졌다고 쥘리는 기록했다.[2]

다음 날 아침 쥘리는 누구보다 일찍 화랑에 가서 그림에 번호 매기는 일을 계속했다. 곧 모네와 르누아르가 도착했다. "드가는 오지 않을걸." 르누아르가 말했다. "아마 오후 늦게야 와서 '사람들이 못 들어오게 문에 줄을 치자'고 하지 않을까?"[3] 과연 드가는 오지 않았고, 그가 없는 틈을 타서 동료들은 모리조의 수채화와

스케치들이 걸린 스크린을 안쪽 방으로 옮겼다.

전시는 "아주 근사했다"라고, 쥘리는 흐뭇하게 결론지었다.[4]

~

베르트 모리조 말고도 여러 사람이 퇴장했다. 1896년 5월에는 제임스 맥닐 휘슬러의 사랑하는 아내 트릭시가 죽었다. 그녀는 병이 나자 가족 가까이 있기 위해 런던으로 돌아가, 거기서 오랫동안 병상에 있었다. 모네 같은 가까운 친구들은 휘슬러의 깊은 상실감을 이해했고 그를 위로하려 했지만, 휘슬러는 슬픔을 달랠 길이 없었다. 그는 파리에 여전히 아파트와 스튜디오가 있었으나, 트릭시가 죽자 그녀와 함께 살던 아파트는 너무나 많은 추억이 담겨 있어 돌아갈 수 없었다. 게다가 그 자신도 건강이 악화되어 스튜디오로 가는 계단을 올라갈 수 없게 되었다. 결국 그는 아파트와 스튜디오를 모두 접고 런던으로 아주 돌아갔고, 1903년 그곳에서 죽었다.

상징주의 시인 폴 베를렌도 1896년에 세상을 떠났다. 술과 마약과 방탕으로 얼룩진 삶이었다. 상징주의자들에게 "시인의 제왕"으로 불리고 아방가르드 예술가들의 찬탄을 받으면서도(드뷔시나 포레는 그의 시들에 곡을 붙이기도 했다) 서슴없는 퇴폐 행각으로 에드몽 드 공쿠르와 그의 동료들을 수년째 경악시켜온 터였다. 그들 자신도 도덕군자는 아니었지만, 그래도 베를렌의 죽음을 둘러싼 찬사 일색의 신문 기사나 뒷담화들에 대해서는 믿을 수 없다는, 성난 반응을 보였다.

공쿠르로서는 베를렌의 인기를 도무지 납득할 수 없었으며, 바

로 전해에는 그것을 이해하려 해본 적도 있었다. 얼마간 따져본 끝에 그가 내린 결론은, 그 자신이 평생 적들을 만난 이유 중 하나가 "내 삶의 온건함"이라는 것이었다. 요컨대 "불미스러운 행동을 좋아하는" 시대였으니 말이다.[5] 그리고 베를렌은 재능은 있을지 모르지만, 단연 불미스러운 인물이라고 그는 생각했다.

이런 내적 대화를 기록한 지 얼마 안 되어 공쿠르의 자부심은 크게 필요로 하던 격려를 얻었으니, 곧 그가 레지옹 도뇌르의 오피시에(장교)급으로 승급하게 되었다는 소식이었다.* 예식도 만족스러울 만큼 화려하여, 성대한 연회가 차려진 가운데 300명 이상의 저명인사들이 그에게 축하를 건네며 뜨거운 찬사로 환대해주었다. 수훈자는 평소답지 않게 그런 찬사들에 감동했는데, 그가 느끼기에 단연 훌륭한 찬사는 졸라가 그 자신의 작품도 공쿠르에게 "뭔가 빚지고 있다"라고 인정한 것이었다.[6]

하지만 누구나 공쿠르의 경력이 저물어간다고 느끼는 가운데 치러진 행사를 둘러싼 축하의 분위기는 오래가지 않았다. 1896년 5월에 발간된 공쿠르 『일기』의 제9권은 새삼 논란을 불러일으켰으며 명예훼손 소송까지 일어났다. "정말이지 제9권은 너무 많은 말썽을 일으켜서, 간 질환이 재발하지 않는다면 다행이겠다"라고 그는 불만을 토했다.[7]

그렇게 쓴 것이 6월 19일이었다. 7월 3일에 그는 클로 생블레

* 레지옹 도뇌르 훈장에는 슈발리에(Chevalier, 기사), 오피시에(Officier, 장교), 코망되르(Commandeur, 사령관), 그랑 도피시에(Grand Officier, 대장군) 등 네 개 등급과, 그 위에 그랑 크루아(Grand Croix, 대십자)라는 최고 등급이 있다.

즈에 있는 미르보의 집에서 친구들과 함께 어울린 후, 오랜 벗인 로베르 드 몽테스큐와 함께 늦은 시각 파리행 기차에 올랐다. 몽테스큐는 포부르 생제르맹의 저물어가는 귀족 계층에 관한 온갖 재미난 일화들로 그를 즐겁게 해주었다.

그것이 공쿠르가 1851년 동생 쥘과 함께 시작한, 그리고 1870년에 동생이 죽은 후로는 혼자 계속해온 일기의 마지막 기록이었다. 몽테스큐와의 즐거운 기차 여행 후 열이틀 만에, 에드몽 드 공쿠르는 세상을 떠났다.

말년의 공쿠르는 자신이 설립하고자 했던 아카데미가 어떻게 될지 모르는 채 죽지나 않을까 우려하며 공쿠르라는 이름의 명운에 대해 고뇌했다. 하지만 변호사의 의견이나 상속자들의 소송에도 불구하고, 공쿠르의 전 재산은 그가 그토록 열렬히 바랐던 대로 아카데미 공쿠르의 설립에 바쳐졌다. 이 아카데미의 목적은 매년 프랑스어로 된 소설 중 가장 탁월한 작품에 시상하는 것으로, 에드몽 드 공쿠르의 사후 한 세기가 넘도록 공쿠르상은 여전히 권위 있는 상이며, 공쿠르 형제의『일기』는 그들의 파리가 남긴 소중한 유산이 되었다.

～

1896년 초에 프랑스 정부는 마침내 카유보트의 유증 문제를 매듭짓기로 하고, 카유보트가 국가에 기증한 67점의 회화 중 일부를 받아들였다. 심사에 통과한 40점 중에는 모네, 르누아르, 피사로, 세잔, 시슬레 등의 작품이 포함되었고, 모네(아르장퇴유와 베퇴유 시절의 그림 8점)와 피사로의 그림(7점)이 가장 많았

다. 컬렉션이 마침내 뤽상부르 미술관에 걸리기까지는 아무 문제도 없어 보였다. 그런데 막상 전시회가 시작되자 아카데미 데 보자르에서 교육부에 진정서를 냈다. 카유보트의 유증은 "우리 학교의 위엄에 대한 모욕"이라는 것이었다. 그 비슷한 취지로, 화가 장-레옹 제롬은 "국가에서 이따위 쓰레기를 보호하다니!"라며 놀라움을 표했다.[8]

이런 항의들은 별로 놀랄 것도 못 되었을 것이다. 어느 것이나 구태의연한 아카데미의 시각을 대변하는 것으로, 이런 시각은 급속히 발판을 잃어가고 있었다. 그렇지만 제롬의 신랄한 논평은 이 전통 수호자들을 당혹게 하는 것이 그들 자신의 입지에 대한 위협만이 아니라 사회 전체에 대한 더 깊은 위협이었음을 시사한다. "국가가 그런 쓰레기를 받아들였다는 것은 윤리적 기풍이 현저히 약화되었음을 뜻한다. 도처에 무정부 상태가 널려 있는데, 그것을 해결하기 위한 조처는 전혀 취해지지 않는다."[9]

1896년 말 알프레드 자리의 희곡 「위뷔 왕Ubu Roi」이 초연된 기억할 만한 밤은 제롬과 그 비슷한 사람들의 경각심과 경멸감을 더하게 했을 뿐이다. 우선, 감독은 공연이 시작되자 건물 내의 불을 모두 꺼버림으로써 전통을 뒤엎었을 뿐 아니라 연극 구경에는 서로를 구경하는 재미도 포함된다고 믿는 상당수의 관중을 짜증나게 했다. 하지만 전통주의자들에게 가장 거슬렸던 것은 그 연극의 모든 것이, 특히 그 주역이, 사실상 기존의 모든 극적 전통을 뒤엎었다는 사실이다. 폴란드("다시 말해 '아무 곳도 아닌 곳'")로 설정된 무대, 한쪽에서는 침대와 요강 위에 눈이 내리고, 다른 한쪽에는 대롱대롱 매달린 해골과 종려나무 주위에 큼직한 보아

뱀이 똬리를 틀고 있는 무대장치를 어떻게 이해할 것인가? (그 무대는 피에르 보나르, 에두아르 뷔야르, 툴루즈-로트레크의 공동 작품이었다.) 게다가 사용되는 언어도 전혀 아름답지 못했으니, 그 첫 대사는 쩌렁쩌렁 울리는 "제기랄Merde!"이었다. 그렇게 시작되는 연극이었다.

한층 더 충격적인 것은, 주인공이 관중이 기대하는 전통적인 영웅이 아님은 물론이고 심지어 전통적인 악당조차도 아니었다는 사실이다. 그 대신 자리는 잔인하고 겁 많고 탐욕스러운 반反영웅을 주인공으로 내세워 현대인과 부르주아사회를 풍자했다. 역겨움과 재미를 동시에 느끼며, 관중은 1830년 빅토르 위고의 「에르나니」 초연 이후로 볼 수 없었던, 그리고 1913년 스트라빈스키의 〈봄의 제전Le Sacre du Printemps〉의 초연까지는 다시 없을 일대 아수라장을 연출했다. 관객 중에는 배우들에게, 또 서로서로 욕설을 퍼붓는 이가 있는가 하면, 그 옆 사람들은 웃고 박수치고 야유를 보냈다. 자리에게는 그것도 그 나름의 승리였다. 연극은 초연으로 끝났지만, 자리는 전설이 될 것이었다.

미시아와 타데 나탕송 부부도 주위 사람들과 마찬가지로 「위뷔 왕」의 초연에 참석했지만, 같은 날 대배우 사라 베르나르를 위해 열린 대대적인 연회에도 다녀오는 길이었다. 베르나르는 런던과 뉴욕에서부터 이스탄불에 이르기까지 어디서나 우상처럼 떠받들리면서도, 자기 나라에서는 어떤 명예도 인정도 받은 적이 없었다. 그러다 마침내 1896년 말에야, 한 무리의 배우 및 작가들

이 그런 사태를 바로잡고자 그녀를 위해 큰 연회를 열기로 했던 것이다.

그야말로 그녀의 날이었고, 베르나르는 나선 계단 꼭대기에서 드라마틱하게 등장하는 것부터 시작하여 마지막 순서인 〈사라 베르나르에게 바치는 찬가〉에 이르기까지 그 모든 순간을 즐겼다. 그즈음에는 그녀가 마음대로 주무르게 된 대중 전체가 르네상스 극장으로 밀려들어 왔고, 그녀는 자신의 가장 유명한 공연 중 몇 몇 대목으로 그들을 기쁘게 해주었으며, 시인들은 그녀를 기리는 소네트를 읽었다. 그녀의 승리였다. 오후가 끝나갈 무렵 그녀가 떨리는 입술로 두 손을 가슴에 모아 쥐고 일어서자, 꽃다발이 사방에서 쏟아졌고 온 관중의 환호가 그녀의 귓가에 만족스럽게 울려 퍼졌다.

～

사라 베르나르는 그 누구에게도 그 무엇에도 무대 한복판을 양보하지 않았으니, 그녀가 몇 달 전 저녁 오페라 가르니에의 무대에 있지 않았던 것은 큰 다행이었다. 대형 샹들리에의 일부가 떨어져 관객 한 명이 죽고 많은 사람이 다치는 사고가 일어났던 것이다. 그 후 얼마 안 되어, 그 극적인 사건에서 영감을 얻은 가스통 르루라는 다재다능한 신문기자가 『오페라의 유령 Le Fantôme de l'Opéra』(1910)을 쓰게 된다.

르루는 처음부터 창의성이 뛰어난 인물이었다. 젊었을 때는 가문의 번창하는 운송업을 물려받는 대신 빅토르 위고나 알렉상드르 뒤마 같은 작가가 되려는 꿈을 품었다. 그의 아버지는 그런 희

망에 전혀 귀 기울이지 않고 그에게 법학 공부를 종용했다. 결국 르루는 항복하고 법학을 공부하러 파리로 갔지만 공부보다는 유흥에 주력하며 화려하게 살았다. 그래도 그럭저럭 법학 학위를 얻기는 했는데, 그의 아버지는 그것을 기뻐하기도 전에 세상을 떠났다. 아버지의 때 이른 죽음으로 큰 재산을 물려받은 젊은 상속자는 이미 호가 나 있던 한량으로서의 명성을 한층 드높인 끝에 채 1년이 못 되어 전 재산을 탕진하고 말았다.

이제 생계를 위해 일해야 할 처지가 되었지만, 르루는 여전히 법에는 관심이 없었다. 다행히도 언론에는 흥미가 있어, 법원 리포터 노릇을 잠시 하다가 해외 특파원이 되었다. 오페라 가르니에의 그 무서운 사건이 일어났을 때, 그는 온갖 이국적인 사건 사고를 찾아 이집트, 모로코, 한국 등 세계 전역을 돌아다니고 있었다.* 그러다 마침내 절묘한 타이밍으로, 그는 1905년 러시아혁명 때도 현장에 있게 되었다.

르루의 해외 취재 기사가 얼마나 글재주 덕을 보았을지는 쉽게 말할 수 없다. 하지만 소설가로서 새로운 경력을 시작했을 때, 그가 오랜 꿈을 실현하고 있을 뿐 아니라 천부적 자질을 가진 일에 뛰어들었다는 점에는 의심의 여지가 없었다. 처음에는 소설들을 펴냈고, 뒤이어 추리소설들(그의 1907년작 『노란 방의 수수께

*
가스통 르루가 당시 대한제국이었던 우리나라에 왔었다는 것은 와전된 사실이다. 가스통 르루 공식 사이트에 의하면, 1904년 4월 그는 포트사이드에서 한 배에 탔다가 제물포 해전에서 살아남은 러시아 해병들과 만나, 마르세유에 도착하기까지 닷새 동안 그들을 취재했다고 한다. 르루가 실제로 제물포 해전을 목도한 것은 아니다.

끼 *Le Mystère de la chambre jaune*』는 고전에 속한다)을 내다가, 마침내 1896년 오페라 가르니에의 대형 사고를 둘러싼 이야기에 착안했으니, 그는 그것이 마치 실제 사건을 다룬 특종 보도 기사이기나 한 듯이 써내는 재능을 발휘했다.

이 작품은 엄청난 성공을 거두었고, 르루에게 명성과 재산을 안겨주었다. 그도 그 누구 못지않게 자신의 창작에 매료된 듯했다. 1927년 세상을 떠나기까지, 르루는 그것이 놀랍지만 진짜로 있었던 이야기를 보도한 것이며 오페라의 유령은 실제로 존재했다고 주장하기를 그만두지 않았다.

~

세기가 끝나갈 무렵에도 몽마르트르의 밤 생활은 여전히 파리 사람들을 자극했지만, 전설적인 카바레 샤 누아르는 ─ 이전한 곳에서도 그림자극으로 호평에 힘입어 번창하다가 ─ 1896년에 그 주인이자 창립자인 로돌프 살리의 죽음으로 문을 닫게 되었다. 하지만 이제 또 다른 몽마르트르 카바레가 바야흐로 전설이 되어 가고 있었다. 그 뿌리는 파리가 관세 장벽을 철폐하고 몽마르트르를 18구로 영입하던 시기인 1860년대로 거슬러 올라간다. 산업화가 이미 시작되어 19구와 20구를 잠식하고 있었으나 몽마르트르의 대부분은 목가적인 상태로 남아 있었고, 석고 채취장만이 그 얼마 전에 폐쇄된 터였다. 그 무렵 몽마르트르 언덕 뒤편, 생뱅상가와 솔가의 모퉁이에 작은 선술집이 나타나 이후 몇 년 동안 여러 개의 이름을 바꿔 달다가, 화가 앙드레 질이 인상적인 간판─웃는 토끼가 와인 병을 쥐고 냄비에서 튀어나오는 그림이었

나—을 그려 내건 뒤로 인근 주민들은 그 술집을 '라팽 아 질Lapin à Gill' 즉 '질의 토끼'라 부르게 되었고, 거기서 한 단계 더 발전하여 '라팽 아질lapin agile' 즉 '날쌘 토끼'가 되었다. 유명한 카바레 라팽 아질의 탄생이었다.

전설적인 아리스티드 브뤼앙이 1903년에 그 술집을 사서 프레데리크(프레데) 제라르에게 임대했는데, 제라르 또한 브뤼앙 못지않게 흥미로운 인물이었다. 제라르는 라팽 아질을 보헤미안적인 밤 생활의 중심지로, 말하자면 샤 누아르를 잇는 장소로 만들었다. 하지만 샤 누아르와는 달리 그 시절 라팽 아질의 단골은 주로 아직 유명해지기 전의 가난한 시인과 화가들이었다. 가령, 모딜리아니, 위트릴로, 브라크, 아폴리네르, 피카소 같은.

～

몽마르트르나 라팽 아질에서 얼마 떨어지지 않은 곳에 완전히 딴 세상인 또 하나의 유명한 장소가 생겨나려 하고 있었다. 마흔 여섯 살의 세자르 리츠는 전 유럽의 호화로운 호텔들에서 명성을 쌓았지만, 아직 자신의 호텔을 갖는다는 꿈을 이루지 못한 터였다. 그는 자신이 어떤 호텔을 원하는지, 어디에 원하는지 분명히 알고 있었으니, 그것은 물론 파리였다.

그러다 1896년 리츠는 방돔 광장의 법무부 옆 건물을 팔려고 내놓았다는 소식을 듣게 되었다. 그는 기뻐 날뛰었지만, 그의 재정적 후원자들은 그렇지 않았다. 건물이 너무 작은 데 비해 값은 너무 비싸다고 반대했다. 하지만 리츠는 파리의 그 지역을 잘 아는 터라(그 건물은 그가 한때 일했던 레스토랑 부아쟁에서 아주

가까운 곳에 있었다), 이 부유한 동네에는 자신만이 실현할 수 있는 우아한 호텔이 반드시 필요하다고 믿었다. 게다가 그 건물은 꼭 그가 원하던 규모였다. 후원자들의 희망 사항과는 달리, 그는 거대한 호텔을 만드는 데는 관심이 없었다. 대신에 그는 일종의 개인 저택과도 같은, (그의 아내의 말을 빌리자면) "작고 친밀한 최고급" 호텔을 원했다. 그 자신의 말로는 "신사라면 묵고 싶을 호텔"이 될 것이었다.[10]

몇몇 부유한 친구들의 도움으로 리츠는 매입을 성사시켰고, 건물을 소유하게 되었다. 이제 외딴 스위스 산골 마을에서 온 이 활동가는 자신의 꿈을 현실로 만들기에 나섰다. 전설적인 리츠 호텔이 생겨나려 하고 있었다.

~

리츠가 곧 자신의 유명한 호텔이 될 건물을 손에 넣은 것과 때를 같이하여, 파리는 센강에 또 하나의 다리를 건설하고 있었다. 그것이 알렉산드르 3세 다리로, 이 아름답고 장식적인 다리는 레쟁발리드 앞 광장과 좌안의 새로운 대형 전시장 두 군데, 즉 그랑 팔레와 프티 팔레를 연결하게 된다. 이 두 건물과 마찬가지로 알렉산드르 3세 다리도 다가오는 1900년의 만국박람회, 세기의 전환에 절묘하게 때맞춘 행사를 위한 대대적인 설계의 일부였다. 하지만 다리의 건설에는 중요한 외교적 목적도 있었다. 러시아 황제 알렉산드르 3세(1845-1894)의 이름이 붙은 이 다리의 모퉁잇돌을 놓는 행사는 프랑스인들이 2년 전 겨우 이루어낸 프랑스-러시아 동맹의 상징적인 확인이었다.

이행 ～ 1896

프랑스-프로이센 전쟁 이후, 프랑스는 유럽의 다른 어떤 주요 국가와도 동맹을 맺지 않은 채 지내왔다. 그러면서 내내 불안하게 어깨 너머 독일을 돌아보았으며, 독일과 러시아의 동맹은 비스마르크 정책의 중요한 일부였다. 하지만 1890년대에는 이런 외교적 정세가 바뀌기 시작했으니, 비스마르크가 사임한 후 독일은 동쪽 이웃 나라와의 정책을 계속하지 않기로 결정한 터였다. 이는 프랑스공화국에 새롭고 흥미로운 기회를 열어주었다. 차르의 정부로서는 프랑스공화국에 그리 흥미가 있었던 것은 아니지만, 로트실트 같은 프랑스 은행가들로부터 돈을 빌릴 수 있다는 점에 끌렸다. 게다가 독일, 오스트리아-헝가리, 이탈리아 간 3국 동맹의 갱신이나 영국, 이탈리아, 오스트리아-헝가리 간의 협정도 신중히 고려할 필요가 있었다. 그 결과물이 몇 년의 신중한 회유와 공작 끝에 이루어진 프랑스-러시아 동맹으로, 1896년 10월에는 러시아 황제 니콜라이 2세(1868-1918)의 프랑스 공식 방문이 있었다. 이는 프랑스가 더 이상 외톨이로 독일의 공격에 취약하지 않음을 드러내는 표지였다.

차르의 파리 도착 예식은 거의 100만 명의 구경꾼이 지켜보는 가운데 치러진 대대적인 행사였으며, 구경꾼 중 하나였던 쥘리 마네는 그 며칠 전부터 자신의 인상을 기록했다. 행사 사흘 전에 그녀는 샹젤리제가 차르의 방문을 위해 장식되어 하얀 공들이 대로변에 줄지어 있으며, 로터리의 나무들에는(1870-1871년의 농성 때 찍혀 나간 나무들 대신 심긴 것들) 하양, 분홍, 빨강의 조화들이 피어 있다고 기록했다. 차르가 도착하던 날 그녀는 친구의 집 발코니에서 내다보며, 처음에 눈에 들어온 것은 "콧수염을 꼬고

있는" 신사가 탄 보통 마차였고, 뒤이어 또 다른 콧수염 꼬는 이를 태운 두 번째 마차가 다가왔다고 재미난 듯 쓰고 있다. 그러다 마침내 대중이 웅성이기 시작한 것이, 황제의 행렬이 나타났다는 신호였다.

황제의 행렬은 과연 장관이었고, 그녀의 예술적인 안목으로 보아도 근사했다. "온통 푸른 제복 차림으로 멋진 백마에 탄" 근위병들과 터번을 쓴 알제리 기병들이 "연두, 빨강, 노랑 등 산뜻한 색조의 외투 자락을 바람에 휘날리며 기막히게 아름다운 아라비아산 말들을 타고" 나타났다. 하지만 정작 황제와 흰옷 차림의 황후를 태운 마차가 다가온 순간에 대해서는, 쥘리는 차르에 대해서는 별말 없이 — 나중에 가서는 금발에 "아주 젊어 보였다"라고 했지만 — 황후가 "다소 뻣뻣해 보였고 코가 컸다"라고만 기록했다. 한편 공화국 대통령 펠릭스 포르를 보고는 무척 우스웠던 모양이다. 그녀의 글에 따르면 그는 마차의 접이의자에 불편하게 앉아 있었던 듯, "보통은 아이들이나 앉는 자리에 앉아" 턱이 무릎에 닿은 모양새가 "아주 거북해 보였다"니 말이다.[11]

이튿날은 현 황제의 아버지인 알렉산드르 3세 — 프랑스-러시아 동맹 협상을 그토록 오래 끌어온 반동적인 군주 — 에게 헌정된 다리의 모퉁잇돌을 놓는 행사가 있었다. 유명한 배우가 센강과 네바강의 이미지를 사용하여 프랑스 공화국의 대통령과 러시아의 황제를 가능한 한 우아하게 연결시킨 시를 읊었고, 유력자들이 서명한 양피지 문서가 담긴 모퉁잇돌을 놓는 순서가 이어졌다.

그런 다음 즉시 바지선 한 척이 나타났고, 거기서 흰옷 차림의 소녀 열여섯 명이 내려 황후에게 난초가 가득 담긴 은제 화병을

선물했다. 프랑스는 성의를 다해 이 행사를 치렀으니, 그도 그럴 것이 프랑스-러시아 동맹 덕분에 프랑스는 (시인 프랑수아 코페의 말을 빌리자면) "악惡의 두 앞턱 사이에서 유럽 중심부를 지키고 거부할 수 있게 되었다. 여차하면 그 악에 압박을 가할 것"이었기 때문이다.[12]

알렉산드르 3세 다리는 실로 그 깊은 내셔널리즘의 가시적인 상징이었다.

~

프랑스-러시아 동맹이라는 주제로 그토록 호전적인 기세를 표현했던 시인 프랑수아 코페는 알프레드 드레퓌스의 가장 완강한 적수 중 하나가 될 극단적인 내셔널리스트였다. 하지만 1896년 내내, 드레퓌스에 대한 대중의 함성은 사실상 사라지고 없었다. 사실 드레퓌스는 머나먼 악마도의 지옥 구멍 속으로 사라진 후 거의 잊힌 상태였다. 그의 가족과 몇몇 충실한 지지자들만이 그의 무죄를 입증하려고 계속 노력 중이었지만 별다른 성과를 거두지 못했다. 그러는 사이 군부는 그의 유죄판결을 얻어내기 위해 취했던 행보들을 지워버리느라 최대한 손을 쓰고 있었다. 가을이 되면서 한층 더 은폐 공작이 필요해진 것은 진범을 가리키는 강력한 증거가 나타난 때문이었다.

사태의 새로운 국면은 그해 초반에 이미 시작되었다. 당시 프랑스 정보국에 새로 부임한 조르주 피카르 중령은 불편한 사실을 발견했다. 최근 독일 대사관으로부터 수집한 자료들을 검토하다가, 자기들 가운데 있는 첩자가 드레퓌스가 아니라 에스테라지

소령이라는 사실을 가리키는 증거를 발견했던 것이다. 이 에스테라지라는 자는 바람직하지 않은 특성들의 집약체 같은 인물로, 사치를 즐기는 데다 도박하는 버릇이 있어 다년간 방탕한 생활을 하며 만성적인 빚을 지고 있었다. 이 모든 부정적인 요소들이 그로 하여금 돈에 쪼들려 조국을 배신하기 쉽게 만들었다. 게다가 그는 애국심이라고는 없는 인물이었다. 오히려 그는 프랑스가 지금까지 ─ 그토록 자주 강력한 연줄을 동원했건만 ─ 자신의 공적을 충분히 인정해주지 않는다며 깊은 앙심마저 품고 있었다.

8월 말, 드레퓌스의 유죄에 대한 피카르의 의심은 에스테라지로부터 온 문건의 필적이 드레퓌스의 유죄판결에 그토록 크게 작용했던 명세서의 필적과 같다는 사실을 발견하면서 확신으로 바뀌었다. 뿐만 아니라 피카르는 비밀 파일을 검토한 결과 그 안에 전혀 중요한 내용이 담겨 있지 않으며 드레퓌스를 유죄로 볼 만한 내용이라고는 없다는 결론에 이르렀다. 진범이 에스테라지라는 사실을 그는 이제 분명히 알았지만 그의 상관들은 이 발견에 대해 마뜩잖은 반응을 보였다. 그로 인해 드레퓌스의 유죄판결에 관여한 모든 사람이 위험에 빠질 심각한 우려가 있었기 때문이다. 강한 자기 보존 본능이 애초의 실수를 복잡하게 만들어, 피카르의 상관들은 드레퓌스의 무죄를 인정하려 하지 않았다. 그를 악마도에 영구히 묶어두기로 한 결정을 번복하기를 거부하고 스캔들 전체를 은폐하기 위해, 그들은 피카르를 조용히 튀니지로 전근시켰다.

하지만 상황은 점차 '사태'가 되어가고 있었다. 5월에 졸라는 「유대인들을 위하여」라는 기사를 발표하고, 드레퓌스의 유죄판

결을 둘러싼 반유대주의를 격렬히 고발했다. 그 기사는 반유대주의자 에두아르 드뤼몽의 독설에 찬 강력한 반박으로 이어졌고, 유대인 작가 베르나르 라자르는 드뤼몽을 공격했다. 이는 드뤼몽과 라자르의 결투로 발전, 라자르는 유대인들의 대표자 격으로 싸우게 되었다. 9월에는 상당한 발행 부수를 자랑하는 파리의 반유대주의 신문《레클레르L'Eclair》가 드레퓌스의 유죄판결이라는 결과를 가져왔던 '증거'에 이목을 집중시켰다. 이 기사들은 반反드레퓌스에 열을 올려, 드레퓌스를 연루시키는 데 이용된 문서 중 하나를 짐짓 틀리게 인용하여 — "저 망할 놈의 D ce canaille D"라는 말을 "저 짐승 같은 드레퓌스cet animal de Dreyfust"로 바꾸어서 — 실었지만, 그러느라 비밀 파일의 존재와 드레퓌스 재판의 핵심에 있는 사법권 남용을 시사함으로써 물의를 일으켰다.

열기가 달아오르자 앙리 소령은 새로운 위조문서, 즉 비밀 파일의 애매함을 종식시키고 드레퓌스와 그 지지자들의 입을 영영 다물게 할, 이른바 '발견'을 만들어내는 데 착수했다. 하지만 참모본부가 그 입지를 굳히는 동안, 드레퓌스의 가족은 이제 공개적으로 저항하기 시작했다. 비밀 파일의 존재가 드러나자 드레퓌스의 아내는 하원 의장에게 남편의 정당한 재판을 요구하는 청원을 제출했다. 이 청원서는 언론에 널리 보도되었다. 11월 초에 드레퓌스의 형 마티외는 (라자르가 쓴) 팸플릿을 모든 의회 의원과 주요 신문의 기자 및 시내 유력 인사들에게 보냈으며, 문제의 명세서 내용 전체를 싣고 그 문서에는 D라는 이니셜뿐 어디에도 '드레퓌스'라는 이름이 없음을 지적했다. 사흘 후《르 마탱 Le Matin》지가 명세서의 복사본을 실어 물의를 일으켰으니(본래의

필적 전문가 중 한 사람이 매매 목적으로 복사본을 간직하고 있었다), 이제 고리를 채우기 위해 남은 것은 명세서를 쓴 자를 확인하는 것뿐이었다. 마티외 드레퓌스는 즉시 방어에 나서서, 명세서의 복사본과 동생이 쓴 편지를 나란히 비교하여 필적의 차이를 보여주는 포스터를 제작했다.

사건의 이런 전개, 특히 명세서의 공개는 참모본부에 패닉을 일으키는 한편, 지금껏 드레퓌스의 유죄를 확신했던 사람들까지도 불편하게 만들기 시작했다. 하지만 이런 희망의 조짐들에도 불구하고, 악마도에 유배된 이에게는 아직 희망이 보이지 않았다. 앙리 소령이 애초의 범법 행위를 강화하기 위해 새로운 위조 문서를 만드느라 분주한 동안, 알프레드 드레퓌스는 말라리아가 창궐하는 오두막에서 이중 차꼬에 묶인 채 더위와 벌레들에 시달리며 잠을 이루지 못했다. 처음 1년 반 동안 그 지옥 같은 생활에 대해 일기를 써나가던 그도 1896년 9월 10일부터는 더 이상 그런 노력을 계속할 수 없었다.

지치고 절망한 그는 일기장을 아예 치워버렸다.

어둠 속의 총성

1897

2월 초, 귀스타브-도레가에 있던 클로드 드뷔시의 아파트에서는 한두 방의 총성이 울렸다. 정부 가비 뒤퐁이 그의 호주머니에서 편지를 한 통 발견했던 것이다. (드뷔시 자신의 말에 따르면) 그것은 "상당히 진척된 연애에 대해 의심할 여지를 남기지 않는, 그리고 더없이 둔감한 사람이라도 열 받게 할 만한 생생한 자료를 담고 있는" 것이었다. 그 결과는 "다툼과 (……) 눈물과 (……) 진짜 권총"이었다. 가비에게 총을 들게 한 상대 여성이 누구였는지, 가비가 자신과 드뷔시 중에 누구를 겨누었는지는 확실치 않다. 하지만 다행히 아무도 다치지는 않은 듯하다. (또다시 드뷔시의 말을 빌리자면) 그 모든 것은 "몰지각하고 공연한" 소동으로 "달라진 것은 전혀 없었다". 그가 친구 피에르 루이스에게 말했듯이, "고무지우개를 문질러댄다고 입술의 키스나 몸의 애무를 지워버릴 수는 없는 노릇"이니 말이다.[1]

드뷔시는 간통을 지워버리는 지우개가 있다면 "편리한 발명

품"이 되리라며 냉소했는데, 아마도 진심이었을 것이다.² 그는 자기 생활 방식을 바꿀 마음이 추호도 없었다. 그 모든 것에도 불구하고, 가비는 그의 곁에 남았다. 하지만 불행히도 드뷔시의 눈은 또다시 다른 여자를 향해 돌아갔으니, 이번에는 성공한 벨기에 화가의 딸이었다. 그는 그녀에게 청혼했다. 당사자 모두에게 다행스럽게도 그녀는 그의 생활 방식이나 재정 상황을 용인하지 않았고, 단호하게 그를 거절했다.

사라 베르나르 같은 여자라면 젊은 클로드 드뷔시를 얼마나 찍소리 못 하게 만들어주었을지 궁금하지만, 아쉽게도 그들이 가는 길은 서로 엇갈렸던 모양이다. 어쨌든, 1897년 늦은 봄 베르나르는 위대한 이탈리아 여배우 엘레오노라 두세와의 서사시적인 대결을 앞둔 것만으로도 충분히 긴장해 있었다. '라 두세'는 봄 시즌 끝에 파리에서 첫 공연을 하기로 되어 있었는데 — 이는 정면 도전으로밖에 볼 수 없었다 — 베르나르는 이 젊은 경쟁자를 따뜻이 맞이하는 것이 최선책이라는 결론을 내리고 자신의 극장을 무료로 빌려주겠다는 제안까지 했다(그럴 경우 입장료 수입을 극장과 나누는 대신 전부 두세가 가질 수 있게 되므로, 아주 실속 있는 선물인 셈이었다). 두세는 이를 받아들였으나, 자신을 유명하게 했던 입센의 작품이 아니라 베르나르 자신의 대표작 가운데 세 편을 고름으로써 베르나르를 경악게 했다. 그중에는 베르나르의 트레이드마크나 다름없던 「춘희」도 들어 있었다. 그것도 다름 아닌 베르나르 자신의 극장에서!

베르나르는 격분했지만, 비록 발톱을 전부 숨기지는 못했을망정 두 팔 벌려 라 두세를 맞이해주었다. 두 사람은 일련의 만남을

통해 서로를 탐색하며, 상대방에 대한 감탄에 압도된 척 서로 먼저 할퀴려 기회만 엿보고 있었다. 라 두세의 「춘희」는 실패였지만 다른 작품들에서 그녀는 인상적인 모습을 보였고, 그러자 베르나르는 일종의 단판 승부를 제안했다. 뒤마 피스의 기념비 제작을 위한 모금 행사로 열리는 갈라에 둘이 함께 출연하자는 것이었다. 둘이서 각기 뒤마의 「춘희」 가운데 서로 다른 막들을 연기하면 되리라고 그녀는 제안했다. 하지만 두세도 바보가 아니었으므로, 자신의 재능에 좀 더 어울리는 뒤마의 다른 작품을 골라 이번에는 베르나르에게 지지 않았고, 대결은 무난히 무승부로 끝났다.

베르나르는 유쾌하지 않았지만, 종종 그래왔듯이 이번에도 두세의 연인*을 유혹함으로써 사실상 승리를 거두었다. 결국 라 두세는 사라 베르나르의 본고장에서 베르나르에게 도전한다는 무모함의 대가로, 연기에 대한 호평과 연인을 잃은 채 상심을 안고 파리에서 철수했다.

베르나르 대 두세의 대결이 달아오를 바로 그 무렵, 파리 한복판에서 비극적인 사건이 터졌다. 장-구종가(8구)에서, 70명의 사교계 여성들이 바자회를 열기로 하고, 기다란 목조건물에 스물두 개의 중세풍 가게를 차렸다. 색색의 화려한 피륙으로 장식하고 캐노피를 늘어뜨린 그 행사는 인기가 있어 많은 인파를 모았다.

<hr>

*
극작가 가브리엘레 단눈치오.

행사의 특별한 볼거리로는 영화의 초기 버전인 시네마토그래프 상영회도 있었다.

하지만 바자회 둘째 날, 영사기에 불이 붙었다. 불길은 줄줄이 피륙을 드리운 행사장 안으로 삽시간에 번지며 당황한 군중을 휩쌌다. 간신히 진화되기는 했으나 125명 이상의 희생자가 나왔고, 그 대부분이 여성들이었다. 그곳에는 남성들도 많이 있었는데, 그들은 대부분 무사히 피신했다. 남자들이 지팡이를 휘저어 무력한 여성들을 마구 후려치며 빠져나갔다는 소문도 퍼졌다. 그 무정한 피신자 중에 로베르 드 몽테스큐 백작도 거명되었으니, 체면을 구긴 몽테스큐는 명예훼손에 대해 결투를 신청했다.

～

그 화재로 많은 명문가들이 피해를 입었고, 그리하여 사건이 일어난 자리에는 사랑하는 희생자들을 기리기 위한 아름다운 노트르담-드-라-콩솔라시옹, 즉 '위로의 성모' 예배당이 지어졌다. 하지만 당사자가 아닌 사람들에게는 언제 그런 비극이 있었느냐는 듯 삶이 계속되었다.

좌안에서는 로댕이 마침내 뤽상부르 공원에 둘 빅토르 위고의 조각상을 완성하여 석고 모형을 확대하도록 장인匠人에게 보냈다. 1897년 살롱전에 출품할 계획이었다. 얄궂게도 장인은 류머티즘 발작이 일어나 작품을 완성하지 못했지만, 로댕은 그래도 이를 "습작"이라는 제목으로 살롱전에 내기로 했다. 각 부분을 철사로 동이고 팔은 줄로 연결한 채였다. 하지만 그보다 더 신경이 쓰이는 것은 조각상 자체의 성격이었으니, 그 조각상은 나체의

위고가 무릎에 물결치는 천 한 장만을 덮은 모습으로 뮤즈들에게 둘러싸여 앉아 있는 장면을 묘사한 것이었다.

그러나 로댕의 걱정은 기우였다. 팡테옹을 위한 위고 때와는 달리, 이 위고는 비록 놀랄 만큼 벗은 몸이긴 해도 참하게 보이는 뮤즈들에게 둘러싸여 있었기 때문이다.[3] 비평가들은 열변을 토했고, 전시가 열린 석 달 내내 찬사가 쏟아졌다. 그렇게 〈빅토르 위고〉도 거의 완성되고 발자크의 조각상도 완성 단계에 들어섰으므로(이 일에도 같은 장인이 관여했다), 로댕은 마침내 잠시 쉴 수 있게 되었다. 그해 여름, 그는 바이로이트의 바그너 축제에 다녀왔고, 초가을까지 계속 휴가를 즐겼다.

~

그해 9월 마리 퀴리는 첫아이를 낳았다. 딸이었고, 행복하게 방글방글 웃는 아기에게 그녀와 피에르는 이렌이라는 이름을 지어주었다. 마리는 딸을 극진히 사랑했지만, 일을 그만두고 집에서 엄마 노릇을 한다는 것은 그녀도 피에르도 생각할 수 없는 일이었다. 이렌을 낳은 지 얼마 안 되어 마리 퀴리는 실험실로 돌아갔다. 그녀도 피에르도 앙리 베크렐이 최근에 발견한 기묘한 자발 방출에 호기심을 느꼈고, 그녀는 박사 논문을 위해 그 현상을 연구 중이었다. 마리는 딸의 성장에 관해 세심한 기록을 해나가는 한편 실험실 일에 뛰어들어 오랜 시간을 힘겨운 연구로 보냈다. 피에르가 자신이 일하는 기술학교인 산업 물리 및 화학 학교 내에 얻어준, 난방도 되지 않는 창고 실험실에서 체계적인 추출과 측량과 분석을 계속해나갔다.

그 무렵 베르트 모리조의 딸, 이제 열여덟 살이 된 쥘리는 성과 결혼이라는 신비로운 영역에 대해 생각하기 시작하고 있었다. 그녀의 호기심에는 역겨움도 섞여 있었으니, 르누아르가 팔에 맨 붕대를 푸는 것을 지켜볼 때도 그랬다. "나는 그 털들에 경악했다. 남자들이란 얼마나 추한지!" 그러면서 그녀는 이렇게 덧붙였다. "그들과 결혼하려면 분명 많은 용기가 필요할 것이다." 그로부터 얼마 지나지 않아 그녀는 사촌인 자니가 결혼해서 자식을 낳는 것이 여성의 의무라고 생각한다는 것을 알게 되었지만, 도저히 그 생각에 동의할 수가 없었다. "이 의무라는 것에 따르면, 그저 프랑스 인구를 늘리기 위해 좋아하지도 않는 누군가와 결혼해야 한다는 건가? 만일 그렇다면, 실로 가혹한 요구이다."[4]

어쩌다 성적인 이미지들에 접하게 될 때도 마찬가지로 역겨움이 일어났다. 폴리 베르제르*에 가보았을 때는 완전히 질려버렸다. "부모가 아이들을 그런 쇼에 데려가다니, 누드화조차 못 보게 하던 아이들을!"이라고 그녀는 분을 뿜었다. 그녀가 생각하기에는 아이들에게 "네크라인이 잔뜩 파인 옷에 허리를 꼭 조이고 노출이 심한 바지를 입은 끔찍한 여자들"을 보여주는 것이 누드화를 보여주는 것보다 훨씬 더 나빴다. 폴리 베르제르는 "말의 모든 의미에서 불건전하다"고 생각되었고, 다시는 그곳에 가지 않기로 결심했다.[5]

물론 누드화와 조각상들로 말하자면 어린 시절부터 접하며 담

*

Folies Bergère. 1869년에 생긴 뮤직홀 카바레. 마네의 1882년작 〈폴리 베르제르의 바〉가 유명하다.

담히 바라봐온 터였다. 누드란 화가가 필수적으로 다루는 주제였으니까. 그녀에게 혐오감을 불러일으키는 것이 인간의 몸 자체, 적어도 예술에 표현된 몸은 아니었다. 그녀에게 역겨웠던 것은 인간의 몸, 특히 여성의 몸이 남성의 소비를 위해 지저분하게 꾸며진 것이었다. 그 점에서는 그녀의 어머니도 강력히 동의했을 것이다.

요컨대 베르트 모리조도 쥘리 마네도 상류 부르주아 계층의 일원으로, 크게 내세우지는 않더라도 그들 나름의 예의범절을 상정하고 또 요구했던 것이다. 모리조는 예술을 하면서 사회적 교제의 범위를 넓혔고 어머니를 존경하는 쥘리도 기꺼이 그렇게 할 마음이 있었지만, 어머니와 마찬가지로 그녀도 위태로운 전위적 삶에는 끌리지 않았다. 다만 호기심이 많고 새로운 사상에 개방적일 뿐이었다. 그래서 1897년 여름휴가 때는 조리스-카를 위스망스의 소설 『거꾸로*A Rebours*』를 가지고 가 이모를 놀라게 하기도 했다. 제목이 흥미롭게 보여서, 라고 그녀는 말했고, 사실 그 이상은 알지도 못했다. 왜냐하면 그 책은 그녀가 여섯 살 때인 1884년 출간되었고, 따라서 그녀로서는 그 책이 일으킨 물의, 특히 동성애에 대한 묘사로 일으킨 파란에 대해 전혀 알지 못했기 때문이다. 공쿠르는 (다분히 로베르 드 몽테스큐 백작을 모델로 한) 이 주인공에 대해 "경이로운 신경증 환자"[6]라고 말했고, 상징주의자들은 그 작품의 심미주의와 신비주의, 그리고 과감한 퇴폐적 묘사에 환호했었다. 하지만 쥘리의 이모는 질겁하며 책을 즉시 치워버렸다.

한편 쥘리 마네가 『거꾸로』를 잠시 손에 들었던 그 무렵, 정작

위스망스 자신은 전에 다루던 주제에 환멸을 느끼고 완전히 가톨릭에 심취해 있었다. 1892년 에드몽 드 공쿠르는 위스망스가 일요일마다 성당에 가며, 심지어 트라피스트 수도원에서 여름을 보내려 한다고 적은 바 있었다. 그 후 위스망스는 영적인 모색을 계속하여 1890년대 말에는 이른바 신新가톨릭 운동을 대표하는 문인이 되어 있었다.

쥘리 마네도 가톨릭이기는 하지만 신앙생활은 하지 않는 집안에서 태어났는데 성장하면서 점차 신앙을 갖게 되었다. 마리 바시키르체프의 일기를 읽으며, 그녀는 그 요절한 화가의 그림은 별로지만 글은 흥미롭다고 생각했다. 그 일기는 쥘리로 하여금 자신의 재능을 새삼 돌아보며 회의하게 만들었다. 1897년 9월의 일기에 그녀는 이렇게 썼다. "지금까지 나는 무척 야심만만했고, 진짜 재능을 갖기를 원했다. 이제 나는 부채나 블라인드에 그림을 그리는 재주 이상을 원할 뿐이고, 어쩌면 그 정도의 야심마저 갖지 않게 될지도 모르겠다." 그러면서 그녀는 "하느님을 기쁘시게 하는 것이야말로 유일하게 참된 행복"이라고 깊은 신심을 고백한다.[7]

～

물론 파리에는 쥘리에게 동의하지 않을 사람이 많았으니, 그해 초에는 반교권주의 공화파가 사크레쾨르 공사를 중단시키기 위해 또 한 차례 힘을 모았다. 하지만 보수 가톨릭과 우익 정치의 봉화가 될 이 건물은 어느새 완공을 앞두고 있었다. 내부는 이미 완성되어 예배가 드려지고 있었고, 돔 지붕도 거의 완성 단계였다. 반

교권주의 세력은 그 혐오해 마지않는 상징을 없애기 위해 다시금 법으로 밀어붙였지만 이 시점에 공사를 취소하려면 800만이 넘는 기부자들에게 3천만 프랑가량을 배상해야 했고, 이는 하원으로서는 너무 엄청난 일이라 투표는 부결되었다. 그럼에도 어떤 대가를 치르더라도 사크레쾨르를 철거하자는 데 표를 던진 196명의 의원은 전체 표의 40퍼센트에 달했다. 사크레쾨르는 계속해서 올라갈 터였지만, 파리의 반교권주의 감정은 누그러지지 않았다.

~

그해 가을, 르누아르와 로댕은 자전거 타기를 배우기 시작하면서 속도라는 것을 처음으로 경험하게 되었다. 로댕은 값비싼 자전거 두 대를 마련했지만(청동상 하나와 맞바꾸었다), 좀처럼 타는 법을 익히지 못하겠다며 투덜거렸다. 실제로 그는 대번에 넘어져서 팔을 부러뜨리는 바람에 애꿎게 그 비싼 물건만 욕을 먹어야 했다. 르누아르 역시 자전거를 타려다 팔을 부러뜨리고는 "모든 최신 기계 나부랭이"를 맹렬히 비난했고, 특히 자동차에 대해서는 "멍청하다"라고 일갈했다.[8] 도대체 아무짝에도 쓸모없는 물건이니, 그렇게 빨리 갈 필요가 어디 있느냐는 것이었다.

르누아르는 나이 들면서 점점 더 보수적이 되어갔고, 주위 모든 것을 뒤엎는 변화에 역정을 냈다. 특히 두려워한 것은 기계화로, 그는 프랑스의 확대되어가는 제국으로부터 오는 병폐들을 포함하여 온갖 해악의 원인이 기계화에 있다고 보았다. "하루에 10만 켤레의 양말을 만드는 공장을 가진 신사에게 항상 판로가 열려 있는 것은 아니다." 따라서 "우리는 야만인들에게도 양말을 팔며

저기 어느 신사의 공장이 돌아가게 하려면 그들도 양말을 신어야 한다고 설득해야만 할 판이다". 그러니까 "우리는 생산품을 팔기 위해 정복하려는 것"이라고 르누아르는 웅변적인 결론을 내렸고, 이런 고찰에는 피사로도 십분 동의했을 터이다.[9]

물론 피사로는 오랜전부터 르누아르나 다른 인상파 화가들(드가를 제외하고는 리버럴한 성향이었다)보다 훨씬 좌측이었지만, 그조차도 변화의 바람이 자신을 스쳐 지나가는 것을 느끼고 있었다. 상징주의 화가들, 특히 보나르는 그를 경악게 했고,《르뷔 블랑슈》도 적대적으로 보였다. 모네에게는 그토록 성공적이었던 미국 시장이 그때까지도 그에게는 닫혀 있었다. "미국인들은 내 그림에 영 익숙해지지 않나 봐. 내 그림이 그들에게는 너무 우울한 모양이지"라고 그는 결론지었다.[10] 그래도 1896년 뒤랑-뤼엘 화랑에서 연 개인전은 성공이었고, 건강 문제와 대가족의 필요가 아니었다면 그도 만족했을 것이다. "내가 너무 늙어가는 것일까?"[11] 그는 자문했고, 이런 탄식은 1897년 말 그의 사랑하던 아들 펠릭스, '티티'라 불리던 아들의 죽음으로 한층 깊어졌다.

옥타브 미르보는《르 주르날》에 실은 감동적인 추모의 글을 통해 펠릭스의 훌륭한 자질과 예술적 재능을 기린 다음 피사로에 대해 언급했다. "그는 자그마치 다섯 아들을 두었는데, 모두 제각기 다른 예술가이다! (……) 경이로운 것은 그가 어느 아들에게도 자신의 이론과 주의를, 자신이 보고 느끼는 방식을 강요하지 않는다는 점이다. 대신에 그는 그들의 개성이 피어나게 해주었다."[12] 미르보가 보기에 피사로는 예술가로서뿐 아니라 아버지로서도 훌륭한 성적을 거두었다.

피사로는 그 글에 감동했지만, 그답게도 자신에 대해서는 아무 말도 하지 않았다. 여전히 영국에 있는 아들 뤼시앵에게 그저 이렇게 썼을 뿐이다. "미르보가 우리 불쌍한 자식에 대해 훌륭한 글을 써주었더구나."[13]

~

대가족을 거느리고 있던 모네 역시 그해 여름 난처한 상황에 처했다. 그의 맏아들 장이 알리스의 딸 블랑슈 오셰데와 사랑에 빠져 결혼하기를 원했던 것이다. 비록 친남매 사이는 아니었지만 같은 가정에서 자란 터라, 모네로서는 무척 곤혹스러운 일이었다. 하지만 알리스는 그 결혼을 전폭적으로 지지하며 결혼 준비를 강행했다. 그 준비 중에는 피사로를 하객 명단에서 제외시킨다는 결정도 포함되었으니, 그의 사회적 지위가 보잘것없다는 것이 이유였다. (이 결정에는 물론 피사로의 급진적 정치관과 꾀죄죄한 행색도 한몫을 했겠지만, 그보다 더 중요한 것은 피사로의 아내가 농부 출신으로 결혼 전에는 피사로 어머니의 하녀였다는 사실이었을 것이다.) 그것은 불유쾌한 결정이었고, 모네는 오랜 친구에게 변명을 해야 하는 구차한 입장에 놓이게 되었다.

모네와 피사로의 우정은 두 사람과 시슬레, 르누아르와의 우정만큼이나 오래된 터였다. 어느 날 저녁 르누아르는 쥘리 마네에게, 자신이 젊었을 때는 화구와 갈아입을 셔츠만 가지고 시슬레와 함께 퐁텐블로에 가곤 했다는 이야기를 들려주었다. "마을이 나올 때까지 걸었고, 어떤 때는 일주일 후쯤 돈이 떨어져서야 돌아오곤 했단다." 그 시절에도 피사로는 친구들 중 가장 꾀죄죄해

서, 르누아르는 처음 그를 만났을 때 "손풍금쟁이인 줄로만 알았다"라고 할 정도였다.[14]

르누아르는 쥘리에게 옛 시절 이야기를 해주며 세상 돌아가는 일에서부터 문학적 취향에 이르기까지 온갖 것에 대한 자신의 의견을 들려주곤 했다. 한창 뜨는 작가들에 대해서는 유보적인 태도를 취했으니, 그는 뒤마 페르의 소설들을 졸라의 소설들보다 훨씬 더 좋아했다. 예술은 재미있고 이해할 수 있는 것이라야 한다면서, 자신의 좋은 친구 말라르메의 작품을 어떻게 생각하는지에 대해서는 아무 말도 하지 않았다. 말라르메는 시를 "존재의 여러 측면에서의 신비감의 표현"이라고 정의한 바 있었다. 말라르메의 시는 난해하고 어렵기로 정평이 나 있었지만, 쥘리는 동의하지 않았다. 그녀는 말라르메의 시를 들을 때마다 일기에 이렇게 적었다. "내 생각에는 아주 아름답다. 왜 그것을 '이해할 수 없다'고 하는지 모르겠다. 나는 정말로 그것을 이해하고 있다고 생각하는데."[15]

~

1897년 11월, 드레퓌스 사건은 드레퓌스의 형 마티외가 에스테라지를 진짜 첩자, 즉 알프레드 드레퓌스에게 유죄판결을 내리는 증거로 오용된 명세서를 쓴 사람으로 공개 고발하면서 급물살을 타기 시작했다. 그 계기는 마티외가 널리 뿌린 포스터, 즉 명세서 사본과 알프레드 드레퓌스의 필적을 나란히 실은 포스터 한 장이 우연히 카스트로라는 주식 중개인의 손에 들어간 데 있었다. 카스트로는 명세서의 필적이 자기 고객 중 하나인 에스테라

지 소령의 필적임을 알아보았고, 놀란 그는 급히 마티외에게 연락을 취해 에스테라지의 편지들을 가지고 만나러 갔다. 의심할 여지가 없었다. 필적은 일치했다. 마티외는 이제 1년 이상 전부터 국방 장관과 작전참모가 무엇을 알고 은폐하려 해왔는지 분명히 알게 되었다.

경악한 마티외는 알자스 출신의 존경받는 전 하원 의원이자 상원 부의장인 오귀스트 쇼이레르-케스트네르와의 비상 회동을 마련했다. 쇼이레르-케스트네르는 여러 달 전부터 드레퓌스의 무죄에 대한 강한 믿음을 피력하면서도 그 믿음의 증거를 제시하는 것은 완강히 거부해온 터였다. 그는 좌천된(사실상 추방당한) 조르주 피카르로부터 간접적인 정보를 입수했으니, 피카르는 신뢰하는 친구에게 자신만이 아는 내용을 털어놓았고, 이 친구는 또 쇼이레르-케스트네르에게 비밀을 맹세시킨 다음 그것을 털어놓았던 것이다. 회동에 나타난 마티외 드레퓌스가 대뜸 "나는 반역자의 이름을 압니다. 에스테라지라는 자입니다"라고 외치자, 쇼이레르-케스트네르는 마티외가 다른 경로를 통해 들은 바를 기꺼이 확인해주었다.

《르 피가로》가 최초로 뉴스를 발설하기 시작, 에스테라지의 이름은 숨긴 채 주요 사실들을 적시했다. 위기를 느낀 앙리 중령과 뒤 파티 드 클람 중령은(이들은 최근 진급한 터였다) 10월부터 공모해온 에스테라지를 만나《라 리브르 파롤》에 낼 비슷한 익명 기사를 써서, 문제의 장교는 무죄이며 피카르와 이른바 유대인 연합에 의해 모함당했다고 주장했다. 이에 자극받은 마티외 드레퓌스는 반박하는 편지를 내어 에스테라지가 문제의 명세서를 쓴

진범이라고 공개했다.

뒤따른 소란 속에 마침내 군부는 조사를 재개했다. 마티외 드레퓌스가 명세서 복사본과 카스트로에게서 넘겨받은 에스테라지의 편지들을 제출하자, 에스테라지는 알프레드 드레퓌스가 자신의 필적을 손에 넣어 모방한 것이라는 주장을 폈다. 1차 조사는 에스테라지에게서 일체의 의심을 거두고 (앙리, 뒤 파티 드 클람, 에스테라지 등이 모함하여) 피카르에게 오히려 덤터기를 씌우며 끝났다. 하지만 각료 회의는 만족하지 않고 새로운 조사를 명령했다.

2차 조사 역시 1차 조사와 같은 방향으로 흘러가는 듯이 보였다. 언론은 에스테라지를 모범적인 프랑스 군인으로 추켜세우면서 유대인들이 그를 드레퓌스가 저지른 범죄에 연루시키려 하고 있다고 주장했다. 그러던 중 에스테라지의 정부였던 여성이 프랑스와 군부에 대한 극단적인 욕설이 담긴 전 애인의 편지들을 들고 나섰다. 《르 피가로》는 그중에서도 자극적인 것을 게재했지만—"나는 강아지 한 마리도 다치게 하지 않겠지만, 프랑스인이라면 수십만 명이라도 기쁘게 죽일 것이다"—에스테라지는 그것이 위조라고 주장했고, 많은 언론이 그의 편을 들었다. 그의 옹호자 가운데 한 명은 이렇게 주장하기도 했다. "누군들 그렇게 화가 나보지 않은 자가 있겠는가?"[16]

하지만 점차 많은 지식인들이 드레퓌스의 유죄판결에 의문을 품게 되었다. 드레퓌스 재판 및 선고의 부당함은 이미 에밀 졸라와 레옹 블룸이라는 젊은 유대인 변호사이자 문학평론가를 행동에 나서게 한 바 있었다. 1897년 말에는 조르주 클레망소 역시 애초의 입장을 바꾸어 드레퓌스 지지에 동참했으니, 그는 얼마

전 《라 쥐스티스》를 떠나 새로 창간된 《로로르L'Aurore》에서 — 친구였던 쇼이레르-케스트네르로부터 드레퓌스 사건을 재조사해야 한다는 확신을 얻어 — 이 문제에 관해 강력한 논설을 쓰기 시작했다. 처음에는 재판 과정의 중대한 오류들을 지적하는 데 그쳤으나, 이내 드레퓌스의 무죄를 강력히 옹호하게 되었다. 11월 30일과 12월 2일에, 클레망소는 진지하게 그 논쟁에 가담하여 질문을 던지기 시작했다. "누가 에스테라지 소령을 보호하고 있는가? (……) 어떤 비밀스러운 권력이, 어떤 말할 수 없는 이유들이 정의의 실현을 방해하는가? 누가 그 길을 가로막고 있는가?"[17]

그사이 당황한 참모본부에서는 드레퓌스 판결의 핵심에 있는 위조문서들을 검토하려는 모든 노력을 물리침으로써 문제의 근원에 도달하려는 일체의 시도를 막아내느라 바빴다. 2차 조사는 혐의 기각을 목표로 했으나, 이제 참모본부는 그 불행한 사태 전체를 뒤로하기 위해서는 에스테라지를 군사재판에 출두시켜 증언하게 할 필요가 있다는 생각을 하게 되었다. 그들은 그것이 안전한 선택이라 여겼으니, 에스테라지는 분명 무죄방면 되고 드레퓌스의 유죄를 영구히 확정할 수 있으리라 기대했기 때문이다.

군대는 문제의 장교들(즉, 에스테라지, 앙리, 드 클람 등)이 "비판과 의혹의 대상이 되는 상황"에 분노를 표했고, 우익 의원이자 왕정파였던 알베르 드 묑 백작은 '유대 신디케이트'라는 주제로 하원에서 장광설을 폈다. "이 나라 안에, 우리 군대를 지휘하는 이들에게 제멋대로 의심을 던질 만큼 강력하고 은밀한 권력이 있다는 것이 사실인지 우리는 알아야 합니다. (……) 그 은밀한 권력이 나라 전체를 전복시킬 만큼 강한지 알아야 합니다."[18]

하원은 드 묑에게 세찬 박수를 보냈으나, 다른 곳에서는 의심
의 불꽃들이 여전히 나타나고 있었다. "만일 그에게 죄가 없다면,
그를 유죄로 몰았다는 것은 얼마나 무서운 일인가." 12월 23일
쥘리 마네는 일기에 썼다가, 그 두려운 생각을 밀쳐버리듯 얼른
덧붙였다. "하지만 결코 그럴 리가 없을 것이다."[19]

25

"나는 고발한다!"

1898

"드레퓌스 사건이란 없다."[1] 1897년 10월 총리 쥘 멜린의 엄숙한 선언이었다. 뒤이어 상원은 정부에서 드레퓌스의 유죄를 확정하기 위해 해온 모든 일을 승인하는 동의안을 만장일치로 통과시켰다.

드레퓌스에게 반대하는 이들은 그 소식에 환호했고, 자신들이 반역적인 '유대 신디케이트'라 부르는 것에 대해 한층 더 맹렬한 욕설을 퍼붓기 시작했다. 하지만 드레퓌스 사건은 완전히 끝나지 않았으니, 적어도 참모본부로서는 그러했다. 왜냐하면 군사재판에서 에스테라지를 무죄방면 할 필요가 남아 있었기 때문이다. 이 군사재판은 1898년 1월 초, 참모본부에서 한 달간 신중히 준비한 끝에 열렸다. 참모본부에서는 앙리와 뒤 파티 드 클람을 통해 에스테라지에게 자세한 지시를 전달해둔 터였다.

특히 이 일은 교묘한 필적감정을 통해 이루어졌는데, 문제의 명세서는 (에스테라지를 연루시키기 위해) 위조되었다는 결론이

460

내려졌으며, 드레퓌스의 필적과의 비교는 ("기존 평결을 오도할" 우려가 있다는 이유로) 허용되지 않았다. 그때부터 재판은 급물 살을 탔다. 에스테라지는 공개 증언을 하도록 허용되었으며, 그 는 부당하게 모욕당한 고귀한 전사의 역할을 훌륭히 해냈다. 반 면 피카르의 증언은 닫힌 문 뒤에서 비공개로 청취되었다. 채 3분 도 걸리지 않은 형식적인 심의를 거친 흉내뿐인 재판에서, 에스 테라지는 만장일치로 무죄방면 되었다. 곧바로 득의만면한 에스 테라지는 동료 장교들에게 떠받들려 열광하는 군중 사이를 통과 했다. 군중은 "에스테라지 만세!"와 "군대 만세!"를 외쳤고, "유 대인 죽어라!"라는 좀 더 불길한 함성도 섞여 있었다.[2]

에스테라지가 영웅으로 떠받들린 반면, 군 최고위층을 연루시 켰다는 이유로 가혹한 취급을 받던 피카르는 즉시 체포되었고, 날조된 갖가지 죄목들로 기소되어 인근 몽발레리앵 요새로 송치 되었다. 또한 상원은 쇼이레르-케스트네르를 상원 부의장이라는 오랜 직위에서 해임했다.

하지만 그 뉴스를 듣기도 전부터, 에밀 졸라는 몽마르트르 언 덕 아래 브뤼셀가에 있던 집의 서재에 틀어박혀 흥분한 채 글을 쓰기 시작했다. 클레망소와 마찬가지로 그도 쇼이레르-케스트네 르를 방문했었고, 드레퓌스의 무죄뿐 아니라 그에게 유죄판결을 내리는 데 사용된 비밀 파일이 가짜라는 것을 확신하고 있었다. 그리하여 1897년 말부터 그는 《르 피가로》에 일련의 기사를 싣 기 시작했으며, 그 첫 기사는 쇼이레르-케스트네르의 현명함을, 진리와 정의에 대한 열정적인 헌신을 옹호하는 내용이었다. 이어 그는 드레퓌스에 대해 언급하며 그 죄수의 무고함을 확신한다고

461

썼다. 《르 피가로》에 실은 졸라의 마지막 기사는 드레퓌스 사건이 프랑스에 초래한 도덕적 비극을 겨냥한 것이었다. 이 기사들에 대해 쏟아진 비난이 어찌나 심했던지, 《르 피가로》는 졸라의 기사를 더 이상 실을 수 없었고 담당 편집자를 해고해야만 했다.

주요 신문 어디서도 기사를 실어주려 하지 않자, 졸라는 자비로 팸플릿을 펴내 먼저는 라탱 지구의 학생들에게, 나아가 모든 프랑스인에게, 진리를 위해 싸우고 국가의 심장부를 좀먹는 무서운 악을 바로잡자고 호소하기 시작했다. 12월 중순 오랜 친구 알퐁스 도데의 죽음이 그로 하여금 한층 강수를 두게 했던 것으로 보인다. 플로베르, 공쿠르, 도데, 졸라라는 4인방 가운데 이제 졸라만이 남은 것이었다. 도데의 장례식에서 조사를 하는 졸라는 목이 메었다. "우리는 4형제였는데, 셋은 이미 가고, 저만 남았습니다."[3]

공쿠르가 그토록 생생히 기록했던 대로, 졸라는 자기도취와 자기 영달을 위해 세월을 보낸 터였다. 하지만 그 옛날의 불같은 졸라가 이제 되살아났다. "진리가 행진에 나섰으니, 그 무엇도 막을 수 없다"라고 그는 공언했고,[4] 이제 그것이 자신의 경력에, 특히 오랜 꿈이던 아카데미 프랑세즈 회원이 되는 길에 얼마나 손해가 될지 충분히 알면서도 진심으로 그 기치를 들었다. 에스테라지의 무죄방면에 그는 놀라지 않았고, 드레퓌스를 지지하는 많은 사람들도 마찬가지였다. 유일한 길은 여론의 재판이니, 누군가가 그 시동을 걸어야만 했다. 그리고 사실상 당시 그만큼 전국적이고 국제적인 호소력을 지닌 사람은 달리 아무도 없었다.

그래서 졸라는 사건 전체를 스무 페이지로 요약하는 맹렬한 작

업에 착수했다. 구구절절 복잡한 내용을 일반 대중이 이해할 수 있는 말로 풀어 썼다. 공화국 대통령에게 보내는 공개서한 형식으로 쓰인 이 글은 뒤 파티 드 클람 중령과 메르시에 장군을 비롯한 네 명의 다른 장군들, 그리고 국방성 전체를 표적으로 하여, 마치 라이플 총성처럼 울려 퍼지는 고발들로 끝맺었다. 본래 그는 그것을 소책자 형태로 낼 생각이었지만, 클레망소의 격려에 힘입어 그것을 《로로르》지에 신기로 결심했다. 그리하여 1898년 1월 12일 저녁, 졸라는 그 폭탄을 《로로르》 사무실에 전달했다.[5]

그리고 클레망소가 그 글에 역사에 길이 남을 제목을 붙였다. 「나는 고발한다J'accuse」.

~

「나는 고발한다」에 졸라는 이렇게 썼다. "진실은 땅속에 묻히면 점점 자라며 숨이 막혀서, 마침내 그것이 터지는 날에는 모든 것을 날려버릴 만한 폭발력을 얻게 됩니다."[6]

그는 자신의 공개서한이 갖는 폭발력을 얕보지 않았으니, 1월 13일 아침 《로로르》지가 파리 전역에 뿌린 이 공개서한은 30만 부를 더 찍었고, 수백 명의 신문팔이들이 외치고 다니며 팔았다. 그 효과는 즉각적이고 흉측하게 나타났다. 길거리 시위가 벌어졌고, 졸라의 허수아비 화형식이 거행되었으며, 그 남은 재는 센강에 뿌려졌다. 그의 집—《라 리브르 파롤》이 그의 주소를 공개했다—밖에도 시위대가 모여들었고, 욕설이 섞인 고함과 돌팔매가 창문을 뚫었다. 익명의 위협과 오물이 담긴 소포가 배달되었으며 언론, 특히 《라 리브르 파롤》에는 그다지 이름을 감추지 않은 위

협들도 실렸다. 그의 집을 약탈하고 그를 암살하겠다는 위협까지 있었다. 또 다른 언론인들은 그의 재판과 투옥과 처형을 소리 높여 요구하기도 했다. 설상가상으로 시위대는 폭동을 일으켜 프랑스 전역 대도시 대부분의 유대인 구역을 약탈했으며, 알제리에서는 유대인들이 살해당하고 유대인 상점들이 파괴되었다. 2월 7일, 이런 집단 광기의 한복판에서, 군부와 우익 정치인들의 부추김을 받은 정부는 졸라를 명예훼손죄로 재판에 회부했다.

물론 그것은 졸라 자신이 정부를 도발하여 일으킨 일이었다. 공개서한의 모든 행간에서, 그리고 마지막 문장에서 그는 이렇게 썼다. "부디 저를 중죄 재판소에 세워서 공명정대한 조사를 시행하시기 바랍니다! 기다리겠습니다."[7] 정의로 가는 다른 길이 모두 막혀 있음을 확신한 그는 진실을 밝히는 유일한 방법은 그 자신이 재판정에 서는 것이라고 결심했던 것이다.

사회주의 지도자 쥘 게드가 말했듯이 그것은 "세기의 가장 위대한 혁명적 행동"이었다.[8] 또한 그것은 졸라가 일찍이 경험한 것보다 훨씬 더 위태로운 행보이기도 했다. 그는 모든 세부를 다 알지 못했고, 앙리 중령의 역할에 대해서는 전혀 몰랐지만(그는 그것을 뒤 파티 드 클람의 소행으로만 알고 있었다), 그럼에도 사건의 전체적인 묘사에 있어 놀랄 만큼 정확했다. 사실 너무 정확해서, 노출된 당사자들로서는 그의 행보를 중지시키지 않을 수 없었다. 졸라가 희망하고 기대한 것은 명예훼손에 대한 민사재판을 통해 드레퓌스 사건의 진실을 백일하에 드러내고 드레퓌스의 재심과 무죄 확인에 대한 요구를 강화하는 것이었다. 하지만 소환장을 받아본 그는 허를 찔렸음을 깨달았다. 고발 사항을 극도로

제한하여, 에스테라지에 대한 군사재판이 죄를 범한 자를 알고서도 일부러 방면했다는 주장만을 문제 삼은 것이었다. 이는 졸라의 나머지 고발─「나는 고발한다」의 내용 전체─이 법정에서 무시되었음을, 그리고 드레퓌스 사건 전체는 여전히 은폐되어 있음을 의미했다. 그것은 또한 졸라 자신도 유죄판결을 받을 것이 거의 분명함을 의미했다.

그래도 재판 당일이 다가오면서 새로운 지지자들이 드레퓌스 진영으로 들어왔다. 젊은 마르셀 프루스트와 그의 동생은 본래의 드레퓌스 평결에 대한 재심을 요구하는 청원을 이끌었고, 3천 명의 서명이 금방 모아졌다. 서명한 이들 중에는 아나톨 프랑스도 있었는데, 이전에는 드레퓌스 지지자가 아니었던 그도 청년들에게 이렇게 말했다. "서명하겠소. 뭐든지 서명하겠소. 난 정말 질렸소."⁹

서명자의 대부분은 지식인으로, 전에는 별로 사용된 적 없던 이 '지식인'이라는 말을 드레퓌스의 적들은 금방 경멸적인 지칭으로 썼지만, 클레망소는 《로로르》지에 거의 한 달 동안 매일같이 같이 실린 이 청원을 '지식인들의 선언'이라고 당당하게 명명함으로써 그 명예를 구했다. 아나톨 프랑스에 더하여, 이 '지식인들'에는 옥타브 미르보와 파스퇴르 연구소장인 에밀 뒤클로 등을 위시한 다방면의 학자, 과학자, 작가, 사상가들이 포함되었다. 다가오는 선거에도 불구하고 몇몇 정치인들 또한 드레퓌스 지지에 가담하기 시작했으니, 사회주의 지도자 장 조레스도 그중 한 사람이었다. 사회주의자들은 드레퓌스 사건이 특권층의 두 진영 사이에 일어난 갈등일 뿐이며 자신들과는 무관하다는 이유로 거리

를 두고 있었으나, 「나는 고발한다」가 발표된 그날 조레스는 사태의 위험성을 깨닫고 군부와 우익 정치인들 앞에 굽실거리던 동료 의원들에게 노발대발했다. 하원의 연단에서 그는 이렇게 기염을 토했다. "말해두건대, 여러분은 공화국을 장군들의 손에 넘겨주고 있소!"[10]

사라 베르나르는 열렬한 드레퓌스 지지자였는데, 그녀의 유대 혈통이나 그녀가 자주 겪어온 반유대주의를 생각해보면 무리가 아니다. 하지만 그녀로서는 안타깝게도, 사랑하는 아들 모리스는 내놓고 드레퓌스에 반대하며 고집스럽게 군대와 우익 정당과 가톨릭교회를 지지하는 편에 섰다. 프루스트의 가족도 비슷하게 나뉘어, 유대인인 어머니와 달리 완강한 드레퓌스 반대자였던 아버지는 프루스트 형제가 '지식인들의 선언'에서 적극적인 역할을 한 후로 한동안은 아들들과 말도 하지 않았다.

위나레타 싱어, 이제 에드몽 드 폴리냐크 공녀가 된 그녀는 드레퓌스의 무죄를 확신했지만, 소란 가운데서 중도를 지키며 상반된 입장에 선 친구들이 서로 예의를 지키며 처신하게끔 최선을 다했다. 이는 쉬운 일이 아니었으니, 「나는 고발한다」는 공포와 분노의 일대 폭풍을 일으켰기 때문이다. 좌익과 우익, 왕정파와 공화파, 열렬한 가톨릭과 세속주의가 제3공화국 출범 이래로 공존해왔건만, 대혁명 이래로 대립해온 이 반대 진영들이 또다시 일대 접전을 벌이게 된 것이었다.

피사로는 진작부터 오랜 친구 졸라의 편이었다. 그는 유대 혈통이었음에도 처음에는 좌익 동료들과 함께 드레퓌스의 운명에 무관심했지만, 이제 진짜 적은 군 장성들과 교회라는 전혀 거룩

하지 않은 연대임을 깨달은 것이었다. 그는 아들 뤼시앵에게 "우리를 위협하는 것은 교권주의 독재요, 장성들과 성수 살포자들의 동맹이라는 것이 분명해지고 있다"라고 써 보냈다.[11]

모네 역시 졸라가 《르 피가로》에 실은 기사들과 특히 「나는 고발한다」에 대해 대번에 지지를 보내왔다. 1월 14일에 그는 이렇게 썼다. "친애하는 졸라, 자네의 용기에 다시금 전심으로 박수를 보내네."[12] 모네도 '지식인들의 선언'에 서명했으며, 그의 이름은 1월 18일 자 《로로르》에 「나는 고발한다」를 지지하는 다른 이름들(그중에는 루이즈 미셸의 이름도 있었다)과 함께 나란히 실렸다.

나중에 모네는 클레망소에게 "정의와 진리를 위해 훌륭한 캠페인"을 벌인 데 대해 치하하며[13] 클레망소가 전부터 감탄하던 그림 한 점을 보냈다(이 그림은 오늘날 클레망소 기념관이 된 뱅자맹-프랑클랭가의 클레망소 아파트에 여전히 걸려 있다). 그렇지만 모네는 건강 악화를 이유로 졸라의 재판과 거리를 두었고, 1898년 2월 인권과 정의를 증진시키고 특히 드레퓌스의 재심을 요구하기 위해 결성된 인권연맹에도 참여하기를 거부했다. "어떤 위원회에도 참여한 적이 없으므로, 그것은 내 일이 아니다"라고 그는 대답했다. "충동적인 관대함이나 기념비적인 성미는 있었지만" 모네는 "영웅적인 태도는 다른 사람들의 몫으로 짐짓 남겨두는 조정자 내지 온건파였다"라고 그의 전기 작가 다니엘 윌당스탱은 썼다.[14]

인상파 화가들은 정치적 진보주의와 아방가르드 예술이 결합된 성향에도 불구하고 드레퓌스 사건에 대해서는 의견이 일치하지 않았으며, 파리 사람들 대부분이 그랬듯이 심한 대립을 겪었

다. 특히 그룹에서 가장 보수적인 드가는 완강한 반反드레퓌스요, 반유대주의자였다. 「나는 고발한다」가 발표된 지 얼마 안 되어 쥘리 마네는 그를 저녁 식사에 초대하기 위해 스튜디오로 찾아갔다가, 그가 "유대인들에 대해 너무 그런 상태"에 있는 것을 보고는 초대하지 못한 채 돌아왔다. 르누아르도 알고 보니 심한 반유대주의자였다. 유대인들은 "돈을 벌러 프랑스에 와서는, 싸움이 벌어지면 대번에 나무 뒤로 숨는다"는 것이었다. 피사로와 그의 아들들이 유대인이라고 경멸하던 그는 이렇게 덧붙였다. "이 유대인이라는 종족은 끈질기거든. 피사로의 아내는 유대인이 아니지만, 자식들은 모두 그렇지. 자기 아버지보다 더하다고."[15] 이런 심사였으므로, 타데 나탕송으로부터 드레퓌스를 위해 '지식인들의 선언'에 서명해달라는 부탁을 받자, 르누아르는 일언지하에 거절했다. 그는 나탕송이 유대인임에도 나탕송 부부의 좋은 친구였고 나중까지도 좋은 사이로 남았지만, 타데는 발뱅에 있던 시골집으로 르누아르를 초대하지 않았다. 르누아르는 미시아를 좋게 보아 그녀와 타데가 헤어지고 재혼한 다음에도 계속 그녀를 그렸다.

쥘리 마네로 말하자면, 부모를 여의었고 정치적으로 진보적이던 마네 집안의 가까운 친척들이 모두 사라진 터라 그녀에게 가장 영향력 있는 지도자는 세 후견인, 즉 르누아르, 드가, 말라르메였다. 그 셋 가운데 말라르메만이 졸라를 칭송하는 친親드레퓌스 입장이었다(미시아 나탕송은 회고록에서 말라르메가 "편들기를 거부했을 뿐 아니라 자기 앞에서는 그 문제를 꺼내지도 못하게 했다"라고 썼지만).[16] 쥘리의 숙모, 즉 에두아르 마네의 미망인인 쉬잔 마네는 여전히 살아 있었고 남편의 친구이던 졸라를 좋게

생각했으나, 졸라가 "좋은 마음에서 행동하는 것이기는 해도 미쳤다"고 여겼다. 그러므로 쥘리를 그녀의 부모가 취했을 방향으로 이끌어줄 이는 말라르메밖에 없었는데, 그는 그런 방면에서 별로 도움을 주지 않았다. 「나는 고발한다」가 발표되기 불과 두 달 전에, 쥘리는 일기에 르누아르가 "그를 찬미하는 젊은 사람들에게 상당한 영향력을 행사하며, 철학적인 것들을 워낙 매혹적으로 말하므로 절로 그 말들을 믿게 된다"라고 썼다.[17] 좀 더 부드러운 말라르메로 말하자면, 그는 별 조언을 준다고 생각되지 않았다.

어떻게 생각하고 처신해야 할지 몰라 도움이 절실히 필요했던 쥘리는 어머니의 기일에 무덤을 찾아가 기도했다. "엄마, 엄마! 내가 엄마 마음에 들지 않으면 말해주세요. 엄마가 찬성하지 않을 길을 가고 있다면 말해주세요." 하지만 그 직후 르누아르와 말라르메가 "드레퓌스 사건에 대해 끝없는 논쟁"을 벌이자, 그녀로서는 넌더리가 나는 것을 어쩔 수 없었다. 모두 같은 말들만 되풀이한다고 그녀는 일기장에 불평을 털어놓았다. 설령 흥미로운 얘기라 해도 "그 사건 전체에 이제 신물이 난다"라고 그녀는 썼다.[18]

～

졸라의 명예훼손 재판은 거의 곧바로, 2월 7일에 시작되었다. 페르낭 라보리가 그의 변호인이 되었고, 조르주 클레망소의 동생인 알베르 클레망소가 함께 기소된 《로로르》의 편집장을 대변했다(조르주 클레망소는 변호사가 아니었지만 질문은 하지 않되 발언할 권리를 얻었으니, 다가올 사태의 분명한 조짐이었다). 라보리는 전에 드레퓌스의 아내 뤼시 드레퓌스가 에스테라지의 군사

재판에서 민사소송을 내려 했을 때 그녀의 대변인이 됐었다. 그 시도를 법정은 만장일치로 거부했는데, 드레퓌스는 "정당하게 법적으로 유죄판결 되었다"라는 근거에서였다. 이제 라보리는 진실을 밝힐 또 한 차례의 기회를 기대하고 있었다.

재판 당일에는 거대한 군중이 모여 동요하고 있었다. 도핀 광장에 수천 명이 운집했고, 미로 같은 법원 청사 내 법정도 만석이었다(마르셀 프루스트는 열엿새 동안이나 이어진 재판을 단 한 순간도 놓치지 않으려고 커피와 샌드위치를 준비하여 방청석을 지켰다). 파리 사람들뿐 아니라 온 세계가 그 진기한 쇼를 지켜보았으며, 프랑스에서 가장 국제적 명성을 지닌 작가가 자기 나라 군대를 생각지도 못할 범죄로 고발하는 이 극적인 사건을 언론은 게걸스레 보도했다. 그런 범죄를 상상이나 할 수 있었다는 것도, 이 작가가 자청하여 그런 수모의 대상이 될 수 있었다는 것도, 놀랍고 관심을 모으는 일이었다. 연극에서는 소설에서만큼 성공해 본 적 없던 졸라가 이제 필생의 드라마에 출연하고 있었다.

졸라의 변호사와 후원회는 약 200명의 증인에게 물을 수많은 질문을 준비했고, 그럼으로써 드레퓌스의 무죄와 에스테라지의 유죄를 단번에 입증할 작정이었다. 하지만 그런 질문이 허용되지 않으리라는 것이 곧 분명해졌다. "질문은 받지 않습니다!"라고 판사는 거듭 선언했다. 메르시에 장군을 위시하여 증언대에 선 모든 장교들이 "드레퓌스는 정당하게 법적으로 유죄판결 되었다"라고 맹세했다. 그들의 증언은 단 한 번도 반대신문을 거치지 않은 반면, 쇼이레르-케스트네르는 그 증언에 직접적으로 도전했던 피카르와 그의 부대장 사이에 오간 편지들을 낭독하도록 허

용되지 않았다. 그러는 내내 군중 사이에는 적대감이 커져서, 복도에서 싸움이 붙는가 하면 선동자들이 드레퓌스 지지자들을 공격하고 졸라를 위협하는 바람에 졸라는 경관의 보호하에만 이동할 수 있었다.

그렇지만 피고 측도 몇 가지 중요한 논점을 부각시킬 수 있었으니, 특히 피카르 중령의 진심 어린 증언과 군에서 주장하는 드레퓌스의 '자기 위조' 이론을 격파한 고등 연구원의 아르튀르 지리 교수의 증언이 그러했다. 지리 교수에 따르면, 명세서의 필적은 에스테라지의 필적과 동일했다.

이 반전에 자극받은 장군 중 한 사람이, 그 자신의 표현을 빌리자면 "드레퓌스 유죄의 절대적 증거"를 제공하는 "충격적인" 자료가 있음을 법정에 알린 것은 바로 그때였다. 자료는 결코 등장하지 않았지만, 그 존재만으로도 드레퓌스의 무죄를 입증하려는 모든 노력에 종지부를 찍는 듯했다. 이제 군의 전면적인 승리로 보였다.

하지만 라보리는 거기서 출구를 보았고 즉시 달려들었다. 사실 그는 이미 쇼이레르-케스트네르로부터 그런 자료가 있다는 것을 들어 알고 있던 터였다. 쇼이레르-케스트네르에게 그 이야기를 해준 사람은 그를 물러서게 하기 위해 설득하려던 참모본부의 한 친구였다. 이 시점에 라보리는 아마도 그 특정 자료의 진정성에 관한 의심에 대해서도 알고 있었을 것이다. 파리 주재 이탈리아 대사가 프랑스 외무 장관에게 그런 자료는 존재하지 않으며 위조일 수밖에 없다고 경고했던 것이다. 프랑스인들은 대체로 드레퓌스가 첩자라는 사실에 대한 독일과 이탈리아의 부인을 믿지 않았

지만, 졸라도 그런 문서의 존재나 그 중요성에 대해서는 의심하던 터였다. 그는 「나는 고발한다」에서 이렇게 단언했었다. "나는 그런 문서를 부인합니다! (……) 설령 있다 해도 우스꽝스러운 문서일 뿐이겠지요 (……) 어쨌든 국가의 방위에 관한 문서, 꺼내 놓았다가는 내일 당장 전쟁이 일어날 문서란 결코 없습니다. 그래요, 그것은 거짓입니다!"[19]

드레퓌스 사건에 관해 졸라의 본능은, 미처 모든 사실을 제대로 꿰맞추지는 못했다 해도, 다른 점들에서와 마찬가지로 이 점에서도 정확했다. 통계국은 실제로 이탈리아와 독일의 군사 담당관들 사이에 오간 장난기 어린 편지를 입수했고, 거기서 D라는 이니셜이 — 군부에서 주장하듯이 드레퓌스라는 이름이 아니라 — 언급되었다. 그것만으로는 드레퓌스에게 유죄를 선고하기에 분명 불충분했고, 드레퓌스의 군사재판 이전에 참모본부는 그런 우려를 제기했으며, 그것이 애국적이고 수완 좋은 앙리 소령에게 전달되었던 것이다. 이에 앙리는 여기저기 위조문서를 집어넣어 비밀 파일의 근간이 되는 두 장의 위조 보고서를 만들어냈다. 그 파일은 드레퓌스에게 유죄를 선고하려는 목적을 다했지만 면밀히 검토해보면 가짜임이 드러날 것이었다. 그리하여, 피카르가 그 나름대로 조사를 하면서 참모본부의 고위층에 우려를 낳는 동안 앙리는 또 다른 위조문서, 의문의 여지 없이 드레퓌스를 옭아 넣는 문서를 만들어냈으니, 이것이 드레퓌스의 유죄를 입증하는 절대적 증거라는 이른바 "충격적인" 문서였다.

하지만 앙리의 위조는 전문가의 감식을 통과하기에는 허술한 것이었다. 재난을 두려워한 참모본부의 우두머리들은 이제 자세

를 낮추고 "실제로 존재하는, 절대적인" 이 중요한 문서를 제출하지 않기 위해 국가 안보상의 이유들을 둘러댔다. 그것이 장군들이 이 쉬쉬하는 문제에 대해 말할 수 있는 전부였다. 대신 그들의 대변인은 독일과의 관계가 전쟁을 불사할 정도로 위태롭다고(명백히 사실이 아니었다) 경고하며 배심원단의 애국심과 명예심에 호소했다. "여러분이 국가입니다. 만일 국가가 국가 안보를 책임지고 있는 군 지도부를 신임하지 않는다면, 그들은 그 부담스러운 책무를 다른 사람들에게 넘길 것입니다."[20] 군부냐, 드레퓌스 지지자들이냐, 선택은 배심원단의 몫이었다. 피고에게 유리한 평결이 날 경우, 참모본부는 사임할 태세가 되어 있다는 것이었다.

클레망소는 아연실색했다. "전쟁이 임박했다고 위협하다니"라고 그는 기염을 토했다. "대량 학살을 예고하고 참모본부의 사임을 내걸다니. (……) 열두 명의 떨고 있는 시민들을 창검 앞에서 법을 굽히게 하는 데 그 이상은 필요치 않습니다."[21] 그가 말한 대로였다. 군부가 이겼다. 피카르가 다시 증언대에 서서 문제의 문서(그것이 '발견'되었을 당시 그에게서 숨겨져 있었던)가 위조일 수밖에 없다고 증언했지만 아무 소용이 없었다. 장군 중 한 명은 세 명의 장군에게 "위조문서를 만들고 사용했다"는 혐의를 둔 피카르의 뻔뻔함을 비난했다. 물론 1897년 이래, 참모본부의 우두머리들은 자신들이 독일 첩자를 옹호하며 무고한 사람을 악마도에 가두고 있음을 분명히 알고 있었을 것이다. 하지만 드레퓌스는, 피카르가 그의 무죄를 입증하는 자료를 제출했을 때 장군 중 한 명이 말했듯 일개 유대인일 뿐이었다. 그러니 뭐가 문제겠는가?

중요한 것은 군대와 그 참모본부의 명예였고, 그것은 이제 확

고해진 듯했다. 졸라는 자신의 차례가 오자 배심원단을 향해 "조국이 더 이상 기만과 부정의 길을 가지 않기를 원합니다. 저는 여기서 유죄를 선고받을지도 모르지만, 언젠가 프랑스는 명예를 구하도록 도운 데 대해 제게 감사할 것입니다"라고 말했다.[22]

라보리가 변론에 나섰다. "배심원 여러분, 에밀 졸라에게 형을 선고하지 마십시오. 그가 프랑스의 명예라는 것은 여러분이 잘 아십니다."[23] 클레망소는, 졸라와 그의 동료 드레퓌스 지지자들은 군대를 공격하는 사람들이 아니라 군대의 진정한 옹호자들이라고 주장했다. 그들이야말로 참된 애국자들이었다.

클레망소는 이렇게 말을 맺었다. "배심원 여러분, 여러분의 의무는 저희보다는 여러분 자신에게 평결을 내리는 것입니다. 저희는 여러분 앞에 서 있고, 여러분은 역사 앞에 서 있습니다." 배심원들은 열심히 귀를 기울였다. 모두 소상공인들로, 그들의 이름과 주소가 《라 리브르 파롤》에 실려 공개된 터였다. 결국 그들은 졸라에게 유죄를 선고했지만, 투표 결과는 만장일치와 거리가 멀었다. 열두 명 중 다섯 명이 용감하게 졸라의 무죄에 투표했던 것이다.

그렇지만 졸라는 법의 무게를 온몸으로 느껴야만 했다. 최대 1년 징역에 3천 프랑의 벌금이었다(또 다른 피고인 《로로르》의 편집국장도 그 비슷한 벌금과 4개월 징역형을 받았다). 평결을 들은 법정 내 군중은 환호하며 "군대 만세!"를 외쳤다. 이 환호는 법원 밖에서는 백배로 확대되었고, 군중은 찬성의 환호성으로 떠나갔다. "다들 식인귀로군." 졸라는 친구들에 에워싸여 천천히 건물을 나서며 서글프게 말했다. 훗날 클레망소는 만일 그날 졸라

가 무죄방면 되었다 하더라도, 자신들 중 아무도 그 광분하는 군중을 뚫고 무사히 살아남지 못했으리라고 말했다.[24]

재판 직후 피카르는 "근무 중 중대한 비행"을 이유로 군대에서 정식으로 파면되고 연금을 박탈당했다. 그가 자신의 발견에 대해 털어놓았던, 그리고 쇼이레르-케스트네르에게 그 사실을 알린 변호사는 7구의 부시장 자리에서 해직되었고, 6개월 동안 파리 법정에 서지 못하게 되었다. '지식인들의 선언'에 서명하고 졸라의 재판에서 증언했던 일류 화학자 에두아르 그리모 교수는 에콜 폴리테크니크에서 해직되었다.

하지만 이런 반전에도 불구하고, 진실은 계속 새어 나왔다. 처음 드레퓌스에게 유죄판결을 내렸던 1894년 재판의 위법성이나 명세서의 필적이 에스테라지의 것과 유사하다는 사실이 이제 널리 알려졌다. 참모본부에서 피카르를 입막음하려 했다는 사실도 드러났다. 1898년 3월, 벨기에 신문들은 드레퓌스 사건의 핵심에 있는 독일 무관으로부터 드레퓌스는 무죄이며 에스테라지는 "무슨 짓이라도 할 수 있는 자"라는 솔직한 말을 들었다는 한 이탈리아 정치 칼럼니스트의 진술을 실었다. 이 진술은 4월과 5월에 걸쳐 파리 언론에도 실리면서 물의를 일으켰다.

무죄 입증뿐 아니라 시간을 위해서도 싸우던 졸라는 4월에 자신의 선고에 대한 항소에 성공했다. 군부는 다시금 소송을 냈고, 이번에는 졸라에게서 레지옹 도뇌르를 박탈할 것을 요구했다. 졸라의 첫 재심은 5월의 선거가 끝난 후 5월 말에, 파리를 피해 보다 통제가 엄격한 베르사유에서 열리기로 예정되었다. 선거 자체에서는 드레퓌스 사건이 거의 거론되지 않았고, 최근 유권자들이

"나는 고발한다!" ～ 1898

익숙해져 있던 중도파들이 다시금 하원으로 돌아왔다. 하지만 선거는 드레퓌스 사건과 직접 관련이 없었음에도, 드레퓌스 사건과 그에 따른 반유대주의 정서의 격발로 인해 불랑제주의풍의 내셔널리즘이 재연되었다. 열렬한 보수 가톨릭 우익에 기반을 둔 내셔널리즘은 프랑스와 그 전통적 가치를 옹호할 것을 내세웠으며, 특히 우익 애국자들은 최근에 일어난 모든 우환을 유대인의 탓으로 돌리며 그들을 적대시했다. 그리하여 하원에는 깊은 균열이 생겨났으니, 상당수의 중도파 의원들은 내셔널리즘 기치하에 교권이 재부상하는 조짐에 불안을 느껴 좌익으로 돌아섰다. 그 결과가 급진 공화파 정부였다.

처음에는 그런 정치적 결과가 드레퓌스의 운명과 별로 상관이 없는 듯이 보였다. 새로운 국방부 장관이자 강경한 반드레퓌스파인 고드프루아 카베냐크는 드레퓌스 사건을 영구히 매듭짓기로 작정했다. 카베냐크는 즉시 비밀 파일의 열람을 요구했고, 그럼으로써 드레퓌스의 무죄에 대한 일체의 주장을 물리칠 증거를 발견하게 되리라고 기대했다. 그는 자신이 보기에 가장 치명적이라 생각되는 세 건의 문서를 골라 7월 7일 하원에서 낭독했다. 그중 두 건은 앙리 중령의 위조문서로, 하나는 완전한 위조, 다른 하나는 일부 위조였다. 세 번째 문서는 한 장교가 드레퓌스의 고백을 들었다는 위증을 담은 문서였다. 카베냐크는 이 세 문서의 신뢰성을 보증했고, 하원 전체의 압도적인 지지를 받았다.

이 공격에 눌린 드레퓌스 지지자들이 용기를 잃은 것도 무리가 아니다. 하지만 장 조레스는 카베냐크가 무심코 제공한 허점들을 규명함으로써 다시금 지지자들을 규합했으니, 이때 뜻밖에도 에

스테라지의 조카 크리스티앙이라는 새로운 지지자가 나타났다. 크리스티앙은 자신에게서 거액을 사취했던 이 악질적인 숙부의 비리를 폭로하기를 원했다. 에스테라지가 크리스티앙을 참모본부와의 연락책으로 이용했던 터라, 조카에게는 드레퓌스 지지자들에게 유용한 정보가 아주 많이 있었다. 7월 초에 그는 여러 달 동안 피카르 중령의 위조 혐의를 조사하던 법관들 앞에서 증언했다("앙리 중령은 피카르가 드레퓌스 지지자들의 앞잡이인 것처럼 보이게 하려고 전보들을 위조했습니다"). 카베냐크의 연설 이틀 뒤부터 크리스티앙은 증언을 시작했고, 드레퓌스 지지자들은 다시금 희망을 갖기 시작했다.

졸라의 두 번째 재심이 열리기로 된 7월 중순이 다가왔다. 파리와 마찬가지로, 베르사유도 위협적인 분위기였다. 한 신문은 몰래 들어가려는 자들을 겨냥해 베르사유 법원에는 뒷문도 옆문도 없다는 사실을 알리기까지 했다. 재판 당일 라보리는 기소장에 발췌된 석 줄만이 아니라 「나는 고발한다」 전문에 담긴 졸라의 고발 사항들에 대해 증언할 권리를 요구했다. 그 요구가 기각된 것은 물론이다. 이처럼 단단한 벽에 부딪힌 피고인단은 사건을 제출하기를 거부했고, 졸라는 곧 자리를 떠 궐석으로 형을 선고받았다.*

졸라의 안전이 염려된 클레망소와 라보리는 그에게 파리를 떠나 런던으로 피신할 것을 권했다. 드레퓌스 지지자들을 위해 동

* 판결이 당사자에게 직접 전달되기 전에는 효력이 발생하지 않으므로, 판결 전에 자리를 뜬 것이다.

정을 모으는 고귀한 저항의 상징이 되기보다, 드레퓌스의 무죄를 입증하는 중요한 증거들이 나타나기까지 숨어서 시간을 벌며 안전하게 돌아올 때를 기다리라는 것이었다. 이제 오래 걸리지 않으리라고, 클레망소와 라보리는 단언했다. 길어야 두세 달이면 될 것이었다.

그리하여 7월 18일 저녁, 에밀 졸라는 모자를 깊이 눌러써 얼굴을 감춘 채 기차로 파리를 떠났다. 프랑스 전역의 기차역과 항구와 국경이 감시에 들어갔고, 경찰이 그를 색출하려 나섰다. 그의 가장 열렬한 지지자들이 보기에도, 졸라는 더 이상 영웅이 아니라, 법망을 피해 달아나는 악명 높은 도피자가 된 것이었다.

"이 모든 불안에도 불구하고"

1898

　「나는 고발한다」가 발표된 직후, 피사로는 아들 뤼시앵에게 아버지가 파리에 있는 한 안전에 대해 염려할 필요가 없다고 썼다. 반유대주의 시위가 있는 것은 사실이고, 바로 전날도 "유대인 죽어라!"와 "졸라 타도!"를 외치는 젊은 깡패들의 무리를 만나기는 했다. 하지만 피사로는 조용히 그들을 뚫고 지나왔고, 젊은이들은 그를 유대인으로 여기지도 않더라는 것이었다.[1]

　"프랑스는 정말이지 제정신이 아니다"라며, 그는 사랑하는 조국이 회복할 수 있을지 회의했다. 하지만 그러면서 또 이렇게 덧붙였다. "파리에서 사태가 위중하게 돌아가기는 해도, 이 모든 불안에도 불구하고 나는 아무 일도 없었던 듯이 창가에서 일을 해야 한다."[2] 피사로는 다른 많은 사람들과 마찬가지로 일을 계속해야만 했다. 시대가 불안하다 해서 생계를 — 또는 필생의 과업을 — 포기할 수는 없었다.

　실제로 그해 3월, 피에르와 마리 퀴리는 함께 필생의 과업을 시

작한 터였다. 피에르는 결정結晶에 대한 자신의 연구를 당분간 접어둔 채, 알려지지 않은 물질을 찾는 아내의 연구에 함께하기로 했다. 피에르가 고용되어 있던 기술학교인 산업 물리 및 화학 학교에서 화학부장을 맡고 있던 귀스타브 베몽도 그 탐색에 동참했다. 열악한 환경 속에서 고된 작업이 이어졌다. 학교가 실험실로 제공한 창고는 난방도 되지 않았다. 하지만 7월 무렵 세 사람은 새로운 원소를 발견했다고 공표했고, 마리의 조국을 기려 이를 '폴로늄polonium'이라 명명했다.

하지만 그들의 탐색은 아직 끝나지 않았으니, 연구를 통해 두 번째 미지의 원소의 존재도 드러났기 때문이다. 잘 포착되지 않는 그 품질은 폴로늄과 함께 극소량으로 존재하면서 한층 더 많은 광선을 자체적으로 방출했고, 퀴리 부부는 이를 '방사능'이라 명명했다. 이 두 번째 물질은 폴로늄과는 전혀 다른 화학적 속성을 지니고 있었다. 12월에 그들은 그것이 또 하나의 새로운 원소임을 확신했고, '라듐radium'이라 명명했다. 이제 피치블렌드라 불리는, 고농도의 방사성 광물로부터 무게를 달 수 있을 만한 양의 라듐을 추출하는 것이 새로운 과제가 되었다. 그들은 수 킬로그램의 피치블렌드를 가지고 출발했지만, 자신들이 원하는 라듐염을 조금만이라도 얻기 위해서는 수톤의 재료를 가공해야 하리라는 사실을 곧 깨달았다.

이 모든 지저분하고 진 빠지는 작업의 무대인 창고는 "편의시설이라고는 전혀 없는"─낡아빠진 목조건물 안에 자리 잡고 있었다. 아스팔트 위에 지어진 이 창고의 유리 지붕은 "비도 제대로 막아주지 못했다"라고 마리는 훗날 회고했다.[3] 이 임시변통의 창

480

고에서 그녀는 한 번에 20킬로그램에 달하는 재료를 가지고 작업
했으며, 그러다 보면 창고는 어느새 침전물과 액체가 각기 담긴
커다란 대야들로 가득 찼다. 용기들을 옮기고 끓는 재료를 젓고
액체를 옮겨 붓는 것은 실로 진 빠지는 일이었다. 하지만 그녀는
그 경악할 만한 작업 환경에도 불구하고 자신과 피에르가 더없이
행복했다고 회고했다. 때로 그들은 자신들의 노동의 소중한 결과
물이 어둠 속에서 부드러운 빛을 발하는 것을 바라보기 위해 저
녁에도 그 음산한 작업실로 돌아가곤 했다.

~

　모리스 라벨이 작곡가로서의 정체성을 발견하기 시작한 것도
그 무렵이었다. 1898년 1월, 그는 튀니지의 음악 교수직을 때려
치우고 콩세르바투아르로 돌아가 가브리엘 포레의 작곡 수업을
들었다. 그것은 운 좋은 결정이었으니, 포레는 보기 드문 스승이
요 자상한 친구가 되어 라벨의 경력에 큰 관심을 가져주었기 때
문이다. 라벨도 후일 자신의 작품들을 "친애하는 스승 가브리엘
포레에게" 헌정하게 된다.[4] 그는 포레의 지도하에 실로 꽃피어
최초의 오케스트라 곡을 완성하고 — 이것이 〈셰에라자드 서곡
Ouverture de Shéhérazade〉이다 — 국립음악협회에서 주최하는 음악회
에 작곡가로서 공식 데뷔했다.
　3월 5일의 이 행사에서는 피아니스트 리카르도 비녜스와 마르
트 드롱이 라벨의 〈귀로 듣는 풍경Sites Auriculaires〉을 연주했는데,
이것은 〈종鐘들 사이에Entre Cloches〉와 〈아바네라Habanera〉 두 곡으
로 이루어진 피아노 연탄곡이었다(나중에는 오케스트라로 편성

되어 그의 〈스페인 광시곡Rhapsodie Espagnole〉에 포함된다). 〈아바네라〉는 성공적이었지만 〈종들 사이에〉는 그렇지 못했는데, 피아니스트들이 악보를 보기 어려운 위치에서 연주하느라 서로 소리가 맞지 않아 좋지 않은 결과가 나왔기 때문이다.

그래도 이로써 라벨은 파리의 세련된 음악 무대에 진출하기 시작했고, 마담 르네 드 생마르소나 에드몽 드 폴리냐크 공녀의 살롱도 그런 무대에 속했다. 그 특권층의 모임에 들어가는 길은 포레가 터주었지만, 거기서 성공한 것은 라벨 자신이었으니, 그의 음악뿐 아니라 마담 드 생마르소가 일기에 평한 바를 빌리자면 "아이로니컬하고 냉소적인 유머"도 한몫을 했다.[5] 라벨은 그 엄선된 예술적 동아리의 일원으로 받아들여졌을 뿐 아니라, 예술적 안목이 섬세한 미시아 나탕송과 그녀의 마당발 이복형제 시파 고뎁스키의 가까운 친구가 되었다. 이들 가족은 젊은 작곡가를 따뜻이 맞아주었다.

작은 체구에 말쑥하고 우아한 모리스 라벨은 이제 그의 앞길을 열어줄 만한 사람들로부터 주목받기 시작한 것이다.

1898년은 라벨에게는 좋은 해였을지 모르지만, 드뷔시에게는 그렇지 않았다. 일단, 그는 빚이 너무 많았다. 또 다른 문제는, 3월에 그가 절친한 친구인 피에르 루이스에게 고백했듯이 "위기"였다. 이 위기의 성격은 분명치 않다. 아마도 가비, 아니면 다른 어떤 여성, 또 아니면 그 둘이 모두 얽힌 문제였을 수도 있다. 하지만 문제가 무엇이었든 간에, 드뷔시의 작품은 그 영향을 겪고 있

었다. "나는 인생이 위기를 지나고 있을 때 일이 제대로 된 적이 없다"라고 그는 루이스에게 말하면서 "눈물의 홍수 속에서 걸작을 쓰는 이들은 뻔뻔한 거짓말쟁이"라고 덧붙였다.[6]

드뷔시를 침체에 빠뜨린 이 위기에는 그의 친구 르네 페테르의 형수인 알리스 페테르가 관련되었을지도 모른다. 드뷔시는 그녀에게 〈빌리티스의 노래Chansons de Bilitis〉 중 두 번째 곡을 헌정했다. 루이스가 쓴(루이스는 한동안 그 시들이 고대 그리스 작품을 번역한 것이라는 주장으로 용케도 비평가들을 속였지만) 이 시들은 언어적으로도 충분히 관능적이었던 터라 드뷔시는 노래의 품격에 신경을 많이 썼다. 두 번째 노래는 특히 걱정거리여서, 초연 전에 그는 젊은 여가수의 어머니를 찾아가 그녀가 노랫말에 얼굴 붉히지 않을 만큼 충분히 순진하다는 점을 확신시켜야만 했다. 하지만 이것도 기우에 지나지 않았으니, 연주회가 열릴 즈음 그 젊은 여가수는 드뷔시의 후원자 조르주 아르트망의 애인이 되었으므로 얼굴 붉힐 것도 없었을 것이다.

드뷔시가 곡을 헌정한 알리스 페테르로 말할 것 같으면, 분명 지나친 순진함이라는 짐은 지고 있지 않았다. 시동생의 묘사에 따르면 "사교계 여성"이었던 알리스는 1898년 초 남편과 "대략" 별거 중이었고 드뷔시의 접근을 기쁘게 받아들였다. 1898년 봄에 한동안 결별했던 것 같기는 하지만, 드뷔시는 5월과 6월에 재결합을 위해 편지를 썼다.

알리스 페테르였든 아니든, 드뷔시가 침체에 빠진 원인은 한 유부녀였던 것으로 보인다. 7월 중순 드뷔시는 아르트망에게 "그 나름대로의 행복을 추구하는 이들을 갈라놓는, 법이 정한 장벽"

에 대해 쓰고 있기 때문이다. 그 결과 그의 삶은 여전히 "센티멘털한 성격의 복잡함으로 장식되어, 더없이 어색하고 착잡한 것이 되어가고" 있었다.[7]

파리 시내의 다른 쪽에서, 오귀스트 로댕은 분명 사랑이 빚어내는 고통스러운 착잡함을 이해했을 것이다. 10년에 걸친 카미유 클로델과의 사랑이 1893년에 끝나, 그녀는 깊은 상처를 입었고 그 역시 상심한 터였다. 하지만 그들의 연애가 한창 무르익을 무렵에 시작했던 발자크상은 이제 완성되어 확대를 기다리고 있었다. 1897년 말, 그는 클로델에게 〈발자크〉를 보고 의견을 말해달라고 부탁했다. 그녀는 그것을 보러 갔고, "진정 훌륭하다"라고 답하면서 "큰 성공을 기대해도 좋을 것"이라고 덧붙였다. "어떤 전문가도 이 작품과 현재 파리시를 장식하고 있는 다른 조각상들을 비교조차 할 수 없을 것"이라는 것이었다.[8]

이어 그녀는 주위 사람들, 특히 아내나 다른 여자가 있는 사람들이 자기를 이용해온 것에 대한 분노로 편지의 나머지 내용을 가득 채웠다. "그런 여자들이 나를 지독히 증오한다는 건 당신도 잘 알지요." 그녀는 말했다. "어쩌다 너그러운 남자가 나를 곤경에서 구해주려 할 때마다 여자가 그를 낚아채 가는 바람에, 그는 아무것도 할 수 없어요."[9]

이에 로댕은 작품에 대한 칭찬은 고맙지만, 그녀의 고뇌와 분노는 상상력의 산물인 것 같다며 동의하지 않았다. "당신이 그토록 예민해져서 나 또한 익히 아는 그 방향으로 가는 것을 보니 마음이 아프오." 그러고는 그녀를 좀 더 건설적인 방향으로 이끌기 위해 그녀의 천재성을 칭찬하며 착실히 정진하여 "놀라운 작품

들"을 보여달라고 부탁했다.[10]

그것이 그들 사이에 오간 마지막 편지들이었다. 1904년, 그녀의 정신 건강이 점차 악화되어가는 가운데, 클로델은 한 지인에게 로댕이 남자 모델 두 명을 시켜 자기를 죽이려 했다고 말했다.

～

1898년 3월 로댕은 문인협회 회장에게, 다년간의 작업 끝에 마침내 발자크상이 완성되어 주조소로 갈 준비가 되었음을 알렸다. 만일 협회에서 그해 살롱전에 작품이 전시되기를 원한다면 석고 버전으로 만족해야 하리라는 말도 덧붙였다. 협회에서는 동의했고, 4월말 〈발자크〉는 로댕의 대리석 확대본 〈입맞춤〉과 함께 그해 살롱전이 열리는 샹 드 마르스의 '기계의 전당'으로 갔다.

많은 관람객 가운데 일부는 — 얼마 전에 복역을 마치고 석방된 오스카 와일드도 그중 한 사람이었다 — 그것이 얼마나 걸작인가를 알아보았지만, 대부분의 사람들은 충격을 받았다. 비평가들과 일반 대중은 앞다투어 모욕적인 언사를 퍼부었고, 그것이 "쓰레기"요, "괴물"이라면서 성내는 이들도 수천 명은 되었다. 대다수가 로댕의 〈발자크〉가 공공 기념물이 되어서는 안 된다는 의견이었다. 그 시절의 분위기에 대해 한 비평가는 이렇게 말했다. "조만간 로댕에 대해 찬반을 가리는 일이 에스테라지에 대해 찬반을 가리는 일만큼이나 필요해질 것이다."[11]

실제로 드레퓌스 사건은 얼마 안 가 발자크 사건으로 번져가기 시작했다. 문인협회에서 〈발자크〉를 받아들이기로 한 약속을 철회하자 로댕의 친구들과 지지자들은 그 조각상을 사서 파리에 설

치하자는 모금 운동을 벌였다. 하지만 모금에 참여한 이들 대부분이 드레퓌스와 졸라의 지지자라는 사실이 곧 명백해졌다. 이런 정치적 연대는 로댕을 불편하게 했으니, 그는 드레퓌스 사건에서 어느 편도 들기를 원치 않았기 때문이다. 그는 예술은 정치와 분리되어야 한다고 굳게 믿는 사람으로, 드레퓌스에 대한 찬성이나 반대, 어느 쪽 입장에 서는 것도 삼가온 터였다. 그는 자신의 예술이 자신을 그저 연상만으로라도 어떤 정치적 입장으로 끌고 가도록 내버려둘 수가 없었다.

로댕의 깊은 신념을 잘 아는 클레망소는 쟁점을 비정치화하려는 시도에서 자기 이름을 기부자 명단에서 뺐다. 하지만 그것으로는 충분치 않았다. 분노와 원성은 마침내 로댕이 모금 운동을 중지시키고 돈을 돌려준 뒤 〈발자크〉만을 갖겠다고 결정한 다음에야 겨우 잦아들었다. 전면 후퇴 하여, 그는 그 조각상을 살롱전에서 철수시킬 것이며 어떤 공공장소에도 그것을 설치하지 않겠다고 선언했다.

협회는 로댕의 친구이자 동료 조각가인 알렉상드르 팔기에르에게 새로운 발자크상을 의뢰했지만, 그는 자신의 발자크를 완성하기 전에 죽었다. 팔기에르의 발자크상은 발자크 100주년이 몇 년 지나서야 대중에 선보였다. 그즈음 로댕의 〈발자크〉는 몇 년째 뫼동에 있는 로댕 자신의 정원에 서 있었다. 모네 같은 동료들이 보내는 꾸준한 찬사에도 불구하고 로댕은 그때 일로, 특히 자신이 당한 모욕으로 인해 크게 용기를 잃었다. 그에게 있어 〈발자크〉는 패배였고, 다시는 다른 기념물 조각을 맡으려 하지 않았다.

～

하지만 세자르 리츠의 새 호텔에 대해서는 아무도 비판할 생각조차 하지 않았다. 1898년 6월 방돔 광장에 문을 연 그 호텔은 처음부터 그 호화로움과 세세한 데까지 기울인 정성으로 감탄을 자아냈다. 리츠의 아내는 개관 석 달 전부터 자신들 부부가 호텔이 내려다보이는 널찍한 꼭대기 층 아파트에 살기 시작했다고 회고했다(나중에 코코 샤넬도 이 아파트에 살게 된다). 매일 밤 공사 인부들이 떠나고 나면, 남편과 아내는 호텔 방들을 천천히 거닐며 구석구석 점검했다. 어느 방은 너무 그늘지지 않는지, 어느 방은 너무 삭막하지 않은지 등을 꼼꼼히 챙겼다. 어느 방은 색조가 너무 차가워 커튼 안감을 따뜻한 색으로 해야겠다든가, 어느 방에는 더 얇은 커튼을 쳐서 전망이 더 잘 비치게 해야겠다든가 하는 점까지도 배려했다. 테이블 다리가 맞지 않아 기우뚱거리는지, 서랍이 매끄럽게 열리지 않는지도 점검 대상이었다. 그러고 나면 다음 날에는 그런 문제들이 말끔히 해결되곤 했다.

개관 3주 전에는 그런 꼼꼼함 때문에 큰 문제가 생길 뻔했다. 리츠와 그의 아내는 레스토랑 가구를 확인하면서, 일부 의자들에는 팔걸이가 있는 편이 좋지 않을지 의논했다. 팔걸이의자는 하룻밤 사이 만들어낼 수 있는 물건이 아니었지만, 리츠가 밀어붙여 개관 당일 아침까지 완비되었다. 하지만 숨 돌릴 틈도 없이, 새 의자를 놓고 보니 테이블이 너무 높다는 것이 드러났다. 그래서 리츠는 쏟아지는 빗속을 돌아다니며 문제의 테이블 다리를 단시간에 줄여줄 목수를 찾았다. 간신히 적임자를 찾아내어, 첫 손님

들이 개관일 갈라에 입장하기 직전에 일을 마쳤다.

물론 호텔업계에는 리츠에게 그런 불운이 일어나기를 바라는 이들이 적지 않았다. 리츠는 호텔업의 정상에 오르기까지 가차 없이 전진하며 적들을 만들었고, 바로 얼마 전에는 런던의 사보이 호텔에서도 이사회와 별로 호의적이지 못한 관계로 헤어진 터였다. 하지만 그는 적들에게 자신이 망하는 꼴을 보는 즐거움을 안겨주고 싶지 않았다. 그의 새 파리 호텔은 작고(처음에는 84개실 규모였다) 친밀하고 완벽했으며, 레스토랑의 테이블 높이를 맞춘 후에는 정말 그러했다. 최상의 것만을 제공하겠다는 그 자신의 규칙에 따라, 리츠는 자신의 까다로운 손님들에게 최고급 가구와 풍성한 꽃, 섬세한 은제 식기와 유리잔, 침대보 등 모든 것을 최고로 제공했다. 17세기풍 망사르드 지붕과 파사드 뒤에 신중하게 지어진 호텔의 내부는 밝고 안락하고 통풍이 잘되며, 전기 조명에 호화로운 욕실, 방음이 되는 전면 카펫(당시로서는 새로운 설비였다), 그리고 방마다 전화까지 설비되어 있었다. 게다가 정원이, 하나도 아니고 셋이나 있었다. 실로 모든 것이 그가 바라던 대로였다.

6월 1일의 그랜드 오프닝 저녁이 되자, 리츠로서는 다행하고 감사하게도 비도 그쳤고, 곧 최상류층 인사들이 연이어 도착하기 시작했다. 그 걸출한 무리 가운데, 마담 리츠는 문득 작고 과민해 보이는 남자가 사람들을 골똘히 지켜보고 있는 것을 눈치챘다. 그는 젊은 마르셀 프루스트로, 이후 리츠에서 많은 시간을 보내며 살롱과 레스토랑에서 만나는 사람들을 바탕으로 『잃어버린 시간을 찾아서』의 등장인물들을 지어내게 된다.

개관 며칠 만에 밴더빌트가의 결혼식과 탈레랑-페리고르가의 결혼식이 거기서 거행되었고, 로트실트가도 다른 많은 상류층 가문들처럼 단골손님이 되었다. 리츠의 호텔은 사교의 중심이 되었으니, 그 사실을 인정하듯 말버러 공작부인이 곧 영국에서 건너왔고, 모건 가족과 굴드 가족, 밴더빌트 가족도 뉴욕에서 배를 타고 왔다. 러시아의 대공 셋도 서둘러 리츠 호텔을 찾아왔으며, 수많은 파리 사람들이 모여들어 식사를 하고 즐겼다. (평소 질서를 강조하던 대로 리츠는 모든 만찬 손님에게 예약을 요구했다.)

그랜드 오프닝 다음 날 《르 피가로》는 호텔 리츠를 가리켜 여행자들을 위한 숙소를 훨씬 능가하는 무엇이라고 칭찬하며, "그것은 호텔이라기보다 대영주의 저택이 아닌가?" 하고 질문을 던졌다. 그것도 파리에서 가장 그럴듯한 동네에 자리 잡은 저택 말이다.[12]

리츠는 물론 동의했다. "나는 신사가 살고 싶은 호텔을 원한다"라고 그는 노상 말해왔고,[13] 이 호텔은 그의 꿈의 성취였다.

～

리츠 호텔의 화려한 개관 직후에, 에릭 사티는 얼마 되지 않는 소지품을 손수레에 싣고 몽마르트르에서 아르쾨유로 이사했다. 파리 남쪽 외곽의 이 동네에서 그는 선술집 위의 3층 방에 자리 잡았다. 티에르 성곽을 따라 굽이치는 불모지 바로 너머의 황량한 동네, 비에브르강을 하수도로 만들어버린 가죽 공장에서 불어오는 바람이 고스란히 들이치는 곳이었다. (사티는 그 동네에 모기가 많은 것은 분명 프리메이슨들이 풀어놓은 때문이라고 천연

"이 모든 불안에도 불구하고" ～ 1898

덕스레 말했다.)

그는 아무도 초대하지 않는 이 작은 방에서 손수 빨래를 했고 그러느라 작은 물통을 들고 인근의 공동 수도장으로 물을 길으러 다녔다. 그런 잡일을 할 때도 회색 코듀로이 양복을 제대로 차려입었다. 그는 얼마 되지 않는 유산으로 똑같은 재질의 양복 여남은 벌과 다량의 빳빳한 셔츠 칼라, 여러 개의 우산(그는 절대로 우산 없이 나다니지 않았다) 그리고 셔츠와 조끼를 무더기로 사들였는데, 그 대부분은 입지도 않은 새것인 채로(좀은 슬었을망정) 그의 사후에 발견되었다. 하지만 유별난 차림에도 불구하고, 이웃들은 그를 받아들이기 시작했으며, 그도 새로 들어간 동네에서 적극적인 역할을 하여 급진 사회주의 위원회에 들어가는가 하면 지역 신문에 (특유의 괴상한 유머가 담긴) 글을 쓰고, 음악회와 축제를 여는 데 앞장서는 등 자신보다 더 가난한 사람들, 특히 아이들을 위해 — 그는 아이들을 무척 아꼈다 — 적극적으로 일했다.

그는 여전히 몽마르트르의 뮤직홀과 바에서 피아노를 치면서 소소한 생계를 꾸렸으며, 버스비를 아끼느라 그 먼 길을 걸어서 오갔다. 이 힘든 세월 동안 사티는 뮤직홀을 위한 작곡으로 연명했는데, 그 영향은 그의 좀 더 진지한 작품에도 스며 있어, 카페 콘서트와 서커스를 연상시키는 유희적인 느낌을 더한다. 장차 사티가 젊은 작곡가들의 선구자요 지도자로 추앙받게 되는 것은 이런 길거리 음악에 대한 개방성 때문이다. 다리우스 미요, 프랑시스 풀랑크, 아르튀르 오네게르 등, 그를 추앙하는 젊은 음악가들은 이후 장 콕토를 대변인으로 하여 '6인조'로 유명해지게 된다.

고드프루아 카베냐크는, 의원들이 찬성하던 소리가 귓전에 쟁쟁한 가운데, 드레퓌스 지지 운동의 지도자들(쇼이레르-케스트네르, 피카르, 클레망소, 조레스, 졸라, 마티외 드레퓌스)을 국가 안보 위해 음모죄로 기소하고 유죄판결을 내림으로써 운동 자체를 중지시키기로 결심했다. 이 목표를 염두에 두고, 그는 자신의 군사 참모들에게 드레퓌스 사건의 비밀 파일에 든 자료들을 재검토하라고 지시했다. 8월 13일 늦은 저녁, 전면적인 검토에 몰두해 있던 루이 퀴네 대위는 놀라운 사실을 발견했다. 그가 검토하던 편지 ─ 장군들이 드레퓌스의 유죄에 대한 절대적 증거라고 주장했던 바로 그 문서 ─ 는 한 통이 아니라 두 통이었다. 즉, 그것은 두 장의 편지를 하나처럼 보이도록 이어 붙인 것, 다시 말해 위조문서였다.

퀴네는 그 발견을 놓고 몹시 고민했다. 그는 카베냐크가 찾는 것이 드레퓌스와 그 지지자들에게 맞설 자료이지 그 반대 자료가 아님을 알고 있었다. 또한 문제의 문서가 앙리 중령에 의해 '발견'되었다는 것도 알고 있었으니, 앙리 중령과 그는 친구 사이였다. 하지만 문제의 자료, 사실상 드레퓌스가 유죄라는 주된 자료가 가짜라는 것은 반박할 수 없이 명백한 사실이었다.

다행히도 퀴네는 정직한 사람이었고, 비록 내키지 않았으나 자신의 의무를 다했다. 다음 날 아침 그는 상관인 로제 장군에게 자신이 발견한 바를 보고했다. 위조 사실은 백주에 보듯 뚜렷하지는 않았지만, 어두운 방 램프 불빛 아래서도 틀림없었다. 로제와

퀴녜는 즉시 카베냐크에게 달려가 그 사실을 보고했다. 역시 램프 불빛 아래서 문서를 본 카베냐크도 위조를 확신했고, 자신의 명예에 떳떳하게 그 발견을 숨기려 하지 않았다. 곧 그는 앙리 중령을 개인적으로 취조했고, 마침내 앙리는 사실을 자백했다. 카베냐크는 8월 30일 그 뉴스를 공표하며, 앙리 중령이 체포되어 몽발레리앵 요새로 송치되었다는 소식도 곁들였다.

"난 망했어. 그들이 나를 저버렸어."[14] 앙리 중령은 감옥으로 출발하기 직전에 덜덜 떨며 아내에게 말했다. 그리고 감옥에 도착한 지 얼마 안 되어, 어느 뜨거운 오후에 침대에 똑바로 누워 면도날로 목을 그었다.

～

하지만 드레퓌스 무죄의 증거가 나타났음에도 반대자들은 패배를 인정하려 하지 않았다. 그러기는커녕, 이제 드레퓌스를 넘어 더 큰 쟁점과 명분들이 불거지고 있었다. 드레퓌스 반대자들의 목표는 프랑스의 전통적 도덕과 제도, 특히 군대와 교회를 수호하는 것이었던 반면, 드레퓌스 지지자들의 목표는 군대나 교회의 정치적 권력에 좌우되지 않는 자유롭고 정의로운 공화국을 수호하는 것이었다. 이런 격렬한 대립 가운데, 내셔널리즘과 반유대주의가 결합하여 세속주의와 산업화된 현대 세계의 위협에 맞서고 있었다. 타협의 여지 없는 내셔널리스트에 반유대주의자였던 모리스 바레스가 그 점을 분명히 했으니, 설령 드레퓌스가 무고하다 하더라도 그의 지지자들은 범죄자로 보아야 한다는 것이었다. "그들은 우리에게 소중한 모든 것을 모욕한다. 그들의 음모

는 프랑스를 분열시키고 무장해제 하려는 것이다"라고 그는 썼다.[15]

카베냐크는 앙리의 위조를 적발하는 데 일역을 하기는 했지만 드레퓌스 지지자들에 대한 싸움은 계속할 결심으로, 자신의 발견은 자신의 반드레퓌스 입장을 강화했을 뿐이라고 주장했다. 그와 동시에 드레퓌스 반대자들은 앙리 중령을 영웅화하기에 나서서, 그가 진실을 말하는 것을 방해하려는 유대인들에게 암살당했다고 주장했다. 드레퓌스에 대한 선고를 재검토해달라는 뤼시 드레퓌스의 청원에 대해 정부는 의견이 갈려 용단을 내리지 못했다. 9월 동안 파리의 정치적 동요는 극적으로 수위가 높아졌고, 다가오는 만국박람회 준비에 고용된 노동자들이 대거 파업을 일으킨 것도 분위기를 더욱 험악하게 만들었다. 이 파업에는 파리 시내의 건설 노동자 대부분이 참여했으며, 곧 철도 노동자들까지 가세했다. 혼란을 가중시킨 것은, 보나파르트 후계자*를 위한 쿠데타 소문이었다. 끓어오르는 패닉 가운데서 다수의 드레퓌스 지지자들은 잠시 숨는 것이 좋겠다고 결정했다. 자신의 운이 다했음을 감지한 에스테라지는 주소를 바꾸고 국경을 몰래 넘어 벨기에로 달아났다가, 거기서 런던으로 가 가명으로 정착했다.

마침내 앙리의 자백이 있은 지 꼭 한 달 만에, 각료 회의에서는 뤼시 드레퓌스의 청원을 파기원[프랑스의 고등 항소법원]에 보내기로 (약간의 표차로) 결의했다. 이틀 뒤 파기원 형사부에서는 심리

*
1870년 나폴레옹 3세가 퇴진한 후에도 보나파르트가의 후계자들은 이어지고 있었다. 당시 보나파르트 후계자는 나폴레옹 공 빅토르였다.

를 시작, 한 달 후인 10월 29일에 그 결정을 발표했다. 드레퓌스 지지자들이 바라던 대로, 재심을 추진하는 절차가 허용되었다.

영광스러운 한순간, 조수의 흐름이 바뀐 것만 같았다.

~

10월 16일에 쥘리 마네는 일기에 파리를 분열시키고 있는 혼돈이 "매우 불안하다"라고, 어서 지나가기를 기도한다고 썼다. 기도는 그녀의 삶에서 점점 더 중요한 비중을 차지하고 있었다. 6월에 그녀는 여성 수도회인 '마리아의 아이들Enfants de Marie Immaculée'에 가입했고, "더 나은 크리스천이 되고 다른 사람들을 더욱 돕겠다"라고 다짐했다. 자신이 곧 스무 살이 된다는 사실을 상기하며, 그녀는 이렇게 덧붙였다. "나도 가난한 사람들을 돕고 다른 사람들을 섬기기 시작할 때가 되었다."[16]

하지만 그녀의 안온한 삶에도 죽음이 연이어 닥쳤다. 9월에 그녀는 말라르메가 뜻밖에 세상을 떠났다는 소식을 듣고 발뱅에 가서 장례식에 참석했다. 말라르메를 사랑하고 존경하던 많은 사람이 왔으니, 그중에는 타데와 미시아 나탕송 부부, 폴 발레리(그는 감정이 북받친 나머지 추도사를 끝까지 하지 못하고 눈물에 젖은 채 묘지를 나섰다)도 있었다. 런던에서 휘슬러는 말라르메의 아내와 딸에게 조의를 표했다. "두 분과 함께 웁니다. (……) 제게도 너무나 소중한 분이었습니다!"[17]

"죽음은 끔찍하다"라고 쥘리는 썼다. "발뱅은 그 영혼을 잃어버렸다." 하지만 적어도 젊은 사람들에게는, 삶이 계속되었다. 10월 17일, 쥘리는 일기장에 화가 앙리 르롤의 딸이자 자신의 친

구인 이본 르롤이 화가이자 수집가인 앙리 루아르의 손자 외젠 루아르와 약혼했다는 소식을 적었다. 친구들이 결혼하기 시작했다면서, 쥘리는 엄숙하게 덧붙였다. "우리도 더 이상 어린 소녀가 아닌 것이 확실하다."[18]

그녀는 11월에 스무 살 생일을 맞았고, 이어 12월 말에는 이본의 결혼 축하 파티에 참석했다. 그 파티는 드가의 집에서 열려, 드가의 제자이자 신랑의 동생인 에르네스트 루아르가 입구에서부터 쥘리의 팔짱을 끼고 그녀를 이본에게 안내했다. 사촌 자니와 폴 발레리를 맺어주느라 그날 저녁을 보낸 뒤, 쥘리는 혹시 자신도 여생을 함께 보낼 사람과 팔짱을 낀 것은 아닐까 생각했다. "그래, 나도 오늘 저녁 에르네스트가 좋았다고 해야 할 것 같다." 두 사람의 취향이 같고 "같은 환경에서" 자랐다는 사실을 상기하며, 그녀는 그가 "내 짝"이 아닐까 궁금해했다.[19]

다른 사람들도 같은 생각을 했던 것이 분명하다. "오늘 널 위해 에르네스트를 좀 손봤지. 이제 네가 끌어나갈 차례야." 드가도 그녀를 놀렸다.[20]

"이 모든 불안에도 불구하고" ～ 1898

27

렌에서의 군사재판

1898
－1899

　프랑스 군대는 국내외에서 타격을 입고 있었다. 앙리 중령의 자살과 그의 위조 사실이 일으킨 일대 혼란이 채 가시기도 전에, 프랑스군이 수단의 파쇼다라는 오지에서 패배했다는 비보가 들려왔다. 아프리카에서 식민지를 놓고 영국과 각축을 벌이느라, 장-바티스트 마르샹 사령관 휘하의 프랑스군이 2년 전부터 콩고로부터 나일강 상류의 그 먼 곳까지 헤쳐 간 것이었다. 거기서 프랑스군은 여러 척의 영국 포함을 만났고, 한 달 간의 교착상태 동안 본국에서는 몇 차례 심각한 전쟁 위기가 있었다. 결국 프랑스가 후퇴했고, 양국이 각기 아프리카에서 영향권을 나누기로 합의했다. 외교적인 동시에 현실적인 고려가 작용한 결정이었음에도 —프랑스는 영국 해군의 힘을 알고 있었다— 많은 프랑스인은 파쇼다의 즉각적 결과를 수치스럽게 여겼다. 하필 파기원이 드레퓌스 재심의 길을 터준 바로 그 시기에 이 일이 일어났다는 것도 내셔널리즘적이고 애국적인 반드레퓌스파의 고통과 분노를 가중

시켰다.[1]

반드레퓌스파의 열기는 계속 커져갔다. 12월에는 일군의 교수와 문인들이 드레퓌스를 지지하는 지식인들에 맞서기 위해 '조국 프랑스 연맹'을 결성했다. 아카데미 프랑세즈 회원 스물세 명을 위시하여 많은 학사원 회원들과 수백 명의 대학교수가 즉시 연맹에 가입하여, 회원 수는 순식간에 4천 명 가까이로 늘어났다. 하지만 회원들의 명성 덕분에 상당한 영향력을 갖기는 했어도 '조국 프랑스 연맹'은 '애국자 연맹'이나 '반유대 연맹'처럼 폭력적인 성향을 띠지는 않았다. 이 두 연맹의 회원들은 자신들의 열렬한 신념을 관철시키기 위해서라면 주먹다짐도 불사할 태세였다.

그해 말《라 리브르 파롤》은 앙리 중령의 미망인 이름으로 "유대인들에게 살해당한 프랑스 장교"의 명예를 수호하기 위한 소송을 시작했다. 수천 명의 기부자들이 즉시 그 소집령에 반응했고, 그중 다수는 프로테스탄트와 프리메이슨, 그리고 공화국 지지자들까지 겨냥하는 반유대주의 논평을 덧붙였다. 하지만 변함없이 가장 증오심에 찬 욕설의 표적이 되는 것은 유대인들이었다. 한 군의관은 유대인들의 생체 해부를 제안하기도 했고, 바카라[프랑스 북동부의 유리 산지]에서 일하는 노동자는 그들을 "유리 용광로"에 넣고 싶다고도 했다. 또 다른 이들은 "유대 놈들의 살을 다 짐육으로 만들자", "수송차를 빌려 추방하자"라고 했다.[2] 사용된 언어도 감정도 끔찍했고, 문자 그대로 진담이었는지는 모르지만, 하여간 그 성난 개개인이 인종 말살과 멸종의 언어를 사용했던 것은 사실이다.

쥘리 마네와 그녀의 친구들은 반유대주의 입장이기는 했어도

그런 살벌한 정서와는 거리가 멀었다. 하지만 에르네스트 루아르에 대한 관심이 무르익어가던 12월 초, 쥘리는 루아르가가 드레퓌스 반대 모임에 참석하고 있으며, 에르네스트는 한 드레퓌스 지지자를 때린 일도 있다고 감탄하듯 일기에 적었다. 그사이 군 수뇌부는 앙리 중령에 대한 일체의 비난을 거두고 그것을 피카르 중령에게 덮어씌움으로써, 피카르가 드레퓌스 편에서 증언할 가능성을 없애려 했다. 122일을 감옥에서, 그중 49일을 독방에서 보낸 후 피카르는 12월에 위조와 간첩 행위 죄목으로 군사재판에 출두하게 되어 있었다. 전망은 암담했으니, 마지막 순간 파기원 형사부가 그의 사건을 담당하기로 동의한 것만이 가느다란 희망의 빛줄기였다. 형사부가 군부에 비밀 파일을 제출할 것을 요구한 것도 피카르를 지지하는 이들에게는 희망적인 신호로 보였다.

군부는 형사부의 요구에 응하지 않다가 연말에 가서야 극히 제한된 조건으로 열람을 허락했다. 즉, 파일은 오전 중에 가져갔다가 매일 저녁 군부에 돌려주어야 한다는 것이었다. 하지만 그런 제약 속에서도 형사부의 판사들은 그 파일에 담긴 증거라는 것이 얼마나 취약한가를 깨달았다. 염려하던 일이 사실로 드러나, 그들은 반드레퓌스파의 집중포화를 받았지만, 끈질기게 검토를 계속해나갔다. 마침내 1899년 2월 초에 판사들은 자신들의 조사 작업이 끝나가고 있다고 발표했다. 이에 정부의 최고위직에 있던 드레퓌스 반대자들은 충격을 받고 발빠르게 사건을 형사부 관할에서 빼냈다. 이 고위 관리들의 눈에는, 그것이 군대의 명예와 공화국의 안전을 위한 최소한의 조처였다.

~

1899년 1월 말, 모네는 친구이자 동료인 알프레드 시슬레로부터 만나러 와달라는 요청을 받았다. 시슬레는 본래의 인상파 그룹 가운데 유일한 영국인으로, 임종의 자리에서 모네에게 작별을 하고 싶었던 것이다. 또한 그는 모네에게, 몇 달 전 어머니를 여읜 자식들의 후견을 맡기기를 원했다.

시슬레가의 자녀들은 실로 도움이 필요한 상황이었다. 평생 그림으로 많은 돈을 벌어본 적이 없는 시슬레는 여러 해 동안 근근이 연명하며 오랜 정부(1897년에야 정식 아내가 되었다)와 함께 퐁텐블로 근처의 작은 마을에서 살고 있었고, 말년에는 사실상 칩거 상태였다.

모네는 피사로와 르누아르와 함께 장례식 때 다시 퐁텐블로로 가, 즉시 시슬레의 자녀들을 위해 그의 그림 판매를 주선했다. 그러고서 지베르니로 돌아가 보니, 사랑하는 의붓딸 쉬잔 버틀러*가 병으로 갑작스럽게 죽은 후였다. 하지만 모네는 시슬레 전시를 강행했고, 전시에는 시슬레가 스튜디오에 남긴 그림들뿐 아니라 친구들과 동료들이 기증한 그림도 여러 점 포함되었다(쥘리도 모리조의 그림 한 점을 기부했다).

시슬레가 죽은 직후에 열린 이 전시와 그 밖의 전시들로 인해 시슬레의 작품에 대한 관심이 다소 높아졌고 가격도 덩달아 조금

* 알리스 오셰데의 맏딸. 미국 화가 시어도어 버틀러와 결혼했다.

올랐다. 그 겨울과 이어지는 봄에 모네도 그룹 전시회와 공개 판매에 적극 참가했으니, 그의 그림들은 여전히 높은 가격에 팔렸다. 그는 이제 정원 연못의 수련을 그리기 시작했다.

이 시기에 앙리 드 툴루즈-로트레크는 죽도록 과음에 빠져 있었다. 괴짜이고 귀족이고 기형인—어른의 몸에 어린아이의 다리가 달린—그는 예술과 술에 빠져 살았다. 술을 마실 때는 타데와 미시아 나탕송 부부 주위에 모여든 예술가 동아리와 어울렸으며, 파리의 악명 높고 비위생적인 사창가에서도 마셨다. 음주가 작업에 방해가 되지는 않았던 듯 그의 작품은 세기말 파리의 이면을 잘 보여준다. 하지만 1899년 봄, 술은 그의 건강을 확실히 해치고 있었고, 다른 사람들마저 위험에 빠뜨렸다. 그는 섬망을 겪었으며 "자신에 대한 적이나 음모들"을 두려워했다고 친구 타데 나탕송은 후일 회고했다.[3] 설상가상으로, 그의 집주인의 말에 따르면 그는 프로쇼가에 있던 집에 불을 내기도 했다. "헝겊에 휘발유를 묻혀 변기에 넣고 불을 붙이니 확 타올랐다"는 것이었다.[4]

나탕송 부부와 다른 친구들이 그에게 술을 끊으라고 애원했다. 그가 마시는 술은 그의 전매특허가 된 칵테일로, 압생트와 코냑을 섞은 것이었다. 하지만 툴루즈-로트레크는 자기 기분 내키는 대로 하는 데 익숙했고, 술을 끊는 것은 기분 내키는 일이 아니었다. 결국 절망에 빠진 그의 어머니가 그를 사설 요양원에 입원시켰는데, 뇌이에 있는 비싼 시설을 그는 감옥이라 불렀으며 어머니에게 보내는 한 편지에는 '죄수'라고 서명하기도 했다. 이후 잠시 나아져 퇴원했지만("로트레크 출옥!"이라고 그는 떠들어댔다), 곧 자살이나 다름없는 음주로 돌아갔다. 아직 서른네 살밖에

되지 않은 청년이었지만, 매독과 알코올에 찌든 그에게는 살날이 2년밖에 남지 않았다. 그의 짧은 생애 내내, "모든 것이 그를 웃게 했다. 그는 웃기를 좋아했다"라고 나탕송은 회고했다. 하지만 결국 "예전의 기쁨은 더 이상 남아 있지 않았다".[5]

~

1899년 5월 말 국립음악협회의 무대에서, 라벨은 최초의 오케스트라 작품 〈셰에라자드〉를 지휘했다. 이 중대한 순간, 〈셰에라자드〉를 맞이한 조롱조의 휘파람과 야유 소리가 그를 불안하게 했지만 마지막에는 안심할 만큼 힘찬 박수가 터져 나왔을 뿐 아니라 청중은 그를 두 번이나 다시 불러냈다. 그러나 비평가들은 설득되지 않았으니, 특히 작가이자 음악평론가이며 당시 콜레트의 남편이던 앙리 고티에-빌라르는 〈셰에라자드〉를 가리켜 "에릭 사티에 필적하려 애쓰는 드뷔시 아류가 러시아의 림스키 유파를 흉내 낸 어색한 표절"이라고 혹평했다. 하지만 댕디만큼은, (라벨에 따르면) 외교적인 말일망정 "사람들이 여전히 무엇엔가 열정을 갖는다는 데 대한" 기쁨을 표해주었다.[6]

같은 달에 사라 베르나르는 그녀의 경력 가운데 가장 논란 많은 역할, 즉 햄릿을 맡음으로써 열정을 불태웠다. 그녀는 이미 르네상스 극장을 팔고 좀 더 큰 나시옹 극장(샤틀레 광장에 있는)을 빌리기로 계약한 뒤, 사라 베르나르 극장이라 개명하고 거기서 〈라 토스카La Tosca〉로 막을 열었다. 그러고는 5월에 햄릿이 되어 무대로 성큼 성큼 들어섰다. 물론 맹렬한 비판도 있었지만, 그녀의 「햄릿Hamlet」은 엄청난 인기였고 ─ 쥘리 마네는 햄릿 역할의

베르나르가 스스로도 놀랄 만큼 마음에 들었다 ─ 공연은 큰 성공을 거두었다. 베르나르는 그것으로 여섯 달 동안 순회공연을 했고, 그러는 동안 찬반이 뒤섞인, 하지만 결코 미온적이지 않은 평가를 받았다. 그러고는 파리에 있는 자신의 극장으로 돌아가 쉰 번이나 더 「햄릿」을 성공적으로 연기했다.

전형적인 베르나르식으로 그녀는 과감하게 도박을 걸었고, 이겼다.

〜

그해 봄 쥘리 마네는 낭만적인 기분에 빠져 있었다. 3월 초 부모님이 그토록 아끼던 메닐성에 꼭 필요한 수리를 점검하러 간 그녀는 안개 걷힌 풀밭에 앉아서 그곳에 살면 얼마나 "낙원 같을까" 생각했다. 하지만 "이곳에는 가족으로 와야지, 친구들이 있어야 하고, 결혼해 있어야 해"라고 스스로 상기시켰다.[7]

드가는 기쁜 마음으로 중매쟁이 역할에 나섰다. 4월 말 그녀가 전시회 전의 특별 판매에서 빼어난 들라크루아 작품을 유심히 바라보고 있노라니, 드가가 그녀의 팔을 붙잡며 말했다. "여기 네가 결혼할 청년이 있다!"[8] 돌아보니 에르네스트 루아르가 있었다. 그녀와 에르네스트는 함께 웃었고, 둘 중 어느 쪽도 드가의 적극적인 행동이 싫지 않은 듯했다.

봄이 여름으로 넘어가는 동안 폴 발레리와 쥘리의 사촌 자니는 연인이 되어갔고, 쥘리 또한 시작되는 사랑의 모든 당황스러움과 전율을 맛보고 있었다. 5월 초의 한 갤러리 쇼에서 그녀는 에르네스트와 만나 함께 이야기하고 싶었지만 용기를 내지 못했다. 앞

날은 암담한 의심들로 가득 차 있었으니, 그중 가장 나쁜 것은 다시는 그를 보지 못하리라는 생각이었다. "오, 내가 그의 마음을 얻을 수만 있다면!" 하고 그녀는 염원했다.[9]

하지만 한 달도 채 지나지 않아 그녀는 또다시 날아갈 듯한 기분이 되었다. 드가와 저녁 식사를 한 후 그녀와 에르네스트는 드가의 컬렉션을 보러 갔고, 쥘리는 에르네스트의 매너와 사려 깊음과 검은 눈에 감탄했다. "나는 그가 좋아, 정말 좋아"라고 그녀는 일기에 털어놓았다. 마차로 집에 가는 길 내내 그녀는 그날 저녁에 대해 생각했고, 에르네스트 루아르야말로 "내 사람"이라고 마음을 굳혔다.[10]

～

1899년 신년 첫날, 가비 뒤퐁은 짐을 싸서 드뷔시를 아주 떠났다. 이미 오래전부터 그럴 만한 이유는 충분히 있었지만, 그들의 결별 이유는 분명치 않다. 드뷔시는 조르주 아르트망에게 그저 그녀가 떠났다고, 그래서 아파트도 바꿀 겸 최근에 좀 바빴다고 말했다. "내 비서 뒤퐁 양이 사직했다네."[11] 그게 전부였다.

그러고는 릴리가 나타났다. 7월에 아르트망에게 보내는 편지에서, 드뷔시는 "내가 온 마음으로 사랑하는 젊은 여성이 있는데, 그녀는 세상에서 가장 아름다운 금발에 더없이 아름다운 비유들을 생각나게 하는 눈을 가졌다"라고 썼다. 요컨대 그녀는 "결혼할 만하다!"라는 것이었다. 그리고 같은 날 저녁 릴리에게 보내는 편지에서는 그녀를 "내 사랑하는 릴리"라 부르며, "내 입술은 당신의 입술을 너무나 잘 기억하고 있고, 당신의 애무는 불처럼 뜨

겁게 꽃처럼 부드럽게 지울 수 없는 흔적을 남겼다오"라고 썼다. 자신들의 사랑이 세상에서 가장 아름다운 것이라는 선언과 함께, 그는 그녀에게 "그 아름다운 사랑을 시시한 것들에나 걸맞은 사소한 규칙들로 손상시키지 맙시다"라고 덧붙였다.[12]

릴리란 로잘리 텍시에로, 릴로 또는 릴리라 불렸다. 양장점의 모델 일을 하는 스물다섯 살 난 아가씨로, 이 편지와 또 다른 드뷔시의 편지들로 미루어 보건대 이미 그의 정부가 되어 있었다. 그러니 왜 굳이 그녀와 결혼하겠는가? 그녀에게 재산이 없는 것은 분명했고, 드뷔시는 확실히 재산이 필요했는데 말이다. 하지만 그래도 그는 그녀와 결혼했다. 10월 19일 시청에서 올린 간소한 결혼식으로, 드뷔시의 말에 따르면 "허세도 예식도 나쁜 음악도" 없었다.[13] 드뷔시의 친한 친구인 피에르 루이스가 그보다 조금 일찍 6월에 (좀 더 이익이 되는) 결혼을 한 터라 증인 중 한 사람이 되어주었고, 다른 한 증인은 에릭 사티였다. 신혼부부는 사실상 무일푼이었으니, 결혼식 다음 날 아침 드뷔시는 결혼식 때의 식사 값을 치르기 위해 피아노 레슨을 해야만 했다. 하지만 그들은 행복했던 것 같다. 적어도 한동안은.

～

사랑, 그것은 쥘리 마네를 꿈꾸게 하고 드뷔시의 삶을 뒤엎었을 뿐 아니라 드레퓌스 사건에도 뜻하지 않은 영향을 미쳤다. 2월 16일, 의회는 파기원 형사부의 조사 업무를 중단시키는 법을 통과시킬 참이었다. 조사에 참가했던 형사부 판사들 대다수가 드레퓌스의 재심에 긍정적인 태도를 보이게 된 터였다. 그런데 펠

릭스 포르 대통령이 엘리제궁의 침상에서 죽은 채로 발견되었다. 사인은 심장마비. 그의 죽음에 관한 모든 것은 쉬쉬하는 형편이었지만, 포르가 발견된 자극적인 상황에 대한 소문은 삽시간에 퍼져나갔다. 그가 정부의 품에서 죽었으며, 그녀는 조용히 옆문으로 쫓겨났다는 소문이었다.

완강한 드레퓌스 반대자였던 포르의 급작스러운 퇴장은 드레퓌스 지지자들에게 새로운 희망을 주었다. 의회는 곧 새로운 대통령으로 상원 의장이던 에밀 루베를 선출했는데, 그는 드레퓌스 지지자였다. "군대가 적의 편에 선 사람을 섬기고 옹호해야 한다니!" 쥘리 마네는 일기에 탄식을 늘어놓았다. "그가 드레퓌스 지지자라면 프랑스인일 수 없어."[14] 다른 드레퓌스 반대자들의 생각도 마찬가지였고, 드레퓌스에 반대하는 애국자 연맹의 지도자 폴 데룰레드는 전투를 준비했다. 잔 다르크 동상 앞에서 연설을 하며, 그는 프랑스의 적들(즉, 드레퓌스 지지자들)을 쫓아내기를 마치 잔 다르크가 영국인들을 쫓아냈듯이 하겠다고 맹세하고는, 포르의 장례식이 끝나는 동시에 자신과 자신의 특공대가 엘리제궁으로 쳐들어가리라고 강력히 시사했다.

하지만 뚜껑을 열어보니 그 소집에는 데룰레드가 기대했던 것보다 훨씬 적은 수의 사람밖에 나타나지 않았고, 군대는—그간 드레퓌스 사건을 겪어왔음에도—쿠데타 참여에 관심이 없었다. 그래도 총리 샤를 뒤퓌는 드레퓌스 반대자로서의 지조를 지켜, 형사부로 하여금 사건—기술적으로는 피카르 사건이었지만 드레퓌스 사건, 특히 드레퓌스의 재심이라는 문제와 불가분으로 얽혀 있는—에서 손을 떼게 하고자 전력을 다했다. 뒤퓌는 자신이

원하던 법을 통과시키는 데 성공했으나, 형사부는 이제 피카르 사건은 군법이 아니라 민법의 소관이라며 그의 허를 찔렀다. 이는 피카르에게 분명한 승리였으니, 그는 이제 군사재판에 부쳐질 가능성을 면하게 된 것이었다. 드레퓌스 지지자들은 고무되었다.

파기원 형사부가 사건에서 제외되자 파기원 합동부가 업무를 이어받았고, 다시금 비밀 파일을 요구하여 날마다 극비하에 받아 보았다. 드레퓌스파도 반드레퓌스파도, 때가 왔을 때 판사 개개인이 어떻게 투표할지에 대한 예상에 부심했지만 대부분의 의견은 예측할 수 없었다. 판사들은 반드레퓌스파가 형사부의 개별 판사들에게 행한 중상 캠페인에 짜증이 나 있던 터였다. 그러는 사이 마티외 드레퓌스는 은밀히 형사부의 자세한 개정 기록 사본을 입수하여《르 피가로》에 넘겼다.《르 피가로》는 3월 말에 이를 싣기 시작, 대중의 교화를 위해서라며 4월 내내 연재를 계속했다.

마티외 드레퓌스의 노력 덕분에 드레퓌스 사건의 모든 양상이 대중에게 공개되었고, 이제 아무것도 드레퓌스의 재심을 막을 수 없을 듯이 보였다. 에스테라지조차도 자신의 고백이 아직 가치가 있는 동안 현금화하기로 하고, 참모본부와의 공모에 대한 자세한 기록을 팔았다. 그럼에도 내셔널리즘과 드레퓌스 반대의 기세는 강경하여, 데룰레드와 그의 동료는 무산된 쿠데타로 인해 재판에 섰으나 극히 짧은 심리 후에 무죄방면 되었고, 자기 무리들에게 떠받들려 재판소를 지나 거리로 실려 갔다.

마침내 6월 3일, 파기원 합동부는 판결을 내렸다. 판사들은 의견이 심하게 갈렸고, 특히 명세서에 관해 그랬다. 대다수는 그것을 쓴 사람이 드레퓌스가 아니라고 믿었지만, 그렇다고 그것이

에스테라지의 것이라고 인정하려는 이는 소수였다. 하지만 재심이 적절하다는 점에는 다들 동의하여, 1894년 군사재판에서 내린 드레퓌스의 평결을 무효화하고, 드레퓌스에게는 렌에서 열릴 새로운 군사재판에 출두하라는 명을 전달했다.

같은 날, 에스테라지는《르 마탱》과의 인터뷰에서 문제의 명세서를 쓴 것이 자신이라고, 세 장군의 양해하에 상관의 명령을 받고 썼다고 고백했다.

여전히 정확한 진실은 아니었지만, 어차피 에스테라지의 고백은 파기원의 결정에 비추어 거의 중요치 않은 요소였다. 이 순간을 위해 그토록 오래 싸워온 사람들, 클레망소와 조레스, 그리고 물론 마티와 드레퓌스는 서로 얼싸안고 울었으며, 소식을 들은 뤼스 드레퓌스 역시 그랬다. 이제 승리가 아니고 무엇이겠는가.

～

졸라는 득의양양했다. 영국에 간 지 11개월째였고, 영국인들은 별다른 불만 없이 그가 런던 외곽에서 일련의 주소지를 거치며 평화롭게 살도록 내버려두었다. 드레퓌스 사건이 계속 전개되는 동안 거기서 그는 영어 공부를 시작했고, 또 다른 소설 쓰기를 계속했다. 한편 해협을 건너오는 작은 소식조차 놓치지 않고 읽으며 그는 희망과 절망 사이를 오갔으니, 특히 앙리의 자백과 자살 소식을 들은 후로는 더욱 그랬다. 요컨대 졸라의 유죄판결의 핵심에 있는 자료가 가짜로 입증된 것이었다. 이 망명객이 고대해온 귀환도 이제 며칠 앞으로 다가온 듯했다. 하지만 클레망소와 졸라의 변호사 페르낭 라보리는 프랑스의 상황이 아직도 혼란스

러우며, 그가 돌아오면 여론이 자극되어 그 자신은 물론 드레퓌스 사건 전체를 위태롭게 할 수 있다고 겨우 그를 납득시켰다. 그래서 진실의 단편들이 하나씩 나타나는 동안에도 졸라는 울적한 기분과 싸우며 영국에 남아 있어야 했다.

한편, 졸라가 「나는 고발한다」에서 비난했던 세 명의 필적 감정가가 그에게 30만 프랑이라는 거액을 걸고 고소하여 그보다는 못하지만 그래도 상당한 액수를 보상금으로 받게 되는 바람에, 그의 저축은 바닥이 났다(졸라는 항상 버는 족족 썼으므로, 저축이라야 얼마 되지 않았지만). 현금 대신 그의 파리 집이 차압당했고 가재도구는 경매에 붙여졌는데, 와중에 그의 출판인의 젊은 동업자가 나서서 졸라의 책상에 대해 소송인들의 요구를 감당할 만한 액수를 지불해주었다.

아마 졸라에게 가장 나빴던 것은, 레지옹 도뇌르 수훈 자격을 정지당하는 수욕이었을 것이다. 레지옹은 일종의 타협안을 내어 그를 완전히 축출하지는 않기로 했지만, 그런 결정은 그를 축출하려는 이들도 그를 지지하는 이들도 만족시키지 못했다. 아나톨 프랑스를 위시한 다른 레지옹 수훈자들은 항의의 표시로 옷깃에서 훈장의 붉은 리본을 떼어버렸고, 이에 대한 논란이 파리의 카페들을 휩쓸었다.

6월 3일 저녁, 졸라는 파기원이 드레퓌스의 재심을 허가했다는 소식을 듣고 그 즉시 파리를 향해 출발했다. 그가 도착한 다음 날 아침 《로로르》지에 실린 「정의Justice」라는 글에서, 졸라는 "오늘, 진실이 승리했고, 정의가 마침내 다스리게 되었다. 나는 돌아와 프랑스 땅에 다시 자리 잡았다"라고 기쁘게 외쳤다.[15]

반드레퓌스파는 파기원의 결정에 격분하여 즉시 법관들을 표적으로 욕설을 퍼붓기 시작했고, 심지어 루베 대통령에게 지팡이를 휘두르며 물리적 공격을 가한 이도 있었다. 다행히도 루베는 다치지 않았지만 공격과 뒤이은 드잡이는(이를 주도한 것은 왕정파와 반유대주의자들이었으니, 옷깃에 단 흰 카네이션으로 알 수 있었다) 데룰레드의 실패한 쿠데타와 의기양양한 무죄방면 직후에 일어난 일이라, 임박한 위기에 대한 두려움을 확산시키는 데 기여했다. 드뤼몽을 위시한 사람들은 민중에게 길거리로 나가 루베를 집무실에서 내쫓자고 선동했고, 많은 사람들이 큰 혼란을 예상하며 두려워했다. 반드레퓌스파였던 모리스 바레스의 말을 빌리자면, "나는 드레퓌스 사건, 그 추잡하고 혼란스러운 사건에 아무 관심도 없다. 내 관심은 내전이다".[16]

드레퓌스 사태는 이미 정치색이 완연해져 있었으니, 공화국의 장래가 드레퓌스의 적들과 지지자들 사이의 싸움에 달려 있었다. 루베 사건 직후 약 10만 명의 파리 사람들이 〈라 마르세예즈〉를 부르며 루베와 공화국을 지지하는 행진을 벌였고, 파리와 렌의 군대 장교들은 드레퓌스 지지자들에 맞서 군대를 수호하겠다는 의사를 표명했다. 파리 군사학교의 한 장교는 자신의 부대에 "군대를 모욕하는 자들"을 향해 발포하라는 명령을 내리기까지 했다. "단, 상황이 요구한다면"이라는 애매한 단서를 달긴 했지만 말이다.[17] 이처럼 금방이라도 뒤집힐 것처럼 불안한 상황 가운데 총리 뒤퓌는 질서를 유지할 수 없었던 듯 해직되었고, 중도 우파

의 새 정부를 구성하려다 실패한 대통령 루베는 중도 좌파 르네 발데크-루소에게로 돌아섰다. 발데크-루소는 강베타 치하에서 내무 장관을 맡았던 존경받는 변호사이자 정치가로서, 파나마 스캔들 당시 귀스타브 에펠을 변호한 인물이었다.

발데크-루소는 유례없이 폭넓은 정치색을 갖는 정부를 구성했다. '코뮌 학살자'로 악명 높은 가스통 드 갈리페 장군부터 제3공화국 정부에 동참한 최초의 사회주의자 알렉상드르 밀르랑까지 (갈리페는 국방 장관, 밀르랑은 상업 및 산업부 장관이 되었다) 아우르는 인선이었다. 이런 특이한 구성이 사회주의 좌파에서 내셔널리즘 우파에 이르는 거의 모든 사람으로부터 반대를 불러일으켰던 것도 무리가 아니다. 하지만 가장 분노한 것은 반드레퓌스파였다. 발데크-루소 정부의 모든 멤버는, 발데크-루소 자신을 포함하여 공개적으로든 아니든 드레퓌스를 지지하는 사람들이었다. 하지만 의원 대다수에게 훨씬 더 중요한 것은 그 정부의 모든 멤버가 공화국의 완강한 수호자라는 사실이었다. 발데크-루소의 정부가 내각에서 필요로 하는 지지 ─ 소수이지만 통치에는 충분한 ─ 를 얻은 것은 반동 세력에 맞서 제3공화국을 지키겠다는 이 약속 덕분이었다. 그가 3년이나 총리직을 유지하면서 제3공화국 동안 최장 기록을 세우리라고는 당시 누구도 예상치 못했다.

발데크-루소는 즉시 예방 조처를 취해, 경찰청장을 교체하고 여러 명의 고위 장성들을 후배지로 배속했다. 갈리페 장군은 놀란 군대를 향해 "전군 침묵!"을 엄격히 명령했고, 군대가 민간 당국에 종속되어 있게끔 구조 개혁을 단행했다. 국방 장관에 더 이상 거스를 수 없는 인물이 자리하자, 군대는 조용히 복종했다.

발데크-루소는 이어 데룰레드와 그의 내셔널리즘 도당을 색출하기에 나섰다(그중 40명은 파리 본부에 진지를 치고 있었고, 이따금 식량을 공급해주는 동료들은 지나가는 버스의 지붕에서 넘겨준다든가 하는 기발한 방법을 썼다). 그리고 얼마 안 가, 데룰레드와 다른 내셔널리즘 지도자들도 체포되어 공화국에 대한 음모죄로 기소되었고, 고등법원 역할을 맡은 상원 앞에서 재판에 부쳐졌다. 오랜 재판 끝에 그들은 유죄판결을 받고 추방되었다.

교회 문제에 있어서는, 발데크-루소는 반교권주의자는 아니었지만 교회가 공화국에 종속되어야 한다고 굳게 믿었다. 이를 염두에 두고, 그는 정부에 반대하는 사제들의 봉급 지불을 정지시키는가 하면, 유대인과 공화국을 공격하는 신문을 배포해온 성모승천 아우구스티누스 수도회에 법적 조치를 가했다. 수도사들의 자선에 별 감명을 받지 않은(졸라의 「나는 고발한다」가 나온 이후, 수도사들이 발행하는 한 신문에서는 「그의 밸을 따버려라!」라는 제목의 사설을 싣기도 했다)[18] 발데크-루소는 비인가 협회를 금지하는 법으로써 행동을 취했다. 1900년 초에 성모승천 수도회는 재판을 받고 해체되었다.

이처럼 발데크-루소는 몇 달 안 되는 사이 놀라운 기세로 군대와 내셔널리스트들과 교회를 진압하고 복종시켰다. 이제 공화국의 평온을 확보하기 위해 남은 일은 드레퓌스 사건을 종결시키는 것뿐이었다.

～

발데크-루소가 그렇게 할 일을 해나가는 동안, 파리에 돌아와

활동을 개시한 졸라는 자신의 재판이 11월 말로 연기된 데에 만족을 표했다. 달라진 정치판을 반영하는 또 다른 긍정적인 변화로, 피카르 중령에 대한 모든 고발이 취하되어 그는 384일간의 복역 끝에 마침내 석방되었다. 하지만 그보다 더욱 대단한 것은, 복역한 지 4년 3개월 만에, 알프레드 드레퓌스가 악마도에서 석방되어 렌의 군사 감옥으로 이송되었다는 사실이었다. 그의 새로운 군사재판이 시작되려는 참이었다.

재판이 시작되는 1899년 8월 7일, 알프레드 드레퓌스는 1894년 이후 처음으로 대중 앞에 모습을 드러냈다. 무엇보다도 그는 동정받기를 원치 않았으며, 동정심을 저지하기 위해 최선의 노력을 기울였다. 하지만 그가 나타나자, 모두의 연민이 법정을 휩쓸었다. 모리스 바레스조차도 자신의 눈앞에 나타난 모습에 충격을 받아, "불쌍한 인간 누더기가 눈부신 빛 가운데 던져졌다"라고 썼다. 이어 이렇게 덧붙이긴 했지만 말이다. "만일 문제 되는 것이 그저 한 인간이라면 우리는 그의 수치를 기꺼이 가려주었을 것이다. 하지만 여기서 문제 되는 것은 프랑스다."[19]

반드레퓌스파의 다른 사람들, 즉 내셔널리즘 및 반유대주의 언론에서는 드레퓌스가 그간 겪은 일에 전혀 타격을 입지 않은 듯 지극히 건강해 보였다고 보도했다. 쥘리 마네는 주위 사람들의 태도를 반영하듯 드레퓌스의 고통에 무관심했으니, 사실 그의 고통에 대해 언급조차 하지 않았다. "그러니까 이 드레퓌스 지지자들은 판결을 번복시키려는 것이다"라고 그녀는 썼다. "그 결과는 고난에 처한 우리 나라에 한층 더 혼란을 가져올 것이다." 그러고는 끝으로 이렇게 분노를 표했다. "이 유대인들은 얼마나 막강한지!"[20]

드레퓌스 지지자들도 일상적인 반유대적 정서에서 완전히 자유롭지는 못했지만, 그렇다고 드레퓌스를 지지하는 입장이 흔들리지는 않았다. 미시아 나탕송 세르트는 훗날 이렇게 썼다. "우리 모두가 부모를 죽여서라도 구하고 싶어 했던 그 조그만 유대인 소령은 인간으로서는 우리가 가장 싫어하는 모든 것의 표본이었다." 그리고 또 이렇게 덧붙였다. "그의 명분이 너무나 명백히 정의의 명분이므로, 우리가 할 수 있는 것은 그것을 전면 수용 하는 것뿐이다."[21]

쥘리 마네 자신은 동의하지 않았을 테지만, 그녀는 아무리 중대하다 해도 시사적인 문제에 별로 관심이 없었고 특히 에르네스트 루아르가 삶 속으로 들어온 후로는 더욱 그러했다. 드레퓌스 재심이 시작된 직후, 그녀는 인상파 화가들이 초기에 자주 놀러 가던 루브시엔으로 일주일의 휴가를 떠났다. 계속해서 발뱅과 부르고뉴 지방을 여행하던 그녀의 머릿속은 그 근처로 사냥 여행을 가리라던 에르네스트 루아르에 대한 생각뿐이었다. 그는 정말로 왔고, 그와 쥘리는 교제를 계속하며 이제 연인 사이가 되어가고 있었다.

쥘리가 잘생긴 애인과 교제를 즐기는 사이, 드레퓌스는 다시금 똑같은 문제와 똑같은 거짓에 봉착하고 있었다. 특히 비밀 파일을 검토하기 위한 재판을 "국가 안보를 이유로" 비공개로 개정하기로 한 후에는 그러했다. 메르시에 장군, 즉 드레퓌스의 첫 번째 군사재판 당시 국방부 장관이었고 이후 그에게 유죄판결을 내리기 위한 모든 기만 공작에 중요한 역할을 했던 인물이 다시금 주도적인 역할을 맡아, 특히 명세서에 관한 새롭고 놀라운 진실들

을 발표하리라고 약속하고 있었다. 그 명세서가 사본이며, 진본에는 다른 사람 아닌 독일 황제 자신의 주석이 붙어 있다는 것이었다. 메르시에는 새로운 자료를 비밀 파일에 슬쩍 끼워 넣기까지 했다.

드레퓌스 지지자들에게 특히 타격이 컸던 것은 드레퓌스 변호인단 중 한 사람이던 페르낭 라보리에 대한 암살 시도였다. 어느 날 아침 라보리는 법원으로 걸어가다가 암살자가 등 뒤에서 쏜 총에 맞았다. 그는 기적적으로 목숨을 건졌지만, 범인은 발견되지 않았다. 드레퓌스는 라보리가 회복되기까지 재판 연기를 신청했으나 판사들은 이를 만장일치로 거부했다.

불행하게도 메르시에를 심문하기로 예정된 사람이 바로 라보리였으니, 라보리의 부재중에 메르시에는 엄격한 심문을 모면할 수 있었다. 하지만 진짜 문제는 드레퓌스의 유죄에 대한 완전하고 흔들리지 않는 확신을 재확인한 장군들과 전임 국방 장관들이었다. 피카르의 증언은 해직된 군인의 것이라는 이유로 제외되었고, 발데크-루소의 노력에도 불구하고 독일은 드레퓌스와 하등의 거래를 한 적이 없다는 이전의 진술 이상으로는 드레퓌스를 도와주려 하지 않았다.

판사들은 9월 9일에 평결에 도달했다. 일곱 명의 판사 중 두 명이 드레퓌스의 무죄에 투표했으나, 그것으로는 그를 구하기에 충분치 않았다. 또다시 그는 유죄가 되었지만, 묘하고 불안한 평결 후기에서는 대다수가 "정상참작의 여지가 있음"을 선언했으니, 이로써 판사들은 드레퓌스에게 종신형 대신 10년 징역을 선고할 수 있었다. 이를 통해 그들의 양심은 가벼워졌을지 몰라도, 군사

재판관들이 상부의 명령에 굴복했다는 뚜렷한 인상(특히 충격받은 국제사회로 퍼져나간 인상)을 만회하는 데는 도움이 되지 않았다. 드레퓌스냐 군대냐를 선택해야 한다는 최종 선택지도 피할수 없기는 마찬가지였다. 장군들은 만일 프랑스가 군대의 명예를 믿지 않는다면 군대도 더 이상 프랑스의 안보를 책임질 수 없다는 입장을 재천명했다.

발데크-루소는 불만스러웠지만, 평결에 놀라지는 않았다. 연루된 인물들의 면면을 아는 그는 최악의 사태까지 예상했었고, 이제 파기원에 무죄방면을 요구할 태세가 되어 있었다. 그런데 갈리페가 그를 설득했다. "전 군대와 프랑스인 대다수, 그리고 모든 선동가"를 한편으로, "내각과 드레퓌스파, 그리고 국제사회"를 다른 한편으로 나누는 것은 엄청나게 중대한 일이라고 갈리페는 말했다.[22] 발데크-루소는 동의했지만, 그는 또한 드레퓌스가 더 이상 복역을 감당할 심신의 상태가 아니며 또 한 차례의 군사재판 역시 견뎌내기 힘들 거라는 사실을 이해하고 있었다.

발데크-루소가 마침내 생각해낸 해결책은 무죄방면이 아닌 사면이었다. 드레퓌스의 운명이 염려되긴 했지만, 그 이상으로 조국을 분열시키는 열기들을 가라앉힐 필요가 있었다. 드레퓌스의 형 마티외는 사면이 동생의 목숨을 구하는 한 가지 수단이 되리라 생각하여 그 안을 즉시 받아들였다. 하지만 졸라와 특히 클레망소 같은 사람들은 드레퓌스가 사면을 고려한다는 사실 자체에 경악했으니, 사면이란 유죄를 전제로 하는 것이기 때문이었다. 게다가 클레망소가 보기에는, 단 한 사람의 운명 이상의 것이 걸려 있었다. 지난 2년 동안 그는 거의 매일 드레퓌스에 관한 기사

를 썼고, 드레퓌스 사건과 공화국의 근간을 이루는 원칙들을 결부시키고 있었다. 그는 단지 드레퓌스 일개인에 대한 동정심에서가 아니라 정의의 원칙을 위해 투쟁해온 것이었다. 발데크-루소와 달리 클레망소는 드레퓌스 사건을 가능한 한 오래 끌면서, 그것을 이용하여 교회의 정치적 권력에 대한 반대 여론을 조성하고자 했다. 교회를 포함하는 반동 세력이 공화국을 전복하기 위한 플롯의 일부로 그 사건을 이용하고 있다는 것이 클레망소의 생각이었다.

하지만 클레망소는 결국 사면에 동의하지 않을 수 없었으니, 그의 동의 없이는 알프레드에게 사면을 권할 수 없다는 마티외 드레퓌스의 설득이 힘을 발휘했던 것이다. 곧 알프레드의 요청에 따라 루베 대통령은 사면을 허가했고, 드레퓌스의 오랜 시련도 끝이 나게 되었다.

다음 날, 쥘리 마네는 일기에 유대인들을 예루살렘으로 돌려보내기 위한 모금에 동참하여 《라 리브르 파롤》에 6프랑을 보낸다고 썼다.[23] 그리고 그다음 날인 9월 21일, 마티외 드레퓌스가 동생을 감옥에서 데리고 나와 아비뇽 인근의 누이 내외의 집으로 가는 동안, 갈리페 장군은 "사건은 끝났다!"라는 선언으로 시작하는 명령을 전군에 보냈다. 그는 많은 부하들을 향해 "심중 유보 없이, 우리는 군사재판관들의 결정에 굴복한다"라고 적시하고, "우리는 또한 깊은 연민이 공화국 대통령으로 하여금 내리게 한 사면에도 동의한다"라고 썼다. 또한 어떤 종류의 보복도 받아들일 수 없음을 분명히 하며, 군대의 각자에게 "최근 일은 잊고 미래만을 생각하라"라는 권유도 덧붙였다.[24] 클레망소를 비롯해 드

레퓌스 사건이 아직 끝나지 않았다고 굳게 믿고 있던 사람들은 분노했지만, 갈리페로서는 평온을 확보하기 위해 할 수 있는 모든 일을 한 셈이었다.

그만이 아니었다. 같은 해에 사크레쾨르의 돔 지붕이 마침내 완성되자, 교황은 성심 공경을 "인종 간의 조화와 사회정의와 화해라는 이상"에 봉헌함으로써 평화 수립을 위해 그 나름의 노력을 보였다.[25] 사크레쾨르는 여전히 몽마르트르 언덕에 높이 선 도발적인 상징이었지만, 로마는 대성당과 그 과거를 분리하기 위해 할 수 있는 일을 했다.

하지만 로마가 곧 깨닫게 되는바, 프랑스 가톨릭교회 전체를 드레퓌스 사건의 여파로부터 보호하기란 어려운 일이 될 터였다. 클레망소의 노력으로, 세기가 바뀐 직후 프랑스는 교회와 국가를 분리하는 법안을 통과시키게 된다. 클레망소와 동료 공화파가 보기에 결국 드레퓌스 사건은 공화국을 전복하려는 교회의 노력 때문에 비화된 것이었다. 드레퓌스 사건이 지나간 지금, 공화국은 다시는 그런 일이 일어나지 않도록 확보하려는 노력을 시작하게 된다.

새로운 세기

1900

드레퓌스 사건은 끝났지만, 그 핵심에 자리한 이념적인 문제는 남아 있었다. 반유대주의도 그 기세가 꺾였을지언정 아주 사라지지는 않았다. 그리고 드레퓌스 자신도 비록 사면은 받았으나 정당한 판결은 받지 못한 채였다. 결국은 그렇게 될 테지만, 당분간은 그의 정당성을 위해 계속 싸우려는 이들이 별로 없었다. 이제 드레퓌스파의 대부분은 드레퓌스 사건이 시작되기 이전의 다양한 이해관계와 정치적 입장과 관심사들로 돌아갔다. 내셔널리스트들조차도 사건을 뒤로한 듯 보였다.

이제 드레퓌스는 자유의 몸이 되어 스위스에서 정양 중이었고, 1900년 말에는 파리로 돌아가 샤토뎅가(9구)에서 장인을 포함한 가족과 함께 조용히 살았다. 파리 시내 전체에 전반적인 피로감이 자리 잡은 듯했고, 농촌 지역에서의 풍작과 돌아온 도시의 번영에 힘입어 미래 지향적인 분위기가 지배적이었다. 1900년이 다가오자, 임박한 만국박람회와 새로운 세기의 전망이 과거의 싸움

들보다 더 흥미로운 주제가 된 듯했다.

하지만 드레퓌스 사건의 모든 불씨를 되살릴 위협을 안고 있는 재판이 몇 건 남아 있었으니, 그중 하나는 졸라의 재판이었고, 다른 하나는 에스테라지와 공모한 반역 행위로 앙리 중령을 고발했던 조제프 레나크에 대해 앙리 중령의 미망인이 낸 소송이었다. 피카르 중령도 사법 조사를 요구하여 아직 법적 절차가 끝나지 않은 상태였다. 이 재판 중 어느 것이라도 공안을 교란시킬 우려가 있었기에, 발데크-루소는 여하한 불안도 방지하기 위한 예방 조처로 모든 관계자에 대한 일반사면을 내리려 했다.

이 재판들이 사법기관의 더딘 업무 처리로 인해 지연되는 동안, 모든 관계자는 사면에 강력히 반발했다. 드레퓌스는 (스위스에서) 상원에 편지를 보내, 제안된 법안은 죄가 있는 자에게만 유익이 되며 자신이 정의를 요구할 가능성을 가로막는다고 주장했다. 졸라 역시 자신은 재판을 받고 "내 일을 끝내기를" 원한다고 항의했고, 피카르는 "부당하게 유죄판결을 받은 자에게 사면을 내린다는 것은 그의 권리인 도덕적 회복을 박탈하는 것이다"라며 완강히 맞섰다.[1] 반드레퓌스파는 데룰레드가 사면에서 제외되리라는 사실에 새파랗게 질렸다. 하지만 발데크-루소에게는 개개인의 정의보다 공화국의 복지가 훨씬 더 중요했고, 일반 대중은 이제 무관심했다. 사면 법안은 1900년 봄 상원에서 통과되었고, 하원에서도 통과될 전망이었다.

마지막 법은 1901년 말에야 모습을 드러내게 되지만, 그즈음에는 사면이 거의 기정사실화되어 있었다. 더하여, 직접적인 관계자들을 제외하고는 아무도 이 일에 신경 쓰지 않는다는 점 또

한 명백했다.

~

새해의 시작이 새로운 출발을 나타낸다면, 새로운 세기의 시작
은 한층 더 새로운 탄생을 예고한다. 드레퓌스 사건의 추악함을
뒤로하고, 파리 사람들은 전 세계를 손님으로 맞이할 준비를 하
고 있었다. 하지만 그들이 야심 차게 계획하고 있는 만국박람회
가 제때 준비될지, 전 세계의 손님이 찾아와 줄지는 아직 확실치
않았다.

특히 후자의 문제는, 드레퓌스 재심의 결과가 멜버른에서 오데
사와 시카고에 이르기까지 전 세계 사람들에게 충격을 주었다는
데 기인한다. 안트베르펜, 밀라노, 나폴리, 런던, 뉴욕 등지에서
시위가 일어났고, 여러 도시의 프랑스 대사관들은 경찰 보호를
요청해야만 했다. 빅토리아 여왕도 평결에 충격을 받고 러셀 경
에게 전보를 친 바 있었으며, 노르웨이 작곡가 에드바르 그리그
는 결과에 분노한 나머지 샤틀레 극장에서 자신의 곡을 지휘해달
라는 초대마저 거절했다. 이런 항의와 더불어 파리 박람회를 보
이콧하겠다는 위협이 널리 퍼져 있었다.

하지만 한층 더 걱정스러운 것은 시 당국에서 그 대대적인 행
사에 별로 열의가 없다는 점이었다. 박람회 개막 불과 이틀 전인
4월 14일에, 루베 대통령의 비서인 아벨 콩바리외는 자신이 목격
한 광경에 깊은 낙심을 표명했다. "그 무슨 혼란인지, 비계와 상
자들, 자재들, 온갖 오물들로 그 무슨 혼잡을 이루고 있는지!"라
고 그는 보고했다.[2] 전시자들 대다수가 아직 설치를 완료하지 못

한 데다 주요 볼거리인 '전기의 전당'에도 아직 전기가 설비되지 않았고, 앞으로 여러 주 동안 그럴 예정이었다.

　문제의 일부는 파리가 벌인 사업 자체가 너무 컸다는 데 있다. 파리는 박람회를 위해 그랑 팔레와 프티 팔레를 위시하여 센강 건너편 박람회장의 나머지 부분과 이어지는 알렉산드르 3세 다리까지 주요 건축물들을 짓는 외에도, 예상되는 인파에 대비하여 새로운 교통 체제를 준비 중이었다. 여기에는 현재의 리옹역과 그 유명한 시계탑, 그리고 못지않게 유명한 레스토랑 '르 트랭 블뢰[파란 기차]'의 공사도 포함되었다. 이는 또한 코뮌 동안 타버린 오르세궁의 좌안 터에 오르세역을 짓고, 도시 순환 승객 및 화물 철도인 '프티트 생튀르'의 준비에도 새로운 박차를 가해야 한다는 뜻이었다. 또한 그것은 가장 야심 차고 미래 지향적인 프로젝트로, 지하철을, 새로운 메트로의 첫 번째 구간(오늘날의 1호선)을 파는 것을 의미했다. 이 엄청난 사업의 대부분은 박람회 개막일까지 끝나지 않았다. 계획된 교통 체제의 중요한 부분인 오르세역은 박람회가 개막한 지 석 달 뒤에야 개통되었고, 지하철은 오르세역보다 닷새 후에야 완공되었다. 그러는 사이 이 모든 공사, 특히 지하철을 위한 거대한 구멍이 파리 중심부에 일대 혼란을 만들어냈다.

　그럼에도, 모든 것이 마침내 완성되자 그 결과는 인상적이었고, 많은 관람객이 박람회장을 찾아왔다. 박람회 개막 이틀 전 샹드 마르스까지 공사를 마친 프티트 생튀르는 그해 승객 수를 4천만 명까지 끌어올렸고, 지하철은 개통이 늦어졌음에도 1700만 승객을 실어 날랐는데 그중 다수는 박람회장 근처까지 가는 사람들

이었다. 박람회장에는 5천만 방문객이 모여들었고, 그 절반은 프랑스 전역에서 왔다. 또한 그중 약 100만 명은 이전 박람회의 스타였던 에펠탑을 방문했으니, 탑은 그것을 '전기 및 공학의 전당'으로 바꾸려는 계획을 포함한 여러 가지 잘못 구상된 계획들에도 불구하고, 그 기초에 거대한 철과 유리 구조물을 덧붙인 채 건재했다.

하지만 이제 넋 놓고 바라볼 구경거리가 에펠탑만은 아니었다. 방문객들은 마치 세계일주 항해를 하듯 파노라마를 펼쳐내는 거대한 지구의에 감탄했고, 수백 명을 수용하는 거대한 회전 관람차에도 열광했다. 또 다른 주요 볼거리는 '전기의 전당'으로, 이 전시장은 밤이면 수천 개의 전등으로 밝혀졌다. 특히 관람객들을 기쁘게 한 것은 전동 보도로, 박람회장의 좌안 지역에서는 다들 전동 보도를 타고 다녔다.

실로 박람회 조직자들은 전기를 미래의 에너지원으로 홍보하기 위해 상당한 노력을 기울였으니, 점멸등과 전동 보도, 회전 관람차 외에도, 그들은 프랑스 전역의 시장 수천 명을 떠들썩한 연회에 초대했다. 이 무리가 수백 개의 식탁에 앉아 있는 동안, 필요한 협업들은 (홍보자들이 자랑스레 선전했던 대로) 전화와 전동차에 의해 이루어졌다.

만국박람회가 대개 그렇듯이 이번 박람회에서도 교육과 오락이 긴밀히 연관되었는데, 오락이 분명 우세했다. 박람회의 네 구역은 진지하게 들리는 이름들로 명명되었지만(오락과 여가, 장식 미술과 실내장식, 미술과 건축, 군사) 판타지 정신이 지배적이었다. 프랑스의 육군 및 해군의 최신 장비를 전시하는 육해군 전당

조차 『천일야화』 속에서 곧바로 나온 듯 첨탑과 총안이 있는 탑들을 보여주었고, 이웃한 크뢰조 철물 전시장도 이국적인 돔 모양으로 역시 판타지가 넘쳤다.

곧 명백해진 일이지만, 전기의 새로운 용도를 발견하려는 노력은 특히 흥미로운 결과물들을 만들어냈으니, 전동 보도뿐 아니라 뤼미에르 형제의 활동사진, 색색의 불빛을 달고 효과를 극대화시킨 로이 풀러의 춤도 그 예에 속한다. 풀러는 보드빌[노래와 춤 등이 나오는 쇼]과 카니발 순회로 출셋길에 올랐는데(한때는 유명한 쇼맨 버펄로 빌의 조수로 일하기도 했다) 이제 놀라운 독창성을 지닌 무희로서 궤도에 들어서 있었다. 전등과 색색의 젤, 물결치는 비단 천을 가지고, 그녀는 '불의 춤'과 '나비의 춤', 그 외에도 거대한 색색의 초 가운데 꽃술처럼 극적으로 등장하는 여러 가지 춤을 안무했다. 1900년 무렵 그녀는 파리의 인기인이었으니, 적어도 그녀가 공연하는 폴리 베르제르에 드나드는 파리 사람들 사이에서는 그러했다. 라듐의 형광 효과를 알아낸 뒤(이는 '라듐 댄스'로 이어졌다) 그녀는 피에르와 마리 퀴리의 친구가 되기도 했다.

풀러가 현대무용의 선구자로 여겨지던 시기, 그녀의 행로가 이사도라 덩컨의 행로와 교차했던 것도 놀라운 일이 아니다. 덩컨 또한 1900년 박람회 동안 파리에 왔는데, 샌프란시스코 출신인 그녀는 보헤미안 기질을 지닌 가족과 함께 빛의 도시 파리를 폭풍으로 휩쓸기를 희망하며 대서양을 건너왔다. 어린 시절부터 그녀는 자신이 "잃어버린 춤 예술"이라 명명한 것으로 음악의 정수를 표현하고자 하는 충동을 느꼈지만, 이는 오랜 시간에 걸친 힘든 여정이었고, 그동안 덩컨은 역경과 무수한 굴욕을, 심지어

523

보드빌 깜짝 출연까지 겪어내야 했다. 이제 파리에 온 그녀는 에드몽 드 폴리냐크 공녀의 후원을 받아 마침내 관중 앞에 서게 되었고, 라벨이 그녀를 위해 피아노를 연주한, 특별히 우아한 야회도 그에 포함되었다.

하지만 파리 사교계는 이사도라를 일시적인 오락거리로 보는 경향이 있었고, 그녀가 국제적인 스타가 되기 위해서는 훨씬 더 많은 것이 필요했다. 그녀의 출세를 진심으로 도운 사람은 로이 풀러였으니, 이사도라는 파리 박람회 전해에 마침내 그녀를 만난 터였다. 이사도라는 풀러를 위해 춤추었고, 풀러는 자신의 독일 순회 공연에 이사도라를 초대해주었다. 거기서, 이사도라 덩컨은 유럽을 폭풍으로 쓸어버리게 된다.

～

풀러와 덩컨이 춤으로 운명을 개척해가는 동안, 로댕은 대대적인 승리를 거두고 있었다. 자신의 작품 전체를 전시하는 개인전을 열 방법을 모색하던 그는 파리 박람회에서 가능성을 엿보았다. 박람회 자체의 틀 안에서는 그런 규모의 전시회를 열 수 없었으므로, 그는 박람회장 문 바로 바깥에 거대한 개인 전시장을 만들었다. 몽테뉴로와 알베르 1세 대로가 만나는 알마 광장(8구) 모퉁이의 이 작은 삼각형 부지는 예술계에서는 신성시되는 곳이었다. 쿠르베도 거기서 전시했고, 마네도 1867년에 그곳에서 전시를 열어 살롱전과 화단에 도전했던 것으로 유명하다.

바로 그 자리에 로댕은 〈코가 부러진 남자〉와 〈성 요한〉에서부터 〈칼레의 시민〉, 〈발자크〉 그리고 아직 미완성인 〈지옥의 문〉에

이르기까지 150점의 조각품을 전시했다. 방문객은 별로 없었다. 로댕이 입장료를 받았던 데다 현대 조각의 전시란 평균적인 박람회 관객에게는 다소 까다로운 분야라, 대부분은 조각전시회보다는 회전 관람차 타기를 택했을 것이다. 하지만 전시회에 온 사람들은 자기들이 보는 광경에 압도되었고, 그중에서도 오스카 와일드는 로댕을 "프랑스에서 가장 위대한 시인"이라고 칭찬했다.[3] 11월, 전시회가 끝난 후 로댕은 손익을 계산해보았다. 필라델피아, 함부르크, 드레스덴, 부다페스트 등지의 미술관을 비롯한 여러 수집가들이 작품을 의뢰했고, 계속 더 많은 의뢰가 들어올 전망이었다. 하지만 더 중요한 것은, 〈발자크〉에 대한 논란으로 타격을 입었던 그의 명성이 완전히 회복되었다는 사실이었다.

～

그 무렵 앙투안 부르델은 로댕을 위해 일한 지 여러 해가 되었고, 두 사람은 좋은 친구였다. 로댕은 부르델이 그의 고향 몽토방의 거대한 전쟁 기념물 제작을 의뢰받도록 힘을 써주었고, 부르델은 〈발자크〉 사건 때 로댕을 지지하는 예술가 그룹에서 주도적인 역할을 했다. 동업 시절 초기에 부르델이 조각한 여러 작품에서 로댕의 영향이 보이는 것도 무리가 아니다. 하지만 부르델은 점차 로댕의 스타일과 멀어지기 시작했다. 베르나르 샹피널의 말을 빌리자면, 부르델에게는 건축에 대한 감각이 있어서 "모든 조각품을 구조적인 관점에서 생각했다".[4] 샹젤리제 극장(8구 몽테뉴로)의 파사드를 위한 부조(이사도라 덩컨과 니진스키의 2인무 상상도를 포함하여)를 비롯한 그의 후기 디자인은 이 점을 분명

히 보여준다. 하지만 부르델의 개인적 스타일은 1900년에 이미 〈아폴론의 두상Tête d'Apollon〉의 완성으로 나타나기 시작했다. 로댕은 그것을 보자마자 이를 알아차리고 "아, 부르델, 이제 날 떠날 때가 되었군"이라고 말했다.[5] 로댕은 부르델의 예술이라는 견지에서 그 말을 한 것이었다. 실제로 부르델은 그 뒤로도 여러 해 동안 로댕 곁에 머물렀고, 그동안 자신의 개인전을 열어 큰 성원을 얻었다.

한편, 장차 부르델의 스튜디오를 사서 미술관으로 개조할 자금을 제공하게 될 가브리엘 코냐크는 자신의 양부모를 위해 꽤 괜찮은 투자를 시작하고 있었다. 가브리엘은 나중에 사마리텐 백화점 경영을 물려받아 잘 운영했을 뿐 아니라, 보기 드문 취향으로 수집품을 모아 자신만의 유명한 예술품 컬렉션을 만들게 된다(이 컬렉션은 1952년 그가 죽은 후 엄청난 경매에 부쳐졌다). 종조부 에르네스트보다 훨씬 더 당대 예술과 예술가들에게 관심을 가졌던 가브리엘은 부르델을 포함하여 많은 예술가들의 후원자가 되었으니, 가브리엘의 어린 아들 미셸이 죽은 직후 부르델은 그의 감동적인 흉상을 선사하기도 했다.

부르델은 자신의 시간과 조언을 너그러이 베풀었고, 여러 해가 지나는 동안 뛰어난 제자들을 가르치게 되었다. 그중에는 젊은 스위스 조각가 알베르토 자코메티도 있었다. 부르델이 그랬듯이, 초년의 자코메티는 자신만의 표현 형식을 모색 중이었고, 때로 그 모색에 용기를 잃기도 했다. 어느 날, 부르델의 아내가 그에게 용기를 주려고 말했다. 로댕과 부르델도 여전히 모색을 그치지 않고 있다고. 그 말에 낙심한 자코메티는 이렇게 대답했다. "그렇

지요, 하지만 그들은 이미 찾았지요."[6]

~

부르델의 마지막 작품 중 하나는 귀스타브 에펠의 도금 청동상
으로, 부르델이 죽은 1929년에 에펠탑 아래 놓이게 되었다. 에펠
은 1923년에 91세를 일기로 타계하여 그 행사를 보지 못했다. 파
나마 사건 이후 에펠은 비교적 조용히 세월을 보냈지만, 활동을
그만둔 것은 결코 아니었다. 갑작스러운 은퇴 후에 그는 많은 시
간을 자신의 유명한 탑에서 보내며 과학 실험을 했다. 그것은 그
저 취미가 아니었으며, 세상을 떠나기까지 에펠은 여러 새로운
분야에서 선구적인 기여를 하게 된다. 기상학과 구조물에 대한
바람의 영향에 흥미를 느낀 그는 바람이 비행에 미치는 영향을
연구하여 탑의 기단부에 바람 터널을 만들었고, 파리 남서부 오
퇴유에도 실험실과 추가적인 바람 터널을 만들었다. 프랑스군이
에펠의 작업이 갖는 효용을 즉시 알아본 것도 무리가 아니다. 에
펠은 곧 군사 문제에 집중하여 제1차 세계대전 동안 프랑스 비행
기의 성공에 크게 기여했다.

하지만 그것이 전부가 아니었다. 에펠은 무선통신이라는 새로
운 분야에서도 활약했다. 1898년, 자기 탑의 세 번째 플랫폼에 트
랜스미터 장비를 마련한 뒤 그와 또 다른 실험자는 3킬로미터가
량 떨어진 팡테옹에 신호를 전송하는 데 성공했다. 곧 에펠의 격
려(와 지원)에 힘입어 그의 탑은 군의 무선통신 실험의 주요 실험
소가 되었다. 제1차 세계대전 무렵 에펠탑은 베를린, 카사블랑카,
북아메리카와의 통신에 기초를 제공했고, 군이 적군의 메시지를

가로챌 수 있도록 도왔다. 독일 스파이 마타 하리를 체포하고 유죄로 판결하게 한 메시지도 그중 하나였다.

～

바르톨디의 52년 경력 동안 이루어낸 다른 많은 업적에도 불구하고, 자유의 여신상은 그의 가장 주목할 만한 창작물이다. 결핵으로 세상을 떠나기 4년 전인 1900년, 바르톨디는 파리 만국박람회를 위해 자유의 여신상 복제품을 시에 기증했다. 1889년에 주조된, 3미터가 조금 못 되는(좌대는 제외하고) 이 복제본은 1886년 원본을 뉴욕항에 기증한 후 만든 다섯 개의 청동 복제본 중 하나였다. 나머지 네 개는 프랑스의 여러 도시로 갔는데, 독일인들이 그중 세 개를 녹여 제2차 세계대전 때 탄약으로 썼고, 네 번째 것도 그 직후에 사라졌다. 하지만 파리의 것은 남아, 오늘날 뤽상부르 공원의 연못 서쪽을 조용히 지키고 있다.

박람회는 에펠탑 주위의 널찍한 뜰을 중심으로 센강 양안까지 펼쳐져 도시 전역의 면모를 일신하는 효과를 가져왔다. 가령 뤽상부르 공원 바로 남쪽에 있는 카페 '라 클로즈리 데 릴라'는 세기 전환기에 새로운 면모와 중요성을 획득하게 된다. 10년 안에 몽파르나스가 몽마르트르를 대신하여 파리 예술계의 중심이 되어가는 동안, 클로즈리는 몽파르나스의 가장 인기 있는 장소 중 하나가 될 것이고, 작가들과 화가들은 그곳에 모여 압생트를 홀짝이며 당대의 화제를 놓고 끝없는 토론을 벌이게 될 터였다.

～

드뷔시의 결혼 생활은 불과 몇 달 만에 작지만 뚜렷하게 금이 가기 시작했다. 1900년 1월, 그는 한 친구에게 릴리가 대단한 미인이며 그녀가 좋아하는 노래는 모자를 눌러쓴 근위병에 관한 것이라고 묘사하면서, 이런 음악적 취향은 "뭐라 말할 수 없고 딱히 도전적이지도 않다"라고 덧붙였다.[7]

하지만 아직 릴리에 대한 권태감은 끼어들기 전이었다. 사실 8월에 드뷔시는 그녀의 건강 상태를 상당히 우려했으니, 그녀는 유산으로 인해 많이 약해진 터였다. 그의 근심을 더하게 한 것은, 출판업자 조르주 아르트망이 갑자기 죽어, 다른 후원자라고는 없는 드뷔시가 아르트망으로부터 받았던 돈을 그의 후계자에게 갚아야 할 처지가 되었다는 사실이다. 아르트망의 후계자는 그 돈을 선물이 아니라 빌려준 것으로 간주했던 것이다.

그럼에도 드뷔시는 직업적인 면에서는 전도유망한 돌파들을 이루어냈으니, 그 처음 것은 8월에 블랑슈 마로가 그의 〈선택된 여인〉을 만국박람회를 기한 음악회 중 하나에서 부른 일이었다. 이어 그는 마침내 〈녹턴〉을 완성했고, 그중 처음 두 곡은 12월 라무뢰 음악회에서 연주되어 호의적이고 심지어 열광적인 리뷰를 얻었다. 〈녹턴〉의 마지막 곡인 〈시렌Sirène〉은 당시 그것을 부를 만한 여성 합창단이 없어 연주되지 못했다.

12월의 음악회에 참석했던 모리스 라벨은 자신이 들은 것이 마음에 들어 이듬해 봄까지 〈녹턴〉을 두 대의 피아노, 즉 네 개의 손을 위한 곡으로 편곡하기에 착수했다. 두 작곡가의 우정의 시작

이었다. 라벨에 대한 드뷔시의 감탄이 경쟁심으로 차츰 냉각되기는 했지만 말이다.

하지만 당시로서는 새로운 프랑스 음악 무대의 지도자로 떠오르고 있던 드뷔시가 라벨을 지지해주는 듯한 모양새였다. 드뷔시 외에도, 라벨은 에드몽 드 폴리냐크 공녀 같은 후원자들의 관심을 끌었고, 그녀에게 그는 〈죽은 왕녀를 위한 파반Pavane pour une infante défunte〉(1899)을 헌정했다. 미시아 나탕송도 평생 그의 헌신적인 친구가 되어주었다. 라벨은 또한 자칭 '아파치[이단자]'라는 젊은 친구들과 의기투합하기 시작했다. 이 아방가르드 시인, 화가, 피아니스트, 작곡가들은(그중에는 마누엘 데 파야와 스트라빈스키도 있었다) 전쟁 직전까지 여러 해 동안 정기적으로 만났고, 그즈음에는 라벨도 프랑스의 대표적 작곡가 중 한 사람으로 명성이 확립되었다. 이 우호적인 환경 가운데 라벨은 초기 작품들을 연주했으며, 다소 내성적이던 젊은이는 평생의 우정들을 쌓아갔다.

～

한편, 라벨의 친구이자 후원자였던 미시아 나탕송은 더 이상 미시아 나탕송이 아니었다. 유명한 예술 후원자 미시아 세르트가 되어가던 도중에, 1900년에는 두 번째 남편이 될 알프레드 에드워즈를 만났다.

자수성가한 모험가인 에드워즈는 그녀의 첫 번째 남편 타데 나탕송과는 정반대되는 인물로, 상스럽고 거친 성격에 엄청난 부자였다. 그도 미시아를 사랑하게 되었다. 자신이 원하는 것이면 무

엇이든 손에 넣는 데 익숙해져 있던 에드워즈는, 미시아가 아무 호감을 보이지 않는데도 불구하고 그녀를 차지하려 했다. 타데의 《르뷔 블랑슈》가 상당한 빚을 지고 파산 지경에 이르러 돈벌이에 전력을 쏟아야 하는 형편만 아니었더라면, 사태는 그 정도에 그쳤을지도 모른다. 재정적 곤경에 허우적거리던 타데는 에드워즈의 재정적 후원을 필사적으로 바라게 되었고, 미시아에게 그 전설적인 매력을 좀 발휘해주기를 애원하기까지 했다.

미시아는 거절했지만, 결국 타데와 에드워즈는 각기 자신이 원하는 것을 가졌으니, 미시아는 에드워즈의 정부가 되었다가 전 에드워즈 부인이 물러나자 정식으로 에드워즈 부인이 되었다. 미시아로서도 새 남편을 견뎌내며 엄청난 부를 즐기는 법도 터득하게 되어 요트를 즐기며 화려한 파티를 열곤 했다. 어떤 의미에서 그녀의 생활은 이전과 다름없이 이어져, 라벨은 〈백조La cygne〉(1906)와 〈라 발스La valse〉(1919)를 그녀에게 헌정하게 되며 보나르와 르누아르 또한 계속해서 그녀를 그렸다. 하지만 타데와 살던 집에서 그토록 가까운 곳, 튈르리 공원이 내려다보이는 큰 아파트에서 에드워즈와 사는 것이 정말 그녀에게 편안했을지는 의문이다.

~

미시아 나탕송 에드워즈가 모험적인 인생을 시작할 무렵, 사라 베르나르는 그 화려한 경력을 새로운 경지로 끌어올리고 있었다. 햄릿을 성공적으로 연기한 그녀는 또 다른 남성 역할에 도전했으니, 이번에는 나폴레옹의 아들이자 후계자였으나 스물한 살에 요

절한 젊고 비극적인 독수리 새끼, 애글롱의 역할이었다. 극작가는 2년 전 파리를 휩쓸었던 「시라노 드 베르주라크Cyrano de Bergerac」를 쓴 에드몽 로스탕으로, 「애글롱Aiglon」에서 그는 최루물에 애국심을 더하여 그럴싸한 조합을 만들어냈다. 이제 50대에 들어선 베르나르는 이 역할에 평소처럼 전력을 다하여, 연극이 시작되기 여러 주 전부터 장화와 검까지 완벽한 의상을 입고 지냈다. 10대를 연기한다는 사실은 전혀 문제 되지 않았으니, 그 꼭 끼는 의상을 입은 사진으로 판단하건대 그녀는 여전히 그 역할을 완수하기에 충분했다.

3월에 개막한 연극은 250회를 이어갔으며, 많은 사람들이 그것을 그녀의 최고 배역으로 꼽았다. 「애글롱」은 모든 것을 갖추고 있었다. 마음을 휘젓는 애국적인 연설에서부터, 낭만적인 배경, 그리고 베르나르의 특기였던 감동적인 죽음의 장면에 이르기까지. 드레퓌스 사건으로 서로 칼끝을 겨누던 파리 사람들은 한마음으로 베르나르에게 갈채를 보냈고, 불운한 황태자 역할의 베르나르 사진은 엽서로 재생되어 수천 장이 팔려 나갔다.

한마디로 「애글롱」은 개선이었고, 그 성공에 힘입어 베르나르는 또 한차례의 장기 미국 순회공연에 나섰다.

～

베르나르의 「애글롱」이 거둔 성공을 축하하여, 에스코피에는 그녀를 기리는 새로운 디저트를 만들고 '애글롱 복숭아'라 명명했다. 베르나르의 오랜 벗이자 찬미자였던 에스코피에는 이미 '사라 베르나르 딸기'를 만든 바 있었으니, 이는 딸기에 파인애플 소

르베와 레몬 맛 아이스크림에 큐라소를 섞어 곁들인 디저트였다.

에스코피에는 자신의 여성 고객들을 찬미했고, 그녀들을 위해 요리하기를 즐겼으며, 여전히 날씬한 베르나르를 위해 특별한 콩소메를 만드는가 하면 훨씬 더 육중한 오스트레일리아 소프라노 넬리 멜바를 위해서는 '멜바 토스트'와 '멜바 복숭아'를 만들었다. 그의 요리는 당시로서는 가벼운 것이라, 그의 식당에서 식사할 여유를 가진 여성들은 그를 몹시 아꼈다.

하지만 에스코피에는 파리에만 오래 머물 생각이 없었다. 1900년 그는 런던으로 돌아가, 리츠의 새로운 호텔인 '칼튼'의 주방을 감독하기 시작했다. 리츠는 언제나처럼 그것을 시내 최고의 호텔로 만들 작정이었다. 1901년 초 빅토리아 여왕이 세상을 떠나자 리츠는 에드워드 7세 대관식의 연회 계약을 따냈고, 그 행사를 자신이 일찍이 이루어낸 모든 것처럼 완벽하게 치러내기 위해 시간과 정성과 돈을 바쳤다.

그러던 중 재난이 닥쳤다. 대관식 이틀 전, 장래의 왕이 갑자기 병이 났다. 대관식을 6월에서 8월로 미루는 수밖에 없었다. 이미 끊임없는 여행뿐 아니라 완벽을 추구하는 경영 스타일로 지쳐 있던 리츠는 그 소식에 쓰러지고 말았다.

그는 회복하지 못했다. 그 승승장구하던 경력에 대한 결말로 그는 긴 생애의 마지막을 여러 시설에서 보냈고, 이제 불굴의 아내 마리-루이즈가 사업을 이어가게 되었다.

인상파 화가들은 수십 년간의 모욕과 무시 끝에 마침내 1900

년 만국박람회에서 공식적인 인정을 받게 되었다. 박람회에서 살롱전의 전통적 화가들과 나란히 프랑스 미술의 거대하고 당당한 전시에 한몫을 담당하게 된 것이다. 그러나 이 때늦은 찬사에 넘어간 것은 아니었으니, 사실상 모네와 피사로는 처음에는 그 기회를 거절했었다. 자신들이 간신히 받아들여지고 작품이 제대로 걸리지 않을지도 모른다는 이유에서였다.

적어도 부분적으로는 오랜 원망에서 비롯되었던 것으로 보이는 이런 우려와는 달리, 마침내 인상파와 마네의 작품은 그랑 팔레의 '1800년부터 1889년까지의 미술'에 할당된 구역에 걸리게 되었다. 인상파와 마네의 그림들이 제대로 대우받지 못했다고 불평하는 이들도 있었지만, 모네는 열네 점을 걸었고, 마네는 열세 점, 르누아르는 열한 점이었으며, 드가와 피사로, 모리조, 시슬레 또한 그보다는 적었지만 무시되지는 않았다. 피사로는 일곱 점, 시슬레는 여덟 점이었다. 어쨌거나 피사로는 만족했던 듯하다. 특히 자신의 그림 값이 최근에 상당히 오른 데 대해.

~

그해 11월 말에는 오스카 와일드가 파리의 알자스 호텔에서 빈곤 가운데 죽었다. 이사도라 덩컨은 와일드의 작품은 읽었지만 그에 대해 거의 알지 못했던 터라, 자신의 매력에 유독 굴하지 않던 한 청년이 와일드의 부음을 듣고 충격과 낙심 가운데 자신을 찾아오자 처음에는 어리둥절했다. 동정심을 느낀 그녀는 와일드가 어쩌다 그런 비참한 장소에서 죽게 되었는지 물어보았다. 젊은이는 얼굴만 붉힐 뿐 대답을 거부했다.

죽음은 곧 졸라도 데려갔다. 그의 경우 암살의 의혹이 있었고 여전히 남아 있지만, 이를 입증할 구체적인 증거는 나온 적이 없다. 그러나 당시의 정황은 추측을 불러일으키기에 족하다.

알려진 사실들은 극히 단순하다. 1902년 가을 어느 쌀쌀한 저녁, 졸라와 아내는 침실에 들었고, 작은 석탄불만 타게 해두었다. 창문들은 모두 평소처럼 꼭 닫혀 있었으니, 워낙 살해 협박에 시달리던 졸라는 밤이 되기 전에 온 집 안을 돌며 자물쇠를 잠그는 버릇이 든 터였다. 하지만 이튿날 아침 그는 일산화탄소 중독으로 죽은 채 발견되었고, 마담 졸라만이 구사일생으로 살아났다.

사인 규명이 시작되었고, 전문가들이 죽음에 이른 상황을 재연하려 했으나 할 수 없었다. 그들은 창문을 닫은 채 침실에 불을 피워보았지만, 일산화탄소는 전혀 검출되지 않았다. 방에 풀어놓은 모르모트들도 아무런 해를 입지 않았다. 전문가들은 연통을 해체해보았지만, 약간의 검댕밖에는 아무 흔적도 발견되지 않았다. 검시관은 사건을 더 조사하던 중 무슨 이유에선지 흥미를 잃고 보고서들은 개인적으로 간직한 채 졸라의 죽음은 자연사라고 발표했다. 사건은 그렇게 종결되었지만, 졸라의 정부를 포함한 많은 사람들이 의심을 품었다. 여러 해가 지난 뒤, 파리의 한 지붕 수리업자가 임종을 앞두고 자신이 「나는 고발한다」에 대한 복수로 굴뚝을 막았다가 다음 날 아침 아무도 눈치채기 전에 원래대로 해두었다고 고백했다. 하지만 그의 고백 외에는 그 주장을 뒷받침할 증거가 없었으며, 따라서 문제는 미결된 채로 남았다.

졸라가 죽었다는 소식은 ― 너무나도 이상하고 납득이 되지 않았기에 ― 엄청난 충격을 일으켰으며, 진심 어린 애도의 물결이

세계 각처에서 조사와 꽃다발과 함께 쇄도했다. 그중에서 특히 주목할 만한 것은 알프레드 드레퓌스가 졸라의 브뤼셀가 집에 나타나 마담 졸라와 함께 밤샘을 했다는 사실이다.

장례 날 아침 수천 명이 졸라의 집 앞에 운집했고, 또 수천 명이 운구 행렬을 따라 인근 몽마르트르 묘지로 향했다. 그곳에서 아나톨 프랑스는—동지가 되기 전에는 맹렬한 적수였던—졸라의 친구들을 대표하여 추모사를 낭독했다. 마음에서 우러나는 열변으로 프랑스는 이렇게 말을 맺었다. "그를 부러워합시다. 그는 방대한 작품과 위대한 행동으로써 조국과 세계를 명예롭게 했습니다. 그를 부러워합시다. 그의 운명과 그의 마음은 그에게 가장 위대한 생애를 만들어주었습니다. 그는 인간 양심의 한 순간이었습니다!"[8]

28보병 파견대의 호위 속에서 영구차가 움직였고, 꽃으로 가득 찬 두 대의 마차가 그 뒤를 따랐다. 애도하는 무리의 첫 줄에는 알프레드 드레퓌스가 있었다. 자신의 존재가 시위를 일으킬지도 모른다는 두려움에도 불구하고 그는 참석을 고집한 터였다. 시위는 없었다.

하지만 여러 해 후에 졸라가 조국이 부여할 수 있는 최고의 찬사—유해의 팡테옹 이장—를 받게 되었을 때는 이야기가 달랐다. 현저히 축소된, 하지만 여전히 들끓는 반유대주의 내셔널리스트들과 왕정파로부터의 폭력을 우려하여 졸라의 가장 친한 벗과 동지 서른 명가량이 예식 전날 밤 영구차를 호위하여 비밀 루트로 도시를 가로질렀다. 하지만 팡테옹에 다가가는 동안 폭력배 무리가 이들을 습격해 영구차를 뒤엎고 관을 훼손하려 했다. 적

은 수의 경찰 파견대가 달려온 덕에 마침내 관은 무사히 팡테옹으로 옮겨져 예식을 기다릴 수 있었으나, 정부의 수뇌들과 외교단과 군대의 우두머리들이 참석한 이 엄숙한 행사가 진행되는 동안 암살범이 드레퓌스에게 총을 두 발 쏘았다. 다행히 드레퓌스는 부상만 입었다.

그럼에도 이제 드레퓌스는 — 여전히 혐오 단체들의 표적이기는 했지만 — 마침내 정의의 판결을 받게 되었다. 그의 충실한 지지자들, 특히 장 조레스 덕분에 그는 1906년에 공식적인 무죄선고를 받았다. (졸라의 유해를 팡테옹으로 옮김으로써 명예를 기리고자 한 결정은 이 때늦은 선고 이후에 이루어졌다. 이 결정에도 조레스가 중요한 역할을 했다.) 드레퓌스는 계급과 근속 연수를 회복했고, 레지옹 도뇌르 훈장을 받았다. 그는 곧 군에서 은퇴했지만, 악마도가 그의 건강에 입힌 영구적인 손상에도 불구하고 제1차 세계대전이 일어나자 입대하여 슈맹 데 담 전투와 베르됭 전투에 참가했다. 전쟁 후 레지옹 도뇌르는 그를 오피시에급으로 승급시켰다.[9]

피카르도 여단장급으로 군에 복직되었고, 얼마 후 클레망소가 프랑스 총리가 되자 국방 장관으로 임명되었다.

클레망소가 배포했던 조리 있고 강력한 기사들은 드레퓌스의 복권을 도왔을 뿐 아니라 그 자신의 두 번째 정치 경력의 발판이 되었다. 1893년 선거에서 참패한 후 정치 무대를 떠났던 그는 1902년 의회로 복귀했고, 1906년에는 내무부 장관으로 내각에 참여했다. 그리고 군대를 동원하여 노동자들의 파업을 해산시킴으로써 대중의 지지를 얻었으니, 이는 지난날 노동의 투사였던

그의 극적인 변모로 좌익을 분노케 했지만, 그를 총리직으로 진출시켰다.

3년간 프랑스를 이끈 후 그는 또 다른 정치적 방지턱에 부딪혀 언론으로 돌아갔고, 거기서 독일의 군국주의를 계속 경고하며 프랑스에 다가올 전쟁을 준비하라고 외쳤다. 3년간의 참호전에 지친 프랑스인들은 클레망소에게 도움을 청하여 일흔여섯의 그를 다시금 자신들의 총리로 세웠다. '승리의 아버지' 클레망소는 전 국민을 규합시키고 영감을 주어, 마치 현대판 잔 다르크 같은 역할을 수행했다.

～

클레망소의 행적 가운데 아마도 다른 일 못지않게 영웅적이었던 것은 〈수련Nymphéas〉을 그리느라 오랜 세월 동안 분투하는 친구 모네를 꾸준히 격려하고 지지해준 것일 터이다. 사랑하는 아내 알리스를 여읜 모네를 위로하고 거대한 〈수련〉 연작을 시작하도록 자극을 준 것은 클레망소였다. "쓸데없는 생각일랑 집어치우고 어서 나서게." 클레망소는 그에게 말하곤 했다. "자네는 아직 할 수 있어, 그러니 해내게."[10]

이후 몇 년 동안, 심지어 전쟁 중에도 클레망소는 모네에게 정신적 지지와 함께 실제적 도움을 주었고, 〈수련〉 연작을 걸 곳을 협상하는 일에도 나섰으며(처음에는 비롱관의 대지에 따로 건물을 세울 계획이었으나, 결국 오랑주리 미술관 아래층에 그림을 걸게 되었다), 모네가 〈수련〉 전작을 국가에 기증하는 것도 가능하게 해주었다. 그가 백내장 수술을 받도록 설득한 것도 클레망

소였다.

모네가 쇠약해지자, 클레망소는 지베르니를 더욱 자주 방문하여 친구가 식사를 하고 사랑하는 정원을 거닐도록 격려했다. 모네가 죽기 직전까지도 클레망소는 "똑 바로 서, 머리를 바로 하고, 슬리퍼를 하늘 꼭대기까지 차올리라고" 하면서 그를 격려했다. 하지만 '호랑이'는 모네에게 다정한 유머도 발휘하여 그를 "불쌍한 늙은 갑각류"라 부르기도 했다.[11]

모네는 1926년 12월 5일 죽었고, 클레망소는 마지막 순간까지 그와 함께 있었다. 나중에 장례식에서 그는 "모네에게 검정은 어울리지 않아"라며, 관을 덮은 검은 깃발 대신 꽃무늬 천을 덮어주었다.[12]

～

졸라는 죽은 뒤 팡테옹에서 빅토르 위고와 알렉상드르 뒤마 페르를 만났고, 거기서 그 세 사람은 같은 층을 차지하고 있으니―어쩌면 여전히 대화를 즐기고 있을는지도 모른다. 1995년, 팡테옹은 노벨상을 두 차례나 수상한 마리 퀴리를 마침내 맞아들였다. 그녀가 죽은 지 60년이나 지나서였지만, 생전에 전문직의 젠더 장벽을 뚫었듯이, 마침내 그녀는 능묘의 젠더 장벽도 뚫은 셈이다. 사랑하는 남편 피에르와 함께 북쪽 묘역을 차지하며, 마리 퀴리는 팡테옹의 헌사 "위대한 '남자'들에게"를 구태의연한 것으로 만들고 있다.

쥘리 마네로 말하자면, 그녀는 1899년에 에르네스트 루아르와 사랑에 빠져 1900년에 결혼했다. 그녀가 바라던 대로 폴 발레

리와 맺어진 사촌 자니 고비야르 커플과의 합동 결혼식이었다. 두 커플은 함께 신혼여행을 한 다음 파리로 돌아가, 쥘리와 에르네스트는 베르트 모리조와 외젠 마네가 빌쥐스트가에 지은 집의 5층에, 자니와 폴은 4층에 살았다(이후 발레리가 거둔 문학적 성취를 기려, 빌쥐스트가는 폴-발레리가로 개명되었다).

쥘리와 에르네스트는 부모님이 아끼던 메닐성을 복원하고 수리하여, 쥘리가 한때 꿈꾸었던 대로 파리의 집은 그대로 둔 채 아들 넷을 그곳에서 키웠다. 예술과 문화에 바쳐진 풍요롭고 충만한 생애였다. 베르트 모리조가 보았다면 아마도 그녀다운 조용한 방식으로 기뻐했을 것이다.

서문

1 이 조건에는 알자스와 로렌 지방의 양여, 거액의 배상금(1875년 9월까지 50억 프랑) 그리고 ─ 오랜 고통을 겪은 파리 사람들로서 가장 받아들이기 힘들었던 ─ 프로이 센 군대의 파리 개선 행진이 포함되었다.

2 1860년 이후 파리는 20개 구arrondissement, 즉 행정단위로 나뉘었으며, 각 구마 다 구청mairie을 두었다. 파리 전체의 시청은 파리 시청Mairie de Paris으로 시청사 Hôtel de Ville에 있었다.

1 잿더미가 된 파리 (1871)

1 베르나르, 『내 삶의 추억들』, 233쪽(쪽수는 원서의 쪽수임. 원서에 대해서는 참고문헌을 참조할 것. 이하 '쪽' 생략 ─ 옮긴이).

2 베르나르, 『내 삶의 추억들』, 233-34.

3 졸라가 세잔에게, 1871년 7월 4일(『서한집』, 제2권, 293-94).

4 세자르 리츠는 훗날 회고하기를, 1871년 봄 파리에는 "거의 나무가 없었다"라고 했다(마리-루이즈 리츠, 『세자르 리츠』, 43, 47).

5 졸라, 『목로주점』, 21.

6 위고, 『언행록』, 제3권, 5-7.

7 위고는 공식적으로는 망명한 적이 없지만, 제2제정의 서막이 된 1851년의 쿠데타

이후 프랑스를 떠났었다. 자신과 나폴레옹 3세의 체제는 양립할 수 없으리라는 것을 제대로 내다보았던 것이다.

8 로브, 『빅토르 위고』에서 재인용, 453-55.

9 로브, 『빅토르 위고』에서 재인용, 452.

10 그중 네 군데가 아직 남아 있다. 빌레트 저수지 한 끝에 있는 로통드 드 라 빌레트(19구), 몽소 공원(8구) 북쪽 입구의 작은 원형 건물, 나시옹 광장(11구와 12구)의 기둥 둘, 그리고 당페르-로슈로(14구)의 쌍둥이 빌딩(둘 중 하나는 오늘날 카타콤의 입구로 쓰인다).

11 파리 끝자락의 불로뉴 숲과 뱅센 숲은 시에 속하지만, 이 20개 구 밖에 있다.

12 마네가 모리조에게, 1871년 6월 10일(모리조, 『서한집』, 74).

13 국민방위대 제복을 입고 있는 동안, 마네도 드가도 심각한 위험은 만나지 않았다. 그러나 그들의 친구인 티뷔르스 모리조는 최전선에서 싸웠고, 훨씬 더 위험하고 눈부신 군사적 경력을 쌓았다. 또 다른 친구인 화가 프레데리크 바지유는 전사했다.

14 모네가 프레데리크 바지유에게, 1869년 9월 25일(월당스탱, 『클로드 모네: 전기 및 카탈로그 레조네』, 제1권, 427).

15 공쿠르, 『일기』, 1871년 3월 28일과 5월 24일, 185, 190.

16 공쿠르, 『일기』, 1871년 5월 28일, 192-93.

17 공쿠르, 『일기』, 1871년 5월 29일과 31일, 193-94.

18 졸라가 세잔에게, 1871년 7월 4일(졸라, 『서한집』 제2권, 294).

19 베르나르, 『내 삶의 추억들』, 234.

20 마네가 모리조에게(모리조, 『서한집』, 74).

2 회복 (1871)

1 트루아야, 『졸라』, 115-16.

2 마담 모리조가 에드마 모리조 퐁티용에게, 1871년 6월 29일(모리조, 『서한집』, 79).

3 수익률은 6퍼센트 이상이었다(베리 & 툼스, 『티에르』, 212).

4 미셸, 『회고록』, 66.

5 미셸, 『회고록』, 87.

6 이 직위는 처음에는 임시적인 것이었으나, 후에 선거로 확정되었다.

7 클레망소의 어머니와 외가는 프로테스탄트였고, 아버지 집안도 강제로 개종당하기 전까지는 프로테스탄트였으나 아버지 자신은 무신론자였다. 클레망소의 출생지인 방데는 한때 프로테스탄티즘의 중심지였다가 1790년대 이후 광신적 가톨릭과 반혁명 활동의 대명사가 되었다.

3 정상을 향해 (1871-1872)

1 베르나르, 『내 삶의 추억들』, 228, 235.

2 베르나르, 『내 삶의 추억들』, 235, 237, 240-41.

3 마네의 말은 윌당스탱, 『모네, 또는 인상주의의 승리』, 1:56에서 재인용.

4 졸라의 말은 루아르, 『클로드 모네』, 35에서 재인용.

5 졸라의 말은 카셍, 『마네』 68에서 재인용.

6 질의 말은 루아르, 『클로드 모네』, 35에서 재인용.

7 모네의 말은 루아르, 『클로드 모네』, 44-45에서 재인용.

8 마리-루이즈 리츠, 『세자르 리츠』, 50-53.

9 봉 마르셰 백화점은 1852년에 처음 설립되었고, 1855년 루브르 백화점이 그 뒤를
 이었다. 하지만 마이클 R. 밀러는 현대적 의미에서 최초의 백화점은 1869년 봉 마
 르셰 백화점 전용의 건물 신축과 함께 시작되었다고 주장한다. "처음으로, 백화점
 을 위해 정식으로 구상되고 체계적으로 설계된 점포가 건축되었다"라고 그는 말한
 다(『봉 마르셰』, 20).

10 졸라, 『여인들의 행복 백화점』, 32.

11 마담 코냑의 말은 로데, 『라 사마리텐』, 173에서 재인용.

12 마담 코냑의 말은 로데, 『라 사마리텐』, 174에서 재인용.

13 에르네스트 코냑의 말은 로데, 『라 사마리텐』, 178에서 재인용.

14 졸라의 말은 조지프슨, 『졸라와 그의 시대』, 73에서 재인용.

15 졸라의 말은 조지프슨, 『졸라와 그의 시대』, 176-77에서 재인용.

16 졸라의 말은 조지프슨, 『졸라와 그의 시대』, 177에서 재인용.

17 2차 국채의 수익률은 1차 때만큼이나 매력적이었으니, 6퍼센트를 약간 밑돌았다
 (베리 & 툼스, 『티에르』, 213-14).

18 랄리강, 『몽마르트르』, 26, 주 1.

4 도덕적 질서 (1873-1874)

1 이 조각상은 시청사 광장 쪽, 리볼리가 모퉁이의 중간 단에 있다.

2 이보다 여러 해 전에 베앤은 외교 업무, 특히 비스마르크와의 교섭에서 두각을 나
 타낸 바 있었다. 언급된 만찬은 독일로 재파견되었던 직후에 있었다(공쿠르, 『일기』,
 1873년 1월 22일, 201).

3 메이외르 & 르베리유, 『제3공화국』, 19.

4 베리 & 툼스, 『티에르』, 229.

5 미셸, 『회고록』, 89.

6 마네가 뒤레에게, 1874년 4월 2일(?)(마네, 『서한집 및 대화록』, 169).

7 조제프 기샤르가 마담 모리조에게(모리조, 『서한집』, 92).

8 베르트 모리조가 에드마에게, 1871년, 1872년(모리조, 『서한집』, 82, 89-90).

9 베르트 모리조가 에드마에게, 1871년; 마담 모리조가 에드마에게, 1871년(모리조, 『서한집』, 82-83).

10 드가의 가족은 그들의 이름을 '드 가(De Gas 또는 de Gas)'로 하여 귀족 지주계급이라는 인상을 주려 했지만, 드가는 원래의 철자로 복귀했다(고든 & 포주, 『드가』, 15-16).

11 드가 사망 당시 그가 수집한 미술품 중에는 마네, 세잔, 피사로, 모리조, 카사트, 고갱, 반 고흐 등의 그림이 있었지만, 모네의 그림은 한 점도 없었다(고든 & 포주, 『드가』, 37).

12 모네는 훗날 그것을 "녹색 덧창이 달린 분홍 집"이라고 묘사했다. 여기서도 그는 정원 일을 열심히 계속했다.

13 마네가 앙토냉 프루스트에게, 1870년대; 마네의 말은 1874-75년 겨울 샤를 토셰가 기록한 것(둘 다 마네, 『서한집 및 대화록』, 169, 172).

14 모리조, 『서한집』, 82.

15 모리조, 『서한집』, 93-94.

16 모리조, 『서한집』, 94.

5 "이것이 저것을 죽이리라"(1875)

1 『파리의 노트르담』, 제5권 제2장의 제목.

2 모리조, 『서한집』, 101.

3 모리조, 『서한집』, 101.

4 마네가 졸라에게, 1873년 7월 6일, 1876년 7월 말~8월; 마네의 말은 1879년 앙토냉 프루스트가 기록한 것(둘 다 마네, 『서한집 및 대화록』, 166, 180, 185).

5 루아르, 『클로드 모네』, 63.

6 예컨대, 공쿠르가 자신의 작품 한 대목을 졸라에게 읽어주었는데 훗날 졸라의 최신작에서 공쿠르 자신이 읽어주었던 것을 "전적으로 베끼지는 않았다 해도 거기서 영감을 얻은 것이 확실한" 대목을 발견했다든가(공쿠르, 『일기』, 1876년 12월 17일, 225).

7 공쿠르, 『일기』, 1874년 2월 13일, 206.

8 로댕의 말은 상피널, 『로댕』, 14에서 재인용.

9 로댕의 말은 상피널, 『로댕』, 42에서 재인용. 버틀러, 『로댕』, 92도 참조.

10 제임스, 『파리 스케치』, 124.

11 로댕의 말은 골드 & 피츠데일, 『디바인 사라』, 132에서 재인용.

12 이곳에는 오늘날 티에르의 방대한 장서가 보관되어 있다.

13 제임스, 『파리 스케치』, 35-36.

14 조나스, 『프랑스와 성심 숭배』, 204에서 재인용.

15 로버트 툼스의 말을 빌리자면, "대부분의 오를레앙파와 공화파는 헌법을 우호적인 환경에서 개정하기를 기대했다. 전자는 대통령을 왕으로 대치하기를, 후자는 참된 민주공화국을 만들기를 원했다"(『프랑스』, 440).

6 압력이 쌓이다 (1876-1877)

1 클레망소의 말은 왓슨, 『조르주 클레망소』, 64에서 재인용.

2 클레망소의 말은 왓슨, 『조르주 클레망소』, 64-65에서 재인용.

3 클레망소는 급진 공화 좌파의 일원이지 혁명적 좌파가 아니었다는 사실을 지적해 둘 필요가 있다. 그는 코뮈나르들에게 동정적이기는 했지만, 폭력을 사회 변화의 동력으로 삼으려는 생각에는 일관되게 반대했으며, 코뮌 봉기 그 자체나 어떤 혁명 당파도 지지한 적이 없다.

4 위고의 말은 로브, 『빅토르 위고』, 487에서 재인용.

5 미셸, 『회고록』, 112와 매클릴런, 『루이즈 미셸』, 15에서 재인용. 미셸은 음악을 사랑했으며, 피아노와 오르간을 모두 연주했고, 작곡도 했다. 다른 면에서처럼 이 점에서도 첨단이었던 그녀는 4분음에도 익숙했던 듯, 카나크 음악에서 그런 음정이 사용되는 것을 알아보고 회고록에 이렇게 기록했다. "카나크족은 태풍에서 그런 4분음을 얻는다. 아랍인들이 사막의 뜨겁고 격렬한 바람에서 그들의 4분음을 얻듯이"(미셸, 『회고록』, 96).

6 "수액은 피와 같다"라고 그녀는 회고록에 썼다. 인간을 위한 백신 접종에 대해 반대와 오해가 팽배하던 시절이었다. "피의 질병을 지배하는 것과 같은 원리들이 식물의 병증들에도 적용된다"(『회고록』, 98).

7 에두아르 마네가 외젠 마네에게, 1875년 여름(?)(마네, 『서한집과 대화록』, 175); 모네가 에두아르 마네에게, 1875년 6월 28일(모네, 『서한집』, 28).

8 모리조, 『서한집』, 111.

9 마네의 말은 1876년 앙토냉 프루스트가 기록한 것(마네, 『서한집과 대화록』, 179).

10 마네가 볼프에게, 1877년 3월 19일; 마네와 앙토냉 프루스트의 대화, 1877년(둘 다 마네, 『서한집과 대화록』, 179, 181).

11 외젠 마네가 베르트 모리조에게, 1876년 9월(모리조, 『서한집』, 111).

12 공쿠르, 『일기』, 1877년 2월 19일, 229.

13 공쿠르, 『일기』, 1875년 1월 25일, 210-11.

14 로댕의 말은 상퍼널, 『로댕』, 47에서 재인용.

15 강베타의 말은 메이외르 & 르베리우, 『제3공화국』, 28에서 재인용.

16 위고의 말은 로브, 『빅토르 위고』, 503에서 재인용.

7 화려한 기분 전환 (1878)

1 제임스, 『파리 스케치』, 130.

2 제임스, 『파리 스케치』, 130-31.

3 이 역은 아직도 사용되고 있고, 여전히 인상적이다.

4 베르나르, 『구름 속에서』, 221, 223.

5 베르나르, 『구름 속에서』, 230.

6 이 성은 오셰데가 파산한 직후 매각되었고, 패널들은 뿔뿔이 흩어졌다.

7 모네의 제안은 본래 두 가족이 비용을 공동으로 분담하여 모네와 오셰데가 각기 자신의 가족을 책임지는 것이었으나, 처음에는 오셰데가 대부분의 비용, 특히 집세를 책임졌던 것으로 보인다.

8 마네가 뒤레에게, 1878년 9-10월(?)(마네, 『서한집 및 대화록』, 182).

9 공쿠르, 『일기』, 1874년 4월 14일, 1877년 4월 16일, 207, 231.

10 공쿠르, 『일기』, 1878년 3월 30일, 1880년 12월 14일, 237, 260.

11 공쿠르, 『일기』, 1878년 4월 23일, 238.

12 조지프슨, 『졸라와 그의 시대』, 262.

13 모파상의 말은 조지프슨, 『졸라와 그의 시대』, 270에서 재인용.

14 공쿠르, 『일기』, 1878년 4월 3일, 237.

15 『목로주점』 서문, 21.

16 압생트는 1915년 프랑스에서 금지되었으나, 1990년대에 유럽 전역에서 다시 합법화되었고, 미국에서도 뒤이어 합법화되었다.

17 공쿠르, 『일기』, 1892년 2월 2일, 371. 뮈세의 알코올중독은 그가 47세에 심장마비로 요절한 요인이 되었다.

18 조지프슨, 『졸라와 그의 시대』, 233에서 재인용.

19 미셸, 『회고록』, 111-12.

20 미셸, 『회고록』, 112.

8 공화파의 승리 (1879-1880)

1 모 자작의 말은 메이외르 & 르베리우, 『제3공화국』, 36에서 재인용.

2 그 위풍당당한 건물은 보지라르가 391번지(15구)에 아직 있으며, 현재 파리 2대학
 (팡테옹-아사스 대학)이 이 건물에 있다.

3 마세의 말은 프라이스, 『19세기 프랑스 사회사』, 282에서 재인용.

4 프레몽의 말은 맥매너스, 『프랑스의 교회와 국가』, 44에서 재인용.

5 페리의 말은 메이외르 & 르베리우, 『제3공화국』, 84에서 재인용.

6 강베타의 말은 메이외르 & 르베리우, 『제3공화국』, 36에서 재인용.

7 미셸, 『회고록』, 120-122.

8 골드 & 피즈데일, 『디바인 사라』, 155.

9 베르나르의 어머니는 유대인이었다.

10 시슬레와 세잔이 그해 살롱전에 출품한 작품들은 낙선했으나, 르누아르의 초상화
 〈마담 조르주 샤르팡티에와 그녀의 자녀들〉은 입선했고 호평을 받았다.

11 모리조, 『서한집』, 116.

12 모네가 벨리오에게, 1879년 8월 17일. 모네, 『서한집』, 31.

13 모네가 벨리오에게, 1879년 9월 5일, 모네, 『서한집』, 32.

14 모네가 피사로에게, 1879년 9월 26일, 모네, 『서한집』, 32.

15 H. 서덜랜드 에드워즈, 『옛 파리와 새로운 파리』, 2:166.

9 성인들과 죄인들 (1880)

1 니콜스, 『드뷔시의 생애』, 12-13에서 재인용.

2 드뷔시의 동료였던 작곡가 폴 비달에 따르면, 드뷔시의 어머니는 "그를 항상 곁에
 붙들어놓고 과로하지 못하게 하여 그의 속을 뒤집었다"고 한다(비달의 말은 드뷔시,
 『서한집』, xiv에서 재인용).

3 드뷔시의 말은 니콜스, 『드뷔시의 생애』, 6에서 재인용. 비달에 따르면, 드뷔시는
 "아들의 재주로 돈을 벌려 하는 아버지에 대해서도 원망이 많았다"고 한다(드뷔시,
 『서한집』, xiv).

4 그셀의 말은 『로댕 예술론』, 25에서 재인용.

5 『로댕 예술론』, 25-26.

6 『로댕 예술론』, 27-28.

7 로댕의 말은 『로댕 예술론』, 30-31에서 재인용.

8 상피뇔, 『로댕』, 101.

9 르누아르의 말은 샹피뇔, 『로댕』, 233에서 재인용.

10 카유보트의 말은 고든 & 포주, 『드가』, 31에서 재인용.

11 인상파 그룹에 후원자이자 기여자로서 참여했던 카유보트는 큰 유산을 물려받은 터였다. 모리조는 지출에 신중했고, 경제 불황 이후로는 특히 그러했다.

12 르누아르가 그의 가족을 그린 〈마담 조르주 샤르팡티에와 자녀들〉로 유명하다.

13 마네의 말은 1878년 앙토냉 프루스트가 기록한 것(마네, 『서한집과 대화록』, 184).

14 마네의 말은 1878-79년 앙토냉 프루스트가 기록한 것(마네, 『서한집과 대화록』, 187).

15 마네가 마담 에밀 졸라에게, 1880년 4월 이전 월요일(마네, 『서한집과 대화록』, 244).

16 마네가 자카리 아스트뤼크에게, 1880년 여름(마네, 『서한집과 대화록』, 249).

17 졸라, 『나나』, 411. 발테스 드 라 비뉴의 '문장'—V 자 위에 왕관이 있는—까지 완벽한 이 침대는 현재 파리 장식미술 박물관에 있다.

18 골드 & 피즈데일, 『디바인 사라』, 31-32.

19 에밀 가제와 J. B. 고티에는 '몽뒤 & 베셰' 회사의 파트너들로, 1878년 오노레 몽뒤를 매입하여 '가제 & 고티에 주조 회사'라 이름을 바꾸었다.

20 하비, 『의식과 도시 체험』, 244-45에서 재인용.

21 공쿠르, 『일기』, 1880년 5월 11일, 257.

22 공쿠르, 『일기』, 1880년 5월 8일, 256.

10 경제 침체의 그늘 (1881-1882)

1 피사로가 뤼시앵에게, 1890년 12월 20일(『아들 뤼시앵에게 보내는 편지』, 168).

2 모네가 폴 뒤랑-뤼엘에게. 모네, 『서한집』, 112; 모리조, 1886년 1월 11일의 노트 기록, 모리조, 『서한집』, 145. 윌당스탱에 따르면, 모네가 1882년 루앙에서 돌아온 후의 활동은 "그가 성장기 이후 작업실에서 그림을 완성해본 적 없다는 주장이 사실이 아님을 보여준다"(『모네, 또는 인상주의의 승리』, 1:183).

3 마네의 말은 1880-1881년 앙토냉 프루스트가 기록한 것(마네, 『서한집과 대화록』, 259).

4 마네의 말은 1881년 조르주 잔니오가 기록한 것(마네, 『서한집과 대화록』, 261).

5 마네가 에르네스트 셰노에게, 1881년 12월-1882년 1월(마네, 『서한집과 대화록』, 264).

6 샹피뇔, 『로댕』, 64.

7 발레리의 말은 고든 & 포주, 『드가』, 34에서 재인용.

8 공쿠르, 『일기』, 1881년 1월 29일, 261.

9 로트만,『로트실트가의 귀환』, 85에서 재인용.

10 《르 피가로》의 기사는 베르토,『파리』, 81에서 재인용.

11　　　몽테스큐의 황금 거북 (1882)

1 공쿠르,『일기』, 1882년 9월 9일, 276-77.

2 허버트,『인상주의』, 104.

3 드가의 말은 허버트,『인상주의』, 121에서 재인용.

4 드가의 말은 고든 & 포주,『드가』, 36에서 재인용.

5 마네가 모리조에게, 1881년 12월 29일(모리조,『서한집』, 117-18).

6 피에르 프랑스, 그의 아들의 회고(카셍,『마네』, 135).

7 모리조가 외젠 마네에게, 1882년 3월(모리조,『서한집』, 125-26).

8 마네가 모리조에게, 1882년 2월-3월(모리조,『서한집』, 118); 이 편지의 첫 부분은 마네,『서한집과 대화록』, 264.

9 그의 시신은 거의 즉시 파내어져 니스로 옮겨진 뒤 강베타 가족 묘지에 다시 매장되었다.

10 맥매너스,『프랑스의 교회와 국가』, 59-60에서 재인용.

11 클레망소의 말은 하비,『의식과 도시 체험』, 247에서 재인용.

12 미셸,『회고록』, 134.

13 라벨과 스트라빈스키의 말은 오렌스타인,『라벨』, 10, 66에서 재인용. 에두아르 라벨은 아버지와 같은 길을 갔다.

14 에펠의 새 주소는 프로니가 60번지(17구)였다. 가제 & 고티에 주조회사는 샤젤가 25번지 근처에 있었다. 두 곳 모두 공원 바로 북쪽이었다.

12　　　장례의 해 (1883)

1 이 '뱃사람들의 기둥'은 오늘날 갈로-로만 시대 루테티아의 현존하는 가장 오래된 조각으로 여겨진다. 현재 클뤼니 국립 중세 박물관의 로마식 욕장 안에 있다.

2 베르트가 에드마에게, 1883년 3월 9일. 모리조,『서한집』, 131.

3 드가와 졸라의 말은 카셍,『마네』, 127에서 재인용(졸라의 인용은 마네의 작업실에서 일하던 젊은 화가 견습생 자크-에밀 블랑슈의 논평에서 가져온 것); 볼프의 말은 피사로,『아들 뤼시앵에게 보내는 편지』, 13, 주1.

4 쥘리 마네,『일기』, 1896년 10월 3일, 98. 쥘리가 가족들의 편지를 읽고 쓴 일기이다.

5 예외는 드가와 피사로로, 드가는 자유주의자가 아니었고 피사로는 골수 사회주의

자였다. 모네는 정치나 정치적 토론에 상당히 거리를 두었던 것 같지만, 1871년에 피사로에게 보낸 한 편지에서는 분노하며 티에르의 베르사유 정부를 비판하고 있다(모네가 피사로에게, 1871년 5월 27일. 윌당스탱, 『클로드 모네, 전기와 카탈로그 레조네』, 1:427).

6 베르트가 에드마에게, 1884년 초. 모리조, 『서한집』, 135.

7 마담 코냐크의 말은, 로데, 『라 사마리텐』, 170에서 재인용.

8 공쿠르, 『일기』, 1884년 4월 2일, 291.

9 졸라의 말은 조지프슨, 『졸라와 그의 시대』, 322에서 재인용.

10 공쿠르, 『일기』, 1881년 6월 20일, 266.

11 로댕의 말은 버틀러, 『로댕』, 184에서 재인용.

12 모네가 알리스 오셰데에게, 1883년 2월 2일. 모네, 『서한집』, 104.

13 모네가 알리스 오셰데에게, 1883년 2월 19일. 모네, 『서한집』, 105.

14 모네가 알리스 오셰데에게, 1883년 2월 19일. 모네, 『서한집』, 105.

15 공쿠르, 『일기』, 1868년 9월 17일, 141.

16 미셸, 『회고록』, 158, 167-68.

17 미셸, 『회고록』, 170-71.

18 피사로가 뤼시앵에게, 1883년 7월 25일(피사로, 『아들 뤼시앵에게 보내는 편지』, 30).

13 마침내 완성된 자유의 여신상 (1884)

1 미셸, 『회고록』, 1.

2 현재 이곳에 있는 단순한 현판은 1908년에 만들어진 것이다.

3 미셸, 『회고록』, 65.

4 클레망소의 말은 엘리스, 『조르주 클레망소의 초년기』, 84에서 재인용.

5 베르트가 에드마에게, 1884년 여름. 모리조, 『서한집』, 140.

6 클레망소의 말은 엘리스, 『조르주 클레망소의 초년기』, 116에서 재인용.

7 쾨클랭의 말은 하비, 『에펠』, 80-81에서 재인용.

8 로댕의 말은 샹피뇔, 『로댕』, 76에서 재인용. 버틀러도 같은 말을 다소 달리 전하고 있다(『로댕』, 200).

9 샹피뇔, 『로댕』, 83에서 재인용.

10 모네가 뒤랑-뤼엘에게, 1884년 1월 12일(모네, 『서한집』, 108).

11 모네가 알리스 오셰데에게, 1884년 1월 24일, 26일(모네, 『서한집』, 108-109).

12 모네가 알리스 오셰데에게, 1884년 3월 3일, 5일(모네, 『서한집』, 109-110).

13 크루아시-쉬르-센의 그르누예르 박물관에 전시된 그림들은 모네나 르누아르가

표현한 것보다 훨씬 더 자극적인 선술집 장면들을 보여준다.

14 모턴의 말은 하비, 『에펠』, 73에서 재인용; 드 레셉스의 말은 서덜랜드, 『자유의 여
신상』, 39에서 재인용. 모턴은 후에 미국 부통령과 뉴욕 주지사를 지냈다.

14 그 천재, 그 괴물 (1885)

1 위고의 말은 『파리의 노트르담』, 134에서 인용.
마네가 마담 메리 로랑에게, 1880년 9월(?)(마네, 『서한집과 대화록』, 256).

2 뒤마 피스의 말은 모루아, 『거인들』, 440에서 재인용.
졸라의 말은 공쿠르, 『일기』, 1885년 5월 24일, 307에서 재인용.

3 공쿠르, 『일기』, 1873년 8월 5일, 1885년 6월 2일, 204, 307.

4 위고의 말은 서덜랜드, 『자유의 여신상』, 44에서 재인용.

5 드뷔시가 외젠 바니에에게, 1885년 6월 4일(드뷔시, 『서한집』, 8, 10).

6 드뷔시가 바니에에게, 1885년 9월 16일, 10월 19일(드뷔시, 『서한집』, 11-13).

7 드뷔시가 바니에에게, 1885년 11월 24일(드뷔시, 『서한집』, 14).

8 모네가 알리스 오셰데에게, 1885년 10월 20일, 11월 27일(모네, 『서한집』, 113, 115).

9 모네가 알리스 오셰데에게, 1885년 11월 27일(모네, 『서한집』, 115).

10 모네가 알리스 오셰데에게, 1886년 2월 22일(모네, 『서한집』, 116).

15 에펠의 설계안 (1886)

1 바르톨디의 말은 서덜랜드, 『자유의 여신상』, 62에서 재인용.

2 공쿠르, 『일기』, 1886년 4월 17일, 318.

3 공쿠르, 『일기』, 1886년 4월 17일, 319.

4 공쿠르, 『일기』, 1886년 4월 17일, 319.

5 공쿠르, 『일기』, 1886년 4월 17일, 317.

6 "1883년과 1896년 사이, [프랑스에서는] '의문의 여지 없는 침체 경향'이 나타나게
된다"(메이외르 & 르베리우, 『제3공화국』, 46). 이 책은 또한 경제사가 론도 카메론의
다음과 같은 말을 인용하고 있다. "[1880년대부터] 프랑스는 15년 이상 동안 산업
국가의 역사에 흔적을 남긴 가장 심각한 불황을 겪었다."

7 모리조가 에드마에게, 1884년 2월(모리조, 『서한집』, 137).
피사로가 뤼시앵에게, 1886년 1월(피사로, 『아들 뤼시앵에게 보내는 편지』, 60-61).

8 모리조가 에드마에게, 1885년(모리조, 『서한집』, 143).

9 피사로가 모네에게, 1885년 12월 7일(피사로, 『아들 뤼시앵에게 보내는 편지』, 60-61).

10 세잔의 말은 리월드, 『폴 세잔』, 96에서 재인용. 말년에 세잔은 자신의 전시 목록에 "피사로의 제자"라 소개하고, 피사로를 "참된 거장, 단연 인상파의 리더"라 일컬었다. 1906년에는 "모네와 피사로, 두 위대한 거장, 달리 없는 거장들!"이라고 말했다 (리월드, 『폴 세잔』, 216, 221, 222에서 재인용).

11 훗날 그들 사이에 일어난 불화에도 불구하고, 1902년 고갱은 (타히티에서) "그[피사로]는 내 스승 중 한 사람이었고, 나는 그를 부정하지 않는다"라고 썼다(리월드, 『카미유 피사로』, 45에서 재인용).

12 무어의 말은 피사로, 『아들 뤼시앵에게 보내는 편지』, 88, 주1에서 재인용.

13 졸라의 말은 피사로, 『아들 뤼시앵에게 보내는 편지』, 79, 주1에서 재인용.

14 피사로가 뤼시앵에게, 1886년 11월, 12월 3일(피사로, 『아들 뤼시앵에게 보내는 편지』, 87, 90).

15 무어의 말은 허버트, 『쇠라』, 118에서 재인용.

16 모네가 졸라에게, 1886년 4월 5일(모네, 『서한집』, 116-17).

17 조지 무어가 전한 졸라의 말은 리월드, 『폴 세잔』, 167에서 재인용.

18 고흐의 말은 월당스탱, 『모네, 또는 인상주의의 승리』, 1;243에서 재인용.

19 베를리오즈의 말은 스터드, 『생상스』, 66에서 재인용.

20 생상스의 말은 스터드, 『생상스』, 271에서 재인용. 드뷔시가 생상스를 "자신이 가장 좋아하지 않은 작곡가 중 한 사람"이라고 되받은 것도 놀랍지 않다(보트스타인, 「사실주의의 환상을 넘어서」, 177, 주53).

21 드뷔시가 클로디우스 포플랭에게, 1886년 6월 24일(드뷔시, 『서한집』, 17).

22 드뷔시가 에밀 바롱에게, 1886년 12월 23일(드뷔시, 『서한집』, 18, 20).

23 마리-루이즈 리츠, 『세자르 리츠』, 114.

24 마리-루이즈 리츠, 『세자르 리츠』, 113에서 재인용.

16 뚱뚱이 졸라 (1887-1888)

1 졸라의 말은 공쿠르, 『일기』, 1875년 1월 25일, 210에서 재인용.

2 졸라의 말은 조지프슨, 『졸라와 그의 시대』, 283에서 재인용.

3 이 아이들은 1889년 9월과 1891년 9월에 각기 태어났다.

4 레옹 도데, 『회고록』, 149.

5 베르나르, 『내 삶의 추억들』, 299.

6 한 영국 외무관의 이 말은 베르나르, 『내 삶의 추억들』, 339에 인용되어 있다.

7 모리조가 가끔 섭식 장애를 겪었던 듯하다는 점에서 그들의 비평은 한층 더 가혹하다.

8 베르나르,『내 삶의 추억들』, 332-33.

9 베르나르,『내 삶의 추억들』, 333-34.

10 공쿠르,『일기』, 1887년 4월 11일, 5월 11일, 328.

11 공쿠르,『일기』, 1887년 6월 7일, 328-29.

12 공쿠르,『일기』, 1887년 3월 12일, 327.

13 드뷔시가 에밀 바롱에게, 1887년 2월 9일(드뷔시,『서한집』, 20-21).

14 드뷔시,『서한집』, 21, 주1에서 재인용.

15 드뷔시가 외젠 바니에게, 1887년 3월(드뷔시,『서한집』, 22).

16 모리조가 모네에게, 1889년 3월 7일(모리조,『서한집』, 168).

17 모리조가 모네에게, 1889년 3월 7일(모리조,『서한집』, 168).

18 모리조가 말라르메에게, 1888년 9월(모리조,『서한집』, 156).

19 미셸,『회고록』, 161.

20 폴 캉봉의 말은 메이외르 & 르베리우,『제3공화국』, 126에서 재인용.

21 클레망소의 말은 엘리스,『조르주 클레망소의 초년기』, 151에서 재인용.

22 퓌비 드 샤반이 모리조에게, 1888년 11월-12월; 르누아르가 모리조에게, 1888-
 1889년(둘 다 모리조,『서한집』, 162-63).

23 하비,『에펠』, 97-98에서 재인용.

24 고갱이 테오 반 고흐에게. 실버만(『반 고흐와 고갱』, 267, 리월드,『후기인상파』, 241에
 서 재인용).
 빈센트 반 고흐의 말은 실버만,『반 고흐와 고갱』, 268에서 재인용.

25 리월드,『후기인상파』, 241, 243.

17 100주년 (1889)

1 드뷔시가 피에르 루이스에게, 1895년 1월 22일(드뷔시,『서한집』, 76).

2 공쿠르,『일기』, 1889년 7월 2일, 347.

3 공쿠르,『일기』, 1889년 7월 2일, 348.

4 모네의 말은 버틀러,『로댕』, 222에서 재인용; 로댕의 말은 월당스탱,『모네, 또는
 인상주의의 승리』, 1:253에서 재인용.

5 모네가 알리스 오셰데에게, 1889년 5월 9일(모네,『서한집』, 132).

6 졸라의 말은 월당스탱,『모네, 또는 인상주의의 승리』, 1:257에서 재인용.

7 모네가 아르트망 팔리에르에게, 1890년 2월 7일(모네,『서한집』, 133).

8 무하의 말은 이르지 무하,『알폰스 마리아 무하』, 47에서 재인용.

9 드뷔시의 말은 니콜스,『드뷔시의 생애』, 57에서 재인용.

10 말라르메의 말은 카셍, 『마네』, 104에서 재인용.

11 베르나르의 말은 골드 & 피즈데일, 『디바인 사라』, 239-40에서 재인용.

18 성과 속 (1890-1891)

1 세지윅, 『프랑스 정치에서 왕정파의 제3공화국 가담』, 39. 다소 말은 다르지만 같은 뜻으로는 맥매너스, 『프랑스의 교회와 국가』, 72.

2 조르주 클레망소 역시 그렇지 않았으니, 그는 왕정파의 제3공화국 가담을 전면적인 정교분리를 저해하려는 교회의 시도로 간주하고 맞싸웠다.

3 클레망소의 말은 엘리스, 『조르주 클레망소의 초년기』, 168에서 재인용.

4 상호 존경과 조심스러운 우정에도 불구하고, 카사트와 모리조의 관계에는 상당한 직업적 경쟁심이 작용했고, 특히 카사트 편에서 그랬다. 1892년 개인전을 치른 후 모리조는 한 친구에게 이렇게 썼다. "너도 짐작하겠지만, 카사트 양은 내 전시에 대해 일언반구도 없어"(모리조가 루이즈 리즈네르에게, 1892년. 모리조, 『서한집』, 194).

5 드뷔시가 뱅상 댕디에게, 1890년 4월 20일. 드뷔시, 『서한집』, 30. 〈환상곡〉은 드뷔시가 죽은 이듬해인 1919년에야 초연된다(드뷔시, 『서한집』, 33-34, 주3).

6 드뷔시가 레몽 보뇌르에게, 1890년 10월 5일(드뷔시, 『서한집』, 31).

7 사티의 말은 마이어스, 『에릭 사티』, 31-32에서 재인용.

8 마이어스, 『에릭 사티』, 19.

9 모네의 루앙 대성당 그림들은 1894년작으로 되어 있지만, 실제로 그린 것은 그 전 2년 동안이었다.

10 두 말 모두 월당스탱, 『모네, 또는 인상주의의 승리』, 1:273-75에서 재인용.

11 피사로가 뤼시앵에게, 1891년 4월 8일(피사로, 『아들 뤼시앵에게 보내는 편지』, 197).

12 메이외르 & 르베리우에 따르면, 1890년대에는 프랑스에서 3천 명만이 10만 프랑이상의 수입을 누렸다(『제3공화국』, 68).

13 당시 피사로에게는 여섯 자녀가 있었고, 그중 둘은 채 열 살이 되기 전이었다.

14 피사로가 뤼시앵에게, 1891년 3월 30일(피사로, 『아들 뤼시앵에게 보내는 편지』).

15 오늘날은 마레 지구의 엘제비르가 8번지(3구)의 16세기 저택 도농관館에 있다.

16 마리 퀴리의 말은 에브 퀴리, 『마담 퀴리』, 116에서 재인용.

19 집안 문제들 (1892)

1 모리조, 『서한집』, 189.

2 모리조가 루이즈 리즈네르에게, 1892년(모리조, 『서한집』, 194).

3 모리조가 말라르메에게, 1892년 9월 또는 10월; 모리조가 소피 카나에게, 1892년 10월 7일(둘 다 모리조, 『서한집』, 196-97).

4 모리조가 소피 카나에게, 1892년 10월 7일(모리조, 『서한집』, 197).

5 버틀러는 유산 이야기를 증거 불충분으로 돌려버리고, 따라서 임신중절이 절교의 원인이었을 가능성을 배제한다(『로댕』, 271, 538, 주9). 버틀러는 또한 클로델이 결혼 자체에 관심이 있었다기보다는 로댕의 삶에서 로즈의 자리를 차지하기 원했다고 본다(272).

6 샹피뇰은 이 대목에서 여러 페이지에 걸쳐 폴 클로델의 인용을 포함시킨다(『로댕』, 165-67, 169).

7 버틀러, 『로댕』, 272, 274, 279, 281.

8 르네 페테르의 말은 니콜스, 『드뷔시의 생애』, 86에서 재인용.

9 드뷔시가 포냐토프스키에게, 1892년 10월 5일(드뷔시, 『서한집』, 39).

10 드뷔시가 포냐토프스키에게, 1892년 10월 5일(드뷔시, 『서한집』, 39).

11 클레망소의 말은 엘리스, 『조르주 클레망소의 초년기』, 139에서 재인용.

12 데룰레드의 말은 엘리스, 『조르주 클레망소의 초년기』, 176-77에서 재인용.

13 하지만 규칙들이 준수되었을 경우, 생존자는 통상 무죄방면 되었다(베버, 『프랑스』, 218-19).

14 휘슬러의 말은 앤더슨 & 코발, 『제임스 맥닐 휘슬러』, 342에서 재인용.

15 휘슬러의 말은 와인트로브, 『휘슬러』, 354에서 재인용.

20 서른한 살의 조종 (1893)

1 드뷔시가 쇼송에게, 1893년 9월 3일(드뷔시, 『서한집』, 51).

2 드뷔시가 포냐토프스키에게, 1893년 2월(드뷔시, 『서한집』, 40, 52).

3 드뷔시가 쇼송에게, 1893년 5월 7일; 드뷔시가 포냐토프스키에게, 1893년 2월(드 뷔시, 『서한집』, 41, 45).

4 드뷔시가 오딜롱 르동에게, 1893년 4월 20일(드뷔시, 『서한집』, 43).

5 모네가 알리스 모네에게, 1893년 2월 22일, 3월 3일, 4월 4일(모두 모네, 『서한집』, 177, 179). 모네의 말은 윌당스탱, 『모네, 또는 인상주의의 승리』, 1:293에도 인용되 어 있다.

6 모네의 말은 윌당스탱, 『모네, 또는 인상주의의 승리』, 1:290에서 재인용.

7 쥘리 마네, 『일기』, 1893년 10월 30일, 45.

8 쥘리 마네, 『일기』, 29.

9 쥘리 마네, 『일기』, 1893년 11월 1일, 46.

10 쥘리 마네, 『일기』, 1893년 10월 30일, 43-44.

11 쥘리 마네, 『일기』, 1893년 10월 30일, 45.

12 공쿠르의 말은 코사트, 『사랑의 양식』, 43에서 재인용.

13 공쿠르, 『일기』, 1892년 3월 6일, 373.

14 라벨의 말은 오렌스타인, 『라벨』, 16-17에서 재인용.

15 지드의 말은 베버, 『프랑스』, 244에서 재인용.

16 무하가 아들 이르지 무하에게 말한 대로였다(『알폰스 마리아 무하』, 52-53).

17 피사로가 뤼시앵에게, 1893년 11월 23일, 27일(피사로, 『아들 뤼시앵에게 보내는 편지』, 280-81).

18 사진 사본이 아워즈, 『알폰스 무하』, 9에 실려 있다.

19 이 작업실들은 부르델의 후원자였던 가브리엘 코냐크의 후의로 현재 부르델 박물관이라는 이름으로 보존되어 있다.

20 부르델의 딸이 기억하는 그의 말은 『부르델』, 23에서 재인용.

21 졸라의 말은 버틀러, 『로댕』, 286에서 재인용.

22 공쿠르, 『일기』, 1892년 6월 18일, 1893년 3월 20일, 376, 383.

23 클레망소의 말은 엘리스, 『조르주 클레망소의 초년기』, 185에서 재인용.

21 폭풍과 폭풍 사이 (1894)

1 피사로가 뤼시앵에게, 1893년 12월 15일(피사로, 『아들 뤼시앵에게 보내는 편지』, 284).

2 앙리의 말은 터크먼, 『당당한 탑』, 107-108에서 재인용.

3 피사로가 뤼시앵에게, 1894년 7월 30일(피사로, 『아들 뤼시앵에게 보내는 편지』, 312).

4 쥘리 마네, 『일기』, 1894년 3월 17일, 52.

5 쥘리 마네, 『일기』, 1894년 3월 17일, 52.

6 쥘리 마네, 『일기』, 1894년 3월 17일, 52. 르누아르가 모리조에게, 1894년 3월 31일. 모리조, 『서한집』, 205. 발레리의 말은 고든&포지, 『드가』, 34.

7 휘슬러의 말은 와인트로브, 『휘슬러』, 460에서 재인용.

8 클레망소의 아파트는 그의 사망 당시와 똑같이 유지된 채 조르주 클레망소 박물관이 되었다.

9 와인트로브, 『휘슬러』, 291에서 재인용.

10 앤더슨 & 코발, 『제임스 맥닐 휘슬러』, 281; 와인트로브, 『휘슬러』, 296에서 재인용.

11 피사로, 『아들 뤼시앵에게 보내는 편지』, 304, 주1, 주2에서 재인용.

12 메리 카사트 또한 카유보트의 소장품에 들어 있지 않았지만 불행히도 그런 도움을 받지 못했다.

13 르누아르의 말은 쥘리 마네, 『일기』, 1896년 12월 31일, 104-105에서 재인용.

14 쥘리 마네, 『일기』, 1894년 3월 17일, 52; 제프루아의 말은 윌당스탱, 『모네, 또는 인상주의의 승리』, 1:301에서 재인용.

15 모네가 제프루아에게, 1894년 11월 23일(모네, 『서한집』, 180).

16 이 일화는 제프루아, 『클로드 모네, 그의 삶, 그의 시대, 그의 작품』에 묘사된 것으로, 세잔, 『대화록』, 4에 번역되어 실려 있다.

17 세잔과 제프루아의 말은 세잔, 『대화록』, 5-6에서 재인용.

18 세잔의 말은 세잔, 『대화록』, 6에서 재인용.

19 세잔의 말은 세잔, 『대화록』, 6에서 재인용.

20 말라르메의 말은 니콜스, 『드뷔시의 생애』, 83에서 재인용.

21 도레의 말은 니콜스, 『드뷔시의 생애』, 83에서 재인용; 불레의 말은 드뷔시, 『서한집』, 50에서 재인용.

22 드뷔시가 앙리 르롤에게, 1894년 8월 28일; 드뷔시가 이자이에게, 1894년 9월 22일(둘 다 드뷔시, 『서한집』, 73, 75에서 재인용).

23 무하의 말은 이르지 무하, 『알폰스 마리아 무하: 그의 생애와 작품』, 14에서 재인용.

22 드레퓌스 대위 (1895)

1 공쿠르, 『일기』, 1895년 1월 6일, 398.

2 졸라의 말은 윌당스탱, 『모네, 또는 인상주의의 승리』, 1:301에서 재인용.

3 부르델의 말은 버틀러, 『로댕』, 295에서 재인용.

4 피사로가 뤼시앵에게, 1895년 4월 11일(『아들 뤼시앵에게 보내는 편지』, 338).

5 쥘리 마네, 『일기』, 1895년 4월 17일, 58-61.
 모리조가 쥘리에게, 1895년 3월 1일(모리조, 『서한집』, 212).

6 말라르메가 미르보에게, 1895년 3월 3일(말라르메, 『서한집』, 204); 피사로가 뤼시앵에게, 1895년 3월 6일(『아들 뤼시앵에게 보내는 편지』, 333).

7 쥘리 마네, 『일기』, 61; 모리조가 쥘리에게, 1895년 3월 1일(모리조, 『서한집』, 212).

8 쥘리 마네, 『일기』, 1895년 12월 3일, 79.

9 쥘리 마네, 『일기』, 1895년 11월 29일, 76.

10 비녜스의 말은 오렌스타인, 『라벨』, 18에서 재인용.

11 드뷔시가 보뇌르에게, 1895년 8월 9일; 드뷔시가 앙리 르롤에게, 1895년 8월 17일; 드뷔시가 피에르 루이스에게, 1895년 2월 23일(모두 드뷔시, 『서한집』, 77, 80).

12 피에르 퀴리의 말은 에브 퀴리, 『마담 퀴리』, 120에서 재인용.

13 공쿠르, 『일기』, 1895년 2월 10일, 400.

14 알프레드 드레퓌스가 뤼시 드레퓌스에게, 1896년 2월 26일(『무죄한 자의 편지들』, 166).

15 공쿠르, 『일기』, 1894년 12월 10일, 396.

23 이행 (1896)

1 쥘리 마네, 『일기』, 1896년 3월 4-6일, 86.

2 쥘리 마네, 『일기』, 1896년 3월 4-6일, 87.

3 쥘리 마네, 『일기』, 1896년 3월 4-6일, 87.

4 쥘리 마네, 『일기』, 1896년 3월 4-6일, 88.

5 공쿠르, 『일기』, 1895년 1월 27일, 399.

6 공쿠르, 『일기』, 1895년 3월 1일, 402.

7 공쿠르, 『일기』, 1896년 6월 19일, 409.

8 월당스탱, 『모네, 또는 인상주의의 승리』, 1:318-19에서 재인용.

9 제롬의 말은 피사로, 『아들 뤼시앵에게 보내는 편지』, 304, 주2에서 재인용.

10 리츠의 말은 샤스토네, 『세자르 리츠』, 39에서 재인용.

11 쥘리 마네, 『일기』, 1896년 10월 6일, 8일, 100, 104.

12 코페의 말은 몽탕스, 『파리』, 140에서 재인용.

24 어둠 속의 총성 (1897)

1 드뷔시가 피에르 루이스에게, 1897년 2월 9일(드뷔시, 『서한집』, 88-89).

2 드뷔시가 피에르 루이스에게, 1897년 2월 9일(드뷔시, 『서한집』, 89).

3 팡테옹을 위한 로댕의 위고 기념상은 결국 완성되지 않았으니, 그 이유는 위고의 머리 바로 위쪽에 둔 신들의 여전령(아이리스)이 다리를 펼친 놀라운 이미지에도 있었다. 위고의 창작 과정의 원동력이 되었던 성적인 에너지를 시각적으로 전달한 이 이미지는 아마 프로젝트를 감독하는 미술위원회의 위원들에게 충격을 주었을 것이다.

4 쥘리 마네, 『일기』, 1897년 9월 17일, 10월 22일, 111, 116.

5 쥘리 마네, 『일기』, 1897년 11월 28일, 119.

6 공쿠르, 『일기』, 1884년 5월 16일, 294.

7 쥘리 마네, 『일기』, 1897년 9월, 9월 16일, 110-11.

8 르누아르의 말은 쥘리 마네,『일기』, 1897년 9월 28일, 112에서 재인용.

9 르누아르의 말은 쥘리 마네,『일기』, 1897년 9월 28일, 112에서 재인용.

10 피사로가 뤼시앵에게, 1896년 3월 7일(『아들 뤼시앵에게 보낸 편지』, 362).

11 피사로가 뤼시앵에게, 1896년 5월 11일(『아들 뤼시앵에게 보낸 편지』, 371).

12 미르보의 말은 피사로,『아들 뤼시앵에게 보내는 편지』, 404, 주1에서 재인용.

13 피사로가 루시앵에게 1897년 12월 15일(『아들 뤼시앵에게 보낸 편지』, 404).

14 르누아르의 말은 쥘리 마네,『일기』, 1897년 10월 11일, 113에서 재인용.

15 쥘리 마네,『일기』, 1987년 11월 27일, 118; 말라르메의 말은 버틀러,『로댕』, 191
 에서 재인용.

16 브르댕,『사건』, 222-23에서 재인용.

17 클레망소의 말은 브르댕,『사건』, 224에서 재인용.

18 드 묑의 말은 브르댕,『사건』, 228-29에서 재인용.

19 쥘리 마네,『일기』, 1897년 12월 23일, 121.

25 "나는 고발한다!"(1898)

1 브르댕,『사건』, 230.

2 브르댕,『사건』, 232, 241-42.

3 졸라의 말은 조지프슨,『졸라와 그의 시대』, 430과 브라운,『졸라』, 711에서 재인용.

4 이 문구는《르 피가로》에 실린 그의 첫 번째 기사에서 사용된 것으로,「나는 고발한
 다」에 다시 등장한다(조지프슨,『졸라와 그의 시대』, 444에서 재인용).

5 이 글은 조지프슨,『졸라와 그의 시대』, 437-45에 전문이 실려 있다.

6 졸라의 말은 조지프슨,『졸라와 그의 시대』, 444에서 재인용.

7 졸라의 말은 조지프슨,『졸라와 그의 시대』, 445에서 재인용.

8 게드의 말은 메이외르 & 르베리우,『제3공화국』, 183에서 재인용.

9 아나톨 프랑스의 말은 터크먼,『당당한 탑』, 232에서 재인용.

10 조레스의 말은 브르댕,『사건』, 253에서 재인용.

11 피사로, 1898년 1월 21일(『아들 뤼시앵에게 보낸 편지』, 409).

12 모네의 말은 윌당스탱,『모네, 또는 인상주의의 승리』, 1:324에서 재인용.
 모네는《르 피가로》에 실린 졸라의 기사들에 대해 진작부터 치하했었다(모네가 졸
 라에게, 1897년 12월 3일. 모네,『서한집』, 184).

13 모네의 말은 노드,『인상파와 정치』, 103에서 재인용.

14 윌당스탱,『모네, 또는 인상주의의 승리』, 1:326.

15 르누아르의 말은 쥘리 마네,『일기』, 1898년 1월 15일, 30일, 124, 127; 쥘리 마네가

드가에 대해 한 말은, 『일기』, 1898년 1월 20일, 126.

16 미시아 세르트, 『회고록』, 46.

17 쥘리 마네, 『일기』, 1897년 10월 28일, 1898년 2월 12일, 116, 128.

18 쥘리 마네, 『일기』, 1898년 3월 2일, 17일, 129.

19 졸라의 말은 조지프슨, 『졸라와 그의 시대』, 440에서 재인용.

20 브르댕, 『사건』, 268에서 재인용.

21 클레망소의 말은 브르댕, 『사건』, 268에서 재인용.

22 졸라의 말은 조지프슨, 『졸라와 그의 시대』, 462에서 재인용.

23 라보리의 말은 조지프슨, 『졸라와 그의 시대』, 463에서 재인용.

24 졸라와 클레망소의 말은 브르댕, 『사건』, 270에서 재인용.

26 "이 모든 불안에도 불구하고"(1898)

1 피사로가 뤼시앵에게, 1898년 1월 19일(피사로, 『아들 뤼시앵에게 보내는 편지』, 431).
 이 편지는 1898년 11월 19일 자로 되어 있지만, 그 내용과 출처로 보아 피사로의
 1898년 1월 21일 편지 직전임을 알 수 있다.

2 피사로가 뤼시앵에게, 1898년 1월 19일(『아들 뤼시앵에게 보내는 편지』, 431).

3 마리 퀴리의 말은 라드마비, 『퀴리가』, 19에서 재인용.

4 〈분수〉와 현악 4중주(오렌스타인, 『라벨』, 19).

5 마담 드 생마르소의 말은 오렌스타인, 『라벨』, 21에서 재인용.

6 드뷔시가 루이스에게, 1898년 3월 27일(드뷔시, 『서한집』, 94).

7 드뷔시가 조르주 아르트망에게, 1898년 7월 14일(드뷔시, 『서한집』, 98).

8 클로델의 말은 버틀러, 『로댕』, 279에서 재인용.

9 클로델의 말은 버틀러, 『로댕』, 279에서 재인용.

10 로댕의 말은 버틀러, 『로댕』, 279-80에서 재인용.

11 버틀러, 『로댕』, 317-19에서 재인용.

12 룰레, 『리츠』, 59에서 재인용.

13 리츠의 말은 샤스토네, 『세자르 리츠』, 39에서 재인용.

14 앙리의 말은 브르댕, 『사건』, 331-32에서 재인용.

15 바레스의 말은 브르댕, 『사건』, 348에서 재인용.

16 쥘리 마네, 『일기』, 1898년 6월 5일, 10월 1일, 132, 147.

17 휘슬러의 말은 와인트로브, 『휘슬러』, 435에서 재인용.

18 쥘리 마네, 『일기』, 1898년 9월 10일, 11일, 10월 17일, 141, 143. 드뷔시는 이본 르
 롤과 아는 사이였고 분명 그녀에게 감탄했던 듯, 1894년의 피아노곡 〈이미지들〉을

그녀에게 헌정했다. 드가는 그녀의 사진을 찍었고, 르누아르는 그녀와 여동생이 피아노 앞에 앉은 모습을 그렸다.

19 쥘리 마네, 『일기』, 1898년 12월 22일, 155.

20 드가의 말은 쥘리 마네, 『일기』, 1898년 12월 22일, 155에서 재인용.

27 렌에서의 군사재판 (1898-1899)

1 샤를 드골이 자라난 집안 분위기에서, "파쇼다에서 영국에 항복"한 일은 그에게 프랑스의 무능함과 영국의 배신이라는 깊은 인상을 남겼다(윌리엄스, 『최후의 위대한 프랑스인』, 19).

2 브르댕, 『사건』, 350-52에서 재인용.

3 나탕송의 말은 머리, 『툴루즈-로트레크』, 271에서 재인용.

4 프레이, 『툴루즈-로트레크』, 453에서 재인용.

5 툴루즈-로트레크가 어머니에게, 1899년 4월 말 또는 5월 초; 툴루즈-로트레크가 신원이 확인되지 않은 수신인에게, 1899년 5월 중순(둘 다 툴루즈-로트레크, 『서한집』, 353-34); 나탕송의 말은 머리, 『툴루즈-로트레크』, 269, 316에서 재인용.

6 고티에-빌라르와 댕디의 말은 오렌스타인, 『라벨』, 23-24에서 재인용.

7 쥘리 마네, 『일기』, 1899년 5월 6일, 173.

8 드가의 말은 쥘리 마네, 『일기』, 1899년 4월 25일, 170에서 재인용.

9 쥘리 마네, 『일기』, 1899년 5월 6일, 173.

10 쥘리 마네, 『일기』, 1899년 6월 6일, 176.

11 드뷔시가 아르트망에게, 1899년 1월 1일(드뷔시, 『서한집』, 103).

12 드뷔시가 아르트망에게, 드뷔시가 릴리 텍시에에게, 둘 다 1899년 7월 3일(드뷔시, 『서한집』, 105-106).

13 드뷔시가 아르트망에게, 1899년 9월 24일(드뷔시, 『서한집』, 108).

14 쥘리 마네, 『일기』, 1899년 2월 18일, 162.

15 졸라의 말은 조지프슨, 『졸라와 그의 시대』, 483에서 재인용.

16 바레스의 말은 브르댕, 『사건』, 384-85에서 재인용.

17 브르댕, 『사건』, 386에서 재인용.

18 브르댕, 『사건』, 289에서 재인용.

19 바레스의 말은 브르댕, 『사건』, 404-405, 407에서 재인용.

20 쥘리 마네, 『일기』, 1899년 8월 7일, 183.

21 미시아 세르트, 『회고록』, 46.

22 갈리페가 발데크-루소에게, 1899년 9월 8일(브르댕, 『사건』, 430에서 재인용).

23 쥘리 마네, 『일기』, 186.

24 갈리페의 말은 브르댕, 『사건』, 434-45에서 재인용.

25 하비, 『의식과 도시 체험』, 248.

28 새로운 세기 (1900)

1 졸라와 피카르의 말은 브르댕, 『사건』, 440-41에서 재인용.

2 콩바리외의 말은 버틀러, 『로댕』, 349-50에서 재인용.

3 와일드의 말은 버틀러, 『로댕』, 354에서 재인용.

4 샹피널, 『로댕』, 140.

5 로댕의 말은 뒤페-부르델, 「부르델, 그의 생애, 그의 작품」, 22에서 재인용.

6 자코메티의 말은 뒤페-부르델, 「부르델, 그의 생애, 그의 작품」, 23에서 재인용.

7 드뷔시가 로베르 고데에게, 1900년 1월 5일(드뷔시, 『서한집』, 109).

8 프랑스의 말은 조지프슨, 『졸라와 그의 시대』, 510에서 재인용.

9 드레퓌스는 히틀러의 대두를 볼 만큼 오래 살았지만, 독일의 프랑스 점령까지는 아니었다. 점령 기간 동안 그의 손자들은 레지스탕스를 위해 일했고, 손녀는 아우슈비츠에서 죽었다.

10 클레망소의 말은 월당스탱, 『모네, 또는 인상주의의 승리』, 1:403에서 재인용.

11 클레망소의 말은 월당스탱, 『모네, 또는 인상주의의 승리』, 1:447, 449에서 재인용.

12 클레망소의 말은 월당스탱, 『모네, 또는 인상주의의 승리』, 1:458에서 재인용.

Anderson, Ronald, and Anne Koval. *James McNeill Whistler: Beyond the Myth*. New York: Carroll & Graf, 1994.

Arwas, Victor. *Alphonse Mucha: Master of Art Nouveau*. New York: St. Martin's Press, 1985.

Baker, Phil. *The Dedalus Book of Absinthe*. Sawtry, UK: Dedalus, 2001.

Barrows, Susanna. "After the Commune: Alcoholism, Temperance, and Literature in the Early Third Republic." In *Consciousness and Class Experience in Nineteenth-Century Europe*, edited by John M. Merriman, 205-18. New York: Holmes & Meier, 1979.

Bartholdi, Frédéric Auguste. *The Statue of Liberty Enlightening the World*. 1885. New York: New York Bound, 1984. First published 1885.

Beaumont-Maillet, Laure. *L'eau à Paris*. Paris: Hazan, 1991.

Benoist, Jacques, ed. *Le Sacré-Cœur de Montmartre: Un vœu national*. Paris: Délégation à l'Action Artistique de la Ville de Paris, 1995.

Berlanstein, Lenard R. *The Working People of Paris, 1871-1914*. Baltimore: Johns Hopkins University Press, 1984.

Bernhardt, Sarah. *The Memoirs of Sarah Bernhardt: Early Childhood through the First American Tour, and Her Novella*, In the Clouds. Edited by Sandy Lesberg. New

York: Peebles Press, 1977.

———. *Memories of My Life: Being My Personal, Professional, and Social Recollections as Woman and Artist*. New York: Benjamin Blom, 1968. First published 1907.

———. *My Double Life: The Memoirs of Sarah Bernhardt*. Translated by Victoria Tietze Larson. Albany: State University of New York Press, 1999.

Bertaut, Jules. *Paris, 1870-1935*. Translated by R. Millar. Edited by John Bell. London: Eyre and Spottiswoode, 1936.

Boime, Albert. *Art and the French Commune: Imagining Paris after War and Revolution*. Princeton, N.J.: Princeton University Press, 1995.

———. *Hollow Icons: The Politics of Sculpture in Nineteenth-Century France*. Kent, Ohio: Kent State University Press, 1987.

Bonthoux, Daniel, and Bernard Jégo, *Montmartre: Bals et cabarets au temps de Bruant et Lautrec*. Paris: Musée de Montmartre, 2002.

Botstein, Leon. "Beyond the Illusions of Realism: Painting and Debussy's Break with Tradition." In *Debussy and His World*, edited by Jane F. Fulcher. Princeton, N.J.: Princeton University Press, 2001.

Bougault, Valérie. Paris, *Montparnasse: The Heyday of Modern Art, 1910 – 1940*. Paris: Editions Pierre Terrail, 1997.

Bourdelle. *Dossier de l' Art* 10 (janvier-février 1993).

Bredin, Jean-Denis. *The Affair: The Case of Alfred Dreyfus*. Translated by Jeffrey Mehlman. New York: George Braziller, 1986.

Brombert, Beth Archer. *Edouard Manet: Rebel in a Frock Coat*. Boston: Little, Brown, 1995.

Brown, Frederick. *Zola: A Life*. New York: Farrar, Straus & Giroux, 1995.

Brunel, Georges. "Ernest Cognacq, the Collector and His Collection." In *Cognacq-Jay Museum Guide*. Paris: Paris-Musées, 2003.

Burns, Michael. *Dreyfus: A Family Affair, 1789-1945*. New York: HarperCollins, 1991.

Bury, J. P. T., and R. P. Tombs. *Thiers, 1797-1877: A Political Life*. London: Allen & Unwin, 1986.

Butler, Ruth. *Rodin: The Shape of Genius*. New Haven, Conn.: Yale University Press, 1993.

Cachin, Françoise. *Manet: Painter of Modern Life*. Translated by Rachel Kaplan. London: Thames and Hudson, 1995.

Carbonnières, Philippe de. *Lutèce: Paris ville romaine*. Paris: Gallimard, 1997.

Carrière, Bruno. *La saga de la Petite Ceinture*. Paris: Editions La Vie du Rail, 1992.

Cézanne, Paul. *Conversations with Cézanne*. Edited by Michael Doran. Translated by Julie Lawrence Cochran. Berkeley: University of California Press, 2001.

————. *Paul Cézanne Letters*. Edited by John Rewald. Translated by Marguerite Kay. Oxford: B. Cassirer, 1946.

Chadych, Danielle, and Charlotte Lacour-Veyranne. *Paris au temps des Misérables de Victor Hugo*. Paris: Musée Carnavalet, 2008.

Champigneulle, Bernard. Rodin. Translated by J. Maxwell Brownjohn. London: Thames and Hudson, 1967.

Chastonay, Adalbert. *César Ritz: Life and Work*. Niederwald, Switzerland: César Ritz Foundation, 1997.

Clark, T. J. *The Painting of Modern Life: Paris in the Art of Manet and His Followers*. Rev. ed. Princeton, N.J.: Princeton University Press, 1999. First published 1984.

Clemenceau, Georges. *Claude Monet: The Water Lilies*. Translated by George Boas. Garden City, N.Y.: Doubleday, Doran, 1930.

Corbin, Alain. *The Foul and the Fragrant: Odor and the French Social Imagination*. Translated by Miriam Kochan. Cambridge, Mass.: Harvard University Press, 1986.

Cossart, Michael de. *The Food of Love: Princesse Edmond de Polignac (1865–1943) and Her Salon*. London: Hamish Hamilton, 1978.

Courthion, Pierre. *Georges Seurat*. New York: Harry N. Abrams, 1988.

Curie, Eve. *Madame Curie: A Biography*. Translated by Vincent Sheean. Garden City, N.Y.: Garden City Publishing, 1943.

Daudet, Léon. *Memoirs of Léon Daudet*. Edited and translated by Arthur Kingsland Griggs. New York: L. MacVeagh, Dial Press, 1925.

Debussy, Claude. *Debussy Letters*. Edited by François Lesure and Roger Nichols. Translated by Roger Nichols. Cambridge, Mass.: Harvard University Press, 1987.

Dietschy, Marcel. *Passion de Claude Debussy*. Edited and translated by William Ashbrook and Margaret G. Cobb. New York: Oxford University Press, 1990.

Dillon, Wilton S., and Neil Kotler, eds. *The Statue of Liberty Revisited*. Washington, D.C.: Smithsonian Institution Press, 1994.

Douglas, David C. "Medieval Paris." In *Time and the Hour*, 77–93. London: Eyre Methuen, 1977.

Dreyfus, Alfred. *Five Years of My Life, 1894–1899*. Translated by James Mortimer. London: G. Newnes, 1901.

―――― . *Lettres d'un innocent*. Paris: Stock, 1898.

Dreyfus, Pierre. *Dreyfus: His Life and Letters*. Translated by Dr. Betty Morgan. London: Hutchinson, 1937.

Dufet-Bourdelle, Mme. "Bourdelle, sa vie, son œuvre." *Bourdelle*. *Dossier de l'Art* 10 (janvier–février 1993).

Duval, Paul-Marie. *Paris antique: Des origins au troisième siècle*. Paris: Hermann, 1961.

Edwards, H. Sutherland. *Old and New Paris: Its History, Its People, and Its Places*. 2 vols. London: Cassell, 1893.

Edwards, Stewart. *The Paris Commune, 1871*. London: Eyre and Spottiswoode, 1971.

Ellis, Jack D. *The Early Life of Georges Clemenceau, 1841–1893*. Lawrence: Regents Press of Kansas, 1980.

Elwitt, Sanford. *The Making of the Third Republic: Class and Politics in France, 1868 – 1884*. Baton Rouge: Louisiana State University Press, 1975.

Fields, Armond. *Le Chat Noir: A Montmartre Cabaret and Its Artists in Turn-of-the-Century Paris*. Santa Barbara, Calif.: Santa Barbara Museum of Art, 1993.

Frey, Julia. *Toulouse-Lautrec: A Life*. London: Weidenfeld and Nicolson, 1994.

Fuchs, Rachel G. *Poor and Pregnant in Paris: Strategies for Survival in the Nineteenth Century*. New Brunswick, N.J.: Rutgers University Press, 1992.

Gagneux, Renaud, Jean Anckaert, and Gérard Conte. *Sur les traces de la Bièvre parisi-*

enne: *Promenades au fil d'une rivière disparue*. Paris: Parigramme, 2002.

Gautherin, Véronique. "Le Musée Bourdelle." *Bourdelle. Dossier de l'Art* 10 (janvier-février 1993).

Gheusi, P. B. *Gambetta*: *Life and Letters*. Translated by Violette M. Montagu. London: T. Fisher Unwin, 1910.

Gibson, Ralph. *A Social History of French Catholicism, 1789-1914*. London, New York: Routledge, 1989.

Gillmore, Alan M. *Erik Satie*. New York: Norton, 1988.

Gold, Arthur, and Robert Fizdale. *The Divine Sarah*: *A Life of Sarah Bernhardt*. New York: Vintage Books, 1992.

————. *Misia*: *The Life of Misia Sert*. New York: Morrow, 1981.

Goncourt, Edmond de, and Jules de Goncourt. *Journal*: *Mémoires de la vie littéraire*. 9 vols. Paris: E. Flammarion, 1935.

————. *Pages from the Goncourt Journal*. Edited and translated by Robert Baldick. New York: New York Review of Books, 2007.

Gordon, Robert, and Andrew Forge. *Degas*. With translations by Richard Howard. New York: Abrams, 1988.

Harvey, David. *Consciousness and the Urban Experience*: *Studies in the History and Theory of Capitalist Urbanization*. Baltimore: Johns Hopkins University Press, 1985.

Harvie, David I. *Eiffel*: *The Genius Who Reinvented Himself*. Gloucestershire, UK: Sutton, 2004.

Hemmings, F. W. J. *Emile Zola*. Oxford, UK: Clarendon, 1966.

Herbert, Robert L. *Impressionism*: *Art, Leisure, and Parisian Society*. New Haven, Conn.: Yale University Press, 1988.

————. *Seurat and the Making of La* Grande Jatte. Chicago: Art Institute of Chicago, 2004.

Higonnet, Anne. *Berthe Morisot*. New York: Harper & Row, 1990.

Hogg, Garry. *Orient Express*: *The Birth, Life, and Death of a Great Train*. London: Hutchinson, 1968.

Horne, Alistair. *The Fall of Paris*: *The Siege and the Commune, 1870-71*. Harmond-

sworth, UK: Penguin, 1981. First published 1965.

Hugo, Victor. *Actes et paroles*. Paris: M. Lévy, 1875–1876.

———. *L'année terrible*. Paris: Librarie Hachette, 1876.

———. *The Hunchback of Notre-Dame*. Translated by Walter J. Cobb. New York: Signet, 2001. Cobb translation first published 1964.

———. *Les misérables*. Translated by Norman Denny. New York: Penguin, 1985. Denny translation first published 1976.

Irvine, William D. *The Boulanger Affair Reconsidered: Royalism, Boulangism, and the Origins of the Radical Right in France*. New York: Oxford University Press, 1989.

James, Burnett. *Ravel*. London: Omnibus Press, 1987.

James, Henry. *Parisian Sketches: Letters to the* New York Tribune, *1875 – 1876*. Edited by Leon Edel and Ilse Dusoir Lind. New York: Collier, 1961. First published 1957.

Jonas, Raymond Anthony. *France and the Cult of the Sacred Heart: An Epic Tale for Modern Times*. Berkeley: University of California Press, 2000.

Jones, Colin. *Paris: Biography of a City*. New York: Viking, 2005.

———. "Theodore Vacquer and the Archaeology of Modernity in Haussmann's Paris." *Transactions of the Royal Historical Society* 17 (2007): 157–83.

Jonquet, R. P., and François Veuillot. *Montmartre autrefois et aujourd'hui*. Paris: Bloud & Gay, 1919.

Josephson, Matthew. *Zola and His Time*. Garden City, N.Y.: Garden City Publishing, 1928.

Jullian, Philippe. *Prince of Aesthetes: Count Robert de Montesquiou, 1855–1921*. Translated by John Haylock and Francis King. London: Secker & Warburg, 1967.

Kselman, Thomas A. *Miracles and Prophecies in Nineteenth-Century France*. New Brunswick, N.J.: Rutgers University Press, 1983.

Kurth, Peter. *Isadora: A Sensational Life*. Boston: Little, Brown, 2001.

Lacouture, Jean. *De Gaulle: The Rebel, 1890 – 1944*. Translated by Patrick O'Brian. New York: Norton, 1993.

Laligant, Pierre. *Montmartre: La basilique du vœu national au Sacré-Cœur*. Grenoble,

France: B. Arthaud, 1933.

Laudet, Fernand. *La Samaritaine: Le génie et la générosité de deux grands commerçants*. Paris: Dunod, 1933.

Lehning, James R. *To Be a Citizen: The Political Culture of the Early French Third Republic*. Ithaca, N.Y.: Cornell University Press, 2001.

Lemoine, Bertrand. *Architecture in France, 1800–1900*. Translated by Alexandra Bonfante-Warren. New York: Abrams, 1998.

———. *La Tour Eiffel*. Paris: Mengès, 2004.

Lemoine, Paul, and René Humery. *Les forages profonds du bassin de Paris: La nappe artésienne des sables verts*. Paris: Editions du Muséum, 1939.

Leroux, Gaston. *The Phantom of the Opera*. Introduction by John L. Flynn. New York: Signet, 2001.

Levin, Miriam R. *When the Eiffel Tower Was New: French Visions of Progress at the Centennial of the Revolution*. South Hadley, Mass.: Mount Holyoke College Art Museum, 1989.

Lottman, Herbert R. *Return of the Rothschilds: The Great Banking Dynasty through Two Turbulent Centuries*. London: Tauris, 1995.

Maclellan, Nic, ed. *Louise Michel*. Melbourne, N.Y.: Ocean Press, 2004.

Mallarmé, Stéphane. *Œuvres complètes*. Etabli et annoté par Henri Mondor et G. Jean-Aubry. Paris: Gallimard, 1945.

———. *Selected Letters of Stéphane Mallarmé*. Edited and translated by Rosemary Lloyd. Chicago: University of Chicago Press, 1988.

Manet, Edouard. *Manet by Himself: Correspondence and Conversation, Paintings, Pastels, Prints, and Drawings*. Edited by Juliet Wilson-Bareau. London: Macdonald, 1991.

Manet, Julie. *Growing Up with the Impressionists: The Diary of Julie Manet*. Translated and edited by Rosalind de Boland Roberts and Jane Roberts. London: Sotheby's, 1987.

Maurois, André. *The Titans: A Three-Generation Biography of the Dumas*. Translated by Gerard Hopkins. New York: Harper, 1957.

Mayeur, Jean-Marie, and Madeleine Rebérioux. *The Third Republic from Its Origins*

to the Great War, 1871-1914. Translated by J. R. Foster. Cambridge, UK: Cambridge University Press, 1989.

McManners, John. *Church and State in France, 1870-1914*. London: SPCK, 1972.

Michel, Louise. *The Red Virgin: The Memoirs of Louise Michel*. Edited and translated by Bullitt Lowry and Elizabeth Ellington Gunter. Tuscaloosa: University of Alabama Press, 1981.

Miller, Michael R. *The Bon Marché: Bourgeois Culture and the Department Store, 1869-1920*. Princeton, N.J.: Princeton University Press, 1981.

Monet, Claude. *Monet by Himself: Paintings, Drawings, Pastels, Letters*. Edited by Richard R. Kendall. Translated by Bridget Strevens Romer. London: Macdonald, 1989.

Montens, Sophie-Marguerite S. *Paris, de pont en pont*. Paris: Bonneton, 2004.

Moreno, Barry. *The Statue of Liberty Encyclopedia*. New York: Simon & Schuster, 2000.

Morisot, Berthe. *The Correspondence of Berthe Morisot with Her Family and Friends: Manet, Puvis de Chavannes, Degas, Monet, Renoir, and Mallarmé*. Edited by Denis Rouart. Translated by Betty W. Hubbard. London: Camden Press, 1986.

Mucha, Jiří. *Alphonse Maria Mucha: His Life and Art*. London: Academy Editions, 1989.

———. *Alphonse Mucha: His Life and Work*. New York: St. Martin's Press, 1974.

Murray, Gale B., ed. *Toulouse-Lautrec: A Retrospective*. New York: Hugh Lauter Levin, 1992.

Myers, Rollo H. *Erik Satie*. Rev. ed. New York: Dover, 1968. First published 1948.

Nichols, Roger. *The Life of Debussy*. Cambridge, UK: Cambridge University Press, 1998.

Nord, Philip G. *Impressionists and Politics: Art and Democracy in the Nineteenth Century*. London: Routledge, 2000.

———. *The Republican Moment: Struggles for Democracy in Nineteenth-Century France*. Cambridge, Mass.: Harvard University Press, 1995.

O'Malley, John. *The First Jesuits*. Cambridge, Mass.: Harvard University Press, 1993.

Ordish, George. *The Great Wine Blight*. London: Pan Macmillan, 1987.

Orenstein, Arbie. *Ravel: Man and Musician*. New York: Dover, 1991. First published 1968.

Padberg, John W. *Colleges in Controversy: The Jesuit Schools in France from Revival to Suppression, 1815-1880*. Cambridge, Mass.: Harvard University Press, 1969.

Perloff, Nancy. *Art and the Everyday: Popular Entertainment and the Circle of Erik Satie*. Oxford: Clarendon Press, 1991.

Pissarro, Camille. *Letters to His Son Lucien*. Edited by John Rewald, with assistance of Lucien Pissarro. Translated by Lionel Abel. Santa Barbara: Peregrine Smith, 1981. First published 1944.

Price, Roger. *A Social History of Nineteenth-Century France*. London: Hutchinson, 1987.

Radvanyi, Pierre. "Les Curie: Deux couples radioactifs." *Pour la Science* 9 (novembre 2001-février 2002): 1-96.

Renoir, Jean. *Pierre-Auguste Renoir*, mon père. Paris: Hachette, 1962.

Rewald, John. *Camille Pissarro*. New York: Henry N. Abrams, 1963.

———. *Cézanne et Zola*. Paris: A. Sedrowski, 1936.

———. *Georges Seurat*. New York: Wittenborn, 1943.

———. *The History of Impressionism*. 4th ed. New York: Museum of Modern Art, 1973. First published 1946.

———. *Paul Cézanne: A Biography*. Translated by Margaret H. Liebman. New York: Simon & Schuster, 1948.

———. *Paul Gauguin*. New York: Harry N. Abrams, 1954.

———. *Post-Impressionism: From van Gogh to Gauguin*. 3rd ed. New York: Museum of Modern Art, 1978. First published 1956.

Rigouard, Jean-Pierre. *La Petite Ceinture: Memoire en images*. Saint-Cyr-sur-Loire: Editions Alan Sutton, 2002.

Ritz, Marie Louise. *César Ritz, Host to the World*. New York: Lippincott, 1938.

Robb, Graham. *Victor Hugo*. London: Picador, 1997.

참고문헌

Roberts, Paul. *Claude Debussy*. London: Phaidon, 2008.

Rodin, Auguste. *Art: Conversations with Paul Gsell*. Translated by Jacques de Caso and Patricia B. Sanders. Berkeley: University of California Press, 1984.

Rodin, Auguste [and Paul Gsell]. *Rodin on Art*. Translated by Mrs. Romilly Fedden. New York: Horizon, 1971. First published 1912.

Rollet-Echalier, Catherine. *La politique à l' égard de la petite enfance sous la IIIe République*. [Paris]: Institute National d'Etudes Démographiques; Presses Universitaires de France, 1990.

Ross, Kristin. Introduction to *The Ladies' Paradise (Au bonheur des dames)*, by Emile Zola. Berkeley: University of California Press, 1992.

Rouart, Denis. *Claude Monet*. Translated by James Emmons. Paris: Albert Skira, 1958.

Roulet, Claude. *Ritz: Une histoire plus belle que la légende*. Paris: Quai Voltaire/La Table Ronde, 1998.

Russell, John. *Seurat*. New York: Frederick A. Praeger, 1965. *Sacré-Cœur of Montmartre*. Villeurbanne, France: Lescuyer, 2006.

Schneider, Marcel. "Toujours plus haut." In André Boucourechliev, Dennis Collins, Jacques Février, et al., *Debussy*. Paris: Hachette, 1972.

Sedgwick, Alexander. *The Ralliement in French Politics*, 1890–1898. Cambridge, Mass.: Harvard University Press, 1965.

Sert, Misia. *Misia and the Muses: The Memoirs of Misia Sert*. Translated by Moura Budberg. New York: John Day, 1953.

Shattuck, Roger. *The Banquet Years: The Origins of the Avant Garde in France, 1885 to World War I; Alfred Jarry, Henri Rousseau, Erik Satie, Guillaume Apollinaire*. New York: Vintage, 1968. First published 1955.

Silverman, Debora. *Van Gogh and Gauguin: The Search for Sacred Art*. New York: Farrar, Straus & Giroux, 2000.

Studd, Stephen. *Saint-Saëns: A Critical Biography*. Madison, N.J.: Fairleigh Dickinson University Press, 1999.

Sutherland, Cara A. *Portraits of America: The Statue of Liberty*. New York: Museum of the City of New York, 2002.

Thomas, Edith. *Louise Michel, ou, La Velléda de l'anarchie*. Translated by Penelope Williams. Montréal: Black Rose Books, 1980.

Thomas, Gilles. "La Petite Ceinture." In *Atlas du Paris souterrain: La doublure sombre de la ville lumière*, by Alain Clément and Gilles Thomas. Paris: Editions Parigramme, 2001.

Tillier, Bertrand. *La Commune de Paris: Revolution sans images? Politique et représentations dans la France républicaine (1871-1914)*. Paris: Champ Vallon, 2004.

Tombs, Robert. *France, 1814-1914*. London: Longman, 1996.

————. *The Paris Commune, 1871*. London: Longman, 1999.

Toulouse-Lautrec, Henri de. *The Letters of Henri de Toulouse-Lautrec*. Edited by Herbert D. Schimmel. Translated by divers hands. New York: Oxford University Press, 1991.

Trachtenberg, Marvin. *The Statue of Liberty*. New York: Penguin, 1986.

Troyat, Henri. *Zola*. Paris: Flammarion, 1992.

Tuchman, Barbara. *The Proud Tower: A Portrait of the World before the War, 1890-1914*. New York: Bantam, 1976. First published 1966.

Tuilier, André. *Histoire de l'Université de Paris et de la Sorbonne*. 2 vols. Paris: Nouvelle Librarie de France, 1994.

Ward, Martha. *Pissarro, Neo-Impressionism, and the Spaces of the Avant-Garde*. Chicago: University of Chicago Press, 1996.

————. "The Rhetoric of Independence and Innovation." In *The New Painting, Impressionism, 1874-1886: An Exhibition*. Seattle: University of Washington Press, 1986.

Watson, David Robin. *Georges Clemenceau: A Political Biography*. New York: David McKay, 1974.

Weber, Eugen. *France, Fin de Siècle*. Cambridge, Mass.: Belknap and Harvard University Press, 1986.

Weintraub, Stanley. *Whistler: A Biography*. Cambridge, Mass.: Da Capo, 2001. First published 1974.

Weisberg, Gabriel P., ed. *Montmartre and the Making of Mass Culture*. New Bruns-

참고문헌

wick, N.J.: Rutgers University Press, 2001.

Wesseling, H. L. *Certain Ideas of France: Essays on French History and Civilization*. Westport, Conn.: Greenwood Press, 2002.

Whyte, George R. *The Dreyfus Affair: A Chronological History*. New York: Palgrave Macmillan, 2005.

Wildenstein, Daniel. *Claude Monet: Biographie et catalogue raisonné*. 5 vols. Lausanne and Paris, Bibliothèque des Arts, 1974–1991.

———. *Monet, or the Triumph of Impressionism*. Vol. 1. Translated by Chris Miller and Peter Snowdon. Cologne, Germany: Taschen/Wildenstein Institute, 1999.

Williams, Charles. *The Last Great Frenchman: A Life of General de Gaulle*. New York: Wiley, 1993.

Zola, Emile. *L'assommoir*. Translated by Leonard Tancock. Hammondsworth, UK: Penguin, 1970.

———. *The Belly of Paris*. Translated by Brian Nelson. New York: Oxford University Press, 2007.

———. *Correspondance*. Edited by B. H. Bakker. Montréal: Presses de l'Université de Montréal; Paris: Editions du Centre National de la Recherche Scientifique, 1978 – .

———. *Germinal*. Translated by L. W. Tancock. Hammondsworth, UK, and Baltimore: Penguin, 1968.

———. *The Ladies' Paradise (Au bonheur des dames)*. Introduction by Kristin Ross. Berkeley: University of California Press, 1992.

———. *Nana*. Translated by George Holden. Hammondsworth, UK: Penguin, 1972.

———. *L'œuvre (The Masterpiece)*. Edited by Ernest Alfred Vizetelly. London: Chatto & Windus, 1902.

찾아보기

ㄱ

가르니에, 샤를 Charles Garnier	1825-1898	80, 99, 100, 103-105, 197, 242, 270, 302, 303, 313
갈리페, 가스통 드 Gaston de Galliffet	1831-1909	510, 515-517
강베타, 레옹 Léon Gambetta	1838-1882	85, 111, 123-126, 148-150, 189, 190, 203, 204, 216, 220, 244, 510
게드, 쥘 Jules Guesde	1845-1922	464
고갱, 폴 Paul Gauguin	1848-1903	156, 202, 274, 275, 306-308, 342, 375-377, 394, 396, 398, 414, 415
고다르, 외젠 Eugène Godard	1827-1890	131
고뎁스카 나탕송 에드워즈 세르트, 미시아 Misia Godebska Natanson Edwards Sert	1872-1950	210, 211, 369-374, 432, 468, 482, 494, 500, 513, 530, 531
고뎁스키, 시파 Cipa Godebski	1874-1937	482
고드윈, 비어트리스 버니 Beatrice Birnie Godwin	1857-1896	354
고블랭, 장 Jean Gobelin	?-1476	102

찾아보기

고티에-빌라르, 앙리
Henry Gauthier-Villars 1859-1931 501

공쿠르, 에드몽 드
Edmond de Goncourt 1822-1896 32-34, 77, 84, 95, 96, 120, 136-
141, 168, 181, 182, 191, 195-
197, 225, 226, 231, 255, 256,
272, 273, 276, 278, 283, 287,
288, 290-293, 315, 316, 324,
349, 368, 369, 380-394, 392,
412, 425, 428-430, 450, 451,
462

공쿠르, 쥘 드 Jules de Goncourt 1830-1870 32, 140, 292, 380, 430

구도, 에밀 Émile Goudeau 1849-1906 262, 263

굴드, 제이 Jay Gould 1836-1892 62, 63, 489

그레비, 쥘 Jules Grévy 1807 – 1891 148, 149

그리그, 에드바르 Edvard Grieg 1843-1907 520

그리모, 에두아르 Edouard Grimaux 1835-1900 475

그셀, 폴 Paul Gsell 1870-1947 165

기베르, 조제프 이폴리트
Joseph Hippolyte Guibert 1802-1886 54, 73, 77, 88-90, 106, 116, 117,
180, 186, 205

기요맹, 아르망 Armand Guillaumin 1841-1927 274

ㄴ

나탕송, 타데 Thadée Natanson 1868-1951 370-372, 413, 432, 468, 494,
500, 501, 530, 531

네뷔, 샤를 Charles Nepveu 1791-1871 48, 49

누기에, 에밀 Émile Nouguier 1840-1897 243, 244

니진스키, 바츨라프 Vaslav Nijinsky 1889-1950 525

니체, 프리드리히 빌헬름
Friedrich Wilhelm Nietzsche 1844-1900 283

ㄷ

다말라, 아리스티디스 Aristidis Damala 1855-1889 227, 228, 326, 327

다슈, 카랑 Caran d'Ache · · · · · · · · · · · 1858-1909 · · · · 264

담로슈, 발터 Walter Damrosch · · · · · · 1862-1950 · · · · 282, 334, 501

댕디, 뱅상 Vincent d'Indy · · · · · · · · · · 1851-1931 · · · · 348

더글러스, 앨프리드 Alfred Douglas · · · 1870-1945 · · · · 393

덩컨, 이사도라 Isadora Duncan · · · · · · 1878-1927 · · · · 523, 524, 534

데룰레드, 폴 Paul Déroulède · · · · · · · · 1846-1914 · · · · 352-354, 505, 506, 509, 511,
519

도데, 레옹 Léon Daudet · · · · · · · · · · · · 1867-1942 · · · · 288, 412

도데, 알퐁스 Alphonse Daudet · · · · · · · 1840-1897 · · · · 136, 139, 182, 225, 278, 288,
292, 393, 394, 412, 421, 462

도레, 귀스타브 Gustave Doré · · · · · · · · 1832-1883 · · · · 100

도레, 귀스타브 Gustave Doret · · · · · · · 1866-1943 · · · · 401

두세, 엘레오노라 Eleonora Duse · · · · · 1858-1924 · · · · 445, 446

뒤랑-뤼엘, 폴 Paul Durand-Ruel · · · · · 1831-1922 · · · · 62, 81, 83, 170, 201, 202, 247,
267, 273, 274, 338-340, 349,
376, 389-391, 414, 417, 453

뒤레, 테오도르 Théodore Duret · · · · · · 1838-1927 · · · · 81, 189, 217, 389, 390, 395, 396

뒤마, 콜레트 Colette Dumas · · · · · · · · 1860-1907 · · · · 422

뒤마, 알렉상드르 (페르)
Alexandre Dumas (père) · · · · · · · · · · · 1802-1870 · · · · 173-177, 211, 212, 230, 231,
283, 433, 455, 539

뒤마, 알렉상드르 (피스)
Alexandre Dumas (fils) · · · · · · · · · · · · 1824-1895 · · · · 173-177, 211, 212, 255, 421-
423, 446

뒤클로, 에밀 Émile Duclaux · · · · · · · · 1840-1904 · · · · 465

뒤퐁, 가비 Gabrielle Dupont · · · · · · · · 1866-1945 · · · · 347, 444, 503

뒤퓌, 샤를 Charles Dupuy · · · · · · · · · · 1851-1923 · · · · 505, 509

드가, 에드가르 Edgar Degas · · · · · · · · · 1834-1917 · · · · 27, 61, 81, 83, 84, 96, 140, 154,
155, 167, 168, 191, 192, 198-
202, 217, 274, 275, 278, 295,
355, 367, 376, 390, 414, 417,
418, 426, 427, 468, 495, 502,
503, 534

드골, 샤를 Charles De Gaulle · · · · · · · 1890-1970 · · · · 145, 328-330, 423

드레퓌스, 뤼시 Lucie Dreyfus · · · · · · · 1869-1945 · · · · 408, 469, 493

드레퓌스, 알프레드 Alfred Dreyfus · · · 1859-1935 · · · · 405-413, 424, 440-443, 455-

| | | 478, 485, 486, 491-494, 496-498, 504-520, 532, 536, 537 |

드롱, 마르트 Marthe Dron 1883-1967 481

드루에, 쥘리에트 Juliette Drouet 1806-1883 39, 216

드뤼몽, 에두아르 Edouard Drumont 1844-1917 409, 410, 442, 509

드뷔시, 클로드 Claude Debussy 1862-1918 101, 161-163, 209, 230, 263, 265-267, 282-284, 293, 294, 315, 323-325, 334-338, 347-349, 359-362, 367, 368, 371, 372, 392, 400-403, 420, 428, 444, 445, 482, 483, 501, 503, 504, 529, 530

드우스카, 브로냐 Bronia Dłuska 1865-1939 343

디킨스, 찰스 Charles Dickens 1812-1870 283

ㄹ

라벨, 모리스 Maurice Ravel 1875-1937 208, 265, 315, 336, 342, 371, 372, 419, 420, 481, 482, 501, 524, 529-531

라보리, 페르낭 Fernand Labori 1860-1917 469-471, 474, 477, 478, 507, 514

라불레, 에두아르 드
Édouard de Laboulaye 1811-1883 45-47, 107, 108, 118, 251

라자르, 베르나르 Bernard Lazare 1865-1903 442

레나크, 조제프 Joseph Reinach 1856-1921 519

레셉스, 페르디낭 드
Ferdinand de Lesseps 1805-1894 180, 181, 251, 271, 305, 306, 331, 351, 352, 383

로댕, 오귀스트 Auguste Rodin 1840-1917 76, 96-100, 121-123, 134, 163-169, 190, 191, 197, 210, 228, 229, 231, 232, 244-246, 272, 273, 285, 294, 295, 315-317, 342, 346, 347, 357, 379, 380, 397-400, 413, 414, 447, 448, 452, 484-486, 524-526

로랑, 메리 Méry Laurent 1849-1900 115, 325, 326

로세티, 단테이 게이브리얼
Dante Gabriel Rossetti 1828-1882 283, 325

로슈포르, 앙리 Henri Rochefort 1831-1913 40, 41, 112, 172, 189

로스탕, 에드몽 Edmond Rostand 1868 - 1918 532

로욜라, 이냐시우스 Ignacio de Loyola 1491-1556 145

로제, 고데리크 Gaudérique Roget 1846-1917 491

로즈로, 잔 Jeanne Rozerot 1867-1914 288

롱펠로, 헨리 워즈워스
Henry Wadsworth Longfellow 1807-1882 107

루베, 에밀 Émile Loubet 1838-1929 505, 509, 510, 516, 520

루아르, 앙리 Henri Rouart 1833-1912 495

루아르, 에르네스트 Ernest Rouart 1874-1942 495, 498, 502, 503, 513, 539

루이 14세 Louis XIV 1638-1715 24, 75, 105, 227

루이스, 피에르 Pierre Louÿs 1870-1925 362, 420, 444, 482, 483, 504

뤼미에르, 루이 Louis Lumière 1864-1948 523

뤼미에르, 오귀스트 Auguste Lumière 1862-1954 523

르누아르, 장 Jean Renoir 1894-1979 416

르누아르, 피에르-오귀스트
Pierre-Auguste Renoir 1841-1919 28, 30, 58, 59, 62, 71, 81, 84,
154, 155, 166-168, 186-188,
201, 202, 232, 247, 248, 275,
278, 280, 294, 295, 301, 364,
365, 371, 376, 389-391, 394-
396, 414-419, 426, 427, 430,
449, 452-455, 468, 469, 499,
531, 534

르동, 오딜롱 Odilon Redon 1840-1916 274, 362

르롤, 앙리 Henri Lerolle 1848-1929 494

르루, 가스통 Gaston Leroux 1868-1927 433-435

리비에르, 앙리 Henri Rivière 1864-1951 264

리스트, 프란츠 Franz Liszt 1811-1886 266, 281

리월드, 존 John Rewald 1912-1994 307

리츠, 세자르 César Ritz 1850-1918 23, 62-64, 223, 284, 285, 436,
437, 487-489, 533

림스키-코르사코프, 니콜라이
Nikolai Rimsky-Korsakov 1844-1908 315, 501

마네, 쉬잔(쉬잔 린호프)
Suzanne Manet(Suzanne Leenhoff) 1829 – 1906 29, 468

마네, 에두아르 Édouard Manet 1832-1883 26-29, 31, 36, 44, 59-62, 71,
81-85, 90, 91, 94, 95, 113-116,
120, 121, 128, 129, 136, 154,
167-173, 188-191, 200-203,
216-219, 230, 255, 273, 274,
277, 289, 295, 315, 317-319,
324-326, 367, 389, 391, 395,
400, 416, 418, 449, 468, 524,
534

마네, 외젠 Eugène Manet 1833-1892 27, 29, 90-92, 94, 114, 115, 202,
218, 219, 275, 289, 295, 296,
325, 344, 345, 364, 415, 416,
418, 540

마네, 쥘리 Julie Manet 1878-1966 156, 202, 218, 295, 296, 325,
344, 345, 363-366, 389, 390,
395, 396, 415-418, 426-428,
438, 439, 449-451, 454, 455,
459, 468, 469, 494, 495, 497,
498, 501-505, 512, 513, 516,
539, 540

마로, 블랑슈 Blanche Marot 1873-1963 529

마르세르, 에밀 드 Émile de Marcère 1828-1918 149

마리탱, 자크 Jacques Maritain 1882-1973 337

마욜, 아리스티드 Aristide Maillol 1861-1944 134

마타 하리 Mata Hari 1876-1917 528

마테를링크, 모리스
Maurice Maeterlinck 1862-1949 360, 362

막마옹, 샤를-로르 드
Charles-Laure de Mac Mahon 1752 – 1830 77, 79, 103, 107, 111, 112, 123-
126, 128, 143, 149, 236, 238,
254

말라르메, 스테판 Stéphane Mallarmé 1842-1898 169, 231, 264, 283, 286, 295,
296, 324-326, 345, 348, 357-
359, 364, 371, 375, 386, 390,
391, 395, 396, 400, 401, 415-

		419, 426, 427, 455, 468, 469, 494
메르시에, 오귀스트 Auguste Mercier	1833-1921	410, 411, 463, 470, 513, 514
메크, 나데즈다 폰 Nadezhda von Meck	1831-1894	161, 163
멜바, 넬리 Nellie Melba	1861-1931	285, 533
모건, 존 피어포트 J. P. Morgan	1837-1913	62, 489
모네, 클로드 Claude Monet	1840-1926	6, 30, 57-62, 71, 81, 82, 84, 85, 95, 113, 114, 116, 128, 129, 134-136, 154, 156-159, 167, 168, 186-188, 201, 202, 217, 229, 232, 247, 248, 267, 268, 273-275, 277-280, 294, 295, 316-319, 335, 338, 339, 341, 342, 349, 355, 357, 363, 365, 367, 376, 389, 390, 397, 398, 400, 413, 414, 416, 426-428, 430, 453, 454, 467, 486, 499, 500, 534, 538, 539
모딜리아니, 아메데오 Amedeo Modigliani	1884-1920	436
모리조, 베르트 Berthe Morisot	1841-1895	26-31, 34, 35, 81-84, 90-94, 114-116, 121, 155, 167, 169, 187, 199-203, 217-220, 240, 273-275, 289, 294-296, 301, 315, 325, 326, 333, 344, 345, 363-365, 367, 390, 395, 396, 415-418, 426-428, 449, 450, 499, 534, 540
모클레르, 카미유 Camille Mauclair	1872-1945	394
모파상, 기 드 Guy de Maupassant	1850-1893	136, 138, 188
몽테스큐, 로베르 드 Robert de Montesquiou	1855-1921	195-197, 372-375, 391, 393, 430, 447, 450
무어, 조지 George Moore	1852 - 1933	169, 275, 276
무하, 알폰스 Alfons Mucha	1860-1939	319-323, 342, 375-377, 402-404
뮈세, 알프레드 드 Alfred de Musset	1810-1857	69, 70, 141
미르보, 옥타브 Octave Mirbeau	1848-1917	136, 347, 386, 397, 416, 430,

		453, 454, 465
미셸, 루이즈 Louise Michel	1830-1905	40-43, 45, 53, 79, 111-113, 141, 142, 151, 172, 207, 208, 233, 235, 236, 239, 297, 308, 309, 332, 386, 424, 467, 526
미요, 다리우스 Darius Milhaud	1892-1974	282, 336, 490
밀르랑, 알렉상드르 Alexandre Millerand	1859-1943	510

ㅂ

바레스, 모리스 Maurice Barrès	1862-1923	492, 509, 512
바르톨디, 프레데리크 오귀스트 Frédéric Auguste Bartholdi	1834-1904	45-47, 106-109, 118, 119, 130, 178, 179, 251, 256, 257, 271, 528
바시키르체프, 마리 Marie Bashkirtseff	1858-1884	451
바이, 에드몽 Edmond Bailly	1850-1916	359, 360
바이앙, 오귀스트 Auguste Vaillant	1861-1894	386-388
바지유, 프레데리크 Frédéric Bazille	1841-1870	58, 59, 61, 62
바케르, 테오도르 Théodore Vacquer	1824-1899	213-215
반 고흐, 빈센트 Vincent van Gogh	1853-1890	279, 280, 306-308, 339-342, 389, 396
반 고흐, 테오(테오도루스) Théodorus van Gogh	1857-1891	279, 306-308, 339, 340
발데크-루소, 르네 René Waldeck-Rousseau	1846-1904	510, 511, 514-516, 519
발라동, 쉬잔 Suzanne Valadon	1865-1938	337
발레리, 폴 Paul Valéry	1871-1945	191, 283, 386, 391, 417, 494, 495, 502, 540
발자크, 오노레 드 Honoré de Balzac	1799-1850	70, 342, 379, 380, 398-400, 413, 448, 484-486, 524, 525
밴더빌트, 코닐리어스 Cornelius Vanderbilt	1794-1877	62, 63, 489
베르나르, 사라 Sarah Bernhardt	1844-1923	17, 34, 55-57, 99-101, 130-133, 140, 151-153, 175-178, 211, 226-228, 285, 288-290,

		326, 327, 372–375, 402–404, 432, 433, 445, 446, 466, 501, 502, 531–533
베를렌, 폴 Paul Verlaine	1844–1896	263, 371, 428, 429
베를리오즈, 엑토르 Hector Berlioz	1803–1869	271
베몽, 귀스타브 Gustave Bémont	1857–1937	130
베크렐, 앙리 Henri Becquerel	1852 – 1908	480
벨, 알렉산더 그레이엄 Alexander Graham Bell	1847–1922	448
벨그랑, 외젠 Eugène Belgrand	1810–1878	88, 171
벨리오, 조르주 드 Georges de Bellio	1828–1894	157, 158
보나르, 피에르 Pierre Bonnard	1867–1947	371, 432, 453, 531
보나파르트, 나폴레옹 Napoléon Bonaparte	1769–1821	12, 15, 37, 39, 51, 52, 75, 76, 86, 196, 237, 254, 255, 258, 300, 329, 53
보나파르트, 루이 나폴레옹 Louis Napoléon Bonaparte	1808–1873	13, 14, 19, 23, 39, 44, 51, 52, 55, 68, 76, 80, 87, 103–105, 124, 143, 254, 493
보뇌르, 레몽 Raymond Bonheur	1861–1939	334, 420
보들레르, 샤를 Charles Baudelaire	1821–1867	283, 324, 357, 360, 419
볼프, 알베르 Albert Wolff	1835–1891	114, 115, 121, 156, 203, 217, 390
봉투, 외젠 Eugène Bontoux	1820–1904	192, 193
뵈레, 로즈 Rose Beuret	1844–1917	98, 229
부르데, 쥘 Jules Bourdais	1835–1915	269, 270, 301, 302
부르델, 앙투안 Antoine Bourdelle	1861–1929	6, 377–379, 413, 525–527
불랑제, 조르주 Georges Boulanger	1837–1891	262, 298–301, 306, 310–312, 331, 352, 405, 476
뷔야르, 에두아르 Édouard Vuillard	1868–1940	371, 432
브라크, 조르주 Georges Braque	1882–1963	436
브뤼앙, 아리스티드 Aristide Bruant	1851–1925	264, 436
블랑, 루이 Louis Blanc	1811–1882	111
블룸, 레옹 Léon Blum	1872–1950	457

비녜스, 리카르도 Ricardo Viñes y Roda 1875-1943 419, 481

비뉴, 발테스 드 라 Valtesse de la Bigne 1848-1910 172, 173, 209

비올레-르-뒤크, 외젠
Eugène Viollet-le-Duc 1814-1879 108, 109, 118, 178

ㅅ

사전트, 존 싱어 John Singer Sargent 1856-1925 295, 373

사티, 에릭 Erik Satie 1866-1925 263, 282, 315, 334-337, 371, 372, 419, 489, 490, 501, 504

살리, 로돌프 Rodolphe Salis 1851-1897 262, 336, 435

상드, 조르주 George Sand 1804-1876 69

생마르소, 마르그리트 드(마담 르네 드 생마르소)
Marguerite de Saint-Marceaux 1850-1930 482

생상스, 카미유 Camille Saint-Saëns 1835-1921 280-282, 369

생트뵈브, 샤를-오귀스탱
Charles-Augustin Sainte-Beuve 1804-1869 39

샤넬, 코코 Coco Chanel 1883-1971 487

샤르팡티에, 조르주
Georges Charpentier 1846-1905 168

샹피뇔, 베르나르
Bernard Champigneulle 1896-1984 166, 190, 525

세잔, 폴 Paul Cézanne 1839-1906 18, 34, 61, 68-71, 81, 154-156, 247, 274, 277, 278, 335, 394, 396-399, 414, 416, 418, 430

셰노, 에르네스트 Ernest Chesneau 1833-1890 190

소베스트르, 스테팡 Stephen Sauvestre 1847-1919 243, 244

쇠라, 조르주 Georges Seurat 1859-1891 232, 233, 248-250, 274-276, 280, 285, 340, 341

쇼송, 에르네스트 Ernest Chausson 1855-1899 359, 360, 392

쇼이레르-케스트네르, 오귀스트
Auguste Scheurer-Kestner 1833-1899 456, 458, 461, 470, 471, 475, 491

쇼펜하우어, 아르투어
Arthur Schopenhauer 1788-1860 283

수플로, 자크-제르맹
Jacques-Germain Soufflot　1713-1780　253

스윈번, 앨저넌 Algernon Swinburne　1837-1909　283

스탱랑, 테오필 Théophile Steinlen　1859-1923　263

스트라빈스키, 이고르 Igor Stravinsky,　1882-1971　208, 432, 530

스트린드베리, 아우구스트
August Strindberg　1849-1912　371

시냐크, 폴 Paul Signac　1863-1935　274, 275, 280

시몽, 쥘 Jules Simon　1814-1896　124, 149

시슬레, 알프레드 Alfred Sisley　1839-1899　58, 81, 154, 155, 201, 202, 275, 294, 414, 430, 454, 499, 534

싱어, 아이작 메리트
Isaac Merritt Singer　1811 – 1875　366

싱어, 위나레타(에드몽 드 폴리냐크 공녀)
Winnaretta Singer　1865-1943　366-369, 373, 375, 390, 466, 482, 524, 530

ㅇ

아르트망, 조르주 Georges Hartmann　1843-1900　420, 483, 503, 529

아바디, 폴 Paul Abadie　1812-1884　89, 90

아폴리네르, 기욤
Guillaume Apollinaire　1880-1918　530, 531

에드워즈, 알프레드 Alfred Edwards　1856-1914　371, 436

에디슨, 토머스 Thomas Edison　1847 – 1931　130, 314

에스칼리에, 앙리에트
Henriette Escalier　1851 – 1934　421

에스코피에, 오귀스트
Auguste Escoffier　1846-1935　284-286, 532, 533

에스테라지, 페르디낭
Ferdinand Walsin Esterhazy　1847-1923　440, 441, 455-458, 460-462, 465, 469-471, 475-477, 485, 493, 506, 507, 519

에펠, 귀스타브 Gustave Eiffel　1832 – 1923　47-50, 101, 130, 178, 181, 186, 209, 241-244, 269-271, 285, 301-306, 310, 312, 313, 315, 316, 331, 332, 352, 354, 383,

		384, 510, 522, 527, 528
오네게르, 아르튀르 Arthur Honegger	1892-1955	336, 490
오베르캄, 크리스토프-필리프 Christophe-Philippe Oberkampf	1738-1815	102
오셰데, 알리스 Alice Hoschedé	1844-1911	134-136, 158, 186, 187, 229, 230, 232, 247, 248, 267, 268, 317, 341, 342, 349, 362, 365, 454, 499, 538
오셰데, 에르네스트 Ernest Hoschedé	1837-1891	116, 134, 135, 187, 268, 341, 342
오스만, 조르주-외젠 Georges-Eugène Haussmann	1809-1891	14, 15, 23-25, 87, 88, 101, 104, 171, 214, 215, 249, 320
와일드, 오스카 Oscar Wilde	1854-1900	122, 151, 152, 372, 373, 393, 423, 485, 534
워, 이블린 Evelyn Waugh	1903-1966	196, 197
위스, 찰스 프레더릭 Charles Frederick Worth	1825-1895	195
월러스, 리처드 Richard Wallace	1818-1890	101
위고, 빅토르 Victor Hugo	1802-1885	6, 21-23, 36-41, 43, 44, 55-57, 69, 70, 75, 93, 98, 111, 112, 125, 172, 174, 184-186, 206, 216, 228, 252, 254-256, 272, 379, 400, 413, 432, 433, 447, 448, 539
위스망스, 조리스-카를 Joris-Karl Huysmans	1848-1907	450, 451
위트릴로, 모리스 Maurice Utrillo	1883-1955	337, 436
이자이, 외젠 Eugène Ysaÿe	1858-1931	402
입센, 헨리크 Henrik Ibsen	1828-1906	371, 372, 445

ㅈ

자리, 알프레드 Alfred Jarry	1873-1907	431
자비에, 프란시스 Francis Xavier	1506-1552	145
자코메티, 알베르토 Alberto Giacometti	1901-1966	526

제라르, 프레데리크(프레데)
Frédéric Gérard 1860-1938 436

제롬, 장-레옹 Jean-Léon Gérôme 1824-1904 394, 431

제임스, 헨리 Henry James 1843-1915 100, 104, 127, 128, 132, 373

제프루아, 귀스타브 Gustave Geffroy 1855-1926 357, 396-398, 400

조레스, 장 Jean Jaurès 1859-1914 465, 466, 476, 491, 507, 537

졸라, 알렉상드린 Alexandrine Zola 1839-1925 170, 171, 225, 226, 288, 421, 535, 536

졸라, 에밀 Émile Zola 1840-1902 17, 18, 21, 22, 26, 27, 32, 34, 35, 60, 61, 65, 66, 68-72, 77, 93-96, 119, 120, 136-139, 141, 152, 156, 158, 159, 168, 169, 173, 182, 217, 224-226, 230, 231, 255, 265, 275-279, 285, 287, 288, 290, 295, 297, 298, 315, 318, 324, 342, 368, 369, 371, 380, 392, 399, 412, 421, 429, 441, 455, 457, 461-472, 474, 475, 477-479, 486, 491, 507, 508, 511, 512, 515, 519, 535-537, 539

주르댕, 프란츠 Frantz Jourdain 1847-1935 66

지드, 앙드레 André Gide 1869-1951 283, 375

지파르, 앙리 Henri Giffard 1825-1882 131

질, 앙드레 André Gill 1840-1885 61, 435

ㅊ

차이콥스키, 표트르 일리치
Pyotr Il'ich Chaikovskii 1840-1893 161

체호프, 안톤 파블로비치
Anton Pavlovitch Tchekhov 1860-1904 371

ㅋ

카렘, 마리-앙투안
Marie-Antoine Carême 1784-1833 284

카르노, 사디 Sadi Carnot	1837-1894	388
카리에르, 외젠 Eugène Carrière	1849-1906	406, 412
카베냐크, 고드프루아		
Godefroy Cavaignac	1853-1905	476, 477, 491-493
카사트, 메리 Mary Cassatt	1844-1926	155, 156, 199, 202, 274, 275, 333
카유보트, 귀스타브		
Gustave Caillebotte	1848-1894	167, 201, 202, 274, 275, 394, 395, 413, 430, 431
칼라일, 토머스 Thomas Carlyle	1795-1881	283
코냐크, 가브리엘 Gabriel Cognacq	1880 - 1951	224, 225, 526
코냐크, 에르네스트 Ernest Cognacq	1939-1928	64-68, 224-226, 342
코로, 장-바티스트-카미유		
Jean-Baptiste-Camille Corot	1796 - 1875	59
코르몽, 페르낭 Fernand Cormon	1845-1924	279
코페, 프랑수아 François Coppée	1842-1908	440
콕토, 장 Jean Cocteau	1889-1963	283
콘래드, 조지프 Joseph Conrad	1857-1924	490
콜레트, 시도니-가브리엘		
Sidonie-Gabrielle Colette	1873-1954	501
쾨클랭, 모리스 Maurice Koechlin	1856-1946	243, 244
쿠르베, 귀스타브 Gustave Courbet	1819-1877	59, 389, 524
퀴녜, 루이 Louis Cuignet	1857-1936	491, 492
퀴리, 마리(마리아 스크워도프스카)		
Marie Curie(Maria Skłodowska)	1867-1934	342, 343, 392, 420, 448, 479-481, 523, 539
퀴리, 피에르 Pierre Curie	1859-1906	392, 420, 448, 479-481, 523
클래랭, 조르주 Georges Clairin	1843-1919	131
클레망소, 알베르 Albert Clemenceau	1861-1955	469
클레망소, 조르주		
Georges Clemenceau	1841-1929	6, 19-22, 43, 44, 53, 72, 90, 110-112, 148-150, 153, 154, 169, 170, 184, 204, 205, 220, 221, 232, 238-241, 260-262, 295, 298-300, 310, 319, 331-333, 349-354, 357, 381-383,

		385, 392, 397, 400, 413, 457, 458, 461, 463, 465, 467, 469, 473, 474, 477, 478, 486, 491, 507, 515–517, 537–539
클레쟁제, 장-바티스트 오귀스트 Jean-Baptiste Auguste Clésinger	1814–1883	129
클로델, 카미유 Camille Claudel	1864–1943	228, 246, 247, 272, 315, 346, 347, 379, 484, 485
클로델, 폴 Paul Claudel	1868–1955	347
클리블랜드, 그로버 Grover Cleveland,	1837–1908	504

ㅌ

텍시에, 로잘리(릴리) Rosalie Texier(Lilly)	1873–1932	271
텐, 이폴리트 Hippolyte Taine	1828–1893	292
톨스토이, 레프 니콜라예비치 Lev Nikolaïevitch Tolstoï	1828–1910	371
투르게네프, 이반 세르게예비치 Ivan Sergeevich Turgenev	1818–1883	120, 136
툴루즈-로트레크, 앙리 드 Henri de Toulouse-Lautrec	1864–1901	264, 280, 335, 371, 389, 394, 432, 500
티에르, 아돌프 Adolphe Thiers	1797–1877	14, 15, 18, 24, 25, 27, 36, 40, 43, 76–79, 101, 108, 116, 123, 125, 184, 236, 237, 254

ㅍ

파야, 마누엘 데 Manuel de Falla	1876–1946	530
팔기에르, 알렉상드르 Alexandre Falguière	1831–1900	378, 486
페리, 쥘 Jules Ferry	1832–1893	111, 146, 147, 184, 189, 220, 221, 239–241, 243, 260–262, 296
페테르, 르네 René Peter	1872–1947	347, 348, 483
페테르, 알리스 Alice Peter	1864 – 1934	483

찾아보기

포, 에드거 앨런 Edgar Allan Poe 1809-1849 324, 359

포냐토프스키, 앙드레
André Poniatowski 1864 – 1954 348, 360

포레, 가브리엘 Gabriel Fauré 1845-1924 369-371, 428, 481, 482

포레, 장-바티스트 Jean-Baptiste Faure 1830-1914 170

포르, 펠릭스 Félix Faure 1841-1899 439, 505

포플랭, 클로디우스 Claudius Popelin 1825 – 1892 283

폴리냐크, 에드몽 드
Edmond de Polignac 1834-1901 161, 163

풀랑크, 프랑시스 Francis Poulenc 1899-1963 336, 490

풀러, 로이 Loïe Fuller 1869-1928 523, 524

퓌비 드 샤반, 피에르
Pierre Puvis de Chavannes 1824-1878 31, 301, 413

퓰리처, 조지프 Joseph Pulitzer 1847-1911 257

프랑스, 아나톨 Anatole France 1844-1924 375, 465, 508, 536

프랑크, 세자르 César Franck 1822-1890 282

프루스트, 마르셀 Marcel Proust 1871-1922 196, 374, 375, 413, 465, 466, 470, 488

프루스트, 앙토냉 Antonin Proust 1832-1905 85, 115, 169, 170, 190, 217, 244

프릭, 헨리 클레이 Henry Clay Frick 1849-1919 391

프티, 조르주 Georges Petit 1856-1920 267, 274, 275, 294, 295, 316, 346

플로베르, 귀스타브 Gustave Flaubert 1821-1880 22, 70, 120, 136, 181, 182, 278, 324, 462

플로케, 샤를 Charles Floquet 1828-1896 300

피사로, 뤼시앵 Lucien Pissarro 1863-1944 187, 274, 377, 391, 454, 467, 479

피사로, 카미유 Camille Pissarro 1830-1903 30, 57, 58, 62, 81, 156-158, 167, 187, 201, 202, 233, 274, 275, 278, 279, 282, 294, 333, 339-341, 376, 377, 387-389, 391, 394, 413, 414, 416, 430, 453, 454, 466, 468, 479, 499, 534

피카르, 조르주 Georges Picquart 1854-1914 440, 441, 456, 457, 461, 470-473, 475, 477, 491, 498, 505, 506, 512, 514, 519, 537

피카소, 파블로 Pablo Picasso 1881-1973 48, 321, 436

ㅎ

헤르츠, 코르넬리우스 Cornelius Herz 1845-1898 350-353
휘슬러, 제임스 맥닐
James McNeill Whistler 1834-1903 189, 294, 295, 354-358, 373,
 374, 389, 391, 393 , 428, 494